Erwin Puts

不朽的徠卡傳奇
LEICA CHRONICLE

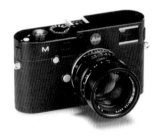

imx

edition 1/2014

作者序

曾經有一個美麗的故事，一位德國探險家在30年代騎摩托車橫跨歐洲到中國，他帶著相機，紀錄沿途的旅程，而這部相機正是徠卡－當時最知名的小型相機。在沙漠裡，徠卡發生故障，唯一能做的事是直接拆解，仔細地將每一個零件依序擺放在白布上。然後，他找到問題的原因，重新組裝回相機，那次事件後，相機完美地再能運作。這是個真實的故事，還有其他諸如此類的傳奇故事流傳著。徠茲公司的工程師設計相機時，儘可能地越簡約越好，同時卻也能拍出優良品質的照片。

現代徠卡相機仍然以十分考究的材質製造，以及小心翼翼地手工組裝。一旦你被它的工藝品質和性能迷住，你就很難停止使用和購買徠卡相機鏡頭。

我已經寫了許多關於徠卡的書籍，第一本書（Leica Lens Compendium）在2002年出版，現已絕版成為經典。而這本書《不朽的徠卡傳奇》是全新徠卡系列四部曲的第一部，我非常高興我的朋友 Ching-Ju Cheng（鄭敬儒），將這本書翻譯成中文版。他和 Derlin Chang（張家弘），是合法授權中文出版商。我希望能表達我的謝意，他們竟有勇氣做這件事。

我也期望這本書的讀者們，在了解徠卡公司的悠久歷史時，能夠享受到閱讀的樂趣。公司將在2014年於威茨拉成立現代化的全新徠卡園區，至此將進入一個全新的篇章。

Erwin Puts
2013年12月

目錄

目錄

1. 導論

在這本書裡，讀者可閱讀到所有在徠卡（Leica）名下生產的相機與鏡頭。產品描述部分，主要列出基本規格與特性，而一些特別款或經典款的相機與鏡頭，也有很詳細的介紹。在測試報告裡亦加入歷史文化與藝術的敘述背景，此外，技術細節將一併提供。

市面上已經有為數不少的徠卡相關資訊，許多徠卡社團持續地發行書籍與雜誌，在徠卡世界裡加入更多知識。此外，拜網際網路所賜，徠卡專題網站也如雨後春筍般越來越多。

值得注意的是，可信賴的徠卡歷史與產品資訊，卻是相對地稀少，許多錯誤與真正事實同時被混在一起傳播。而在本書裡描述的資訊，則是建立在眾多消息來源的蒐集，以及獨立調查研究的報告結果。雖說如此，還是有可能存在極小錯誤。

這本書的內容，可幫助讀者抓住徠卡品牌的精髓與迷人之處。在2013年，徠卡相機的歷史已有一世紀之長，這裡就讓我們追溯到第一台徠卡相機的誕生時間，那是在一百年前，也就是1913年。

1.1. 相機命名原則

徠卡的許多相機型號，都是根據同一套基本的命名法則。在早期的螺牙相機時代，每一代機型的型號命名，是根據英文字母從a到g排列下來，但e跳過沒有使用。這時期生產的相機有三種款式，從價格低廉到昂貴，依序以羅馬字母I、II、III來命名。基本款I型沒有慢速快門和連動測距器，中階款II型有連動測距器，高階款III型則同時有慢速快門和連動測距器。

我們在資料裡可讀到有關M39 LTM機型（即Leica Thread Mount，簡稱LTM，意即徠卡螺牙型接環，使用M39 x 0.977 (26tpi)規格），它分為兩大類。第一大類（I、II、III和IIIa，到1940年為止），採用鋁質壓鑄的機體與黃銅快門結構，第二大類（c、d、f、g）為稍大一點的機體與鋁鑄快門結構。而在日本地區，所有LTM機型都被稱為巴納克相機（Barknack-Leica）。

從1954年開始，直到今日，徠卡公司使用一種全新獨特專利的M型插刀接環，新式鏡頭可在新式相機內構成連動測距功能，這種新式相機從M3開始。（註：插刀接環的專利保護已經過期，所以現今有許多公司開始生產相容M插刀接環的相機和鏡頭）。所謂的M3，「M」是指全新設計的連動測距器（德文為Messsucher），而「3」這個數字則代表相機安裝不同鏡頭時提供的三個框線，一開始的相機使用數字來表示觀景器內的鏡頭框線總數：M3確實有三個框線（50、90、135），而後來的M2（35、50、90）則有不同意義。M2是價格低廉版的M3，而M1則是價格低廉版的M2。這個命名系統同樣回溯到LTM機型，III是高階款，II和I是簡化款。接著改版後，M4則是技術層面的全新下一世代，具備有四個框線，M4同時也是M3和M2的後繼機型。

再來說說其他機型，「D」這個字母使用在沒有連動測距器的相機，「P」則是指特殊的專業機型。隨著M5的發表，開始使用數字來做為世代區別，緊接著是M6和M7，以及數位時代的M8和M9。在M5和M6之間，徠茲公司在加拿大生產過兩款機型，M4-2（M4小改款）、M4-P（六個框線和可裝自動過片器）。其後，M8.2是M8加入少許新元素的小改款，而M9-P是外型美化的M9。對於真正全新改革的相機，則賦予全新名稱，例如黑白相機Monochrom。而目前最新相機不再使用數字做世代區別，僅僅稱為新型Leica M（即typ. 240）。

單眼相機型號方面，最早一款命名為Leicaflex，代表徠卡相機單眼款示（reflex），而後來也依照M系統的命名規則，依序有：Leica R3、R4、R5、R6、R7、R8、R9，小改款部分則有R6.2、R-E、R4s等等。

徠卡最新的大型片幅數位單眼相機是S2，在此之前曾發表數位掃描機背稱為S1，目前最新版本則不再使用數字，簡化稱為新型Leica S。

1.2. 鏡頭命名原則

鏡頭的最早名稱，是根據德國光學工業的典型命名法則，結尾使用ar或on，例如Amatar、Pro-tar、Planar、Hypergon和Topogon。起先，徠卡鏡頭並非以名稱代表鏡頭的最大光圈，Elmar鏡頭的最大光圈可能是6.3、4.5、4、3.5，Hektor鏡頭的最大光圈有6.3到2.5。這些名稱事實上代表鏡頭的光學結構，Elmar鏡頭是4片鏡片結構，相對於蔡司的Tessar（這個字是希臘文的數字四）。而Hektor是3組6片的光學結構，這個名稱取自光學設計師貝雷克（Berek）養的狗的名字，而Hektor它也是希臘神話裡的英雄名。

另一個鏡頭名稱Summar，指6片鏡片設計，基於高斯結構，這也被蔡司用在Biotar設計。早期光學設計師之間的相互競爭，可能也是徠卡採用Summ字根的原因，這字在拉丁文裡為「至高無上」的意思，Summar表大光圈2的鏡頭名稱，如同接下來的改款Summitar和Summicron。但Summaron的光圈較小一些，為3.5或2.8（同樣是6片鏡片

設計），Summarex代表大光圈1.5的鏡頭，早期Summarit也是（現代Summarit則是改為2.5），Summilux指光圈1.4鏡頭設計，最後Noctilux各代都是最大光圈1.2以上。

Elmarit通常指最大光圈為2.8的鏡頭，當用在望遠鏡頭則稱為Tele-Elmarit，另外在望遠鏡頭裡，小光圈4或3.5的款式稱為Tele-Elmar。現代望遠鏡頭的名稱，則改為Telyt或Apo-Telyt。超廣角鏡頭方面，常加入Super字眼，例如近幾年流行的Super-Elmar。

2. 歷史大事紀1849-2013

1807: 約瑟夫・夫朗和斐（Josepf von Fraunhofer）成為位在本納迪克特伯伊昂（Benediktbeuern）玻璃熔製工坊的負責人

1826: 涅普斯（Nièpce）製作了世界上第一張照片（日光蝕刻法）

1839: 達蓋爾（Daguerre）發表達蓋爾攝影法的技術

1839: 塔伯特（Fox Talbot）研發負片翻印技術

1840: 匹茲伐（Petzval）研發世界上第一顆攝影鏡頭

1846: 蔡司（Zeiss）在耶拿（Jena）成立光學工作坊

1848-1933: 德國工業時期: 工業、科學、技術、文化進展

1849: 卡爾凱納光學研究所（Carl Kellner Optical Institute）在威茨拉（Wetzlar）成立

1855: 史坦海爾（Steinheil）成立光學研究所

1869: 徠茲（Leitz）從貝斯勒（Belthle）手上取得卡爾凱納光學研究所的經營權，徠茲工廠真正的開始

1870: 徠茲公司雇用約20名員工

1879: 顯微鏡大為流行

1884: 肖特（Schott）成立玻璃實驗室

1886: 肖特發表新式光學玻璃

1887: 顯微鏡生產達到10000台

1888: 伊士曼（George Eastman）改良電影底片

1894: 盧米埃兄弟（Lumiere）創造第一個電影攝影器材

1899: 顯微鏡生產達到50000台

1900-1914: 世紀末頹廢年代

1900: 在巴黎世貿會上，徠茲顯微鏡獲得金牌獎

1900: 徠茲公司雇用400名員工，一年生產4000台顯微鏡

1900-1903: 全球經濟危機

1905: 巴納克開始使用大片幅相機進行攝影

1907: 徠茲公司生產顯微鏡達到100000台

1908: 巴納克研究小型相機

1910: 徠茲公司年產量為9000台顯微鏡

1911: 巴納克從蔡司跳槽到徠茲公司

1912: 貝雷克成為徠茲公司研發部門負責人

1913: 設計出Ur-Leica相機

1913: 第一台雙筒望遠鏡

1918-1933: 威瑪共和國時期：藝術革命、超現實主義

1920: 建構設計出徠卡工程樣機

1920: 恩斯特・徠茲過世，由其子：恩斯特・徠茲二世繼任

1923: 徠卡零號系列開始生產

1924: 徠卡原型機

1925: 發表Leica I參加萊比錫商展

1925: 貝雷克做出Anastigmat/Elmax/Elmar鏡頭

1926: 發表平價版相機Leica Compur
1927: 徠茲公司發表Uleja，第一台35mm投影機
1927: 徠茲公司發表Filoy，第一台35mm放大機
1929: 十月二十四日，黑色星期四，經濟大蕭條
1929: 發表Leica Luxus
1930: 發表可交換鏡頭的Leica I
1930: 發表Elmar 3.5/35 mm
1929-1935: 眾多藝術家使用徠卡相機，創造全新
　　　　　的攝影方式
1931: 發表Hektor 1.9/73 mm、Elmar 4/90 mm
　　　、Elmar 4.5/135 mm
1931: 愛克發公司發表Agfapan，感光度32度的全
　　　色底片
1932: 發表Leica II
1933: 發表Leica Reporter、Summar 2/50 mm
1934: 發表Leica III
1935: 發表Leica IIIa
1935: 柯達發表Kodachrome正片
1935: 發表Hektor 6.3/28 mm、Thambar 2.2/90 mm
1936: 發表Xenon 1.5/50 mm
1937: 發表Leica IIIb
1937: 新型35mm投影機VIII S，裝載聚光鏡頭
1932-1960: 徠卡攝影的黃金時期
1940: 發表Leica IIIc
1943: 發表Summarex 1.5/85 mm
1948: Canon創辦人御手洗，使用「最佳的徠卡」
　　　作為廣告標語
1949: 徠茲玻璃實驗室成立
1950: 發表Leica IIIf，具有閃燈同步功能
1951: 生產第1000000顆鏡頭，恩斯特·徠茲二世
　　　八十歲
1952: 徠茲加拿大米德蘭分公司成立
1953: 發表Summicron 2/50 mm
1954: 發表Leica M3，領先日本相機業者一大步
1955: 徠茲加拿大分公司引進電腦設備，用於鏡頭
　　　設計與研發
1956: 恩斯特·徠茲二世過世，其子恩斯特·徠茲
　　　三世成為徠茲工廠的領導人，其兄弟：路德
　　　維希·徠茲和君特·徠茲加入。
1956: 發表Leica IIIg
1956: 發表Leitz Focomat IIc
1957: 發表Leica MP, Leica M2
1957: 發表Summicron 2/90 mm
1957: 徠茲加拿大分公司出貨第10000顆加拿大製
　　　的鏡頭，即Summicron 2/90 mm
1958: 發表Super-Angulon 3.4/21 mm、Summicron
　　　2/35 mm
1958: 發表自動型幻燈機Pradovit
1959: 發表Summilux 1.4/50 mm
1959: 徠茲加拿大分公司組裝第10000台徠卡相機
1960: 發表Leicina 8S
1961: 發表Leica M1, Summilux 1.4/35 mm
1962: 發表Leitz Cinovid電影投影機
1962: 徠茲加拿大分公司員工數增加至166人

1963: 發表Trinovid雙筒望遠鏡
1964: 發表Leicaflex I，連動測距型相機銷售量
　　　下滑
1965: 發表Elmarit 2.8/28 mm
1966: 開始在Oberlahn工廠製造相機零件
1966: 發表Noctilux 1.2/50 mm，使用非球面鏡片
1967: 發表Leica M4，試著在連動測距型相機市場
　　　重穩腳步
1968: 發表Leicaflex SL
1968: 英國徠卡攝影學會成立
1969: 發表Summilux-R 1.4/50 mm
1970: 發表Elmarit-R 2.8/28 mm
1971: 發表Leica M5
1971: 與Minolta策略合作
1972: 發表Leicaflex SL MOT、Summicron-R
　　　2/35 mm
1973: 徠茲葡萄牙分公司成立，沃夫岡·科赫
　　　（Wolfgang Koch）為工廠靈魂人物
1973: 發表Leica CL，輕便的連動測距型相機
1974: 徠茲公司出售主要股份給Wild Heerbrugg
1974: 發表Leicaflex SL2
1975: 德國威茨拉工廠停止生產連動測距
1975: 發表Apo-Telyt-R 3.4/135 mm
1976: 發表Noctilux-M 1/50 mm
1976: 發表Leica R3，葡萄牙工廠製造
1977: 發表M4-2，加拿大工廠製造
1978: 發表Focomat V35自動對焦放大機
1979: 巴納克誕生一百週年
1980: 發表Leica R4, Leica M4-P
1980: 發表Summilux-M 1.4/75 mm、Summilux-R
　　　1.4/80 mm
1984: 與Wild Heerbrugg AG公司進行整合
1984: 發表Leica M6、Summilux-R 1.4/35 mm
1985: 徠卡相機銷售量於美國達到頂峰，800萬元
　　　營業額，於1987年下滑至一半
1986: 徠茲公司出售剩餘股份給Wild集團並併入，
　　　徠茲公司終結
1986: 徠卡有限公司（Leica GmbH）成立
1986: 發表Leica R5
1986: 羅塔·寇許（Lothar Koelsch）成為德國威
　　　茨拉工廠的光學設計領導人
1987: 發表Leica R6，機械精密度高超的單眼相機
1988: 徠卡有限公司開始獨立運作
1988: 發表Apo-Macro-Elmarit-R 2.8/100 mm
1989: 徠茲玻璃實驗室關閉
1989: 公司遷至索姆斯（Solms）
1990: Wild Leitz Holding控股公司整合Cambridge
　　　Instruments UK公司
1990: 羅塔·寇許成為徠卡鏡頭設計部門領導人
1990: 雙筒望遠鏡新世代
1990: 公司改名為徠卡相機有限公司（Leica
　　　Camera GmbH）
1990: 發表Summilux-M 1.4/35 mm
　　　ASPHERICAL（譯註：雙非球面）

1991: 發表Leica Mini、Leica R7、Leica R6.2
1992: 發表Geovid雙筒望遠鏡，紅外線測距功能
1990: 徠卡出售加拿大分公司給Hughes Aircraft
　　　公司
1993: 發表Apo-Telyt-R 4/280 mm
1994: 發表Apo-Summicron-R 2/180 mm
1994: 管理階層由霍夫曼（Klaus-Dieter
　　　Hofmann）收購
1995: 發表Vario-Apo-Elmarit-R 2.8/70-180 mm
1996: 改為徠卡相機股份有限公司（Leica Camera
　　　AG）
1996: 發表Leica R8、Leica S1
1996: 發表Summicron-M 2/35 mm ASPH.
1997: 發表Leica M6 ein Stück股票紀念機
1998: 霍夫曼離開徠卡相機總裁位置
1998: 發表Leica Digilux，與日本富士公司合作
1998: 發表M6 TTL、Elmarit-M 2.8/24 mm
　　　ASPH.
1998: 發表Apo-Summicron-M 2/90 mm ASPH.
　　　、Apo-Telvyt-M 3.4/135 mm
1998: 發表Apo-Elmarit-R 2.8/180 mm、
　　　Vario-Elmarit-R 2.8/35-70 mm ASPH
1999: 發表Leica Z2X、Leica C1
2000: 改與日本松下電器（Matsushita）合作
2000: 發表Leica Digilux 4.3、Leica C11
2000: 發表Leica 0復刻版
2001: 愛馬仕收購一部分公司股份
2002: 發表Leica M7，意圖作為傳統攝影概念的
　　　最後突破
2002: 彼得‧卡伯（Peter Karbe）成為光學部門
　　　領導人，繼羅塔‧寇許之位
2002: 與日本Panasonic合作
2002: 發表Digilux 1
2003: 發表Leica MP，古典M6的復興
2003: 發表Leica CM
2003: 發表Leica Digital Module R
2003: 發表Leica Summilux-M 1:1.4/50 mm ASPH.
　　　，世界上最佳的大光圈標準鏡頭
2004: 構思M8的設計
2004: 發表a la carte客製服務
2004: 發表Leica APO-Summicron-M 1:2/75 mm
　　　ASPH.
2004: 發表M7 Titanium "M系統五十週年"紀念
　　　機，公開宣告數位M研發
2004: 柯達停止底片研發
2005: 柯達停止生產Kodachrome正片，剩餘庫存
　　　售完為止
2005: 實際出貨DMR
2005: 發表Leica Macro-Elmar-M 1:4/90 mm
2005: 公司技術性破產
2006: 九月，李（Lee）被指定為徠卡執行長
2006: 發表Leica M8
2008: 二月，李被開除
2008: 發表Leica Noctilux-M 0.95/50 mm ASPH.

2007: 考夫曼（Kaufmann）擁有95%股份
2009: 發表Leica M9、Leica S2，開始新策略
2010: 發表Leica M9 Titanium鈦版紀念機
2011: 發表Leica M9-P
2011: Blackstone收購44%股份
2012: 四月二十五日，開始建構新工廠：威茨拉園
　　　區（Wetzlar Park）
2012: 五月十日，發表Leica M Monochrom、
　　　Apo-Summicron-M 1:2/50 mm ASPH.
2012: 九月十八日，Photokina相機展，發表全產
　　　品線的最新概念，包括最重要的Leica M，
　　　採用2400萬畫素CMOS元件與新機體。另
　　　一款M-E為M系統入門機型，相當於M9
　　　簡化版。S系統新鏡頭，包括24 mm、30-90
　　　mm，以及與Schneider合作的120 mm移軸
　　　鏡頭。輕便相機則加入D-Lux 6、V-Lux 4。
　　　全新Leica M相機加入即時預視Live View
　　　可視為真正的全方位相機。
2013: 發表Leica X Vario
2013: 發表Leica C

3. 徠卡原型機

Leica I（在美國稱為Leica A，在英國通常是稱為Leica 1以數字表示），於1925年萊比錫春季商展正式引進市場，其機體設計基於奧斯卡・巴納克於1910年到1913年之間設計的Ur-leica原型機，但性能更為增強。

這裡的資料顯示出現代攝影的開始點，但真正起源則要追溯到更早的十年之前。

影師非常善於做這件事且也非常準確，巴納克的設計則確保攝影師在中距離對焦時，若發生微小錯誤，焦點仍可落在景深內而拍出銳利的照片。這種相機的基本規格，仍然影響到70年代設計的小型隨身相機，這類相機設計作為日常生活紀錄的隨身幫手，這也是巴納克最初努力的原動力，又因為輕巧的小體積，內部暱稱為小人國相機（譯註：相對於當時笨重的大型相機）。工程樣機尺寸為133 x 52.4 x 30.1，接近於稍後的正式版Leica I的尺寸。

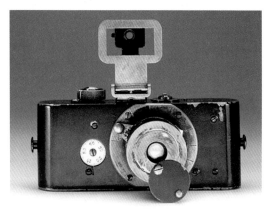

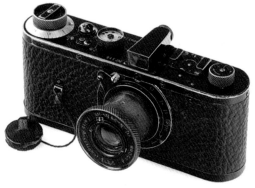

3.1. Ur-Leica與工程樣機

年份	1913/1914：Ur-leica與一二號原型機
	1920：三號原型機（工程樣機）
形式	24x36膠捲底片
機體	機頂附有冷靴座，可外接觀景器
觀景窗	一二號原型機：可用RASUK方框觀景器
	三號原型機：附鏡片的折疊式觀景器
	工程樣機：伽利略望遠式觀景器
快門速度	一二號原型機：1/20 - 1/40
	（1/25 - 1/50）
	三號原型機：Z, 1/500, 1/125, 1/60,
	1/40, 1/30, 1/20
快門形式	非自遮擋式，純機械控制，水平布簾
尺寸(mm)	一號原型機：128 x 53 x 28
	二三號原型機稍大一些，接近零號
重量(g)	377

最早的三台原型機（目前只倖存二台）約在1913年到1914年間研發，第四版（1920年的工程樣機）解決了原型機大部分的問題。早期使用非自遮擋式的快門，拍照時需要非常繁複的手續，直到第四版工程樣機也是同樣形式，但快門速度更是大幅增強。

鏡頭採用50mm定焦鏡頭（實際焦長為52mm），最大光圈3.5。這個規格有一個目的：拍照時，徠卡使用者必須猜測對焦距離，雖然那個時代的攝

3.2. 零號系列（Null-series）

年份	1920 - 1924
序號	100 - 131
總數	26?（不可考）
形式	盒裝24x36膠捲底片
觀景窗	第一批：中央準星的折疊式觀景器
	第二批：固定式，伽利略望遠式觀景
	器，放大倍率0.5
測距器	需額外加裝
快門速度	1/25, 1/50 ,1/100, 1/200, 1/500.
	第三批之後：Z, 1/25, 1/40, 1/60,
	1/100, 1/200, 1/500
快門形式	非自遮擋式（最後十台為自遮擋式），
	純機械控制，水平布簾。
閃燈同步	無
底片更換	手動回捲
尺寸(mm)	133 x 53 x 30
重量(g)	約420

零號系列是工程樣機的增強版，用來測試市場的反應，從徠卡主要經銷商和員工裡挑出合適人選來測試。這幾台零號系列現在變成收藏者之間搶手的稀有收藏品，序號從101到130，但有些專家認為序號從100開始，總共有31台。然而更多調查資料顯示，有些序號是空號，最多只製造26台。第一批的20台為非自遮擋式快門，其後生產為自遮擋式快門，與正式版Leica I相同。所以可以分成兩類，序號100到122（Leica 0或稱為零號系列），以及123到130（Leica I的原型機）。

13

以下為這款相機的詳細列表,序號130到133幾乎可說是未來的正式版Leica I。注意Leica I推出的前45台只出貨給特定經銷商,作為1924年聖誕節銷售主打。然而我們永遠無法得知哪些相機實際出貨給消費者。

零號系列序號表
100: 沒有使用
101: 徠茲公司經理,包爾
102: 徠茲二世
103: 基伯‧包浩斯,芙瑞克‧羅斯特
104: 現存於徠卡博物館
105: 徠茲公司總監,都馬
106: 貝雷克?
107: 紐約,徠茲專利
108: 徠茲公司經理,札克
109: 柏林經銷商,庫欽斯基
110: 基特奈?韋恩?
111: 紐約經銷商,蔡勒
112: 巴納克
113: 徠茲公司柏林代表,包曼博士
114: 科學家,克魯茲‧紀森
115: 威斯巴登經銷商,克拉夫‧威簾
116: 沒有紀錄
117: 測試相機
118: 柏林科學家,艾肯教授
119: 基伯‧貝卡索爾
120: 柏林經銷商,包曼
121: 沒有紀錄
122: 紐約經銷商,索波
123: 沒有紀錄
124: 沒有紀錄
125: 沒有紀錄
126: 攝影師,麥可‧貝克
127: 沒有紀錄
128: 徠茲公司經理,札克
129: 經銷商,溫德霍夫‧紀森
130: 無法辨識
131: 無法辨識
132: 無法辨識
133: 無法辨識

黑漆版輕便相機使用金屬機體和伸縮定焦鏡頭,與其先進的負片格式,但並沒有在短時間內獲得成功。在我的觀點看來,主要原因是使用者必須購買和了解整個攝影系統,包括放大機、顯影筒、以及全新的感光乳劑,其底片與當時常見的膠捲相機用的底片不一樣。

在一份1925年的型錄中,我們可以看到攝影器材有重製台、小型顯微鏡、顯影筒、印相設備、不同類型的放大機、放映投影機、三腳架雲台、全景雲台、以及近攝輔助測距器。上述最後一項配件非常重要,因為近攝時非常難以估算對焦距離,而很多徠卡使用者又喜歡在近距離攝影。

3.3.　柯達發明:電影底片

在十九世紀末,柯達相機底片為70mm寬的膠捲底片,用於柯達Brownie相機。將這種底片劃成一半得到35mm寬的底片,後來被新式小型相機使用。這種底片的影像尺寸為18 x 24 mm,兩側邊緣穿孔,每英呎64次,成為電影用的世界標準,在1909年後被主要電影底片和電影攝影機製造商接受成為主流規格。自1910年開始,每一部電影都用這種底片拍攝,通常影像尺寸為18 x 24 mm,但很多其他格式也被用在電影攝影機,從18 x 24 mm到25.2 x 37.7 mm都有。一些製造商更使用非穿孔型的底片,用於更大的影像尺寸,如30 x 40 mm或30 x 42 mm。

這時期有大量的照相機都是使用標準電影底片,很多相機發明者和設計師都在思考製造小型相機給業餘人士來用在日常生活。在1925年之前,大約有30種相機機型推出市場,都沒有成功,Leica I是第一台取得大量銷售成績的相機,即使如此,這台相機也需要一些年的醞釀才得以大爆發。

在1922年曾經有一台有趣的相機,是由魯道夫博士(前蔡司設計師)設計,型號為Cosmos 35,全金屬打造的相機,鏡頭為Plasmat 1:2/35 mm,使用35mm電影底片格式,目前只知道有一個版本。

3.4.　巴納克的點子

徠卡相機出現的重要性,對攝影史的發展以及徠茲公司的崛起都有一定的意義,在這種氛圍下,最初徠卡相機的起源和開始生產的時間點,有為數不少的解釋和詮釋。

幾個著名的故事,主要的一個是這麼說,巴納克設計的相機是用來作為電影攝影機的曝光測量裝置,當時他的同事梅孝正在改良電影放映機,這是公司延伸的業務範圍之一,而巴納克協助他的同事開發。巴納克是一個業餘的電影創作者,同時也是一位積極的照片攝影師,使用13 x 18 cm大型相機。第二個故事是說,巴納克的身體狀況不太好,拖著大型相機在山野林間攝影是一件困難的事。當巴納克在1906年於蔡司工廠服務時,曾經有開發小型相機的想法。雖然他知道大底片可紀錄更多細節,並可直接用於印樣。這些事情的背景下,啟發巴納克的靈感,後來設計出便攜式小型相機,他稱為小人國的相機。

這兩個故事都是合理的,但是沒有官方文件指出真正的起源是什麼,所有的歷史都是相機發明後才被寫下的故事。曝光測量裝置和便攜式小型相機皆符合當時需要,大多數書籍在相機起源上認

為，發明的過程不像這些故事假設的那麼簡單。如果我們仔細審視現有資料與推算相機的醞釀時間，幾乎不可能說相機設計是偶然的副加產品，因為當時工程人員已花費心思在研發它的功能。

當巴納克在約1907年到1911年建構和重新設計他的相機時，格式已決定使用24 x 36 mm標準電影底片，當時在市場上並沒有可以匹配的鏡頭。由於鏡頭投射出圓形影像，底片是方形格式。而24 x 36 mm方形影像的對角線長度為43.27 mm，我們從影像中央點算起的高度為21.6 mm，所以巴納克需要一個角度為46度的鏡頭，才能涵蓋這個格式。這個鏡頭的焦距可以在40 mm到60 mm之間。當時巴納克服務的徠茲工廠是名聞世界的顯微鏡製造商，生產一系列顯微鏡頭：Mikro-Summar和Milar，皆有各種焦距可提供選擇。他選擇Mikro-Summar 1:4.5/42 mm鏡頭，三台原型機中至少有一台是採用這個，現存展示在徠卡總部博物館的Ur-Leica也是用這顆鏡頭。有些學者認為當時鏡頭是Milar或Summar，但因為當時鏡頭的前環並沒有寫名稱，所以這裡還有討論空間。然而，準確的鏡頭焦距是可以被測量的，恰好最近由總部工程師完成這項任務，確定這顆鏡頭焦距為42 mm。翻閱1910年前後的徠茲顯微鏡的型錄，只有Mikro-Summar，這是6片鏡片對稱式設計的鏡頭，我們即可確定這個裝載在Ur-Leica上的神祕鏡頭就是Mikro-Summar。

為什麼巴納克將片幅設定在24 x 36格式？在此之前以及當代的相機設計師，使用35mm電影底片時，通常設定為24 x 24、32 x 44、18 x 24、30 x 42格式。

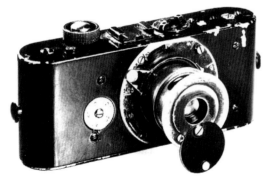

巴納克描述他想要使用電影底片，且決定將畫面設在最大區域以確保最佳畫質。24 x 36 mm尺寸為1:1.5的長寬比例，就像是當時很受歡迎的中片幅相機6 x 9 cm比例，這個也是十九世紀輕便相機的格式。

徠卡相機面臨一個困境，就是通常使用6 x 9 cm相機的人都直接做成6 x 9 cm的印樣照片，不需要任何放大，當然也就沒有畫質損失的問題。就算是做成放相照片（9 x 12 cm或13 x 18 cm），長寬比例1:1.35也接近於原本的1:1.5，而放大倍數也很安全。巴納克的中心思想認為，他的輕便相機和小底片一定要發揮和6 x 9 cm印樣照片一樣好的畫質，如果比較差，則不可能被市場接受。

原本相機的焦平面快門是簡易的，而且有很多缺點，巴納克花了數年解決大部分問題。快門布簾是一塊25 x 40 mm的遮罩，可涵蓋全片幅畫面。快門被緊緊固定，當快門釋放時可開啟底片門閘1/40秒時間，完成底片曝光。回捲快門簾回到另一端可再次擊發快門，但回捲過程必須緊蓋鏡頭蓋，否則會再一次造成底片曝光。徠茲工廠的老闆，也就是恩斯特‧徠茲，曾在約1913到1914年間，旅行美國時使用這台相機，留下非常深刻的印象。在1914年，他申請了快門結構的專利，但蔡司早在1901年擁有這樣的專利。

3.5. 恩斯特‧徠茲的決定

沒有任何紀錄顯示，1913年第一台原型機生產，到1925年的量產型相機發表之間的任何資料。而可以確定的是，1913年的相機尚未成熟到可以量產，而徠茲公司主要是世界知名的顯微鏡和光學設備製造商。半官方的解釋揭露，徠茲公司需要一個新的產品線，來彌補顯微鏡在第一次世界大戰之後的銷售下滑問題。恩斯特‧徠茲二世獨排眾議地決定開始生產相機，通常歷史資料說是那次在午餐前的業務會議，因為肚子餓所下的急促決定。所有的徠卡書籍都讚美這項決定是高瞻遠矚，根據現代決策心理學指出，腸道飢餓感與瞬間直覺決定是有關連的。而我們從事後推論，總是更容易做出符合邏輯的解釋。

1925年產品型錄不僅列出徠卡相機，還有兩項所需配備，顯影器材和放大機，這兩個都是非常初期的配置。人們可能認為徠茲公司只提供最少程度的放相器材，徠茲這項投資風險是在可接受的範圍內，如果失敗，並不會造成企業的倒閉。這似乎說明徠茲是一位謹慎的企業家，他真的相信巴納克的產品，所以他很謹慎，不做太多賭博行為。蘋果公司的史帝夫‧賈伯斯說過，一間公司不應該生產顧客想要的產品，而是設計顧客不知道這原來是他想要的產品。毫無疑問地，Leica I就是這樣的產品。

4. Leica I (A)到Leica Standard

Leica I帶來的全新概念有：（1）影像尺寸為24 x 36 mm（原為 24 x 38 mm），可提供有效的放相。（2）膠捲底片一捲長度為2公尺。（3）和眼睛一樣高度的構圖，快節奏地拍攝照片的可能性。這個拍照流程我們今天常說是開啟新時代的攝影，使照片更具動感與自然視角，同時也具有機械式的紀錄方式。這種方式吸引那些對攝影藝術有興趣趣與欽佩現代主義的藝術家，他們很快地採用徠卡相機作為紀錄的工具。在文獻中經常被忽略的一點是，相機體積小，重量輕，這點使很多女性攝影師選擇徠卡。

4.1. Leica I (A)

這台相機尺寸133 x 55 x 30.5 mm，重量420克，非常容易使用，快門速度和光圈可在瞬間完成調整，過片和上緊快門機制只使用一個捲轉半圈即可完成的旋鈕。

相機尺寸可比擬現代相機，如Olympus Pen E-P3，其尺寸為122 x 69.1 x 34.3 mm，或更小Nikon 1，尺寸106 x 61 x 29.8 mm。

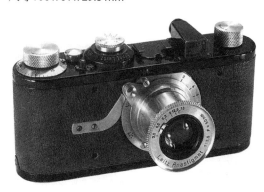

最初在相機上沒有任何型號標記，機體上的名稱LEICA，其後才被導入，這有一點奇怪，原先生產的相機並沒有標記型號的習慣，只有在快門轉盤上刻有恩斯特・徠茲的名字。

這時期的專業型相機非常龐大且笨重，通常為木頭機身，而業餘攝影師使用的中片幅相機嚴格說來也不「輕便」。簡單易用的快照相機這概念不算太新穎，因為柯達的折疊式口袋相機，已經在市場上被許多畫家採用。

Leica I的快門速度有一定範圍：1/20, 1/30, 1/40, 1/60, 1/100, 1/200, 1/500, Z，有人可能對相近的快門速度感到疑惑，例如1/20和1/30，這時期的感光乳劑有一些速度的選擇空間，而相機本身也有容許值，所以實際使用時，人們須從四到五個速度中作選擇。

最初用於徠卡相機的底片是Perutz徠卡型特殊底片，一種塗有正色乳劑、感光度ASA 4 (DIN 7)、以Tetenal Emofin顯影劑可得到細微粒子的底片。在陽光下，通常的曝光組合為1/100、f4，當使用高速鏡頭Hektor（光圈2.5）時，可得到更高速的快門速度。在1926年Perutz底片提供更高感光度ASA 7 (DIN 9)，使用3.5鏡頭可得到更高速度，有趣的是，Leica I銷售時附贈三捲底片。

感光乳劑在1930年前後常被使用的是ASA 10到12，這感光度在陽光下（戶外場景與大太陽）的曝光組合為f18, 1/20（或f3.5, 1/400；f4.5, 1/200；f6.3, 1/100；f9, 1/60；f12.5, 1/30；f18, 1/20）

這時期在1926年前後的底片製造商，愛克發Agfa提供Plenachrome和Superpan底片，另外Perutz有Neo-Persenso和Peromnia，柯達有SS Pan，杜邦有Micropan和Superior。此時導入市場的Leica I有非常多底片可供選擇，其後在1933年，感光乳劑的發展已到達感光度ISO 32 (DIN 16)。

以現代眼光來看，Leica I規格非常基本，4片鏡片設計的伸縮式定焦鏡頭Elmar 1:3.5/50 mm，焦平面快門組，速度從1/20到1/500，全金屬機體，底片裝載從機底置入，配備一個簡易的伽利略望遠鏡觀景窗，機頂則有快門釋放鈕、過片轉盤和回片轉盤。

最初1000台相機配備Anastigmat或Elmax鏡頭，都是1:3.5/50 mm規格，但前者為5片3組設計，後者是4片3組設計。

下圖是近焦版

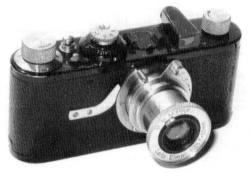

這些鏡頭的詳細規格，在不同學者間有很大的爭議，但這些相機全部都安全地在收藏家手上。一些Anastigmat鏡頭是5片3組結構，而Elmax鏡頭基本上是4片3組設計，但是從5片改成4片設計，並不需要符合名稱的改變，1927年的徠茲產品型錄

顯示，Elmar鏡頭為Anastigmat，這產生一定程度的混亂。

從1925年到1932年之間共有60000部相機生產，但這個相對來說是小量的相機，已經在攝影革命上產生巨大的影響，因為徠卡使用者拍出的藝術性，刺激了新形態的攝影方式。

估算長焦鏡頭與大光圈鏡頭的對焦距離，不是那麼容易，所以徠茲公司導入外接式連動測距器和外接觀景器的配件，來協助攝影師對焦和構圖。

一個特別型號是黑漆版Leica I小牛皮版，也就是LEANEKALB，提供綠、藍、紅、棕、黑，五色小牛皮皮革和相對應的皮套，約生產180部，序號36333到69009之間。

徠卡愛好者和歷史學者常稱道Leica I的重要地位（這是實至名歸的），但從純攝影的觀點來看，相機操作要求相當程度的技巧，裝底片、估焦、猜測曝光值的技術不是那麼容易。另一方面，我們也承認曝光表格提供有效的協助，當你知道如何取巧地裝底片，這動作也變得不是那麼困難。無疑地，Leica I (A)樹立了所謂的徠卡攝影方式，也讓使用者知道真正的攝影工藝基礎。

我們不得不佩服早期攝影者使用這部相機創作出美麗照片，但是在今日如果你可以找到一台沒問題的Leica I，它只是一件收藏品。這可能是發人省思的議題，因為很多大師作品確實是用這顆Elmar 1:3.5/50 mm標準鏡頭拍出來的。

下圖是配有Hektor 1:2.5/50 mm鏡頭的相機

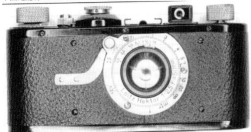

下圖是Leica I (A)

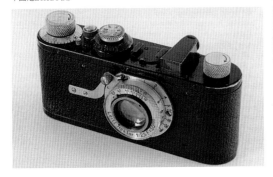

代碼	LEICA, LEANE, LENEU, LEONI, LEANEKALB
型號	Leica I (A)
年份	1925/1926 - 1935
序號	131/1001 - 71199
總數	約60000
形式	24x36膠捲底片
觀景窗	伽利略望遠式觀景器，放大倍率0.5
測距器	需額外加裝
測光表	無
快門速度	1/20, 1/30, 1/40, 1/60, 1/100, 1/200, 1/500, Z.（早期型號1/25, 1/40, 1/60, 1/100, 1/200, 1/500, Z）
快門形式	純機械控制，水平布簾
底片更換	手動回捲
尺寸(mm)	133 x 55 x 30.2（當年型錄寫132 x 55 x 30 mm）
重量(g)	420（含鏡頭）

4.2. Leica I (C)

更具代表性的是1930年引進的下一代機型，它提供可交換鏡頭的設計。型號仍然稱為Leica I（但在美國稱為 Leica C），這部相機可替換三種鏡頭35mm、50mm、135mm，光圈是f3.5、f3.5和f4.5。每一顆鏡頭必須獨立安裝在相對應的機體上，這是初期換鏡頭的彆扭方式，特定鏡頭匹配特定機體，鏡頭需依據相應的機身序號最後五碼安裝（後期改為最後三碼）。一年後（1931年）公司將機體改為標準接環，容許所有鏡頭和機身互換，相機型號維持不變，同時發表4/90 mm、1.9/73 mm、2.5/50 mm三顆鏡頭，樹立了經典鏡頭群的焦段：35、50、73(75)、90、135。

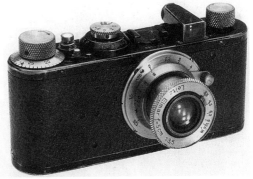

以下僅列出差異

代碼	LENEU
年份	1930 - 1931（獨立接環）1931 - 1935（標準接環）
序號	37280 - 55403（獨立接環）55404 - 71199（標準接環）

尺寸(mm) 133.7 x 55 x 30.2
（標準化：133 x 55 x 30 mm）
重量(g) 340（不含鏡頭）

4.3. Leica I (B) Compur

當時很多相機都採用葉片快門的設計，以允許更慢的快門速度，於是徠茲公司在1926年發表Leica Compur（在美國稱為Leica B），快門速度從1秒到1/300。這個機型看起來很怪異，而且也沒有太大的成功，四年下來僅生產1500部，從1926年的序號5701，到1931年的序號50711為止。有兩種版本，轉盤調整快門速度型、以及側邊調整快門速度型。

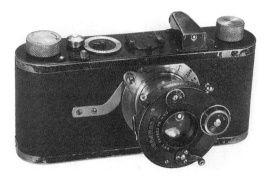

以下僅列出差異
代碼　　　LECUR
年份　　　1926－1928（轉盤版本）
　　　　　1928－1931（側邊版本）
序號　　　5701－13163（轉盤版本）
　　　　　13164－50711（側邊版本）
總數　　　約1500
快門速度　Z, D, 1, 1/2, 1/5, 1/10, 1/25,
　　　　　1/50, 1/100, 1/300（轉盤版本）
　　　　　T, B, 1, 1/2, 1/5, 1/10, 1/25,
　　　　　1/50, 1/100, 1/300（側邊版本）
快門形式　機械控制、葉片快門

4.4. Leica I (A) Luxus

有少量的相機採用皮革包覆和鍍金處理，這裡我們見到第一個強而有力的例證顯示徠茲公司的傳統：根據客戶需求訂做客製化相機，如同今日的a la carte方案。Luxus以Leica I為藍本，機身分為獨立接環和標準接環兩種，配備Elmar和Hektor鏡頭。在1929年聖誕節，徠茲公司推出多種樣式的Luxus，採用蜥蜴皮革，或相同顏色但為鱷魚皮革。這款相機在當時經濟現實的背景下推出值得思考。

以下僅列出差異
代碼　　　LELUX
年份　　　1929－1931
序號　　　28692－68834
總數　　　約介於60到100
詳細序號　28692－28700; 34803－34817;
　　　　　37134－37138; 37251; 37253－37262;
　　　　　37265－37268; 37270－37272;
　　　　　37274－37279; 37282; 48401－48441;
　　　　　55696; 68601; 68834

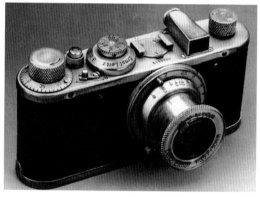

4.5. Leica Standard (E)

在1932年，徠茲公司發表Leica Standard，也就是Leica I (C)的增強版，或說是Leica II (D)的平價版，值得注意的是戰後的生產量非常有限。

Leica Standard並非降級產品，而是一款跟得上時代、擁有和Leica II同等內部零件的機型。初期供應黑鎳版，後期機型則是鍍鉻處理。基本上，Standard是Leica I內部零件增強的後續款，官方生產年份從1925年到1948年。

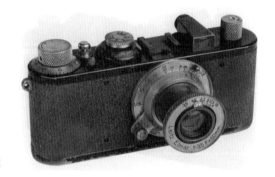

以下僅列出差異
代碼　　　LENOT（單機身）
　　　　　LEMAX（含3.5/50鏡頭）
年份　　　1932－1947
序號　　　101001－352150

總數	約29000
其他	擴展型回片鈕

Standard一直到1948年都列在產品型錄上，它也是眾多人進入徠卡系統的入門相機，有三種版本：黑鎳版、鍍鉻版、和黑鉻版，另外曾有過一款原型機採用Elmar 4.5/35 mm鏡頭作為特定用途。從1934年的價目表可看出，該相機價格和Elmar 3.5/50 mm一樣高。這款Leica Standard不應和美國版Leica Standard混淆，後者是指在徠茲紐約分部組裝的相機，實際生產於二戰後，且採用III系列機身。

下圖是美國版Leica Standard

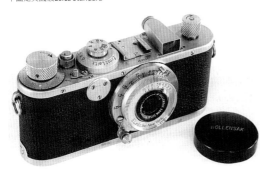

Standard在歷史學者和收藏家之間並沒有任何突出的地位，但人們不應該忘記這台相機，它建立起徠卡傳奇的重要骨幹，值得給予更多關注。

5. 視覺藝術的發展

二十世紀的頭十年見證了由維也納藝術家：克林姆（Klimt）、席勒（Schiele）、柯克施卡（Koko-schka）帶起的表現主義，同時，弗洛依德也在維也納發展精神分析學。在德國威瑪成立的包浩斯（Bauhaus），是一所現代藝術和設計的專門學校。這些藝術運動受到達達主義者的挑戰，甚至在1920年的柏林，舉辦了一場達達主義國際展覽會。徠茲公司的位址：威茨拉，雖然位於威瑪、柏林、維也納的三角地帶之外，但聰明的巴納克卻很清楚這些藝術帶來的影響。攝影的發展不像其他視覺藝術這麼激烈碰撞，主要是因為攝影家覺得自己源自十九世紀的主流畫派，部分是視為對藝術的尊重，部分是對藝術語言來說攝影家不是一個具有跳躍般想像力的族群。攝影試著去複製繪畫的呈現方式，使用柔焦、在鏡片抹潤滑油等手法，演變為畫意派的攝影。在1916年左右，保羅·史特蘭德（Paul Strand）發表一系列銳利且細節清晰的照片，改變這一切。他的技法呈現照片的真實感。這股新潮流被稱為「純綷攝影」。不斷爆發的藝術戰爭，促使巴納克研發與微調他的攝影器材。全新的徠卡相機，無論是意外促成或是精心考量後設計，皆和超現實與純綷攝影主義一起發展。當這些藝術革新者頻繁地使用徠卡相機創作，圖片雜誌在市場上大量發佈照片故事，徠卡相機的名聲，也正隨著水漲船高。

在1930年初期推出的一些小型相機，如Minox-、Leica、Robat，已經被提倡純綷攝影乃至於新聞攝影的攝影家採用。因為納粹德國的迫害而逃到美國定居的歐洲當代攝影家，絕大多數都是使用徠卡小型相機，其中最有名的就是布列松（Henri Cartier-Bresson）。這種新形態的攝影風格，也被美國聯邦農業安全管理局的攝影團隊採用，來紀錄經濟大蕭條時的農村地區。在一份訪談中，艾森史塔克（Alfred Eisenstaedt）說他是一名徠卡使用者，他指出一張好照片必須具備照片品質和戲劇性，且必須盡其可能地擁有足夠的優良技術。法語photogénique這個字表達適當的描述，攝影家提供照片品質和戲劇性，而相機提供所需要的技術。1937年，柯達發表感光度ASA 10的Kodachrome幻燈片，徠茲公司也發表光圈f/1.5的超大光圈鏡頭Xenon給徠卡III型相機使用。

自從1925年Leica I的發表之後，徠茲工廠不斷地宣傳使用電影底片的小型相機，他們雖然很成功，但大多數使用者是業餘攝影愛好者和科學家，專業攝影師仍繼續使用他們的大型相機，除了一些特別的族群，如在巴黎工作的現代主義藝術家和超現實主義攝影師。

很多徠卡攝影師的風格，被視為快照的藝術。

下圖是非常稀少的徠卡快照相機。

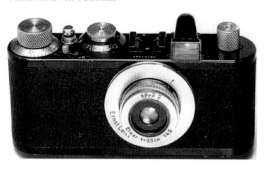

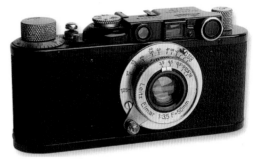

6. Leica II (D)

街頭攝影的神話，和徠卡相機興起有密切關係，這也是一種攝影哲學。有兩種主要立場主張，一種是說相機是紀錄真實的機械裝置，不容有人為干預，另一種則是說相機是作為表現個人觀點的工具。

代碼	AIROO, AIROOCHROM, ABOOT, ABOOTCHROM, LYKAN, LYKUP
年份	1932－1948
序號	71200－358650
總數	約53000
形式	24x36膠捲底片
觀景窗	伽利略望遠式觀景器，視角為50mm鏡頭，放大倍率0.5
測距器	連動測距式，內建，分離式觀景窗
測光表	無
快門速度	Z, 1/20, 1/30, 1/40, 1/60, 1/100, 1/200, 1/500
快門形式	純機械控制，水平布簾
底片運作	手動過片、手動回捲，純機械式
尺寸(mm)	133.5 x 67 x 30.5
重量(g)	380

1932年發表的Leica II，從Leica I (C)後期有標準接環的版本為機體，再加入連動測距機構的設計。從1932年序號71200開始，到1948年序號358650結束。戰後版是從現有的零件來組裝。

這款相機改變了原本機體尺寸，在上方預留空間以裝入連動測距機構，而快門速度是相同的，從Z, 1/20一直到1/500。

總數53000台，有黑色和銀色，大部分是在1932年到1940年之間於徠茲工廠生產。但是一些資料指出，工廠一直到1948年都有非常少量的生產，這些可說是特別訂製的相機。

Leica II 至少有四種不同版本，一些在連動測距器上配有黃色濾鏡，可得到較高的反差利於對焦。少數相機是用Luxus鍍金處理。

還有版本差異是在連動測距器的外側形狀，從圓形改為角形，以及快門速度轉盤的尺寸差異，徠茲公司廣泛試驗出不同形狀和尺寸的快門轉盤，以及小部分外型差異，這些現存的各種機型，讓

收藏家和歷史考證學者感到興奮，但對實拍的攝影師來說沒什麼影響。

最初版本是黑色，後來也有提供銀色的選擇。所有元件都是必要，沒有一寸是多餘，這大概是這部相機的代表話語。這款相機明確地定義出品質和連動測距相機的優勢。連動測距器有38 mm的基線，足以精準地使用在50 mm鏡頭以及最大光圈f2（Leica CL的基線甚至更短！），這款相機有兩個觀景窗，左右相距2公分，一個是觀景構圖用，一個是連動測距的對焦用。徠茲公司在可交換鏡頭的機體上加入連動測距功能，是為了解決當時攝影師的一個主要問題：使用大光圈徠卡鏡頭進行快速且精準地對焦。當時，電子測光表尚未普及，但很多計算曝光值的工具已經有了。那個時代的底片有較厚的乳劑，所以可得到較廣的曝光寬容度。

徠茲公司在1933年引進一種機身鍍鉻的新方法，從那年開始，徠卡相機型號有黑色烤漆和銀色鍍鉻兩種版本，後者是為了防止磨損掉漆。有趣的是，今日徠卡相機使用者大多偏好黑色版本，因為相機掉漆露銅後，可顯示這名擁有者是一個真正的攝影者。

下圖是Leica II銀色版本

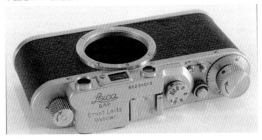

徠茲公司逐漸推出各式各樣的配件，可安裝在相機上，或是將相機轉變成科學研究的工具，在更廣泛的領域被使用。Leica II大受歡迎，但是和同時期配備葉片快門的競爭對手相比，它的致命傷是很有限的快門速度範圍，這個缺陷很快地被即將來到的Leica III（下圖）改善。

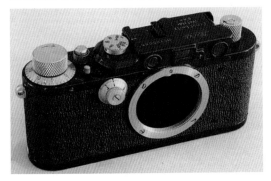

與現今數位相機相比，Leica II是一台功能陽春的相機，但你不需要更多額外的功能才可拍到超高品質的動人照片。某種意義來說，在現代攝影器材的革命中，拍照行為變得簡單，但結果不一定更好。

巴納克的基本概念，創造一部靈巧的小型相機，至今仍然被實踐在現在最新的Leica M所實踐，那即是本世代最先進的徠卡連動測距相機，也是全方位的徠卡相機。

21

7. Leica III (F)

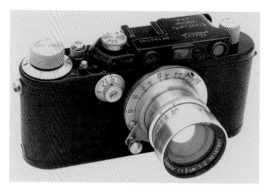

代碼	AFOOV, ACOOS, AFOOVCHROM, ACHOO, ACHOOCHROM
年份	1933 - 1940
序號	107601 - 343100
總數	約76000
形式	24x36膠捲底片
觀景窗	伽利略望遠式觀景器，視角為50mm鏡頭
測距器	放大倍率：1.5x，有屈光度校正調整連動測距式，內建，分離式觀景窗
測光表	無
快門速度	T, 1, 1/2, 1/4, 1/8, 1/20（機身轉盤） Z, 1/20, 1/30, 1/40, 1/60, 1/100, 1/200, 1/500（機頂轉盤）
快門形式	純機械控制，水平布簾
底片運作	手動過片、手動回捲，純機械式
尺寸(mm)	133 x 67 x 30
重量(g)	420

整個Leica III型系列，於1933年的Leica III開始，到1960年的IIIg結束。基本上，III機體和具有連動測距功能的II是一樣的，這代表性的徠卡相機輪廓與外型維持了三十年之久。

Leica III (F)存在於型錄上的時間為1933年到1940年，從序號107601開始，到序號343100結束，注意不要把這款相機跟後來的IIIf搞混。Leica III在1933年發表時引進了慢速快門速度的功能：T, 1, 1/2, 1/4, 1/8, 1/20（相對於高速快門速度Z, 1/20, 1/30, 1/40, 1/60, 1/100, 1/200, 1/500），以及新穎的連動測距觀景窗放大功能，提供1.5倍的放大倍率，透過目鏡可調整對焦距離，從對焦1公尺到無限遠，還有屈光度校正的調整功能等。然而，這個巧妙和複雜的觀景窗設計，只給予攝影師有限的幫助，以現代眼光來看它的觀看畫面並不十分清晰，反而蔡司Contax在這方面表現較好。

III首次配裝有背帶環，在當時來看是一個重要的創新，因為攝影師在進行快照時，終於可以方便地背著使用相機，無需在繁瑣情況下進行拍攝。

在1932到1936年間，底片的感光度有很大成長，容許在各種情況下進行快照速寫。感光度增加到ASA/ISO 12 - 16，一段時間後更到了ASA/ISO 25 - 80。這些底片有著細微粒子，當時感光度17 DIN/ASA的底片Agfa Superpan即是一例。

Leica III銷售大量，約有76000台從工廠出貨。

7.1. Leica IIIa (G)

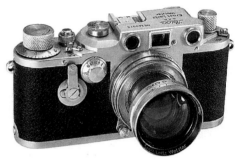

以下僅列出差異

代碼	AGNOO, ADKOO, ADOOR
年份	1935 - 1942
序號	156201 - 360100
總數	約93000
快門速度	T, 1, 1/2, 1/4, 1/8, 1/20（機身轉盤） Z, 1/20, 1/30, 1/40, 1/60, 1/100, 1/200, 1/500, 1/1000（機頂轉盤）

Leica III在1935年升級為IIIa，配備最高快門速度1/1000。

徠卡相機的焦平面快門是一個簡單的裝置，兩個獨立的簾幕安裝在三個滾桿之間，使用高張力的彈簧固定。簾幕間的縫隙寬度決定了底片的曝光量，彈簧張力則決定簾幕的運行速度，快門速度轉盤可控制縫隙寬度，純機制地遮擋簾幕運行時間。為了創造慢速快門速度，需要一組額外的減速機構，配裝複雜的齒輪來驅動第二簾幕。這組齒輪是外包給Prontor Werke公司做。而為了達到最高速度1/1000，許多機械問題必須解決，一個最重要的問題是非線性的運行速度，意即快門運作必須在開始時加速，結束前減速，否則剎車衝擊力太高。這個快門運作需要在簾幕行進時，縫隙寬度調整到適當的曝光量。1/1000是非常短暫的時間，這些精密的機件都必須要求正常運行很多年，我們可看到徠茲公司的工程師是如何困難

地來解決這個問題。我們也可以注意到，取出快門機構後的相機機身，內部幾乎是中空的，可以說，快門機構就是相機的心臟。徠茲公司費盡功夫地將快門機構最佳化，並且申請了多項專利。

IIIa取得極大成功，成為當時攝影師的最佳工具。這款相機生產到1941年，超過93000部被製造出來，而在1946年還生產了一小批。III和IIIa同時期存在，IIIa被視為頂級型號，III則是平價版本。而負擔不起這兩款相機的人，也可以選擇Leica II，透過升級方案還可提昇到更好的性能。這三款相機總共生產超過200000部，幾乎在世界各地都可以看到。

鏡頭群也同時成長，加入有28mm鏡頭、和超大光圈f1.5標準鏡頭、以及長焦距鏡頭，透過特殊配件可將鏡頭焦距延伸到400mm。

徠茲公司提供廣泛升級方案，事實上從Standrard到III的每一部徠卡相機，皆可升級到任何一款型號，這在當時對消費者是很棒的賣點，但造成今天我們很難歸類相機的型號、序號、和年份的對照表。例如一台官方序號的I，可能被升級為IIIa，但保留了I的序號。

下圖：緊密式觀景窗

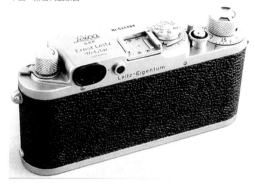

7.2. Leica IIIb (G 1938)

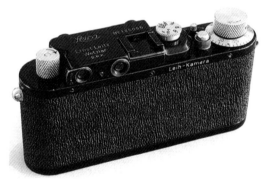

上圖：分離式觀景窗

以下僅列出差異

代碼 ATOOH, LIGOO, AZOOB/LUDOO,
 ARHOO/LEYOO, LEHEK, AMXOO/LOOBT
年份 1938 - 1940
序號 240001 - 355000
總數 約32000
觀景窗 緊密式

1936年，蔡司公司推出第一款相當於徠卡連動測距相機的競爭產品，從第一款徠卡相機到第一款蔡司Contax相機，有十年的時間落差。這麼長的時間顯示出從設計、生產、製造的決策是悠閒緩慢的，相較於今天的競爭對手產品落差縮短到一年，而產品週期下降到兩三年。Contax採用垂直運行的金屬簾幕焦平面快門，更重要的是整合了構圖觀景窗和連動測距觀景窗，可同步進行構圖和對焦。 徠卡相機缺乏這個功能，只提供兩個分離式的觀景窗。所以1938年發表的IIIb即是對Contax相機的回應。IIIb本質上和IIIa一樣，只是在觀景窗目鏡部分，從分離式改為緊密式，所以眼睛可以快速移動來切換觀看兩個視窗。IIIb只存在於1938年到1940年的型錄上，但一些人宣稱IIIb也在二戰期間被作為軍事使用。

工廠將這款相機稱為G 1938，銷售量很大，其宣傳影響力壓倒性超越蔡司公司。雖然Contax提供更良好的設計，甚至一些蔡司鏡頭比徠茲公司還要好，但徠卡相機的製造品質和聲望已經和天一樣高，徠茲公司管理階層在行銷藝術上很高明，因為他們懂得運用知名攝影師的影響力，如保羅・沃爾夫（Paul Wolff）、庫肯豪瑟教授（Prof. Kruckenhauser）。直到今日，徠卡管理階層亦使用同樣的手法來行銷徠卡品牌。

8. Leica IIIc-1940

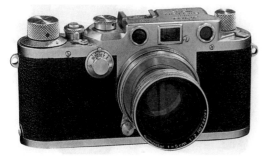

代碼	LOOZS, LOOGI, LOODU, LOOSB, LOOIT
年份	1940－1951
序號	360101－525000
總數	約138000
形式	24x36膠捲底片
觀景窗	伽利略望遠式觀景器，視角為50mm鏡頭
測距器	放大倍率：1.5x，有屈光度校正調整連動測距式，內建，分離式觀景窗
測光表	無
快門速度	T, 1, 1/2, 1/4, 1/10, 1/15, 1/20, 1/30（機身轉盤） Z, 1/30, 1/40, 1/60, 1/100, 1/200, 1/500, 1/1000（機頂轉盤） 後期改Z快門為B快門
快門形式	純機械控制，水平布簾
底片運作	手動過片、手動回捲，純機械式
尺寸(mm)	135.5 x 68 x 30（有些資料136 mm，即比前一代長2.5 mm，也有寫到長2.8或3.0 mm）
重量(g)	420
備註	後期機型具有和IIIf一樣的快門轉盤和閃燈同步功能，一些相機配備快門簾幕為一面紅色一面黑色，也許是戰時短缺物料的關係。IIIc有兩種機頂形式，在回片釋放桿的地方，早期設計有增高基座，後期（戰後）則沒有，從序號400001起。

所有徠卡相機的機殼外部，一直到1940年，都是用整塊鋁管壓鑄而成。內部快門機制的溝槽，採用黃銅製成，以保持鏡頭接環和機體背部底片平面之間的距離。這個結構是為了使早期鏡頭裝在機身上更穩固。請記住此時的相機是根據定焦縮頭鏡所設計，後來的望遠鏡頭重量較重，相機越來越難負荷，因此在30年代後期，發展出一種更堅固的金屬壓鑄（die-cast）機體製作技術。好處是對使用者來說更堅固，同時對製造商來說生產更簡便。採用這種新製造技術的Leica IIIc（內部代碼：42215），從1939年9月，序號為360001開始生產。

IIIc真正開始生產的序號我們很難斷定，360001只是內部文件的記錄，這可能是原本計畫時的開始序號。出於某些原因，IIId反而先被排定，序號從360001到360100。而這個生產批次並沒有完全被填滿，沒有人知道這之間發生什麼事。失去的序號可能已被常規的IIIc佔用。這樣說來，IIIc序號可能開始於360021！徠茲公司的原始內部文件記錄這款型號是寫為3 C，然後是3 D。

軍用的訂製型號，快門可能配裝滾珠軸承，但從序號388926開始，這項要素已納為常規生產。如果在序號最尾端有個額外的K字母，在第二布簾也能找到K字母，代表可特別耐寒（Kaeltefest）。有些資料說K代表滾珠軸承（Kugellager），但這並不是原本德文的意思，雖然滾珠軸承確實可以在-45度的低溫下運作。

當徠茲公司在戰後的1945年5月5日重新恢復生產線，IIIc是唯一生產的機型。其他機款如Standard和250，是作為特別訂製款從零件備料組裝而成。

IIIc的技術規格和IIIb看起來一樣，但內部卻有全然不同的設計。最後一台戰時生產的序號為1944年的397650。而戰後版第一台的序號則重新修正到400000開始。

序號387101到387500，是歷史研究者最感興趣的一部分。

這部相機真正的生產總數，可能低於內部文件寫的數字，考據後可能約135000或更少。這款相機非常普遍，但很多戰時版被收藏家視為聖物。IIIc戰時版後期有滾珠軸承快門，如同IIIc-K。

戰後版在很多地方都做了細微改變，例如機頂設計、刻字、固定螺絲數、橡膠種類、鍍鉻處理品質等。徠茲公司內部使用不同代碼在這些相機種類上，戰後版的代碼有1357、2357、2457、2467、2468。代碼與序號之間的對應關係，顯示出徠茲公司並沒有按照數字排序地生產。這個管理序號對應相機種類的公司部門，和實際製造生產相機的部門，是互相獨立的。

8.1. Leica IIId

這是二戰時的機型，生產於1940年，在IIIc正式生產之前，以非常少的數量置入生產線，內建自拍計時器的功能，機身由Alfred Gauthier公司提供。

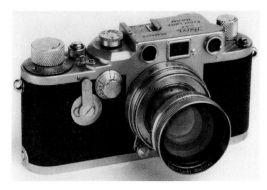

以下僅列出差異

代碼	LOOTP, LLOIS, LOOUC, LAQOO, LOOWD
年份	1940－1945
序號	360001－360100

（一些生產批次已被確定：
360001－360020、360040－360083、
360106－360134、367001－367500）

想當然爾，沒有人在戰爭中需要或想要自拍計時功能，這款相機籠罩在IIIc的陰影下，生產總數少於300部，也有記錄寫427部。自拍計時器這功能後來被廢止，一直到1954年的IIIf第二版才又被加入。自拍計時器一直有很大的問題，因為複雜的機械結構，這功能很容易失靈。自拍計時器的優點也不大，它使相機機身顯得雜亂不簡約。很多人強調，Leica IIIc和Leica IIIf（1950年）是最優雅的徠卡相機設計。

一些人認為，IIId在戰時生產的極小批量，是要運送到日本海軍和美國陸軍使用。推測這些相機原本即是IIIc批號，因為IIIc很容易改成IIId，只要加入自拍計時器即可。因此有可能本來生產為IIIc，在某些相機加入自拍計時器，然後將這些型號自動指定為IIId。

也有學者發佈一份詳盡的序號表，說明有些序號是在1944年末到1945年初生產，但是在1944年到1945年之間不可能存在任何相機生產，只有可能是從零件備料組裝而成。根據內部文件，徠卡相機在1944年1月停止生產，因為所有生產設備在戰時被搬移到工廠外的安全地方。這是一個運輸的壯舉，大量生產設備在短時間內被拆卸、運輸、然後重新組裝。

有關徠茲家族在1933年到1945年之間的政治立場和人道關懷，已被作家Frank Dabba-Smith寫在多本書籍與文章裡。

9. 二戰軍用機型

自從德國納粹黨在1933年開始壯大之後，德國內生產工業不得不調整計畫經濟模式，逐漸轉移到以軍事準備為主要生產導向。雖然攝影工業並未被包含在內，而光學工業和徠茲公司卻毫無例外分屬其中。相機製造商得以繼續生產民用相機，提供一般消費者使用，例如1935年發表的Leica IIIa，1938年發表的Leica IIIb，皆可視為攝影史上的名作。1940年發表的IIIc，具備相同的機身功能，但是不同的機身設計，接著有裝載自拍計時器且非常少量供應的IIId（僅約300到500部，一些資料斷定是427部），由於戰時不需要這個機身功能，所以很快地被下令停產。從1940年7月之後的相機都有許多設計更動，例如不同種類的簾幕材質、鋼取代黃銅、不同零件形狀等，顯示出在物資缺乏下製造過程的困難。戰爭的確影響消費品的生產，但這給收藏家帶來無窮樂趣，總體來說仍需非常小心戰時版的相機。1941年間，相機生產銳減，生產線轉移到軍用機型和維修保養。官方資料指出，整個生產線在1944年1月停止，直到隔年1945年5月才重新恢復生產。在1943年到1944年，組裝完成的不到2000部。許多資深技師投身到德國陸軍，直到戰後，不是每個人都能順利回到工作崗位。

在1939年9月到1944年1月的這段戰爭期間，有35000部（也許更少）相機生產，從序號360001開始，到391001或397611之間。在這些數量中，約3300部運送到柏林的國家採購辦事處，也就是德意志帝國的主要採購中心。在1939年末到1942年中，徠茲公司主生產Leica IIIc和少量的IIIb、IIId，工廠資料也顯示在1940年有生產Standard和II。

徠茲公司的軍用機型，不止提供給德國軍隊，也提供給英國和義大利軍隊。

然而大多數相機是送到德國軍隊，主要約有1800部IIIb與IIIc，採用灰色塗裝，直接配交給空軍，機體標有Fl字樣（指Flieger，德文的飛機之意）。還有一些採用灰藍色塗裝的批次，配交給海軍，而標準灰色則運送到陸軍。這些相機通常刻有特殊的字體標誌，由接收相機的管理單位來完成，但並沒有一份完整列表指出這些刻字型號。已知的有：L, Fl-380792, K, WH, Luftwaffen, Eigentum, Heer-Eigentum, SS KB, KB, 297, WaA等等。

一些研究者花費超過30年時間研究戰時版徠卡相機，指出真正德國空軍用的機型有：III, IIIa, IIIb, IIIc, IIIc-K（有些確定序號範圍在387103*K到387435*K）。沒有人知道有多少軍用相機被生產或被改裝，但空軍相機是從1936年開始製造。徠卡軍用相機的資料整理，可謂困難重重！從技術角度來看，我們很難理解那些迷戀軍用相機的收

藏家。

下圖是灰色塗裝的軍用版IIIc

徠卡相機送到德國政府的真實數量，很難確定。當時德意志帝國的官僚文化是一點，不同部門的官員互相競爭構成名副其實的無政府狀態，而內部文件也因為戰爭關係遺失了很多。

10. Leica IIIc-1945

徠茲公司在戰後1945年5月重新恢復生產線，但生產是極其有限，所有相機都運送到政府機關和軍事組織，民用的消費生產要到1946、1947年，序號從400001開始，首批40000部。唯一可看到差異的是，戰時版相機在回片桿的地方沒有增高基座。IIIc相機的總數量，不同資料指出有：133625、134624、或139196。這些精密的數字在不同專家間存在差異，徠卡工廠的原始文件留下許多不同的詮釋方式。

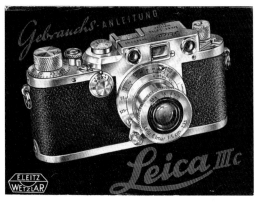

型號	Leica IIIc（戰後版42216）
代碼	LOOZS, LOOGI (+3.5/50), LOODC (+2/50), LOOSB (+1.5/50 Xenon), LOOIT (+1.5/50 Summarit)
年份	1945－1951
序號	400001－525000
總數	約100000
形式	24x36膠捲底片
觀景窗	伽利略望遠式觀景器，視角為50mm鏡頭
測距器	放大倍率：1.5x，有屈光度校正調整連動測距式，內建，分離式觀景窗
測光表	無
快門速度	T, 1, 1/2, 1/4, 1/10, 1/15, 1/20, 1/30（機身轉盤） B, 1/30, 1/40, 1/60, 1/100, 1/200, 1/500, 1/1000（機頂轉盤）
快門形式	純機械控制，水平布簾
底片運作	手動過片、手動回捲，純機械式
尺寸(mm)	136 x 68 x 30
重量(g)	420
備註	後期機型具有和IIIf一樣的快門轉盤和閃燈同步功能，戰後版在機頂沒有增高基座。

10.1. Leica IIc和Ic

二戰後，除了IIIc之外也提供兩種平價的簡化版Leica IIc，移除慢速快門的設計，年份為1948年到1951年。以及Leica Ic，同IIc規格但移除了連動測距和觀景器，年份1949到1951年。事實上，Leica Ic即Leica Standard的後繼機型。徠茲公司提供功能增強的平價版，在戰後的德國並沒有取得成功。IIIc：IIc：Ic之間的銷售比例，大約是100部：11部：12部。

以下僅列出差異

型號	Leica IIc
代碼	LOOSE
年份	1948 - 1951
序號	440001 - 451000
總數	約11000
快門速度	B, 1/30, 1/40, 1/60, 1/100, 1/200, 1/500, 1/1000

型號	Leica Ic
代碼	OEGIO
年份	1949 - 1951
序號	455001 - 562800
總數	約12000
測距觀景器	無

下圖為IIc

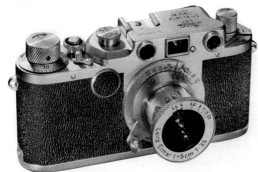

下圖為Ic

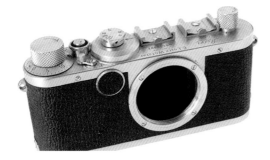

11. Leica IIIf

隨著世界開始富裕，攝影在歐洲和全球成為最流行的高級嗜好。為了滿足現場環境光的不足，外部光源裝置開始被大量需求，在這個情況下，燈泡型閃燈和電子閃燈越來越普遍。也因為底片速度仍維持現狀（尤其是彩色負片和正片），所以室內家庭聚會、紀錄報導等題材，越來越多人趨向使用閃光燈。1950年，徠茲公司發表IIIf，內建閃燈同步功能。早期機型採用快門速度：T, 1, 1/2, 1/5, 1/10, 1/15, 1/25（紅色）和B, 1/30, 1/40, 1/60, 1/100, 1/200, 1/500, 1/1000，閃燈同步為黑字的轉盤，同步速度為1/30。從1952年的後期機型，在快門機構有細微差異，更輕，某方面來說更快。快門轉盤也有些微更動，改採用紅字轉盤。一些後期機型有自拍計時器。IIIf也有一批在加拿大生產，採用耐寒快門（K字樣），是提供給瑞典軍隊使用。

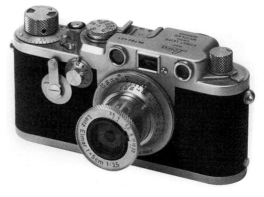

型號	Leica IIIf
代碼	LOOHW, LOOPN (+3.5/50), LUOOX (+2/50), LOOIT (+1.5/50 Summarit)
年份	1950 - 1957
序號	525001 - 837720（含加拿大生產）
總數	約185000
形式	24x36膠捲底片
觀景窗	伽利略望遠式觀景器，視角50mm鏡頭
測距器	放大倍率：1.5x，有屈光度校正調整 連動測距式，內建，分離式觀景窗
測光表	無
快門速度	早期（到1952年）：T, 1, 1/2, 1/5, 1/10, 1/15, 1/25（機身轉盤） B, 1/30, 1/40, 1/60, 1/100, 1/200, 1/500, 1/1000（機頂轉盤）（黑字）
後期	（從1952年開始）：T, 1, 1/2, 1/5, 1/10, 1/15, 1/25（機身轉盤） B, 1/25, 1/50, 1/75, 1/100, 1/200, 1/500, 1/1000（機頂轉盤）（紅字）
閃燈同步	有
快門形式	純機械控制，水平布簾

底片運作 手動過片、手動回捲，純機械式
尺寸(mm) 136 x 70 x 30.5
重量(g)　430

IIIf一共有655個零件，在製造和組裝上有8049個工
序，其中至少有62個組裝調校是關於閃燈同步機
構。在當時這種一絲不苟的組裝手藝，確實是相
當地驕傲，但是從客觀角度來看，這種手工技術
在勞工成本提昇時，變得越來越無法負擔。

閃燈同步功能，在焦平面快門和電子閃燈裝置之
間的協和，並不是那麼簡單。唯一能用的快門方
式是在簾幕全開時使用閃燈，以徠卡相機為例
是在1/40或更低（後期到1/50），也就是說閃燈
打在第一簾幕結束之後，第二簾幕開始之前。如
果閃燈用在更快的快門速度，只能照射到部分畫
面，即快門的縫隙寬度。如果需要使用較快的快
門速度，則需改用燈泡型閃燈。

起先徠茲公司提供外部閃燈裝置，**Leica Synchro-
nizer Model VIII**，可使用1/20到1/1000之間的所有
同步速度。但是當裝上這樣的裝置之後，每部相
機都需要個別校正以確保精準度。第二種方式則
是使用IIIf提供的內部同步功能，在快門轉盤旁，
提供0到20的數字，用來示意操作控制。這些數字
表示擊發延遲值，以毫秒為單位。徠茲公司官方
建議，在適當快門速度使用特別數值，但事實上
這個轉盤應調整到燈泡型閃燈的種類數值。

11.1.　Leica IIf和If

Leica IIf是移除慢速快門設計的IIIf。Leica If則是移
除連動測距系統的IIf。製造時，內部零件都是一
樣的。生產總數方面，IIf約35000部，If約17000
部。

下圖是IIf

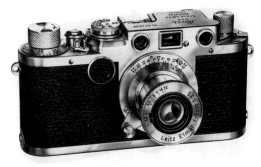

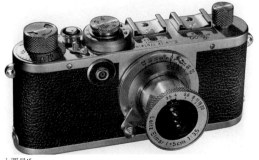

上圖是If

以下僅列出差異

型號	Leica IIf
代碼	LOOSE, LUOON (+2/50), LOOEL (+3.5/50)
年份	1951－1956
序號	451001－822000
總數	約35000到41000之間
快門速度	早期：B, 1/30, 1/40, 1/60, 1/100, 1/200, 1/500 晚期：B, 1/25, 1/50, 1/75, 1/100, 1/200, 1/500 最後一版，加入1/1000

型號	Leica If
代碼	OEGIO, OEFGO, OEINO
年份	1951－1956
序號	562801－851100
總數	約17000
觀景窗	無
測距器	無

12. Leica IIIg

徠卡c型和f型相機，總產量到達320000部，是徠茲公司有史以來最暢銷的相機，甚至超過M3。在1954年，徠茲公司發表跳離III系列之後的全新革命性相機：Leica M3。並不是每個人都可以立刻被說服這是連動測距系統的最佳解決方案，仍然有許多使用者堅守在LTM螺牙相機系統。因此徠茲公司出乎意料地，在1957年發表加強版IIIg。

快門是現代新制範圍：T, 1, 1/2, 1/4, 1/8, 1/15, 1/30，和B, 1/30, 1/60, 1/125, 1/250, 1/500, 1/1000，電子閃燈同步在1/30和1/50，並且移除機頂的閃燈轉盤。觀景窗方面，加入從M3取材的要素，也就是觀景窗有給50mm鏡頭使用的框線和畫面邊緣給90mm鏡頭使用的記號。框線已校正視差，視野非常明亮。功能上來說，這是最先進的III系列相機，但從美學上來看，機身上過大的矩形視窗則不太討喜。徠卡世界的評論家認為，這台是所有巴納克相機系列中的經典。平行產品IIg和Ig方面，IIg始終沒有離開原型機的階段，而Ig則是同樣地遵守設計公式，移除慢速快門和連動測距器，並提供兩個冷靴。IIIg列在型錄上直到1960年為止，約43000部生產。Ig約6000部。

從頂部來看，相機的設計非常乾淨、簡潔。

有少量的IIIg原型機採用M接環，然而徠茲公司擱置這個計畫，怕影響其他相機的銷售。

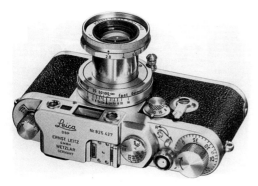

型號	Leica IIIg
代碼	GOOEF, GOOCE (+3.5/50), GOOEL (+2.8/50), GOOMI (+2/50), GMOOA (+1.5/50)
年份	1956 – 1960
序號	825001 – 988350
總數	約43000
形式	24x36膠捲底片
觀景窗	伽利略望遠式觀景器，框線有50mm和90mm，視差校正
測距器	放大倍率：1.5x，有屈光度校正調整 連動測距式，內建，分離式觀景窗
測光表	無
快門速度	T, 1, 1/2, 1/4, 1/8, 1/15, 1/30（機身轉盤）B, 1/30, 1/60, 1/125, 1/250, 1/500, 1/1000（機頂轉盤）
快門形式	純機械控制，水平布簾
閃燈同步	1/30和1/50
底片運作	手動過片、手動回捲，純機械式
尺寸(mm)	136 x 68 x 30
重量(g)	450

12.1. Leica Ig

Leica I也有慢速快門版本，售價較高，但大部分是移除慢速快門。Ig作為徠卡系統的入門型號，然而規格太過簡化，即使在五零年代也沒有造成太大衝擊。

以下僅列出差異

型號	Leica Ig
代碼	OCEGO, OGILO (+50mm觀景器), OADGO (+2.8/50)
年份	1957 – 1960
序號	887001 – 987600
總數	約6000
觀景窗	無
測距器	無
尺寸(mm)	136 x 74.5 x 30.5

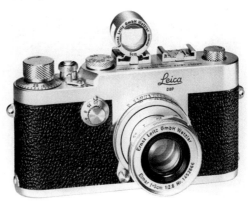

12.2. Leica IIg

至少有一台Leica IIg原型機在這世上，序號是
825001！一些資料指出大約生產了15到25台。

徠茲公司生產非常大量的特別版和原型機，這是
公司將相同任務交給不同工程團隊的競爭結果，
當最後成品做好，可選擇出最佳的解決方案。因
為原始文件的缺乏，現在幾乎不可能將所有的原
型機整理出來。

13. 不常見的L39徠卡相機

在L39型徠卡相機裡，有許多特別版與仿造品。
除了特別的徠卡相機外，其他製造商的仿造數量
也十分驚人。其中有很多爭議，主要原因在Leica
IIIb之前的機型很容易仿造。巴納克提出的工程原
則，應該遵守簡約的設計，這也是成功的原因。
以下你將看到一些特別版和仿造品，而最有名的
Canon仿造品只列出一種，雖然它生產了很多不
同類型。

13.1. Leica IIIa "Monté en Sarre"

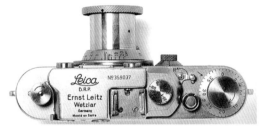

二戰後，徠卡相機被大量需求，但卻買不到新相
機。徠茲工廠在1945年中剛剛恢復生產線，大
多數相機被使用在戰爭賠償和提供給盟軍。二手
相機非常昂貴。法國政府在戰後佔領德國的薩爾
區，並欲訂購Leica IIIa。在1949年到1951年，在聖
因格貝爾特小鎮的Saroptica公司生產約500部徠卡
相機，實際上是複製IIIa的產品，序號從259001到
359509，代碼為LUOOB。

13.2. Leica IIIf, IIIg軍用版

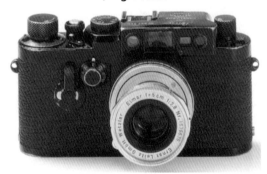

許多歐洲國家的軍隊都需要可靠的相機，在嚴苛
環境下得以使用。徠卡相機在韓戰表現出壓倒性
的可靠品質，是軍用相機的首選。瑞典政府訂購
100部黑色Leica IIIf，然後又在1960年訂購125或
150部Leica IIIg，配備Elmar 1:2.8/50 mm。這些相
機特別設計在北極圈使用，你可能會好奇他們想
在那裡拍些什麼？

13.3. Leica Reporter 250 (FF, GG)

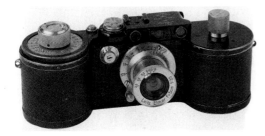

這款相機衍生自IIIa,最高快門速度是1/1000,但第一批是1/500。此型擁有特殊底片殼,可裝入10公尺長的底片,設計給記者和科學家使用,當他們需要拍攝連續畫面時,不需頻繁地更換底片。徠茲公司生產約1000部,一些是GG型,可裝電子過片馬達,當啟動馬達時,這是一台誇張的連拍相機,充份展現出德國相機的工藝技術。這個機型在1933年到1941年之間生產有不同版本:除了耐寒軍用版(K字樣)之外,五個版本Leica 250 II型、Leica 250 III型、Leica 250 IIIa型、Leica 250 K型、和Leica 250戰後版。通稱為「記者機」的這款機型,也有原型機,序號為114051 (1931)。FF型序號是從130001到150124(從1934年到1935年),而GG型序號是從150125到353800(從1935年到1942/43年)。

代碼	LOOMY, LOOYE
尺寸(mm)	195 x 69 x 58
重量(g)	748

13.4. Leica 72

1950年,工廠將少數IIIa相機改造成半格機,格式為18 x 24mm,一捲底片可拍72張照片。徠茲公司總是強調徠卡攝影是相對地平價,這可能帶有實驗性質,看徠卡相機是否更有吸引力。

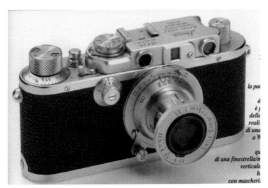

然後在1954年到1955年,有些IIIc相機也被改造成半格機,主要在加拿大生產。最後一次紀錄是在1970年。總數量有多少不得而知,但一些資料記

載約200到500部。有些原型機配備特殊的圓型觀景器。

代碼	LKOOM, LMMOK (+3.5/50)
序號	357151 - 357224(德國)
	357301 - 357450(加拿大)

13.5. Leica Post

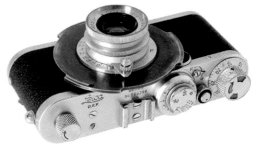

Leica Post Switzerland,圖片版權為Westlicht

1933年,電信公司改造Leica Standard成為一種記錄設備,用來捕捉電話的距離數值,相機配裝一顆特殊的固定距離鏡頭Elmar 35mm。約1950年Leica Ic也被配送給電信公司,徠茲公司持續提供不同相機型號來改裝,直到1972年的MDa為止。

13.6. X-Ray Leica

二戰前期,需要大量的X光胸腔檢查設備,因此徠茲公司將Standard機身改裝成X光儀器使用,鏡頭配裝Xenon 1.5/50mm,生產估計有50到200部。

三零年代,徠茲公司提供許多機身改造版給科學使用,如Mifilmca可配裝顯微鏡。

X光相機裝配Xenon鏡頭

X光相機已知有數個版本,紐約版有特殊的外箱。

13.7. 零號系列2000年版/2004年版

2000年，徠卡為了慶祝Leica I七十五週年，復刻生產零號系列。徠卡公司使用電腦輔助設計，逆向工程盡可能地還原了當年設計。詳細圖稿的缺乏，顯示出當年的製造技術仍有一大段路要走。零號2000年版採用早期的準星構圖觀景器，2004年版則配裝後期的伽利略望遠式觀景器。

2004年，徠卡生產Leica I不完全相似的復刻版，機背有巴納克的肖像照，限量1000部，序號從3002000開始，代碼為10555。這款相機是為了慶祝巴納克125年冥誕，然而相機是採用原本零號系列2000年版，配裝非自遮擋式的快門，也就是用在1923年原型機的技術。快門速度為1/20, 1/50, 1/100, 1/200, 1/500, Z, M, R，鏡頭為重新設計的Anastigmat 3.5/50mm，鏡片結構為4片3組，表現優異。然而相機的吸引力卻是有限，因為操作上要求相當高的技巧，現代消費者沒有意願學習。

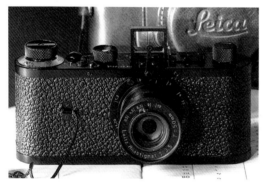

下圖為第二版

這款特殊相機可從兩個角度來看，從歷史觀點，我們必須佩服公司生產這樣的復刻版，提供現代攝影師來體驗拍照的樂趣。而從務實觀點，我們質疑該公司的智慧，竟生產這種有限價值的產品，我們幾乎可感受到，該公司百年來的創意之缺乏。

14. 徠卡相機仿造品

市面上有數以百計的徠卡相機仿造品，有本書名為《300 Leica copies》，客觀地考證有超過300種仿造品，一些重要常見的列舉如下。

14.1. Reid相機

英國公司Reid & Sigrist從1947年到1953年生產Leica IIIb仿造品，但加裝特殊的IIIc滾珠軸承快門。有些專家宣稱這些相機比原版徠卡還好，事實上，二戰後英國工廠的工藝水準和製造精密度確實是首屈一指。

14.2. Canon相機

Canon公司在二戰後並不如徠茲公司有名，但該公司視徠茲公司為目標。「讓我們擊倒徠茲吧」是工廠準則，一開始雖然看起來充滿疑惑，但Canon的相機確實在短時間內，迅速獲得名氣和地位。

下圖是50年代起的Canon連動測距相機

15. 巴納克相機系統

從1930年到1960年，巴納克相機III系列的設計，定義且主導了將近30年的相機史。同時間，攝影也經歷了現代主義的浪潮。報導攝影學、大量的圖像雜誌、現代視覺藝術攝影，徠卡相機在其中扮演重要角色。

無論從文化和攝影角度，III系列都有無與倫比的衝擊和影響。然而在技術層面，相機不能被稱為精密儀器，雖然徠茲工廠這麼宣稱自家產品。當製造品質隨著IIIc金屬壓鑄機身的問世提昇到一種新水準，製造標準本身在精密工程生產下卻有各式各樣的特徵。徠卡相機學者記載數以百計的差異、零件變體、組件差別等，本質上每個主要設計都可被解釋為完美的設計，這幾乎是每個徠卡權威的傳統觀點，也可視為徠茲工廠擅於推銷。

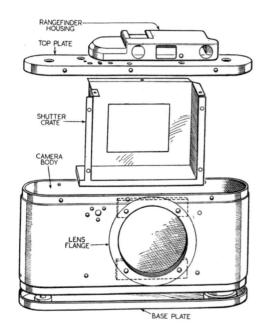

英國工程菁英主義的看法，在1946年的著名報告1436號中，一組英國分析團隊解構IIIb和IIIc的製造和生產技術。該團隊非常欽佩其機械和生產工具的巧妙使用，但特別指出製造品質不如英國標準下的精密度。

那些被認定為精密儀器的主要原因是，由訓練有素的技師順利協和地組裝相機零件，整個是謹慎且有條不紊的生產過程。

徠茲工程師花費將近十年的時間，從II到IIIc逐步增強徠卡相機。這是相當長的時間，結構、生產設計、操作功能，僅有微小差異。我們不得不承認這個相機機構是獨一無二的，沒有前面的機型創意可供參考。徠茲工廠像一個快樂家庭，這樣的領導風格允許工程團隊互相競爭，設計獨立的方案。此外我們應該了解，工廠的生產方式是建立在傳統顯微鏡生產模式，極度仰賴技師的高超工藝和自我期許。這個生產流程是圍繞著一系列的工作組別，有不同的組裝區域，而大多數儀器工廠也是這麼規劃。特殊的夾具和工具盡可能地被使用在協同工作，以達到快速組裝。在快門組裝方面，迅速地從一個組件到另一個組件不斷試驗，直到確定此為合乎標準，然後各種不同試驗版本即被建檔。

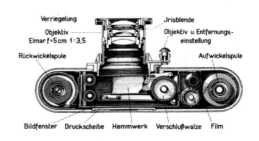

人們認為出廠的相機是無可挑剔的，提供相當高的信賴感，是因為徠卡相機作為一個攝影工具，具備可靠性、柔順操作手感、和良好成效，這也是攝影師購買這台相機的理由，並非因為它生產時的製造技術如何。徠茲公司非常幸運地找到有影響力的攝影家來宣傳相機定位及其照片，如當時的保羅‧沃爾夫。徠卡相機的概念和意像非常有說服力，這樣的輕便、高精密度、採用水平布簾快門的連動測距相機，成為業界競相追逐的標準，影響超過300種以上的仿造品。

曾有人說，攝影的決定要素在於攝影師和相機之間是否能達到人機一體。這裡我們接觸到徠卡相機神祕的地方。自從徠卡相機問世以來，一種稱為抓拍的新攝影形態常常和徠卡連在一起。徠卡相機可以被放在口袋，隨時準備好拍攝，機身非常可靠且操作簡單，快門聲細微得以拍出令人欽佩的瞬間影像。徠卡也可以被用在超現實主義者的記錄工具，特別是在捕捉每日生活的場景，通常是巴黎街景。這種攝影型態確實讓30年代的新世代巴黎攝影師趨之若鶩，後來也影響60年代的紐約攝影師。這種抓拍風格和徠卡相機的連結關係超過五十年歷史，一直從III到M6。

另外，時常和徠卡相機連結在一起的重要攝影類型，即是以紀實故事為主的新聞報導攝影。一捲底片最多可以拍36張照片，用來拍攝連續的報導故事，相對於中大型相機來說這是比較便宜的方案。再者，將整捲底片做成印樣，可從快速連續的每一格畫面中選擇最有趣的一格，這也成為徠卡紀實攝影的標誌風格。

這種攝影風格很大一部分歸功於30年代興起的新興娛樂產業，充滿大量圖片的流行雜誌，聚焦在明星或名人的隨行紀錄。徠卡相機可以紀錄所有事情！

我們不能低估這種抓拍風格，巴納克本人在設計他的小型相機時，意在捕捉日常悠閒生活和重要家族聚會，他沒想到後來的攝影師將這個概念發展到紀錄人們動作的瞬間，布列松最有名的一張照片『聖拉札爾火車站後方』，非常優雅地將這概念表現到極致。

徠卡相機提供的眼平觀景操作，也允許攝影師透過此視角來探索這個陌生和奇特的世界，柯特茲（Kertèsz）運用這個方式創作許多攝影風格，他在1930年代後也成為指標性的徠卡攝影師。

輕巧和便攜的徠卡相機，也是許多中上階層的女性攝影師最喜歡的工具。吉賽爾·弗倫德（Gisèle Freund）是個擅於抓拍藝術家肖像的攝影師，也是一名徠卡使用者。

比起奧古斯特·桑德（August Sander）的正統肖像照或尤金·阿傑（Eugène Atget）的街道風景，徠卡攝影師在相同主題上，呈現的抓拍風格是很不一樣的感覺，可看看艾瑞克·薩洛蒙（Erich Salomon）拍攝政治家的抓拍照片。

徠卡相機柔順且安靜的操作手感，促使攝影師喜歡用非常低的快門速度，在光線昏暗的地方拍攝照片。客觀來說，這些照片沒有那麼銳利（想像用1/8或更慢的快門速度來拍照），但拍到有趣的內容卻大大地補償了這點。阿爾弗雷德·艾森史塔克（Alfred Eisenstaedt）是個聞名於世的攝影師，他將抓拍風格發揮到極致。

雖然徠卡鏡頭擁有卓越的光學品質，但這時期許多徠卡攝影師的照片沒有那麼銳利，是因為他們習慣在近距離對焦，或使用較大的光圈。當你希望在毫秒間拍到決定性的瞬間，你通常沒有時間來準確地對焦，III型相機的連動測距功能不是那麼適合快速對焦和構圖。徠茲公司當然知道這個限制，所以後來設計出全新且更好用的連動測距系統，即是Leica M3。

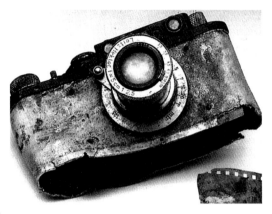

15.1.　L39徠卡相機，重要機型一覽表

從1925年到1960年，徠茲工廠生產了種類和數量都非常驚人的L39螺牙相機，有些相機是獨一無二的，例如Ur-Leica或工程樣機，但大多是普遍的機型，例如IIIa或IIIc。

你可以透過下表看到並了解徠卡連動測距的主要發展過程，裡面有為數不少的特別版和專用款，是徠茲公司行銷團隊的聰明之處。當徠卡相機被用在科學和商業用途，徠卡品牌名氣即迅速擴展到顧客、業餘攝影師、攝影記者、以及藝術家。

客觀來說，收藏家注意到的特別版，其生產數據可靠度有時候是被懷疑的。歷史學家通常只專注在技術演進和創新，對於某一個特別版到底製造多少台不是很重要。關於相機設計、生產、銷售的資料，則有利於這個系統的評估。

在許多情況下，我們永遠無法證實正確的生產數字，原廠倖存的資料是殘缺的。徠卡相機身包含幾個主要區塊，可以簡單地改裝成不同需求。

有鑑於罕見相機時常在拍賣裡拍出驚人天價，仿造品的出現並不奇怪。我們應該將這領域留給專

家，請注意這裡通常使用概略的數字來迴避需要精準的地方。

Leica I僅有300個零件，Leica Standard有350個零件，Leica III則因為複雜的連動測距功能和慢速快門機件，有485個零件，增加超過50%數量，其製造產線和複雜相機的品管，一定讓工程師感到頭疼。巴納克必然對他最初的簡易相機設計感到超出預期。Leica II或III，實際使用上沒有那麼簡單，人們必須熟練使用微小觀景窗，也需要對環境光線十分上手，因為拍照時得使用外部測光表。

第三欄是標準產量，第四欄是額外產量

種類	備註	產量	產量
Ur-Leica	製造2台，其中1台遺失	1	
三號原型機		1	
工程樣機	三號原型機的增強版	1	
零號系列		20?	5?
LEICA I (A)	Anastigmat 3.5/50	200	
LEICA I (A)	Elmax 3.5/50	1200	
LEICA I (A)	Elmar 3.5/50	56000	
LEICA I (A)	近焦版	?	
LEICA I (A)	小牛皮版	176	
COMPUR -LEI-CA (B)	轉盤版本	640	
COMPUR -LEI-CA (B)	側邊版本	1100	
LEICA I (A)	LUXUS	60 -100	
LEICA I (A)	Hektor 2.5/50	1330	
LEICA I (C)	獨立接環	3000	
LEICA I (C)	標準接環	7300	
LEICA STAND-ARD (E)	擴展型迴片鈕	29000	
LEICA II (D)	連動測距功能	52000	
LEICA III (F)	慢速快門	76000	
LEICA 250 (FF, GG)	250張加長型底片	952	
LEICA Roent-gen	特別版，Xenon鏡頭	75	紐約?
LEICA IIIa (G)	快門速度到1/000	92000	800 黑漆
LEICA IIIa	法國薩爾版	350 - 500	
LEICA IIIb (G38)	緊密式觀景窗	32000	
LEICA 72	18 x 24半格機	40	150 ELC
LEICA IIIc-type 42215	金屬壓鑄機身	138000	5 黑漆

LEICA IIIc, IIIcK	灰色版	3400	
LEICA IIIc-type 42216	金屬壓鑄機身	100000	85 黑漆
LEICA IIId	自拍計時器	4 - 600	
LEICA Iic	無慢速快門	11000	
LEICA Ic	無觀窗器、無測距器	12000	
LEICA IIIf	閃燈同步，無自拍計時器，黑字轉盤	70000	1000 ELC
LEICA IIIf	瑞典軍用版	100	
LEICA IIIf	閃燈同步，無自拍計時器，紅字轉盤	53000	1000 ELC
LEICA IIf	無慢速快門	35000	
LEICA If	無觀窗器、無測距器	15800	
LEICA IIIf	自拍計時器，紅字轉盤	55700	3400 ELC
LEICA IIIg	框線觀景窗	41000	1800 ELC
LEICA Ig	無觀窗器、無測距器	6000	
LEICA IIIg	瑞典軍用版	125	
LEICA IIg	原型機，僅一台於博物館	12 - 15	
LEICA Ig	後期版	70	
LEICA If	黑色	1200	

16. 徠茲公司歷史1849-1949

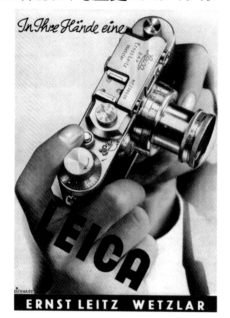

1949年8月6日，徠茲公司舉行100週年慶祝，前身即是始於1849年成立的卡爾凱納光學研究所。徠茲工廠將每一部生產的相機賣到世界各地，1949年的產量等同於1939年：約40000部相機。這項慶祝不僅表現出謹慎的樂觀態度，也對一如往昔的未來充滿信心。此刻並沒有察覺到蔡司在德勒斯登研發出Contax D單眼相機，Canon和Nikon也在日本精心改良連動測距相機的功能和提升製造工藝，徠茲公司管理階層預見連動測距的未來，雖然不確定要走向IIIg或M3，但斷然無視於單眼相機的研發建議。管理階層不理性地設想當時的趨勢將會一直延續到未來，沒有人替未來創新做準備，而攝影市場將在數十年後發生戲劇性的變化。當時想法只是很自然地從過去成功經驗來延續套用到未來。我們回頭看這間公司的起源，徠茲公司從大約1850年在威茨拉的小工作室開始，一直成長到1950年代的大型製造工廠，這個過程可勾勒出一部直線進化的發展史。

上圖是當時的工廠，約1890年前後。

人們可能認為，時機在這間公司的發展上扮演很重要的角色。卡爾·凱納當年在研究光學時剛好遇到亨索特（Hensoldt），他們兩人都對光學很感興趣，也剛好他們都找不到適合成立工作室的地點，最後一起落腳於威茨拉，因為凱納的家裡可以提供工作室場地和初期的啟動資金。之後很巧地，恩斯特·徠茲來到威茨拉，協助凱納的接班人貝斯勒。威茨拉在1850年左右是一個小鎮，約有5000個居民。在1806年以前，當時最高的帝國高等法院設在此地（譯註：指神聖羅馬帝國時期，於1806年滅亡），歌德（Goethe）來拜訪此機構，並住在威茨拉有四個月的時間，其後，凱納住進同一間房子。在1818年時，該鎮成為普魯士軍隊的駐地，駐軍地點就在新徠茲工業園區的施工地。1962年到1963年，兩條鐵路連接到威茨拉，加速當地的工業發展，並受益於鄰近的鐵礦工業。

16.1. 1848年：第一次工業革命

從1848年德意志革命到1933年納粹黨興起的這段時間，被稱為德意志時代，這是德國在19世紀的技術研發和科學理論大量被發展和實踐的時期。科學和技術的研究活動仰賴於光學工業，因此需生產出高精密度的光學儀器來滿足研究需求。約1850年左右，德國境內有許多小型光學公司紛紛成立，這些通常是非常小型的工作室，因為僅需要少量的投資和設備即可開始營運。光學儀器的需求很高，然而供應量卻很有限，且品質一般。當時的玻璃品質和拋光研磨精度很差，此外光學設計的知識也不足，例如光路軌跡的計算和折射率方面，很多時候是靠不斷嘗試下的經驗累積，還有很大的成長空間。

德國學校制度要求學徒需在學校生涯的幾年內，經歷許多不同公司的實習訓練，稱為漫遊期。這是一個很好的制度，讓學徒擴展專業知識，同時和許多公司建立關係。在不同公司之間遊歷的過程，學徒可以獲得何者是最好生涯發展的建議。當時很多人選擇從事光學設計和建構。1846年，卡爾·蔡司遵循這個潮流成立工作室。1848年，亨索特和凱納同時在漢堡的一間公司工作時，也採取同樣的決定。在遊歷許多城市之後，他們最後選擇設點在威茨拉，1849年，成立卡爾凱納光學研究所。此後，威茨拉在徠茲的品牌下成為光學和相機世界的重要據點。

凱納不是唯一一個在威茨拉成立光學工作室的人，恩格貝特（Engelbert）、亨索特、塞貝特（Seibert）以及其他先驅在1865年到1873年之間紛紛成立他們自己的光學公司，這些人的家族都有裙帶關係且熟悉彼此，甚至也在對方家族的企業裡工作。

16.2. 1849年到1869年：凱納和貝斯勒

凱納的光學工作室是一間很小的公司，主要業務在目鏡的改良，尤其他在改良「再斯登目鏡」的領域取得成功。由於目鏡是顯微鏡的一個重要組件，很自然地，凱納擴展他的產品線到顯微鏡，因為顯微鏡的機械構造相對簡單，容易產出不錯的品質。雖然凱納沒有賣出很多顯微鏡，但建立了良好的公司聲譽，這個基礎令後來的徠茲得以繼續改良產品品質。當卡爾·凱納在1855年過世時，工作室已雇用12名助手和學徒。其中一個助手：貝斯勒，娶了凱納的遺孀並成為工作室的負責人，但是他沒有擴大公司的經營，反而讓企業瀕臨垂死的邊緣。意外地，一個同事推薦恩斯特·徠茲成為凱納工作室的一員，徠茲和工作室負責人貝斯勒之間並沒有親屬血緣關係，在1865年恩斯特·徠茲加入成為工作室的夥伴，其後在1869年收購了全部資產。

16.3. 1869年到1925年：徠茲工廠

徠茲很幸運，他的公司開始於經濟繁榮和科學發展的時期，這些科學研究都需要大量的高品質顯微鏡和相關光學儀器。他的公司必須和1850年同時期的許多對手競爭，尤其是卡爾·蔡司工廠。在1870年普法戰爭之後需求量更是暴增，徠茲必須在三道防線上應戰：產品線擴展、工廠編制重組、以及生產製造流程，不僅在德國本地競爭，也要面對全球化的外銷市場。

上圖：恩斯特·徠茲一世

徠茲穩健地管理公司，員工人數從最初1870年的20人擴充到一戰時期（1914年到1918年）的2000人。在1919年的戰後，縮減回1100人，在經濟衰退的威瑪共和國時期（1918年到1933年）一直維持這些人數。在1923、24年的高通膨結束後，有一段短暫的經濟穩定和繁榮，直到1929年股市崩盤引發經濟大蕭條。徠茲公司因為有限的產品線而成長不夠快，正在找尋新產品和市場契機。一個有潛力的候選名單為電影放映機的蓬勃市場。當時威瑪共和國的文化強烈地受到現代科技和現代主義的影響，電影藝術提供了現代技術和奇妙幻覺，這即是當時歐洲文化的主流，整個歐洲的電影院數量成長快速，因此電影放映機的需求量大增。徠茲意識到這是個機會，隨即雇用了梅肖（Mechau）來改良電影放映機，徠茲公司從1919年開始生產這個產品，但很快地將生產設備賣給AEG，因為梅肖放映機不能用在有聲音的電影。

下圖：奧斯卡·巴納克

約在1914年另一個產品受到恩斯特·徠茲的注意，那就是小型照相機，採用電影底片，使用眼平的高度，並且一捲底片可拍攝約40張照片。這台相機是由奧斯卡·巴納克發明和設計，當時他是參與梅肖放映機專案的工程師。我們知道創新構想不會無緣無故發生，在1900年到1914年的頹廢年代，環境和衝擊影響著巴納克設計出這部Ur-Leica相機。

這部相機的起源仍然被熱烈討論，但是透過徠卡相機的歷史資料足以說明，恩斯特·徠茲對這部

照相機感到印象深刻，巴納克得到允許製造實驗機型，也就是零號系列。在1923/24年，恩斯特‧徠茲冒險決定生產這部相機。承擔多大風險我們不得而知，生產設備可能要改裝成適合相機製造的要求，顯微鏡部門的工人技術也得和相機需要的生產技術不一樣，另一方面來說，有許多不同的新元件必須製造，新設備安裝後的工作流程也要重新規劃。我個人觀點認為，恩斯特‧徠茲相當喜愛這部相機，下令生產時獨除眾議，因為他相信一定成功，重要的決策常常不是理性，而是感性！

徠卡相機的發明，通常被描寫為一個有遠見的工程師所做的創舉，這個觀點忽略了一個事實。例如歷史記載，卡爾‧賓士在1886年發明汽車，事實上是由許多人在賓士之前或是同時間一起完成工作。巴納克發明的35mm小型相機真的是神來一筆，當然也有許多人一起協力，巴納克至少有兩名工廠內的同事協助他解決機械問題和技術細節。眾所周知巴納克善於構思新想法，但不善於將腦中想法轉換為實體功能面。

1914年的Ur-Leica功能上相當不錯，但仍有許多技術問題需要解決，這使得巴納克和他的同事花費許多精力來克服。

16.4. 1925年：徠卡相機的發表

1925年，徠卡相機正式導入市場。

這台新相機一開始成長很緩慢，Leica I標價290馬克，相較於當時市面上的機型（約40到50馬克）來說，確實價值不菲。第一年的銷售表現不佳，在徠茲公司的年度結算僅提昇營業額的5%，如果恩斯特‧徠茲期望相機銷售可補償顯微鏡下滑的業績，那麼他必定感到失望。而在那傷腦筋的歲月裡救了公司一命的產品，卻是不起眼的幻燈片投影機，因為德國學校制度在教學上需要大量使用。在我的觀點，徠茲是個太過聰明的生意人，以致於把所有希望壓在一張卡片上，相機在1928年之後開始起飛，許多藝術家使用相機並導入新形態的觀看與理解世界的方式。巴納克的想法是一般業餘人士也可以使用相機來紀錄每日生活，這想法合乎常理，但這台相機對一般人來說太過昂貴（這不意外：現今的徠卡相機也都是賣給小康家庭和愛好者）。當年的徠茲銷售紀錄指出，許多相機賣給醫師、科學家、探險家。而相機在藝術圈的快速流通，有賴於圈內的口耳相傳。歐洲的藝術圈是封閉的族群，藝術家通常聚在一起討論潮流並展現影響力。朵拉‧瑪爾（畢卡索的模特兒，她同時也是一名攝影師）的回憶錄指出，藝術家們會推薦這些新工具給彼此。在Leica I的早期使用者中，女性攝影師占了一個區塊。這個新徠卡相機輕巧且便攜，女性在使用上沒有任

何物理限制。

16.5. 1929年到1939年：第一個黃金時代

德國工業聯盟在1929年舉辦知名的展覽，這裡我們看到現代主義和新藝術視點如何匯流在由徠卡帶起的攝影潮流，徠卡相機在1925年發表時沒有限制在單一相機，雖然產品本身聚集眾多目光。更重要的是一個嶄新的系統已經發展開來，包括底片匣、顯影罐、放相機、底片周邊、暗房藥劑等，廣泛地生產與宣傳。

許多攝影師認為小底片無法產出大底片的照片品質，徠卡攝影師則證明這假設是錯的。這項證明結果、和交換鏡頭的使用、以及連動測距的實用功能，都使得徠卡相機極具吸引力。

從1928年一直到巴納克過世的1936年，徠茲工程師生產超過15部不同的機型，每一個機型有不同形式。

重要的里程碑

1930年：交換鏡頭的導入。
1931年：標準接環交換鏡頭的導入：在此之前每一顆鏡頭必須獨立對應機身。
1932年：連動測距功能的導入，即Leica II。
1933年：1秒慢速快門的導入，即Leica III。
1935年：1/1000秒高速快門的導入，Leica IIIa。

感光乳劑的厚度被設計來允許錯誤曝光（測光表仍然是個未知產品），乳劑的粒子很粗，所以不能解析到精細的細節。即使一顆解析力很好的鏡頭，也不能紀錄在底片上，只能得到低劣的影像品質，因為太多雜訊影響到主要影像。所以徠卡鏡頭第一代光學設計師貝雷克，考量當時感光乳劑的特性選擇適合的光學設計。他採用光圈3.5和焦距50 mm（實際是52 mm）有兩個原因：景深可補償對焦距離的微小誤差（當時攝影師必須猜測對焦距離），較小的模糊圈在感光乳劑層厚度和不規則的顆粒紋理下，可產生平順的影像。

在1925年到1935年的期間，徠茲公司有結構性的變化，從一家光學儀器製造商，變成攝影器材公司。在1936年，總營業額超過60%是來自於攝影產品。

徠卡攝影的第一個黃金時代（1930年到1950年），產出許多從未有過的傑出攝影作品，這種類型的照片都是使用徠卡相機作為激發靈感的工具。機械上來說徠卡相機有它的限制，巴納克設計的相機是依循簡約主義，做到了增一分太多，減一分太少的境界，它就像一只設計精良的手錶，但從來沒有想過要發展成一個平台，讓它成為可擴充的攝影系統。

在裝入大而重的鏡頭、觀景器、測距器後，機體變得太過單薄、瘦小。但因為其個性化的攝影風格，這個缺點被愉快地接受或忽略。許多本世紀最偉大的攝影作品，都是使用徠卡相機拍攝，特別是巴黎街道和週邊的人文攝影顯得非常時尚。

16.6. 1945年：戰後時期

二戰後，徠茲公司重新恢復IIIc的生產，幾年後很快地達到戰前的水準。一個新的嚴重威脅來自遠東地區，日本公司生產改良一流德國機型，如蔡司和徠茲。Canon相機成為徠卡相機的主要競爭者，徠茲公司採用兩方面來應對：III型系列的改良，即IIIf和IIIg，以及嶄新的機型，即M3。

在1938年，徠茲公司雇用約3600名員工，但是在1945年僅剩2100名在工廠裡。幸運的是，工廠本身和機械設備幾乎沒有因為戰爭而損壞，生產設備仍然健在。

戰後出貨的第一批相機是1945年5月8日的IIIc K，序號在390564K到391010K。這些相機在幾年前已被製造，然後遞交給軍方，配發到中尉至少將。從1945年到1949年，私人身份很難取得徠卡相機，因為整個生產移到了美國（除了5%是科學機構使用），造成德國本地的徠卡相機在黑市大爆發。這裡有一個有趣的故事（不確定真假），在1949年美方有人來問徠茲公司，要求公開所有設計圖和製造圖來研究一些機密資料。因為美國工廠根據原始設計圖，複製了所有組件的生產和製造流程，但是組裝好的相機仍然無法和原本德國版的一樣好，因此美方懷疑有些機密資料沒有拿到，造成品質差異。而真正的答案當然是徠茲技師的品質要求。

唯一生產的相機是IIIc，採用全金屬壓鑄機體。鏡頭法蘭距整合在一個金屬壓鑄組件的快門箱內，這部分最早可在1940年版的IIIc看到，由東德某間公司製造，因為藏在共產鐵幕之後，徠茲公司必須找到另一個製造商，後來由斯圖特加的Mahle公司提供鑄件，該公司以高品質的發動機出名。

許多人說，金屬壓鑄機體的使用，是為了簡化生產過程，然而根據報告，新款IIIc需花費33小時製造，而舊款IIIc僅需要29小時。

原料短缺、原料品質、技術勞動力的缺乏，部分可用聰明的辦法來解決，然而在1946年羅列的一長串問題，足以顯示工程品質遠不如1936年的標準。在精密工程和高品質組裝方面，技師需要接受培訓，但優良的技師人數卻不足。對未經訓練的人來說，增加產量是不可能的事。平均製造時間高到了55小時。金屬零件的表面處理也是一個

大問題，這再次拖慢了生產速度，組裝和調校部門不得不投入額外的時間。原料的研磨和拋光無法提供足夠的數量和品質。鋁鎂合金是不同的組合物，不容易調合。自動化工具需要額外30%時間來調整不同金屬組合物。在這情況下，舊機械和模具很快地消磨，而新設備的品質有時沒有比較好。材料短缺迫使公司生產短促，這個過程是昂貴的，由老舊設備生產出來的零件，需要被丟棄或再次處理的比例非常高。

看到這一串問題，人們可能會懷疑這怎能生產出像樣的徠卡相機！在1945年之後的生產和出口，恢復速度比多數觀察家預期的還要快。1949年，徠茲公司雇用將近4000位員工，生產約38000部相機，並由世界各地的攝影師搶購一空。徠卡相機的聲譽是不可擊倒的，徠茲公司延續戰前的信心並不令人驚訝，不過有個嚴重的麻煩問題將在十年後襲來。而此時徠茲工廠驕傲地發表Leica M3，序號從700000開始，這部相機在威茨拉鎮上樹立了製造精密小型相機的優越地位。

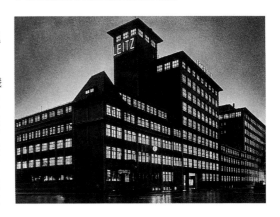

早年的歷史名人

卡爾·凱納（1826 – 1855），公司創辦人
恩斯特·徠茲一世（1843 – 1920），公司第三代負責人
路德維希·徠茲（1867 – 1898）
恩斯特·徠茲二世（1871 – 1956），相機生產的決策者
奧斯卡·巴納克（1879 – 1936），第一代徠卡相機設計師
奧古斯都·包爾（1879 – 1943），生產經理
艾米爾·梅肖（1882 – 1945），電影放映機設計師
亨利·杜莫（1885 – 1977），二戰時期經理
麥克斯·貝雷克（1886 – 1949），設計第一顆徠卡鏡頭
爾文·李浩斯基（1887 – 1941），光學設計師
卡爾·美茲（1889 – 1941），第一代光學部門負責人

恩斯特・徠茲三世（1906 – 1979），徠茲的最後
家族負責人
路德維希・徠茲二世（1907 – 1992）
君特・徠茲（1914 – 1969）

17. Leica M3

Leica M3於1954年的Photokina世界影像博覽會中
發表，旋即帶起一陣旋風。這部相機擁有先進的
功能，是在對的時間點發表對的攝影工具，應用
在紀實攝影和科學攝影上，它是交換鏡頭式小型
相機中的翹楚。

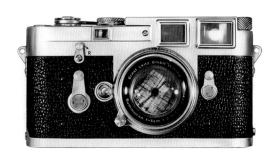

型號 Leica M3
年份 1954 – 1968
序號 700000 – 1206999（最後款是軍綠版）
形式 24x36膠捲底片
觀景窗 亮線框，整合連動測距器和觀景窗，
 自動視差校正
基線長度 69.25
放大倍率 0.92
對應框線 50, 90, 135（35mm需使用外加眼鏡）
連動測距 手動，機械式，左右分離影像的疊影
 測距法
測光表 無，專用型機頂測光表可和快門轉盤
 連動操作
曝光操作 手動選擇快門速度和光圈值，根據專用
 測光表的指針指示
測光範圍 無
感光度 機背有底片感光度的設定盤，僅為提醒
 之用
快門速度 B, 1, 1/2, 1/5, 1/10, 1/25, 1/50,
 1/100, 1/250, 1/500, 1/1000
 後期版的快門速度如M2
快門形式 機械式，水平布簾
閃燈接點 X、M接座
閃燈同步 1/50
底片運作 手動過片、手動回捲，機械式
尺寸(mm) 138 x 77 x 36
重量(g) 595

許多在雜誌、時尚領域、攝影棚工作的職業攝
影師，都不認為小片幅底片可以勝任的了專業
工作，認定只有中大片幅的相機如Rolleiflex、或
Linhof、Plaubel等才行。順道一提，Rolleiflex在
1950年代的巴黎也被街拍攝影師使用，說明了並
不是只有徠卡相機才被用在街頭速寫。在這圖像

饑渴的1950年代，徠卡相機面對Rolleiflex以及其他競爭對手的挑戰。

Canon Model IIb、IVSb（1952年）提供了結合構圖觀景窗和連動測距觀景窗的新進功能，是對Leica III系列相機的強力挑戰，除了功能上，價格方面也是。這個機械設計早在1941年起，Canon實驗室已經策劃準備。有趣的是，徠茲公司也差不多在同一時間思考這種新型相機的設計草案。

徠茲公司非常清楚競爭對手的舉動，但即使沒有市場競爭，徠茲工程師也在思考著相機的改良方案。他們擁有豐富的相機知識，在製造過程中是第一線知道並且承認相機的限制與缺點。

新形態的攝影方式，尤其在相機操控的速度和便利性，以及大光圈鏡頭的需求，不能適應在III系列的過時設計。從連動旋轉的快門速度轉盤、過片旋鈕、觀景器分成構圖窗和對焦窗、麻煩的更換底片方法、換鏡頭太慢等，這些缺點已大過於輕巧便攜、轉盤滑順、相機功效高的優點。

蔡司的Contax在1932年發表時已解決很多問題，如插刀式鏡頭接環、結合構圖窗和對焦窗的單一連動測距觀景器、甚至內建測光表。徠茲不是唯一一家找尋解決方案的公司，插刀式接環可見於1946年的Witness相機，開啟式背蓋設計在1936年的Ensign Multex相機，過片桿設計在1951年的Wenka相機、迴片桿設計在1952年的Condor II相機，長基線和明亮觀景窗在1948年的Casca相機、結合連動測距器和觀景器的設計在1946年的Canon SII相機、構圖視差校正在1954年的Canon IV相機、幾何速度在1952年的Periflex相機、單一快門轉盤在1936年的Multex相機，不連動旋轉的快門轉盤設計則在1945年的Alpa相機。

上述例子證明，相機產業正著手於連動測距相機的強化和改良，但徠茲公司有足夠信心來應對，公司內部有過一場激烈的戰爭，以亞當・華格納（Adam Wagner）為首的一派認為，根據巴納克的傳統理念，每個零件必須盡其可能地最小化，並以最少數量的零件來尋求最終解決方案，而另一派則是新世代，在威利・史坦（Willi Stein）的指導下，有艾瑞希・曼德勒（Erich Mandler）、威利・凱納（Willi Keiner）負責連動測距器、梅亨潘尼（Wehrenpfennig）負責插刀式接環、連動測距耦合裝置、整體結構設計等。

插刀式接環並非M3獨有，原先這個設計要做在新型Leica IIIg，確實也有幾台IIIg原型機是做成插刀式接環。恩斯特・徠茲喜歡這台相機，但想到和M3比起來太重了。

威利・史坦是在1943年開始設計M3，當時他被命令研發一台較大片幅的相機，可能是用於當時的戰爭目的。最終成品在1952年完工，做了65台原型機供測試使用。徠茲公司的相機生產部門位於工廠的前兩層，M3也是在那個地方製造。當1952年後的生產大幅提升時，徠茲決定擴大園區內建築物的面積，因此建造新的第二和第三大樓，從1957年開始，所有相機生產線移到那裡的七樓。

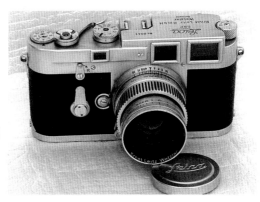

為何徠茲等到1954年才發表和生產M3？存在一些爭議。有個心理因素，徠茲非常迷戀巴納克相機，不是沒有好的理由，它的古典外型、高普及率、天鵝絨般的相機手感非常誘人。他了解新型相機的技術和商業需求，但較大的體積、高度功能化的設計、及更複雜的製造工序，這幾點並沒有完全讓他買單。而且M3有超過800個零件，IIIf組裝時僅有655個零件。

M3確實是一部令人印象深刻和高度功能化的攝影工具，而先前日本自豪地認為趕上甚至超越了徠卡相機的作工，對M3的出現感到十分震撼。

尤其是Canon相當迅速地提升生產品質，在1954年時接近於徠茲公司，這年也是M3的發表年，日本工程師對快門設計留下深刻印象，該快門為運作時不旋轉的轉盤，在快門速度和觀景器之間留有適當距離，而觀景器則結合實像和虛像在同一個巧妙的裝置裡。在這意義上，M3成為50年代和60年代連動測距相機的巔峰之作，優越地抵抗來自日本的威脅，並埋下單眼相機潛伏挑戰的種子。然而純以生產量來說，Canon在1959年後超越了徠茲公司。

M3的設計花了徠茲工程師約十年的時間，最終產品即使在今日看來，也是如此先進，60年後的今天，相機基本架構都沒有被改變。任何一個使用M9或M8的人，當拿到M3時也可以快速適應。事實上這個設計可存活超過半個世紀有兩個不同解釋，簡單的說法是這個設計如此先進，以致於不可能改良它。另一個說法則是連動測距相機在50年代已經達到最高峰，並走入一條死胡同。對21

世紀徠卡工程師的主要挑戰在於，必須在一片所謂的無反光鏡輕便相機的大軍壓陣下，以創新概念走出來。

M3開始於1954年的序號700000，官方上結束於1966年的序號1164865，但仍有一小批特別的橄欖綠相機在1968年生產，序號從1206962到1206999。有些M3在加拿大Midland製造組裝。在剛發表的第一、二年，相機內部和外部有些微小更動，直到1958為止才定下M3的最終設計，一直生產到1968年都沒有再更動過，而有些變體在材質和生產技術做了必要改變。相機的大幅度更動可能說明了當時應於市場壓力下，發表時間過早。

M3有三個版本，第一版是最基本的設計：沒有框線切換鈕、使用雙撥過片桿、玻璃壓板，因為徠茲怕太快的過片在金屬板和底片之間可能產生摩擦時的火花。1955年的第二版，加入框線切換鈕、並從玻璃壓板改為金屬，序號從844000開始。而第三版採用國際版快門速度：1-2-4-8-15-30-60-125-250-500-1000（閃燈同步為1/50），序號從915250開始，採用單撥過片桿。而有兩款特別的鍍金版（連鏡頭和機頂測光表）功能方面是一樣的。另外，在第1000000號特別序號於1961年給予恩斯特·徠茲，第1000001號則是給予知名攝影師阿爾弗雷德·艾森史塔克（Alfred Eisenstaedt）。

這些相機版本可能對一些極度要求微小差異的收藏家（例如框線切換鈕是黑色或白色的差異）有興趣，上述版本細節可能是用來證明此特定機種的獨特原創性，但從這些更動來看，工程和製造需求也許更有價值。

對當時和現在的大多數使用者來說，明亮的連動測距觀景器、簡單的底片安裝法（打開底蓋並掀開背蓋），快速的鏡頭拆換，是最顯著且必要的改良。而使用舊款LTM機型，至少需要經過一定的操作訓練。

連動測距器的基線長度是69.25 mm，放大倍率0.92，求得有效基線為62.32 mm，在前一代機型III僅有39 mm基線長度，放大倍率1.5，有效基線為58.5 m，比M3短一些。快門是獨特設計，允許設定速度在1–8、15–30、60–1000之間，雖然實用性不大，但此顯示了令人印象深刻的精密工程技術。快速過片桿使用雙撥（後期改單撥）是小幅度的改良，實際使用則加快了底片過片速度。

觀景器是非常複雜的光學機械裝置，並只適用50mm、90 mm、135 mm鏡頭。使用者可將雙眼同時打開來構圖，一隻眼看觀景窗，另一隻眼看外在世界。額外費用是使用35 mm鏡頭需搭配特殊觀景器（眼鏡），這個裝置使M3看來有點異於

常態。大部分做給M3的鏡頭都是50、90、135，只有Summaron鏡頭徠茲提出3.5/35 mm的規格。（5.6/28 mm鏡頭則是螺牙接環）

M3存在一些神話，大多是收藏家和崇拜者提出，有一個常見的說法是，M3在序號1100000之後是最好的版本，這個說法的實際證據從未被說明，人們可能猜想，在最後停產前的最後幾年，所有相機問題應當被解決，且工廠技師的技術也達到最佳。

也有人認為M3是代表所有M系列相機當中最棒的工程技術，不可否認地M3確實有無法超越的柔順寧靜手感，用在M3的齒輪材質是一種偏軟的金屬，其精密的表面處理，確保了最佳的齒面接合，最後也很重要的是，這些都由專門工匠來組裝和調校。此外，特別版橄欖綠色是專為德國軍方生產。

即使是五十年前的M3，今天仍然提供維修服務，並可做到「新同品」的程度。早期徠茲公司的廣告強調，購買一部M3，是完美攝影下最好的終生投資。而證據顯示徠茲公司的設計師和工程師沒有假設他們的產品有半世紀長的技術壽命，一般常見做法是科技產品設計用在一段有限的生命週期內，並保持高度可靠和穩定度，M3的設計可用在幾乎無限次的零件更換和大量的調校可能性。合理的推斷，工程師建立相機的預期壽命是用15到20年或超過5000到10000捲底片（或說150000到300000張照片）。當時的製造技術是早期的錯誤分析法，謹慎的工程師計算較大的安全容許值，即使齒輪也不例外。從這事實看來，即使是最末期的M3現在也超過預期年限，不可避免的問題都會發生，例如覆皮變脆、連動測距玻璃出現黃斑等。

另一方面來看，擁有一部維修到好的M3是可能的，使用者今日也可以享受到這部相機，這是歷史上偉大的經典之作。

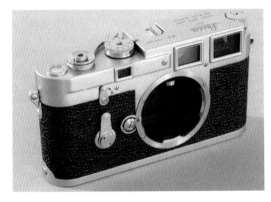

上圖是M3早期版本，沒有框線切換鈕，接環處有4顆螺絲。

下圖是解剖展示的M3相機。

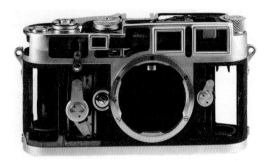

18. Leica M2到M4-P

紀實攝影和速寫街頭攝影在50年代開始，羅勃·卡帕（Robert Capa）的名言說：「如果你的照片不夠好，是因為你靠得不夠近！」也因此35mm鏡頭的需求量大增。M3的連動測距設計不允許廣角鏡頭的使用，除非用眼鏡版鏡頭，但它的單價較高且外型不優雅。徠茲公司設計出一種新型連動測距器，放大倍率0.72，可符合35mm鏡頭的視角，這個機構整合進M2相機，仍然是三種框線，35mm、50mm、90mm，在1957年發表，序號從926001開始，在1968年停產，序號止於1207000。

18.1. Leica M2

相對於M3來看，許多專家解說M2是一款平價版的簡化機型，但這並不是真正的事實。M2的快門重新設計，但不簡單，在製造時肯定便宜不了多少。快門速度遵循國際制度1-2-4-8-15等，M2原先移除自拍計時器以及底片計數歸零器，但後期機型（序號從1004150開始）又將自拍計時器加回去。相機重量580克。M3和M2在1965年約有15%的價格落差，M3是756馬克，M2是650馬克。人們可能這樣評估，以相同預算來說，買M3和Summicron 2/50，相當於買M2和Summilux 1.4/50鏡頭。M2可以裝特別的135mm鏡頭，用眼鏡版提供1.4倍放大倍率，且可以支援連動測距。

徠茲公司並沒有說明價格差異是銷售考量，而是強調M2是廣角型相機，M3是通用型相機，想必他們希望徠卡攝影師這兩台都要購買。

關於M3和M2觀景器的一個特別有趣點是，可作為光學景深指示器或區域對焦指示器。在觀景窗區域的頂部和底部有兩個小切口，用來指示對焦物體是否清晰銳利。當連動測距窗內兩個分離的影像是小於上部切口，光圈設在16時，物體仍然銳利。當連動測距窗內兩個分離的影像是小於下部切口，光圈設在5.6時，物體仍然銳利。這是一個巧妙的解決方案，但實際使用卻不是那麼方便，因為這限制在50mm鏡頭，所以它沒有預警地消失了。

M2在十年的生產時間內共賣出約84000部，主要是從德國，少數1600部從加拿大。M2有三個版本，沒有自拍計時器、底片回捲釋放用按鈕形

式。或是沒有自拍計時器、底片回捲釋放用壓桿形式。或是有自拍計時器、底片回捲釋放用壓桿形式。

在美國有兩個知名的機型：M2-M，可裝電子馬達過片器，由徠茲紐約公司提供。以及M2-R，裝有M4的底盤快速過片桿。M2-R是為美國軍方製造，但也有一般市售版。有些M2是在加拿大製造。在美國M2通常是標示為M2S（有自拍計時器）和M2X（沒有自拍計時器）。

M2主要元件（快門設計和觀景器機構）是直到現今MP的所有M相機的根源，所以可說M2是真正的所有徠卡連動測距相機的基礎。

M2也有橄欖綠的軍用版本，以及空軍灰色版是給德國空軍使用。

下圖是M2的內部結構圖。

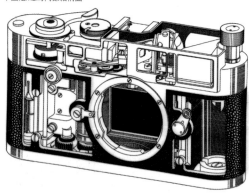

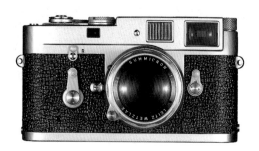

型號	Leica M2
年份	1957 – 1968
序號	926001 – 1207000
形式	24x36膠捲底片
觀景窗	亮線框，整合連動測距器和觀景窗，自動視差校正
基線長度	69.25
放大倍率	0.72
對應框線	35, 50, 90（135mm需使用外加眼鏡）
連動測距	手動，機械式，左右分離影像的疊影

	測距法
測光表	無，專用型機頂測光表可和快門轉盤連動操作
曝光操作	手動選擇快門速度和光圈值，根據專用測光表的指針指示
測光範圍	無
感光度	機背有底片感光度的設定盤，僅為提醒之用
快門速度	B, 1, 1/2, 1/4, 1/8, 1/15, 1/30, 1/60, 1/125, 1/250, 1/500, 1/1000
快門形式	機械式，水平布簾
閃燈接點	X、M接座
閃燈同步	1/50
底片運作	手動過片、手動回捲，機械式
尺寸(mm)	138 x 77 x 36
重量(g)	580

18.2.　Leica M1

Leica M1是M2移除耦合連動測距設計的簡化版本，但在觀景窗內有兩個固定框線，給35mm和50mm鏡頭使用。採用外部的底片計時盤，快門速度從1秒到1/1000，以及兩個閃燈接座。總數約10000部，相機是提供給科學用途，搭配顯微鏡、翻拍台等。在1960年的價格差異很大，以英鎊來計：M1是57英鎊、M2是87英鎊、M3是108英鎊。（1960年當時的匯率是：1美元兌0.36英鎊，或1英鎊兌3.05美元。）M1也有製成橄欖綠版本給德國軍方使用。如果把M1移除整個觀景器，那麼和MD系列的原型機是相同的。

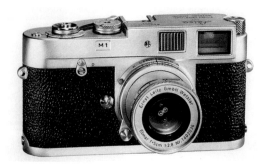

型號	Leica M1
年份	1959 – 1964
序號	950001 – 1102900
形式	24x36膠捲底片
觀景窗	亮線框，自動視差校正
基線長度	沒有連動測距器
放大倍率	0.72
對應框線	35, 50
連動測距	無
測光表	無，專用型機頂測光表可和快門轉盤連動操作

曝光操作　手動選擇快門速度和光圈值，根據專用
　　　　測光表的指針指示
測光範圍　無
感光度　　機背有底片感光度的設定盤，僅為提醒
　　　　之用
快門速度　B, 1, 1/2, 1/4, 1/8, 1/15, 1/30,
　　　　1/60, 1/125, 1/250, 1/500, 1/1000
快門形式　機械式，水平布簾
閃燈接點　X、M接座
閃燈同步　1/50
底片運作　手動過片、手動回捲，機械式
尺寸(mm)　138 x 77 x 36
重量(g)　　545

18.3. Leica M4

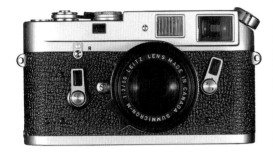

型號　　　Leica M4
年份　　　1967－1975
序號　　　1175001－1443170
形式　　　24x36膠捲底片
觀景窗　　亮線框，整合連動測距器和觀景窗，
　　　　自動視差校正
基線長度　69.25
放大倍率　0.72
對應框線　35, 50, 90, 135
連動測距　手動，機械式，左右分離影像的疊影
　　　　測距法
測光表　　無，專用型機頂測光表可和快門轉盤
　　　　連動操作
曝光操作　手動選擇快門速度和光圈值，根據專用
　　　　測光表的指針指示
測光範圍　無
感光度　　機背有底片感光度的設定盤，僅為提醒
　　　　之用
快門速度　B, 1, 1/2, 1/4, 1/8, 1/15, 1/30,
　　　　1/60, 1/125, 1/250, 1/500, 1/1000
快門形式　機械式，水平布簾
閃燈接點　X、M接座
閃燈同步　1/50
底片運作　手動過片、手動回捲，機械式
尺寸(mm)　138 x 77 x 36
重量(g)　　600

在60年代，系統化單眼相機持續擴張市場，連動
測距相機面臨滅亡的危機。蔡司停止Contax的生
產，Nikon慢慢地轉移重心，Canon雖繼續拓展連
動測距系統，但發現單眼相機更受歡迎且有利可
圖。即使是徠茲公司也不得不迎合市場，在1965
年生產有特色但保守的Leicaflex。

M2和M3的生產，兩者都是昂貴的事業投資，但
銷售卻在1965年後萎縮。面臨著放棄連動測距領
域、或試圖重振銷售的選擇，徠茲公司創造了一
部新相機，提供的強大功能專為攝影記者和報導
攝影者使用。一個新的快速裝載底片設計、一個
重新設計的底片過片桿、一個快速回捲桿，大幅
增加操作速度。觀景窗現在加入4個框線，適用
35mm、50mm、90mm、135mm鏡頭，也是連動
測距相機最受歡迎的焦距。

除此之外的其他功能等同於M2，顯示出徠茲工
程師在1957年後可能找不到空間來發揮真正的創
新，徠卡相機的概念如果不從基礎上改變，很難
有真正提昇。因此Leica M5是幾年後的研究結果，
試圖找一個新的出口，這台相機在1971年發表，
人們可能認為大部分研究重心是從M2/M4轉移到
M5。根據這觀點，M4像是急病投醫的過渡機型，
更勝於有人說它是最後一台真正的古典連動測距
機型。合理化的生產與成本降低，是M產品線受
限的原因。

M4有黑色（電鍍或上漆）和銀色電鍍版本，第一
個流水批號（序號1185001到1185150）是改配用
電子過片馬達，並以黑色處理，相同於M4-M。
後期還有更多批量提供，特別是給美國市場，
型號改記為M4-Mot，序號為1206737到1206891
；1248101到1248200；1267101到1267500
；1274001到1274100。一些較早的批次和後期的
批次是在加拿大生產，序號為1178001到1178100
；1183001到1183100；1382051到1382600
；1412551到1413350。

總數約有57000部M4生產於世，此外約2400部是
在加拿大生產。特別版部分，M4 50 Jahre於1975
年慶祝徠卡相機誕生50週年而發表。KE-7A是給

美國軍方的特別版：1971到1972年，於加拿大生產，總數不詳。另外還有橄欖綠版也是生產給軍方使用。

18.4. Leica M4-2

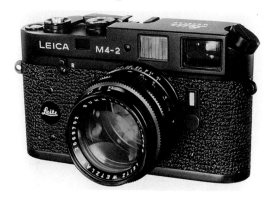

型號	Leica M4-2
年份	1977 - 1980
序號	1468001 - 1533350
	（有極為少數是銀色電鍍版）
形式	24x36膠捲底片
觀景窗	亮線框，整合連動測距器和觀景窗，自動視差校正
基線長度	69.25
放大倍率	0.72
對應框線	35, 50, 90, 135
連動測距	手動，機械式，左右分離影像的疊影測距法
測光表	無，專用型機頂測光表可和快門轉盤連動操作
曝光操作	手動選擇快門速度和光圈值，根據專用測光表的指針指示
測光範圍	無
感光度	機背有底片感光度的設定盤，僅為提醒之用
快門速度	B, 1, 1/2, 1/4, 1/8, 1/15, 1/30, 1/60, 1/125, 1/250, 1/500, 1/1000
快門形式	機械式，水平布簾
閃燈接點	X、M接座
閃燈同步	1/50
底片運作	手動過片、手動回捲，機械式
尺寸(mm)	138 x 77 x 36
重量(g)	525

徠茲公司已在1973、1974年賣出大部分股份給Wild-Heerbrugg公司，顯而易見，Wild-Heerbrugg對相機事業部完全沒有興趣。Leica M5和CL的銷售情況令人失望，公司在面臨單眼相機領域的強大威脅中掙扎，尤其Leicaflex SL在裡面也沒有取得成功。Wild-Heerbrugg公司沒有釋出足夠的資金給新相機研發，徠茲必須做出兩個決定：第一是放

棄連動測距相機的生產，第二是和Minolta合作生產單眼相機，可減少製造成本。

仍然有少數支持者在連動測距相機領域，在加拿大工廠計畫重新開始。裝備、工具、人員都從德國轉移到加拿大。1976年，Leica M4-2發表，並生產一小批約2100部。至少有一部M4-2是較高的序號（1586351，紀念版刻著Everest），約17000部表定生產，但這是否為實際總生產數是有問題的。M4-2規格和M4一模一樣，只缺少自拍計時器。背蓋的底片提醒裝置是更容易使用的。M4-2有個X同步的熱靴接點，而M4只提供冷靴，給機頂測光表或外接觀景器使用。相機重量官方寫525克，但實際測量接近於700克。

M4-2在機頂上的銘文有不同版本（Leitz Wetzlar, Made in Canada或機頂寫Leitz背面寫Canada），M4-2早期有一些小問題需要調校，但基本上它和M4一樣好。早期的問題顯示出加拿大工廠必須花時間學習操作機具和組裝相機，一旦他們訓練精良，M4-2即無可挑剔。從內部看，成本降低的作法可被發現。M4-2被視為是一台沈默、不顯眼、輕便，專為電子過片馬達使用而設計，搭配高速鏡頭尤其是加拿大設計的Noctilux 1/50 mm的相機。適用35mm到90mm的連動測距機械，精準度特別被強調，它的利基點也很清楚。全黑的M4-2搭配電子過片馬達和Noctilux，形成一個強烈的美妙印象，但正面的Leitz品牌標誌並不被街頭攝影和報導攝影師青睞，通常他們會貼成黑色，這樣的全黑形象成為真正徠卡攝影師的記號。

M4-2有金色機型，表定在1993年！序號1932001到1932002，但也有很多仿製品！而在1979年的特別金色版本，刻有Oskar Barnack 1879 – 1979，共1000部，並有特別序號。

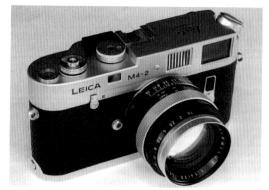

18.5. Leica M4-P

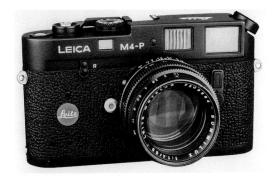

型號	Leica M4-P
年份	1980 - 1986
序號	1543351 - 1692950
	（有1000部在德國生產！）
形式	24x36膠捲底片
觀景窗	亮線框，整合連動測距器和觀景窗，自動視差校正
基線長度	69.25
放大倍率	0.72
對應框線	28-90；35-135；50-75
連動測距	手動，機械式，左右分離影像的疊影測距法
測光表	無，專用型機頂測光表可和快門轉盤連動操作
曝光操作	手動選擇快門速度和光圈值，根據專用測光表的指針指示
測光範圍	無
感光度	機背有底片感光度的設定盤，僅為提醒之用
快門速度	B, 1, 1/2, 1/4, 1/8, 1/15, 1/30, 1/60, 1/125, 1/250, 1/500, 1/1000
快門形式	機械式，水平布簾
閃燈接點	X、M接座
閃燈同步	1/50
底片運作	手動過片、手動回捲，機械式
尺寸(mm)	138 x 77 x 36
重量(g)	545

1980年，Leica M4-P發表，同時間的Leica R4也發表。Leica M5銷售超過33000部，M4-2則來到接近20000部。徠茲假設全球需求量至少有20000部，這有理由來製造一款升級版。在70年代末、80年代初，每一部專業單眼相機都提供強力的電子馬達，但這些相機在使用時聲音不小，而在自動對焦時代之前，快速對焦不是那麼容易。正因如此，徠卡連動測距可提供強而有力的優勢：絕對寧靜、快速且精準的對焦、高速鏡頭、新型寧靜馬達。M4-P廣告比喻為這是具有隱身功能的相機，明亮高反差的觀景窗利於快速操作、較小體積、絕妙的高速鏡頭。而0.72x觀景器允許鏡頭從

28mm起始，28mm鏡頭在街頭攝影更受歡迎，有意取代35mm成為人文攝影的主要鏡頭。M4-P是有6個框線的M4-2版本，28/90；50/75；35/135，仍然是在加拿大工廠生產。工廠已大幅提升製造品質，和舊的德國工廠一樣好。75mm鏡頭是新加入的設計，徠茲希望能吸引新買家。許多競爭對手提供85到90 mm的大光圈鏡頭（f/1.2－1.4），徠茲公司在光學和機械的約束下不可能做出有f/1.4光圈的90 mm鏡頭，妥協的結果是Summilux 1.4/75 mm。

M4-P的規格不只是幾乎等同於1967年的M4，也十分樸實地和當時威猛的日本單眼相機對打。簡單來說徠茲公司沒有資本（或說母公司Wild Heer-brugg沒有提供財務資源）來進行必要的機具改裝以適應70年代的科技發展，徠茲公司只能在現有機型下開發出極為狹窄的相機改良。

M4-P的快門速度有B, 1-2-4-15-30-(50)-60-125-250-500-1000（每兩段速度之間無法選取中間值），相機尺寸138 x 77 x 36 mm，重量545克，有X、M接點（給燈泡型閃燈同步1/500使用），完整的相機配備可加上電子馬達、Summilux 1.4/50 mm鏡頭、Leicameter MR測光表，約接近1.5公斤。

特殊版本有：M4-P 1913 -1983（是在1983年的特殊序號，2500部），M4-P Everest（在1982年的Everest山峰圖標，200部），M4-P半格機（13部）。

M4-P是徠茲公司最後一台古典全機械的連動測距相機，下一代機型M6加入TTL測光表和一些電子性能。M4-P可裝由Metrawatt公司製造的機頂測光表，這個配件和快門轉盤連動，可視為附加測光表使用。

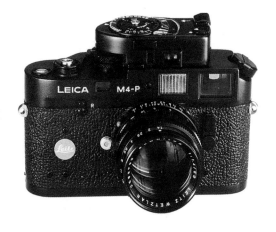

18.6.　從M2到M6的過渡

Leica M2是現在徠卡M相機的始祖,主要特色一直延用到今天最新的Leica Monochrom。許多徠卡迷讚賞M3極佳的柔順典雅,而批評後來壯實的M2及其後繼機型M4到M6。而在M2和M6之間的內部更動是明確可見的,這裡你可以看到M4和M6的半剖面圖,在圖中也可清楚看到設計結構上的相似處。

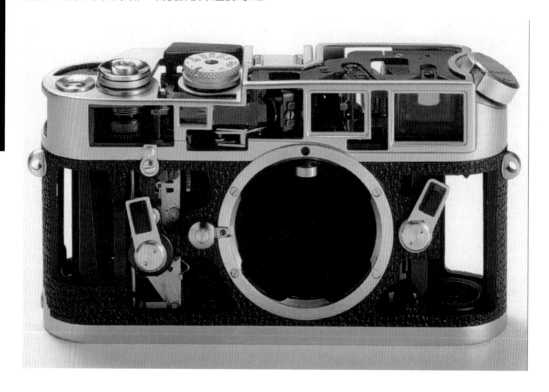

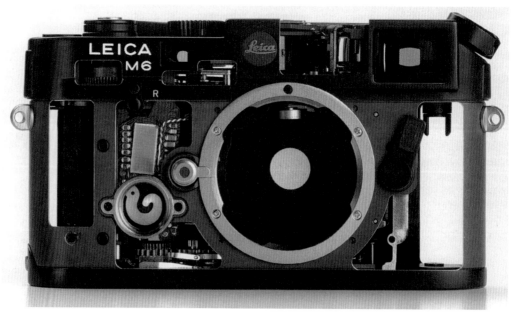

19. Leica M6到MP

Leica M6在1984年發表，這年是代表性的奧威爾之年（英國作家，曾在1949年發表政治諷刺小說《一九八四》），同年也是蘋果公司發表麥金塔電腦的一年。徠茲工程師先前必須等到工業技術的成熟，才能將測光表用的電子零件整合進早已擠滿機械零件的M4-P瘦小機體裡。70年代末期，徠茲工程師（Peter Loseries和Otto Domes）透過R4機體零件的研發經驗，想在單眼相機和連動測距相機上創造一個共同平台，也就是以主要機體結合快門機械組件的平台。這裡產生一個麻煩：R4的快門並不能完全遮蔽漏光，這用在單眼相機不是問題，但在連動測距相機卻是一個大麻煩。然而後來的R8新式金屬快門卻可以移植到M8使用，這是一個聰明的設計或是快樂的祝福？

多年來，工程師一直無法將M5那樣的自動測光功能加入到M3、M4的古典機身尺寸內，因為必要的零件還沒問世。但自從1980年開始的M6草案中，組件逐漸地被開發出來，例如高感測度的矽光電二極體、小型高增益的測光電路、LED比較器等。

在60年的歲月（跨越了兩到三代的攝影師），最初Leica I已達到進化後的結果。M6擁有漂亮的外型，這是海瑞希·楊可（Heinrich Janke）設計，他也負責M3的設計。當年他畫M3草圖提案給徠茲總監的時候，只有24歲。M6擁有耀眼的設計，其外型與簡潔線條表現出紮實的功能、機械完善、以及工程精密。知名設計師路易吉·克拉尼（Luigi Colani）曾說，徠卡相機無法再被超過。如果我們忽略數位和底片的差異，現今M9的外觀幾乎等同於當年的M6：這說明M6的設計經過30年仍無法被更動，僅有功能面上的微小改變。在徠卡相機歷史裡，30年時間有一定的意義。

1984年的M6是一個重要點，30年前的1954年是M3發表，再30年前的1924/1925年是Leica I面世。而在M6往未來30年的2014年，即是相機誕生100年紀念，也就是是1913年第一台相機Ur-Leica的後一年。

19.1. Leica M6

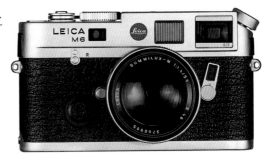

M6將專業攝影所需要的全部功能，裝進尺寸為14 x 8 x 4公分的小型相機內，這體積不會完全遮住攝影師的臉，在攝影師和被攝者之間有更直接且親密的接觸。許多優雅的徠卡抓拍照片可說是因為這個優點，雖然它不常被提到。

當你透過觀景窗找到TTL測光系統應用的特定範圍，需要一些實作經驗。在快門簾上的12 mm測光白點代表總面積的13%，但透過觀景窗看則是包含框線在內的中央23%區域。雖然觀景窗的構圖區域隨著鏡頭改變，但實際在底片上的測光區域則是相同。

M6的技術規格，諸如1秒到1/1000秒快門、兩兩一組的6個框線、手動調整的TTL測光表、標準外接閃燈等，能夠滿足符合M6使用的攝影類型，但與當時相機相比，則是處於邊角地帶。快門速度的調整是根據底片感光度設定為基礎，透過觀景窗看到左右兩個LED指示箭頭，相互比較後，在當前工作光圈下做的數值。而在觀景窗內的銀色襯層使LED清晰可見，即使在明亮光線下也是如此。徠茲公司回應這個受限的功能說，簡易功能可刺激創造力，以及維持相機的機械精密度。

M6是一部非常成功的相機：在1984年到1998年，生產約136700部，相當於每年平均生產量接近10000部。徠卡公司在1994年慶祝三個週年紀念，徠卡相機80週年、M系統40週年、M6相機10週年。當年發表一款M6特別版，也就是M6J，擁有M3的機身外型、M4的觀景窗框線、以及0.85放大倍率。觀景窗放大倍率相當接近著名的M3倍率0.92。M6J總共生產1640部，採用特別序號1954到1994來代表每一年，共有40x40共1640部相機。M6J的序號從2000999到2001000。高放大倍率的熱門要求導致M6後來出現0.85版，僅生產3130部，這和常規M6的序號混合，並沒有獨立製造。M6 0.85的觀景器和M6J不盡相同，它是一個全新的設計，實際放大倍率是0.853。這種觀景器有較高的對焦精密度，不容易出現耀光，框線較小。

49

M6的工程部分和機械零件的結構，與前幾代有許多共同點。M3通常被描寫為機械精密工程的巔峰之作，M3和M6之間的比較是一個明顯的挑戰，也是一個熱門的話題。

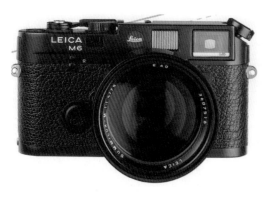

下圖是Leica M6高放大倍率版。

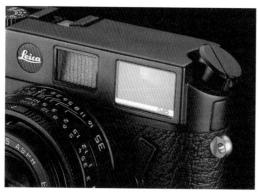

M6表現一流，但不是完美：它的連動測距結構不像M3那麼健全，在某些角度有耀光現象，少數零件使用塑料做成，不再是全部用金屬，還有電子組件在非常可靠的情況下也隱藏有潛在風險。工業界大量使用合成物質，理論上，金屬材質的表現，並不會完全勝過合成物。

M3和M6之間的比較主要在兩方面：操作上，M3非常寧靜，擁有不可思議的柔順感。而在機械方面，M3比M6有更多調校選項。這些差異讓評論家認為，M6製造的不如M3那樣精雕細琢。然而這主要因為製造技術的不同。M3的時代，零件機械的運作有較大的容許值，這些間隙在組裝階段可進行微調，所以需要留有許多調校可能。M6的時代已將容許值縮到很緊，組裝時微調的需求較少。從工程立場來看，可說M6比起M3是更好的產品，但我們也要承認並接受M6機體缺乏M3支持者認為的技術神話觀點。當你比較M3快門釋放的感覺是如此地輕柔溫雅，也必須明白M6因為有測光表的加入，所以使人產生偷懶個性，必須在拍照時依賴它。

M6在14年的生產過程中沒有太大的更動和改版，除了反映出相機有很好的設計這個事實外，也反映出徠卡工程師只有非常少的財務資金可以投入基礎研發。

然而也該注意到，在這麼長的生產時間裡，設計上有許多小地方更動與組件的重製，這裡反映出一個事實，在這小規模的製造過程，部分零件無法取得時，生產不得不牽就於製造需求。

1998年，M6加入TTL閃燈支援功能，這個額外的電子電路需要加高頂蓋（2.5 mm），這台非常受歡迎的相機，型號是M6 TTL。這個新式頂蓋仍留有一些空間，在2001年，由電子功能控制快門速度的新機型誕生，就是M7。這兩款相機都能改成0.85倍觀景器（2000年）和0.58倍觀景器（2001年），後者允許攝影師在使用28mm框線時擁有更舒適的視野，尤其是用在絕妙的Summicron-M 2/28 mm鏡頭。在35 mm和28 mm之間的關係是0.81，這同時也是0.72倍和0.58倍之間的關係。

Konica Hexar RF（1999年）和Contax G1/G2（1994/1996到2005年）這兩款競爭對手的相機，挑戰徠卡工程師對古典模型的破除。Contax擁有漂亮的設計並配備優秀的蔡司鏡頭，自動對焦表現十分快速、能幹，雖然最初有一些傷害聲響的迴響。G系統在短暫的生命裡非常流行，但並未造成真正的大轟動。結合可變的觀景窗倍率與連動測距式自動對焦系統的相機，使用上很方便，然而這個設計卻有它的局限性，徠卡工程師明確知道這種產品的優點和缺點。

Konica Hexar RF更像是M6的仿製品，它採用M接環，只加入光圈先決功能，不像Contax G是全新設計，這台Konica相機甚至仿製原版M3觀景器的設計。內部機件來看，Hexar不同點在於垂直走向的碳纖維快門簾，以及電子驅動的1/4000快門速度。看到這些規格，你可能會聯想到今日的M8、M9。

上圖是Konica Hexar RF

以上長度和深度的數據,根據不同的測量點而有微小差異,例如長度可包括或不包括眼罩或回片桿,深度可包含或不包含ISO速度轉盤,等等。

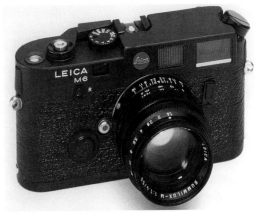

2003年,徠卡官方發行最後一批M6 TTL,總共999部,包裝為die letzten 999 M6特別版,有0.58和0.85觀景窗放大倍率,然後聚焦在最新的擁有光圈先決功能的M7,因為加入太多電子零件在機械相機裡,讓死硬派徠卡迷皺起眉頭,雖然不可否認地M7是M系列裡最安靜的一部徠卡相機。徠卡後來回應這股態度,發表M系統有史以來最秀麗且令人印象深刻的相機:MP,基礎上採用原版M6即古典機身高度77 mm。本質來說,2003年的MP延續了1999年停產的M6,有人可能認為經典M6從1984年開始到今天2013年仍持續存活,說明M6是有最長產品壽命的相機,而認為M6 TTL和M7是主系統外的旁支。

19.2. Leica MP

MP有銀色鍍鉻和黑色烤漆兩種,明顯地是向古典相機致敬,當年寫下傳奇的使用者有艾森史塔克(Eisenstaedt)和大衛·道格拉斯·鄧肯(David Douglas Duncan),相機內部則是有史以來最棒的M6。擁有20年機械連動測距相機的生產經驗,伯恩哈德·米勒(Bernhard Muller)團隊有足夠的知識來過濾每一個缺失。MP有重新設計強化過的連動測距觀景器,弱化耀光現象,提升清晰度(後期的M7也改採用新式連動測距器),新式頂蓋在連動測距機構上有較少的物理壓力,提升電子性能,在電池電力與電壓不足時也保持運作,確保測光表的高精準度。

兩種主要機體型類如下列所示(長x高x深)

M6: 138 x 77 x 38 / 560 g
M6J: 138 x 77 x 38 / 560 g
M6TTL: 138 x 79.5 x 38 / 560 g
M7: 138 x 79.5 x 34 / 610 g
MP: 138 x 77 x 34 / 385 g
M8: 138.6 x 80.2 x 36.9 / 545 g
M9: 139 x 80 x 37 / 585 g
(註:M Monochrom, M240, M-E,同M9)

型號	Leica M6
年份	1984 - 1999
序號	1657251 - 2470300
	(千禧年黑漆版:2500001 - 2502000)
總數	136700
形式	24x36膠捲底片
觀景窗	亮線框,整合連動測距器和觀景窗,自動視差校正
基線長度	69.25
放大倍率	0.72(或0.58、0.85)
對應框線	28-90;35-135;50-75(0.72倍率)
	28-90;35;50-75(0.58倍率)
	35-135;50-75;90(0.85倍率)
觀景指示	測距對焦方框、鏡頭對應框線、測光指示LED箭頭
連動測距	手動,機械式,左右分離影像的疊影測距法
測光表	內建TTL測光表,根據當時快門、光圈、ISO轉盤所指示
曝光操作	手動選擇快門速度和光圈值
測光範圍	-1到+20
感光度	機背有底片感光度的設定盤,ISO 6到6400
快門速度	B, 1, 1/2, 1/4, 1/8, 1/15, 1/30, 1/60, 1/125, 1/250, 1/500, 1/1000
快門形式	機械式,水平布簾
閃燈接點	PC接座、熱靴
閃燈同步	1/50
底片運作	手動過片、手動回捲,機械式
尺寸(mm)	138 x 77 x 38
重量(g)	560

以下僅列出差異
型號　　　Leica M6J
年份　　　1994
放大倍率　0.85
對應框線　35-135；50；90

以下僅列出差異
型號　　　Leica MP
代碼　　　10302（0.72倍率，黑漆版）
　　　　　10301（0.72倍率，銀色鍍鉻版）
年份　　　2003－現今（2013）
序號　　　2880101開始
重量(g)　　585

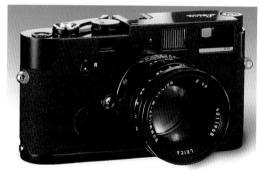

上圖為MP黑漆版。

一些M6的特別版將列在右圖，這些改版在事後看來像是噱頭，並不符合該公司在連動測距市場身為一流製造商的名聲，徠卡連動測距系統的相機家族應該有更直接的個性才是。

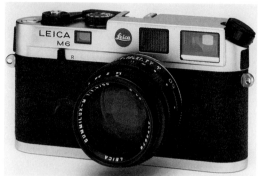

上圖是少見的熊貓機。（銀機黑鈕）

下圖是M6採用標準的型號字樣。

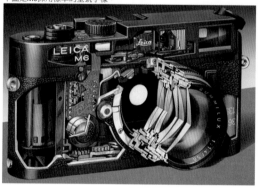

下圖是M6採用少見的型號字樣。

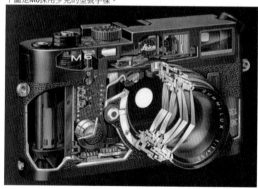

下圖是1989年型錄封面照片，M6採用少見的型號字號（單一M6字）。

20. Leica M6TTL到M7

距相機之父，而MP是古典路線的唯一機型。

90年代開始，使用自動閃光燈補光的新式攝影變得越來越普遍，單眼相機以高度發展的曝光測量系統結合電子處理，解決了手動計算閃燈曝光量的問題，可在背光環境拍出很自然的照片。因此徠卡必須在M6加入這個功能，使相機更具吸引力，M6TTL的型錄上試著將巧妙的閃燈技術應用在微光環境攝影。

提供閃燈測光的SPD電子元件安置在鏡頭接環底部空間，作為TTL閃燈技術與指示功能的電路則裝在觀景器裡。這個TTL閃燈系統不完全是R8的，雖然M6TTL從R8借了許多零件和概念。M6TTL採用較大的新式快門轉盤，速度數字也較好讀，但轉盤的數字增減方向和前幾代完全相反。這個方向的改變被認為是為了遵照觀景窗裡LED指示箭頭的方向。M6TTL的一個小缺點是閃燈支援極為有限，僅SF20、SF24D、和Metz SCA系列。透過轉接座可接上Metz大型閃燈，使相機變得突出且不利操作，然而這系統在攝影棚內可以運作得很好。

M7是所有徠卡底片相機裡，最具自動化的一部，快門速度採用電磁鐵控制，而快門本身卻是完全機械。如果電池沒電，也提供兩個常用的機械快門，1/60、1/125。快門精準度高超，是所有M系統裡最棒的水平布簾快門，尤其在低速快門時，運作過程極為寧靜。M7是徠卡M系統第一部可讀取DX底片條碼的相機，提供高速閃燈同步。觀景窗裡的指示器在使用快門先決時可顯示快門速度，這個讀數是小型相機的奇蹟，僅0.7 x 2.3 mm，有33個不同部分。M7提供的快門先決功能足以抗衡Konica Hexar RF、短命的Zeiss Ikon、以及Bessa。

在Contax G1/G2之後，蔡司藉由發表Zeiss Ikon第二度成為連動測距市場的主要勢力，它相當接近M7的功能特色。擁有頂尖的連動測距觀景器、非常漂亮的機身外型、結合重新設計給連動測距相機的最佳鏡頭，顯示出徠卡和蔡司在光學設計上仍然是一流水準。

M7甩開所有的競爭對手，這是相當驚人的結果，因為這些相機功能上的規格幾乎是一樣的。然而M7被認為是加入太多電子功能，以致於偏離了真正的徠卡基因。當討論古典機械的徠卡相機時，純機械可被全然地接受和喜愛，但當我們移轉到數位世界像M8、M9，卻喜歡提供更多自動化功能（例如快門自動上弦、GNC預閃的TTL閃燈功能、光圈先決、垂直走向的全電子控制金屬快門等），這裡似乎產生問號。從這角度看來，徠卡連動測距相機的新分支是從M7開始，需要多一點的寬容。有人可能會說M6TTL是所有現代徠卡連動測

型號	Leica M6TTL
代碼	10475（0.58倍率，黑色鍍鉻）
	10474（0.58倍率，銀色鍍鉻）
	10433（0.72倍率，黑色鍍鉻）
	10434（0.72倍率，銀色鍍鉻）
	10436（0.85倍率，黑色鍍鉻）
	10466（0.85倍率，銀色鍍鉻）
年份	1998－2003
序號	2466101－276000（2554501－2688800為Dragon特別版）
總數	約48500
形式	24x36膠捲底片
觀景窗	亮線框，整合連動測距器和觀景窗，自動視差校正
基線長度	69.25
放大倍率	0.72（或0.58、0.85）
對應框線	28-90；35-135；50-75（0.72倍率）28-90；35；50-75（0.58倍率）35-135；50-75；90（0.85倍率）
觀景指示	測距對焦方框、鏡頭對應框線、測光指示LED箭頭
連動測距	手動，機械式，左右分離影像的疊影測距法
測光表	內建TTL測光表，根據當時快門、光圈、ISO轉盤所指示
曝光操作	手動選擇快門速度和光圈值
測光範圍	-2到+20
感光度	機背有底片感光度的設定盤，ISO 6到6400
快門速度	B, 1, 1/2, 1/4, 1/8, 1/15, 1/30, 1/60, 1/125, 1/250, 1/500, 1/1000
快門形式	機械式，水平布簾
閃燈接點	PC接座、熱靴，閃燈支援SCA 3000或SCA 3501轉接座
閃燈同步	1/50
底片運作	手動過片、手動回捲，機械式
尺寸(mm)	138 x 79.5 x 38
重量(g)	560

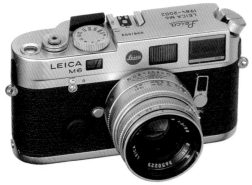

型號　　Leica M6 TTL "Die letzten 999 M6"
年份　　2003
代碼　　10542（0.58倍率，黑色鍍鉻）
　　　　10543（0.58倍率，銀色鍍鉻）
　　　　10544（0.85倍率，黑色鍍鉻）
　　　　10545（0.85倍率，銀色鍍鉻）

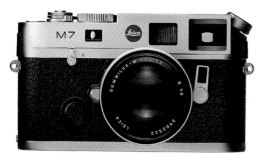

型號　　Leica M7
代碼　　10503（0.72倍率，黑色鍍鉻）
　　　　10504（0.72倍率，銀色鍍鉻）
年份　　2002 - 現今
序號　　2777001 - 現今
　　　　（3000001 - 3001000（M7鈦版））
形式　　24x36膠捲底片
觀景窗　亮線框，整合連動測距器和觀景窗，
　　　　自動視差校正
基線長度 69.25
放大倍率 0.72（或0.58、0.85）
對應框線 28-90；35-135；50-75（0.72倍率）
　　　　28-90；35；50-75（0.58倍率）
　　　　35-135；50-75；90（0.85倍率）
觀景指示 測距對焦方框、鏡頭對應框線、測光
　　　　指示LED箭頭、A模式快門速度數字
連動測距 手動，機械式，左右分離影像的疊影
　　　　測距法
測光表　內建TTL測光表，根據當時快門、
　　　　光圈、ISO轉盤所指示
曝光操作 手動選擇快門速度和光圈值
測光範圍 -2到+20

感光度　機背有底片感光度的設定盤，
　　　　ISO 6到6400
快門速度 B, 1, 1/2, 1/4, 1/8, 1/15, 1/30,
　　　　1/60, 1/125, 1/250, 1/500, 1/1000
快門形式 機械式，水平布簾
閃燈接點 PC接座、熱靴，閃燈支援SCA 3000或
　　　　SCA 3501轉接座
閃燈同步 1/50（使用HSS特殊閃燈功能可高速
　　　　同步1/1000）
底片運作 手動過片、手動回捲，機械式
尺寸(mm) 138 x 79.5 x 38
重量(g)　610

20.1. Leica M6A原型機

在徠卡公司內部，曾經有過一段討論是關於新式半自動徠卡相機的命名問題。M6的命名是從1984年開始使用，然後衍生出M6TTL等，理論上來說，這款有M6基因的新相機應該被命名為M6A（代表自動），確實地第一批原型機是這樣命名，後來才決定用7，作為全新機型M7。

徠卡收藏家非常迷戀這類的原型機，而研究徠卡相機發展史的使用者則不需要太在意這些機型，很多時候他們在發展史上並不是那麼重要。

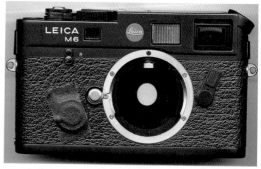

原型機通常在一些時間後會浮出市面，他們往往會進到收藏家的口袋，有時候原型機是工廠員工流出來。如果沒有深入的知識了解，這些相機或鏡頭的價值很難被確定，因為有許多原型機僅只是眾多模擬方向之一，並不能表示官方的研發策略。個人認為這些真正或假想的原型機話題都是過度炒作，往往偏離徠卡相機發展史的事實。

21. 不常見的M系統相機

21.1. Leica MS

這是一部非常特殊的機型，在加拿大生產，配有特別序號和錘灰色塗裝。機身以MD為基底，加載Visoflex配件可進行遠距離觀看，主要用於90 mm和135 mm鏡頭。快門速度僅有250、500、1000。不同版本有附加Leicavit快速過片器、或附加電動過片馬達。製造年份大約在60年代，似乎只有生產6部。

21.2. Leica KS15-4 / KS15(4)

這部相機本質上是M2，提供給美國軍方使用，由加拿大製造，年份在1969/1970年。約有2000部排入產線，序號在1248201到1250200，這部相機也是知名的M2-R，剩餘的被歸入市售版。

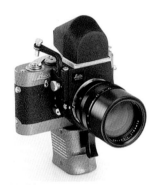

上圖為MS，圖片版權為Westlicht

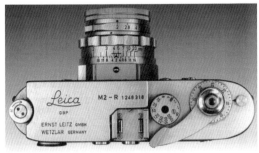

上圖是Leica M2-R

21.3. Leica KE-7A

徠茲加拿大公司製造M4特別版給美國軍方，命名為KE-7A。第一部相機排定在1972年生產，序號1293771，其後尚有兩個批次計畫生產，分別是序號1293771到1293775，以及序號1294501到1294750。最後一個批次是KE-7A市售版，序號1294751到1295000。軍方的原始要求沒有被全部滿足，少數相機（約70部）沒有軍方刻字的版本賣給市場。KE-7A的快門是防寒且特殊密封，就像是二戰時的某些軍用版本。

有趣的是，這種額外處理，表示正常版本不適用於惡劣環境。的確，所有徠卡相機包括最新的一款，都沒有對潮溼和塵土做密封處理，工程師期望相機零件最好都能遠離塵土和潮溼。此外，他們設計內部零件可以運行在惡劣條件，當然這對全機械相機來說沒什麼問題，但需注意其他的電子零件是不防水的。

上圖是KE-7A軍用版

下圖是KE-7A市售版，圖片版權為Westlicht

21.4. Leica M5

這部相機在1971年發表時，必定經過數年的規劃。M4仍然列在型錄裡沒有停產，但很清楚地，徠茲公司投入無比的信心期待M5可帶來巨大成功。相機發表後，人們批評相機尺寸與異於往常的頂蓋，所有控制鈕都是新設計的。實際機身的高度僅比M4高4 mm，但主要設計差異是在機身的長度150 mm以及側邊扁平化。配備Visoflex III時可順利容納M5的高度，顯示出M5的研發規劃時間相當長。裝有硒測光表的原型機有被記載在文件裡。而後來組件和電路的小型化新研發，使TTL技

術成真，這種測光技術在國際上更有競爭力並領導潮流。

M5機身體積為469.80立方公釐，而M4是382.54立方公釐，表面上看來增加23%，但是當M4加裝Leica-meter機頂測光表後，和M5的體積差距是相當小的。徠茲公司採用一種新的背帶設計，將背帶掛耳全部安置在機身左側。這個設計最佳化用於快速、不受阻礙的操作，尤其是將相機背在肩上時，因為所有重要的控制鈕都在機身右側。後期機型加入第三個掛耳在相機右側，藉此滿足更多守舊派買家。

快門速度從1/2到1/1000，工程設計師省略1秒的設定，是為了改良並允許快門在連續數值之間的設定如1/40到1/50。而1到30秒這區間是校準過的速度設定，只適用於測光指針在校準區域上，真正快門速度是B設定，必須如正常情況操作。M5目鏡尺寸和M4相同，但外延稍微大一些，方便觀看觀景窗內的測光指針。

CdS測光體是裝在懸臂上，安放在相機內的特定位置。這個懸臂的設計元件在1967年可看到（但不是用在M4），顯示出徠茲公司在M3停產後早已思考TTL版本的可能性。M5被視為第一部德國製造的相機中帶有明顯的成本降低考量，證據是在大量使用塑料元件，比較好聽的說法是合成物質。雖然許多合成物質的固有強度不如金屬，但可用在壓力較低的地方，且有很好的絕緣性。因此在一些零件上使用塑料，例如電池倉的部分，是巧妙運用材質特性的聰明作法，並非完全在降低成本。

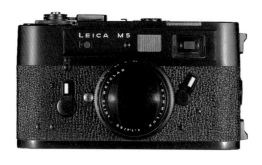

有些報告指出，測光懸臂的結構常常很脆弱，主要快門也存在缺陷，但在序號1300000之後的版本做了修正。Leica M5是頂尖的製造工藝，操作上如同其他連動測距相機，但加入更方便的TTL中央重點測光功能。相機尺寸比傳統M相機大，但易於使用的功能控制新佈局卻補償了這一點。這部相機位處在十字路口：更多新特色意味著將轉換到單眼相機（例如Leicaflex），或留在連動測距概念提出要往何種方向發展的問題。M相機的

後續發展（M6-M7-M9）給予明確答案：在同樣的機身和概念下，小心地整合新技術的發展是可能的。但如果是從根本上做重新設計，我們必須等徠卡工程師在2013年後拿出新作法，這個重要的一年正好是巴納克設計第一台相機Ur-Leica的第100週年。

M5生產週期的前兩年，賣出約20000部相機，但在高峰過後銷售量急速下降，到1975年工廠出貨僅約1400部相機。

徠茲工程師為設計M5的成就感到自豪，連動測距相機又登上更高階位，足以和當時的單眼相機相抗衡。隨後他們為低迷的市場接受度感到非常失望，於是多年後將重點放回連動測距設計。

上圖為特殊M5 50週年紀念版(1975).
M5原型序號為1287001-1287050.

型號	Leica M5
年份	1971－1975
序號	1287051－1384000
	1918001－1918020（一小批在1992年）
形式	24x36膠捲底片
觀景窗	亮線框，整合連動測距器和觀景窗，自動視差校正
基線長度	69.25
放大倍率	0.72
對應框線	35；50；90；135
觀景指示	測距對焦方框、鏡頭對應框線、根據快門速度不同的移動式指針測光表、電池電量檢查
連動測距	手動，機械式，左右分離影像的疊影測距法
測光表	左右移動式指針測光表，測光區域約觀景窗內的影像高度4 mm（實際測光區域為底片總面積中央8mm）
曝光操作	手動選擇快門速度和光圈值，根據觀景窗內的測光指針
測光範圍	0到+20
感光度	ISO 6到3200
快門速度	1/2, 1/4, 1/8, 1/15, 1/30, 1/60, 1/125, 1/250, 1/500, 1/1000 B (30－1)

快門形式 機械式，水平布簾
閃燈接點 X、M接座、熱靴
閃燈同步 1/50
底片運作 手動過片、手動回捲，機械式
尺寸(mm) 154 x 88 x 36 (33)（+/-3%容許值）
重量(g) 700

21.5. Leica CL

Leica CL，代表Compact Leica輕便型徠卡，或
Compact Light小巧輕量型，研發代號為E530
compact，這是一部真正的徠卡相機，有列入相
機族譜內，但列為小旁支。CL是徠茲公司設計，
但機身和快門機件的製造交由Minolta和Copal。測
光系統基本上是從M5移植並修改來適應更小的機
體。機身是全金屬設計，徠茲公司第一次採用可
拆卸的後背，以利於底片安裝。CL也和M5一樣使
用同一側邊的背帶掛吊。連動測距的基線不長，
但對生活快拍照來說已經足夠，這是CL設定的攝
影族群。

觀景窗內有測光讀數、選定的快門速度、和三個
框線，對應40/50 mm和90 mm鏡頭。它是簡潔
且實用的設計，框線標示數字50是對應50 mm標
準鏡頭，當裝進90 mm鏡頭，50框線消失，取而
代之的是標示數字90的新框線。快門垂直運行方
向，這同樣也是徠茲公司的第一次設計。閃燈同
步速度為1/60，而除了1/30到1/60以外是可接連設
定的快門。

CL有一大優點，勝過當時所有輕便相機：它提供
最頂尖的影像品質，小型且輕量利於每天攜帶，
這也是原本徠卡相機的特性。藉由CL，徠茲公
司再一次向世界證明，這是攝影產品的未來。70
年代專業相機加入太多功能使體積肥大超過預
期，CL是徠茲公司重新定義小型化的回應。

CL的價格約是M5的50%，向徠卡使用者訴求，這
可以是第二部機身，或宣傳給那些想擁有徠卡但
不需要專業系統相機的人。徠茲公司在第一年預
定每年生產35000部相機，但一年後修正為每年
15000部，再一年後於1976年停產。Minolta則是
持續地生產CLE，這是根據徠茲工程師的提案和草
圖設計。

型號	Leica CL
年份	1973 - 1975
序號	1300001 - 1440000
形式	24x36膠捲底片
觀景窗	亮線框，整合連動測距和觀景窗，自動視差校正
基線長度	31.5
放大倍率	0.6
對應框線	40/50；90

觀景指示	測距對焦方框、鏡頭對應框線、根據快門速度不同的移動式指針測光表、電池電量檢查
連動測距	手動，機械式，左右分離影像的疊影測距法
測光表	移動式指針測光表，測光範圍約框線區域7 mm（實際測光區域為底片總面積中央7.5 mm）
曝光操作	手動選擇快門速度和光圈值，根據觀景窗內的測光指針
測光感度	ISO 100下的光圈f/2快門1/2秒
感光度	ISO 6到3200
快門速度	1/2, 1/4, 1/8, 1/15, 1/30, 1/60, 1/125, 1/250, 1/500, 1/1000, B
快門形式	機械式，垂直布簾
閃燈接點	熱靴
閃燈同步	1/60
底片運作	手動過片、手動回捲，機械式
尺寸(mm)	121 x 76 x 32
重量(g)	365
特別版	Leica CL 50 Jahre (1975)

下圖為CL的透視圖

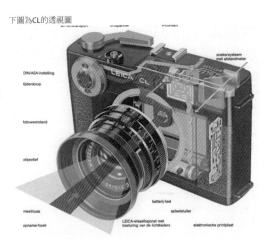

21.6. Leica MP, Leica MP 2

儘管許多徠卡相機的使用者是知名的藝術攝影師
和專業攝影師，徠茲公司仍試著迎合這些族群的
特殊需求。早期M3是雙撥式，在過片時不夠快，
有些使用者認為棘輪撥桿可克服慢速問題。因此
徠茲公司在1956年推出快速上片器Leicavit，裝
在M3底盤，這個上片撥桿不用時可折疊收納在
底盤裡。Leicavit並非新概念，在Leica IIIa和IIIb時
期已有類似的裝置，產品代碼是SCNOO，這是一
個特別的底蓋，內裝有彈簧軸桿，可牽動底片過
片。50年代開始有改良版，品名是Leicavit（代
碼：SYOOM），應用於所有新型IIIc相機和後期
機型。攝影者可用右手食指按快門，左手食指拉

動過片，使連拍速度更快，深受攝影記者喜愛。使用Leicavit時，雙手得負責快門和過片，沒有多餘的手來對焦，因此，Leicavit通常用在泛焦法或等待主體進入對焦範圍，這一連串的拍照動作需要很多訓練和經驗：左手調整鏡頭對焦，然後放在相機底盤握住上片器，右手釋放快門，左手過片，反覆動作保持拍照姿勢。

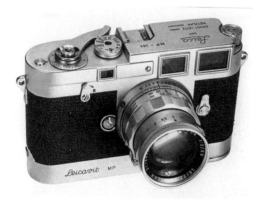

Leica MP（這裡提到是50年代機種）基本上是雙撥式M3但移除自拍計時器，底片計量盤是M2形式，並附加Leicavit快速上片器，品名改為Leicavit MP，傳動零件是鋼質製成以降低磨損，MP指的是M Press（記者機）或M Professional（專業機），Leicavit MP快速上片器後來可裝在M1和M2機身。

Leica MP原先是特別設計給Life雜誌的攝影記者使用，該雜誌是當時世界上最知名的圖報雜誌。這部相機在1955年末做成世界上最著名的紀實攝影師：艾森史塔克（Eisenstaedt），以及拍攝韓戰聞名於世的攝影師：道格拉斯·鄧肯（Douglas Duncan）。他們兩人擁有特殊相機型號，分別是MPE和M3D-1。

MP官方發表時間是1956年9月的Photokina相機展，原先型號是M3P，攝影師如布列松也使用過它，後來型號改為MP，並附加特殊序號從MP1到MP11。之後有MP12到MP150是黑漆版，MP151到MP450是銀色鍍鉻。如前面提到的第一台相機（有自拍計時器）是給艾森史塔克，型號是MPE和M3E（M3E-1），而鄧肯拿到4台黑色版相機，型號從M3D-1到M3D-4。早期的第一批相機是舊式M3的快門速度，1-2-5-10-25等。從MP12開始改成國際格式1-2-4-8-15-30等。觀景窗框線對應50、90、135鏡頭焦距。

可能是巧合，Canon在1956年8月發表VT，一款內建快速上片器的連動測距相機，功能和Leicavit相同。我推測這個動作主要是回應MP的推出，更甚於兩位Life攝影師的器材要求。Canon將快速上片

器整合到機身，總尺寸144 x 81.3 x 32.5 mm，重量約600克。而MP的尺寸是138 x 87 x 36 mm，重量700克。

根據銷售數量，MP並沒有太大的成功，但相機的名氣和利益則在使用這部相機的攝影師營造出神話。徠茲公司和後來的徠卡公司總是積極與知名攝影師一同研究相機，近幾年甚至有名人加入一起推廣徠卡品牌。悲哀的是，許多銷售數量很少的徠卡產品變成收藏家追捧的產品，相機稀有性增加其價值，超越了合理的比例。在徠卡相機族譜，MP只是一款巧妙地使用現有零件做成的新版M3。另一方面我們也必須承認，看到一台真正操過的MP，在斑駁黑漆機身底下露出閃閃黃銅，很能夠喚起我們對攝影大師拍攝偉大照片的情感，這正是徠卡的傳奇！

1958年，徠茲公司試著發表另一款MP2，採用標準M2機身附加Leicavit MP快速上片器。MP2內部有電子零件可允許裝配電動過片馬達，以取代純機械的Leicavit MP，序號從935001到935511，以及1959年的序號952001到952015。徠茲公司在1959年在型錄裡列出Leicavit MP作為標準配件，提供給標準M1和M2相機使用，產品代碼SMYOM及16014。

邏輯上，採用快速上片器來同時進行快速過片和快速按快門，很難說服人。當使用Leicavit，攝影師失去對焦的機動力，而當裝上電動過片馬達，相機變得笨重，肥大體積不符合徠卡連動測距哲學。許多徠卡攝影師期許能夠快速拍照的工具是實際的要求，從知名徠卡攝影師的底片印樣（整捲底片的序列照片）可看出，備受稱讚的決定性瞬間其實不存在，大多數攝影師是透過大量連拍來抓出終極照片。徠卡攝影師一直要等到M相機的數位化（M8和M9），才能擁有一部裝有電動過片馬達的輕巧型相機。

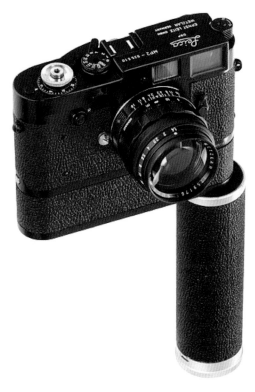

Leica MDa

Leica MD-2

Leica MD-2 Post

上圖是Leica MP2，圖片版權：Westlicht。

21.7. 沒有觀景器的相機

徠茲公司在科學研究領域有強健的基礎，總是試
著開發在科學世界能夠使用的攝影產品，將此用
於科學紀錄是重要的，而紀錄也是許多民間組織
的工作，例如郵局。別忘了，最早的徠卡相機是
沒有觀景器的。徠茲公司在1964年到1986年生
產一系列沒有觀景器的相機，型號定為MD（M
Data）。這些相機的底板有指示條可寫入資料，
相機規格則是根據不同型號衍生而來。

Leica MD

Leica MD	1964 – 1966	M1衍生，約3200部
MD Post	1958 – 1966	MD衍生，用於郵政局 電話測量，約300部
Leica MDa	1966 – 1976	M4衍生，約200部
Leica MDa-Mot	1970	徠茲紐約版，極少量
MDa Post	1967 – 1971	附3.5/35，MDa衍生， 用於郵政局電話測量 ，24x36，約200部
MDa Post	1968 – 1972	附3.5/35或2.8/35， MDa衍生，用於郵政局 電話測量，24x27， 約200部，也稱MD 22
Leica MD-2	1980 – 1986	M4-2衍生，約1850部

型號　　　Leica MD/a/2/post
年份　　　1964－1986
序號　　　1102501－1160820　(Leica MD)
　　　　　928923－1141968　(MD Post)
　　　　　1159001－1412550　(Leica MDa)
　　　　　1164866－1274000　(MDa Post 24x36)
　　　　　1185291－1294000　(MDa Post 24x27)
　　　　　1545301－1704800　(Leica MD-2)
形式　　　24x36或24x27膠捲底片
觀景窗　　無
基線長度　無
放大倍率　無
對應框線　無
連動測距　無
測光表　　無
測光範圍　無
感光度　　機背有底片感光度的設定盤，僅為提醒
快門速度　B, 1, 1/2, 1/4, 1/8, 1/15, 1/30,
　　　　　1/60, 1/125, 1/250, 1/500, 1/1000
快門形式　機械式，水平布簾
閃燈接點　X、M接座
閃燈同步　1/50
底片運作　手動過片、手動回捲，機械式
尺寸(mm)　138 x 77 x 36
重量(g)　　545

歷史學者Pierre Jeandrain做過一份調查指出，早期
郵政相機的序號比官方MD還要早的機種是改裝自
M3機身，稱為Sonderausfuhrung，應被命名為M3-
Post。而郵政相機的真實產量很難確定，徠卡相
機列表寫著郵政版本的有許多格式，我們很難得
知郵政版本對應到標準MD/a/2機型的真實序號。

21.8. 罕見的M系統相機

以下列出一些罕見的和標準的徠卡M系統相機，
這份名單不是100%完整的，僅用於說明目的。

種類	備註	產量
M3E	銀色鍍鉻，給艾森史塔克	1
MD22	MD-2衍生，底片格式18 x 24	1
MPE	銀色鍍鉻，給艾森史塔克	1
M4-2	金色	2
M3D	黑漆版，給鄧肯	4
M1	錘灰色，加拿大生產	10
MD	錘灰色	10
MS	錘灰色	10
MP	銀色鍍鉻	11
M2	Luftwaffe空軍軍用版	20
MP2	銀色和黑色，有些配電動過片器	27
M4	橄欖綠	31
M4	Reproniek黑色	50
M3	原型機	65
M4-2	黑色，紅標	95
MP	黑漆版	139
MDa	有閃燈控制	200
M1	橄欖綠	208
M3	橄欖綠	214
M3	Betriebskamera試用版	250
M2	MOT電子過片馬達	276
MP	銀色鍍鉻	298
M6 J	40週年紀念機	400
M4-KE7	加拿大生產	550
M4-P	德國生產	1000
M4	MOT電子過片馬達	1040
M2	黑漆版	1150

M6	白金	1250
M3	黑漆版	1320
M4	加拿大生產	1550
M2	加拿大生產	1680
MD-2		1800
M2R	KS-15 (1)	2000
M4R	加拿大生產	2000
M6	黑漆版	2000
M2		2200
MD		3200
M4	黑色鍍鉻	5000
M4	黑漆版	5400
M3	加拿大生產	7100
M2	Delayed action	7300
M5	黑漆版	7500
M1		9500
M5	銀色鍍鉻	10800
M4-2		14100
MDa		14900
M5	黑色鍍鉻	16150
M4-P	加拿大生產	24200
M6	包含一些特殊版本	25200
M4-2	鍍鉻（有些是假的）	1 - 10
MDa	MOT電子過片馬達	10 - 25
M6 TTL	許多版本	49000
M6	銀色鍍鉻	52000
M6	黑色鍍鉻	54400
M4		58200
M2	標準	74000
M3		218000
M1	加拿大生產	?
M3P	布列松，其他	2?

22. Leica M8和M8.2

從2000年開始的市場調查和銷售數據預測，數位化後的犧牲者將會是攝影底片。這裡有一個普遍的誤解，認為徠卡在數位化過程睡著了。在21世紀初，徠卡工程師積極研究數位科技，特別是R系統的數位機背，即DMR。公司的總體思想認為徠卡品牌的核心價值和核心影像是在寧靜的古典連動測距系統以及底片的特性。然而DMR的研發經驗用在M系統卻發生問題，因為鏡後距太短的關係，許多M系統鏡頭的斜射光太過陡峭，無法紀錄在當時的數位感光元件，尤其是24 x 36全片幅尺寸。

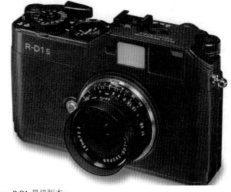

Epson R-D1s最終版本。

2004年底發表的Epson R-D1數位相機，得到許多正向評價，讓徠卡工程師確信數位M系統是可行的，只要使用小尺寸的感光元件，即可解決邊角斜射光的問題，最後選定柯達的感光元件，尺寸比DMR用的稍大一些。一些麻煩必須解決：一種在感光元件表面上的特殊微型放大器，可導引光線到正確的像素位置，而在表面玻璃上的特殊濾鏡可減少紅外線侵入感光元件，因為感光元件對紅外線很敏感。

先前結合M和R零件的經驗（神祕的M6E）顯示出垂直行走的快門可被整合進古典機身，而R8快門已經準備好了。將數位感光元件和電路板裝進現存的M機身是不可能的事情，需要設計一部新機身，採用分離式的前機身和後機身。機身結構完整性的損失，以堅固的連動測距器和頂蓋組成來抵銷。

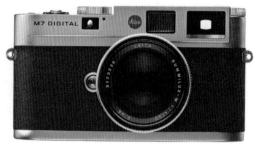

M8相機的設計研究是亞欣‧海涅（Achim Heine）教授完成。

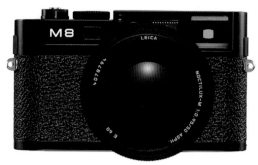

Leica M8配Noctilux 1:0.95/50 mm ASPH.鏡頭。

經過約兩年的研發時間，M8於2006年發表，擁有標準Leica M7和MP相機的外型和感覺，現在徠卡攝影師終於有了自家選擇。較小的感光元件，換算倍率約1.33倍，限制了所有徠卡M鏡頭的有效視角，尤其是廣角端的使用。研發部門的領導人約根‧赫斯（Jürgen Hess）說：任務終於完成，M8即是數位化的M3！的確，密切參與這個專案的彼得‧卡伯（Peter Karbe）說，所有電子組件是設計來符合原有光學系統，不是用其他方式解決。而處理韌體部分，由Jenoptik設計。

M8有兩個缺點，後來才解決。第一個是紅外線感光的問題，因為感光元件上的紅外線濾鏡太薄，當紀錄深黑色合成纖維時，會有紅色的色偏。這個問題可在鏡頭前面裝上特殊的UV/IR紅外線濾鏡解決，徠卡提供給每一個M8買家兩片濾鏡。

M8.2在兩年後發表，採用新式快門，最高速度較低但降低了噪音，快門聲響更輕柔，並加入速寫模式和藍寶石玻璃。新式快門和藍寶石可透過原有M8來升級，最初宣布這個現有數位相機的升級方案，是作為保護投資品的創新作法，但這個升級方案被悄悄地終止。

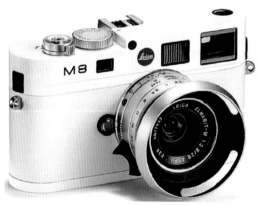

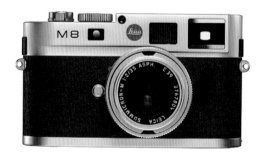

第二個問題是所謂的條紋或污漬效應，在黑色背景下的光源延伸成光斑。這是發生在高ISO的高反差現象，當在這情況下，訊號越來越強，相機電路無法處理這種訊號。這個問題只能經由更換電路零件來解決，可由徠卡維修中心處理。

M8有一個特殊的白色版，採用白色納帕牛皮和白色塗裝，是個特別令人喜歡的版本，完整包裝裡內含白色相機和銀色陽極電鍍鏡頭2.8/28 mm ASPH.，機身序號從3510165開始，配有特別序號xxx/275，共275部。在M8.2時期也提供一部限量版Safari綠色機型，共500部。

M8/M8.2是非常好的相機，但一開始的負面消息和其後M9全片幅相機的發表，使得它遠低於應有的普及度，現今M8二手價格可看出它過了流行，然而這樣的價格下降並不是只有M8。所有的數位相機，即使是徠卡，都逃不過消費產品和電子時代的通則和命運：使用後就損失價值。這樣的價值低下也是快速科技發展造成的結果。在6年後發表的最新M240，顯示出徠卡在數位相機設計已有一大躍進。

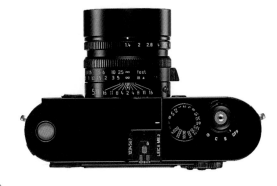

型號　　　Leica M8
代碼　　　10702（銀色鍍鉻）、10701（黑漆）
年份　　　2006－2008
序號　　　3100000開始
形式　　　18x27；DNG格式3916 x 2634畫素
　　　　　總畫素1050萬，有效畫素1030萬
觀景窗　　亮線框，整合連動測距器和觀景窗，
　　　　　自動視差校正
基線長度　69.25
放大倍率　0.68
對應框線　24-35；28-90；50-75
觀景指示　測距對焦方框、鏡頭對應框線、測光
　　　　　指示LED箭頭、閃燈指示、A模式顯示
　　　　　快門速度、長曝光計時數字
連動測距　手動，機械式，左右分離影像的疊影
　　　　　測距法
測光表　　中央重點測光，在金屬快門簾上的白色
　　　　　橫條可偵測光量
曝光操作　手動選擇快門速度和光圈值，根據觀景
　　　　　窗裡LED箭頭顯示曝光過度或不足；或
　　　　　是在A模式下使用光圈先決。
測光範圍　0到+20
感光度　　ISO 160到2500
快門速度　手動：4秒到1/8000秒，半格間距。
　　　　　自動：32秒到1/8000秒，自動偵測鄰近
　　　　　的半格間距。
快門形式　電子式，垂直運行的金屬材質
閃燈　　　SCA或手動設定GN值，M-TTL功能只對
　　　　　應特定閃燈
閃燈同步　1/250
快門運作　自動電子馬達
尺寸(mm)　138.6 x 80.2 x 36.9
重量(g)　　545

以下僅列出差異
型號　　　Leica M8.2
代碼　　　10711（黑漆）、10712（銀色鍍鉻）
年份　　　2008－2009
快門速度　手動：4秒到1/4000秒，半格間距。
　　　　　自動：32秒到1/4000秒，自動偵測鄰近
　　　　　的半格間距。
快門形式　電子式，垂直運行的金屬材質
閃燈同步　1/180
快門運作　自動電子馬達，寧靜模式
備註　　　速寫模式（快門轉盤的S模式），
　　　　　藍寶石玻璃液晶螢幕

23. Leica M9與衍生機型

在M8發表後，徠卡開啟一個新專案，研發代號864，這數字也是24 x 36 mm的總合，目標是使用M8機身，內部裝上相當於35mm底片尺寸的全片幅感光元件。這類感光元件的需求非常高，當開始尋求技術上的解決方案時，也可以一起解決M8初期發生的紅外線感光問題。柯達CCD提供最終解決方案，同樣地，表面配有特殊設計的微型鏡片，並將紅外線濾鏡從0.5增加到0.8 mm。這個系統仍然沒有低通濾鏡，在某些規則排序的圖形中可能產生摩爾紋現象。

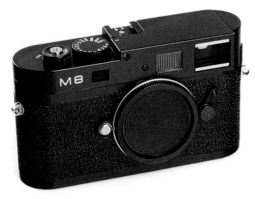

上圖是M9原型機，圖片版權為Westlicht。

M9在2009年發表，鏡頭框線的校準距離是在1公尺（M8是0.7公尺，M8.2是2公尺），擁有較大的感光元件和觀景範圍，操作方式如同M8和M8.2，同時也像任何一款傳統M相機。在選單架構裡有一些改變，利於操作。我們也可以看到成本降低的地方，例如機頂液晶螢幕的取消。而後來的M9鈦版有提供一些創新設計，但受限於少數產量。這個M9鈦限量版是由華特‧迪希瓦（Walter de Silva）設計，他是福斯/奧迪汽車的總設計師，於2010年Photokina相機展發表，加載一些趣味元素，像是LED電子框線，但從功能面來看都不是很大的優勢。

2011年M9-P加入產品線，提供額外特色，包括藍寶石液晶螢幕和移除品牌標誌的乾淨頂蓋。黑漆版的相機看起來非常古典、優雅。另外在機身覆皮也做了改變，因為橡膠材質不再供應。經過廣泛的品質控制測試，徠卡選定一個特別的人造皮用在M9黑色版、與M9-P黑色及銀色版。新式覆皮柔軟，表面有紋路且易於抓握，徠卡在正常生產程序下完成這個改版。M9和M9-P的設計，緊密地遵循偉大德國設計師迪特‧拉姆斯（Dieter Rams）設計原則，他認為：「好的設計是盡可能的少設計。好的設計使產品易於理解。」如果徠卡如實地遵循這些原則，那麼M9-P可能是徠卡M系統裡有史以來最優雅的相機。如圖所示，原始

設計在這些年來幾乎沒有改變。

M Monochrom純黑白相機是M系統裡一個驚人的產品，配備一個和M9相同尺寸的全片幅感光元件，但移除拜爾陣列濾色層。所有像素只能紀錄單色光線的明暗，影像處理演算法也重新設計。ISO感光度較高，基準從ISO 320開始到最高10000。M Monochrom在這個數位時代的出現，盡可能地展現真正古典M相機的基因。這部相機也展現出突破CCD感光元件原有概念的限制。

M-E是M9的同型版本，簡化一些地方降低成本。移除了框線切換桿和很少使用的USB傳輸孔，得以簡化機殼的製造程序。這部相機是現今徠卡M家族的入門機種，其上有M9-P、M Monochrom和新型M。感光元件採用KAF-18500 CCD，頂蓋是黃銅材質鑄模。

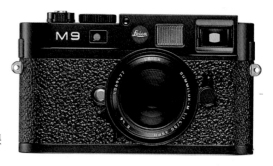

型號	Leica M9
代碼	10704（黑漆）、10705（鋼灰色）
年份	2009開始
形式	24x36；DNG格式5212 x 3472畫素 總畫素1850萬，有效畫素1800萬
觀景窗	亮線框，整合連動測距器和觀景窗， 自動視差校正
基線長度	69.25
放大倍率	0.68
對應框線	28-90；35-135；50-75
觀景指示	測距對焦方框、鏡頭對應框線、測光 指示LED箭頭、閃燈指示、A模式顯示 快門速度、長曝光計時數字

連動測距 手動，機械式，左右分離影像的疊影
測距法

測光表 中央重點測光，在金屬快門簾上的白色
橫條可偵測光量

曝光操作 手動選擇快門速度和光圈值，根據觀景
窗裡LED箭頭顯示曝光過度或不足；或
是在A模式下使用光圈先決。

液晶螢幕 2.5吋23萬畫素

測光範圍 0到+20

感光度 ISO 80到2500

快門速度 手動：8秒到1/4000秒，半格間距。
自動：32秒到1/4000秒，自動偵測鄰近
的半格間距。

快門形式 電子式，垂直運行的金屬材質

閃燈 SCA或手動設定GN值，M-TTL功能只對
應特定閃燈

閃燈同步 1/180

快門運作 自動電子馬達，寧靜模式

尺寸(mm) 138.6 x 80.2 x 36.9

底座尺寸 35.8

重量(g) 585

以下僅列出差異

型號 Leica M9 Titan鈦版

代碼 10715

年份 2010（限量版）

尺寸(mm) 141 x 82 x 43

重量(g) 565

備註 外部零件使用堅實鈦金屬，表面有特殊
鍍層以防止指紋。覆皮為防滑牛皮，觀
景窗框線用LED紅光照明，無框線撥桿

以下僅列出差異

型號 Leica M9-P

代碼 10703（黑漆）、10716（銀色鍍鉻）

年份 2011開始

重量(g) 600

備註 藍寶石玻璃液晶螢幕，頂蓋無品牌標誌

以下僅列出差異

型號 Leica M Monochrom

代碼 10760（黑色鍍鉻）

年份 2012開始

形式 24x36；DNG格式5212 x 3472畫素
總畫素1850萬，有效畫素1800萬
沒有拜爾陣列濾色層，只能紀錄黑白
單色的照明值

重量(g) 600

備註 藍寶石玻璃液晶螢幕

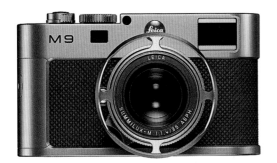

以下僅列出差異

型號	Leica M-E (type 220)
代碼	10759（綠灰色）
年份	2012開始
快門	B快門現在可到240秒
重量(g)	585
備註	沒有框線切換桿、沒有USB傳輸孔

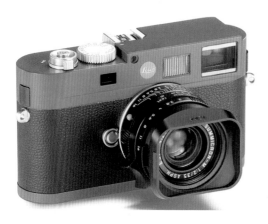

Leica M9鈦版：新型M的設計先驅

下圖是M9鈦的設計草稿，新型M受到這些設計線條的強烈影響，而在後來的M-E和愛馬仕特別版也可看到。

24. Leica M (typ. 240)

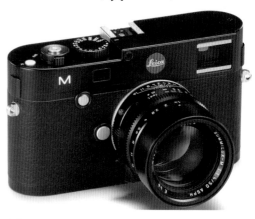

型號	Leica M (typ. 240)
代碼	10770（黑漆）、10771（銀色鍍鉻）
年份	2012開始
形式	24x36 mm Leica MAX CMOS 2400萬畫素，像素大小6 μm，DNG格式5952 x 3976畫素
處理器	LEICA Maestro處理器，ASIC架構
清潔元件	灰塵偵測，手動清潔
光學觀景窗	亮線框，整合連動測距器和觀景窗，自動視差校正
基線長度	69.25
放大倍率	0.68
對應框線	28-90；35-135；50-75 框線為LED電子照明，可選白色或紅色，框線校準在2公尺距離，LED顯示螢幕
觀景指示	閃燈狀態、快門速度、曝光正確指示、記憶卡鎖
LV即時預視	手動對焦時可放大對焦或峰值對焦
液晶螢幕	3吋92萬畫素，抗刮玻璃
測光表	中央重點測光，在金屬快門簾上的白色橫條可偵測光量。在LV模式或電子觀景器時可用中央重點、點測光、和多區域測光
曝光操作	手動選擇快門速度和光圈值，根據觀景窗裡LED箭頭顯示曝光過度或不足；或是在A模式下使用光圈先決；長曝光指示；閃燈指示。
測光範圍	0到+20
感光度	ISO 200到6400
快門速度	手動：8秒到1/4000秒，半格間距。自動：32秒到1/4000秒，自動偵測鄰近的半格間距。B快門可到125秒。
快門形式	混合電子式，垂直運行的金屬快門和LV即時預視
閃燈	SCA或手動設定GN值，M-TTL功能只對應特定閃燈

閃燈同步 1/180

快門運作 自動電子馬達，寧靜模式

尺寸(mm) 138.6 x 80.2 x 36.9

頂蓋 黃銅鑄模

機身 金屬壓鑄鎂合金，防塵防滴，頂蓋和底蓋皆為銅合金

底座尺寸 35.8

重量(g) 585

儲存媒介 SD/SDHC/SDXC

聲音紀錄 有

影像紀錄 1080p, 720p, VGA

電子觀景器 選購，EVF2

配件 1.多功能手把，整合GPS和USB傳輸孔，可連接電腦進行連線拍攝，附兩種閃燈接座。

2.有6-bit接點的R鏡頭轉接環。

全新Leica M正站在十字路口的邊緣，要了解它的真正重要性，我們簡短回顧過去的研發過程是需要的。徠卡一直專注在高精密光學機械結構，而古典徠卡連動測距相機的設計推動35 mm底片史的演進，Leica M7是此相機類型的終極告別作，整合所有先進自動化功能在此設計裡。

大約在2004年，徠卡公司在數位科技僅有適度經驗，原始M8的設計，可解釋為M7最理想的數位化版本，它保留傳統連動測距相機的功能和感覺。之後大量投入數位科技知識，Leica S2是徠卡公司的科技先驅。M9從這樣廣泛且深度的數位經驗中得利，憑藉著24 x 36 mm CCD全片幅感光元件，快速趕上競爭對手，並在專業無反光鏡相機領域裡取得領導地位。M Monochrom的發表，展現出此型相機的創新潛能，但也存在一些限制。數位科技的演進，迫使創新的步伐不斷跟上，如果徠卡想要大躍進必須橫向思考。

新型M的最初草案大約在3年前開始，與M9的研發同時進行。Leica M的核心有MAESTRO處理器（同時也用在Leica S），和新型CMOS感光元件，由比利時、法國、德國聯合研發。新感光元件有一些特點，最重要的是微型鏡片層，使不同角度的斜射光進入感光像素時，可得到一樣好的結果，無論你使用的是長焦距或標準鏡頭。新型M透過6-bit接點的R鏡頭轉接環，允許R鏡頭的使用，這個感光元件也特別針對15 mm到800 mm的R鏡頭所設計。

新型M有較大的緩衝區、快速處理演算法、和非常省電的設計，使它成為所有M相機中得以最快速操作的機型。LV即時預視功能可巧妙地執行，顯示徠卡在競爭對手中不斷奮進。M是一部手動對焦的相機，當使用LV時，可使用銳利邊緣對焦或區域放大對焦，前者是相機使用偵測主體邊緣的演算法，對到焦時，以紅色線條標示已達銳利

的主體邊緣，這功能稱為峰值對焦。這方法相當接近於在手動對焦鏡頭上使用自動對焦的感覺。

真正的創新在機體裡，處理器從DSP技術改成ASIC技術，DSP是常見的數位訊號處理器，而ASIC則是特殊應用積體電路，是作為特別客製化的使用。

在光學連動測距器的技術裡有取自M9鈦版的LED電子框線，但現在提供白色和紅色兩種選擇。除了LV和光學觀景器，也接受X2的EVF2電子觀景器，提供攝影師第三種構圖方式。

和M9鈦版和M-E一樣，機身沒有USB傳輸孔，但提供一種新式的多功能手把，內含GPS功能、USB介面、電腦連線拍攝功能、和兩個閃燈接座。

相機尺寸和M9相同，頂蓋的外觀設計和M9鈦版相同，但機體結構是全新設計，現在也做了防塵和防滴處理。

這部新式無反光鏡相機品種，可能改寫攝影的未來（巴納克可能會說：我告訴你了！），新型M無疑是幾年來在這領域的標杆。這部相機可說是十項全能（也能夠錄影），透過R轉接環可使用15 mm到800 mm的R鏡頭群，以及原有的全部M鏡頭群。裝上新式多功能手把，結合電腦連線拍攝，毫無疑問地M相機將在攝影棚大展身手，新鏡頭也能應用在這些機會裡。選單架構也重新設計，接近於S的設計：新介面是清晰且簡潔的典範。

新型M超越了由M Monochrom和M-E定義的古典連動測距文化，到達一個全新層次，這是個由手動對焦系統相機引領的具有延展、靈活和輕便的攝影文化。

25. 最漂亮的徠卡相機

下圖是Leica MP，右圖是M9-P。

下圖是Leica M8.2，右圖是M Monochrom。

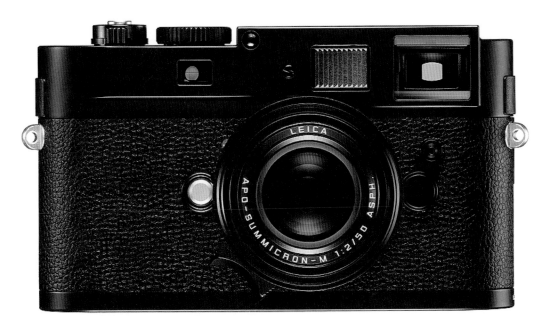

26. M系統相機的特別版

M系統的機體，是一個非常模組化的設計，包括過片桿、回片桿、頂蓋、底蓋、連動測距器放大倍率、不同框線的選擇、機身覆皮等，都可以隨意更動或混合使用。這並不令人驚訝，標準相機的機身提供各式各樣的組合選擇，包括黑色鍍鉻或銀色鍍鉻版在內，而黑漆或鈦版也是很常見的，這裡說的鈦版不是整塊材質，而是在標準金屬組件的表面鍍上一層鈦。相機各部零件靈活地運用，包括頂蓋的品牌字樣和圖標等，構成今日的a-la-carte客製方案，這是徠卡給客戶的特別服務，他們可擁有自己的個人化且獨特個性的M系統底片相機。

徠茲公司在過去也很熱衷於使用特殊事件和特殊序號，製成限量發行的完整盒裝相機，來慶祝重要紀念日和節日。如果徠茲與後來的徠卡對這些節日有所節制，我們也許可以製出一份涵蓋所有限量版的清單。無論任何情況下，收藏家都為完成自己的收藏感到愉悅。公司製造特別版提供給每位願意支付高額費用的顧客，發展到後來卻使整個局面變得令人困惑，隔不到幾個月新版本又出現在全球各地。這樣的限量版策略夾帶著複雜觀感，一方面可生產更多漂亮的M相機，另一方面是原先作為一流攝影器材的相機卻慢慢轉移成高價值的奢侈精品。

以下列出一些常見的特別版，但這份名單沒有100%收錄全部。

年份	型號	序號開始	總數	備註
1975	M4 Jubilee		1750	
1975	M5 Jubilee		1750	
1979	M4-2 Gold		1000	Oskar Barnack
1983	M4-P		2500	1913-1983
1984	M6	1657251		M6的第一台
1986	M6 QE		1	
1987	M6		100	徠卡蘇黎世攝影中心
1988	M6		43	LHSA美國學會20週年
1988	M6	1712001	3	TWF-ETH
1989	M6 Platina	1757001	1250	攝影150週年
1989	M6	1774001	125	Schmidt Japan
1989	M6 Panda			銀機黑鈕，熊貓機
1990	M6		100	LHSA美國學會20週年
1990	M6		125	Hegner Japan
1991	M6	1907101	200	哥倫布紀念機
1992	M6	1928200	101	金雞年
1992	M6	1929001	199	金雞年
1993	M6	1937001	101	奧地利皇家攝影

1993	M6	1938000	150	LHSA美國學會25週年
1994	M6J		1640	M系統40週年
1994	M6		100	蘇黎士Foto Ganz公司
1994	M6		1	1994歐洲出版人大賞
1994	M6		500	旅行套組
1994	M6 Gold	2000000	1	泰國，金色機
1994	M6 Gold	2001000	334	汶萊，金色機
1994	M6	2002000	101	皇家攝影學會
1995	M6		300	金龍
1995	M6		150	徠卡歷史學會，藍色皮革
1995	M6		200	丹麥婚禮
1995	M6		150	Historica 1975-1995
1995	M6	2006218?	90	義大利經銷商展示機
1995	M6	2174367?	90	三國關稅同盟展示機
1995	M6 Gold	2176001	700	泰國，金色機
1995	M6 Platina	2177001	250	汶萊，白金機
1996	M6 Platina	2278001	210	汶萊，白金機
1996	M6 Platina	2283001	125	汶萊，鑽石白金機
1996	M6 Gold	2283201	125	汶萊，鑽石金色機
1996	M6 Gold	2283601	25	汶萊，鑽石金色機
1996	M6 Platina	2278301	150	興華集團紀念機
1997	M6	2300000	1	股票上市機
1997	M6	2300001	995	股票上市機
1996	M6 Platina	2278001	200	布魯克納紀念機
1996	M6		500	Partner-Aktion展示機
1996	M6		40	瑞士測試機
1998	M6		50	Jaguar XK 150紀念機
1998	M6 Bl Paint		17	Gruppo Fotografica Leica
1999	M6 Platina	2490000	150	徠卡光學150週年
1998	M6		1	布列松
2000	M6TTL	2480340?	1150	LHSA美國學會，黑漆版
1999	M6TTL Bl Paint	2500000	1	哈維爾（捷克總統）
1999	M6TTL Bl Paint	2500001	2000	千禧年紀念機
2000	M6TTL Bl Paint	2554501	150	
2000	M6TTL		150	KANTO日本紀念機
2000	M6TTL		150	Oresundbron
2000	M6TTL		200	ICS進口相機協會
2000	M6TTL 0.85	2688001	500	2000龍年紀念機
2000	M6TTL		850	LHSA美國學會，黑漆版
2000	M6TTL	2554501	150	Oresund跨海大橋
2000	M6TTL		2000	Sibon Hegner Japan
2001	M6TTL		300	香港，綠漆版
2001	M6TTL	2555500	1	威廉·克萊恩
2001	M6TTL	2680501	400	NSH
2001	M6TTL Titanium		1000	LHSA美國學會

2001	M6TTL		2	馬丁・路德・金
2001	M6TTL	2753001	100	Hansa公司
2001	M6TTL		16	Sheik Saud
2000	M6TTL			Safari橄欖綠版
2000	M6TTL		40	測試機
2002	M6TTL	2755001	999	M6最後999限量版
2003	M6TTL		150	國旗機，12種
2003	M7 Titanium		1	Sheikh Al-Thani
2003	MP	2921345?	500	愛馬仕聯名款
2003	M7		50	徠茲加拿大50週年紀念機
2004	MP	2947201	600	LHSA美國學會35週年，錘灰
2004	MP	2984001	400	LHSA美國學會35週年，錘灰
2003	M7 Titanium	3000001	1000	M系統50週年紀念機
2003	MP	3001001	595	LHSA美國學會35週年，錘灰
2004	MP		100	Betriebsk展示機
2004	M7		100	Betriebsk展示機
2004	MP		50	50週年Leica M3套組
2004	MP SGR	3010101	500	
2005	M6TTL		1	Nomi Baumgartl慈善拍賣機
2005	MP 3	3026101	1000	
2005	MP Korea	3027100	100	
2006	M3 J	3087301		
2006	M7 CPA Edition	3121956	51	
2006	MP	3122101	196	日本鈦版
2008	M8			Safari限量版
2008	M8			純白限量版
2009	M7		200	愛馬仕聯名款，搭配1.4/35 ASPH.
2010	M8.2		100	中華人民共和國60週年紀念
2010	MP gold with Slux			中華人民共和國60週年紀念
2010	M9 red			Foto Rahn經銷商100週年
2010	M9 Ostrich Leather			鴕鳥皮紋，日本版
2010	M9 black			東京Leica Store
2010	M9 Titanium		500	LED照明電子框線
2010	M9 ostrich leather		50	鴕鳥皮紋，Neiman Marcus紀念版，搭配2/35 ASPH.
2011	M9-P and M3-P + chrome Noctilux-M		2;20	維也納Leica Shop，20週年，搭配0.95/50銀鏡
2011	M7 green		101	中國辛亥革命100週年
2011	M9-P Hammertone		100	東京銀座Leica Store，搭配2.8/28 ASPH
2012	M9-P			藍灰版，搭配2/35銀鏡
2012	MP		100	中華民國建國100週年，台灣
2012	M9-P White with silver anodized Noctilux		50	東京大丸Leica Store，搭配0.95/50銀鏡
2012	Hermès M9-P		300	愛馬仕聯名款，單鏡組，搭配1.4/50 ASPH.銀鏡，售價20000歐元
2012	Hermès M9-P set Jean-Louis Dumas		100	愛馬仕聯名款，三鏡組，搭配2/28、0.95/50、2/90銀鏡，售價40000歐元
2012	M9-P Meisterstück		10	Meister經銷商限量機，搭配2/28鏡頭，重新設計遮光罩，售價12000歐元

71

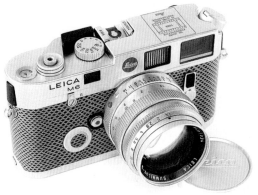

150 Jahre Photographie

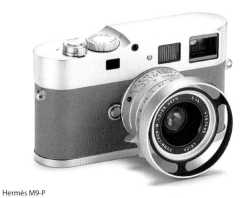

Hermès M9-P

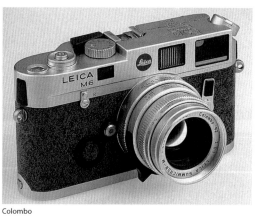

Colombo

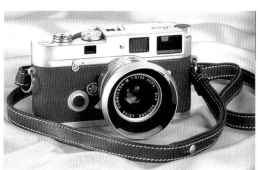

Hermès M7

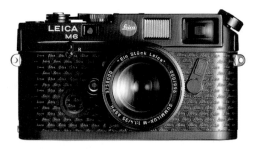

Ein Stück

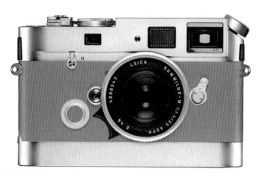

Hermès Edition

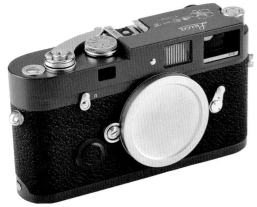

MP Taiwan

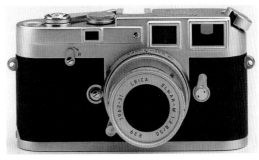

M6J

M3-P Westlicht

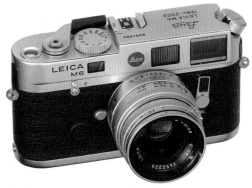

M6 Die Letzten

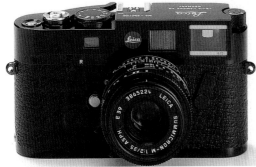

M6 Millenium

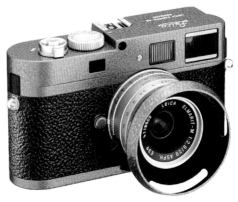

M9-P hammertone

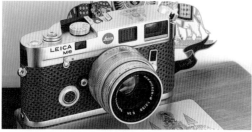

Thailand

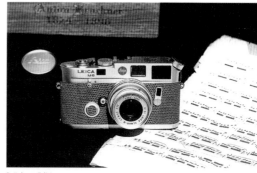

Brückner Edition

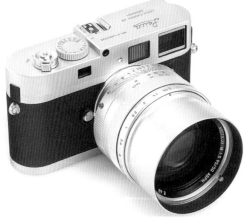

M9-P Westlicht

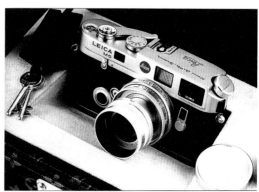

Cartier-Bresson

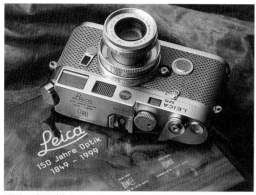

150 Years Optical design

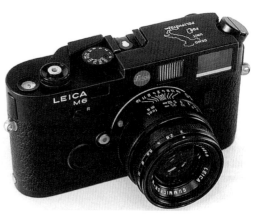

Demo Italy

27. Leicaflex, Leicaflex SL/SL2

1965年，徠茲工廠發表他們的第一部單眼相機：即Leicaflex。相機的設計和結構都帶有一點勉強性質，徠茲公司不像日本那樣已具備單眼相機的專門知識：當時Nikon F立於專業市場的頂峰，而Canon和Pentax相機也征服世界各地，徠茲則穩穩盤踞在連動測距系統，並在初期認為單眼相機系統只是曇花一現。這個想法在今日有可能成真，因為新世代無反光鏡可交換鏡頭的相機（就像徠卡連動測距相機）居然強力威脅到絕大多數的現代單眼相機。所以當年徠茲的判斷是正確的？

徠茲公司在60年代初期達到頂峰：相機賣得非常好，徠茲工廠的聲望相當高。雖然新興的日本公司能生產一流產品，但這時期的德國攝影產業仍保有非常高的評價。德國企業相信，他們將永遠站在世界頂端。這種態度是備受討論及錯誤理解的想法，一位蔡司代表在沒有看到結果即認定，日本鏡頭永遠不可能超越德國鏡頭。

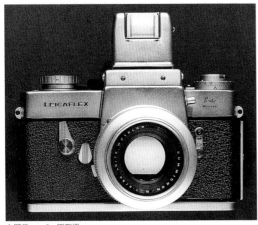

上圖是Leicaflex原型機。

主流的日本單眼相機製造商，下苦功後的成績讓全世界驚豔，但人們也期待徠茲能推出單眼相機的最終設計。

在相機發表之後，評論一面倒地顯示人們感到極度失望，間接質疑這間公司的市場領導地位，大多數人期望徠茲公司可推出一部具有創新爆發力的相機，如同當年的Leica I。

設計師試著在Leicaflex相機裡模擬M系統的許多特徵，採用超級明亮的觀景窗搭配中央圓形微稜對焦區域（中央以外的地方不能對焦，如同M系統）。快門非常輕柔寧靜，反光鏡機構使用彈簧和輪桿系統（Kurbenschleifen-Getriebe），在反光鏡上揚擺動後的運行有弱化振動的緩衝效果。所

有齒輪是採用熱處理的金屬製成，只有少數是黃銅。快門速度從1秒到1/2000秒（當年較獨特），快門動作僅9毫秒。快門速度可作連續性的選擇，除了1/4到1/8之間、1/30到1/60之間。

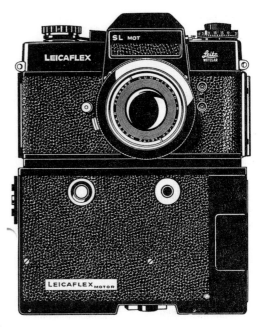

機體設計缺乏任何魅力和感性的形象，和原始連動測距機型的魅力相去甚遠。機體背面雖帶有一點曲線，但整體輪廓更像工業機器而不是消費產品。另一方面，我們也不得不佩服它赤裸的功能和極端簡潔的線條。

總共產量約3750部，大多數是銀色，約1000部是黑色。這數量遠低於預期，因為機械結構的複雜性，使機身製造成本提升許多。CdS測光表很精準，但機外測光的方式早已過時，競爭對手提供TTL（光線穿過鏡頭）的機內測光方式。Leicaflex約從1958年開始研發，原型機誕生約在1963年，此時測光表已發展到頂點。兩年的時間可以發生太多事情，在60年代初期，技術發展非常快速，徠茲公司一直糾結在麻煩裡，最後終於失去領導地位。

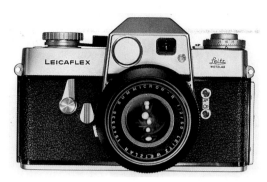

型號　　　Leicaflex（1型：無測光表切換
　　　　　2型：有測光表切換）
年份　　　1965－1968
序號　　　1080001－1174700
形式　　　24x36膠捲底片
觀景器　　五稜鏡
觀景顯示　磨砂玻璃屏，微稜對焦區，快門速度，
　　　　　測光指針
測光表　　內建的機外測光表
曝光操作　手動選擇快門速度和光圈值
對應底片　DIN 10－38, ASA 8－6400
測光感度　2－16000 cd/m^2
　　　　　（等於ISO 100, f2, 1s到f8, 1/2000s）
快門速度　1, 1/2, 1/4, 1/8, 1/15, 1/30,
　　　　　1/60, 1/125, 1/250, 1/500, 1/1000,
　　　　　1/2000, B
快門形式　機械式，水平運行布簾快門
閃燈接點　X、M接座
閃燈同步　1/100（實際為1/90）
底片運作　手動過片、手動回捲，機械式
尺寸(mm) 148 x 97 x 57
重量(g)　　770

年份　　　1968－1974（SL）
　　　　　1969－1974（SL MOT）
序號　　　1173001－1375000（SL）
　　　　　1336991－1372630（SL MOT）
測光表　　TTL測光表
測光感度　1－16000 cd/m^2（EV 2－20）
重量(g)　　770（SL）
　　　　　860（SL MOT）

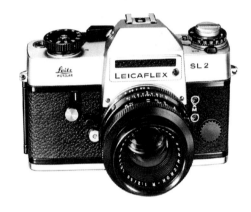

型號　　　Leicaflex SL2 / SL2 MOT
年份　　　1974－1976（SL2）
　　　　　1975（SL2 MOT）
序號　　　1369801－1446000（SL）
　　　　　1386601－1412150（SL MOT）
觀景顯示　磨砂玻璃屏，微稜對焦區、裂像對焦
　　　　　點，快門速度，光圈數值、測光指針
測光感度　0.25－32000 cd/m^2（EV 0－20）

Leicaflex 18 x 24原型機（1966）是一個有趣的概
念，它的設計沒有五稜鏡，就像是現代的無反光
鏡輕便相機。如果徠茲再勇敢一點，今天的徠卡
歷史可能會不同，但我們知道原型機不代表可投
入生產的最終產品，市場還沒準備好。

1972年慕尼黑奧運，徠茲公司生產帶有奧運徽
標和年份「72」的 Leicaflex SL，約 1200 部。此
外，特別版還有Leicaflex SL2 50 Jahre，總數1750
部，1975年生產，序號約從1419408開始。

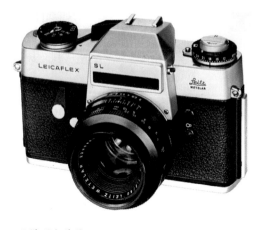

以下僅列出差異
型號　　　Leicaflex SL / SL MOT

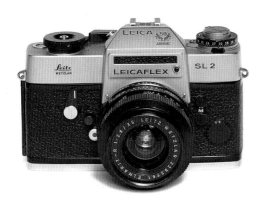

SL2提升測光範圍，比SL多3格，以及在觀景窗裡顯示光圈數值。光圈指示是利用二刀版鏡頭的第二刀（上面）。原本Leicaflex只需要一刀來抵住頂桿，用來調整外部測光電路來對應鏡頭光圈選擇。Leicaflex SL則需要第二刀來控制底部以連動系統。新鏡頭都是製造成二刀版，上面那刀對SL來說是多餘的，但對原本Leicaflex是有它的用處，而現在也可以適用於SL2。一個有趣的過程是從黑漆改為黑色鍍鉻，前代的黑漆相機造成成本高昂，因為漆層比鍍鉻層還薄，零件必須製成不同大小以應用在最終產品維持一樣尺寸。

電動過片馬達相當龐大，裝在相機上增加大量體積。顯而易見地，徠茲公司沒有完全克服單眼相機小型化的問題。

SL2被視為徠茲公司設計和製造出機械半自動單眼相機的最高點，而在1974年前後，徠茲公司正處於十字路口，必須決定出一個主要方向：是要給高級業餘愛好者的超輕便系統，或是全方位的專業精密系統呢？

徠茲公司導入TTL測光表技術是在1968年，同年發表SL，一年後再發表SL MOT（沒有自拍計時器）。SL是徠茲第一部內建測光表的相機，工程師做得非常棒！測光體安置在正確位置，可測得光線進入焦平面的真正進光量。這個測光系統是一種點測光，約主體範圍5%，對應到微稜對焦圈的直徑。這個系統在理論上優於當時採用平均測光並將測光體裝在五稜鏡上的絕大多數系統。SL的反光鏡區域特別大，使磨砂玻璃很亮。這裡我們看到一個和徠卡技術有關的戲劇化問題：徠卡的解決方案往往是完美且完整規劃好的，但這需要使用者具備和原廠一樣好的知識和技巧才行。

SL和SL MOT約賣出70000部，比前代機型多了一些。

平均銷售量一年13000部，明顯低於公司的損益點，我們也應該考慮到公司的發展。在1973年到1975年間，徠茲家族將公司管理權和所有權轉交給Wild-Heerbrugg公司，這個企業對徠茲工廠攝影部門並沒有太大興趣。和Minolta的策略合作已在1971年研發CL時生效，推測在1976年發表的R3，研發開始點可能在1974年或更早。

關於SL的一個抱怨（有限度的測光範圍）已被後繼機型解決，即SL2，提供更廣的測光度。機背有少量曲線（這是前代機型有爭議的地方），在功能上也升級不少，但有人可能發現到成本降低的小細節，如使用更多非金屬的零件。SL2僅存在兩年的時間，從1974到1976年，和SL2 MOT總共賣出26000部（SL2有25000部，SL2 MOT有1000部）。

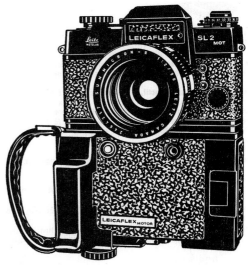

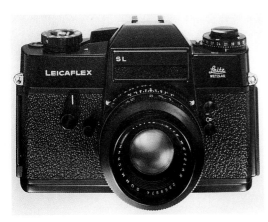

新式垂直運行快門（CLS）和複雜的反光鏡運行機構是徠茲公司設計，但不適用於SL系列，需要準備一個全新的設計。公司沒有足夠的財務資源來研發新的概念。和Minolta合作是最好的商業解決方案，也是留在攝影產業的最後機會。此時連動

測距相機的製造已經停止了，而Leicaflex的後繼機種是在葡萄牙生產。

Leicaflex裝上電動過片馬達的體積，如圖片所示，以人體工學來說是不錯的設想，但對實際拍照而言，機身真的太大了。徠卡在後來的R8犯了相同錯誤，雖然它也是非常好的設計。

從當年Leicaflex設計師的訪談曾提到，設計師在當時提出更先進的相機概念，可惜的是保守管理階層沒有接受提案。這份資料無法被證實，如果故事是真的，徠卡單眼相機的歷史可能有很大的不同。

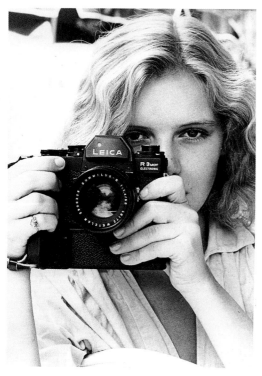

28. Leica R3

在二手市場上，Leica R3被寒酸地對待。這部徠卡相機沒有被捧得高高在上，是因為它被認為不是真正的徠卡相機，不具備徠茲公司的可靠品質。的確第一批在葡萄牙生產的相機，有一些電路線材焊接不良的問題（註：最早一批有2000部是在德國生產！）。後來徠茲公司提升整合電路板的研發經驗，第一批問題透過將電線束改成電路排線來解決之後，這部相機變得非常可靠。

主要問題是情感問題：外型看起來像同型機Minolta XE-7（歐洲型號XE-1），雖然有不錯的相機尺寸，但不是最好的人體工學設計。

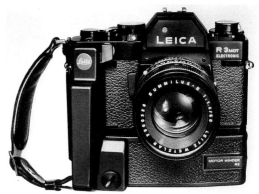

整體造型帶有前代Leicaflex的影子，但它缺乏技術純熟的外觀：魔鬼就在細節裡，這裡徠茲工程師可能抓不住它。這部相機在型錄上存在3年時間（1976 - 1979），銷售數量很大：約65000到70000部排入產線製造。這是徠茲公司生產的第一部電子化單眼相機，根據價位設定，明確定位在高級業餘愛好者市場。

相機尺寸有點令人費解，當時市場走向是在寬度不超過144 mm的輕巧相機，CLS快門則設計得比當時日本的垂直運行金屬快門更加緊密小巧。此外，相機提供點測光和權衡平均測光，搭配光圈先決模式和電子控制快門速度，從4秒到1/1000秒。這個自動化功能需要鏡頭的第三刀來告知相機最大光圈。徠茲公司從1978年開始生產有第三刀專門給R3和後繼機種的鏡頭，三刀版鏡頭整合了前面機種的功能。

相機有黑色和銀色鍍鉻版本，此外還有綠漆特別版（北約批准！）：即Safari狩獵版，總產量5000部，年份為1977到1978年。另一款特別版是24K金相機，採用蜥蜴和鱷魚皮，是為了紀念奧斯卡‧巴納克誕生100週年，總產量1000部，年份為1979年到1980年，序號1523851到1524850。

R3是徠茲公司第一次必須外包生產主元件的單眼相機系統，公司聲稱75%零件來自德國，但如果計算個別組件時可能會有誤解：主要的外包零件有機殼、快門機構、稜鏡。徠茲自家零件則有觀景屏、反光鏡機構、測光系統。

下圖是R3 Safari狩獵版。

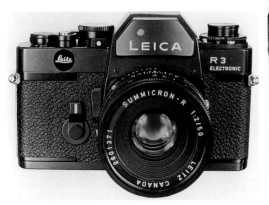

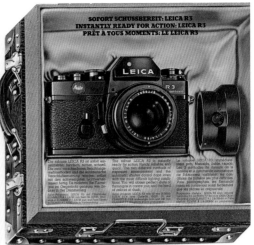

型號	Leica R3 / R3 MOT
年份	1976－1979（R3）
	1978－1979（R3 MOT）
序號	1446001－1525350（R3）
	1492251－1523750（R3 MOT）
形式	24x36膠捲底片
觀景器	五稜鏡
觀景顯示	磨砂玻璃屏，微稜對焦區，快門速度，測光指針
測光表	TTL測光表
曝光操作	手動選擇快門速度和光圈值，或光圈先決模式
對應底片	DIN 12－36, ASA 12－3200
測光感度	0.25－32000 cd/m^2（EV 1－18）
快門速度	4, 2, 1, 1/2, 1/4, 1/8, 1/15, 1/30, 1/60, 1/125, 1/250, 1/500, 1/1000, B
快門形式	電子控制，垂直運行快門
閃燈接點	X、M接座
閃燈同步	1/90
底片運作	手動過片、手動回捲，機械式
尺寸(mm)	148 x 96.5 x 64.6
重量(g)	780

29. Leica R4, R5, R6和R7

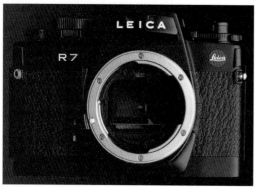

上圖是古典版R相機的最後一代：R7

1980年前後，Nikon F2、F3和Canon F1被定位為專業機種，而Pentax ME、LX、Olympus OM-2和Canon AE-1則面向高級業餘愛好者市場。此時的R系統相機是從1980年的R4開始，一直到2002年的R7為止。如果我們綜觀全部的徠卡單眼相機，可分為4大類型：Leicaflex系列、R3相機、R4家族、以及R8/9相機。其中，R4家族列在型錄上的時間是1980年到2002年，這長達20年的時間是支撐公司的主要骨架。總產量約195000部（比單一款M3還少！），平均每年約8800部。

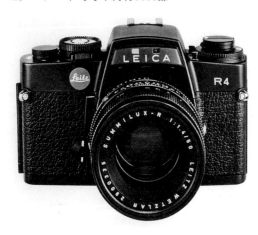

R4 採用 Minolta XD-11（歐洲型號 XD-7）的主體機殼，沒有使用Minolta的最新機型是因為當時Minolta已轉向自動對焦相機，而徠茲公司不想要（或不能夠）使用它。R6和R7使用最多徠茲公司自家零件，充份展現出原汁原味的徠卡基因。在1980年到2000年之間是相機設計史上的百家爭鳴時期，有許多破壞式的創新出現，然而徠茲公司（徠卡）卻陷入古典單眼機型的泥沼。R8已在地平線上，而當時公司對連動測距相機的興趣激增，相對地忽視了R4的發展。許多R4後繼衍生機型是製造來應付市場的不同聲音，R4s、R4s-2

、R5、R-E、R7以及R6、R6.2都是在同一主體下的衍生機型。當年《Popular Photography》的技術編輯認為R6「看不出有任何工程上、機械上、結構上的優勢可超越其他一流相機。」

第一款R4標名為R4 MOT電子版，但讓人混淆的是相機並沒有內建電動過片馬達，只提供使用相機裝上配件的方式，所以後來更名為R4。R4是當年最安靜的單眼相機，有兩種測光模式：區域選擇和全域平均。以及5種曝光模式：全手動、自動閃燈、程式自動、快門先決、光圈先決。

R5在1985年發表，加入更高速的快門與整合TTL電子閃燈功能，但只對應到少數的閃燈種類。徠茲公司希望用這部相機打進專業攝影市場，但許多攝影師想要的是自動對焦、或更純粹的全機械相機。徠茲公司回應這個需求，於1988年推出R6機械相機，這是R4家族裡最棒的一部相機。甚至有些人認為後來1992年的R6.2（最高快門達1/2000秒）是有史以來最終極的純機械單眼相機，擁有徠卡外型、手感、與精密度，然而，市場反應顯然不支持這個看法。

R7是這個家族的最後一部自動化單眼相機，以高品質、遵循傳統、手動操作、使用者導向為特點，吸引那些站在美景前仍記得怎麼調整曝光的資深攝影師。它就像M6，代表一種接近完美的典範，藉由搭配各式各樣的配件和頂級鏡頭，操作相機成為一種樂趣。最後一部守在經典堡壘的相機是R6.2，它搭起R7和R8之間的橋樑。今日那些習慣自動對焦和現代科技的新世代攝影師，對徠卡單眼相機的形象和特性不會有特別深刻的感受。近幾年來，徠卡在新型中片幅單眼相機S2發表之後，已經完全捨棄全片幅單眼相機的數位化平價方案。

特別機型有Leica R4 Jesse Owens，年份在1986年，產量為300部。以及Leica R-E奧運紀念機，年份在1992年，共1500部。另外在1984年，徠茲公司生產R4 Gold，採用蜥蜴皮革，共1000部。

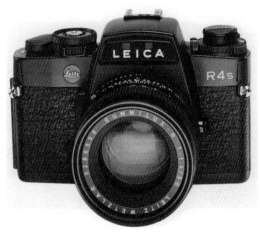

型號　　　Leica R4s-2（美國版本R4s-P）
年份　　　1985 - 1987
序號　　　1682951 - 1687950
總數　　　5000部

型號　　　Leica R5
年份　　　1986 - 1992
序號　　　1696451 - 1800000
總數　　　34000部
閃燈形式　TTL閃燈
快門速度　15秒到1/2000秒（自動）
　　　　　1/2秒到1/2000秒（手動）
測光感度　0.25 - 125000 cd/m^2（EV 1 - 20）

型號　　　Leica R4
年份　　　1980 - 1986
序號　　　1533351 - 1696450
總數　　　78000部
形式　　　24x36膠捲底片
觀景器　　五稜鏡
觀景顯示　磨砂玻璃屏，裂像對焦區，微稜對焦
　　　　　環，光圈和快門速度，曝光模式
曝光模式　手動、快門先決、光圈先決、程式自動
　　　　　、閃燈（非TTL閃燈）
測光表　　TTL測光表
測光模式　點測光（根據不同鏡頭使用的區域）、
　　　　　全區平均
對應底片　DIN 12 - 36, ASA 12 - 3200
測光感度　0.25 - 64000 cd/m^2（EV 1 - 19）
快門速度　1, 1/2, 1/4, 1/8, 1/15, 1/30,
　　　　　1/60, 1/125, 1/250, 1/500, 1/1000,
　　　　　B
快門形式　電子控制，Seiko MFC-ES
閃燈接點　X（熱靴和PC）
閃燈同步　1/100
底片運作　手動過片、手動回捲，機械式，可選購
　　　　　電動過片馬達
尺寸(mm)　138.5 x 89.1 x 60（官方規格62.2）
重量(g)　　625

以下僅列出差異
型號　　　Leica R4s
年份　　　1983 - 1985
序號　　　1632551 - 1694950
總數　　　22000部
曝光模式　手動、光圈先決

型號　　　Leica R6
年份　　　1988 - 1992
序號　　　1728451 - 1783000
總數　　　19000部
快門速度　1秒到1/1000秒，機械快門
測光感度　0.063 - 125000 cd/m^2（EV -1到+20）
曝光模式　只有手動模式

型號　　　Leica R-E
年份　　　1990 - 1994
序號　　　1777501 - 1908500
總數　　　8000部
備註　　　R5簡化版，移除自動和快門先決模式

型號　　　Leica R6.2
年份　　　1992 - 2001
序號　　　1900001 - 2782020
總數　　　18000部
備註　　　同R6，快門速度增加到1/2000秒

型號　　　Leica R7
年份　　　1992 - 1998
序號　　　1908501 - 22824000
總數　　　30000部
測光感度　0.125 - 125000 cd/m^2（EV 0 - 20）
尺寸(mm)　138.5 x 94.8 x 62.2
重量(g)　　670

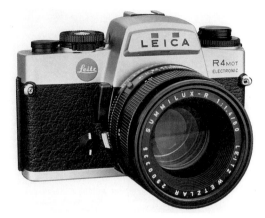

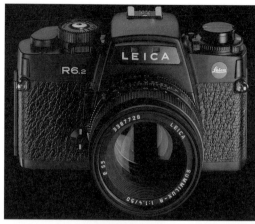

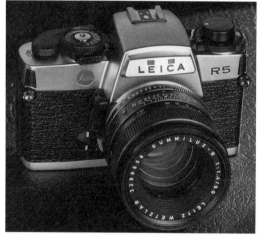

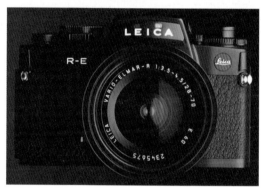

下一頁可看到R6透視圖，這是古典R系統最有名的相機，以及它的後繼機型R8。這兩台在樣式和設計上的差異可從圖片清楚看到，展現出進化的過程。

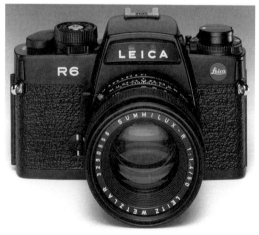

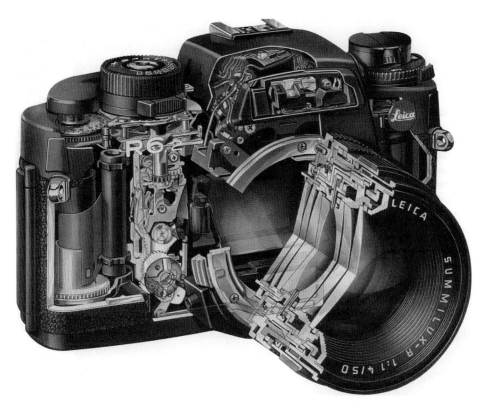

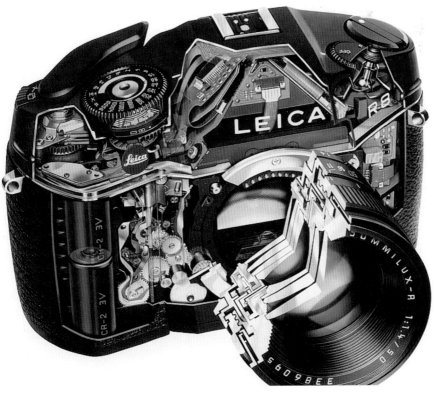

30. Leica R8, R9, DMR

90年代初，徠卡注意到R7正逐漸喪失它作為經典手動單眼相機的吸引力。不那麼在意先進技術和自動對焦功能的藝術攝影師和紀實攝影師們，人數不斷地減少。大多數專業攝影師和相機玩家捨棄徠卡，轉而擁抱日本製的高科技相機。

Contax品牌的命運已經很清楚。技術上來說，受惠於Minolta關鍵零件的主要支援已經乾涸，如果徠卡想留在單眼市場，開發一部全新相機是迫切需要的。

作為35mm攝影史的開創者與小型化相機的先驅，徠卡仍然享有很高的名聲。公司已建立起一種信仰，專注在必要本質是獨特創造力的基礎。當時M系統再度成功的經驗（M6），是專注在結合最高光學表現和可靠精密機械的成果，這點使公司得到另一個選項，它有別於日本製造商生產泛濫的全功能自動對焦單眼相機。我們很容易可以控訴徠卡忽視了自動對焦技術的重要性，就像後來的徠卡也忽略數位革命一樣。

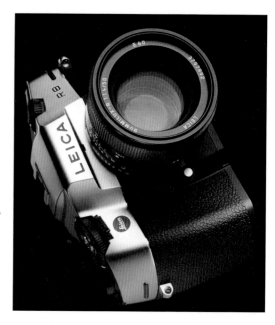

徠卡工程師沒有足夠財務資源來重新設計R鏡頭的自動對焦版本（不考慮Contax使用移動式焦平面的解決方案），開發一部擁有自動對焦功能的全新相機，必須迴避現有專利，或是支付額外開銷給授權方。如果你將自己想成是徠卡的決策者，能供決策的數量在當時似乎相當有限，朝向通俗文化的思考方向也不被徠卡管理層接受。我們常常聽到這樣，當有人提出替代方案時，卻發現每件事在以前都試過了且行不通。

工程師在設計階段想重新發明手動單眼相機，一切建立在徠卡哲學，相機應當簡化到必要本質，以滿足手動操作的最佳化。機身外型的設計是向外收集意見，從徠卡學院的訪客裡精選出使用者的回饋，設計師曼佛瑞·麥哲（Manfred Meinzer）設計時是建立在以下理念：所有重要的手動操控部件應當盡可能地直覺化及符合人體工學。

德國人使用「Haptik」（觸覺）這個字眼，來描述源自觸覺科技的研發方向。在這觀點下，設計師做的非常出色。圓弧形收邊、短底盤、仔細計算的重心點，形成一個有稜有角的機身設計，順從手掌和手指的人體工學，這個理想的設計也遵循功能考量。一旦將相機拿到手，立刻能感覺到非常舒適和穩定。而當你看著裝上鏡頭的相機，R8的視覺整體令人印象深刻，看起來就像一塊球團。機身設計非常具有實用性，明顯比當年Canon和Nikon的設計還要先進。

壓鑄鋅金屬的選用（攝影師對此非常保守），使相機重量增加，而缺乏自動對焦和電動過片功能，都讓它降低不少吸引力，即使是死忠徠卡使用者也抱著保留態度。不過，這部相機有一些有趣的特色，像是敏感的測光表，範圍從-4到20，TTL攝影棚燈功能，機身對應鏡頭的電子接點（ROM）等。在這些特色下有深度的考量，雖然這些選項對主要的徠卡攝影師來說不是那麼有用。它的製造水準非常高，表面材質的優良處理和先進的專用電路板等，機身在德國設計，葡萄牙製造。

初期生產的序號從2285000到大約2477300有靜電方面的問題，徠卡改用新的電路板和鍍金接點來解決。

R9在2002年發表，為了回應市場對相機重量的抱怨，改用鎂金屬來使相機降低100克，此外也新增一些特色，但基本上已經太晚也太少了。

2005年，徠卡提供R型數位機背（DMR），試圖建立起底片和數位世界的橋樑。起先寄予厚望，一些徠卡狂熱者甚至試著大幅炒作，但這研發方向的功能侷限性越來越明顯。雖然這感光元件的尺寸可呈現優秀的影像紀錄，但卻不能跟上競爭對手飛快的創新能力。

DMR是一個聰明的解決方案，事實上這是使用和中片幅相機相同的研發概念，這並不奇怪，因為參與研發的合作公司Imacon，正是製造數位機背給古典中片幅相機的廠商。結合底片和數位的複合式相機系統，理念看起來相當不錯，實際運用

在工作流程時，影像紀錄的技術非常不一樣，不容易無縫轉換過去。亞瑟・艾格（Arthur Elgort），他是知名的時尚攝影師也是忠實徠卡使用者，曾在2005年前後使用一段時間，R9裝上DMR和R9裝上底片的相機，可同時存在兩個世界。

DMR是徠卡、柯達、Imacon的三方研發成果，一些基本設計的決策（有特殊微型鏡片且移除摩爾紋濾鏡的CCD）和基本配置（簡約的按鈕和轉盤）後來仍然用在M9和S2相機。DMR可能不如徠卡管理層預想的那樣成功，但相關技術在徠卡從底片到數位的轉換過程（像是感光元件和快門用在M8），佔有重要地位。

型號	Leica R9
年份	2002 - 2007
序號	2855051 - 2929100
總數	8000部
差異	1. R9在頂部可顯示底片計數，提供3個位置選擇：頂部螢幕、背部螢幕、觀景窗顯示。
	2. 在程式自動的轉盤有鎖定裝置：當手持相機或背著時，你任意調整轉盤。
	3. 在黑暗及微光環境，背部螢幕可發亮。
	4. 矩陣測光感度，調整區段為0.1 EV。
	5. 閃燈同步支援Metz高速同步，從1/360到1/8000。
	6. 自動補光用於全開光圈和慢速快門。
	7. 閃燈出力手動校正可用於P模式，1/3 EV加減。
	8. AE鎖定功能可用在所有曝光模式和測光模式。
	9. 頂蓋有黑色和灰色兩種顏色。
	10.重量790克（相較於R8的890克）

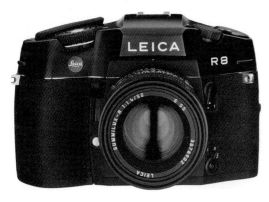

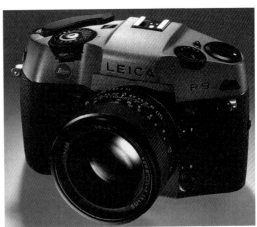

上圖是Leica R9。
下圖是R9的新式頂蓋。

型號	Leica R8
年份	1996 - 2002
序號	2285000 - 2855050
總數	30000部
形式	24x36膠捲底片
觀景器	五稜鏡，高眼點設計
觀景顯示	交換式磨砂玻璃屏，裂像對焦區，微稜對焦環，相關數值顯示在觀景窗下排：測光符號、曝光模式、光圈、快門速度、警示、閃燈準備記號、底片計數
曝光模式	手動、快門先決、光圈先決、程式自動、TTL閃燈
測光表	TTL測光表
測光模式	點測光（根據不同鏡頭使用的區域）、中央重點、6區評價
對應底片	DIN 12 - 36, ASA 12 - 3200
測光感度	0.007 - 125000 cd/m^2（EV -4到+20）
快門速度	16秒到1/8000秒，B快門，半格選擇
快門形式	電子控制
閃燈接點	X（熱靴和PC）
閃燈同步	1/250
底片運作	手動過片、手動回捲，機械式，可選購電動過片馬達
尺寸(mm)	158 x 101 x 62
重量(g)	890

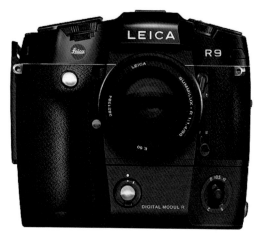

31. 輕便型相機

第一部掛上徠卡品牌的輕便相機於1989年發表，該公司在今日仍然以高精密度的小型化相機聞名於世。徠卡在1989年擁抱輕便相機，有它特別的意義存在，該年正是徠卡攝影誕生75週年。當時的攝影市場被高性能自動化傻瓜相機（Point-and-Shoot）淹沒，即使是Nikon和Canon也深度涉入這個領域，並獲得可觀的利潤。他們都被迫進入這個市場，因為在佔有極大利潤比例的業餘愛好者市場裡，其單眼相機的銷售量早已戲劇化崩解。

徠卡管理層對於AF-C1（Minolta AF Tele-Super同型機）的發表言論是這麼說，徠卡在高階市場非常活躍，也很成功，但很可惜無法讓夢想擁有徠卡的年輕族群也能負擔得起。輕便相機定位為通往徠卡世界的一個快速通道，這也是一個機會，推廣徠卡品牌到從未觸及的領域。管理層必須導入全新的輕便相機產品線，因為市場要求有輕便徠卡，從上一部輕便相機CL到此時已經有13年之久。策略上，徠卡的輕便相機比同時期的競爭對手（包括Minolta同型機）約貴上100歐元左右，這額外的費用是合理的，主要在於小部分技術修改、較嚴密的生產公差要求，以及獨特的徠卡外型設計。AF-C1官方價格在500歐元以下，是最經濟實惠的徠卡產品。徠卡徽標付予產品有嚴格的品質保證。AF-C1列入當時的主要產品系列，同時期還有M6和R6。

Leica Mini在同時期發表，它是Leica AF-C1的後繼機型。C2-Zoom則是回應市場需求，是一款採用變焦鏡頭的超輕便相機。Mini是其定焦版本，採用徠卡第一次設計給輕便相機的原裝鏡頭，Elmar 3.5/35光學設計為四片三組，古典式三片設計，擁有頂尖的畫質表現，由當年的總光學設計師寇許（Koelsch）親自設計。Mini也是改和Panasonic合作的第一款產品，管理階層宣稱，這些相機採用特殊機械製造，以符合徠卡高品質水準要求。

Mini經歷不同時期從Mini II、Mini 3、Mini Zoom發展到Z2X，還有一款綠色Jaguar特別版。最後，Minilux在1995年發表，搭載絕妙鏡頭Summarit 2.4/40，允許攝影師拍攝超高品質的照片。Minilux和Minilux Zoom列在型錄上長達約10年時間（1995－2004）。

產品總覽
AF-C1: 1989 - 1992
C2 Zoom: 1991 - 1993
Mini: 1991 - 1993
Mini II: 1993 - 1996
Mini Zoom: 1993 - 1997
Minilux: 1995 - 2003
Mini 3: 1996 - 1997

型號	Leica Digital-Modul-R（數位機背）
年份	2005－2007
序號	2285000－2855050
總數	30000部
形式	柯達CCD，型號KAF-10010CE
畫素	1000萬，3876 x 2584
像素大小	6.8微米
尺寸	26.4 x 17.6 mm, 16/24/48 bits
換算倍率	1.37x
感光度	ISO 100－1600
檔案格式	DNG (21 MB), TIFF (29/58 MB), JPEG
色域空間	Adobe RGB, sRGB
傳輸介面	Firewire
記憶卡	SD
LCD螢幕	直徑4.8 cm，畫素為13.8萬
尺寸(mm)	158 x 140 x 89（裝上R9）
重量(g)	720（含電池），1395（裝上R9）

Z2X: 1997 - 2001
Minilux Zoom: 1998 - 2004

31.1. Leica AF-C1到Minilux Zoom

Leica AF-C1, Leica C2-Zoom

徠卡可以簡單地在產品線裡加入輕便相機，是因為從合作夥伴Minolta那邊重新包裝他們現有的機型。相機雖然符合影像品質佳的徠卡哲學，但外型設計不被認同，至少在我看來有點醜陋。幸好，其後的第三款輕便相機，Mini，由Panasonic製造，外型設計還不錯，機身也較小一些。

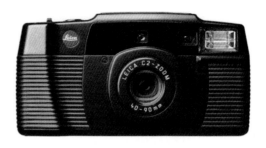

型號	AF-C1（後期有日期機背）
代碼	18001
年份	1989－1992
序號	沒有紀錄
形式	24x36膠捲底片
自動對焦	主動式紅外線光束
觀景器	克卜勒式望遠透鏡，在40mm和80mm切換鏡頭
	內建電動鏡頭40/2.8（4片4組）和80/5.6（3片2組）
曝光模式	程式自動、自動閃燈
測光表	中央重點
測光感度	EV 6－17
快門速度	1/8－1/400
快門形式	電子控制
閃燈	內建
底片運作	電動過片馬達
尺寸(mm)	140 x 76 x 60
重量(g)	385（含電池）

型號	C2-Zoom（後期有日期機背）
代碼	18002、18003（日期機背）
年份	1991－1993
序號	沒有紀錄
形式	24x36膠捲底片
自動對焦	主動式紅外線光束
觀景器	克卜勒式望遠透鏡，自動對應變焦範圍
鏡頭	3.5－7.7 / 40－90 mm
	（4片4組，有3個非球面表面！）
曝光模式	程式自動、自動閃燈
測光表	中央重點
測光感度	EV 6－17
快門速度	1/4－1/350
快門形式	電子控制
閃燈	內建
底片運作	電動過片馬達
尺寸(mm)	148 x 77 x 61
重量(g)	330（不含電池）

Leica Mini

這是第一部採用原裝徠卡鏡頭設計的輕便相機，由Panasonic製造，徠卡設計。其後的整個系列在技術上密切合作，最後一款相機設計是Z2X，被徠卡認為是擁有徠卡光學品質、最符合人體工學的輕便相機。相機賣得非常好，因為有不錯的規格和好看的外型。同時期的競爭對手是採用蔡司鏡頭的Yashica/Kyocera T4。

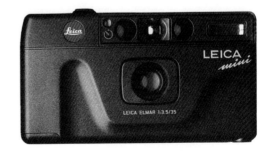

型號	Mini
代碼	18011、18012（日期機背）
年份	1991－1993
序號	1800001－1850000

總數　　　50000部
形式　　　24x36膠捲底片
自動對焦　主動式紅外線光束
觀景器　　望遠透鏡
鏡頭　　　Leica Elmar 3.5/35 mm（4片3組）
曝光模式　程式自動、自動閃燈
測光表　　中央重點
測光感度　EV 6 - 16
快門速度　1/5 - 1/250, B
快門形式　電子控制
閃燈　　　內建
底片運作　電動過片馬達
尺寸(mm)　118 x 65 x 38.5
重量(g)　　160（不含電池）

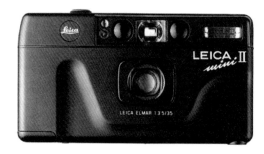

以下僅列出差異
型號　　　Mini II
代碼　　　18013、18014（日期機背）
年份　　　1993 - 1996
序號　　　1850001 - 1900000
總數　　　50000部
曝光補償　2 EV
閃燈　　　防紅眼功能

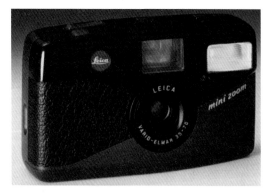

以下僅列出差異
型號　　　Mini Zoom
代碼　　　18004、18005（日期機背）
年份　　　1993 - 1997
序號　　　1941001 - 2235000
總數　　　150000部

機身設計　更圓弧
觀景器　　自動對應變焦範圍
鏡頭　　　Leica Vario-Elmar 4 - 7.6 / 35 - 70
　　　　　（7片6組）
測光感度　EV 6 - 17
快門速度　1/4 - 1/300, B
尺寸(mm)　123 x 71.5 x 43
重量(g)　　230（不含電池）

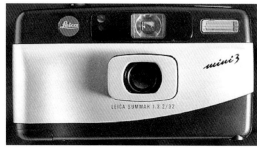

以下僅列出差異
型號　　　Mini 3
代碼　　　18016、18017（日期機背）
　　　　　18018（鈦版）、18019（鈦版日期機背
年份　　　1996 - 1997
序號　　　2241001 - 2321000
　　　　　2265001 - 2331000（日期機背）
總數　　　44000部、22000部（日期機背）
機身設計　更圓弧，兩種顏色，部分有鍍鈦
觀景器　　阿爾巴達式觀景器，有框線
鏡頭　　　Leica Summar 3.2/32 mm（4片3組）
測光感度　EV 6 - 17
快門速度　1/6 - 1/250, B（T到99秒）
尺寸(mm)　119 x 64 x 35（40，日期機背）
重量(g)　　165（不含電池）、180（日期機背）

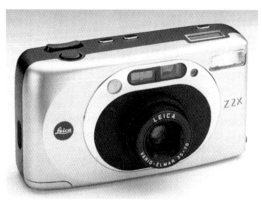

以下僅列出差異
型號　　　Leica Z2X
代碼　　　18032（銀色）、18033（銀色日期機背

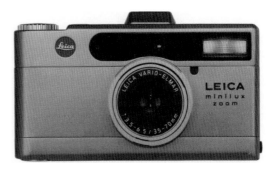

18034（黑色）、18035（黑色日期機背）
年份　1997－2001
序號　2332001－2849750
總數　157294部
機身設計　更圓弧
觀景器　自動對應變焦範圍
鏡頭　Leica Vario-Elmar 4－7.6／35－70
　　　（7片6組）
測光感度 EV 6－17
快門速度 1/4－1/300, B（T到99秒）
尺寸(mm) 124 x 69.6 x 42.6（43.6, 日期機背
重量(g)　245（不含電池）、248（日期機背）

Leica Minilux, Minilux Zoom

這是一部給嚴謹攝影師使用的徠卡輕便相機，對
影像品質毫不妥協，由Panasonic製造，徠卡來設
計。相機作工相當好，金屬質感，鈦金表層，但
到後來才浮現常有鏡頭伸縮故障的問題。採用蛇
皮的Minilux特別版，在2002年發表。

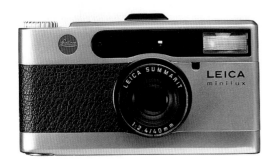

型號　Minilux
代碼　18006（鈦色）、18007（鈦色日期機背
　　　18009（黑色）、18010（黑色日期機背
年份　1995－2003
序號　2066001－2166000
總數　100000部
形式　24x36膠捲底片
自動對焦　主動式紅外線光束
觀景器　實像式
觀景顯示 AF框、綠色準備燈、紅色準備燈-閃燈
鏡頭　Leica Summarit 2.4/40 mm（6片4組）
曝光模式　程式自動、自動閃燈
測光表　中央重點
測光感度 EV 2.5－16.5
快門速度 1－1/400, B（T到99秒）
閃燈　內建
底片運作　電動過片馬達
尺寸(mm) 124 x 69 x 39
重量(g)　330（不含電池）

以下僅列出差異
型號　Minilux Zoom
代碼　18036（鈦色）、18037（鈦色日期機背
年份　1998－2004
序號　2435801－2455800
總數　20000部
觀景器　實像式，自動對應變焦範圍
觀景顯示 AF框、綠色準備燈、橘色準備燈-閃燈
鏡頭　Leica Vario-Elmar 3.5－6.5／35－70
　　　（7片6組）
快門速度 1－1/250, B（T到99秒）
尺寸(mm) 124 x 69 x 44
重量(g)　375（不含電池）

31.2. C系列相機

在C系列產品線，徠卡重新營造「徠卡形象」的
強烈設計感，但這個系列的光芒很快地被數位相
機Digilux、C-Lux、D-Lux、V-Lux蓋過。徠卡生產
的最後一部超高品質輕便相機是CM和CM Zoom，
兩台的生產和組裝都在德國工廠，但使用委外零
件，簾幕零件在幾年後停產。數位浪潮已殺死所
有底片輕便相機。90年代末，徠卡管理階層將面
臨進退兩難的困境。將M和R系統導入全新研發
方向已經筋疲力盡，只有微小改變是不可能讓市
場驚豔。輕便相機沒有很高的獲利（匯率相對地
不穩定），缺乏明確的重點方向。數位科技的發
展（S1和Digilux）的前途看好，但相機整體是完
全不同的形象，沒有連結到傳統的徠卡基因。而
這些年來一直強調機械品質和光學表現的市場口
味，變得有點古板。

公司正行走在油滑地板，也沒有資源從基礎上來
改變方針。與主流看法相反，徠卡管理階層確實
知道數位科技擁有強勁的市場吸引力和技術可能
性，但對高額的投資與結構成本產生遲疑。這裡
有一個真正的信念在於，徠卡一直賴以為生的銀
鹽底片，也許能在高階利基市場存活。1998年前
後，徠卡要求Heine/Lenz/Ziska設計一份全面的產
品和行銷資料，包括新產品、廣告活動、公司宣
傳手冊等。

柏林的亞欣・海涅（Achim Heine）教授是負責全

新企業形象設計的設計師。當前最迫切需要的是將品牌的歷史意義整合到未來專案裡。他將品牌標語從「精準的魅力」改成著名的「我的觀點」（my point of view）。原始述求使徠卡成為頂尖光學和非凡機械的代名詞，這樣的過度重視品質標準，抑制產品研發力和減緩創新週期，更重要的是增加成本，客觀上來說許多使用者無法分辨細微差別和嚴格的公差水準。亞欣‧海涅設計的第一部相機是Leica C1，乾淨線條搭配顯著的徠卡徽標，企圖將早期徠卡相機的傳奇設計融合進當代設計裡。這樣的指導方針，包括內部價值到外部設計，都可以在1998年到2010年的每一部徠卡相機看見痕跡。

C系列從C1、C2、C3和C11，都有極佳的光學表現，但是鋁合金機體外殼的簡薄，無法掩蓋這些相機的瘦弱功能性。C系列定位在提供給有眼光、愛好快拍藝術的個人主義者一個鮮明的視覺識別證。

下一步嘗試連結古典價值到現代價值，呈現的機型是Leica CM，這部相機結合現代Minilux特色和古典M系統外型，它提供高品質的影像實力，如果早個10年在底片盛行的時期發表，可能會成為一個強勁的主要銷售產品。

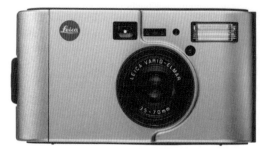

型號	Leica C2
代碼	18110
年份	2002－2004
序號	2817000－2847000
總數	30000部
形式	24x36膠捲底片，鋁合金機身
自動對焦	被動式多區域
觀景器	望遠透鏡，自動對應變焦範圍
鏡頭	Leica Vario-Elmar 4.6－8.6 / 35－70（7片6組）
曝光模式	程式自動，自動閃燈
測光表	中央重點，全區全均，兩區式識別背光
對焦方式	手動，多重自動對焦，單點自動對焦
測光感度	EV 6－17
快門速度	2－1/330, B（T到99秒）
閃燈	內建
底片運作	電動過片馬達
尺寸(mm)	119 x 66 x 39.5
重量(g)	240（不含電池）

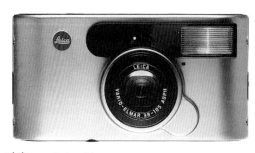

型號	Leica C1
代碼	18080（銀色）
年份	1999－2003
序號	2556001－2775000
總數	60000部
形式	24x36膠捲底片，鋁合金機身
自動對焦	主動式紅外線光束
觀景器	望遠透鏡，自動對應變焦範圍
鏡頭	Leica Vario-Elmar 4－10.5 / 38－105 ASPH.（7片7組，2個非球面表面）
曝光模式	程式自動，自動閃燈，背光校正
測光表	中央重點
測光感度	EV 6－17
快門速度	1.7－1/500, B（T到99秒）
閃燈	內建
底片運作	電動過片馬達
尺寸(mm)	129.5 x 67 x 46
重量(g)	330（不含電池）

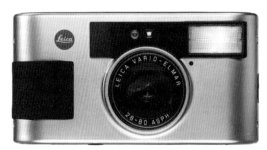

型號	Leica C3
代碼	18020
年份	2002－2004
序號	2855101－2880100
總數	25000部
形式	24x36膠捲底片，鋁合金機身
自動對焦	主動式紅外線光束
觀景器	望遠透鏡，自動對應變焦範圍
鏡頭	Leica Vario-Elmar 3.6－7.9 / 28－80 ASPH.（8片6組，2個非球面表面）
曝光模式	程式自動，自動閃燈
測光表	中央重點，兩區式識別背光
對焦方式	手動，自動對焦

測光感度 EV 6 - 17
快門速度 1 - 1/350, B（T到99秒）
閃燈　　內建
底片運作 電動過片馬達
尺寸(mm) 129.3 x 66.6 x 45.8
重量(g)　270（不含電池）

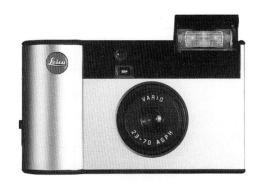

型號　　Leica C11
代碼　　18090（銀色）、18091（黑色）
年份　　2000 - 2001
序號　　2626501 - 2676500
總數　　50000部
形式　　APS型底片，鋁合金機身
自動對焦 主動式紅外線光束
觀景器　望遠透鏡，自動對應變焦範圍
鏡頭　　Leica Vario-Elmar 4.8 - 9.5 / 23 - 70
　　　　ASPH.（7片7組）
曝光模式 程式自動，自動閃燈
測光表　中央重點
快門速度 1 - 1/600
閃燈　　內建
底片運作 電動過片馬達
尺寸(mm) 105 x 60 x 40
重量(g)　210（不含電池）

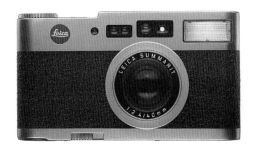

型號　　Leica CM
代碼　　18130（鈦色）
年份　　2003 - 2005
序號　　2947801 - 2967800
總數　　20000部

形式　　24x36膠捲底片，鍍鈦機身
自動對焦 被動式相位偵測自動對焦
手動對焦 區域選擇
觀景器　實像觀景器，自動對焦測量區域標示
　　　　，視差補償從-3到+1
鏡頭　　Leica Summarit 2.4/40 mm
　　　　（6片4組，特別有多層鍍膜）
曝光模式 程式自動，選擇式閃燈啟動（背光偵測
　　　　），光圈先決，防紅眼預閃閃燈，慢速
　　　　快門
測光表　中央重點，兩區式識別背光
快門速度 99 - 1/1000
閃燈　　內建，熱靴可支援SCA 3000型閃燈
底片運作 電動過片馬達
尺寸(mm) 117 x 65 x 36
重量(g)　300（不含電池）

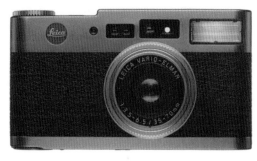

型號　　Leica CM Zoom
代碼　　18141（鈦色）
年份　　2004 - 2005
序號　　2967801 - 2982800
總數　　15000部
形式　　24x36膠捲底片，鍍鈦機身
自動對焦 主動式紅外線
觀景器　實像式觀景器，自動對焦測量區域標示
　　　　，視差補償從-3到+1
鏡頭　　Leica Vario-Elmar 3.5 - 6.5 / 35 - 70
　　　　（7片6組）
曝光模式 程式自動，選擇式閃燈啟動（背光偵測
　　　　），光圈先決，防紅眼預閃閃燈，慢速
　　　　快門
測光表　中央重點，兩區式識別背光
快門速度 99 - 1/500（手動調整為1/30 - 1/500）
閃燈　　內建
底片運作 電動過片馬達
尺寸(mm) 117 x 65 x 36
重量(g)　330（不含電池）

31.3. 數位輕便型相機

Fujifilm合作機型

1998年，徠卡發表Digilux相機，實質是富士MX 700但加入徠卡設計元素。這部相機被描寫為可快速觀看和分享照片的快拍相機。CCD感光元件的有效畫素是130萬，能在合理的照片尺寸裡呈現銳利影像。為了區別數位相機和古典M相機，徠卡特別強調快拍快看的功能，使相機用在專業紀實領域（建築師、律師、專家）或現代業餘愛好者攝影。Digilux之後很快地出現Digilux Zoom和Digilux 4.3，這些鏡頭都是原裝的富士設計，低調地匿名呈現在機身上。

徠卡對Digilux的可能性沒有抱持很大樂觀，又或者他們不想危害底片相機的銷售量。Digilux產量只有6000部，但不知為何公司在初期銷售後突然樂觀起來，排定Digilux Zoom和Digilux 4.3的產量達51000部。130萬畫素的感光元件可洗出很棒的10 x 15 cm照片（比Leica I小一些！）。功能更強的Digilux 4.3（這數字代表最大檔案尺寸）可洗出13 x 18 cm大尺寸照片（這也是Leica I的目標輸出尺寸）。

和富士的合作沒有持續很久，富士不願意順從徠卡的特定要求。而徠卡賣出的相機總數，也沒有達到富士要求的可製造徠卡版本的總量。因此，轉換到松下（Panasonic母公司）是合理的出走。

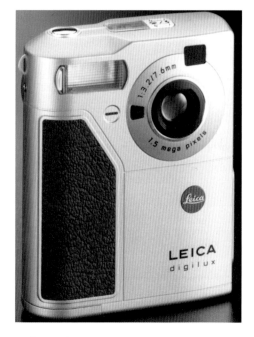

以下僅列出差異

型號	Digilux Zoom
代碼	18102
年份	1999
序號	2527001 - 2547000
總數	20000部
鏡頭	3.2 - 5.0 / 6.6 - 19.8 mm
	換算約38 - 114 mm
測光表	64區TTL
尺寸(mm)	79 x 97.5 x 33.4

型號	Digilux
代碼	18100
年份	1998 - 2000
序號	2457801 - 2463800
總數	6000部
形式	數位
感光元件	1/2.2吋CCD
畫素	150萬（有效畫素：130萬）
檔案格式	JPEG
觀景器	實像式
鏡頭	3.2/7.6 mm（8片），換算約35 mm，只有兩個光圈3.2、8
自動對焦	CCD-AF
曝光模式	程式自動
感光度	ISO 100
白平衡	鎖定5500 K，手動有4種設定
液晶螢幕	2吋13萬畫素
快門速度	1/4 - 1/1000
閃燈	內建
底片運作	電動過片馬達
尺寸(mm)	80 x 101 x 33
重量(g)	245（不含電池）

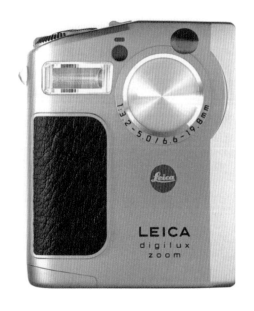

型號	Digilux 4.3
代碼	18200
年份	1999－2001
序號	2596501－2705300
總數	31000部
感光元件	1/1.7吋Super-CCD
畫素	240萬（有效畫素：130萬）
解析度	2400 x 1800，色深24 bit
鏡頭	2.8－4.5 / 8.3－24.9 mm
	（換算約36－108 mm）
自動對焦	CCD-AF
測光表	64區TTL
感光度	ISO 200、400、800
白平衡	自動，選擇式
快門速度	3－1/2000
尺寸(mm)	78 x 97.5 x 32.9
重量(g)	245（不含電池）

Panasonic（松下）合作機型

2002年，徠卡和Panasonic合作研發符合徠卡攝影的數位相機，用在報導和藝術快拍上。由亞欣·海涅領導設計團隊，以簡潔模組化概念用在相機設計上。這概念有明確的優勢，事實上也成為鮮明的輪廓。Digilux 1（Lumix DMC-L5）整體外型就像往日美好的III系列設計，但細節上卻創造出巴洛克風。Digilux 1可以說服徠卡攝影師跳進數位浪潮，因為相機運作非常快速，也能有如同古典徠卡相機的手動操作手感。後繼機型是2003年發表的Digilux 2（Lumix DMC-LC1），擁有更簡潔、更令人滿意的設計，猛然一看很像M相機。Digilux 2是一部古典相機（如果數位相機也能有「古典」

稱號的話），即使到了今天仍有許多的擁護者，它結合了非常多徠卡基因，遠勝過所有的後繼機型。2006年出現Digilux 3，採用4/3接環和可交換鏡頭設計。徠卡試著建立一個有別於R和M系統之外的新系統：D系統。2006年時，徠卡全系列產品有M系統（底片）、R系統（底片和數位）、D系統（數位），以及數位輕便相機 C-Lux 3、D-Lux 3、V-Lux 1，難怪市場搞不清楚徠卡的未來方向。D系統很快地停產，猜測可能是Panasonic宣佈獨佔4/3市場，而徠卡對非常小尺寸的感光元件沒有感覺。

數位輕便相機，本質上是Panasonic的產品，由徠卡授權鏡頭設計，而機體外型是海涅的設計，呈現乾淨線條和簡約個性。它們和Panasonic同型機的功能差異非常小，但許多買家醉心於徠卡版本的奢華、個性、及形象。這些相機大量銷售，讓M和R系統相形見絀。V-Lux系列擁有單眼外型、固定不可交換的超級望遠鏡頭、以及再也開不出希望清單的技術規格。D-Lux系列擁有非常輕巧的體積、大螢幕、手動操作功能、以及創意或資深攝影師熟悉的技術規格。C-Lux系列則有更小的體積、自動操作功能、以及足夠以一般快拍使用的技術規格。後來C-Lux系列整合進V-Lux系列兩位數的型號，但到了2013年又獨立出現，作為單一C型號（Typ. 112），加入光學觀景器，開創出新格局。

徠卡影響了Panasonic產品哲學和研發策略的可能性想來不大，近期有些媒體評論寫說，雙方關係跟以前比是越來越鬆。徠卡公司的新老闆和管理層可能偏好更獨立的方向：Leica X1是第一個指標，但一燕不成夏。X2是個更令人驚豔的產品。另一方面，最近關於Panasonic的報導也指出，兩家公司的鬆散關係是已成的定局。

型號	DIGILUX 1
代碼	18210
年份	2002－2003
序號	2787001－2817000
總數	30000部
形式	數位

感光元件 1/1.76吋CCD
畫素　　　400萬（有效畫素：390萬）
解析度　 2240 x 1680，色深24 bit
檔案格式 TIFF, JPEG
觀景器　 實像式，自動對應變焦範圍
鏡頭　　 Leica DC Vario-Summicron 2－2.5 /
　　　　 7－21 mm ASPH.（換算約33－100
　　　　 mm）
對焦　　 自動對焦、手動對焦
曝光模式 全自動、程式自動、光圈先決、
　　　　 快門先決、手動
測光方式 多區域、整體、選擇式
感光度　 自動，ISO 100、200、400
白平衡　 自動，選擇式
液晶螢幕 2.5吋20.5萬畫素
快門速度 8－1/1000
錄影功能 320 x 240
閃燈　　 內建，熱靴支援外接閃燈
尺寸(mm) 127 x 83.3 x 67.4
重量(g)　385（不含電池）、460（含電池）

型號　　 DIGILUX 2
代碼　　 18264
年份　　 2003－2006
序號　　 2984401－3026100
總數　　 31000部
形式　　 數位
感光元件 2/3吋CCD
畫素　　 524萬（有效畫素：500萬）
解析度　 2560 x 1920，色深24 bit
檔案格式 RAW, JPEG
觀景器　 電子觀景器，自動對應變焦範圍
　　　　 23.5萬畫素
鏡頭　　 Leica DC Vario-Summicron 2－2.4 /
　　　　 7－22.5 mm ASPH.（換算約28－90）
　　　　 （13片10組）
對焦　　 自動對焦、手動對焦
曝光模式 全自動、程式自動、光圈先決、
　　　　 快門先決、手動
測光方式 多區域、整體、選擇式
感光度　 ISO 100、200、400
白平衡　 自動，選擇式
液晶螢幕 2.5吋20.5萬畫素

快門速度 8－1/4000
錄影功能 320 x 240
閃燈　　 內建，熱靴支援外接閃燈
尺寸(mm) 135 x 82 x 103
重量(g)　630（不含電池）、705（含電池）

型號　　 DIGILUX 3
代碼　　 18282
年份　　 2006－2008
序號　　 3181001－3268000
總數　　 16300部
形式　　 數位，4/3接環，可交換鏡頭
感光元件 17.3 x 13.0 mm CMOS
畫素　　 790萬（有效畫素：750萬）
解析度　 3136 x 2352，色深24 bit
檔案格式 TIFF, JPEG
觀景器　 電子觀景器，自動對應變焦範圍
鏡頭　　 Leica D Vario-Elmarit 2.8－3.5 /
　　　　 14－50 mm ASPH.（換算約28－100）
　　　　 （16片12組，2個非球面表面）
　　　　 光學防手震
對焦　　 自動對焦、手動對焦
曝光模式 全自動、程式自動、光圈先決、
　　　　 快門先決、手動
測光方式 觀景器49區，LV預視模式256多區
感光度　 自動、ISO 100、200、400、800、1600
白平衡　 自動，選擇式
液晶螢幕 2.5吋20.7萬畫素
快門速度 60－1/4000（B快門達8分鐘）
錄影功能 1280 x 720
閃燈　　 內建，熱靴支援外接閃燈
尺寸(mm) 145.8 x 86.9 x 80
重量(g)　530（單機身）

D-Lux系列

型號　　 D-Lux
代碼　　 18237
年份　　 2003－2005
序號　　 2891101－2921100
總數　　 30000部
形式　　 數位

感光元件 1/2.5吋CCD
畫素　　 320萬
解析度　 2048 x 1536，色深24 bit
檔案格式 JPEG
觀景器　 光學觀景器，自動對應變焦範圍
鏡頭　　 Leica DC Vario-Elmarit 2.8－4.9 /
　　　　 5.8－17.4mm ASPH.（換算約35－105）
　　　　 （7片6組，3個非球面表面）
對焦　　 自動對焦、手動對焦
曝光模式 全自動、程式自動、光圈先決、
　　　　 快門先決、手動
測光方式 中央重點、矩陣、選擇式
感光度　 ISO 50、100、200、400
白平衡　 自動，選擇式
液晶螢幕 1.5吋11.4萬畫素
快門速度 8－1/2000
錄影功能 640 x 480
閃燈　　 內建
尺寸(mm) 121 x 52 x 34
重量(g)　 204（含電池）

液晶螢幕 2.5吋20.7萬畫素
快門速度 60－1/2000
錄影功能 840 x 480
閃燈　　 內建
尺寸(mm) 105.7 x 58.3 x 25.6
重量(g)　 185（不含電池）、220（含電池）

下圖：D-lux 2

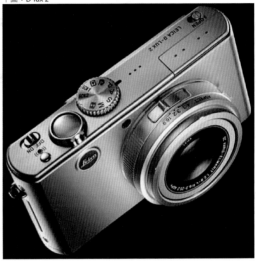

下圖：D-Lux 3

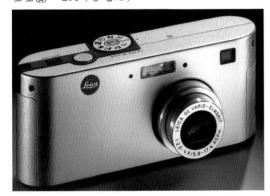

型號　　 D-Lux 2
代碼　　 18270
年份　　 2005－2006
序號　　 3027201－3057200
總數　　 30000部
形式　　 數位
感光元件 1/1.65吋CCD
畫素　　 860萬（有效畫素：840萬）
解析度　 3840 x 2160，色深24 bit
檔案格式 RAW, TIFF, JPEG
觀景器　 無
鏡頭　　 Leica DC Vario-Elmarit 2.8－4.9 /
　　　　 6.3－25.2mm ASPH（換算約28－112）
　　　　 光學防手震
對焦　　 自動對焦、手動對焦
曝光模式 全自動、程式自動、光圈先決、
　　　　 快門先決、手動
測光方式 中央重點、矩陣、選擇式
感光度　 ISO 80、100、200、400
白平衡　 自動，選擇式

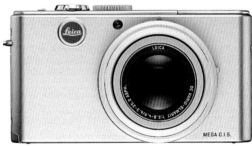

型號　　 D-Lux 3
代碼　　 18300（黑色）、18307（銀色）
年份　　 2006－2008
序號　　 3147001－3516500
總數　　 155400部
形式　　 數位
感光元件 1/1.65吋CCD
畫素　　 1040萬（有效畫素：1000萬）
解析度　 4224 x 2376，色深24 bit
檔案格式 RAW, JPEG
觀景器　 無
鏡頭　　 Leica DC Vario-Elmarit 2.8－4.9 /
　　　　 6.3－25.2mm ASPH（換算約28－112）
　　　　 光學防手震
對焦　　 自動對焦、手動對焦
曝光模式 全自動、程式自動、光圈先決、
　　　　 快門先決、手動

測光方式　中央重點、矩陣、選擇式
感光度　　自動，ISO 100、200、400、800、1600
白平衡　　自動，選擇式
液晶螢幕　2.5吋20.7萬畫素
快門速度　60－1/2000
錄影功能　1280 x 720
閃燈　　　內建
尺寸(mm)　105.7 x 58.3 x 25.6
重量(g)　　185（不含電池）、220（含電池）

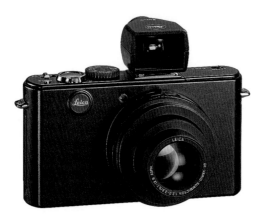

上圖：Leica D-Lux 4

型號　　　D-Lux 4
代碼　　　18350、18352
年份　　　2008－2010
序號　　　不詳
總數　　　150000部
形式　　　數位
感光元件　1/1.63吋CCD
畫素　　　1130萬（有效畫素：1010萬）
解析度　　4224 x 2376，色深24 bit
檔案格式　RAW, JPEG
觀景器　　無
鏡頭　　　Leica DC Vario-Summicron 2－2.8 /
　　　　　5.1－12.8 mm ASPH.（換算約24－60）
　　　　　（8片6組，4個非球面表面）
　　　　　光學防手震
對焦　　　自動對焦（臉部辨識、追焦、11區、
　　　　　單區、單點），手動對焦
曝光模式　全自動、程式自動、光圈先決、
　　　　　快門先決、手動、包圍曝光
測光方式　中央重點、矩陣、選擇式
感光度　　自動，ISO 80、100、200、400、800、
　　　　　1600、3200
白平衡　　自動，選擇式
液晶螢幕　3吋46萬畫素
快門速度　60－1/2000
錄影功能　1280 x 720
閃燈　　　內建
尺寸(mm)　108.7 x 59.5 x 44

重量(g)　　228
特別版　　鈦版（2009）、Safari狩獵版（2010）
型號　　　D-Lux 5
代碼　　　18150、18151、18152
年份　　　2010－2012
形式　　　數位
感光元件　1/1.63吋CCD
畫素　　　1130萬（有效畫素：1010萬）
檔案格式　RAW, JPEG
觀景器　　無，選購配件EVF1電子觀景器20萬畫素
鏡頭　　　Leica DC Vario-Summicron 2－3.3 /
　　　　　5.1－19.2 mm ASPH.（換算約24－90）
　　　　　（8片6組，4個非球面表面）光學防手震
對焦　　　自動對焦（臉部辨識、追焦、23區、
　　　　　單區），手動對焦
曝光模式　全自動、程式自動、光圈先決、
　　　　　快門先決、手動、包圍曝光
測光方式　中央重點、矩陣、選擇式
感光度　　自動，ISO 80－3200
　　　　　（數位延展到6400、12800）
白平衡　　自動，選擇式，手動設定
液晶螢幕　3吋46萬畫素
快門速度　60－1/4000
　　　　　（星空模式：15秒、30秒、60秒）
錄影功能　1280 x 720，錄影變焦
閃燈　　　內建
尺寸(mm)　110 x 66 x 43
重量(g)　　270（含電池）
特別版　　鈦版（2011）

上圖：D-lux 5裝上手把與觀景器

型號　　　D-Lux 6
代碼　　　18460、18461、18462
年份　　　2012開始
感光元件　1/1.7吋MOS
畫素　　　1280萬（有效畫素：1010萬）
解析度　　3648 x 2736
鏡頭　　　Leica DC Vario-Summilux 1.4－2.3 /

4.7－17.7 mm ASPH.（換算約24－90）
（11片10組，5個非球面表面，2個低色
散鏡片）

感光度　自動，ISO 80－6400
（數位延展到12800）
白平衡　自動，選擇式，手動設定
液晶螢幕 3吋92萬畫素
快門速度 250－1/4000（電子式和機械式）
錄影功能 1920 x 1280，錄影變焦
閃燈　　內建
尺寸(mm) 110.5 x 67.1 x 45.6
重量(g)　269
特別版　G-STAR RAW限量版（2013）

C-Lux系列

型號　　C-Lux 1
代碼　　18296
年份　　2006－2007
序號　　3057301－3096500
總數　　38500部
形式　　數位
感光元件 1/2.5吋CCD
畫素　　637萬（有效畫素：600萬）
檔案格式 JPEG
觀景器　無
鏡頭　　Leica DC Vario-Elmarit 2.8－5.6 /
4.6－16.8mm ASPH.（換算約28－102）
光學防手震
曝光模式 程式自動
測光方式 矩陣
感光度　自動，ISO 80、100、200、400、800
、1600
白平衡　自動，選擇式
液晶螢幕 2.5吋20.7萬畫素
快門速度 60－1/2000
錄影功能 840 x 480
閃燈　　內建
尺寸(mm) 94.1 x 51.1 x 24.2
重量(g)　132

型號　　C-Lux 2
代碼　　18318（黑色）、18325（銀色）
年份　　2007－2008
序號　　3379001－3439000
總數　　60000部
形式　　數位
感光元件 1/2.5吋CCD
畫素　　738萬（有效畫素：720萬）
檔案格式 JPEG
觀景器　無
鏡頭　　Leica DC Vario-Elmarit 2.8－5.6 /
4.6－16.4mm ASPH.（換算約28－100）
（7片6組，6個非球面表面，5個非球面
鏡片），光學防手震
自動對焦 全區、3區、中央區域、單區、單點
曝光模式 程式自動
測光方式 矩陣
感光度　自動，ISO 100、200、400、800、1250
（數位延展到3200）
白平衡　自動，選擇式
液晶螢幕 2.5吋20.7萬畫素
快門速度 8－1/2000
（星空模式：15秒、30秒、60秒）
錄影功能 840 x 480
閃燈　　內建
尺寸(mm) 94.1 x 51.1 x 24.2
重量(g)　132（不含電池）、154（含電池）

上圖：Leica C-Lux 2

上圖：Leica C-Lux 1

型號　　　C-Lux 3
代碼　　　18332（黑色）、18333（白色）
年份　　　2008 - 2009
總數　　　大於140000部
形式　　　數位
感光元件　1/2.5吋CCD
畫素　　　1070萬（有效畫素：1010萬）
檔案格式　JPEG
觀景器　　無
鏡頭　　　Leica DC Vario-Elmarit 2.8 - 5.9 /
　　　　　4.4 - 22 mm ASPH.（換算約25 - 125）
　　　　　（7片6組，6個非球面表面，4個非球面
　　　　　鏡片），光學防手震
自動對焦　臉部辨識、追焦、11區、單區、單點
測光方式　多區域
感光度　　自動，ISO 100、200、400、800、1600
白平衡　　自動，選擇式
液晶螢幕　2.5吋23萬畫素
快門速度　8 - 1/2000
錄影功能　1280 x 720
閃燈　　　內建
尺寸(mm)　95.8 x 51.9 x 22
重量(g)　　126

測光方式　多區域、中央重點、點測光
感光度　　自動，ISO 80 - 6400
　　　　　（數位擴展到12800）
液晶螢幕　3吋92萬畫素
快門速度　250 - 1/4000
錄影功能　1920 x 1080，錄影變焦
閃燈　　　內建
尺寸(mm)　103 x 63 x 28
重量(g)　　173（不含電池）、195（含電池）
備註　　　Wi-Fi / NFC無線網路功能

上圖：Leica C

上圖：Leica C-Lux 3

型號　　　Leica C (type 112)
代碼　　　18484/18485/18486/18487（亮金）
　　　　　18488/18489/18490/18491（暗紅）
年份　　　2013開始
形式　　　數位
感光元件　1/1.7吋MOS
畫素　　　1280萬（有效畫素：1210萬）
檔案格式　RAW, JPEG
觀景器　　電子式20萬畫素，屈光度調整+-4
鏡頭　　　Leica DC Vario-Summicron 2 - 5.9 /
　　　　　6 - 42.8 mm ASPH.（換算約28 - 200）
　　　　　光學防手震
曝光模式　程式自動、光圈先決、快門先決、手動

V-Lux系列

型號　　　V-Lux 1
代碼　　　18310
年份　　　2006 - 2007
序號　　　3123001 - 3489500
總數　　　65000部
形式　　　數位
感光元件　1/1.8吋CCD
畫素　　　1040萬（有效畫素：1010萬）
解析度　　3658 x 2736，24 bit色深
檔案格式　RAW, JPEG
觀景器　　電子式23.5萬畫素
鏡頭　　　Leica DC Vario-Elmarit 2.8 - 3.7 /
　　　　　7.4 - 88.8mm ASPH.（換算約35 - 420）
　　　　　光學防手震
自動對焦　9區、快速3區、中央、單區、單點
曝光模式　程式自動、光圈先決、快門先決、手動

測光方式　多區域、中央重點、點測光
感光度　　自動，ISO 100－3200
白平衡　　自動，選擇式
液晶螢幕　2吋20.7萬畫素，翻轉式
快門速度　8－1/2000（手動60－1/2000）
錄影功能　840 x 480
閃燈　　　內建
尺寸(mm)　141 x 85 x 142
重量(g)　　688（不含電池）、734（含電池）

上圖：V-lux 20

上圖：V-Lux 2

型號　　　V-Lux 2
代碼　　　18392、18393、18394
年份　　　2010－2011
形式　　　數位
感光元件　1/2.33吋CMOS
畫素　　　1510萬（有效畫素：1410萬）
解析度　　4320 x 3240，24 bit色深
檔案格式　RAW, JPEG
觀景器　　電子式20.2萬畫素
鏡頭　　　Leica DC Vario-Elmarit 2.8－5.2 /
　　　　　4.5－108 mm ASPH.（換算約25－600）
　　　　　光學防手震
自動對焦　臉部辨識、追焦、23區、單區、單點
曝光模式　程式自動、光圈先決、快門先決、手動
測光方式　多區域、中央重點、點測光
感光度　　自動，ISO 80－1600
白平衡　　自動，選擇式，手動設定
液晶螢幕　3吋46萬畫素，翻轉式
快門速度　60－1/2000
　　　　　（星空模式：15秒、30秒、60秒）
錄影功能　1920 x 1080，錄影變焦
閃燈　　　內建
尺寸(mm)　124 x 80 x 95
重量(g)　　520（含電池）

型號　　　V-Lux 20
代碼　　　18390、18391
年份　　　2010－2011
形式　　　數位
感光元件　1/2.33吋CMOS
畫素　　　1450萬（有效畫素：1210萬）
解析度　　4000 x 3000，24 bit色深
檔案格式　JPEG
觀景器　　無
鏡頭　　　Leica DC Vario-Elmar 3.3－4.9 /
　　　　　4.1－49.2mm ASPH.（換算約25－300）
　　　　　（10片8組，3個非球面表面）
自動對焦　臉部辨識、追焦、11區、單區、單點
曝光模式　程式自動、光圈先決、快門先決、手動
　　　　　、全自動
測光方式　多區域、中央重點、點測光
感光度　　自動，ISO 80－1600
白平衡　　自動，選擇式
液晶螢幕　3吋46萬畫素
快門速度　60－1/2000
　　　　　（星空模式：15秒、30秒、60秒）
錄影功能　1280 x 720，錄影變焦
閃燈　　　內建
尺寸(mm)　103 x 62 x 33
重量(g)　　218（含電池）

型號　　　V-Lux 3
代碼　　　18159、18160、18161
年份　　　2011－2012
形式　　　數位
感光元件　1/2.33吋CMOS
畫素　　　1280萬（有效畫素：1210萬）
解析度　　4000 x 3000，24 bit色深
檔案格式　RAW, JPEG
觀景器　　電子式20.2萬畫素
鏡頭　　　Leica DC Vario-Elmarit 2.8－5.2 /
　　　　　4.5－108 mm ASPH.（換算約25－600）
自動對焦　臉部辨識、追焦、23區、單區、單點
曝光模式　程式自動、光圈先決、快門先決、手動
測光方式　多區域、中央重點、點測光
感光度　　自動，ISO 100－3200
白平衡　　自動，選擇式
液晶螢幕　3吋46萬畫素，翻轉式
快門速度　60－1/2000
　　　　　（星空模式：15秒、30秒、60秒）
錄影功能　1920 x 1080，錄影變焦
閃燈　　　內建
尺寸(mm)　124 x 81 x 95
重量(g)　　540（含電池）

型號　　　V-Lux 30
代碼　　　18162、18163、18164
年份　　　2011－2012
形式　　　數位
感光元件　1/2.33吋CMOS
畫素　　　1510萬（有效畫素：1410萬）

解析度　　4320 x 3240，24 bit色深
檔案格式　JPEG
觀景器　　無
鏡頭　　　Leica DC Vario-Elmar 3.3－4.9 /
　　　　　4.1－49.2mm ASPH.（換算約25－300）
　　　　　（10片8組，3個非球面表面）
自動對焦　臉部辨識、追焦、11區、單區、單點
曝光模式　程式自動、光圈先決、快門先決、手動
測光方式　多區域、中央重點、點測光
感光度　　自動，ISO 80－1600
白平衡　　自動，選擇式
液晶螢幕　3吋46萬畫素
快門速度　60－1/2000
　　　　　（星空模式：15秒、30秒、60秒）
錄影功能　1920 x 1080，錄影變焦
閃燈　　　內建
尺寸(mm)　104.9 x 57.6 x 33.4
重量(g)　　219（含電池）
備註　　　GPS功能

型號　　　V-Lux 4
代碼　　　18190、18191、18192
年份　　　2012開始
形式　　　數位
感光元件　1/2.3吋CMOS
畫素　　　1280萬（有效畫素：1210萬）
解析度　　4000 x 3000，24 bit色深
檔案格式　RAW, JPEG
觀景器　　電子式131.2萬畫素，屈光度調整+-4
鏡頭　　　Leica DC Vario-Elmarit 2.8 /
　　　　　4.5－108 mm ASPH.（換算約25－600
　　　　　恆定光圈）（14片11組，5個非球面鏡
　　　　　片，3個低色散鏡片）
自動對焦　臉部辨識、追焦、23區、單區、單點
曝光模式　程式自動、光圈先決、快門先決、手動
測光方式　多區域、中央重點、點測光
感光度　　自動，ISO 100－6400
液晶螢幕　3吋46萬畫素，翻轉式
快門速度　60－1/4000
錄影功能　1920 x 1080，錄影變焦
閃燈　　　內建
尺寸(mm)　125.2 x 86.6 x 110.2
重量(g)　　589.9（含電池）

32. Leica X1, X2, X VARIO

X1是了不起的混血品種，結合純粹主義者要求的高品質德國工藝以及日本消費主義需要的豐富功能。相機設計令人回想起最初徠卡零號相機的視覺印象，官方尺寸124 x 60 x 32 mm（相當接近實際測量數據123.59 x 60.3 x 33 mm，差異在根據不同起點的測量），重量330克，徠卡螺牙相機的長度從128 mm（Ur-Leica）到136 mm（Leica IIIc），高度從53 mm（Ur-Leica）到69 mm，深度從30 mm到30.5 mm。而X1的深度是33 mm，這是包含液晶螢幕的厚度，實際機體深度是29.92 mm。最初零號相機的長度是133.2 mm。從這些相當接近的尺寸數據可看出X1是真正具有徠卡基因。這部相機是徠卡和一間小型日本公司的合作產品。

X1是一部非常輕巧的相機，控制鈕的配置使相機易於操作，即使是單指也可以。124 mm的機身長度，從操作手感來感覺是有點短，這邊我們不得不佩服巴納克的才華，長度只差不到幾公釐卻產生巨大的手感差異。此外，X1提供選購手把來增強手感。

X1適合用在傳統的街拍和紀實攝影，影像品質相當出色，在這攝影類型下幾乎沒有阻礙感覺。它雖然比不上M系統（底片或數位），但非常受到專業人士的歡迎，他們確實可拍到想要的照片。

X1的影像處理，包括鏡頭、感光元件、處理器，呈現非常驚人的影像結果：品質表現無疑是徠卡作風。然而，努力將相機賦予徠卡精神較不被認同，各式各樣消費產品配件的出現使相機超載，遠離了真正徠卡相機的簡約和效用。另外，後期的相機提升品管標準，已具備高水準的工藝感。（早期相機有組件上的故障問題）

X1在2009年以輕便相機配上APS-C大型感光元件的選擇，引爆後來的無反光鏡系統相機的流行，這樣的輕巧體積卻呈現超高品質的概念，正如同最初徠卡相機當年的誕生理念。

型號	V-Lux 40
代碼	18175、18176、18177
年份	2012開始
形式	數位
感光元件	1/2.33吋CMOS
畫素	1530萬（有效畫素：1410萬）
解析度	4320 x 3240，24 bit色深
檔案格式	JPEG
觀景器	無
鏡頭	Leica DC Vario-Elmar 3.3 - 6.4 / 4.3 - 86 mm ASPH.（換算約24 - 480）（12片10組，6個非球面表面，3個非球面鏡片），光學防手震
自動對焦	臉部辨識、追焦、多區、單區、單點、觸控對焦
曝光模式	程式自動、光圈先決、快門先決、手動
測光方式	多區域、中央重點、點測光
感光度	自動，ISO 100 - 3200
白平衡	自動，選擇式
液晶螢幕	3吋46萬畫素
快門速度	15 - 1/2000
錄影功能	1920 x 1080，錄影變焦
閃燈	內建
尺寸(mm)	105 x 59 x 28
重量(g)	210（含電池）
備註	GPS功能、3D照片

型號　　　　X1
代碼　　　　18420（灰色）、18400（黑色）
年份　　　　2009－2012
形式　　　　數位
感光元件　　APS-C CMOS
畫素　　　　1290萬（有效畫素：1220萬）
解析度　　　4272 x 2856
檔案格式　　DNG, JPEG
觀景器　　　無
鏡頭　　　　Leica Elmarit 2.8/24 mm ASPH.
　　　　　　換算約36 mm（8片6組，1個非球面）
自動對焦　　臉部辨識、11區、單區、單點
曝光模式　　程式自動、光圈先決、快門先決、手動
測光方式　　多區域、中央重點、點測光
感光度　　　自動，ISO 100－3200
白平衡　　　自動，選擇式
液晶螢幕　　2.7吋23萬畫素
快門速度　　30－1/2000
錄影功能　　無
閃燈　　　　內建
尺寸(mm)　　124 x 59.5 x 32
重量(g)　　　286（不含電池）、330（含電池）
備註　　　　可選購光學觀景器、手把

以下僅列出差異
型號　　　　X2
代碼　　　　18450（黑色）、18452（銀色）
年份　　　　2012開始
感光元件　　APS-C CMOS
畫素　　　　1650萬（有效畫素：1620萬）
解析度　　　4944 x 3272
感光度　　　自動，ISO 100－12500

尺寸(mm)　124 x 69 x 51.5
重量(g)　　316（不含電池）、345（含電池）
備註　　　可選購EVF2電子觀景器

X2是X1的加強版，特別在自動對焦速度的強化，
當在街頭攝影操作下不像M系統手動對焦那麼快
時，自動對焦的快速更能夠派上用場。

X2必須面對強力競爭對手，如富士X-Pro-1和Sony
Nex系列。徠卡公司只能賣名氣的時代已經結束，
雖然如此，徠卡仍然是頂級品牌，有些人可能對
徠卡轉向奢侈品領域的方向感到遺憾，任何掛上
徠卡品牌的產品，必須提供實在的優勢來成為暢
銷產品。

X1和X2的固定型定焦鏡頭，特別設計符合感光元
件特性，它是知名的Elmarit-M 1:2.8/24 mm ASPH.
鏡頭的衍生品，但兩者有足夠的差異來視為不同
的單一個體。

在2012年9月Photokina相機展，X2產品線加入兩
個新版本。一個是限量特別版，限量1500部，由
知名英國時尚設計師保羅・史密斯（Paul Smith）
操刀，設計出獨特外型。另一個是X2也提供a-la-
carte客製計畫，有不同顏色和皮革供客製選擇。

型號	X Vario (Typ 107)
代碼	18430
年份	2013開始
形式	數位
感光元件	APS-C CMOS
畫素	1650萬（有效畫素：1610萬）
解析度	4944 x 3272
檔案格式	DNG, JPEG
觀景器	無
鏡頭	Leica Vario-Elmar 3.5 - 6.4 / 18 - 46 mm ASPH.（換算約28 - 70 mm）（8片6組，1個非球面表面）
自動對焦	臉部辨識、11區、單區、單點
曝光模式	程式自動、光圈先決、快門先決、手動
測光方式	多區域、中央重點、點測光
感光度	自動，ISO 100 – 12500
液晶螢幕	3吋92萬畫素
快門速度	30 - 1/2000
錄影功能	1920 x 1080
閃燈	內建
尺寸(mm)	133 x 73 x 95
重量(g)	650（不含電池）、680（含電池）
備註	可選購EVF2電子觀景器、手把

2013年，作為變焦版本的X Vario發表，它非常有力地結合APS-C大型感光元件和完美極致的光學鏡頭。MTF光學測量表現非常驚人，且沒有色散問題。APS-C尺寸確保相機的小巧體積，而高達60 lp/mm的MTF表現足以與M全片幅相抗衡，這款28-90 mm變焦鏡頭，擁有和定焦鏡頭一樣出色的影像品質。

其次，X Vario具備M相機缺乏的多樣功能，自動對焦、變焦鏡頭、最近對焦30公分的能力等。如果巴納克在世，他可能也會設計出一款像X Vario的相機，輕便、小巧、優雅外型、高影像品質，能夠使用在所有值得紀錄的場合，自動對焦非常快速且可靠。此外新增X1和X2沒有的錄影功能，和新型M一樣可製作高畫質影片。

X Vario的機體作工與X2相比是更好一些，但尚未達到M相機的水準。外型從正面或背面來看，可感受到它就像一部縮小版的新型M相機。

33. 專業級數位相機

33.1.　LEICA S1

1996年Photokina相機展，徠卡發表Leica S1原型機，隔年改良後，正式導入市場。S1本質上是一部高解析度的3通道掃描器，採用3線程RGB CCD架構（3 x 5200畫素），柯達製造。這類型的掃描器通常用在各式各樣的應用，例如圖畫藝術平面掃描器、高速文件掃描器、複製機、以及攝影棚相機機背。對S1的第一印象看起來不像徠卡攝影世界的一份子，這個產品在徠卡伸展台上是非常低調。

然而，徠卡相機通常用在攝影棚、圖像工作坊、製作公司、美術館，這些地方的幻燈片是用徠卡相機和鏡頭做成，並透過掃描器的印前處理來進行最後呈現。徠卡相機的功能價值只限制在幻燈片及鏡頭的品質，邏輯上來說，如果要簡化處理流程，跳過幻燈片這儲存媒介是可能的：它將加速處理流程。透過良好的掃描軟體，在最後階段可得到無損品質。徠卡的最終策略可能就是S1，使用R接環，這也能夠加速R鏡頭的銷售，以及強化為中片幅相機數位機背的優勢。

S1作為印前處理和高階掃描流程的精心形象，並沒有危及到M和R系統在攝影上的地位與重要性，反而增加徠卡從所未有的專業度。這個涉入專業領域的策略，不在於競爭對手，它也用在後來的S2導入計畫。

S1很快地在2008年改版，提供有3個機型，涵蓋更廣的應用範圍，在單眼相機的新興市場裡，包括柯達、Canon、Nikon和機背廠商等，它更有競爭力。

S1的品質表現無須懷疑，但售價非常高，一些暫時性的問題影響產品聲譽，而徠卡本身也客觀地懷疑這個產品，最後在全世界只售出146部。S1的特性（5200 x 5200畫素，單畫素7毫米）現在也被S2追上。

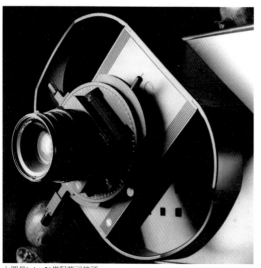

上圖是Leica S1搭配蔡司鏡頭。

型號	S1
年份	1996－1998
序號	2286001－2287500
總數	1500部
形式	數位
感光元件	3通道RGB CCD架構（3 x 5200） 36 x 36 mm
解析度	5200 x 5200，色深36 bit
檔案格式	PSD
觀景器	光學反射觀景器
鏡頭	R和M鏡頭，並有多種主流相機的轉接環
感光度	ISO 50
動態範圍	1000：1、Dmax 3.3、11級

以下僅列出差異

型號	S1 Alpha
解析度	2570 x 2570，色深42/48 bit
感光度	ISO 400－1200（可展開到9600）
動態範圍	2000：1

型號	S1 Pro
解析度	5140 x 5140，色深42/48 bit
感光度	ISO 200－600（可展開到4800）
動態範圍	2000：1

型號	S1 High Speed
解析度	4000 x 4000，色深42/48 bit
感光度	ISO 200－400（可展開到1600）
動態範圍	1000：1、Dmax 3.0、10級

S1的單像素尺寸接近於DMR、S2、M8/M9/M。有人可能認為這是徠卡認定當代技術下的最佳尺

寸，從這方面看來早在1996年開始到現在都沒有感光元件的技術突破，想必在90年代和底片技術一樣也已達到技術頂峰。

33.2. Leica S2

S2的研發代號「Afrika」，徠卡工程師在數位單眼相機裡首創一個全新概念，這可視為科技創新的里程碑。這個專案是由史帝芬・李（Steven Lee）啟動，他是徠卡公司裡任期很短的執行長。這個構想是在研究一個全新系統，跳脫產品週期很短的常規單眼相機市場，擁有高度競爭力和價格力是主要原則。徠卡工程師需要一個安靜環境來研發新系統和鏡頭。S2系統在2008年Photokina相機展發表，而直到2009年夏天才正式出貨。

許多組件是由徠卡自家設計和製造，包括快門、稜鏡、反光箱等。而主要電子零件則是委外，例如柯達的感光元件，富士通的MAESTRO影像處理器。

S2機體是一個1536000立方公分或1.54公升的立方體，相對於M9機體的448000立方公分或0.448公升的立方體。在這比較下，S2是部大型相機，但相較於高階單眼相機Nikon D4（160 x 156.5 x 90.5）和Canon 1DX（158 x 163.6 x 82.7）卻是比較小，同時又提供較大的感光元件尺寸。S2結合行動力、堅韌、防水的機身與非常出色的影像品質，打造出一部具有典型徠卡風格的時尚攝影專用相機。

相機由曼佛瑞・麥哲（Manfred Meinzer）設計，結實的機身外型讓人想起R8，但整體設計非常深思熟慮，尤其是一流的機身手感。S2鏡頭接環的設計，從一開始即整合內部的機電元件和相機的電子電路，因此提供非常快速且精準的自動對焦性能。

型號	Leica S2
代碼	10801
年份	2008－2012
感光元件	30 x 45 mm CCD
畫素	3750萬
解析度	7500 x 5000
檔案格式	DNG, JPEG
觀景器	五稜鏡，高眼點，放大倍率：0.86x 可交換式對焦屏
自動對焦	被動式相位偵測，中央十字點
測光方式	多區域（5區）、中央重點、點測光（3.5%）
曝光模式	程式自動、光圈先決、快門先決、手動
液晶螢幕	3吋46萬畫素
測光感度	LV 1.7－20
感光度	自動，ISO 80－1250

緩衝記憶體 1 GB（連拍儲存極限：最少8張
　　　　 DNG）
快門速度 手動：8－1/4000（半格）
　　　　 自動：32－1/8000，B快門到120秒，
　　　　 可選購鏡間快門：8－1/1000
快門控制 電子式，垂直運行金屬快門
閃燈　　 X接座，支援SCA 3002閃燈，TTL功能
　　　　 （搭配特定閃燈）
閃燈同步 1/125（搭配特定閃燈可做HSS高速
　　　　 同步1/4000）
　　　　 1/1000（搭配鏡間快門的鏡頭）
連拍速度 每秒1.5張
尺寸(mm) 160 x 120 x 80
重量(g)　 1410（含電池）

以下僅列出差異
型號　　 Leica S2-P
代碼　　 10802
年份　　 2009－2012
備註　　 藍寶石玻璃液晶螢幕，延伸保固方案

33.3.　 Leica S (type 006)

新型S（徠卡已捨棄數字排序的命名法）是以S2為
藍本，並升級超過60個改良項目，使相機規格跟
上時代。

以下僅列出差異
型號　　 Leica S (type 006)
代碼　　 10803、10804（S-P）
年份　　 2012開始
測光感度 EV 1.2－20
感光度　 ISO 100－1600
緩衝記憶體 2 GB（連拍儲存極限：28張無壓縮
　　　　　 DNG、32張壓縮DNG、或無限制
　　　　　 JPEG）
液晶螢幕 3吋92萬畫素
備註　　 整合GPS功能，觀景窗內有水平儀

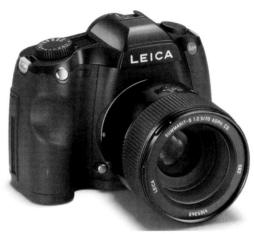

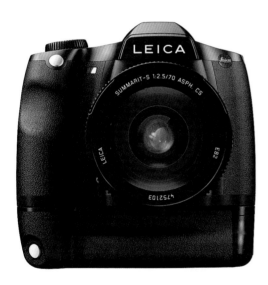

Leica S的液晶螢幕和GPS模組是和Leica M一樣的
零件，Leica S的選單結構也和Leica M使用相同的
升級版全新介面。S系統已經存在市場上達4年
的時間，功能跟得上時代。徠卡公司正專注在擴
展其鏡頭群，這是S系統少數弱點之一。最近與
Schneider合作的新款120 mm移軸鏡頭，是個很有
前途的跡象。

34. 徠卡鏡頭：精巧設計

從前幾年開始，徠卡公司已升級所有製造鏡頭的機具。幾乎全部的機具都是電腦控制，能夠生產出公差值僅有2微米的零件。前一代機具的公差約在5到15，甚至到20微米。並非每一個鏡頭的零件都需要製造到這麼小的公差，但新世代Summilux和Noctilux的設計（SX 21、24以及NX 0.95）需要這樣的精密度來表現如同紙上報告一樣強的實務效能。徠卡M鏡頭和S鏡頭都是高科技設計，但分屬不同領域。M鏡頭是純機械結構，只需針對鏡頭的小體積和最大光圈做最佳化。S鏡頭是機電一體化結構，內有自動對焦機件，需要較大的尺寸。R鏡頭的研發早已停止，時間就在R相機於2008/2009年停產之前。

Summilux-M 50mm 1:1.4 ASPH 和它的兄弟Apo-Summicron-M 75mm 1:2 ASPH足以成為現代光學設計藝術的典範，最近加入這個家族的是Noctilux-M 50mm 1:0.95 ASPH和Summilux-M 21mm 1:1.4 ASPH和24mm 1:1.4 ASPH，近期還有Apo-Summicron-M 50mm 1:2 ASPH，這是代表經典攝影的標準鏡頭裡，擁有現今最高水準的光學效能，它結合非球面鏡片（ASPH）、浮動結構（FLE）以及特別有突破性的是新型玻璃的表面處理技術，這可能在攝影光學設計的歷史上是個重要的轉戾點。從MTF圖表可看到還有一點點改良的空間，這是相較於R望遠鏡頭和全新S鏡頭的最佳設計來看，但在M鏡頭裡這已是現今水準的最高標。

用設計來提升更高的效能，這樣更複雜的設計意味著成本提高，沒有人願意買單。另一方面，製造高效能的技術需求，將使M攝影不再具有靈活的風格。

技術上來說，新型鏡頭是在製造技術和品質保證的最高標準。這些設計可能永遠無法大量生產，值得慶幸的是，徠卡不是穩坐在寶座上沾沾自喜，而是希望推出頂尖品質給挑剔的徠卡使用者和愛好者。

徠卡相機使用的徠卡鏡頭，自1925到2010年的生產量已達到4000000顆的紀錄。這些鏡頭的耐久度和壽命是如此的高，很多鏡頭仍可在二手市場找到，大多數的焦段和對應光圈也有新版本。徠卡M使用者面對超過100顆徠卡歷史鏡頭，時常感到迷惑，因為有太多好鏡頭可以選。（相較之下，R使用者比較簡單，鏡頭群至少有65顆，而S使用者則不到10顆。）此外，許多第三方鏡頭採用L39和M接環，其中有做工精良且光學優異的蔡司鏡頭，以及光學和機械品質時高時低的福倫達鏡頭。徠卡愛好者熱情地比較和討論每一顆鏡頭的特性差異。某方面來說這是真的，每一顆鏡頭都有它各自特殊的像差校正，因為這是來自整體特徵、光圈、焦距和物理尺寸的不同。在鏡頭的測試報告裡，大多是基於可測量的鏡頭屬性部分。當仔細觀看鏡頭的效能表現圖或特徵，分辨具有諸多特性的不同鏡頭是可能的。眾所周知，任何一顆徠卡鏡頭都能呈現值得讚賞的影像品質，當縮小光圈到5.6或8，主要差異只是在調整景深而已。意即，所有光圈都是實用的工作光圈。

從極度放大的數位影像中分析，可看到鏡頭在色彩校正方面的重要性。而當照片在極端環境下拍攝（強光、或背光、高反差、斜射光直打鏡頭），鏡頭的巨大差異馬上可以在照片中看到，無論使用底片或數位相機。對許多徠卡使用者來說，使用老鏡頭時會在這裡產生樂趣。這確實也令人感到相當滿意，使用老Elmar或Summar來拍那些典型的巴黎場景，看看能得到什麼的好照片也是很好玩的一件事。鏡頭性能和工藝在這些年來改良不少，就光學和機械上來說，一顆老Summar不會比現行Summicron那麼「好」。當在數位M相機上使用古董鏡頭，考慮後製（尤其在加強邊緣反差）將提升更好的影像視覺感（但非技術上）。如果仔細觀察比較照片，差異仍然很明顯，而軟體可拉近一些較大的差距，如何評估這個差異則完全是個人的事情。未來將出版的新書（此系列的第三部）將會著重在這個主題。有時候，徠卡攝影師主張這些鏡頭改良處並不能在實際拍攝的照片裡看到，只能在人工測試環境，例如拍攝平面紙張或牆上的測試表。這樣的看法缺乏真義，也否定了光學在這些年來的實際進展。攝影師的能力已成為使用徠卡鏡頭品質的限制因素，這是一個不爭的事實。

大光圈標準鏡頭的光學發展史，正好可以在第一代Elmar和最新版Apo-Summicron-M的光學結構圖中看到。

當比較鏡頭結構時，必須特別注意，有時候圖上存在明顯差異，但幾乎不對性能有任何影響，而有時候影響品質的關鍵是看不到的。玻璃類型的選擇是一個因素：圖上看不到，但非常重要。小型相機（使用24 x 36 mm底片或等同尺寸的全片幅數位）的標準鏡頭通常是4片Tessar結構或6片Planar結構（或稱雙高斯結構）。

這些鏡頭結構已應用在攝影世界超過100年歷史，現代發展則誕生完全不同的設計。

35. 徠卡連動測距鏡頭

35.1. Hologon 15mm 1:8

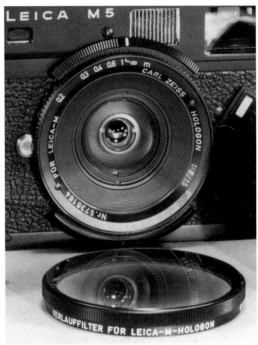

上圖是古典Elmar設計（2.8/50 mm）

上圖是現行版Summicron鏡頭，始於1979年。

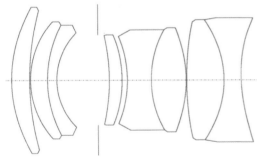

上圖是最新版Apo-Summicron鏡頭，2012年。

Apo-Summicron-M 2/50 mm ASPH顯示現今科技的進展，特別看看後鏡組，在這裡，光學設計師彼得‧卡伯的創造力可以清楚看到。

年份	1972 – 1976
代碼	11003
序號	5474xxx開始（蔡司序號）
總數	350/500
最大光圈	1:8
焦距	15 mm
鏡片/組	3/3
角度	110°
最短對焦	20 cm
重量(g)	110
濾鏡	專用型漸層濾鏡
版本	黑色
遮光罩	無

1972年，蔡司鏡頭Hologon 1:8/15 mm加入M鏡頭產品線。它提供幾乎不會變形的影像品質和相當均勻的像場照度。如果對餘下些微的暗角仍有不滿意，也能使用漸層濾鏡來改善。這顆鏡頭基本上可視為收藏家的玩物，同時也是蔡司光學當年表現的最好範例：光學效能令人讚賞！這顆鏡頭加入M產品線是為了提升當時全新M5的聲望。如果從總產量來看，那麼鏡頭想必只有生產一次或兩次的批量，並一直刊在型錄上直到庫存全部銷售完畢為止。如此極端的廣角鏡頭與連動測距技術不太吻合，因為對連動測距來說，表現淺景深

式的重點聚焦是主要特色之一。

35.2. Tri-Elmar-M 16-18-21mm 1:4 ASPH.

35.3. Super-Elmar-M 18mm 1:3.8 ASPH.

年份　　　2006開始（現行版）
代碼　　　11642
序號　　　3995091開始
最大光圈　1:4
焦距　　　16－18－21 mm
鏡片/組　 10/6（2個非球面鏡片，其中各有1個
　　　　　非球面表面）
角度　　　107－100－92°
最短對焦　50 cm
重量 (g)　335
濾鏡　　　E67（需取下遮光罩，裝上套環14473）
版本　　　黑色陽極電鍍
6-bit　　　有
遮光罩　　螺牙旋入式

年份　　　2008開始（現行版）
代碼　　　11649
最大光圈　1:3.8
焦距　　　18 mm
鏡片/組　 8/7（1個非球面鏡片，其中有2個
　　　　　非球面表面）
角度　　　100°
最短對焦　70 cm
重量 (g) 310
濾鏡　　　E77（需取下遮光罩，裝上套環14484）
版本　　　黑色陽極電鍍
6-bit　　　有
遮光罩　　螺牙旋入式

這個Tri-Elmar-M是徠卡第二顆使用三段式調焦技術的鏡頭，第一顆是Tri-Elmar-M 28-35-50 ASPH.。它極其輕巧，操作上有如絲綢般的柔順。光學性能令人印象深刻，尤其在這麼小的體積下有如此表現。鏡頭採用某種程度下簡化設計的線性運行，而內變焦方式在已經很複雜的光學設計上，加入更多機械方面的複雜性。

鏡頭透過一種新方式來安裝獨立的濾鏡接座和遮光罩，這是一個專利的螺牙接口，使遮光罩和濾鏡接座可裝在鏡頭的前環指定位置，當你旋入時，定位點鎖使裝上的配件有如插刀接環般到達精準點。這個鏡頭是抗耀光的指標，即使對著陽光直拍，也不會產生任何鬼影效果。

這個鏡頭適合靈感激發的快照攝影師，用在他拍攝情感豐富的創意照片。鏡頭發表於2006年的M8時期，提供使用者搭配M8來得到古典視角21-24-28的鏡頭焦距。

這個鏡頭是M系統的現行版鏡頭，乾淨優雅的設計，提供非常柔順的對焦以及紮實手感。刻字部分不再遵從數位時期的銳利風格，而是古典徠茲時期的圓角風格。接環設計是基於當代工程學的方法，在組裝前先計算所有機械零件所需的公差值再行製造生產。這個技術有效抑制在組裝時的手動校正次數和合適零件的選定，確保穩定的高水準品質。

所有光圈下的光學性能都是頂尖一流，這個鏡頭是真正的駄馬鏡頭，可承受所有的重活。它也是非常少數毫無瑕疵的鏡頭，可被認定為傑出的設計名作。

35.4. Super-Angulon 21mm 1:4

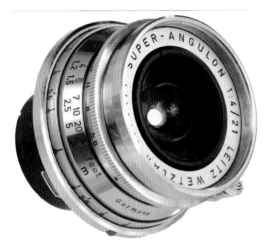

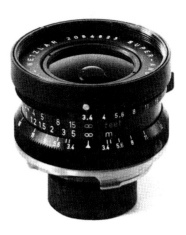

為這個原因鏡頭仍大為流行。後鏡組相當突出，深入相機機身，而導致相機的測光失效。鏡頭在當時非常受歡迎，賣出超過8000個。

35.5. Super-Angulon 21mm 1:3.4

年份	1958 － 1963
代碼	SUOON（11002K），L39螺牙接環
	SUMOM（11102L），M插刀接環
序號	1583001 － 1717000
最大光圈	1:4
焦距	21 mm
鏡片/組	9/4
角度	92°
最短對焦	40 cm
重量 (g)	250
濾鏡	E39
版本	銀色，有螺牙接環和插刀接環，除了徠茲公司的序號，也存在Schneider公司的產品序號（6318xxx）
遮光罩	夾扣式

對稱式光學設計的使用，在超廣角鏡頭裡是重要的方法，光線進入前鏡組帶來的許多像差，可被對稱式設計的另一邊抵消掉。意即，前鏡組產生的像差，在後鏡組會產生相同的反向像差，兩者完美地相互消除。因此設計師可以自由地將注意力放在其他問題上。徠茲公司改裝Schneider公司的鏡頭成為M產品，並使用同樣的品名：Super-Angulon。

藝術上來說，它是一個充滿挑戰的鏡頭，只有非常少數的攝影師可以確實駕馭它。尚盧普・西夫（Jean-Loup Sieff）和比爾・布蘭特（Bill Brandt）是箇中好手，他們的21mm不是用在風景或室內照，而是用在裸體肖像。另外在德國知名攝影記者羅勃・雷貝克（Robert Lebeck）的自傳裡提到，眼睛透過徠卡21mm觀景器，吸引他開始使用徠卡連動測距相機。

光學性能在全開光圈下表現不錯，縮到1:8或更小光圈時表現更好。這個鏡頭有名在輕巧性，且因

年份	1963 － 1980
代碼	11103
序號	1967101 － 2917150
最大光圈	1:3.4
焦距	21 mm
鏡片/組	8/4
角度	92°
最短對焦	40 cm，連動測距僅到100 cm或70 cm
重量 (g)	300
濾鏡	E48或Series VII
版本	最初是銀色，除了徠茲公司的序號，也存在非常少數Schneider公司的產品序號（13218xxx）。後來約1968年之後只生產黑色，更晚時（約1971年）之後的都可用在M5，之前不可。
遮光罩	夾扣式

同樣的光學結構使用在M和R版本，8片鏡片的複雜設計，每一片都是不同的玻璃種類。全開光圈的表現令人讚賞，當光圈調到1:8或更小，光學表現更是傑出。

許多這個時期的鏡頭，擁有相同特徵，紋理細節

的紀錄是明晰軟調，當照片放大後，觀察準焦的平面似乎漏失。確實，在銳利和不銳利之間的緩衝坡度是特有的柔順效果，而那些極端銳利的影像在準焦切面反而是一種損害。這就是所有Angulon鏡頭呈現的部分特徵。這個鏡頭售出適度的數量，約12000個，並在型錄上存在很長時間。

35.6. Super-Elmar-M 21mm 1:3.4 ASPH.

年份	2011開始（現行版）
代碼	11145
最大光圈	1:3.4
焦距	21 mm
鏡片/組	8/7（1個非球面鏡片，其中有2個非球面表面）
角度	92°
最短對焦	70 cm
重量 (g)	260
濾鏡	E46
6-bit	有
遮光罩	螺牙旋入式

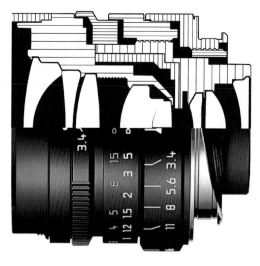

這個鏡頭擁有知名Super-Angulon的古典規格，可帶給資深徠卡使用者充滿懷舊的感覺。新鏡頭輕巧易攜帶，擁有無懈可擊的工藝品質。老鏡頭可能表現強烈情感，但有時缺乏光學本質。而這顆新鏡頭是少數廣角鏡頭中在影像中央、四周、邊緣都達到至高完美的光學品質，全方位的特性使它成為當代徠卡設計的代表作之一。此光學設計確保鏡頭在所有光圈下、所有從70 cm到無限遠的對焦距離、所有從中央到邊緣的畫面，都擁有極致的影像品質。

技術上來說，Super-Elmar-M 21mm 很接近 Super-Elmar-M 18mm：同光圈家族，且同樣使用一片非球面鏡片，內含兩個非球面表面。在鏡頭焦

距上相差3mm對設計來說是重要的參數：21mm版本的光學表現稍微好一點，幾乎可說是立下里程碑的鏡頭。發表後，鏡頭接環部分曾有小幅度改動，在插刀接環和對焦環之間的區域直徑改成較大一些。

35.7. Elmarit-M 21mm 1:2.8

年份	1980 – 1997
代碼	11134
序號	2993701 – 3719102
最大光圈	1:2.8
焦距	21 mm
鏡片/組	8/6
角度	92°
最短對焦	70 cm（第一版30cm）
重量 (g)	290
濾鏡	E49，在1985年3363299之後改為E60
遮光罩	夾扣式

左圖為第一版，右圖為第二版

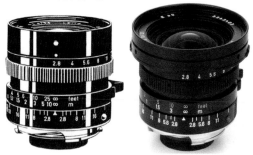

徠茲公司的第一款反望遠結構21mm鏡頭，出自加拿大設計，擁有如同Elmarit-R 1:2.8/19 mm的家族相似度，這也同樣是加拿大設計。為了因應M5的發表，鏡頭從對稱式結構逐步改成反望遠結構是有必要的，因為前者裝不進M5。另一個更為隱藏的原因是，這個結構擁有光學校正上更高的潛能。這鏡頭表現不錯，但沒有到頂尖一流的水準。這是一個反望遠鏡頭長遠發展的開端，但全開光圈2.8是有一點冒險，在那個光學設計快速發展的80年代令人驚訝。約有14000顆生產，平均每年賣出1000顆。

這個鏡頭結構看起來有點像Angulon的對稱式結構，但它確實是反望遠結構設計的開啟者。

35.8. Elmarit-M 21mm 1:2.8 ASPH.

年份	1997 – 2012
代碼	11135（黑色）、11897（銀色）
序號	3780530開始
最大光圈	1:2.8
焦距	21 mm
鏡片/組	9/7（1個非球面表面）
角度	92°
最短對焦	70 cm
重量 (g)	300（黑色）、415（銀色）
濾鏡	E55
遮光罩	夾扣式

結合非球面鏡片和反望遠設計的深厚經驗，使得這鏡頭推出時帶有飛躍性的效能提昇。一個嚴密的設計不會忽略掉較高層級的像差，因為這會產生光學系統的缺點。

白色光束包含所有波長，如要達到頂尖的光學品質，有些波長比其他波長更重要。徠卡設計師試著專注在重要的波長，將之聚焦成盡可能地越小越好的一點。而其他較不重要的波長，有時候比較好的作法是將之散射在大區域然後削弱能量，這些能量將會低於底片或感光元件所能偵測到的程度，讓它們變得毫無影響。上述說明即是這顆鏡頭的設計方法。

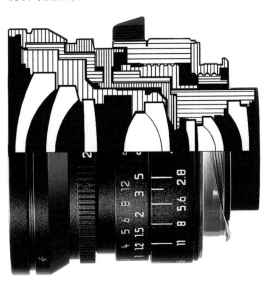

上一代的設計，試著將所有光照聚集在一個很小的區域，但沒有完全成功。後來光線修正在帶有模糊邊緣和光照分佈不均方面，降低微反差。

總體來說，這顆鏡頭在所有光圈下表現出一流的影像品質，十幾年後的現在，其光學標準才被下一代重新設計給刷新：Super-Elmar-M 3.4/21 mm

ASPH.，此鏡頭的光圈小了半級，但光學效能比2.8版本好。

35.9. Summilux-M 21mm 1:1.4 ASPH.

年份	2008開始（現行版）
代碼	11647
最大光圈	1:1.4
焦距	21 mm
鏡片/組	10/8（2個非球面鏡片，其中各有1個非球面表面），浮動鏡組
角度	92°
最短對焦	70 cm
重量 (g)	580
濾鏡	Series VIII
6-bit	有
遮光罩	螺牙旋入式

所有光學設計的技巧都用上，來完成這顆不可能的鏡頭：非球面鏡片、浮動鏡組、特殊光學玻璃、以及複雜製造程序等。浮動鏡技術下，這顆鏡頭的工藝複雜度使它到達全新的頂峰：細微運行的浮動鏡組必須非常精準且穩定，在使用多年下來不能影響絲毫光學品質，這就是為什麼它的最小光圈設在1:22，以確保高水準的精細度。

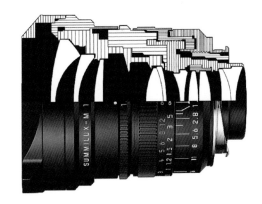

Summilux-M的規格在光學上非常嚴苛，非常大面積的光照穿過鏡頭到達焦平面，必須有最少量的變形和像差。這個鏡頭可清楚傳達出，徠卡光學部門現在有信心應對任何光學設計的挑戰。最大光圈1:1.4，不僅允許超廣角鏡頭在微光環境下可自由使用，也挑戰超廣角設計的古典問題：無法拍出淺景深的照片。這問題現在在近距離對焦並使用最大光圈可解決它，使主體在背景前獨立出來。

Summilux-M 21mm表現一流的光學品質，即使在最大光圈，也接近完美水準。這顆鏡頭幾乎沒有缺點，是M系統頂級鏡頭群的其中之一，唯一缺點可能是體積和重量，但這是物理上的必要性。

35.10. Elmar-M 24mm 1:3.8 ASPH.

年份	2008開始（現行版）
代碼	11604
最大光圈	1:3.8
焦距	24 mm
鏡片/組	8/6（1個非球面表面）
角度	84°
最短對焦	70 cm
重量 (g)	260
濾鏡	E46
6-bit	有
遮光罩	螺牙旋入式

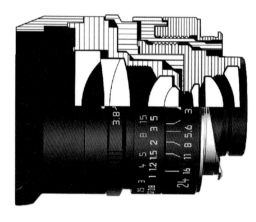

84度的鏡頭視角非常有趣，創意表現上也相當不容易。在近距離拍攝一個人或一個團體，可表現出拍攝者與主體之間近距離接觸的親密關係，同時也能營造出主體四周環境的的寬廣背景。這種親密的臨場感，當拍攝時習慣將相機鏡頭往下壓一些，來拍到更多的前景影像。

Elmar-M 24mm在2008年發表，巧妙混合古典鏡頭系列和現代光學設計兩種元素。徠卡是一間傳統公司，不僅禁得起時間考驗，也能將技術延襲至今。公司不愧對名聲於一流光學設計、頂級工匠技藝和金屬精密工程，這就是徠卡。設計原則、製造要求、處理過程，都反應在手工組裝，謹慎小心地專注在嚴苛的容許值。徠卡新式設計方法表現在光學設計和製造上，強調緊密公差值的製造水準和更自動的零件組裝。

新型Elmar-M 3.8/24 mm是徠卡公司在當代思維下的產品。鏡頭操作上擁有傳統徠卡的柔順和紮實感，光圈環段位非常柔順，光圈葉片數是略高於Elmarit-M 24（9片比8片），光圈形狀更圓：表現在散景部分更好。

Elmar 24mm在所有光圈下表現一級棒，鏡頭尺寸非常適合快照使用。嚴苛和挑剔的使用者可滿足於它的所有性能，符合展覽等級要求的高水準影像。Elmar-M 1:3.8/24 mm ASPH鏡頭也表現出一流的性價比，在較低價格下呈現最高的影像品質。如果說Elmar-M 24不能帶來一流成像是不可能的事，這個鏡頭有廣泛的使用性，它可能是追尋古典Elmar 3.5/50 mm的腳步，也就是那個在早期拍下大量代表徠卡經典影像的傳奇鏡頭。

35.11. Elmarit-M 24mm 1:2.8 ASPH.

年份	1996 － 2011
代碼	11878（黑色）
	11898（銀色，1998年起）
序號	3737201開始
最大光圈	1:2.8
焦距	24 mm
鏡片/組	7/5（1個非球面表面）
角度	84°
最短對焦	70 cm
重量 (g)	290（黑色）、388（銀色）
濾鏡	E55
遮光罩	夾扣式

這世界上的大多數光學設計部門，都是使用程式軟體Code-V來設計和最佳化。這個程式非常強大，但最佳化演算法傾向平均個性，大部分主流鏡頭製造商是基於Code-V來設計，確實他們可表現好的影像品質，但缺乏獨特個性。大衛‧夏佛（David Shafer）寫出大量評論指出，鏡頭設計應當由設計師開始發想，然後再讓電腦追隨設計師的想法，而非電腦主導一切。

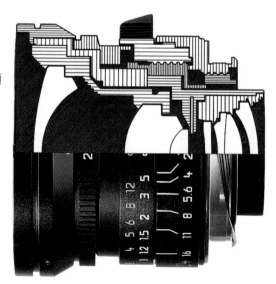

有一個鏡頭明確表現出「想法凌駕於電腦之上」的就是Elmarit-M 2.8/24 mm ASPH。這個鏡頭毫無疑問地是光學工程的傑作，在徠卡M鏡頭群裡

也是設計的指標。最佳光圈設定是在1:4，可全方位使用和品質最佳化，近距離的表現和無限遠一樣好。鏡頭的耀光抑制很完美，使用Elmarit-M 1:2.8/24 mm ASPH拍的照片非常真實，幾乎是原影重現。邊緣失光約有2級，桶狀變形則幾乎無法察覺。這個鏡頭拍攝的照片擁有豐富細節的刻畫，清晰度無與倫比。

35.12.　Summilux-M 24mm 1:1.4 ASPH.

年份	2008開始（現行版）
代碼	11601
最大光圈	1:1.4
焦距	24 mm
鏡片/組	10/8（1個非球面表面），浮動鏡組
角度	84°
最短對焦	70 cm
重量 (g)	500
濾鏡	Series VII
6-bit	有
遮光罩	螺牙旋入式

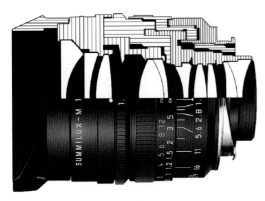

Canon曾在FD時代發表內含非球面表面的1.4/24 mm鏡頭給New F1專業相機使用，而徠卡也曾考慮這樣的規格用在R系統。Summilux-M 1:1.4/24 mm ASPH.在2008年導入市場，成為1.4家族的廣角鏡頭成員。徠卡M鏡頭群非常完整，發展空間則是在超大光圈鏡頭的擴大範圍，Summilux-M 1:1.4/24 mm ASPH.也隨著Summilux-M 1.4/21 mm ASPH一起加入，提供相當的性能表現。在最大光圈下，24 mm版本稍微落後21 mm版本，但必須非常仔細才能注意到兩者的差異。

在不遠的過去，人們很難想像這兩顆光圈差距如此大的鏡頭1:1.4和1:3.8，兩者光學表現只有一點點差異。肯定得向徠卡設計師表達敬意，全新的1:1.4設計就像一般鏡頭一樣地表現毫無保留。

在Summilux-M 1:1.4/24 mm ASPH、Elmarit-M 1:2.8/24 mm ASPH和Elmar-M 1:3.8/24 mm ASPH

之間選擇，完全可以根據使用目的與對光圈的需求。對報導、紀實、快照、環境人像、時尚等攝影類型，這是非常合適的。在這些情況，大光圈可允許新影像風格的產生，再加上廣角的特性，如果照片沒有視覺衝擊，這只能怪攝影師。擁有一流影像品質的最佳街拍鏡頭是Elmar-M，而在光圈和體積之間的折衷方案則是Elmarit-M。

35.13.　Hektor 28mm 1:6.3

年份	1935－1953
代碼	HOOPY（鎳）、HOOPYCHROM（鍍鉻）
序號	250001－790000
總數	約9700個
最大光圈	1:6.3
焦距	28 mm
鏡片/組	5/3
角度	76°
最短對焦	100 cm
重量 (g)	110
濾鏡	A36
遮光罩	抵住式（SOOHN）
版本	只有螺牙接環，最初是鎳版，後來改鍍鉻。戰前版的光圈值是用歐制，戰後版改成國際制。戰前版止於1941年的580350，戰後版只在1950年安排一個生產批次，直到約1952年為止。

蔡司約在1933年將28 mm導入連動測距市場，而徠茲的Hektor 28mm到了1935年才發表，採用非常謹慎的光圈值1:6.3。全開光圈的影像品質相當好，這個鏡頭生產將近20年的時間。在30年代，對超廣角鏡頭的光學知識非常有限，而28 mm鏡頭是135片幅裡可接受成像品質中的最廣鏡頭。縮小光圈有助於減弱像差的影響。

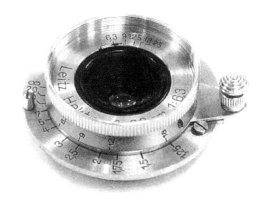

良好色調的清晰度在細微細節裡表現不錯，給予這顆鏡頭在標準照片拍攝時有令人滿意的成像。照片在適度放大下，呈現不錯的品質，某種程度

來說可能反映了過去75年來的光學發展。當年這顆鏡頭使用在底片上的實力表現不俗，但當時徠茲型錄有點過頭，描述Hektor是「真正的光學與機械的瑰寶」。然而不該忘記的是，早期30年代是小型徠卡相機的開創年代，稍微誇張的廣告可鞏固買家的喜悅和驕傲。在1935年到1950年排定生產量超過11000顆，僅110克的重量和12 mm的鏡頭長度，十分符合輕巧徠卡相機的形象，使相機更容易攜帶。

35.14. Summaron 28mm 1:5.6

年份	1955 – 1963
代碼	SNOOX（銀色鍍鉻） 11501（國際制）、11001（歐制）
序號	1231001 – 2499150
最大光圈	1:5.6
焦距	28 mm
鏡片/組	6/4
角度	76°
最短對焦	100 cm
重量 (g)	150
濾鏡	A36
遮光罩	抵住式（SOOBK）
版本	只有螺牙接環，光圈刻度有國際制和歐制兩種版本。郵政使用的特別版是固定對焦接環。

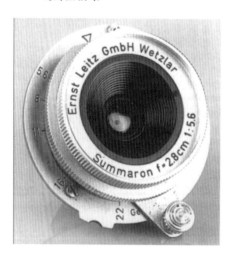

這個鏡頭採用古典對稱式設計，6片4組。它提供很高的影像性能，雖然光圈很謹慎在1:5.6。徠茲似乎考慮將這個鏡頭做成M插刀接環，但隨後加拿大工廠已著手設計光圈2.8的鏡頭版本，這更值得等待。Summaron很輕巧、優雅、高影像品質，真正代表徠茲鏡頭在L39徠卡相機的鼎盛時期。在相對短暫的生產時間裡，超過6000顆鏡頭排入生產線。最後一個批次是在1971年，也就是郵政相機使用的Summaron特別版。這個鏡頭可與M3連

動，但M插刀接環版從沒有公開給市場販售。徠茲公司難以將小光圈鏡頭結合高階M3相機，因為鏡頭群裡已有非常大的光圈提供。

35.15. Elmarit (1) 28mm 1:2.8

年份	1965 – 1972
代碼	11801
序號	2061501 – 2198100
最大光圈	1:2.8
焦距	28 mm
鏡片/組	9/6
角度	76°
最短對焦	70 cm
重量 (g)	225
濾鏡	E48或Series VII
版本	插刀接環，陽極電鍍黑色，接環部位為銀色環

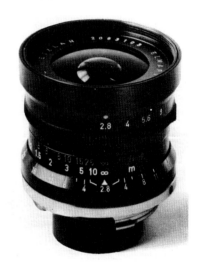

Elmarit 2.8/28 mm歷史上生產4個不同世代。第1代的光學品質相當於Summaron，而全開光圈還大了兩級。應該知道這是60年代的早期設計，光學設計不像今天的發展，反望遠結構的廣角鏡頭還沒被開拓出來。這個鏡頭是德國工廠設計，一開始光學設計師還不太熟悉廣角設計，徠茲公司從Schneider鏡頭改良，這個Elmarit依據Angulon哲學，採用9片6組的對稱式設計，相當短的後焦點。後鏡組很突出，所以不能裝進M5或CL。鏡頭和Summaron比較，尺寸增長不少。從易攜帶的III系列相機搭配輕巧鏡頭一直到M系列搭配高品質大尺寸鏡頭，這個變化是明顯可見的。這裡徠茲開始跟隨蔡司的作法，任何鏡頭應當不壓制地自然發展。只有在90年代的非球面鏡頭，這個趨勢又逆轉回來，設計出更輕巧的鏡頭，表現更高的品質。28 mm鏡頭的歷史可清楚說明研發方向的演進。有些資料在第1代和第2代之間產生混

淆，事實上鏡頭的認定是非常明顯的：第1代在鏡頭上標記「Wetzlar」，第2代則是標記「Made in Canada」。在徠茲公司的原始文獻裡，從第1代移轉到第2代是發生在1969年的序號2314801。這是一個合乎邏輯上的行為，M5正在準備生產，而這部相機需要新的加拿大設計。然而M4仍然列在型錄上，這部相機能夠使用第1代設計，所以鏡頭也存在型錄上，實際上當時已經停產。最後，這個鏡頭的總產量非常低，約3200個。

35.16. Elmarit (II) 28mm 1:2.8

年份	1971 – 1979
代碼	11801
序號	2314801 – 2886400
最大光圈	1:2.8
焦距	28 mm
鏡片/組	8/6
角度	76°
最短對焦	70 cm
重量 (g)	225
濾鏡	E48或Series VII
版本	插刀接環，陽極電鍍黑色，接環部位為銀色環

第2代是加拿大設計的反望遠結構。這個重新設計的鏡頭是因應M5和CL的需求，其內建測光的搖臂需要更多空間。徠茲德國工廠在過去從未設計過反望遠結構給連動測距相機，但已透過這個鏡頭得到許多經驗，可用在單眼相機上。這裡的設計理念產生變化，這個鏡頭是設計給報導攝影的記者使用，因此專注在影像中央的清晰度，這有助於連動測距的對焦在影像中央的主體。

鏡頭表現與對稱式設計齊鼓相當，但沒有超越前一代的品質。整體性能可能沒有使徠卡使用者驚訝，所以只售出適度的數量：約5000個。

35.17. Elmarit-M (III) 28mm 1:2.8

年份	1979 – 1993
代碼	11804
序號	2880201 - 3576533
最大光圈	1:2.8
焦距	28 mm
鏡片/組	8/6
角度	76°
最短對焦	70 cm
重量 (g)	250
濾鏡	E49
版本	插刀接環，陽極電鍍黑色，鏡頭有對焦桿。有一款特別版搭配"Leica 1913-1983"紀念機。

徠茲設計師理所當然地越來越熟悉光學品質，不出幾年的時間，一個改良更好的版本問世。這個鏡頭同樣是加拿大設計，反望遠結構，但改為全然不同的光學配方。重新設計的鏡筒，加上對焦桿，利於快速對焦，強調它的使用特色為報導攝影主力鏡頭。相較於前一代，這個鏡頭可看到明顯的性能提升，實際上也在往後的歲月裡奠定了廣角鏡頭的性能標準。當時在市場上有更大光圈的鏡頭，但品質沒有徠卡好。最佳光圈在1:4。
這個鏡頭生產很長一段時間，代表它能安然立足於競爭對手中，而真正的效能改良版必須等到新技術的問世。銷售量相當令人印象深刻，共賣出17200個。

35.18. Elmarit-M (IV) 28mm 1:2.8

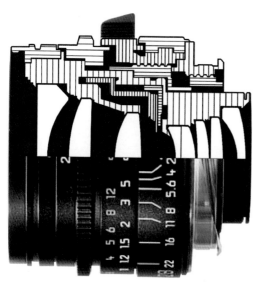

年份	1993 – 2008
代碼	11809
序號	3585865 – 3995090
最大光圈	1:2.8
焦距	28 mm
鏡片/組	8/7
角度	76°
最短對焦	70 cm
重量 (g)	260
濾鏡	E46
版本	陽極電鍍黑色，鏡頭有對焦桿。

第4代設計改由德國負責，主要目標是在提升影像品質和縮小鏡頭體積。這兩樣需求通常是互相抵觸，而驚喜處在於發展上已可預見。前鏡片是不常見的平坦表面，全開光圈下鏡頭表現出了不起的清晰度，即使在高反差情境也是。總體來說，這個鏡頭超越前一代達完整一級的水準。鏡頭特徵強項在斜射雜光的高度校正，提升微小物體的細節層次。這是一個優秀的鏡頭，從深暗部到高亮部的高反差場景，都能清晰表現出非常好的細節。第4代Elmarit-M 28mm呈現許多徠卡M鏡頭經典時期的特色，刻畫出非常清晰的紋理細節是許多現代徠卡M鏡頭的標誌。除了整體反差較高，鏡頭是有效地抑制耀光和模糊眩光現象。鏡頭筒身非常紮實，也是徠卡傳統機械工藝最佳示範，直至今日。

最後，一個更輕巧且更好的光學設計，也就是下一代Elmarit-M 1:2.8/28 mm ASPH，同時也是現行版。

35.19. Elmarit-M 28mm 1:2.8 ASPH.

年份	2006開始（現行版）
代碼	11606
序號	3997621開始
最大光圈	1:2.8
焦距	28 mm
鏡片/組	8/6（1個非球面表面）
角度	76°
最短對焦	70 cm
重量 (g)	180
濾鏡	E39
遮光罩	夾扣式

這款Elmarit-M是個令人愉悅的鏡頭：非常地輕巧（30 x 50 mm）加上非常優秀的性能。在整張影像裡，從畫面邊緣到中央，都呈現良好的描繪能力，無論對焦在近距離或無限遠，亦是如此，全方位特性使鏡頭擁有廣泛的愛用者。它相當受到歡迎，許多徠卡紀念機和特殊版都是搭配這顆鏡頭，被做成很多不同樣式與材質的筒身。

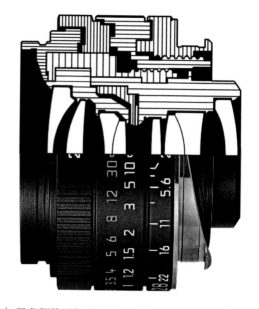

如果我們將這個設計放在整段28 mm鏡頭演進史來看，觀察第4代Elmarit-M 2.8/28和Summicron-M 2/28 ASPH.，可發現實用清晰度和反差值的限制已經慢慢縮近。當此類研發已到達頂峰，合理地是將重心轉移到其他的重要特性，例如耀光抑制、桶狀變形、像場彎曲，這在不降低整體清晰度的條件下進行。徠卡做這些特性平衡有不同的權重考量。在Elmarit-M 2.8/28 ASPH.這個例子來看，徠卡將重心放在輕巧化和高效能，並動用大量的光學知識來使它成真。

這可能是第一個28 mm連動測距用的廣角鏡頭

裡，完全沒有桶狀變形的鏡頭，特別提供給當時的M8搭配，成為終極的數位快拍相機，當然毫無疑問地可使用在任何徠卡連動測距相機。

28 mm鏡頭的演進史，如下圖所示：

第1代

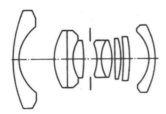

第2代

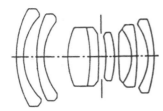

第3代

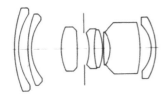

當盡其可能地縮小，影像品質必須盡其可能地最大化。Summicron-M 28 mm 是徠卡光學部門裡一位年輕設計師的作品，證明了創造力是整個團隊裡主要靈感來源。內含一個模造玻璃（毛坯）非球面表面（最後鏡片的表面）的光學結構，將Summilux-M 1:1.4/35 mm ASPH.相同的技術用在這個鏡頭上。

全開光圈下，鏡頭呈現在整個畫面上有非常清晰的細節和高反差，耀光被抑制地非常好，當光束太接近前鏡片，需要遮光罩的防護。徠卡已重新設計鏡頭前環（遮光罩裝上的部位），以利於更好的操作手感。我們必須致上敬意給設計團隊，他們重視這個特別的地方。

鏡頭整體表現已寫下Summicron級別鏡頭的良好典範，一直以來，徠卡在廣角鏡頭領域執行雙頭策略：新式Summilux 1:1.4設計和新式Elmar 1:3.4、1:3.8設計，而有點忽略Summicron家族，這已不再是如此。

35.20. Summicron-M 28 mm 1:2 ASPH.

年份	2000開始（現行版）
代碼	11604（黑色）
	11661（銀色，直到2012年）
序號	3900076開始
最大光圈	1:2
焦距	28 mm
鏡片/組	9/6（1個非球面表面）
角度	76°
最短對焦	70 cm
重量 (g)	270
濾鏡	E46
遮光罩	夾扣式

Summicron-M 2/28 mm ASPH.是徠卡鏡頭群裡的瑰寶之一，它是個超優級的鏡頭，即使在12年後的今天仍然無法被超越。徠卡設計師開發M鏡頭時，必須面對兩個互相衝突的點：鏡頭體積應

35.21. Tri-Elmar-M 28-35-50mm 1:4 ASPH.

年份	1998 – 2006
代碼	11890（黑色）、11894（銀色）
	11625（黑色新版，從2000年開始）
序號	37531261 – 3892350
最大光圈	1:4
焦距	28 – 35 – 50 mm
鏡片/組	8/6（2個非球面鏡片，其中各有1個非球面表面）
角度	76, 64, 45°
最短對焦	100 cm
重量 (g)	340（黑色）、460（銀色）
濾鏡	E55、E49（新版）

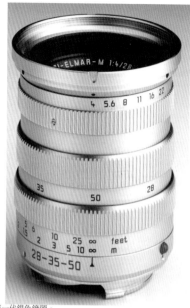

上圖是第一代銀色鏡頭。

Konica曾製造Hexar RF，擁有大量徠卡M基因的連動測距相機，其中有一個鏡頭是Hexanon 1:3.4－4 / 21－35雙焦點鏡頭。它是非常複雜的設計，7片10組，卻表現有高品質。在前鏡組不移動的情況下，後鏡組做小距離偏移，藉此選擇兩個不同焦距。

上圖是新版黑色鏡頭，光學設計和第一代相同。

原先設計給M相機用的變焦草案也是兩個焦距，但最後成品出來是結合三個焦距：28、35和50。羅塔‧寇許設計的Tri-Elmar鏡頭是光學和機械結構設計的里程碑，也是艱鉅複雜的工程壯舉。從光學設計來看，Tri-Elmar是真正的變焦鏡頭，改變光學系統的焦距藉此改變影像的放大倍率。這個設計有兩群鏡片組，當對焦距離改變時，前鏡組也沿著軸線移動。

安得雷‧德賓特（André de Winter）負責的機械

工程是極度困難，不同曲度的凸輪必須機械性補償兩個群組與焦平面之間的相對運行位置。從50到35，從50到28，在變焦環上的轉動距離相同，但內部鏡片運行距離完全不一樣，越短的距離需要越陡的曲度。成果用不同力學達成，這些都需要連結到框線彈簧的張力。最初推出Tri-Elmar-M 1:4/28-35-50 mm ASPH.遭到一些抱怨，有28 mm位置的鎖定問題。新版在2000年Photokina相機展推出，相同的光學結構，搭配改良過的機械筒身，附有對焦桿以及強化焦距變換的機構。新版比前一代小、也短一些。值得注意的是Tri-Elmar-M是當代藝術和傳統精密機械工程的結晶，接近今日的頂峰時期。銷售數量加起來賣出超過10000個。鏡頭的影像品質在三個焦段裡都是頂級優秀，即使在全開光圈也是。在28 mm可看到一些桶狀變形，但其他兩個焦距裡幾乎沒有。

35.22. Elmar 35mm 1:4.5, Stemar 33mm

年份	可能只在1935年
代碼	ABFOO 或 ELROO
最大光圈	1:4.5
焦距	35 mm
鏡片/組	4/3
角度	63°
最短對焦	175 cm
重量 (g)	105
版本	沒有已知的版本，生產紀錄也沒有揭露任何資訊。

這個快拍鏡頭在1935年發表，隨後官方立即宣佈延期，但它通常被認定是存在的鏡頭。僅少數樣本在市面上流通，可能是工程版，因為沒有任何正式序號的紀錄。光學結構等同於一般版Elmar 3.5/35 mm，此設計異常輕巧，距離設定有三個位置，1.75 m、10 m和無限遠，即是實用的快拍距離。這個鏡頭反映當時徠茲的思考模式，生產一顆經濟型鏡頭，提供給喜歡在日常生活隨拍的攝影師使用，這也符合巴納克設計第一部相機時的中心思想。

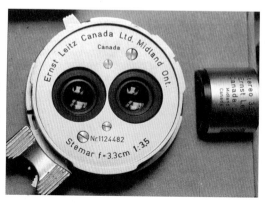

35.23. Elmar 35mm 1:3.5

年份	1930 – 1949
代碼	LEDTF（非標準接環）、EKURZ（鎳版） EKURZCHROM（鍍鉻版） EKURZUP（鎳版）、EKURZ（戰後版）
序號	144401 – 696000
最大光圈	1:3.5
焦距	35 mm
鏡片/組	4/3
角度	63°
最短對焦	100 cm
重量 (g)	110 – 130
濾鏡	A36
版本	在生產期間有許多不同版本，早期是歐制光圈值，後期是國際制光圈值。一些版本在對焦刻度上有較好的間隔。

插刀接環，改為E39口徑。另外有M3專用的眼鏡版，還有給郵政相機MD、MDa Post用的固定對焦型特別版。最後，有些批次在加拿大生產。

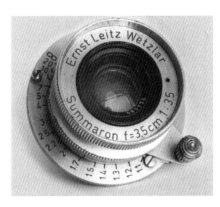

這是貝雷克設計給徠卡相機用的第一個可交換式鏡頭，一年後90 mm和135 mm接連發表。這個鏡頭也被用在立體相機，它是建立在古典Elmar光學結構，但光圈葉片是設在第二鏡組之後。效能表現是典型的4片鏡片經典光學，在全開光圈下的反差較低，縮小光圈可提昇清晰度。分析鏡頭性能時必須考量到當年背景下的設計、製造和使用，當時僅僅是剛發表135相機系統的5年後，鏡頭視角從45度到64度的擴展約有40%，我們今天已經被90度視角或更大的超廣角給寵壞了，但在早年的攝影史上35 mm是夢寐以求的廣角鏡頭，這個特別焦距在今天已成為徠卡攝影師的標準鏡頭，長達超過80年歷史。

保羅‧沃夫（Paul Wolff）用這顆鏡頭拍攝的經典照片，大多數是縮小光圈使用，它在最小光圈下的性能值得稱讚。當時是個受歡迎的鏡頭，賣出相對大量的數字：排定將近45000個。

這個鏡頭是戰版的第一個新設計，採用1948年引進的雙高斯對稱結構。許多資料寫到1946年的序號601001是最早的一批，但根據工廠紀錄，那一批次其實是Elmar 3.5/50 mm。Summaron 3.5/35 mm擁有非常輕巧的體積，完美搭配古典螺牙相機。鏡頭是典型徠茲謹慎思維下的產品，當時設計可輕易地達到2.8光圈，但在那個設計階段，所需的玻璃種類還沒問世，所以徠茲決定限制最大光圈在3.5。鏡頭前鏡片和後鏡片的直徑相當大，減弱邊緣失光的效果，以及額外的使用正片時有良好色彩校正能力，成為當年攝影師使用彩色底片的首選方案。即使在今天的標準看來，鏡頭表現非常好。最佳光圈在5.6，達到最高的影像品質。Summaron不像Summicron那麼經典有名，但它是個名副其實的工作鏡頭，總共賣出約120000個。這個規格使用到6片鏡片對稱設計可能會被看成太超過了，但我們應當了解這個時候的徠茲玻璃實驗室才剛剛開始。

35.24. Summaron 35mm 1:3.5

年份	1948 – 1962
代碼	SOONC（L39螺牙接環） SOONC-M（M插刀接環） SOONC-MW/SOMWO（M3專用眼鏡版）
序號	706001 – 1615000
最大光圈	1:3.5
焦距	35 mm
鏡片/組	6/4
角度	63°
最短對焦	100 cm
重量 (g)	195
濾鏡	A36，後期改E39
版本	1948年的第一版是螺牙接環、A36口徑、旋轉鏡筒。從序號1435001開始導入

35.25. Summaron 35mm 1:2.8

年份	1958 – 1963（L39螺牙接環） 1958 – 1974（M插刀接環）
代碼	SIMOO/11006（L39螺牙接環） SIMOM-M/11306（M插刀接環） SIMOW/11106（M3專用眼鏡版）
序號	1615001 – 2312750
最大光圈	1:2.8
焦距	35 mm
鏡片/組	6/4
角度	63°
最短對焦	100 cm、65 cm（M3版）
重量 (g)	210、310（M3版）
濾鏡	E39
版本	發表時，三個版本同時生產。螺牙版似

乎有輕量版僅135克。有對焦桿和無限遠鎖定。M3專用眼鏡是黑色。另外有給郵政相機MD、MDa Post用的固定對焦型特別版。最後，有些批次在加拿大生產。

最早版本是在德國工廠生產，隨後的版本同時在德國和加拿大生產。根據命名原則，光圈1:2.8的鏡頭應該稱為Elmarit 35 mm，但它在設計上相當接近前一代，僅稍微加大半級光圈，這個升級是由於採用新開發的鑭系玻璃來達成。整體性能非常優秀，尤其在全開光圈的表現更勝過前一代。最佳光圈5.6可確保真正良好的影像品質。這個鏡頭總是被同一年發表的Summicron 2/35 mm蓋過光芒，Summaron仍然是個非常不錯的鏡頭，因為它的輕巧設計和高畫質，用在數位M相機也有好的表現。排定總產量約52000個，顯示出它在市場的接受度。在那些日子裡，價格仍是購買鏡頭時的主要因素，對許多徠卡使用者來說光圈2.8已經足夠，或者說它至少是唯一負擔得起的鏡頭。

下圖列出一般版和M3專用眼鏡版。

35.26. Summarit-M 35mm 1:2.5

年份	2007開始（現行版）
代碼	11643
最大光圈	1:2.5
焦距	35 mm

鏡片/組	6/4
角度	63°
最短對焦	80 cm
重量 (g)	220
濾鏡	E39
遮光罩	螺牙旋入式（選購）

Summarit 2.5/35 mm擁有Summicron (I) 35 mm第一代八枚玉的外型和手感，它跟隨著Summaron 2.8/35 mm和早期Summicron 2/35 mm家族的步伐，採用6片4組結構，但不再是古典雙高斯對稱設計。

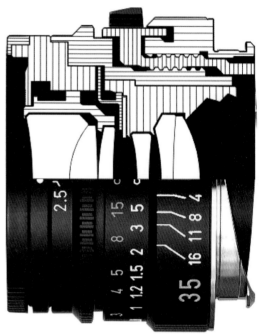

在Summaron 2.8/35和Summarit 2.5/35之間有50年的間距，在影像品質上有飛躍性的成長。鏡頭仍然非常輕巧，運用先進光學設計，結合現代玻璃鏡片和有效最佳化技術。對焦手感非常柔順且快速，從近距離到無限遠的對焦行程較短，用一隻手指即可快速且穩定地對焦。

在永不間斷的徠卡傳統攝影精神裡，鏡頭操作必須有絕佳手感和精確度。這個鏡頭可能被視為最理想的旅遊良伴，提供給喜愛35 mm鏡頭的攝影師使用。反差和清晰度都是高規格水準，耀光抑制也很出色。（部分得益於鏡後組改為黑色的緣故）

35.27. Summicron (I) 35mm 1:2

年份	1958 – 1963（L39螺牙接環）
	1958 – 1974（M插刀接環）

代碼　　　SAWOO/11008（L39螺牙接環）
　　　　　SAWOM（M插刀接環）
　　　　　SAMWO/11108（M3專用眼鏡版）
序號　　　1630501 － 2286450
最大光圈　1:2
焦距　　　35 mm
鏡片/組　 8/6
角度　　　63°
最短對焦　100 cm、70 cm（M2版）
　　　　　65 cm（M3專用眼鏡版）
重量(g)　 150、225（M3專用眼鏡版）
濾鏡　　　E39
版本　　　三個版本同時發表和生產，螺牙版相當
　　　　　稀少。已知有一些黑漆版存在市面。有
　　　　　公制和英制兩個距離刻度。大多數鏡頭
　　　　　在加拿大生產，少量在德國工廠。鏡頭
　　　　　有對焦桿。

同一個時期，徠茲德國工廠發表Summaron設計，而徠茲加拿大工廠的光學設計部門則生產Summicron鏡頭，後者延襲古典雙高斯結構設計，但多加入兩片鏡片。雙高斯設計有以下特徵：一個凸新月形透鏡（聚光透鏡）後面跟著第二個新月形透鏡或是低折射率高阿貝數的凸透鏡，第三鏡片是類似規格，然後設光圈閘口。第四鏡片是燧石玻璃雙凹透鏡，第五鏡片和第六鏡片是燧石玻璃雙凸透鏡。這些後鏡組具有高折射率，高於前鏡組。

八片鏡片（八枚玉）的設計是比較大的前鏡組和後鏡組，推測是要降低邊緣失光現象。鏡頭非常輕巧，在體積和影像品質之間取得良好平衡點。全開光圈的性能佳，但比Summaron鏡頭的反差要低一些。縮小光圈的影像品質相當優秀，就像大多數徠卡鏡頭。在50到60年代，光圈2的鏡頭通常只被專業攝影師使用，因為他們需要在許多不同環境下工作。當時黑白底片已提供高感光度，但彩色幻燈片不是如此。每加大一級光圈的鏡頭都是受到歡迎的，徠茲公司深知M相機的首選優勢。Summicron第一代有L39螺牙接環，但銷售數

量非常低（一些報告指出只生產600個），顯示出III系列相機在當時已經銳減，只留給眼光獨特的愛好者使用。Summicron第一代的銷售量約40000個，隨後在1969年推出下一代改良版。鏡頭總數量在將近十年的生產時間中，平均一年4000個是不錯的結果。當我們拿今天動輒百千個生產量來做比較，上述銷售數字似乎偏低。不過，我們必須注意到60年代的攝影師是非常少的，攝影是一種高級休閒活動，相對於今天來說，也是個非常昂貴的物品。另外也應當考慮到，在60年代單眼相機已異軍突起，成為愛好者和專業攝影師的主流相機。Summicron第一代呈現一種接近瘋狂崇拜的狀態，因為它微妙的散景漸層，營造影像立體化的深刻印象。此外，鏡頭作工也是徠茲時期最好的精密機械工藝。

35.28. Summicron (II) 35mm 1:2

年份　　　1969 － 1973
代碼　　　11309
序號　　　2307451 － 2318400
最大光圈　1:2
焦距　　　35 mm
鏡片/組　 6/4
角度　　　63°
最短對焦　70 cm、100 cm（M3版）
重量(g)　 170
濾鏡　　　E39
版本　　　只有黑色版，有無限遠鎖定。

在70年代發表的徠卡產品，都必須想到徠茲公司在60年代的貧困背景，徠茲公司1974年賣給Wild Heerbrugg公司！這個第二代6片設計是由徠茲加拿大工廠重新設計，作為第一代8片鏡片的簡化經濟版。同時執行提升性能和降低成本的雙筒齊下策略，達到成功，但後來很快地再改變光學設計和鏡筒。

26293 - 110

這個鏡頭在某種程度上比前一代有較好的反差，沒有桶狀變形，此特色被建築攝影師和風景攝影師讚賞。鏡頭特性有不錯的中央清晰度，外圍區域的反差較小。製造數量只有5000個。

35.29. Summicron (III) 35mm 1:2

年份	1973 – 1979
代碼	11309
序號	2317051或2318251 – 2871600
最大光圈	1:2
焦距	35 mm
鏡片/組	6/4
角度	63°
最短對焦	70 cm、100 cm（M3版）
重量 (g)	170
濾鏡	E39
版本	沒有無限遠鎖定

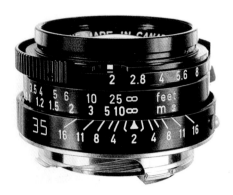

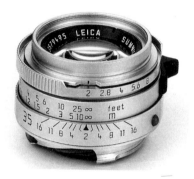

新光學設計在中鏡組採用較大直徑，有效減弱邊緣失光現象，但卻可見輕微的桶狀變形。不過總體來說，這些特徵差異很弱，除非直接一對一比較，否則不容易察覺。鏡頭尺寸稍微長一些，使對焦環上的距離讀數更好讀。鏡頭最好的搭配是在報導攝影，銷售數量較高：約21500個。

35.30. Summicron-M (IV) 35mm 1:2

年份	1979 – 1996
代碼	11310（黑色）、11311（銀色）
序號	2974251 – 3880946
最大光圈	1:2
焦距	35 mm
鏡片/組	7/6
角度	63°
最短對焦	70 cm
重量 (g)	190、160（後期）、250（銀色）
濾鏡	E39
版本	最初只有黑色，1993年後加入銀色。有許多特殊版搭配這顆鏡頭：Safari狩獵版、泰皇版、M4P慶祝七十週年版等。

第4代是加拿大設計，採用7片鏡片，全開光圈的品質大幅提升，尤其在影像區域的四周邊緣。縮小光圈到4或5.6，可紀錄到良好細節，縮到更小光圈8或11，影像畫面全部達到一流品質。相較於前一代，這個出色的光學設計和輕巧性是獨特優勢。通常第4代被稱為在所有徠卡M鏡頭裡的「散景之王」，在這推崇下有一定的事實，但很遺憾地也存在一些迷思。徠卡鏡頭，尤其是二手和老鏡頭，往往背負著特殊屬性，以養大潛在買家的胃口，但大多情況下這些屬性無法在客觀審察中具體化。鏡頭的光學潛能，受限於廣角鏡頭採用雙高斯設計。

在"1913-1983"七十週年特別版，排定生產三種不同樣式，至少有2500個，比一些報告說的800個還要多。這一代Summicron在後面加上-M字樣，鏡頭相當流行，排定生產約53000個，可能也是實際銷售數量。

35.31. Summicron-M 35mm 1:2 ASPH.

年份	1996開始（現行版）
代碼	11879（黑色）、11882（銀色） 11609（鈦版）、11608（銀色L39）
序號	3731291開始
最大光圈	1:2
焦距	35 mm
鏡片/組	7/5（1個非球面表面）
角度	63°

最短對焦 70 cm
重量 (g) 255、340（銀色）、340（鈦版）
濾鏡 E39
遮光罩 夾扣式
版本 特別版採用L39螺牙接環是專門發行給
　　　日本市場，其他國家也有存在一些。另
　　　外有特別白金版搭配"150週年光學紀
　　　念"限量版，代碼10481。

Summicron 2/35 mm ASPH承襲1989年發表Summi-
lux-M 1.4/35 mm aspherical大光圈廣角鏡頭的許多
新設計要素。從最大光圈到小光圈（約8），這個
鏡頭在影像全畫面中展現高反差和高清晰度。

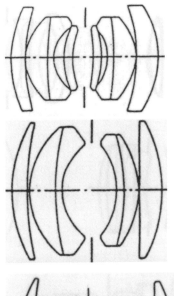

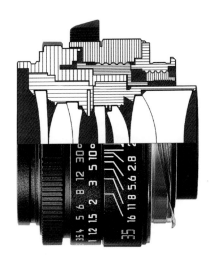

這是一個頂尖的光學設計，整體呈現清晰銳利，
這也是現代徠卡鏡頭的特徵之一。Summicron非
球面鏡版已存在超過15年歷史，這是普及化的象
徵，也代表它出色的影像品質，這只能被最新版
Summilux-M 1.4/35 mm ASPH.超越，是徠卡連動測
距相機裡最棒的經典鏡頭之一。Summicron 35mm
現行版以低調輕巧的體積，呈現非常高的性能。

有關Summicron 35 mm第1代、2代、4代鏡頭的光
學演進史，如右圖所示：

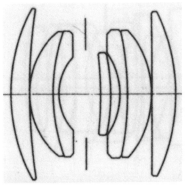

35.32. Summilux 35mm 1:1.4

年份　　　1961 － 1993
代碼　　　11869（黑色）、11870（黑色新版）
　　　　　11871（M3專用眼鏡版）
　　　　　11860（鈦版1993年）
序號　　　1730001 － 3710002
最大光圈　1:1.4
焦距　　　35 mm
鏡片/組　 7/5
角度　　　63°
最短對焦　100 cm、65 cm（M3專用眼鏡版）
重量 (g)　245、195（後期）
濾鏡　　　E41、Series VII（後期）
版本　　　起初只有黑色，後來有鈦版搭配M6鈦機
　　　　　。僅生存非常少量的銀色。另外有特別
　　　　　版（約150個）搭配Leica 1913－1983
　　　　　紀念機。最後，濾鏡口徑在2166700之
　　　　　前是E41，之後是Series VII。

1961年，徠茲加拿大分公司設計出M系統使用的Summilux 1:1.4/35 mm 鏡頭，成為世界上第一款1.4/35 mm鏡頭。它生產到1993年，直到新版雙非球面鏡的導入才改版。

光學設計幾乎等同於1979年的Summicron (IV) 2/35 mm鏡頭。全開光圈下的整體反差偏低，細節清晰度也受限，在縮小光圈之後可得到明顯的影像品質提升。

鏡頭特性是當時的典型風格，當時絕大多數的設計師都想探索大光圈鏡頭的極限以及可能性。60年代可說是積極在35 mm到90 mm之間瘋狂追求大光圈的時代。這個潮流一部分是建立威信的驅動力，一部分是攝影師想在微光環境下的真正需求。當時主流底片的感光度在ISO 400，增感後將損失暗部細節。在這個背景下，任何可增加速度的方式都是熱烈歡迎的，即使它伴隨著低反差和低解析度。攝影師更有興趣在創作驚人照片，相對於鏡頭比較而言。Summilux 1.4/35 mm顯著的地方在極小體積，僅28 x 53，現今的Summilux-M 1.4/35 mm ASPH FLE現行版是46 x 56！幾乎是兩倍大。

Summilux生產很長一段時間，顯示出設計改良版遭遇到的艱難度。特別是在規格上的大光圈1:1.4加上64度視角，對設計師來說是沉重的障礙。這顆鏡頭是經典M鏡頭之一，同時也確立連動測距相機成為頂級的環境光攝影工具。到1993年為止，總銷售量約35000個。

35.33. Summilux-M 35mm 1:1.4 ASPHERICAL

年份	1989 – 1994
代碼	11873
序號	3459071 – 3636100
最大光圈	1:1.4
焦距	35 mm
鏡片/組	9/5（2個非球面鏡片，其中各有1個非球面表面）
角度	64°
最短對焦	70 cm

重量 (g)	約275
濾鏡	E46
版本	有兩個止滑設計的環，有對焦桿，鏡頭標示為aspherical。

當腦袋創意的發揮比數學方程式更重要的時候，光學設計成為一種藝術。這個原則確實地被華爾特·華茲（Walther Watz）所執行，他是Summilux-M 1:1.4/35 mm aspherical 的設計師。幾十年下來，雙高斯設計廣泛地運用在各種焦距的大光圈鏡頭。根據徠茲光學部門的研究，影像品質要有根本上的突破，必須尋求新的方法。雙高斯設計是一種對稱式結構，鏡片排列為凸透鏡、凹透鏡、光圈閘口、凹透鏡、凸透鏡。這次的新方法是在舊有排列的最前和最後各加上一個凹透鏡，以給予設計師更多發揮空間來校正像差。這是簡單的概念，但很多事總是在後來看才比較明顯。設計目標是在像場裡提升影像品質，同時保持小型體積，新型鏡頭的長度僅44.5 mm，採用2個非球面表面，以特殊方法製造，這個技術十分接近當年用的Noctilux 1.2/50 mm。

鏡頭在約1988年開始生產，徠茲公司發表它作為特別版，和第一代的一般版並列，從1990年第二季開始出貨，限量2000個。這個鏡頭成本很高，但它的超強性能馬上威名遠播，需求量非常高，後來增產到總數量超過4000個。

Summilux-M 1:1.4/35 mm aspherical在本質上超越Summilux第一代達兩級水準，光圈2的表現比舊版光圈5.6還要好。在所有光圈下，有非常高的反差和出色的解像力。全開光圈的高性能是非常適合用在彩色幻燈片，即使在微光環境，也能呈現自然且飽和的色彩。鏡頭呈現微妙的物體描繪力，使照片有立體感栩栩如生。這個鏡頭全數進入收藏家的口袋，現在要找到非常困難，而且價格炒到很高。對實用級的攝影師來說，最新的ASPH現行版是較好選擇，且光學性能更佳。

35.34. Summilux-M 35mm 1:1.4 ASPH

年份　　　1994 – 2009
代碼　　　11874（黑色）、11883（銀色）
　　　　　11859（鈦版）
序號　　　3636101開始
最大光圈　1:1.4
焦距　　　35 mm
鏡片/組　9/5（1個非球面表面）
角度　　　64°
最短對焦　70 cm
重量 (g)　約250（黑色）、415（銀色）
濾鏡　　　E46
版本　　　只有一個止滑設計的環。稍微比前代短
　　　　　1.7 mm，重量較輕。另外有特別白金版
　　　　　搭配"150週年光學紀念"限量版，代
　　　　　碼10480。

當年徠卡使用的非球面鏡片拋光研磨技術，相當地昂貴。現代CNC機具還沒出現，當時只有壓製毛坯技術的替代方案，這是由蔡司研發。

羅塔・寇許從蔡司轉到徠卡，引進一種壓製毛坯的使用。並非每一個玻璃種類都能這麼處理，因此Summilux-M 1:1.4/35 mm aspherical的原始設計必須改裝。新版鏡頭採用這種技術做出一個非球面鏡片表面，鏡頭名稱的字尾改為ASPH.。

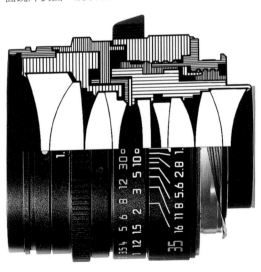

一般來說，這個鏡頭擁有與前一代相同的性能和些微不同的特性。機件上它是頂級作工，所有鏡片都在完美的定位點。

這一代Summilux在價格上比前一代親民許多。超過50年的歲月，這個規格已成為大光圈廣角鏡頭的標準。有一點要注意的是在近距離對焦時，性能下降的現象，但很少人發現這個畫質損失，

因為用這顆鏡頭的人大多是手持，且用中等感光度，一般來說很難發現。而下一代鏡頭則用浮動鏡組設計來改良這點缺失。總體來說，這一代鏡頭是典型的全方位徠卡實用鏡頭，幾乎從未讓人失望過。

35.35. Summilux-M 35mm 1:1.4 ASPH.

FLE

年份　　　2010開始（現行版）
代碼　　　11663
最大光圈　1:1.4
焦距　　　35 mm
鏡片/組　9/5（1個非球面表面，浮動鏡組設計）
角度　　　63°
最短對焦　70 cm
重量 (g)　約320
濾鏡　　　E46
遮光罩　　螺牙旋入式

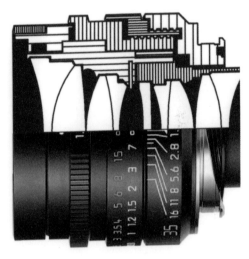

上圖可看到浮動設計在鏡頭機械裡，注意和前一代的差異。

徠卡M使用者的主力鏡頭從50 mm改成35 mm是發生在1955年到1965年，當時的紀實人文攝影風格，需要將鏡頭更靠近主體。這個焦距特別適合於視覺框架，因為在構圖時可將攝影主體與有意義的環境背景一起拍進去。

新型Summilux-M 1.4/35 ASPH.加入了浮動鏡組技術，使上一代經典且普及的光學設計更加具完整化。浮動鏡組技術是根據不同對焦距離下，內部鏡組做不同程度的運行來修正精準度，此技術最先加入M鏡頭群的是2004年的Summilux 50 ASPH.。

，從那年開始，徠卡陸續將大光圈鏡頭加入浮動鏡組技術，如Summicron 75、Summilux 21、24以及現在的Summilux 35。

浮動鏡組技術的主要任務在於，一般鏡組是設定在中長距離攝影的最佳化，在最近距離對焦時會稍微損失畫質，而此技術是用來補償這點。

和上代相比的體積幾乎相同，而和第一代Summilux 1.4/35 mm比則是兩倍體積，意味著更多光量穿過鏡頭，降低邊緣失光現象，有效提升整體照度在感光元件上，但在光學上也更難處理。

新型Summilux-M 1:1.4/35 mm ASPH FLE絕對是一款重要改革，不只是在基本性能提升，也是在數位時代的高精確度。對焦點的偏移已經消除，影像品質在最近距離對焦的畫質提升明顯可見，耀光現象和二級反射也幾乎消除。

鏡頭設計的演進史可從下圖看到，前者是第一代雙高斯版本，後者是單非球面鏡版本。

35.36. Elmarit-C 40mm 1:2.8

年份　　　1973
代碼　　　11541
序號　　　2512601 － 2513100
最大光圈　1:2.8
焦距　　　40 mm
鏡片/組　4/3
角度　　　57°
最短對焦　80 cm
重量 (g)　130
濾鏡　　　Series 5.5
版本　　　只有黑色，非常輕巧的鏡頭，有對焦桿

這個鏡頭原先計畫給Leica CL作為標準鏡頭，根據收藏家手冊指出，有數百個流入市面。整體性能接近於當代的Elmar 1:2.8/50 mm，但即使在最佳光圈下，它的表現仍然低於當時標準。如果這顆鏡頭真的變成CL標準鏡，那麼徠茲的名聲將會有所損害，所以徠茲設計師再做進一步改良。有一個說法是這顆鏡頭為了降低成本，在羅馬尼亞組裝，結果是慘不忍睹。另一個說法則是徠茲公司想要用很低的價格來賣CL相機套組，因為都在德國工廠製造，所以鏡頭必須盡可能地便宜。還有一個說法是光圈環桿的運行位置阻擋住觀景窗，造成設計上的錯誤。這是典型的徠卡傳說。無論哪個是真的，這顆鏡頭並沒有投入量產，約生產400個然後消失在市面。

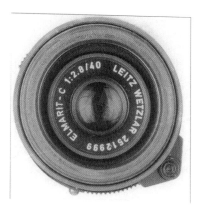

鏡頭本身表現可以，在決定於日本製造CL相機之後，鏡頭和Summicron-C的最後價格可能相同，總之這類的徠卡傳聞沒有結束的一天。

35.37. Summicron-C 40mm 1:2

年份　　　1973 － 1977
代碼　　　11542
序號　　　2507601 － 2747630
最大光圈　1:2
焦距　　　40 mm
鏡片/組　6/4
角度　　　57°
最短對焦　80 cm
重量 (g)　120
濾鏡　　　Series 5.5
版本　　　只有黑色，很輕巧，有對焦桿

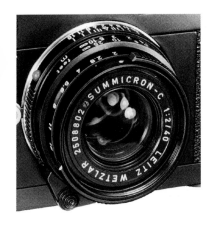

鏡頭採用6片設計，性能不錯，搭配CL相機很理想。徠茲公司在前鏡片使用高折射率玻璃來提升影像品質，這個設計裡的一些玻璃是在徠茲玻璃實驗室做出來，Minolta版本則是用Minolta的玻璃。整體性能非常好，尤其設在中度光圈。這個不常見的鏡頭很接近24 x 36底片的理想焦距，因為底片對角線43.27 mm是法則，鏡頭焦距應當盡量靠近這個數值。就像中片幅相機是60 x 60（實際是56 x 56）的對角線是79.2 mm，常用鏡頭焦距在80 mm。

35.38. Anastigmat / Elmax / Elmar 50mm 1:3.5

型號	Anastigmat
年份	1920 – 1921
代碼	LEICA（鏡頭固定在相機上）
序號	101 – 251
最大光圈	1:3.5
焦距	50 mm
鏡片/組	4/3
角度	45°
最短對焦	100 cm
重量 (g)	約135
濾鏡	A36

型號	Elmax
年份	1924 – 1925
代碼	LEICA（鏡頭固定在相機上）
序號	252 – 1300
最大光圈	1:3.5
焦距	50 mm
鏡片/組	5/3
角度	45°
最短對焦	100 cm
重量 (g)	約125
濾鏡	A36

型號	Elmar
年份	1926 – 1930
代碼	LEICA（鏡頭固定在相機上）
序號	1300 – 37280
最大光圈	1:3.5
焦距	50 mm
鏡片/組	4/3
角度	45°
最短對焦	100 cm
重量 (g)	約125
濾鏡	A36

鏡頭固定在相機上，鏡筒材質是鎳，可伸縮進機體裡，利於攜帶和操作。光圈範圍是歐制：3.5-4.5-6.3-9-12.5-18。

原版Ur-Leica是搭配Summar 1:4.5/42 mm，計算覆蓋面積為4 x 4 cm底片。這個標準鏡頭是列在徠茲型錄上，可被用在Ur-Leica，但它並沒有足夠解像力來做底片放大。當貝雷克開始設計鏡頭，特別用在巴納克相機的需求時，並不知道這一點。最初申請專利的日期是1920年10月28日。

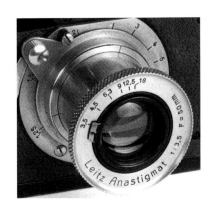

這個設計是4片3組，當時還有Cooke Triplet的3片3組，和蔡司Tessar的4片3組設計。貝雷克在工作筆記寫下，他不想要連月來為這個設計擔憂，所以做了一個簡單的決定。假設當時他根據有限的玻璃種類，花費許多時間來計算出一顆好鏡頭，那麼開始著手的時間約在1919年。這個設計在1921年製造成工程樣版，簡單稱之為Anastigmat，這個名字是降低像場彎曲現象，可用在任何一顆鏡頭。零號系列相機約在1921、1922年製造，搭配這個4片鏡片設計的鏡頭，仍然稱為Anastigmat。第一個正式量產的徠卡相機Leica I，序號131，也搭配Anastigmat，推測一直到序號251為止。但似乎可確定的是，同時間一個5片3組的鏡頭Elmax也被使用。在序號10xx之後，為什麼貝雷克重新設計鏡頭，採用不常見的3片膠合在後鏡組，這不得而知。可能是貝雷克需要一個有高折射率的鏡頭，那是當時其他製造商不能提供的。Anastig-

mat在最大光圈時反差很低，但縮光圈到1:8時，可達到好的整體性能，這光圈值通常為了降低對焦失誤。影像圈的外圍區域很軟調，這可能是貝雷克重新計算改良鏡頭，做出Elmax的原因。

名稱從Elmax改成Elmar可能是專利問題，因為另一間製造商Ernemann的專利鏡頭Ermax先註冊，而Elmax的名稱太相似，所以必須改名。

第一批Anastigmat生產從0到251為止，Elmax從251到1300，而Elmar從1300開始。此序號分段僅僅是簡易區隔法。Anastigmat在300之前的相機都曾出現過（但特別是序號600也是Anastigmat）。而有些Elmar則是曾在工廠裡用Elmax維修改裝而成。序號500以前或更後面都有Elmax的生產紀錄。此時的工廠紀錄不太完整，無法說明1924年到1926年之間的徠卡相機製造情況。人們總是認為徠茲和員工們是在有條不紊的環境下工作，但許多相機和鏡頭的生產種類與最後決策（大多數員工反對相機的製造，但徠茲本人獨斷執行），顯示出公司的新成立攝影部門一團混亂，然而在這種環境下卻造就出不可思議的全新相機。

35.39. Anastigmat 50mm 1:3.5（新版）

年份	2000 – 2002
代碼	10500（鏡頭固定在相機上）
最大光圈	1:3.5
焦距	50 mm
鏡片/組	4/3
角度	45°
最短對焦	100 cm
重量 (g)	未知
濾鏡	A36
版本	零號系列復刻版在2000年和2004年

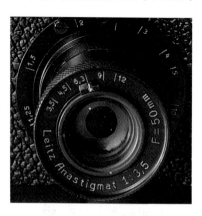

新版Anastigmat採重新設計，特別為2000年發表的零號系列復刻版製造。光圈範圍是歐制：3.5-4.5-6.3-9-12，注意這裡改變最小光圈為12，而非戰前版的12.5。鏡頭是4片3組設計，光圈葉片在前鏡組，如同原始版本。改良版是依據這些年來的經驗，另一方面，這個設計允許使用最小的努力來校正全部7種像差（5種單色像差，2種色彩像差），因為它有8個獨立屬性可調整（6個鏡片曲度，2個空間）。設計師的自由被限制在像差的互相平衡上，這個限制性暗示著所有這類光學結構都表現出等同的好，指的是Tessar或Elmar設計。後期給M6J使用的Elmar 1:2.8/50 mm則是表現出當代技術的極限。

新版Anastigmat的光圈不大，應用新的玻璃類型和新設計，使經典鏡頭能得到明顯的性能提升。基本上，影像品質和Summicron一樣好。它是一個不錯用的鏡頭，影像確實出色。可惜的是這個鏡頭只能固定在復刻版相機，只有少數攝影師能夠享受它的品質。

35.40. Elmar 50mm 1:3.5

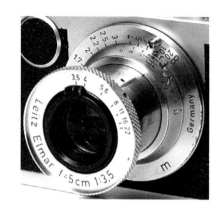

年份	1930 – 1962
代碼	ELMAR（L39螺牙接環）
	ELMAR KUP（可連動測距）
	ELMAM/11610（M插刀接環）
序號	92201 – 1458000
最大光圈	1:3.5
焦距	50 mm
鏡片/組	4/3
角度	45°
最短對焦	100 cm
重量 (g)	125、210（M插刀接環）
濾鏡	A36、E39（M插刀接環）
版本	有多種版本，固定在相機上的伸縮版（1926 - 1930），獨立接環螺牙版（1930 - 1932）、標準接環螺牙版（1931 – 1959）、M插刀接環版（1954-1961）。特殊黑色版提供給瑞典軍方（約1957），紅字刻度版使用不同玻璃，但性能提升有限。

這個鏡頭開啟徠卡傳奇。貝雷克的原始草稿寫著

日期是1925年5月6日，他在1930年的著作「實用光學原理」（Principles of Practical Optics）裡提到，這是Cooke Triplet三片鏡結構（由Cooke公司的泰勒設計）的衍生版。後鏡組的膠合是為了提升折射率，它也將光圈位置移到第一片鏡片後面，在設計裡創造一些不對稱性。

Elmar在數不盡的版本下生產超過35年，至少有30種版本可確定並列在型錄上，但光學設計上全部是相似的，而且有相同的光學性能。在悠長的生產時間可能不斷改變，包括玻璃種類和鏡片形狀。大多數是導入舒緩製造，或是調整為新玻璃（舊款玻璃已停止，或難以使用）。總生產量幾近有360000顆（註10），這是徠卡全部的連動測距鏡頭總量直到2011年的13%。另一個重要改良是鍍膜的應用。不太確定市售版的Elmar 3.5/50 mm鏡頭鍍膜是在二戰後何時開始，但1946年中期是可能的時期。大多資料說是序號581501或598201，但前者的生產紀錄是在1941年的Elmar 3.5/35 mm，而後者的紀錄是在1945年8月，這可能才是正確的。

鍍膜應用並不會提升效能非常多，當調到中段光圈加上玻璃表面的低指數，可良好控制耀光和不必要的反射。但在極強的光線照射下，耀光仍明顯可見。

50 mm 焦距選擇對徠卡而言是合理解釋，標準鏡頭的實用解像力 通常等同於底片範圍的對角線。對135底片來說，鏡頭焦距最好在45 mm。這時期的工業標準在鏡頭焦距上約有6%公差值，所以在47 mm到53 mm之間的50 mm是有效的選擇。貝雷克實際採用51.9 mm，得到45度視角，稍微小於標準53度視角。因為貝雷克知道Elmar設計在邊角有點弱，在照片放大時特別明顯。所以他限制視角來切掉較差的外圍區域。

最大光圈下的反差仍低，解像力是中等，縮小光圈則有很好的表現。這顆鏡頭的名聲好過當時的蔡司Tessar，可能是品牌忠誠度的關係。30年代的光學專家通常給予Tessar高度評價。Elmar的一個有趣特徵可解釋當時的推崇：中央銳利，主體輪廓的解像力高，以及週邊區域的虛化細節美。主體的清晰感在底片厚乳劑下給予最終照片極高的衝擊。

35.41. Elmar 50mm 1:2.8 (I)

年份	1957 – 1962（L39接環）
	1957 – 1972（M接環）
代碼	ELMOO/11512/11012（L39，公或英制）
	ELMOM/11612/11112（M，公制或英制）
序號	1402001 – 2503100
最大光圈	1:2.8

焦距	50 mm
鏡片/組	4/3
角度	45°
最短對焦	100 cm
重量 (g)	約220
濾鏡	E39
版本	對焦環在刻字和設計部分有許多小更動

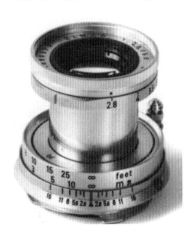

這個鏡頭是Elmar 3.5/50 mm重新設計的版本，現在改用新的鑭系玻璃，這材質也同樣用在Summicron第一代鏡頭上。徠茲設計師採用新款玻璃來改良鏡頭，但進步是有限的。伸縮筒身的設計使得鏡頭有點不穩固，徠茲也做了固定版筒身，擁有更好的影像品質，但固定版Elmarit 1:2.8/50 mm從未跳出工程樣版的階段，它可能是一個很棒的設計。

最大光圈的性能相當好，但不能指望這個成像會讓人心跳加速。縮小光圈後有明顯的增強影像品質，就像許多老時代的鏡頭一樣。Elmar 2.8/50 mm的重要性是在它的輕巧體積和較低的價格。

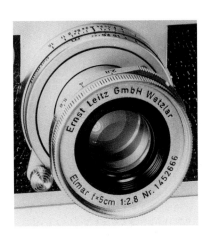

將Elmar鏡頭裝在III系列或M2相機是簡潔漂亮的組合，這也是許多業餘愛愛好者常搭配的方法。在1957年，Elmar 2.8/50 mm的價格是198馬克，而Summicron第一代的價格是380馬克（第二代則是480馬克），在那些日子裡，這是一個本質上的區別。這個鏡頭很普遍，約賣出74000顆。它喚起30年代古典徠卡時期的回憶，人們對這壯麗時代的逝去時常感到一絲懷舊。

35.42. Elmar-M 50mm 1:2.8 (II)

年份	1994 – 2007
代碼	11831（黑色）、11823（銀色）
序號	3668031 – 4047981
最大光圈	1:2.8
焦距	50 mm
鏡片/組	4/3
角度	45°
最短對焦	70 cm
重量 (g)	170（黑色）、245（銀色）
濾鏡	E39
版本	非旋轉筒身，白金版

在1994年發表，鏡頭和M6J特別版一起搭售，隨後在1996年作為普通標準版列在型錄上，一直生產到2007年為止。這個全然重新設計的鏡頭，影像品質是好得令人吃驚，現在光圈葉片改設在第2片和第3片鏡片之間。人們可能認為4片設計已經發展完畢，在某種意義上是這樣。而徠卡設計師透過這個設計釋放更多性能，展現大幅提升的可能性。外型設計非常接近前一代，例如在小光圈環和對焦環，當伸縮收納時可保持輕巧體積。

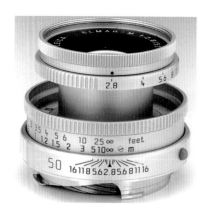

鏡頭性能非常出色，細節解像力相當好，整體反差高。在這個級別的性能上，必須非常仔細才能發現品質差異，對大多數使用者來說，它結合懷舊感和高性能，這是許多徠卡愛好者不能抗拒的因素。總銷售量相對少，約17000個，我們應當知道Elmar-M 2.8/50 mm在1989年的售價是1648馬克，這個價格同樣可以買到Summicron-M 2/50

mm。在2005年的價格則變得較為合理，Elmar-M是800歐元，Summicron-M是1300歐元。Elmar-M用在許多徠卡紀念版上，例如Leica M6 "Schmidt Platin"、Leica M6 "Cartier Brersson"、Leica M6 Platin "150 jahre Optik"。

35.43. Hektor 50mm 1:2.5

年份	1929 – 1936
代碼	HEKTOR、HEKTO（後期）
序號	92301 – 327000
最大光圈	1:2.5
焦距	50 mm
鏡片/組	6/3
角度	45°
最短對焦	100 cm
重量 (g)	155
濾鏡	A36
版本	鏡頭固定在相機上的版本，約1300個。大多數是鎳質，後期約1933年是銀色鍍鉻（HEKTOR CHROM）。二戰後有一些鏡頭沒有在工廠紀錄裡。銷售量和生產量之間有混淆問題。

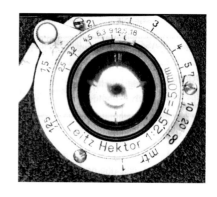

Hektor是貝雷克第一次試著做出以Triplet三片鏡為基底的大光圈鏡頭，每一個鏡組裡有兩個膠合鏡片。跟一般Triplet三片鏡相比，Hektor的效能有限，現代觀點認為它光圈大於2.8可提供實用效能，但實際畫質卻像是「藝術般的軟調」。貝雷克研發出多種版本，從光圈2到1.3都有（專利申請是基於光圈1.8的設計），最後光圈設定為2.5。貝雷克解釋，做出更大光圈的鏡頭當然沒有問題，但他認為許多徠卡攝影師在必須使用大光圈的情況將會負擔過重。不少攝影師認定大光圈鏡頭也是最好的鏡頭（今日也是如此！），購買Hektor鏡頭有個心理因素是因為Hektor比Elmar高兩級光圈是個重大誘因。這個鏡頭至少做成10種以上不同的版本。價格上，Hektor比Elmar貴40%，銷售量超過11000個，但和同一時期Elmar相比則是相形見絀，後者銷售超過120000個。

35.44. Summarit-M 50mm 1:2.5

年份　　　2007開始（現行版）
代碼　　　11644
最大光圈　1:2.5
焦距　　　50 mm
鏡片/組　6/4
角度　　　45°
最短對焦　80 cm
重量 (g) 230
濾鏡　　　E39
遮光罩　　螺牙旋入式（選購）

Summarit-M 50mm擁有如同Summicron 35mm第一代八枚玉的外型和手感，鏡頭標示最大光圈2.5實際上更接近於2.4，Summarit-M 50mm為M鏡頭群標準鏡帶來更新一步的便攜性，如同又回到古典時期，一機一鏡可收進口袋那般。這個鏡頭是Elmar-M 1:2.8/50 mm縮頭鏡的真正替代品，輕巧體積和堅實工藝完美地用於街頭快照攝影。鏡頭輕巧優雅地匹配M相機，在許多情況下這都是最重要的特色。

Summarit-M鏡頭的最大光圈呈現高反差和極佳的解像力，縮到中度光圈，影像品質更明顯提升，更大的景深允許使用者隨性地拍照。鏡頭設計上和以往不同的是在接環部分，改用全黑材質，可有效消除耀光現象，尤其這對Summarit光學設計來說是很重要的一點。

35.45. Summar 50mm 1:2

年份　　　1933 – 1940
代碼　　　SUMAR（固定筒）、SUMUS（伸縮筒）
序號　　　167001 – 504500
最大光圈　1:2

焦距　　　50 mm
鏡片/組　6/4
角度　　　45°
最短對焦　100 cm
重量 (g) 205
濾鏡　　　A36
遮光罩　　第一代（固定筒）有鎳版和鍍鉻版（SUMAR KUP），鏡頭筒身不斷修改，至少有9種不同版本。光圈範圍從2-2.2-3.2-4.5-6.3-9-12.5。第二代（伸縮筒）有許多不同光圈環的版本，有些在光圈2.9缺口是適合三色系統。光圈葉片是不常見的曲形。

徠卡相機的第一顆大光圈鏡頭，同樣由貝雷克設計，緊密遵循著6片鏡片結構（原型為Taylor-Hobson公司的專利），是原始雙高斯設計的本質強化版。然而，此時光學設計師還無法發揮它全部的潛在能力，在與蔡司Sonnar結構（從Triplet三片鏡衍生而來）的對決中，人們時常認為雙高斯鏡頭輸了這場戰爭。可以從這裡注意到，雙高斯是一種對稱式設計，只能盡其可能地校正鏡頭一邊的表象。光學上來說，不對稱式必然可做到更好的效能。

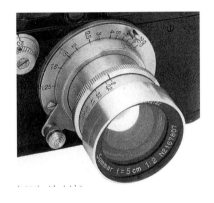

Summar即使在最大光圈也有不錯表現，但細節的解像力僅限制在影像中央區域。因為表面沒有鍍膜，造成眩光現象異常地高。鏡頭在中段光圈可得到最佳影像品質。Summar在1938年的價格是157馬克，而Elmar 3.5/50是77馬克。鏡頭賣得非常好，銷售量很大，僅六到七年間從工廠出貨大約有130000顆。

在生產超過80年後的今天，2/50 mm 標準鏡仍然是個實用的工作鏡頭，在這個光圈和焦距下可處理無數個攝影場景，這是相當不可思議的事情。

35.46. Summitar 50mm 1:2

年份	1939 - 1953
代碼	SOORE
序號	487001 - 993000
最大光圈	1:2
焦距	50 mm
鏡片/組	7/4
角度	45°
最短對焦	100 cm
重量 (g)	240
濾鏡	A36
遮光罩	根據鏡頭前環的不同有兩種遮光罩形式。戰前版的光圈值採用歐制，戰後版的光圈值為國際制，最小光圈為1:16。

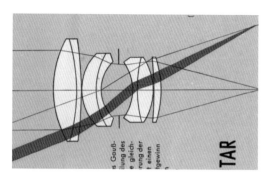

如原始文獻記載，前鏡片的大口徑是為了弱化邊緣失光現象。

35.47. Summitar*, Summicron (I) 50mm 2

年份	1953 - 1957（M插刀接環）
	1953 - 1960（L39螺牙接環）
代碼	SOOIC、SOOIC-M
序號	920000 - 約1481700
最大光圈	1:2
焦距	50 mm
鏡片/組	7/6
角度	45°
最短對焦	100 cm
重量 (g)	220
濾鏡	E39

Summitar是一顆非常好的工作鏡頭，尤其是加上鍍膜之後。而當時德國的2/50 mm標準鏡頭的競爭很激烈，自從30年代開始，蔡司的Sonnar和徠茲的Summar/Summarit正在爭奪霸主地位，一顆高品質的大光圈標準鏡頭是足以代表相機系統的旗艦產品。

50 mm標準鏡頭，未必真的那麼標準，但在50年代，它卻是主力定焦鏡頭，時常成為攝影師唯一可負擔的鏡頭。請記得，徠卡連動測距相機裡全部設計的25%都是50 mm鏡頭群。

當時的強勁競爭對手還有Voigtlander的Ultron 2/50鏡頭和Schneider的Xenon 2/50鏡頭。徠茲工廠繼續探索更高品質的2/50，在1949年設立自己的玻璃實驗室，因為要找到合用的玻璃類型，似乎是改良新設計的最大障礙。

徠茲公司針對色彩真度的需求而推出Summitar鏡頭，因為當時越來越多攝影師改用Kodachrome幻燈片來進行彩色攝影，在不能改變正片材質的情況下，強烈的邊緣失光是一個困擾，前鏡片採用非常大口徑想必是為了弱化暗角現象。實務上和Summar相比，可明顯看到暗角減弱很多，但在另一點彩色校正方面，是比較難證明的。

整體來說，Summitar表現好過Summar，反差也較高，隨著它的威名遠播，銷售量也非常好。戰前版生產約38000個，這顆鏡頭也是Luftwaffe軍用相機和戰地記者的標準鏡頭。戰後，Summitar是最後一款純螺牙鏡頭，在7年間生產134000個。大多數資料寫從1945年11月的序號587601開始，Summitar開始有鍍膜，但事實上工廠資料顯示這序號是1942年初生產。鍍膜技術不太可能在戰後馬上被應用，因為鍍膜技術是軍用性質且需要高精密的生產機具。而在戰後長達一段時間，徠茲公司開始提供鍍膜技術作為客戶服務。

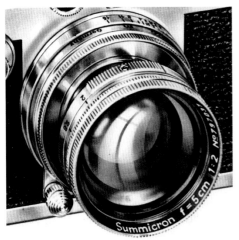

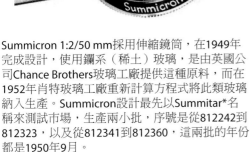

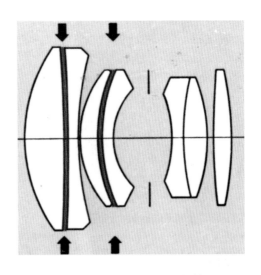

Summicron 1:2/50 mm採用伸縮鏡筒，在1949年完成設計，使用鑭系（稀土）玻璃，是由英國公司Chance Brothers玻璃工廠提供這種原料，而在1952年肖特玻璃工廠重新計算方程式將此類玻璃納入生產。Summicron設計最先以Summitar*名稱來測試市場，生產兩小批，序號是從812242到812323，以及從812341到812360，這兩批的年份都是1950年9月。

鏡頭設計是交由古斯塔夫·克萊納堡（Gustav Kleineberg）與歐托·齊瑪曼（Otto Zimmermann）完成。鏡頭採用7片鏡片設計，內含氧化釷和放射性輻射物質，為了防止放射物質霧化底片感光乳劑，鏡頭最後一片鏡片採用燧石玻璃，可阻隔放射物侵入底片。

Summicron鏡頭從一開始即生產L39螺牙接環和M插刀接環兩種版本。1957年下一代固定鏡筒版問世，但第一代伸縮鏡筒L39版一直生產到1960年為止。當年的徠茲文獻給予這顆鏡頭極高的評價：「在Summicron鏡頭裡，我們已創造出135片幅裡最高的效能品質，這是完美地結合玻璃實驗室的最新進展和光學設計部門的最新見解。」嚴肅地說，鏡頭在最大光圈的表現比上一代好，整體反差低，細節上有良好的解像力，同時也有優秀的色彩校正能力，可紀錄到細微的色彩差別。

如原始文獻記載，強調鏡片空氣面的使用。

產量約有125000顆，顯示出它相當普及化，2/50 mm鏡頭是大部分攝影師的通用鏡頭，他們通常使用中段光圈來拉長景深範圍。徠茲公司建議光圈4是全方位攝影下的最佳光圈。

35.48. Summicron (II) 50mm 1:2

年份	1956 – 1968
代碼	SOSTA/11018/11518（Rigid，L39環） SOOIC-MS/SOSIC/11618/11818（Rigid，M接環） 11117（Rigid，M接環，黑色） SOOIC-MN/SOMNI/11918（DR，M接環）
序號	1400001 – 2438000
最大光圈	1:2
焦距	50 mm
鏡片/組	7/6
角度	45°
最短對焦	100 cm、48 cm（DR近攝版）
重量 (g)	285、400（DR近攝版）
濾鏡	E39
版本	大部分是銀色版，少數為黑漆版（後改鍍黑版）。DR近攝版可取下專用眼鏡。而特殊版Flash-Summicron（Summicron-Compur）採用鏡間快門，速度1/100、1/200。

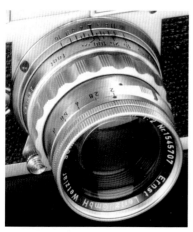

35.49.　Summicron (III) 50mm 1:2

年份	1969 – 1979
代碼	11817
序號	2269251 – 2887150
最大光圈	1:2
焦距	50 mm
鏡片/組	6/5
角度	45°
最短對焦	70 cm
重量 (g)	260
濾鏡	E39
版本	只有黑色電鍍版，對焦環有兩種，如前 代的大型滾邊環和現代普通版

固定鏡筒（Rigid）的Summicron 1:2/50 mm鏡頭在1957年導入市場，在此之前的數年前已開始規劃。鏡頭有光學上實質提升，可能是因為M相機的接環空間更廣一些。此外徠茲設計師想避免第一代伸縮鏡筒造成的不穩定性，因為不可避免的機械間隙將造成鏡筒精密度有些微誤差的問題。

為了提升整體反差，光學設計也有所改變，傳聞說是曼德勒個人的影響。有4片鏡頭是LaK9玻璃，跟前代相比有些簡化，在第1片和第2片之間的距離從0.28 mm增加到1.52 mm，第2片的形狀有所不同，而在第3到第4片的間隔也有改變。

這一代的Summicron有兩種版本：固定鏡筒版本（Rigid）和近攝版本（DR），毫無問地建立起徠卡相機在世界上的最高名聲。鏡頭筒身如石頭般堅固，同時手感柔順像奶油一般。機械精密工藝和耐用度都一流水準，這些特性使這顆鏡頭寫下徠卡世界的傳奇歷史。DR近攝版本帶有神話色彩，但無法在批判分析報告中存活。設計師為了近攝的需求，不得不接受一些無法完全校正的像差，因此做出後鏡片為小口徑。整體反差比前一代好，但仍然偏低。當光圈縮小到4，細節解析力大幅提升，並發揮這個鏡頭的所有潛能。聲名遠播使它成為銷售常勝軍，總產量將近135000顆。下圖是經典組合，M2搭配固定鏡筒版。

60年代的底片感光乳劑發展很快，鏡頭設計和攝影需求迎向高銳利度的時代。研究調查指出，在感光乳劑的有限解析力上做出高反差，比高解析力但搭配低反差，前者可提供更好的影像品質。徠茲Summicron-R鏡頭和Nikkor-H 2/50 mm可能是最先遵循這個法則來設計的鏡頭，這兩顆都是6片鏡片，以取代前一版反差較低的7片鏡片設計。

1969年推出的Summicron是加拿大設計，追隨著另一顆也是加拿大設計的鏡頭Summicron-R的設計原則。這個第3代鏡頭比前一代有明顯的效能提升，最大光圈下有中度到高度的反差，縮到中段光圈後更能展現優秀的細節解像力。性能提升的一個原因是降低到6片鏡片，在第4到第5鏡片的空氣面僅0.07 mm。這個非常小的薄度並不能在公開結構圖上看到，但僅說明在這些鏡片間有誇張的距離。性能提升的另一個原因是最後鏡片的口徑加大，以協助設計師降低一些像差。

整體來說，鏡頭達到頂級水準，但當年的連動測距系統被單眼相機罩上一層陰影，因此鏡頭銷售量偏低，僅40000顆。

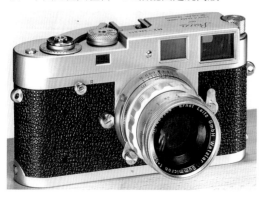

35.50. Summicron-M (IV) 50mm 1:2

年份	1979開始（現行版）
代碼	11819（黑色）、11825（銀色）
	11826（內建遮光罩，黑，1994開始）
	11816（內建遮光罩，銀，至2004）
	11624（鈦版）、11619（L39接環）
序號	2909101開始
最大光圈	1:2
焦距	50 mm
鏡片/組	6/4
角度	45°
最短對焦	70 cm
重量 (g)	195（黑色）、335（鈦版）
	240（內建遮光罩、黑色）
	335（內建遮光罩、銀色）
濾鏡	E39
版本	從1994開始的版本重新設計鏡筒，改為內建遮光罩。2001年有L39接環的特殊版。另有特殊白金版搭配"150 Jahre Optik" 光學150週年紀念機。

曼德勒在1979年重新設計Summicron鏡頭，是根據他做雙高斯設計分析的博士學位研究。新設計有5個表面，鏡片曲度可分為4組，更容易製造。由徠茲玻璃實驗室研發的玻璃，同樣也用在移除非球面鏡片的新版Noctilux（指1.0）上。這個版本的Summicron生產將近1/4世紀，顯示出它的高效能水準，而且是所有新設計裡具有指標性的標準鏡頭。

5個表面是扁平的，可降低像差校正能力，同時也能簡化生產組裝過程。鏡頭擁有大幅提升的影像品質，是效能最佳化的崇高致敬產品，這在電腦時代來臨之前幾乎是不可能的任務。提升的效能包括有慧星像差的嚴密校正和像場彎曲問題等。

在最大光圈下，鏡頭擁有和前一代相同的反差，但在微小細節表現上，卻達到極高的解像力，使影像有如閃閃發亮般的澄明清晰。高亮區域仍可見微小細節，證明了鏡頭的耀光和眩光現象得到良好的控制。

光圈2.8可提升細節的反差，外圍區域亦如此。在光圈4時，達到頂尖影像品質，外圍區域緊跟著中央區域，我們比較第3代鏡頭在相同光圈下，舊版明顯偏軟。在光圈5.6，整體反差稍微降低，細節材質的解像力則有些微提升。這裡請注意，使用這顆鏡頭時應仔細考量攝影主題和需求。得到整體最佳反差的光圈是在4，但得到最佳細節解像力（無論灰階或彩色）的光圈反而用5.6比較適合。科學測試可以指出這些測量上的差異，但使用者自己才能親眼感受它。攝影技術在這裡是一個限制，邊緣失光情況和第3代相同，而近距離的效能品質則有所提升，耀光降低、描繪力佳、沒有桶狀變形。

以往設計上，一個鏡頭只能校正在無限遠，所以在近距離的品質應會降低，近距離攝影在理論上可行，但實際面總不如此，而許多徠卡現行版鏡頭已改善近距離品質，和無限遠一樣好，這裡指的無限遠並非真正的數學無限遠，而是指焦距的100倍數值。

光圈2的鏡頭在早年的街頭攝影和報導報導是實用級工作鏡頭，現行版Summicron鏡頭是曼德勒博士針對雙高斯設計最佳化的終極產品，它是此研究的美味果實，而更強的現代設計終在近年突破，詳見下述鏡頭。

35.51. Apo-Summicron-M 1:2/50 mm ASPH. FLE

年份	2012開始（現行版）
代碼	11141
最大光圈	1:2
焦距	50 mm
鏡片/組	8/5（1個非球面鏡片，其中有1個非球面表面），浮動鏡組
角度	45°

最短對焦　70 cm
重量 (g)　300
濾鏡　E39
版本　有對焦桿
遮光罩　內建

彼得‧卡柏第一次試著做出Summicron-M 2/50 mm的改良版，是從1997年開始。鏡頭是8片鏡片設計，帶有前瞻性的實力。順道一提，這個設計是由Summilux-M 1:1.4/50 mm ASPH.衍生而來，全新Apo-Summicron-M 1:2/50 mm ASPH.是過去15年來光學技術和機械工藝的交會頂點。

鏡頭使用全新且昂貴的光學玻璃，完全沒有桶狀變形，最大光圈的表現大幅超越前一代。在光圈5.6時，影像品質相當於Apo-Telyt-R 1:4/280 mm的效能，相當令人驚訝。

鏡頭體積幾乎不比Summicron現行版還大，但現在這個小體積裡卻有8片鏡片。長度47 mm（相較於Summicron-M的43.5 mm），口徑相同都是53 mm，重量上Apo-Summicron-M為300克，而Summicron-M是240克。

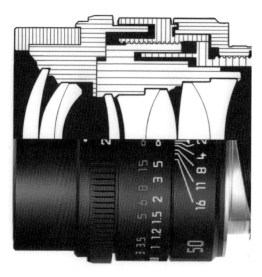

Apo-Summicron-M是現今效能最佳的鏡頭，對那些要求影像品質、且有能力負擔價格的愛好者來說，無疑是一項珍寶。

35.52. Elcan 2/50

年份　　　1972（1975？）
最大光圈　1:2
焦距　　　50 mm
鏡片/組　4/4
角度　　　45°

最短對焦　100 cm
重量 (g)　220
濾鏡　E39
版本　有對焦桿

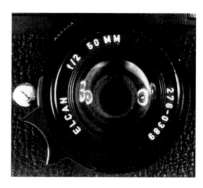

這是徠茲加拿大公司設計給KE-7A軍用版的標準鏡頭，另有2/66 mm和2/90 mm也提供給該相機使用。4片4組設計，前鏡組的3片鏡片，如同第3代Summicron鏡頭的形式，後鏡組則改用單一鏡片。傳聞說僅製造約30到60顆，非常少量。測試效能未知，但根據設計來看，影像品質至少應與Elmar 1:2.8/50 mm一樣好。這個鏡頭在徠茲歷史上僅是一個小插曲，讓收藏家有無限想像空間。

上圖是Elcan的基本設計圖。

另一個更驚人的設計是Elcan 1/90 mm，採8片6組設計，如同第一代Summilux 1.4/50 mm的光學設計，第一鏡片在Elcan設計裡切為兩個分離鏡片，但總重量卻高達1.8 kg。

35.53. Xenon 50 mm 1:1.5

年份　　　1936 － 1948
代碼　　　XEMOO
序號　　　270001 － 491897（最後批次結束於
　　　　　492000，但序號沒有用到最末）
最大光圈　1:1.5
焦距　　　50 mm
鏡片/組　7/5
角度　　　40°
最短對焦　100 cm
重量 (g)　300

濾鏡	E40.5
版本	光圈值為歐制，最小光圈是9。鏡頭大部分是銀色，一些是鎳質。所有版本有3到4個滾邊止滑環。遮光罩口徑為44和43 mm。

35.54. Summarit 50 mm 1:1.5

年份	1949 – 1960
代碼	SOOIA（L39接環）、SOOIA-M（M接環）
序號	740001 – 1537000
總數	約65000
最大光圈	1:1.5
焦距	50 mm
鏡片/組	7/5
角度	45°
最短對焦	100 cm
重量 (g)	320
濾鏡	E41或43 mm
版本	光圈值為國際制，最小光圈是16。早期版本的鏡筒如Xenon。特別序號1000000是在1952年10月24日生產。對焦距離有公尺和英吋兩種。

關於Xenon和Summarit的起源，令人感到一團混亂。事實是這樣，30年代時，許多設計師都在研發給小型相機使用的大光圈鏡頭。蔡司率先推出Contax相機使用的Sonnar 1:1.5/50 mm鏡頭，以及電影攝影機用的Biotar 1:1.4/50 mm鏡頭。大部分設計都是對此做最佳化，相關知識即從電影應用延伸到135相機。貝雷克計算出雙高斯結構的光圈1.5版本，但玻璃鏡片的表面需要鍍膜輔助，而當時還沒有鍍膜技術。後來Taylor, Taylor and Hobson公司（以下稱TTH）的W.H. Lee設計出1:1.5/50 mm鏡頭，這是他根據電影鏡頭（TTH主力產品）的研究，移植到135相機的版本。隨後，Schneider即以TTH設計做出大光圈鏡頭，命名為Xenon。

左圖為Xenon 1.5/50，右圖為Summarit 1.5/50。

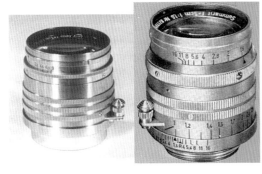

為何徠茲公司選用TTH設計，沒有人知道。推測是徠茲公司需要在鏡頭群裡加入這樣一個大光圈

鏡頭，來防止攝影師被蔡司的產品吸引。有人認為Xenon鏡頭是在徠茲工廠製造，但事實不是如此，因為沒有任何工廠資料提到Xenon鏡頭。它極有可能是在Schneider工廠製造，然後提供給徠茲公司。確定有8種版本，總數排定6500顆。最後一個鏡頭是在1939年製造，戰後銷售版本是在戰前已經做好的，可能有用鍍膜。傳聞說：戰後的銷售量不到100顆！拆解這些鏡頭，每片鏡片都用上鍍膜，然後再組裝回去，這非常花費勞力和成本。為何徠茲公司在Summarit發行後還這麼做，這是一個大疑問。Xenon的最早序號270001是在1935年，僅排定4顆，想必應是工程測試版。實際量產是在1936年，序號從288001開始。在早期版本有字樣「Taylor-Hobson US Patent 2019985」或「Taylor-Hobson Brit. Pat. 373950」刻在鏡頭上，而在1938年之後去除字樣。Xenon鏡頭非常昂貴，1939年的售價大約是Elmar 3.5/50的4倍高，Summar 2/50的2倍高。擁有這樣的超大光圈1.5鏡頭，不只是代表個人聲望（看看它的價格！），也允許攝影師在微光環境拍到照片，就像艾森史塔克的燭光室內風格。鏡頭的低反差和像差問題可用曝光不足的手法來減輕。

鏡頭在最大光圈的表現，受限於內層耀光現象，容易使照片裡的陰暗部亮化。大光圈鏡頭呈現的夢幻浪漫照片，可在當年很多經典照片看到。Xenon鏡頭縮到中段光圈時，即有可接受的品質，但Elmar在同光圈下的效能表現超過Xenon。

Summarit 1:1.5/50 mm是Xenon 的鍍膜版本，工廠紀錄顯示這個時候的鏡頭是在徠茲工廠製造。最後一個批次是由加拿大製造。Summarit開始於序號491898，首批排定102顆，序號從491898到492000，但實際的製造數量不得而知。根據工廠資料，Summarit似乎在所有方面都等同於Xenon但加上防反射鍍膜層。生產中等的數量75000個，價格不會太貴，和後來Summicron DR相同價位！商業上非常成功，在徠茲公司裡是這麼認為的。

防反射鍍膜技術是鏡頭設計師的一個有效工具，鍍膜可降低光線的反射，加強光線穿透，但只在特定的表層。整體反差在最大光圈下仍然偏低，普遍來看Summarit的影像品質相當接近於Xenon，這不令人驚訝，因為兩者光學設計相同。這些鏡頭如果用在數位相機上，拉高反差後，可表現更好的影像品質。

35.55. Summilux (I) 50mm 1:1.4

年份	1959 – 1961
代碼	SOWGE/11014（銀色，L39接環） SOOME/11114（銀色，M接環） SOOME/11113（黑色）
序號	1640601 – 1844000

最大光圈 1:1.4
焦距 50 mm
鏡片/組 7/5
角度 45°
最短對焦 100 cm
重量 (g) 325
濾鏡 E43
版本 大部分鏡頭是M接環，少數為L39接環。
銀色較多，黑色較少。

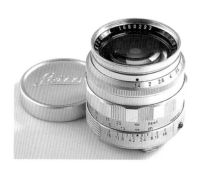

從Summarit改版到Summilux是很平順的，第一批是在1957年，序號從1546001到1546150，鏡頭命名為Summarit 1.4/50 mm，這個名稱很快地改為Summilux，這也是歷史上第一次用這個名字。為何徠茲公司將Summarit改名為Summilux，沒有人知道。可能是他們想強調這兩者的不同，以及強調知名Summicron家族現在有了大光圈版本（lux是希臘語的light之意）。1.4/50 mm第一代的設計延襲Summarit，但採用不同口徑和新的玻璃。- Summarit的玻璃指數是1.6433、1.6127和1.5814，而Summilux則是較高的指數1.7883、1.7440、1.6889、1.6727和1.6425。鏡頭是徠茲工廠的設計，與前一代相比有些改良。特別是有較高的反差和較佳的微小細節解像力。然而整體影像品質並沒有驚豔市場，於是很快地在1961年接棒給下一代Summilux-M 1:1.4/50 mm。不過，這個短命鏡頭的銷售量超過17000個。

鏡頭設計非常接近原始Xenon/Summarit，但改用新的玻璃。這個7片鏡片的設計是所有現代大光圈鏡頭的骨幹，即使在今天的單眼相機系統也是。這個光學系統被裝在徠茲公司設計過少數非常漂亮的鏡筒裡，筒身有精細研磨的加工處理，其上

配有景深表尺與荷葉邊的對焦環。

35.56. Summilux (II) 50mm 1:1.4

年份 1962 – 2004
代碼 11114（黑色電鍍，銀色，M接環）
11113（黑漆版）。
從1995年之後改為11868（黑色電鍍）
11856（銀色鍍鉻）、11869（鈦版）
11621（L39接環）
序號 1844001 – 3983050
最大光圈 1:1.4
焦距 50 mm
鏡片/組 7/5
角度 45°
最短對焦 100 cm，後期70 cm
重量 (g) 360，1995年改275（黑）、380（鈦）
濾鏡 E43，後期E46
版本 早期是用第一代的筒身。後來改為滾邊防滑對焦環和E43口徑，從1995開始改為內建遮光罩、70 cm最近對焦、275/380重量、E46口徑。
特別序號2000000是Summilux 1.4/50。
特別版有Leica 1913 – 1983紀念版，150 Jahre Optik白金紀念版，M6旅行家套組，Sultan Brunei白金版，Oeresundsbron 2000，Sheikh Al-Thani等。

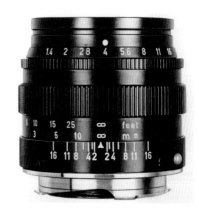

Summilux第2代是加拿大設計，採用5種不同的高折射率玻璃，從1.7170到1.7883。第二鏡組分離為單獨鏡片，最後一組做成膠合。在加拿大和德國的設計哲學上，這裡可看到明顯差異。加拿大傾向日本作法，將反差列為優先目標，而德國則是傾向古典作法，以解像力和色彩校正為最重點項目。

下圖看到第2代的光學結構，再往下的第3代也跟隨著相同的光學作法。

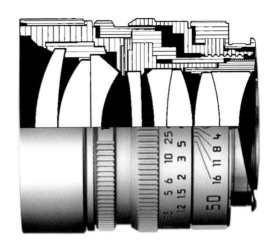

在60年代，推銷一個相機系統必定要搭配非常頂級的1:1.4/50大光圈規格。但是，不容易將1.4的表現做到和同時期光圈2鏡頭一樣好。兩倍的進光量將提高像差影響達4到9倍。

Summilux第2代鏡頭列在型錄上長達40年之久，但銷售量一般，介於50000到60000之間。鏡頭表現針對連動測距相機做最佳化，畫面中央有非常高的影像品質，同時有較高的像場彎曲。這個平衡是建立在連動測距使用者習慣對焦在影像中央，而像場彎曲不是那麼容易可察覺，因為主體的銳利邊緣非常地柔順過渡。如果和蔡司Planar 1.4/55、Nikon 1.4/50 mm相比，Summilux在最大光圈下的反差標準是輕易獲勝的，寫下它在大光圈鏡頭史上的威名。其他設計則有較低的反差但較好的全畫面品質，因為單眼相機使用者習慣以全畫面來對焦。

這個第2代的加拿大鏡頭在規格上是一流水準，縮小光圈更能表現優秀畫質。鏡筒處理和品質也達到頂級作工，它受歡迎的程度和聲望，反映出第2代Summilux確實是當年最優秀的大光圈鏡頭。

35.57. Summilux-M (III) 50mm 1:1.4 ASPH. FLE

年份	2003開始（現行版）
代碼	11891（黑色）、11892（銀色）
序號	3964511開始
最大光圈	1:1.4
焦距	50 mm
鏡片/組	8/5（一個非球面表面），浮動鏡組
角度	45°
最短對焦	70 cm
重量 (g)	335（黑色）、465（銀色）
濾鏡	E46
遮光罩	內建

眾多大光圈高品質的鏡頭，都是衍生來自古典雙高斯或Planar設計，這是在1896年由蔡司公司的保羅·魯道夫（Paul Rudolph）發明。即使到了今日，許多標準鏡頭也是採用這種結構，它應用超過一世紀之久。Planar設計為嚴謹的對稱式，但後續衍生型採用不同的玻璃曲度以得到更好的像差校正。高折射率的新式玻璃允許更多校正，這種玻璃有更強的光線彎曲力，降低曲度來使球面鏡的像差弱化。

第一個從雙高斯設計跳脫出來的是1989年的Summilux-M 1:1.4/35 mm Aspherical，結合跳躍性思考、新式玻璃和非球面鏡片的新技術導入，結果製出一個有超高影像品質的設計。

Summilux-M 1:1.4/50 mm ASPH.跟隨1989年設計的腳步，開創出超大光圈標準鏡頭的全新基準。在最大光圈下，整體反差很高，細節解像力達到頂尖水準。像場平面幾乎是平坦的（前一代的缺點是像場彎曲太大），亮點光量現象降到最低，這有賴於使用新式鏡筒來達到耀光降低的技術。而在非常極端嚴格的測試下，才可發現最大光圈下有一點點的細節偏軟，但當光圈縮到2或2.8，殘餘像差縮減到很低的比例，產生出乾淨且明快的影像。

浮動鏡組設計（FLE），提升近距離對焦的品質，主要是在1到3公尺對焦距離，強化外圍區域的影像品質和反差。

新版Summilux-M 1:1.4/50 mm ASPH.是徠卡鏡頭群裡最佳的大光圈全方位鏡頭，它可用在任何攝影用途，在所有光圈下產生的影像都沒有限制，品質遍及整個畫面。

鏡頭是由彼得·卡伯設計。

手感極佳柔順，適合所有使用者，鏡頭體積完美與相機結合。鏡筒的對焦桿允許使用者以單指操控，快速對焦，內建的遮光罩有定位鎖，防止誤觸造成伸縮。外觀處理採用非常高的標準，光圈環的定位點很紮實。光學表現方面，獨一無二，可說是光學和機械工藝的結晶。這顆鏡頭發表到現在已有10年之久，和競爭對手相比仍然是頂尖水準。在影像供應鏈上如搭配底片或數位M8/M9的工作流程，Summilux-M 1.4/50 mm ASPH.已被視為最重要的考慮。而另一個鏡頭設計方法則是將光學設計與感光元件特性和軟體演算法整合在一起，這個方法可解決不同組件造成性能分散的問題，對純光學設計發起新的挑戰。

35.58. Noctilux 50mm 1:1.2

年份	1966 – 1975
代碼	11820
序號	2176701 – 2557550
最大光圈	1:1.2
焦距	50 mm
鏡片/組	6/4（2個非球面鏡片，其中有2個非球面表面）
角度	45°
最短對焦	100 cm
重量 (g)	450
濾鏡	Series VIII、E48
版本	黑色電鍍鋁質，內部為鋼/黃銅，鏡頭非常重但手感柔順，對焦環為寬版防滑型。只有極少數銀色版，推測是樣品。

60年代，街頭攝影發展到夜間的拍攝，如在暗巷和後台場景。而底片感光度即使經過暗房增感，仍然不容易拍攝這樣的主題。此時超大光圈鏡頭已存在市面上，很多人討論它們的可用性。也能透過故意曝光不足的技巧來拉高快門速度。而現代科技已能使攝影師使用數位ISO 25000甚至更高。

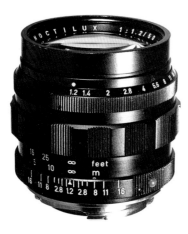

當年Tri-X底片增感到1000度，會產生慘白的亮部和炭黑般的暗部。市面上的眾多大光圈鏡頭，頂多是1.4光圈的設計，而且在最大光圈下的整體反差非常低。

1966年，Noctilux 1:1.2/50 mm鏡頭發表，擁有2個非球面表面，成為當年的傳奇。鏡頭設計由黑慕·馬克斯（Helmut Marx）和保羅·辛得（Paul Sindel）負責。非球面的使用，降低慧星像差。頂尖的耀光抑制能力，產生非常清晰的影像。在最大光圈下，整體反差偏中高，主體輪廓解像力乾淨俐落。在這個校正哲學下的缺點是有較高的像場變曲，但這不影響Noctilux成為當年的環境光攝影與街頭攝影之王。縮小光圈到中段，效能明顯提升，影像品質接近Summicron。徠茲工廠擁有非球面研磨技術，機具必須手動人工操作，這造成失敗率很高。這個鏡頭製造成本非常昂貴，產量極低，在10年之間僅表定生產2500顆。鏡頭對焦點偏移問題（focus shift）很敏感，通常必須在工廠內針對個別不同相機做校正化。當年的鏡頭測試報告有許多不同看法，這也說明不是每個人都有足夠的專業能力來操控Noctilux的特性。外型處理很漂亮，配上超高效能，但那高昂的價格卻不能吸引當年的徠卡使用者。而另一方面，徠卡收藏家卻非常熱衷於擁有這樣的稀有鏡頭，所以它的二手價格遠遠超越現代全新且效能更強的Noctilux-M 0.95/50 mm ASPH.！

徠茲公司曾試著在R系統上也製造這樣的鏡頭，在80年代初做了縝密研發，但由於物理限制，如口徑，自動光圈葉片機械結構所需求的空間等，限制了鏡頭的發展，最終這個專案被廢止。

35.59. Noctilux-M 50mm 1:1

年份	1975 – 2008
代碼	11821、11822（從1994年開始）
序號	2749631 – 3985033
最大光圈	1:1
焦距	50 mm
鏡片/組	7/6
角度	45°
最短對焦	100 cm
重量 (g)	580、630（從1994年開始）
濾鏡	E58、E60（從1994年開始）
版本	所有版本都是黑色電鍍鋁合金筒身，第一版為E58口徑和580克，第二版為E60口徑，第三版有不同的遮光罩，從1994開始的第四版改為內建遮光罩和稍微更改鏡片等。最後100顆，做成盒裝特殊版本。

很多報告說光圈1甚至超越人眼感度的極限，人眼的最大光圈約在2到3之間，瞳孔最大約8 mm。如果要找有大光圈眼睛的動物，我們看看貓，它們的眼睛最大光圈是0.9。

使用這顆鏡頭在最大光圈下需要很精準的對焦，因為景深很淺，對焦在2公尺的景深範圍僅有10公分，在黑暗環境使用更是不容易。鏡頭已達到被人妒忌的崇高地位，即使其他鏡頭效能更好，但Noctilux在最大光圈下的特色很獨特。鏡頭需求量很高（二手價格也不合理地高！），表定的總產量和銷售量超過17000顆。這個鏡頭是個活歷史，光學設計是藝術發揮和先進科技的結晶。鏡頭體積和重量卻限制了它的使用性。有人認為重量可穩定相機在低速快門下的使用，另一方面卻是過重使得手震變得不可控制。

老舊迷思認為1/15快門速度下也可以拍出銳利照片，這沒有事實根據。可以透過這樣的測試，拍攝一張將徠卡圖標固定在小孔上且背光的照片來觀察。

Noctilux鏡頭已被譽為徠茲光學部門的代表作品，因為使用球面鏡片，卻能夠取代上一代的非球面鏡片，這是光學設計的成就。近代，徠卡系統化地使用非球面表面在所有鏡頭上，破解了這個觀點。

Noctilux的重要性在於它的性能超越了超大光圈鏡頭的限制，提升到實用階段。昏暗主體的細節再現力是其優點，在這環境下的嚴重地邊緣失光並不造成困擾。這個鏡頭特性後來變得老套，因為可藉由數位軟體來加強反差達到效果。鏡頭和同時期的Summilux-M 1:1.4/50 mm相比，過重60%。價格方面在2000年貴40%，2550歐元比上1839歐元。在2006年貴35%，3250歐元比上2400歐元。（Noctilux比Summilux）

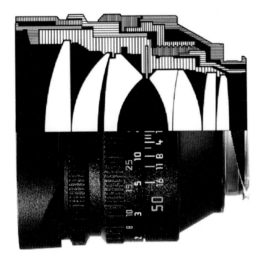

Noctilux 1:1/50 mm的光學結構，看起來像是兩種Summilux版本的混合體，近似於原始Summarit和Summilux-R（1970年）的組合，從這方面來看並不意外。70年代是徠茲公司的困難時期，連動測距相機被否定，公司垂死掙扎。此時迫切需要一個降低成本和吸引目光的設計。

左圖為第一版，右圖為最後一版。

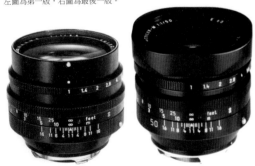

這個曼德勒設計的鏡頭，使用編號900403的徠茲玻璃，折射率1.9。這種玻璃允許設計師使用較小的玻璃曲度達到同樣效果，這有助於降低球面像差，特別是在超大光圈鏡頭上。但全部使用球面鏡片卻會產生一定的焦點偏移，使中段光圈下的反差降低。

Noctilux-M 1:1/50 mm是第一顆在超大光圈下產生可用影像品質的鏡頭。在最大光圈下產生高反差解像力是不太可能的事，但它主體輪廓的再現力和細節解析是相當微妙的漸層過渡，無論用在彩色或黑白上。呈現風格是畫風藝術式的，更勝於科學式。Noctilux的一個重要特徵是在散景裡的形體保留，帶來非凡的視覺深度。縮小光圈到中段，Noctilux呈現如同一般標準鏡頭的最大光圈表現，但沒有達到他們的嚴格校正。

35.60. Noctilux-M 50mm 1:0.95 ASPH. FLE

年份	2008開始（現行版）
代碼	11602
最大光圈	1:0.95
焦距	50 mm（實際為52.3 mm）
鏡片/組	8/5（2個非球面鏡片，其中有2個非球面表面），浮動鏡組
角度	45°
最短對焦	100 cm
重量 (g)	700
濾鏡	E60
遮光罩	內建

曼德勒設計的Noctilux-M 1:1/50 mm，卡伯設計的Noctilux-M 1:0.95/50 mm ASPH.，在性能上，沒有太大的差異。前後兩代超過30年，曼德勒設計的時代是在節制策略下，徠茲公司當時垂死掙扎，已整合進Wild Heerbrugg公司，而攝影部門沒有得到太多注意，連動測距相機在頂級鏡頭和高品質製造工藝的熱情下逐漸減弱。曼德勒在設計上只有陳舊工具和方法，但巧妙地用了徠茲玻璃實驗室研發的高折射率新式玻璃。

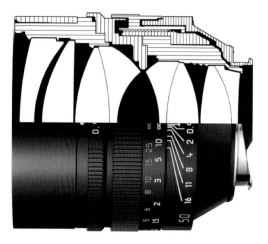

2008年，徠卡在瀕臨破產後的浴火重生，注入大量的資金投入研發，在激進總裁史蒂芬·李的領導下，引進當代高科技CNC技術和先進的鏡頭設計機具，使公差容許值達到非常小，以強化影像品質。光學設計部門則在彼得·卡伯的領導，從肖特引進的玻璃，創造出一種新的玻璃類型，在極小公差下加入浮動鏡組的使用，結合玻璃的不規則色散和稀有特性，以新機具來研磨玻璃表面到精準形狀，使鏡頭鏡片的精準度達奈米層級。其成果即是0.95超大光圈標準鏡頭，品質表現和Summilux-M 1:1.4/50 mm ASPH.一樣好。重量700克，尺寸75 x 70 mm（長度和口徑），輔以令人心痛的價格，全新的Noctilux展現徠卡公司的自信心。

光圈值採用0.95是相當大膽的，不止是因為進光量增加11%造成像差控制的困難。最大光圈下的反差很高，細節解像力也達到頂尖。焦點偏移現象已不復現，慧星像差明顯降低，縮小光圈的品質甚至稍微超越Summilux-M 1:1.4/50 mm ASPH.。但有一點點色散現象發生，這在大光圈鏡頭是不可避免的。

光量現象仍然可見，但這在現代數位處理並不造成太大影響。如果你的手指敏感，可注意到鏡頭手感有一些阻力。為了保持鏡頭體積在可接受的尺寸，調焦環是相當薄的，當你的手指施力，可感受到轉動時有點沉重。

整體來說，Noctilux是一流水準，缺點則在價格和尺寸、重量上。它和全新Apo-Summicron-M 1:2/50 mm ASPH.一樣被視為奢華精品。而它的價格和Summilux-M 1.4/50 mm ASPH.相比是很戲劇化的。在2009年，0.95的價格是7995歐元，1.4的價格是2750歐元，兩者竟然相差290%！耗工的非球面鏡片製造和獨特玻璃的選用，解釋了它的高價原因。而我們回頭看看曼德勒版的Noctilux 1.0，它的設計哲學卻是盡其可能地降低成本。

35.61. Hektor 73mm 1:1.9

年份	1931 － 1941
代碼	HEKONKUP、HEKONCHROM HEGRA（有銀色對焦刻度）
序號	94140 － 566500
最大光圈	1:1.9
焦距	73 mm
鏡片/組	6/3（triplet結構）
角度	34°
最短對焦	150 cm
重量 (g)	460
濾鏡	A42
版本	黑漆版，倒裝遮光罩，鎳環，歐制光圈值。後期改為銀環，距離標尺為公制。有些版本是非旋轉的對焦鏡筒。

Hektor 1:1.9/73 mm 是貝雷克初步嘗試在中焦段下設計出超大光圈鏡頭。然而Triplet三片鏡設計無法發展太多，這個規格在當年來看是值得敬佩的，但最大光圈卻表現不佳。注意30年代一般鏡頭光圈只有5.6，同時期的Ernostar最大光圈2是個例外。Sonnar結構在當時是較好的選擇，有人可能會質疑為何貝雷克使用一般的Hektor設計？從Hektor 2.5/50 mm和Hektor 1.9/73 mm相似點很高來看，也許這可解釋為經濟因素。鏡頭的反差和解像力都非常低，但光圈使它能夠在微弱光源下拍出照片，這是其他相機辦不到的。鏡頭的意義在於它的大光圈特殊性，使徠卡攝影師可拍到夜晚照片或舞台照片，在此之前簡直不可能。這類型的照片使徠茲公司創造一個新名詞：徠卡攝影（Leicagraphie）。

1936年的價格是260馬克，比標準鏡Elmar 3.5/50 mm的75馬克貴上3.5倍，也是徠卡鏡頭群第二貴的鏡頭，但它仍然售出約7500顆。

35.62. Summarit-M 75mm 1:2.5

年份	2007開始（現行版）
代碼	11645
最大光圈	1:2.5
焦距	75 mm
鏡片/組	6/4
角度	32°
最短對焦	90 cm
重量 (g)	約345
濾鏡	E46
遮光罩	螺牙旋入式（選購）

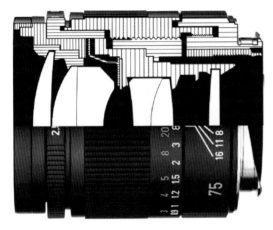

有些鏡頭第一眼看到讓人充滿好感，Summarit-M 1:2.5/75 mm即是其中之一。它擁有漂亮的輕巧外型，紮實手感，柔順的操作。此外，提供僅次於Apo-Summicron-M 1:2/75 mm ASPH.的性能。Summarit可被描繪為高反差和高解像力的鏡頭。在最大光圈下，主體輪廓有光暈現象，但縮到中段光圈，整體表現值得稱讚。

Summarit的色彩演繹帶有中度的輕微暖調，但色彩在數位流程不是那麼重要，因為後製時可更改白平衡來調整色溫。Summarit鏡頭是徠卡設計師對古典傳統的緬懷，向貝雷克時期致敬：在輕巧體積內蘊含高效能表現，符合連動測距哲學，使用口袋型相機和鏡頭進行低調拍攝。

35.63. Apo-Summicron-M 75mm 1:2 ASPH. FLE

年份	2004開始（現行版）
代碼	11637
序號	3983051開始
最大光圈	1:2
焦距	75 mm
鏡片/組	7/5（1個非球面鏡片，其中有1個非球面表面），浮動鏡組
角度	32°
最短對焦	70 cm
重量 (g)	430
濾鏡	E49
遮光罩	內建

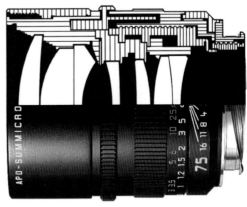

自從Summilux-M 1:1.4/75 mm在1980年發表後，這個鏡頭焦距已經創造了一群忠實的追隨者，他們更愛長於50 mm鏡頭以上的主體背景微妙分離感。為了在連動測距機構內加入額外的75 mm框線，相機必須重新設計，這個更動將提高觀景窗的耀光現象，M4-P是第一部加入75 mm框線的相機，之後這個耀光問題持續地困擾著一段時間。

Apo-Summicron-M 1:2/75 mm ASPH.擁有高反差、高解像力和非常平坦的像場平面。這在大光圈鏡頭並不常見，因為球面鏡片組成的光學系統較容易有彎曲的像場。技術上，降低像場彎曲的總和（Petzval sum）是校正像差的關鍵，這不容易達到，但運用了不規則色散高折射率玻璃、浮動鏡組、非球面鏡片，全部並用可降低像場彎曲現象以及色差問題。

在最大光圈下的細節解像力達到頂尖水準，從畫面中央到四周都是。縮到中段光圈，可提升細節邊緣的反差。耀光和眩光幾乎看不見，鏡頭可在暗部呈現清楚的細節。鏡筒內部黑化和鏡片的黑漆環裝可有效降低二級反射和高光光暈現象。

這個鏡頭有紮實柔順的手感，也是現代徠卡鏡頭的代表作品。以這尺寸來說不算輕，但它的特殊玻璃值得這個重量。一機兩鏡的套組，採用Elmarit-M 2.8/28 ASPH和Apo-Summicron-M 2/75 ASPH，幾乎可適用在所有場合拍下所有可能性的照片，這個組合甚至可裝進小包裡。如果你拿來比較早

年的Hektor 6.3/28和Hektor 1.9/73組合，可明顯見到效能表現有飛躍性成長。

35.64. Summilux-M 75mm 1:1.4

年份	1980 – 2004
代碼	11814、11815（從1982開始） 11810（從1998開始）
序號	3063301 – 3885206
最大光圈	1:1.4
焦距	75 mm
鏡片/組	7/5
角度	32°
最短對焦	100 cm（早期）、75 cm（後期）
重量 (g)	490（第一版）、600（第二版） 560（第三版）
濾鏡	E60
版本	第一版為外加遮光罩，從1982/82開始改為內建遮光罩的新筒身。在1983年有特殊版"1913–1983"的150顆。從1998年開始的第三版採用現代標準的鏡筒，重量較輕。最後一批在德國工廠製造。

70年代中期，徠卡連動測距相機的銷售量達到最低點，M5平均一年只賣出6000部，無法支撐整個產線，成本飆高，於是將生產線移轉到加拿大工廠。而M4-2也好不了多少。此時需要一個新鏡頭來改變局勢，提升連動測距系統的多樣性。為了在鏡頭群內補足焦段以及強調M相機作為環境光的紀錄相機，75 mm是認真考慮過的選項。於是加拿大設計師將Summilux 50mm第二代的光學設計移植到75 mm，這是成本效益考量的選擇。兩者的光學相似性可提供類似的鏡頭特徵，此即為一個例子。

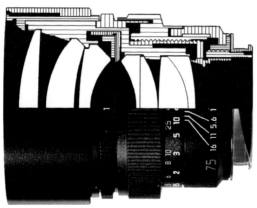

Summilux-M 75mm鏡頭在最大光圈下，提供中度反差和中度解像力，縮小光圈可快速提升影像品

質。耀光現象全然被抑制住，但畫面四周呈現軟調，這並不會造成這顆鏡頭的問題，因為75 mm鏡頭拍出的照片皆可避免這個困擾。在1935年，徠茲公司曾做出X光用特殊鏡頭：Summar 0.85/75 mm，序號從240561到240564。最大光圈下，對焦在1公尺距離的主體景深僅8 mm！Summilux-M 75 mm在2000年時的價格排列第二高（最貴的當然是Noctilux），鏡頭雖然很可靠，但銷售較慢，在將近25年的壽命約生產13000顆。鏡頭在最大光圈下呈現細節柔和與獨特色彩，最適合用在半身人像照。

35.65. Summarex 85mm 1:1.5

年份	1943 – 1960
代碼	SOOCX（L39接環）、ISBOO（M接環）
序號	541053 – 1152000
最大光圈	1:1.5
焦距	85 mm
鏡片/組	7/5
角度	28°
最短對焦	100 cm
重量 (g)	約800
濾鏡	E58
版本	第一版為黑色（已知有少數銀色），遮光罩鎖定在鏡頭上。後期為銀色，遮光罩為插刀固定形式。

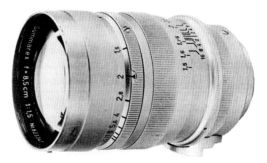

鏡頭的最早資料是在1940年，僅6顆生產，據推測是工程樣本。Summarex 1:1.5/85 mm鏡頭最早是列在1943年的型錄，列為黑色版的1:1.5/9 cm。研究顯示，第一個批次500顆的其中100顆是題名為1.5/90，並送到柏林給德國軍隊使用。其他的鏡頭列為1.5/85則是銷售到一般市面上，但時間是在戰後。下一個生產批次是在1948/49年，停產點約在1954年，但鏡頭一直列在型錄上直到1960年。鏡頭的光學結構相當接近於Summarit 1.5/50 mm，事實上這類的設計方法，除了Sonnar結構之外，總是被每一個大光圈鏡頭使用。Summarex重量很重，裝上III相機變得頭重腳輕，這也是徠茲公司設計M相機的其中一個原因。1956年的型錄描述這個鏡頭：「超大光圈望遠鏡頭，提供給記者和

舞台攝影師，也完美適用於肖像照，以及所有微光環境下需要遠距離攝影的場合使用。」這確實是很好的描寫。大部分鏡頭在1950年到1954年生產，一年1000顆左右，在50年代初期的口味偏向如夢似幻的照片，舞台、劇場攝影、人像照，時尚沙龍的電影感、虛幻場景等。在最大光圈下的低反差，有限的解像力，明顯的耀光現象，都增加照片的氛圍感，我們應當思考當年的攝影呈現法更重於鏡頭測試報告。Summarex縮小光圈的表現不錯，可挑戰當時Elmar 4/90 mm的品質，後者是徠茲公司宣告為全方位的望遠攝影鏡頭。相較於價格，總產量5000顆可視為成功。

35.66. Elmar (I) 90mm 1:4

年份	1931 – 1965
代碼	ELANG（1931年，L39接環）
	ELANG-KUP、ELANG-CHROM（1933，L39
	ELANG/11730（1935年，L39接環）
	ELANG-M/ELGAM/11830（M接環）
	ILNOO/11631（伸縮鏡筒，公尺制）
	ILNOO/11131（伸縮鏡筒，英呎制）
	ERKOM/11128（僅頭部）
序號	94092 – 2098000
最大光圈	1:4
焦距	90 mm
鏡片/組	4/3
角度	27°
最短對焦	100 cm
重量 (g)	約250–300、340（伸縮鏡筒）
濾鏡	A36，後期E39（1951年）
版本	「胖版Elmar」在1931年開始，為黑色外型和鎳質對焦環。「瘦版Elmar」在1933年開始，為黑色外型和鎳質對焦環，後期改為鍍鉻對焦環。從1949年開始鏡頭改為銀色外型，1951年開始有新的鏡筒，1954年開始有M接環版本，同年有伸縮鏡筒版，它的光圈環在第一鏡片之後，而固定鏡筒版的光圈環則是在第二鏡片之後。眾多不同的版本中，主要差異在鏡筒、對焦環、光圈環和光圈刻度。

上圖為胖版Elmar。

這個不起眼的鏡頭，總銷售量超過185000顆，是徠卡鏡頭群裡最暢銷的鏡頭之一。它的製造歷史至少有6種主要版本，最早一款被暱稱為「胖版Elmar」（Fat Elmar），鏡片結構是4片3組，此設計特別適用於這個焦距和光圈值。鏡頭在1933從胖版鏡筒改為瘦版鏡筒，可能是為了搭配新型連動測距式徠卡相機以協調美感。戰後，鏡頭重新復產，時間約在1946年，序號從592001到593000，此時鏡片有加上鍍膜。從1949年開始再改為新版本，最先是L39接環A36口徑，後來在M3發表後的1954年則有M接環E39口徑的版本。鏡頭外觀採用銀色鍍鉻處理，末端加上一圈橡膠環帶，搭配相機更和諧。

下圖是Elmar 90的標準版。

以上眾多的外型改版，都是在鏡筒方面，而實際的光學性能幾乎沒有更動。Elmar 4/90 mm 在最大光圈下，表現中等反差和不錯的解像力。縮小光圈後，影像品質明顯提升，細節再現力是乾淨明快的。它的性能表現在1960年相當不錯，而在1930年應該更令人印象深刻。這款Elmar 鏡頭顯示出特殊外型可能吸引人的目光，但更多攝影師傾向為他們的興趣選擇保守一點的版本。攝影在當年是昂貴的興趣，購買力相對較低，而買不買Elmar鏡頭也不會對國家社會有任何影響。除了鏡頭外，徠卡相機本身也是昂貴的奢侈品！

伸縮版本

當時Elmarit 2.8/90 mm鏡頭的競爭對手都很強勁，因為有更大光圈和更好性能。所以徠茲公司決定採用分離戰術，生產Elmar伸縮鏡頭版（縮頭版），它夠小，可裝進ever-ready快拍相機皮套，這是當年重要的攜行配備，可讓許多攝影師邊走邊拍。伸縮版的工程樣品從序號633001開始，而實

際量產版則是從序號1010001開始。該鏡頭的規畫遠早於它決定製造的時間。鏡頭本質上的光學技術和機械工藝都有提升，包括鏡片表面的鍍膜等，這一版的性能表現有些強化，但鏡頭的光學結構沒有改變，僅改用多種新式玻璃。提升的部分特別是在細節表現，而這個差異僅能透過幻燈片放映時看到。鏡頭的總銷售量約25000顆。

35.67. Elmar (II) 90mm 1:4

年份	1964 – 1968
代碼	11830（M接環）、11730（L39接環）11128（僅頭部）
序號	1913001 – 2125650
最大光圈	1:4
焦距	90 mm
鏡片/組	3/3
角度	27°
最短對焦	100 cm
重量 (g)	約305
濾鏡	E39
版本	僅有銀色版。大部分是M接環，少數是L39接環。鏡頭的對焦環和Elmarit相同，且在末端有橡膠環帶。頭部可拆下裝在Viso-flex系統上。此外也有滾邊版對焦環，如同Elmar第一代。

這顆鏡頭是加拿大設計，簡化光學結構，僅使用3片鏡片。在最大光圈下，性能表現優於上一代4片3組結構。整體反差是中等偏高，細節解像力非常好，在畫面全域皆是如此。這顆鏡頭同時和Tele-Elmarit 1:2.8/90 mm一起發表，後者是取代Elmarit 1:2.8/90 mm鏡頭的新版本。因為Tele-Elmarit不能用在蛇腹套件，而且近距離畫質不夠好，所以徠茲公司推出Elmar鏡頭來補救。這確實是個將鏡頭群最佳化的有趣策略。當年不可能做出一顆全方位通用鏡頭，所以徠茲公司針對不同領域來做設計最佳化。一個奢品不能被無限地擴展，因為這會變成花費高昂的策略。這顆鏡頭採用現代玻璃，呈現出有趣的性能。總產量在短短幾年內看來相當高，約6000顆，但實際精準數量很難計算，因為前後兩代Elmar 4/90 mm有一段時間內混合一起生產。

35.68. Elmar-C 90mm 1:4

年份	1973 – 1978
代碼	11540
序號	2505001 – 2917000
最大光圈	1:4
焦距	90 mm
鏡片/組	4/4
角度	27°
最短對焦	100 cm
重量 (g)	約270
濾鏡	Series 5.5
版本	僅有黑色版，CL相機專用，當然也可用在任何一部M相機。遮光罩是旋入式，Minolta的版本也在德國工廠生產，這可能是工廠內唯一一款生產給其他品牌的鏡頭。

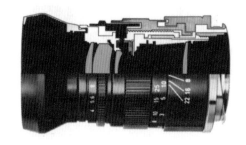

70年代中這段時間是徠茲工廠耐人尋味的歷史，古典連動測距系統（當時是M4）無法抵禦來自日本強勁的單眼相機系統，此時輕便相機也快速成長普及化。歷史總是一再重演，今日流行無反光鏡相機的浪潮，就像是歷史舞台的再現。當年徠茲公司以三樣產品來捍衛地位：M5、R3、CL。

徠茲公司設計一套CL專用鏡頭：Summicron-C 1:2/40 mm和Elmar-C 1:4/90 mm。在90 mm鏡頭方面，由德國設計，最大光圈下表現出超高品質，在畫面全域裡都有很高的反差。近距離對焦品質也有優異表現，變形現象幾乎不存在，使這顆鏡頭成為良好的影像再現工具。

徠茲公司特別針對近距離到中距離做設計最佳化，因為這個對焦範圍是CL最常使用到的。Elmar-C鏡頭的光學結構相當近似於後來的Macro-Elmar-M 90 mm鏡頭。

CL專用鏡頭與M相機可正確連動來疊影對焦，因為接環部分是一樣的，但使用上可能產生稍微的對焦誤差。這個鏡頭非常流行，將近49000顆排定生產。可能也因為它的高性能和輕巧體積，替M相機增加不少銷售量。

35.69. Macro-Elmar-M 90mm 1:4 Macro-Adapter-M

年份	2004開始（現行版）
代碼	11633（單鏡頭，黑色）
	11634（單鏡頭，銀色）
	14409（微距轉接套件）
	11629（鏡頭含轉接套件，黑色）
	11639（鏡頭含轉接套件，銀色）
序號	3954776開始
最大光圈	1:4
焦距	90 mm
鏡片/組	4/4
角度	27°
最短對焦	77 cm（裝上微距後50 - 76 cm）
重量 (g)	240（黑色）、320（銀色）
濾鏡	E39
遮光罩	夾式金屬遮光罩，可反裝收納用

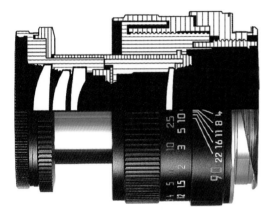

這顆鏡頭奉行「少即是多」（Less is more）的設計原則：適度的光圈和焦距是最佳影像品質的前提條件。包括Super-Elmar 1:3.4/21 mm ASPH、Elmar-M 1:3.8/24 mm ASPH、Apo-telyt-M 1:3.4/135 mm和Apo-Summicron-M 1:2/50 mm ASPH.在內，都是135片幅裡從所未有的最佳性能鏡頭。Macro-Elmar-M也輕鬆地加入這個行列，它是現行M鏡頭群裡最棒的全方位90 mm鏡頭。

Macro-Elmar-M可視為經典Berg-Elmar的現代版。許多旅行者在長距離健行或登山時，都想要有一顆輕量便攜的全方位鏡頭。Macro-Elmar-M將鏡頭伸縮進相機內，長度僅4公分，拉開鏡頭使用也只有6公分（它是真正的望遠結構，非反射鏡設計）。近距離對焦能力不是M系統的強項，標準或廣角鏡頭最近雖然有70公分，但較小的放大倍率不足以將攝影主體填滿整個畫面。徠茲公司深知這點，以前曾考慮過許多解決方案。這是徠茲機械工藝的難能可貴之處，我們看到有許多延伸套筒光學配件，作為近攝時的校正視差。收藏家肯定

很清楚這些配件的型號代碼，例如SOOKY、SOMKY和OMIFO。手感上同樣是徠茲風格，而外型和功能通常不是那麼方便使用，但機械工藝卻達到超乎想像的精密度。徠茲公司在很長的一段時間都沒有務實的M系統微距化解決方案（我們排除Visoflex選項），現在終於填補了這個鴻溝，即是Macro-Elmar-M 1:4/90 mm。透過專用轉接套件的使用，最近可到50公分，放大倍率達1:3，相當不錯。而這裡有個危險點在於新式90 mm鏡頭總是被認為微距專用，事實上它也是一款非常輕巧且高性能的一般鏡頭，適合用在報導攝影，它的高水準解像力可增加照片的真實立體感。

最大光圈下，鏡頭可呈現高反差和非常高解像力的品質，遍及整個畫面，從中央到四周邊角，都能表現乾淨的主體輪廓。鏡頭的性能表現可符合甚至超越M9、Monochrom以及大部分的底片感光乳劑的紀錄能力，發揮更多圖像可能性。如果認為只是一顆微距專用鏡頭，那麼的確太小看它了，精確來說是非常好的全方位鏡頭，無論透過底片或數位媒介皆可表現驚人的影像品質。在更小的光圈並不會降低其性能表現，這個特性使得Macro-Elmar-M也是一個絕對適合用在攝影棚肖像照的鏡頭。

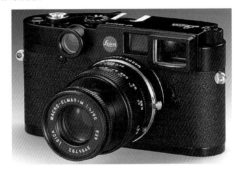

1:4/90 mm鏡頭的發展史相當有趣，1930年的最早版本是經典Elmar / Tessar結構，僅用3片鏡片，後鏡組是膠合鏡片。反差很低，細節解像力僅是可接受的程度。這種由少數鏡片構成的90 mm鏡頭有個大問題，期望表現出高反差且高解像力的鏡頭卻有二級光譜色差和高度像場彎曲的現象。在1968年，徠茲公司發表同樣使用3片鏡片但有2個不同玻璃類型的新版4/90 mm鏡頭，驚豔全世界。它提供超乎想像的良好表現，但僅存在市面上短短幾年時間，現在已成為收藏品，令人惋惜！在1973年，隨著CL相機發表的Elmar-C鏡頭，採用4片鏡片分離的設計、4種不同玻璃類型。然後相似於Elmar-C的光學設計也用在最後一代Elmarit-M/R 2.8/90 mm鏡頭，而現行Summarit-M 1:2.5/90 mm鏡頭是該鏡頭的後繼版本。

35.70. Elmarit 90mm (I) 1:2.8

年份	1959 – 1974
代碼	ELRIT/11029（L39接環，銀色） ELRIT-M/ELRIM/11129（M接環，黑/銀 11026（僅頭部）
序號	1585001 – 2721320
最大光圈	1:2.8
焦距	90 mm
鏡片/組	5/3
角度	27°
最短對焦	100 cm
重量 (g)	約320
濾鏡	E39
版本	有L39接環和M接環，頭部可拆下裝在 Visoflex使用。鏡頭初期僅有銀色，後 期有黑色。鏡筒外觀有經典的黑色橡膠 環帶和大型防滑對焦環

60年代，徠卡連動測距攝影師，面對5種不同的90 mm鏡頭感到有點不知所措，90 mm鏡頭是徠卡鏡頭群裡，僅次於50 mm的第二位受歡迎鏡頭。當時有Elmar 4/90固定鏡筒版和伸縮鏡筒版，Elmarit 2.8/90、Tele-Elmarit 2.8/90和Summicron 2/90等，價格分佈從258馬克到672馬克。這些鏡頭顯示出該焦距的受歡迎程度，以及徠茲公司熱切研擬出90 mm鏡頭的廣泛應用面。從現在來看，人們可能覺得這是造成當年徠茲帝國殞落的原因，但事後諸葛的評論總是比較容易。

1959年，Elmarit 1:2.8/90用來填補Elmar 1:4/90和Summicron 1:2/90之間的鴻溝。採用Triplet三片鏡設計的衍生型，5片3組，後鏡組為膠合鏡片。該鏡頭有兩個版本，光學上僅有微小差異。初期有一批少量的鏡頭，採用不同玻璃種類，而第二版是後來所知的一般版本。

這個鏡頭是真正的長焦鏡頭，由德國設計。最大光圈下，鏡頭特性為中等反差與中等解像力。縮小光圈後，呈現鮮明的主體輪廓，令60年代徠卡攝影師折服。總產量超過43000顆，銷售上也幾乎賣光。經典的切·格瓦拉（Che Guevara）大頭照就是用90 mm鏡頭拍攝。實務上，鏡頭表現力比MTF呈現的有更高水準。2.8/90 mm鏡頭在當年是

偉大的教育家，它引導一個普通攝影師成為真正的徠卡攝影師：也就是攝影應當專注在場景或主體的本質，此即為90 mm的特性，同時也是它受歡迎的原因。

35.71. Tele-Elmarit 90mm (I) 1:2.8

年份	1964 – 1974
代碼	11800（銀色，從1966年開始有黑色）
序號	2069501 – 2659450
最大光圈	1:2.8
焦距	90 mm
鏡片/組	5/5
角度	27°
最短對焦	100 cm
重量 (g)	約355（銀色）
濾鏡	E39
版本	頭部不可拆卸

1964年發表的Tele-Elmarit 1:2.8/90 mm鏡頭，擁有非常短的鏡頭長度，標識為Tele的都是在加拿大設計。事實上它是便攜型Elmar 1:4/90 mm伸縮鏡筒版的後繼取代版，Tele-Elmarit的尺寸幾乎和標準50 mm鏡頭一樣長度。

Tele-Elmarit在全開光圈下，呈現比Elmar稍高的反差，但卻有多一些像場彎曲，而另外Elmarit的像場反而比較平坦。整體來說，同光圈的Tele-Elmarit性能表現比Elmarit稍微弱一些。這類型的設計直接反應在實際尺寸和價格上，約有14000顆排定生產，大部分都是黑色，這個數量顯示出它不太受到歡迎。

35.72. Tele-Elmarit-M 90mm (II) 1:2.8

年份	1973 – 1989
代碼	11800
序號	2585501 – 3453070
總數	25000？
最大光圈	1:2.8

焦距　　　90 mm
鏡片/組　 4/4
角度　　　27°
最短對焦　100 cm
重量 (g)　 225
濾鏡　　　E39
版本　　　全部是黑色，和Elmar-C相同的遮光罩。另外有特殊版，搭配1913-1983紀念機。

角度　　　27°
最短對焦　100 cm
重量 (g)　 約410（黑色）、560（銀色）
濾鏡　　　E46
遮光罩　　內建
版本　　　早期是黑色，從1997年開始有銀色，有少數特別版是搭配鈦版相機。

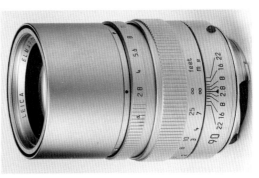

物理上來說，鏡頭比前一代更輕巧便攜，並整合Elmar-C鏡筒上的許多特點。新版Tele-Elmarit的誕生是必要的，因為競爭對手逐漸設計出更好的版本。但這個時期是徠茲歷史上以降低成本取代創新設計的保守時期，這顆鏡頭有個特別的地方，跟前一代相比，它的光學組件更不容易被重新拆組，因為改採用不同的低成本製造程序。也許這態度對於在谷底存活是必要的，但卻反應出徠茲公司已失去世界領導地位。不過，這顆鏡頭提供較好的性能，也可使用1.5倍套件。這個套件因為少量，已在收藏世界產生神話般的故事。

新版Tele-Elmarit為4片4組設計，但其光學結構和Elmar-C不同。最大光圈下，鏡頭呈現中等反差與中等解像力，畫面中央的品質相當高。縮小光圈後，可產生更高的影像品質。這樣的性能表現由僅僅4片鏡片完成，同時維持短小尺寸。如果要再提升性能，在不改變長度的情況下，只能再增加一到兩片鏡片做成新設計，但這規格將會變得非常複雜且昂貴。這一代的鏡頭賣得非常好，總數約25000顆。

35.73. Elmarit-M (II) 90mm 1:2.8

年份　　　1990 － 2008
代碼　　　11807（黑色）、11808（銀色）
　　　　　11899（鈦版）
序號　　　3462071 － 4043881
最大光圈　1:2.8
焦距　　　90 mm
鏡片/組　 4/4

1980年，德國設計師重新設計R系統用的2.8/90，然後創造出徠卡歷史上最好的2.8/90鏡頭。在1985年，當構思新版本Tele-Elmarit-M的時候，弗拉茲博士（Dr. Vollrath）指出頂尖Elmarit-R 1:2.8/90 mm 鏡頭是改裝成M相機使用的最好選項。於是M版本在1990年登陸市場，在當時或今日標準，都是高水準的優秀鏡頭。它清晰精細的解像再現力，可歸功於慧星像差的消除。

最大光圈下，鏡頭呈現高反差且高解像力，遍及畫面中央到四周。縮小光圈後，影像品質達到完美。近距離對焦的影像品質也和無限遠一樣好，因為這個4片設計的鏡頭，沒有膠合鏡片表面，光線穿透率藉由不同玻璃類型在個別表面加上鍍膜來達成。總銷售量約25000顆。

90 mm鏡頭的光學設計發展史，採用經典4片或5片設計，其中具有膠合鏡片或不膠合的情況。而最早的Elmar鏡頭採3片鏡片，證明分離鏡片有最好的潛力。

左圖為Elmarit (I)，右圖為Tele-Elmarit (I)。

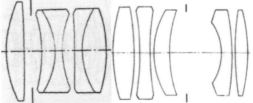

下圖為Elmarit-M 90mm最後也是最好的一代。

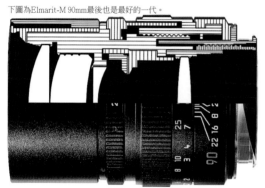

35.74. Summarit-M 90mm 1:2.5

年份	2007開始（現行版）
代碼	11646
最大光圈	1:2.5
焦距	90 mm
鏡片/組	5/4
角度	27°
最短對焦	100 cm
重量 (g)	360
濾鏡	E46
遮光罩	螺牙旋入式（選購）
版本	有6-bit，橡膠對焦環

Summarit-M 1:2.5/90 mm是個便攜型鏡頭，影像品質非常高，是旅遊攝影和街頭攝影的良伴。這個焦距也是頂尖的教練，教導你如何透過徠卡觀點來探索這個世界。

鏡頭在最大光圈下，呈現中高反差以及優秀的細節解像力，影像特徵像是Summicron-M (III) 1:2/90 mm。整體來說，90 mm的性能表現介於Summarit-M 50 mm和75 mm之間。所有新式徠卡鏡頭都有全黑的鏡尾設計，這是有助於降低耀光現象。確實，Summarit-M 90的耀光現象相當低。

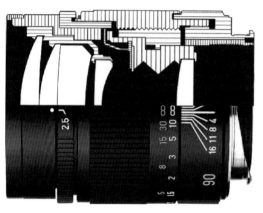

現行Summarit鏡頭群是為了對抗競爭對手蔡司的ZM鏡頭群，而徠卡鏡頭已成功建立起鮮明個性。這4顆Summarit鏡頭是一組非常好用的全方位鏡頭，搭配連動測距相機的使用，在相機包裡僅佔有極小的空間。

35.75. Thambar 90mm 1:2.2

年份	1935 – 1939
代碼	TOODY
序號	226001 – 540500
最大光圈	1:2.2
焦距	90 mm
鏡片/組	4/3
角度	27°
最短對焦	100 cm
重量 (g)	約500
濾鏡	E48
版本	黑色，搭配中央灰點的特殊專用濾鏡，有兩種濾鏡。鏡頭光圈值從2.8－6.3（裝上濾鏡）或2.2－25（不裝濾鏡）

Thambar採用特別設計做成柔焦人像鏡，內部的原始代號是Weichzeichner（柔焦），當年型錄上的範例照片非常夢幻懷舊。光圈葉片和裝在鏡頭前的特殊不透光圓點濾鏡，用來阻斷中央光線的進入以做出柔焦程度，然後外圍光線形成影像輪廓，這個鏡頭產生特意降低的影像品質。

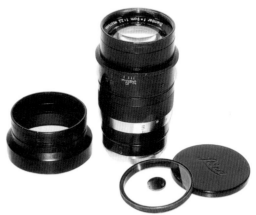

這個4片鏡片的結構等同於Hektor 125 mm和135 mm。大多數資料認為生產時間一直到1949年，但這是根據生產日期和銷售日期的誤解。從徠卡原始文獻看到，最後一顆鏡頭在約1939年時生產，後來的銷售都是戰時生產的鏡頭庫存，徠茲公司幾乎不可能在後來生產時只在一整年生產一顆鏡頭。這顆鏡頭的價格相當高，幾乎等同於IIIa相機的價格，總銷售量3200顆，以這高價位來說算不錯的數量。當年在歐洲，柔焦照片非常流行，想

必大部分鏡頭是賣給專業攝影棚使用。當光圈縮到9或更小，鏡頭變得很銳利，徠茲公司刻意生產出全方位的鏡頭可能性，以增加相機的多樣化。徠茲鏡頭可同時提供給前衛風格或古典風格的攝影師。

35.76. Summicron (1) 90mm 1:2

年份	1957 – 1959
代碼	SOOZI（L39接環，頭部可拆卸）
	SEOOF/11123（L39接環，內建遮光罩）
	SOOZI-M/11127/SEOOF-M/SEOOM/11123
	（M接環）、ZOOEP/11133（僅頭部）
序號	1119001 – 1581000
最大光圈	1:2
焦距	90 mm
鏡片/組	6/5
角度	27°
最短對焦	100 cm
重量 (g)	685
濾鏡	E48
版本	第一代是銀色，頭部可拆卸，採用大型對焦環，大部分在加拿大生產，有L39接環和M接環兩種。L39接環銀色版在德國製造的數量非常少，L39接環黑色版最稀少。鏡頭的對焦環形式有兩種版本：粗環和細環。光圈環也有兩種版本：順時針轉向和逆時針轉向。

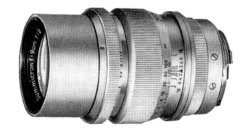

這是第一個光圈2的90 mm鏡頭，約在1953年設計和生產，採用6片鏡片設計，這一版和後來的第二版配備有大型遮光罩的版本不同。這顆鏡頭大部分在1957年到1959年之間生產，由德國設計，並同時在德國和加拿大製造。最早的1953年那一批次，在徠卡歷史裡是個迷團。從工廠生產序號表裡確實可看到當年有排定生產，但這裡面（有200顆）發生什麼事沒有人知道。

從早期的許多不同版本看來，徠茲公司疲於更換鏡筒，以尋找有更好手感的筒身。Summicron設計是簡明的雙高斯設計，這是市面上大多現代鏡頭的主流方法，不只有徠茲公司。在這概念下，設計師必須不限制鏡頭尺寸，使體積不斷增長，而鏡頭也隨著縮小光圈來達到頂峰表現。在這裡

反映出一個事實，在50年代初期設計的鏡頭，當時徠茲公司不注重攝影鏡頭的最大性能。這也解釋了這顆鏡頭呈現的不友善體積和重量。在最大光圈下，它表現出低反差和適度的解像力。因為其耀光和眩光現象，照片看起來有點模糊不銳利。Summicron鏡頭的特性可呈現女士肖像照的浪漫感，它的低反差也有助於報導攝影者時常在高反差環境的拍攝。徠茲公司描述，這顆鏡頭適合用於彩色攝影，並受到鑑賞家和專業人士的一致好評。確實，這是一顆徠卡使用者認為的夢幻鏡頭，擁有者可得到聲望和受到推崇。鏡頭很沉重，但操作手感柔順，這歸功於徠茲製造的精細工藝技術。第一代鏡頭的銷售數量有限，可能只生產1000顆左右。

35.77. Summicron (II) 90mm 1:2

年份	1959 – 1979
代碼	SEOOF-M/SEOOM/11123（銀色）
	11122（黑色）
序號	1651001 – 2950200
最大光圈	1:2
焦距	90 mm
鏡片/組	6/5
角度	27°
最短對焦	100 cm
重量 (g)	685
濾鏡	E48
版本	內建遮光罩，僅在加拿大製造，同時有L39和M接環。最初是銀色，後來改為黑色。頭部可拆卸搭配Visoflex使用。

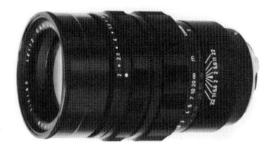

從1959年開始的第2代，同時是6片鏡片設計，但採用不同玻璃類型和光學結構，由加拿大設計。在最大光圈下呈現中等反差，清晰的細節解像力強化整體的視覺效能。縮到中段光圈，全幅畫面表現出優秀的影像品質。古典90 mm大光圈鏡頭的家族特性是在最大光圈和縮小光圈之間有極大的品質鴻溝。我們通常不會意識到這進光量和50 mm鏡頭是差不多的，而像差是如何強勁地拉垮影像品質的潛能。我們比較鏡頭的效能很簡單，但理解到設計師如何控制像差卻是很困難。第2代似乎只生產到1979年，銷售約27000顆。徠茲公司不

斷修改鏡頭筒身,在對焦環和光圈環的地方都有變動紀錄。鏡頭外型非常有氣勢,性能表現也不賴,它是徠卡鏡頭群裡最渴望擁有的鏡頭之一。

35.78. Summicron-M (III) 90mm 1:2

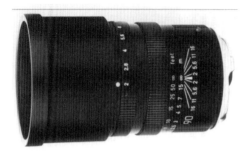

上圖是第一版

年份	1980 – 1998
代碼	11136(黑色)、11137(銀色)
序號	3163071 – 3722802
最大光圈	1:2
焦距	90 mm
鏡片/組	5/4
角度	27°
最短對焦	100 cm
重量 (g)	475(黑色)、690(銀色)
濾鏡	E49,後期改E55
版本	第一版是標準黑色筒身,內建遮光罩,口徑E49。從序號3177201開始的口徑改為E55,鏡頭長度縮短。遮光罩有兩種版本,最初是短環罩,後期改為整個圓柱罩。從1993年的序號3643276開始有銀色版本,想必是搭配銀色M6。同時,徠卡推薦經典Summicron銀色組合:35、50、90。

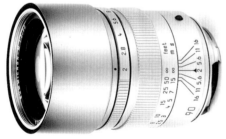

上圖是最後一版銀色。

Summicron-M 1:2/90 mm鏡頭的最後一版是在1980年發表,重新設計的筒身,大幅降低的重量(460克),以及5片鏡片設計。其中兩片鏡片是平面透鏡,可降低成本,但也需要額外的光學校正。鏡頭由加拿大設計,這代表有效率的成本精算生產是優先原則,遠重於德國的設計方向,因為這

時期的徠茲公司已失去對攝影部門的信心與未來期望。

這一代的光學結構非常相似於Elmarit-M 1:2.8/90 mm和Summarit-M 1:2.5/90 mm現行版。當我們看到這兩顆鏡頭的優秀光學品質是在降半格或一格的光圈值下完成,我們就會發現光圈2其實有點冒險。注意到這點之後,我們得佩服Summicron-M 90鏡頭的極好表現。在最大光圈下,整體呈現中等反差和有點偏軟的細節解像力,這個特性被描述為「柔和平順的銳利感」(充滿矛盾的字眼)。縮到中段光圈後,性能表現迅速提升,並接近於Elmarit-M (II) 90 mm鏡頭的優異品質。

80年代的M攝影風格從「觀察式攝影」轉變到「參與式攝影」,所以廣角鏡頭大量運用。Summicron-M 1:2/90 mm鏡頭的生產量為27000顆,平均一年1500顆。

35.79. Apo-Summicron-M 90mm 1:2 ASPH.

年份	1998開始(現行版)
代碼	11884(黑色)、11885(銀色)
	11632(鈦版)
序號	3815625開始
最大光圈	1:2
焦距	90 mm
鏡片/組	5/5(1個非球面鏡片,其中有1個非球面表面)
角度	27°
最短對焦	100 cm
重量 (g)	500、660(鈦版)
濾鏡	E55
版本	內建遮光罩,特殊鈦版是搭配相機鈦版。在2003年有1000顆特殊黑漆銅版。鏡頭大多數在德國製造,有一小批在加拿大製造。

從1990年到2010年是徠卡光學設計部門的創新和研發時期,設計團隊接連由羅塔‧寇許(Lothar Koelsch)、侯斯特‧史于德(Horst Schroeder)、彼得‧卡柏(Peter Karbe)來領導,熱情地創作出一系列超高品質的M鏡頭和R鏡頭。

現代玻璃種類在歷年來研究像差理論之後不斷改良,運用CNC機具在組裝和處理鏡頭的流程做最佳化,使設計和生產都能達到最高效率。直到今天,這些鏡頭都可以完美地匹配M數位機身,這個結合可表現出更高層級的影像品質。

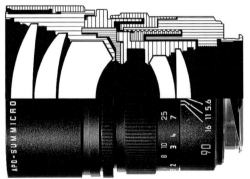

這顆鏡頭的設計是由侯斯特‧史于德研發。

Apo-Summicron-M 1:2/90 mm ASPH.在現行M鏡頭群裡，是屬於最佳校正化的鏡頭之一，意即在最大光圈下，可表現高反差與高解像力。整體來說，它在全幅畫面裡無論任何光圈值都能達到超高性能。唯一的弱點是在近距離表現，對焦在0.7到2公尺之內，我們可看到一點點偏軟和反差損失。

當在這近距離範圍內，需要做到影像最佳化時，必須縮到光圈4。徠卡已導入一種新類型的機械工藝來調整連動測距器的凸輪部分，這允許使用較寬的鏡尾口徑以降低邊緣失光現象。這顆鏡頭是現行90 mm裡第二個好選擇，它是M相機想使用大光圈時的最長焦距，同時，它也能夠在適當的距離下以一種非常自然的視角呈現出最佳影像。

35.80. Elmar 105mm 1:6.3

年份	1932 – 1937
代碼	ELZEN
序號	107891 – 315100
最大光圈	1:6.3
焦距	105 mm
鏡片/組	4/3
角度	24°
最短對焦	260 cm
重量 (g)	約240
濾鏡	A36
版本	僅黑色，光圈環和對焦環部分有兩種版本：鎳版（ELZEN-CUP）和鍍鉻版（ELZEN-CHROM），僅L39接環。

這個圓錐形的鏡頭也被稱為Elmar山峰版（Berg-Elmar），重量240克很輕，加上它的小巧體積，使攝影師在登山拍照時非常好攜帶。在最大光圈下的影像品質，在適度放大時是可接受的。這顆鏡頭在當時是蔡司Triotar 5.6/105 mm的競爭對手。如同那個時代的鏡頭設計，縮小光圈時的效能有本質上的提升。但是鏡頭不便宜，定價幾乎等同

於Elmar 3.5/35 mm鏡頭，或是IIIa (Modell G)相機的50%售價。

原版型錄描述，這顆鏡頭特別適用在高山上，尤其是在雪地和冰川的強光下不能使用大光圈鏡頭的時候。在那環境的光線下被認為是有利於當年的底片低感光度和小光圈的鏡頭。奇怪的是，徠茲公司需要這樣冗長解釋來捍衛Berg-Elmar的小光圈，因此鏡頭賣得相當不錯，約5000顆。

35.81. Elmar 135mm 1:4.5

年份	1931 – 1936
代碼	EFERN（鎳）、EFERNCHROM（鉻）EFERNKUP（可連動測距）
序號	142001 – 241000
最大光圈	1:4.5
焦距	135 mm
鏡片/組	4/3
角度	18°
最短對焦	150 cm
重量 (g)	約545
濾鏡	A36
版本	僅黑色，光圈環和對焦環部分有兩種版本：鎳版和鍍鉻版，僅L39接環。鏡頭提供早期獨立接環版本和標準接環版本。內建三腳架鎖口接座。

Elmar 135 mm和Elmar 35 mm是第一批做給徠卡相機使用的交換鏡頭，兩顆都是採用標準Elmar（意即4片3組）設計。Elmar 135 mm是古典的望遠鏡頭，135 mm的產品代碼EFERN意指「Elmar長焦距版本」（Elmar Fernobjektiv），而35 mm的產品代碼EKURZ則是指「Elmar短焦距版本」（Elmar Kurzbrennweite）。

當時的望遠鏡頭Elmar 4.5/135 mm和6.3/105 mm，最初都是大片幅相機的鏡頭，並不是真正開發給135小片幅使用。鏡頭整體表現是低反差且很有限的解像力。第一代135 mm鏡頭主要是用來放大遠方物體結構，所以在適當放相下的鏡頭弱點不太會被察覺。這顆鏡頭沒有其他改版，總共銷售約3800顆。

35.82. Hektor 135mm 1:4.5

年份	1933 – 1960
代碼	HEFARCHROM（鉻）、EFERNKUP（鎳）後改HEFAR（L39接環）、HEFAM（M接環HEKOO（僅頭部）
序號	112789 – 1740000
最大光圈	1:4.5
焦距	135 mm
鏡片/組	4/3
角度	18°
最短對焦	150 cm
重量 (g)	約555（黑色）、440（銀色）
濾鏡	A36，後期改E39
版本	早期僅黑色，光圈環和對焦環部分有兩種版本：鎳版和鍍鉻版，內建三腳架鎖口接座。L39版本有許多細節改版（包括光圈環的距離標準），1947年光圈值改為國際制，1949年鏡筒加入橡膠環帶。後期是旋轉式或非旋轉式的頭部，從1950年有銀色版，從1954年有M接環版，對焦時為非旋轉式的頭部和E39口徑。僅頭部的特殊版是搭配Visoflex使用。

上圖是Hektor後期版，與Elmar 4/135 mm相同。較早的版本則是等同於Elmar 4.5/135 mm。

Hektor鏡頭基本上是以Triplet三鏡片設計為底，其中一片改由膠合雙鏡片取代，來增加原本單一鏡片不足的特性。這個特別的Hektor結構，起源於德國的貝雷克設計，中鏡片是膠合雙鏡片，前後鏡片是單一鏡片（像是Hektor 2.5/125 mm），這

顆鏡頭比起前一代有更好的性能表現，就像每一款新鏡頭推出一樣的結果。這些提升的影像品質都可被測量，以同一個標準下，這顆Elmar是較好的鏡頭。但若從主觀意識方面，總是有人持不同的意見。

鏡頭表現對大多數攝影師來說都是夠好的了，可從它很長的生產壽命來看，總產量達108000顆。當時1938年的型錄描述說，這顆鏡頭表現「特別在很高的解像力、卓越的色彩還原、極致的細節銳利度」。事實上，鏡頭性能在今日來看是低反差，中等的解像力。

35.83. Elmar 135mm 1:4

年份	1960 – 1965
代碼	11750（L39接環）、11850（M接環）11951（僅頭部）
序號	1733001 – 2008500
最大光圈	1:4
焦距	135 mm
鏡片/組	4/4
角度	18°
最短對焦	150 cm
重量 (g)	約440（銀色）
濾鏡	E39
版本	僅銀色，有L39和M版本，鏡筒上非常寬大的橡膠環帶，內建三腳架鎖口接座。僅頭部的特殊版是搭配Visoflex使用。

在當年型錄上宣稱這個設計是前所未有的最銳利鏡頭之一，雖然這樣的讚美有一點太樂觀，但這顆Elmar 135 mm卻是比起Hektor 135 mm在效能上有飛躍性的成長。當然，兩者設計上相距30年之久，尤其在二戰後開始使用新式玻璃。這顆Elmar是4片4組設計，從它開始擴展古典Elmar的設計，暗示著設計師可使用4片鏡片做出無限可能性。以這顆鏡頭來說，完美運用鑭系玻璃來提升品質效能，同時可維持住簡單的光學結構。人們通常會認為一個普通規格的鏡頭在演化上較慢。這顆鏡頭在最大光圈下已達到它的最佳性能，和前一代Hektor相比的影像品質超過3格左右。

尺寸和形狀近似於前一代Hektor設計，但在頭部方面不能交換。135 mm鏡頭在當年相當流行，可

輕鬆用於運動攝影和風景攝影，僅4年內的產量有 28000顆。

24000顆，後期版製造約5000顆。

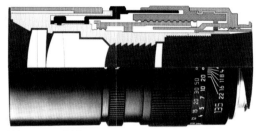

35.84. Tele-Elmar-M 135mm 1:4

年份	1965 – 1985；1992 – 1998
代碼	11851（M接環）、11852（僅頭部）11861（後期版本）
序號	2046001 – 2907800（早期）3414891 – 3723802（後期）
最大光圈	1:4
焦距	135 mm
鏡片/組	5/3
角度	18°
最短對焦	150 cm
重量 (g)	約550
濾鏡	E39，後期改E46
版本	第一版有大型對焦環和可拆式遮光罩，僅頭部的特殊版是搭配Visoflex使用。後期改內建遮光罩和現代版對焦環。

上圖是Tele-Elmar後期版。

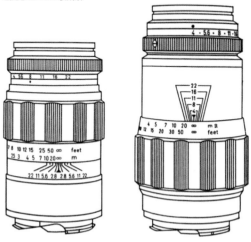

左圖是Elmarit 2.8/90鏡頭，右圖是Tele-Elmar 4/135鏡頭。

在很長一段時間，這顆Tele望遠鏡頭是135 mm的代表作。Tele-Elmar-M從1965年開始都沒有改過光學結構，但有不同的外型版本。光學性能即使在今天的高標準來看都是優異的表現。在60和70年代，這個焦距的鏡頭非常熱門，許多光學廠商都視這個規格為高品質鏡頭的光學試金石，尤其當年在沒有apo消色差校正的情況下計算光學。在使用正片時需要135 mm鏡頭，因為幻燈片不能被選擇性的放大，所以構圖和場景拍攝必須非常精準，而正片的品質尤其需要高水準的鏡頭。當時的最好鏡頭有Nikkor 3.5/135 mm（中等反差、高解像力）、Zeiss Sonnar 4/135 mm，後者設立了奧林匹克紀錄的規格。Sonnar設計在這個焦距和光圈立下標竿，而徠卡版本也跟隨它做相同設計。這些鏡頭設計都非常類似，因此很難測量出他們的效能改進。但是，徠茲光學部門從這個設計做到效能最佳化，得到高反差高解像力的鏡頭，是此類競爭者中的最佳版本。第一版賣得很好，有

35.85. APO-Telyt-M 135mm 1:3.4

年份	1998開始（現行版）
代碼	11889
序號	3838125
最大光圈	1:3.4
焦距	135 mm
鏡片/組	5/4
角度	18°
最短對焦	150 cm
重量 (g)	約450
濾鏡	E49
版本	內建遮光罩

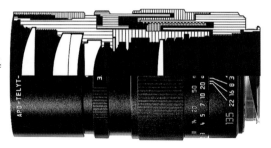

Apo-Telyt-M是侯斯特‧史于德設計，完美結合了M系統的需求，包括輕巧、小體積與超高光學性能，這顆鏡頭也是最佳的設計示範。僅使用5片鏡片（減輕重量），設計師藉由生產部門的工藝技術來計算出極完美的鏡頭。

Apo-Telyt的顯著特點是高反差、高解像力且完全抗耀光。達到這個層級的光學性能，需要很嚴密的製造精細度。電腦計算顯示稍微有對焦偏移將造成效能的損失，所以確實需要非常小的生產精細度。135 mm焦距是連動測距系統的最長鏡頭，強烈建議使用1.25x或1.4x觀景窗放大片。底片表現方面，鏡頭在所有光圈下都表現優異。感光乳劑的厚度約15到20微米，這一點點的厚度允許對焦和製造精度的容許值。

當鏡頭使用在數位感光元件時，儲存媒介沒有任何厚度的容許值。所以當人們使用M8或M9可能會發現鏡頭無法達到最佳的效能。所以徠卡官方建議使用Apo-Telyt-M時的光圈設定在5.6以增加景深。Apo-Telyt-M是真正超級優秀的鏡頭，也是現行鏡頭群裡最佳鏡頭之一。這顆鏡頭可解救徠卡連動測距相機在135 mm的困境。藝術上來說，這個長焦距非常適合用於肖像照和紀實攝影，然而我們在紀實上也應當尊重他人的隱私性。

35.86. Elmarit (I + II), Elmarit-M (III) 135mm 1:2.8

年份	1963 – 1973
	1973 – 1997
代碼	11829（鏡頭）、11828（僅頭部）
序號	1957001 – 2425700
	2655901 – 3720502
最大光圈	1:2.8
焦距	135 mm
鏡片/組	5/4（兩版的光學設計不同）
角度	18°
最短對焦	150 cm
重量 (g)	約730、735
濾鏡	Series VII (E54)、E55
版本	兩版都有不可拆卸的眼鏡（早期為螺絲固定，後期為一片式），提供給M2使用（額外框線和1.5x放大倍率）和M3/M4/M5使用（1.5x放大倍率）。早期和後期的對焦環設計不同。

60年代，135 mm鏡頭非常流行，它是連動測距系統的最長鏡頭。對報導攝影和肖像攝影來說，鏡頭呈現非常自然的視角與必要的景深效果。在徠卡系統裡，當時已經有Elmar 1:4/135，但更有競爭力的大光圈鏡頭卻沒有在型錄內。所以這顆大光圈望遠鏡頭的第一版在1963年加入M系統，由加拿大設計。在最大光圈下的對焦準度，以M連動

測距系統機構來說非常困難，所以在這顆鏡頭上額外加入放大眼鏡。這樣的尺寸和重量，不利於它在最大光圈下的手持拍攝，這是相機科技發展的問題。第一版設計給M系統，一年後也移植到R系統。兩版的光學結構幾乎相同，只有兩個分離鏡片的厚度與玻璃種類的不同。性能表現幾乎沒有差異。

這顆鏡頭的下一代也同樣有M和R版本，但兩者的實質關係並不清楚。研發方式重覆用在下一次主要改版上，首先導入R版本，後來做成M版本。徠卡曾經研究過更大光圈的版本要做給R系統，但135 mm鏡頭的輝煌時代已成歷史。

下圖是第一代和第二代鏡頭。

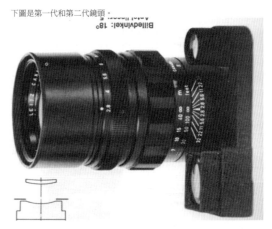

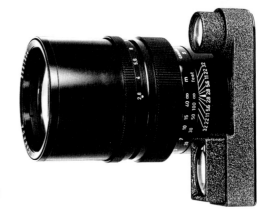

規格列表上，第一版序號的最後批次和第二版序號的第一批次，沒有正確的資料。第一版在10年間銷售約10000顆，第二版也是相同數量，但時間拉長為25年。Elmarit第一代的表現不錯，這個大光圈的望遠鏡頭有低反差的特性。縮小光圈後，反差和解像力則提升到另一個層次，這可運用在低感光度高精細度的底片上。下一代Elmarit-M，在最大光圈下明顯改良反差，在解像力方面也達到人們對徠卡鏡頭的期望。

36. 徠卡輕便相機的鏡頭

90年代期間，隨著Rollei 35S和Yashica T4帶起的潮流，徠卡開始生產一系列輕便型相機。這些相機極盡輕巧，並配備優良鏡頭，比同時期底片輕便相機的規格還強，德國稱這類相機為「高階輕便相機」（Edel-Kompakts）。

徠卡為了這系列相機，從Mini開始，設計出超高水準鏡頭。下圖是Mini和Mini 3的鏡頭設計。

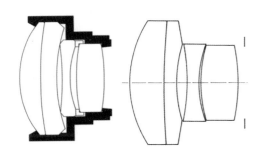

光學結構非常傑出，因為光圈葉片的位置在最後一片鏡片之後。這個設計是從古典Elmar結構衍生而來，由羅塔·寇許親自設計。

Z2X搭載一個不錯的變焦鏡頭。

這些設計是專門為輕便相機最佳化。隨著C系列的發表，徠卡導入一種新形式的鏡頭示意圖。

下圖是Minilux相機的Summarit鏡頭。

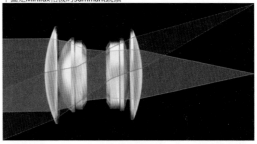

下圖是Minilux Zoom相機的Vario-Elmar鏡頭。

這種圖示也被用在Minilux相機的Summarit鏡頭。

C2有一個相提並論的設計,但光圈稍微小一點。

C3鏡頭的變焦範圍更大。

C1有最寬的變焦範圍,從38到105 mm。

這些鏡頭都裝在輕便相機上,它們沒有辜負徠卡神話的名聲。

37. 徠卡R系統單眼鏡頭

徠卡單眼系統是20世紀後半時代的攝影界四強之一。主要競爭對手有蔡司Contarex/Contax RTS系統、Nikon F和Canon F1鏡頭群。徠卡和蔡司在這個領域不再活躍,但日本廠商成功地整合它們的鏡頭系統到數位時代。嚴格的分析報告指出,許多在1970年到1990年之間的德國老鏡頭,輕易地與現代日本鏡頭競爭,甚至可超越其光學性能,更不用說在機械結構上亦是如此。

37.1.　Super-Elmar-R 15mm 1:3.5 FLE

年份	1980 – 2000
代碼	11213
改裝ROM	可
ROM碼	11325
序號	3004101 – 3879376
最大光圈	1:3.5
焦距	15 mm
鏡片/組	13/12
角度	110° （對角線）
最短對焦	16 cm
重量 (g)	815
濾鏡	內建UV、黃、澄、80B濾鏡
版本	內建突出擋板以保護前鏡片,有橡膠對焦環,可使用在R系列和Leicaflex SL2,不可用在Leicaflex SL和Leicaflex。

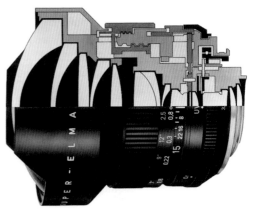

光學組件與蔡司Distagon-T 3.5/15 mm相同,採用浮動鏡組來提升近距離的效能,即使對焦在50公分處,也有非常好的影像品質。鏡頭內建濾鏡的部分則是和蔡司版本有些微差異,這是為了與其他徠卡鏡頭有相同的一致性。

這顆鏡頭的光學設計和製造工藝的典型特性,在影像中央區域的性能表現十分優秀、明顯可見的桶狀變形,一些耀光現象、二級反射現象、可接受的邊緣失光。縮小光圈後,顯著的性現表現遍

及影像全畫面。鏡頭總銷售量約2200顆，在這麼長的生產時間裡，數量看來不多。

37.2. Super-Elmarit-R 15mm 1:2.8 Asph. FLE

年份	2002 – 2008
ROM碼	11326
序號	3914223 – 3957160
最大光圈	1:2.8
焦距	15 mm
鏡片/組	13/10（2個非球面鏡片，內含2個非球面表面）
角度	110°（對角線）
最短對焦	18 cm
重量 (g)	710
濾鏡	內建ND1、黃綠、澄、KB12濾鏡
版本	內建突出擋板以保護前鏡片，其尺寸和形狀可作為有效的遮光罩使用。

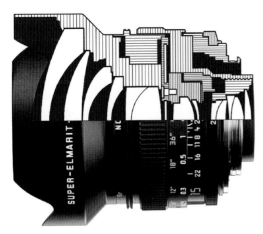

這個設計是取自Schneider，但比起前一代蔡司設計來說，徠卡在鏡頭效能方面有更多的涉入，值得注意的是，徠卡一開始沒有接受Schneider提供的原始設計，而是想要一個效能更能符合徠卡哲學的版本。

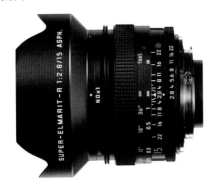

這顆鏡頭在任何時刻都必須使用濾鏡，因為濾鏡也是光學設計的一部分。使用上，最佳光圈在5.6，可達到最優秀的影像品質。Schneider在鍍膜技術方面（尤其在變焦鏡頭的設計特別需要）擁有豐富經驗，這顆鏡頭徹底消除耀光與鬼影。

37.3. Fisheye-Elmarit-R 16mm 1:2.8

年份	1974 – 2001
代碼	11222
ROM碼	11327
序號	2682801 – 3009650
最大光圈	1:2.8
焦距	16 mm
鏡片/組	10/7
角度	180°（對角線）
最短對焦	30 cm
重量 (g)	470
濾鏡	內建UV、黃、澄、80B濾鏡
版本	內建四片短小擋板來保護前鏡片，也作為遮光罩。可使用在R系列和Leicaflex SL2，不可用SL和Leicaflex。

1974年，正當R系統快速發展以應付日本的挑戰時，徠卡發表這顆魚眼鏡頭，設計上與Minolta版本相同，這是一顆全片幅魚眼鏡頭，可涵蓋整個24 x 36 mm片幅的畫面。對角線雖然有180°，但水平視角是137°，垂直視角僅86°。

與大多數魚眼鏡頭的畫面有一圈暗角相比，這個設計的呈現像是特殊的幾何投影法，將圓形影像投影到整個135片幅的方形畫面。Fisheye-Elmarit-R列在型錄上約有25年之久，最後一個批次銷售非常緩慢，反射出這類型的照片已經不太流行。

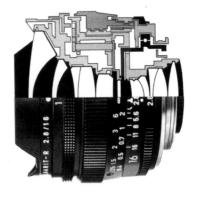

魚眼設計本身的改良空間有限。這顆鏡頭的ROM版是徠卡從Minolta製造剩餘的庫存品移植而來。性能表現是相當好的，魚眼效果仍然有許多死忠追隨者，最後一個批次是在1980年！總銷售量約4000顆，這些大多是在剛發表的前幾年。

徠茲公司當時面臨兩難狀況,想要提供一系列全方位的R鏡頭,來證明這個單眼系統是非常成熟的,但同時又知道這些鏡頭的銷售量十分有限。後來的長焦距鏡頭模組化系統,是應對這個矛盾需求的解決方案。

37.4. Elmarit-R (I) 19mm 1:2.8

年份	1975 – 1990
代碼	11225
改裝ROM	可
序號	2735951 – 3423090
最大光圈	1:2.8
焦距	19 mm
鏡片/組	9/7
角度	95.7° (對角線)
最短對焦	30 cm
重量 (g)	500
濾鏡	M82
版本	分離式遮光罩,可使用在R系列和SL2,經過特殊改裝也可用早期Leicaflex。

徠茲加拿大工廠設計的Elmarit-R 1:2.8/19 mm第一代,於1975年導入市場。這款大光圈反望遠鏡頭的典型特色,是在最大光圈下有適度的反差值和良好的主體輪廓解析力。

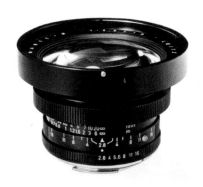

與重視最大光圈表現的德國設計原則有所不同,加拿大加強在中段光圈時有更完美的色彩校正和頂尖畫質。結合了超高機械工藝與當時有限的鏡片,做成R系統經典鏡頭之一。Elmarit-R 19 mm列在型錄上有15年之久,顯示出當時的光學發展緩慢,資源也很有限。這一版的銷售量大約有10000顆,與15 mm相比是值得稱讚的。

37.5. Elmarit-R (II) 19mm 1:2.8 (FLE)

年份	1991 – 2008
代碼	11258
改裝ROM	可
ROM碼	11329

序號	3503151 – 3970820
最大光圈	1:2.8
焦距	19 mm
鏡片/組	12/10
角度	96° (對角線)
最短對焦	30 cm
重量 (g)	560
濾鏡	內建ND1、黃、澄、KB12濾鏡
版本	分離式遮光罩,可使用在R系列和SL2、SL,但不可用在早期Leicaflex。

1990年前後,鏡頭設計和機械精密技術進入一個全新層級,由德國工廠設計和製造的Elmarit-R 19 mm第2代鏡頭,無論在外型、尺寸和效能,都有飛躍性的成長。兩版相距15年,負責的設計團隊也換了一個世代。

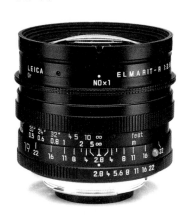

鏡頭的前鏡片較小,口徑縮短17 mm。採用內建濾鏡、後鏡組的內對焦設計、12片10組的鏡片以及不規則色散的特殊玻璃,設計師創造出這顆體積很小的一流鏡頭。它顯示出徠卡設計師對反望遠光學結構的掌握,相較於前一代非常大的前鏡片,這版已將鏡片分散在整個光學結構的中間區域,這個方法也同樣用在其他廣角鏡頭上。

浮動鏡組的機械結構十分嚴密:對焦從無限遠到0.5公尺,浮動鏡組僅移動0.7公釐,對焦從3公尺到2公尺,鏡片僅移動0.05公釐!這是很細微的機械運行,需要非常高精密的機械結構,以利於使用數年之後還能表現正常。

光學設計不再只有影像中央區域的良好,這版的效能延伸到四周邊緣,這顆超廣角鏡頭現在可呈現出全畫面的影像細節,這對當時流行的正片投影效果非常地好。最佳光圈在5.6,可表現出一流影像品質,在全畫面上都有極致的解像力。

從一個較高的觀點來看這顆鏡頭的主要問題,徠卡必須正視他們專注在高品質定焦鏡頭的策略。

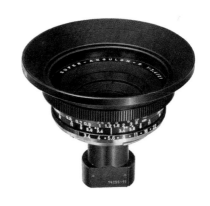

確實如此，定焦鏡頭通常來說表現最棒，但變焦鏡頭是更方便使用的，尤其是影像品質夠好的情況下。90年代，全球趨勢是朝向多功能的變焦鏡頭發展，徠卡不願追隨，但他們在光學品質和機械工藝的堅持只能吸引一小群藝術攝影師。這顆鏡頭銷售數量約5000顆，顯示出R系統在市場上勢力逐漸減弱。

37.6. Super-Angulon-R 21mm 1:3.4

年份	1964 - 1968
代碼	11803
改裝ROM	不可
序號	2056001 － 2279830
最大光圈	1:3.4
焦距	21 mm
鏡片/組	8/4
角度	92°
最短對焦	20 cm
重量 (g)	228
濾鏡	Series VIII
版本	分離式遮光罩，使用於需要相機的反光鏡升起，只能用在早期的Leicaflex。

任何一個相機系統都需要用21 mm鏡頭來證明自己達到專業層級，這類的設計是一個設計團隊光學能力的展現。徠茲公司簡單地將當時M系統的鏡頭版本改裝成R鏡頭，使Leicaflex更能抵禦蔡司Contarex單眼系統，當時是德國相機廠商的天下。但是人們可能認為，以當年徠茲工廠的光學知識，不足以設計出真正的反望遠式超廣角鏡頭。

這個複雜設計使用8片鏡片，每一片都是不同的玻璃類型。邊緣失光相較於前一代是大幅降低的，色彩校正非常好，這裡可看出它為了彩色正片的使用做最佳化，符合當時攝影師要求品質標準。紋理細節的紀錄具有柔順感，在銳利和散景之間呈現很順的階調過渡，有別於極度銳利的菱角照片，帶給人賞心悅目的感覺，這是許多這時期鏡頭的典型特性。徠茲公司在1974年提供轉接環（產品代碼：22228），可將這顆鏡頭轉接在M相機上，說明M系統和R系統可相得益彰，雖然M系統也有自己的 Super-Angulon 1:3.4/21 mm，兩個系統共用相同的鏡頭設計，想必是為了降低研發成本。總共只排定生產1530顆！

37.7. Super-Angulon-R 21mm 1:4

年份	1968 － 1992
代碼	11813
改裝ROM	可
序號	2279801 － 3290400
最大光圈	1:4
焦距	21 mm
鏡片/組	10/8
角度	92°
最短對焦	20 cm
重量 (g)	410
濾鏡	Series 8.5
版本	原本是二刀版，從1977年開始改成三刀版，可使用在R系列和Leicaflex SL2、SL。採用分離式遮光罩。

1968年，Schneider創造出這反望遠設計的鏡頭，可用在Leicaflex機身，不需將反光鏡升起。早在1950年，法國公司Angeieux已發明出反望遠的設計概念（也就是將望遠鏡設計整個對調反裝），可得到更短的焦距。捨棄對稱式設計之後，一連串的像差問題更難被校正，部分的妥協成為必要手段。這個Schneider設計提供令人尊敬的性能表現，一開始相當受歡迎，尤其是在建築和風景攝

影師裡。徠茲自家設計在1975年推出的19 mm鏡頭，必定受此影響而降低了銷售量。這顆鏡頭的最後一個生產批次在1983年，但鏡頭列在型錄上一直到1992年，總生產量約為16000顆。

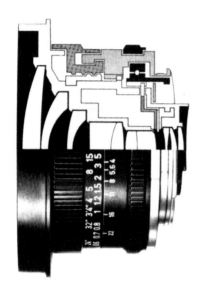

其他廠商也跟進。常常有人誤解鏡頭標示焦距即是實際有效焦距，但大部分不是這樣。Elmarit-R 1:2.8/24 mm 鏡頭的有效焦距是 24.3 mm，四捨五入為24 mm，而一顆有效焦距24.7的鏡頭可能四捨五入為25 mm。鏡頭標示通常都是這麼做的。

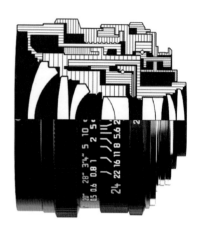

37.8.　Elmarit-R 24 mm 1:2.8 FLE

年份	1974 – 2008
代碼	11221、11257（從1990年開始）
改裝ROM	可（11257）
ROM碼	11331
序號	2718151 – 3883746
最大光圈	1:2.8
焦距	24 mm
鏡片/組	9/7
角度	84°　（對角線）
最短對焦	30 cm
重量 (g)	420
濾鏡	Series 8
版本	分離式遮光罩。第一版可被用在或改裝在R機身和Leicaflex SL2。11257可改裝為通用型鏡頭。ROM版只能裝在R8/R9和R系統。

任何一家單眼相機製造商，都必須填滿鏡頭群的間隙，因為大多數攝影師不會買入每一顆鏡頭，只會買他們偏好使用的。有些人喜歡19 mm，有些是 21 mm，有些有 15 mm，還有些人都不要。徠卡非常幸運，因為有一群富有客戶會盡可能地買下超過他們實際需要的鏡頭數量。在很長一段時間裡，21 mm和28 mm之間存在空隙，這在徠卡連動測距使用者之間不是一個問題。但是，日本廠商提供 25 mm鏡頭，如同蔡司也做給 Contarex系統，而德國的Enna公司設計24 mm鏡頭，

24/25 mm焦距是在21和28鏡頭之間很好的妥協，透過適當的學習經驗，可創造出身歷其境的視角感覺。Elmarit-R 1:2.8/24 mm通常被認為是Minolta鏡頭，真實故事有點複雜。原始設計確實是Minolta計算而來，並採用Minolta自家以及其他廠商提供的玻璃，而徠茲公司採用這個設計，但鏡頭完完整整地都在德國本地製造。總銷售量超過20000顆，是個非常普及化的鏡頭。

Elmarit-R 1:2.8/24 mm在所有光圈下表現良好，但無法超越其他競爭對手。鏡頭列在型錄上長達很久時間，顯示徠茲公司沒有興趣改良它的影像品質。

37.9.　Elmarit-R (I) 28mm 1:2.8

年份	1970 – 1994
代碼	11204（二刀版）
	11247（三刀版，從序號2726021開始）
改裝ROM	可
序號	2440001 – 3583860
最大光圈	1:2.8
焦距	28 mm
鏡片/組	8/8
角度	76°
最短對焦	30 cm
重量 (g)	275
濾鏡	Series 7
版本	分離式遮光罩。第一版可被用在或改裝在R系列和所有Leicaflex相機。11247可改裝為通用型鏡頭。遮光罩有手柄可旋轉偏光鏡。曾在1978年生產Safari橄

橄綠色搭配R3 Safari特殊版（產品代碼：11206）。透過22228轉接環可裝在M相機上。

日本製造商，特別是Olympus，證明輕巧的鏡頭設計也能表現出令人滿意甚至極為優秀的效能。徠茲公司在1970年Photokina相機展發表Elmarit-R 2.8/28 mm來回應市場，在這受歡迎的28 mm焦距裡推出一個非常輕巧的鏡頭，它是R鏡頭少數超輕量級的鏡頭之一，在報導、建築攝影、團體人像照方面，擁有非常實用的視角，實用壽命很長。這顆鏡頭是由德國設計。

年份	1994 – 2008
代碼	11259
ROM碼	11333
序號	3624801 – 3779779
最大光圈	1:2.8
焦距	28 mm
鏡片/組	8/7
角度	76°
最短對焦	30 cm
重量 (g)	435
濾鏡	E55
版本	內建遮光罩。可使用在R系列，但不可用在早期Leicaflex機身。ROM版只能用在R8/R9和其他R系列。曾在1984年前後做出1.4/28 mm工程版，但因相機卡口太小而最終廢止。

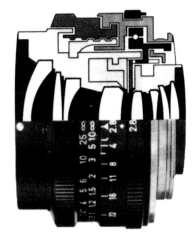

在其漫長的生命歷程裡（許多徠卡鏡頭都列在型錄上超過20年之久），影像中央和邊緣畫質有一些平衡性的改變。對於真正嚴格要求的拍攝工作上，這顆鏡頭應該縮到中段光圈來使用比較好。

在1970年到1990年之間，定焦鏡頭的光學設計到達一個平緩的高度，主要原因是鏡頭的創新方向轉往變焦設計發展，以及當時底片的感光乳劑不能紀錄到更豐富的細節。對於影像品質的改良不再能激發熱情。在1990年之後，導入新知識與見解，光學最佳化程序與新式玻璃種類促使品質大躍進。在1994年發表的最新Elmarit-R 28mm鏡頭，就是這樣的一個先進設計。採用浮動鏡組來提升近距離對焦的影像品質，同時有利於光學校正達到一定水準。在最大光圈2.8下，整體反差很高，細節解像力完美，遍及影像全畫面（影像高度為16 mm）。這是一顆非常優秀的鏡頭，某些地方甚至超越M版本，因為M版本沒有複雜的浮動鏡組結構。而使用在數位相機上，也是一個極佳的選擇，這都要歸功於其高水準的色彩校正能力。

37.10. Elmarit-R (II) 28mm 1:2.8 FLE

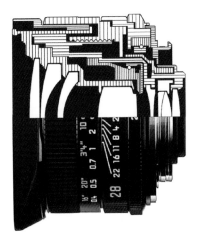

37.11. PC-Super-Angulon-R 28mm 1:2.8 FLE

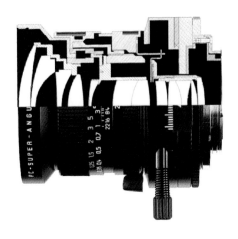

年份	1988 – 2008
代碼	11812
改裝ROM	不可
序號	3470571 – 3862416
最大光圈	1:2.8
焦距	28 mm（實際焦距29.2 mm）
鏡片/組	12/10
角度	73°（影像圈為93°）
最短對焦	30 cm
重量 (g)	600
版本	搭配專用的螺牙遮光罩，它同時也是濾鏡接座，濾鏡口徑為67 EW。

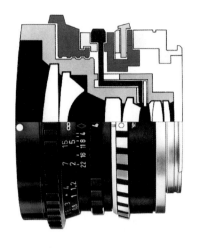

70年代，135片幅的單眼相機立於攝影世界的中央位置，將中大片幅的相機推到邊緣地帶。大片幅相機仍有一些優勢，例如藉由移軸鏡頭的改變焦平面與底片面板之間的關係，來控制與改變透視感。大片幅鏡頭涵蓋很大的影像圈，比實際片幅需要的更大，這樣在鏡頭移軸時，可維持一定的光照度和解像力。日本製造商試著模擬這個特性，做出所謂可控制透視感的PC鏡頭（Perspective Control），用於建築攝影。

徠茲公司為了豐富R系統有全方位鏡頭群的可能性（某方面來說如此過度發展將會毀滅整個系統），當時感到有必要提供這樣的鏡頭，因此直接選用Schneider版本。基本上，這個移軸鏡頭可涵蓋比135片幅更大的影像圈，也有更廣的視角（在這裡是等同於21 mm鏡頭），這個特性允許鏡頭可適當地移軸來改變焦平面位置。縮小光圈後，呈現極佳畫質。當你能接受這顆鏡頭的體積，使用上便充滿樂趣。在其漫長的生命歷程裡，總銷售量約4000顆。

37.12. PA-Curtagon-R 35mm 1:4

年份	1969 – 1994
代碼	11202
改裝ROM	不可
序號	2426201 – 3400200
最大光圈	1:4
焦距	35 mm
鏡片/組	7/6
角度	63°（影像圈為78°）
最短對焦	30 cm
重量 (g)	290
濾鏡	Series 8
版本	分離式遮光罩，可被用在或改裝在R系列和所有Leicaflex相機。

和常用的PC是相同意義，譯為德文則是PA（Perspektivischer Ausgleich）。這個版本在垂直和水平方向都可移動7公釐。移軸角度是適度的，但少於來自日本的競爭對手。鏡頭非常容易使用，在調整環上有數字0到7公釐，標示移軸程度。即使後來推出下一代，這顆鏡頭仍然列在列錄上長達數年之久。影像品質很好，但略低於下一代PC-28。鏡頭在標準位置可使用任何光圈，而當移軸時，應當縮到光圈11比較好。

37.13. Elmarit-R (I) 35mm 1:2.8

年份	1964 – 1973
	1973 – 1979
代碼	11101
	11201（從1968年開始，二刀版）
	11233（橄欖綠）
改裝ROM	可
ROM碼	11201
序號	1972001 – 2856850
最大光圈	1:2.8
焦距	35 mm
鏡片/組	7/5、7/6
角度	64°
最短對焦	30 cm
重量 (g)	410
濾鏡	Series 6、Series 7
版本	分離式遮光罩。早期版為橡膠遮光罩，少數鏡頭（約200顆）是銀色。早期版在1968年開始有二刀版，適用SL機身。後期版改用新式鏡筒與新式遮光罩，其上有小柄可旋轉偏光鏡。從1976年序號2668376開始改為三刀版。早期版和後期後都可用在或改裝在所有R系列和Leicaflex相機。曾在1978年生產Safari橄欖綠色搭配R3 Safari特殊版

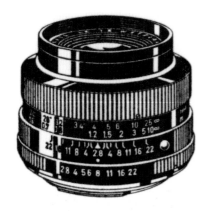

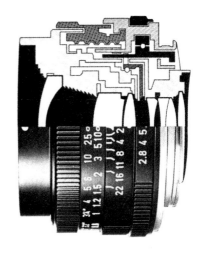

當徠茲公司開始進入單眼相機市場時，他們很小心地不危害到當時蒸蒸日上的連動測距相機的事業。策略是提供最常使用的鏡頭焦距輔以最優秀的品質，光圈設定在2.8，這也是蔡司Contarex單眼系統常用的鏡頭設定。這裡應當注意到，在60年代初期，德國公司重點放在最大光圈的性能表現與其堅固筒身。當時的做法是，如果鏡頭要提高光圈值，影像品質也要嚴格跟上提高才行。徠茲公司也將重點放在造型設計和獨特手感，完整的相機套組呈現非常漂亮且優雅。

鏡頭早期版在中段光圈時提供令人驚訝的性能表現，可輕易與當時競爭對手抗衡。後期版是全金屬筒身，光學結構有一些小改動，第二和第三片鏡片之間改為更微小的空間。有時候光學改變是因為生產製造的技術，並不是為了要提升性能。

37.14. Leica Elmarit-R (II) 35mm 1:2.8

年份	1979 – 1996
代碼	11231（R/SL2/SL）
	11251（R，從1986年開始）
改裝ROM	可
ROM碼	11251
序號	2928901 – 3587959
最大光圈	1:2.8
焦距	35 mm
鏡片/組	7/6
角度	64°
最短對焦	30 cm
重量 (g)	340（11231）、310（11251）
濾鏡	E55、Series 7
版本	內建伸縮式遮光罩。可用在或改裝在所有R系列和Leicaflex相機。

光學設計的傳統主義都將重點放在性能表現上，並不考量成本或是手感，因此每一顆鏡頭都有自己獨特的筒身、尺寸和口徑，這是根據最高光學效能的需求，發展出鏡頭有不同尺寸。而在R3發表之後，試著做出標準化的鏡頭筒身，同時也有較輕的重量和制式外型（伸縮式遮光罩和制式口徑），以減少額外配件的需求。也因為如此，降低所有零組件的生產成本和庫存量。這顆Elmarit-R 35 mm鏡頭提供非常優秀的性能，甚至可超越早期的Summicron-R 35 mm鏡頭。

37.15. Summicron-R (I) 35mm 1:2

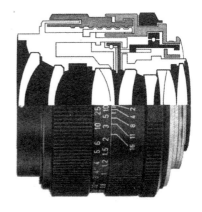

年份	1970 – 1977
代碼	11227
改裝ROM	可
序號	2402001 – 2791650
最大光圈	1:2
焦距	35 mm
鏡片/組	9/7
角度	64°
最短對焦	30 cm

重量 (g)　　530
濾鏡　　　　E48、Series 7
版本　　　　分離式遮光罩。早期是二刀版，從序號
　　　　　　2731769開始改為三刀版。可用在或改
　　　　　　裝在所有R系列和Leicaflex相機。

徠茲公司慢慢地意識到，單眼相機使用者並不將此系統視為連動測距系統的次等品，而是一個全方位的攝影工具，甚至搶奪了連動測距攝影的主角地位，當時的強項是在生活速寫與報導攝影。這類型的攝影風格，很長一段時間內都是以35mm光圈2的鏡頭獨領風騷。於是，R系統在1970年也引進這顆鏡頭，複雜設計反應出這項任務的困難度，這是由德國設計，加拿大製造。

效能表現在軸線和大範圍的影像中央區域是非常好的。隨後，徠茲公司很快地發表新版本，這次是改由加拿大設計，德國製造。

37.16. Summicron-R (II) 35mm 1:2

年份　　　　1977 – 2008
代碼　　　　11115
改裝ROM　可
ROM碼　　　11339
序號　　　　2819351 – 3864666
最大光圈　　1:2
焦距　　　　35 mm
鏡片/組　　6/6
角度　　　　64°
最短對焦　　30 cm
重量 (g)　　430
濾鏡　　　　E55
版本　　　　內建伸縮式遮光罩。可用在或改裝在所
　　　　　　有R系列和Leicaflex相機。ROM版只能
　　　　　　用在R8/R9和其他R系列。

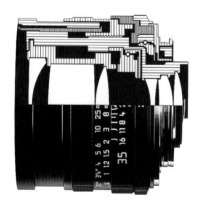

加拿大設計的重點，主要在平衡光學性能和生產成本。反觀德國設計，則是專注在最佳品質，但忽略生產成本。這項主張應被視為基本研發策

略，但不能對每一顆鏡頭做此判斷。新版本是更加輕巧，減輕重量，簡化光學設計，這要歸功於新式最佳化方法。這顆鏡頭和前一代相比，有相同的性能表現，但稍微不同的特徵。此時，連動測距系統鏡頭持續改良，而R鏡頭一直沒有得到太多關注。雖然工廠對這個領域缺乏發展興趣，但R鏡頭仍然充滿競爭力。

37.17. Summilux-R 35mm 1:1.4 (FLE)

年份　　　　1984 – 2008
代碼　　　　11143（SL2版）、11144（R版）
改裝ROM　可
ROM碼　　　11337
序號　　　　3271401 – 3863666
最大光圈　　1:1.4
焦距　　　　35 mm
鏡片/組　　10/9
角度　　　　64°
最短對焦　　50 cm
重量 (g)　　660、685（從1999年開始的後期版）
濾鏡　　　　E67
版本　　　　內建伸縮式遮光罩。可用在或改裝在所
　　　　　　有R系列和Leicaflex SL2相機。ROM版
　　　　　　只能用在R8/R9和其他R系列。

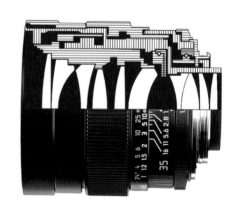

有許多很好的原因指出，為什麼鏡頭的最大光圈都限制在1.4。尺寸是一個令人信服的理由：如果你增加光圈50%到1.2，筒身的尺寸與重量將大幅增加到超過比例，這裡也包括濾鏡口徑。實際使用面來看，僅增加半格光圈，並不會真正得到很大的優勢。在光學上的像差將會倍增，降低影像品質的程度十分可觀。另外，過淺的景深也造成對焦困難，即使搭配自動對焦系統。設計出大光圈的35 mm鏡頭不是一個容易的事，視角和光圈兩相影響，更多光量進入鏡頭，像差總量必須被控制在一定層級。徠茲公司從70年代初期，開始提供大光圈鏡頭給R系統，即Summilux 1.4/80和1.4/50鏡頭，而1.4/35必須得到1984年才有。這是

德國設計，由羅塔‧寇許主導，用盡所有光學知識來達到性能需求：一個10片鏡片的光學結構，採用特殊玻璃類型與浮動鏡組設計。

在任何光圈下，鏡頭呈現頂尖一流的影像品質，這確實是一個高水準的規格設計。

37.18. Summicron-R (I) 50mm 1:2

年份	1964 – 1976
代碼	11218（一刀版）、11228（二刀版）
改裝ROM	可
序號	1940501 – 2760150
最大光圈	1:2
焦距	50 mm
鏡片/組	6/5
角度	45°
最短對焦	50 cm
重量 (g)	330
濾鏡	Series 6
版本	分離式遮光罩。可用在或改裝在所有R系列和Leicaflex相機。三刀版和二刀版的產品代碼相同，序號從2758826開始。

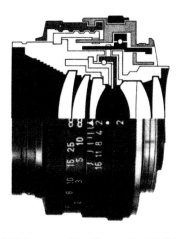

光學設計哲學在60年代的世界潮流，可從加強反差與提升有限的解像力看出端倪。研究指出，如果底片感光乳劑的銳敏度或微反差增強的話，影像可呈現更銳利的視覺感，紋理的細微紀錄將有更高水準。電腦設計可微調到較高的層級，新式玻璃種類的運用可降低鏡片數量與色差問題。這顆鏡頭是提供給Leicaflex使用，由加拿大設計。相較於其他鏡頭，它明顯呈現出較高的反差。這顆鏡頭和Nikon Nikkor-H 2/50 mm都是同時期最棒的鏡頭，成為這個規格的標準。值得注意的是，即使R鏡頭某些時候也有很好的影像品質，但R鏡頭從來沒有得到像M鏡頭一樣的高度評價。

37.19. Summicron-R (II) 50mm 1:2

年份	1976 – 2008
代碼	11215（Leicaflex系列和R系列） 11216（只有R系列）
改裝ROM	可
ROM碼	11345
序號	2777651 – 3720302
最大光圈	1:2
焦距	50 mm
鏡片/組	6/4
角度	45°
最短對焦	50 cm
重量 (g)	250
濾鏡	E55或Series 7
版本	內建伸縮式遮光罩，早期版有橡膠罩，頭250顆是銀色。可用在或改裝在所有R系列和Leicaflex相機。三刀版序號從2758826開始。曾在1978年生產Safari橄欖綠色搭配R3 Safari特殊版。

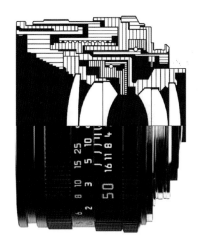

許多現代鏡頭（即使在1950年以前也是）都是以6片雙高斯設計為基底，這種鏡頭類型是世界上研究最透徹的光學設計。它有非常好的潛力可表現出優秀的影像品質，但也有其局限性，由於軸外偏斜球面像差（第5級的像差）具有相當程度。這個問題非常難於使用第3級像差來平衡它，更不用說是完全消除掉。光圈越大，問題困擾的影響越大。約在1980年前後，這個設計已經觸及現今的頂點：除非設計師整個捨棄掉根本設計，否則想要有明顯地提升性能是不可能的事情。將近35年來，Summicron-R 50 mm已提供比大多數使用者和底片所能處理的更多性能。Summicron-R與相同結構的M版本共享鏡頭特徵。我們應當從高度看每一件事情，在深入比較徠卡Summicron以及Canon給EOS相機的1.8/50 mm鏡頭，徠卡稍微勝出一點點，但實際性能差距很小，可能只對真正

的徠卡玩家有意義而已。這顆鏡頭銷售量很大，前後兩代加起來超過190000顆，其生產時間超過40年。

37.20. Summilux-R (I) 50mm 1:1.4

年份	1970 – 1998
代碼	11675（僅SL）、11776（SL/SL2/R） 11777（僅R）
改裝ROM	可
ROM碼	11343
序號	2411021 – 3729790
最大光圈	1:1.4
焦距	50 mm
鏡片／組	7/6
角度	45°
最短對焦	50 cm
重量 (g)	460（第一版）、395（第二版）
濾鏡	Series 7（第一版） E55或Series 7（第二版）
版本	第一版採用分離式遮光罩，曾在1978年生產Safari橄欖綠色（內建遮光罩）搭配R3 Safari特殊版。此外還有金色版（1000顆）搭配R3奧斯卡·巴納克紀念版。所有版本皆可用在或改裝在所有R系列和Leicaflex相機。ROM版只能用在R8/R9和其他R系列。

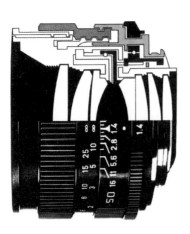

為了提升效能與鏡頭光圈值，一個經典的設計方法是將後鏡片分離為兩個獨立鏡片。事實上這就是德國設計的Summilux-R 1:1.4/50 mm第一代用的方法，於1970年Photokina相機展發表。這顆鏡頭是個強而有力的表現者，實力至少與當代設計並駕齊驅，特別是Nikon、Canon與Olympus推出的1.4/50 mm鏡頭。1.4光圈結合50 mm焦距的組合，喚起那些想紀錄人類在黑暗角落裡活動的攝影師其深切情感，尤其搭配Kodak Tri-X的推出，可增感到ISO 800的感光度，Summilux-R不會讓人失望，

即使最大光圈下的反差很低，但它呈現較好的細節解像力，遠勝過眾多競爭對手。任何一部R4搭配Summilux-R 50 mm鏡頭，是一個令人愉悅的組合，但因為某些原因，它缺乏像Nikon和Canon單眼相機的專業形象。

在它的生產期間，玻璃類型曾經有多次更動，但都不影響鏡頭呈現的特性。約1980年前後，生產方法改變，鏡片不再以焦距群組分類（如同M鏡頭），但補償方法是用鏡片薄度和距離來調整正確的焦距。

37.21. Summilux-R (II) 50mm 1:1.4

年份	1998 – 2008
代碼	11344
ROM碼	11344
序號	3794010 – 3887706
最大光圈	1:1.4
焦距	50 mm
鏡片／組	8/7
角度	45°
最短對焦	50 cm
重量 (g)	490
濾鏡	E60
版本	新式鏡筒，內建伸縮式遮光罩。ROM版只能用在R8/R9和其他R系列。

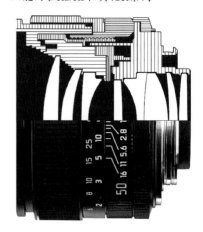

8片鏡片的設計，比起前一代提供更顯著的效能改良，縮小光圈後更可達到無與倫比的影像品質。在最大光圈下，其效能是當時還沒有非球面技術下所能表現的最大可能性。稍微縮小光圈，呈現非常精細的細節解像力，這是現代徠卡設計的特徵，有明亮透徹感和清晰的主體輪廓。

總體來說，在清楚呈現的細節刻畫力與柔順的色彩階調裡，Summilux-R在這兩者之間有令人羨慕的平衡性，這是徠卡當代設計的鏡頭特徵，即使在今天也很難被超越。Nikon和Canon最新發表的

1.4/50 mm鏡頭，仍然無法和Summilux-R齊名，顯示這個有15年之久的老設計是跨世代作品。另一方面來說，現代數位單眼相機的使用者，對光學表現的需求是比較務實的。

這顆鏡頭即使裝在現代數位相機，也表現出一流的卓越性能，例如在R9搭載DMR數位機背，或是使用轉接環裝在其他廠商的數位相機上。

37.22. Macro-Elmarit-R 60mm 1:2.8

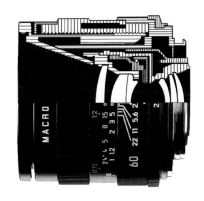

年份	1972 – 2008
代碼	11205、11212（SL/SL2/R）
	11253（僅R）
改裝ROM	可（11212不可）
ROM碼	11347
序號	2413601 – 3820124
最大光圈	1:2.8
焦距	60 mm
鏡片/組	6/5
角度	39°
最短對焦	27 cm
重量 (g)	375（第一版）、540（裝上延伸套筒）
	390（第二版）、520（第三版）
濾鏡	Series 8、E55（第二版之後）
版本	第一版為內建遮光罩，第二版（1980）改新式鏡筒且內建遮光罩，並重新設計延伸套筒。第三版只能用在R機身。所有版本（除了ROM版）皆可用在或改裝在所有R系列和Leicaflex相機，但11253不可用在原始Leicaflex。ROM版只能用R8/R9和其他R系列。

這是一顆多才多藝的鏡頭，在影像全畫面表現極佳解像力，裝上專用套筒的放大率到達1:1，同時也能對到無限遠。共有三個版本，但只在外型有差異，光學皆相同。鏡頭的生產壽命很長，顯示出性能表現可滿足所有需求，不需要重新設計來增強影像品質。與蔡司S-Planar 2.8/60 mm和AF-Micro-Nikkor 2.8/60 mm相比，徠卡版本只在蔡司的邊緣，但遠遠勝過Nikon版本。為了達到最佳性能，無論對焦在近距離或正常距離，使用上都必須縮小光圈到5.6。

37.23. Summilux-R 80mm 1:1.4

年份	1980 – 2008
代碼	11880（SL/SL2/R）、11881（僅R）
改裝ROM	可
ROM碼	11349
序號	3054601 – 3857849
最大光圈	1:1.4
焦距	80 mm
鏡片/組	7/5
角度	30°
最短對焦	80 cm
重量 (g)	625（11880）、670（11881）
濾鏡	E67或Series 8
版本	兩版皆內建遮光罩，第一版可用在或改裝在所有R系列和Leicaflex相機，但不可用在原始Leicaflex。第二版只能用在R8/R9和其他R系列。

1970年到1990年的時期，正好是Canon、Nikon、徠茲、蔡司在135片幅系統的鏡頭爭霸戰。重點領域落在35 mm到90mm的大光圈鏡頭，因為這些鏡頭可展現攝影師的想像力，而鏡頭的推出也是設計團隊的技術呈現。

大多數設計都遵循古典的大光圈鏡頭設計方法：7片鏡片的雙高斯結構。這顆Summilux-R鏡頭由加拿大的曼德勒博士及其團隊負責設計，他們已經設計出很多高品質的鏡頭。

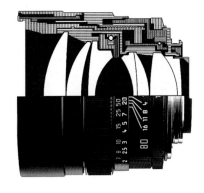

最大光圈下的表現非常好，但可看出這個設計結構的局限性。縮小光圈後，影像品質快速提升，在中段光圈時達到最高水準。這個大且重的鏡筒是如堅石般紮實，對焦手感也很柔順。和許多R鏡頭相同，這顆Summilux-R鏡頭列在型錄上將近30年，顯示出光學部門的研發進展十分緩慢。而現在的全新S鏡頭，證明徠卡設計部門已成功跨越到一個更高的層級。

37.24. Elmarit-R (I) 90mm 1:2.8

年份	1964 – 1983
代碼	11229（一刀版）
	11239（二刀和三刀版）
改裝ROM	可
序號	1965001 – 3251100
最大光圈	1:2.8
焦距	90 mm
鏡片/組	5/4
角度	27°
最短對焦	70 cm
重量 (g)	515
濾鏡	Series 7
版本	內建遮光罩，可用在或改裝在所有R系列和Leicaflex相機。裝上ELPRO VIIa/3配件可對焦到30 cm。序號從2734951開始有三刀版。1976年的版本為稍加改變的新式鏡筒。

有時候，鏡頭的重要統計數據在幾十年間很難有變動，這樣的鏡頭顯然滿足攝影師的需求。徠茲公司的第一個90 mm鏡頭可追回到1931年，但擁有光圈2.8的第一個90 mm則是在1953年由肖希特公司（Schacht）設計。做出一個擁有良好影像品質的長焦距鏡頭是容易的。徠茲公司也在1959年完成2.8/90 mm鏡頭，最初是在M系統。而望遠鏡頭在設計上則是更加困難：有效焦距比第一鏡片到焦點的距離還長，在這個設計上，前面是凸透鏡跟著後面的凹透鏡。所以，把任何一個長焦距鏡頭（long focus lens）都視為望遠鏡頭（tele-photo lens）是不對的觀念。

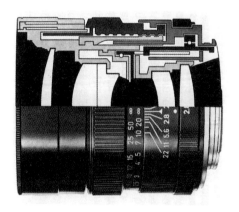

較短的鏡頭長度，對使用者來說具有明顯的優勢。這個加拿大設計的Elmarit-R鏡頭，於1964年和Leicaflex相機一起發表。這是一顆優秀鏡頭，整體反差中度偏高，細節解像力非常好。

37.25. Elmarit-R (II) 90mm 1:2.8

年份	1983 – 1998
代碼	11806（SL/SL2/R）、11154（僅R）
改裝ROM	可
序號	3260101 – 3701551
最大光圈	1:2.8
焦距	90 mm
鏡片/組	4/4
角度	27°
最短對焦	70 cm
重量 (g)	475（11806）、450（11154）
濾鏡	E55
版本	內建遮光罩，可用在或改裝在所有R系列和Leicaflex相機，但11154不可用在早期Leicaflex。裝上ELPRO配件可對焦到30 cm。

比起其他光圈動輒到1.2、1.4或2，此鏡的最大光圈值較為謹慎，「少即是多」（Less is more）的設計原則在這裡可看到，僅使用4片分離鏡片，安置在輕巧鏡筒裡，徠卡創造出一流設計，性能表現輕易超越大部分競爭對手，尤其是80年代無所不在的變焦鏡頭，裡面通常包含有這個焦距。

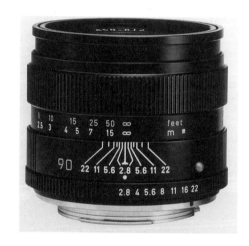

這個4片鏡設計，沒有膠合表面，吸光度不能被用來控制色彩穿透性，所以這裡必須採用多層鍍膜來完成。德國用成語評價這顆鏡頭：「最小極限成就最大完美」（in der Beschraenkung zeigt sich der Meister），適用任何一位徠卡攝影師。鏡頭的第一版是在葡萄牙製造。

37.26. Summicron-R 90mm 1:2

年份	1970 – 1999
代碼	11219（SL/SL2/R）、11254（僅R）
改裝ROM	不可

序號　　　　2400001 － 3720302
最大光圈　　1:2
焦距　　　　90 mm
鏡片/組　　 5/4
角度　　　　27°
最短對焦　　70 cm
重量 (g)　　560
濾鏡　　　　Series VII、後期改E55
版本　　　　內建遮光罩，可用在或改裝在所有R系
　　　　　　列和Leicaflex相機。裝上ELPRO配件
　　　　　　可對焦到30 cm。從序號2761083開始改
　　　　　　為E55口徑。前後兩版的鏡筒不同，可
　　　　　　從對焦環的大小來分辨。

這是一顆真正的R系統望遠鏡頭，鏡頭長度6.25公分，有效焦距9公分。於1970年發表，由加拿大設計和製造。

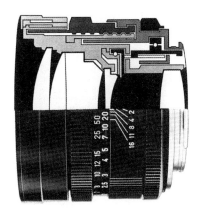

當2.8光圈的鏡頭習以為常時，一個更大光圈且背負Summicron盛名的鏡頭是極具吸引力的，令人夢寐以求。這顆鏡頭在生產25年來沒有改動過光學設計，這個1970年的設計在光圈2.8甚至到5.6時，可呈現無與倫比的影像品質。我們也應當了解，它在最大光圈的表現，以當年來看實屬頂級水準，當然以現今標準不算好，因為鏡頭的漫長生涯，這個結果並不意外。但是，下一代Apo-Summicron-R 90 mm將再創佳績。

左圖是第一版，右圖是第二版。

37.27. Apo-Summicron-R 90mm 1:2 ASPH.

年份　　　　2002 － 2008
ROM碼　　　11350
序號　　　　3943114 － 3966510
最大光圈　　1:2
焦距　　　　90 mm
鏡片/組　　 5/5（1個非球面表面）
角度　　　　27°
最短對焦　　50 cm
重量 (g)　　520
濾鏡　　　　E60
版本　　　　黑色電鍍鏡筒，可用在所有R系列
　　　　　　（R3 - R9）。

在21世紀開始，徠卡發表一系列給R系統使用的頂級鏡頭，很遺憾地我們現在已知道這個系統的輓歌。數位浪潮快速席捲整個攝影世界，徠卡為了守護單眼相機，推出DMR數位機背，令人留下深刻印象。而在2002年Photokina相機展，徠卡發表R系統使用的全新Apo-Summicron-R 1:2/90 mm ASPH.鏡頭。

這是一個超級頂尖的設計由史于德負責，他是當時光學部門的總設計師。鏡頭的性能十分強悍，可紀錄非常微小的紋理細節，表現出透徹的清晰度，以及極佳的微反差，這是徠卡新式設計的鏡頭特徵，特別在長焦距R鏡頭上。

37.28. Macro-Elmar-R 100mm 1:4

年份　　　　1978 － 1995
代碼　　　　11232
改裝ROM 可
序號　　　　2883701 － 3655825
最大光圈　　1:4
焦距　　　　100 mm
鏡片/組　　 4/3
角度　　　　24.5°
最短對焦　　60 cm，裝延伸套筒可到42 cm

重量 (g)　540
濾鏡　　　E55或Series 7
版本　　　內建伸縮式遮光罩，可用在或改裝在所
　　　　　有R系列和Leicaflex相機。

蛇腹用的短筒身版

年份　　　1968 – 1992
代碼　　　11230，後期改11270（1992年）
改裝ROM　不可
序號　　　2290951 – 3596709
最大光圈　1:4
焦距　　　100 mm
鏡片/組　4/3
角度　　　24.5°
最短對焦　放大倍率1:1
重量 (g)　365，後期改290
濾鏡　　　Series 7，後期改E55
版本　　　內建伸縮式遮光罩，可用在或改裝在
　　　　　所有R系列和Leicaflex相機。特殊短筒
　　　　　身版是為了搭配R/SL/SL2專用的蛇腹配
　　　　　件，後期僅能用在R。1992年新版較
　　　　　輕，相同的光學結構，鏡筒重新設計，
　　　　　採用自動化光圈葉片。

Macro-Elmar 生產兩個版本，相機專用和蛇腹專
用，兩版的光學結構相同。這是一顆輕巧適合手
持的微距鏡頭，在不需靠近攝影主體的情況下，
提供高倍放大倍率。鏡頭為4片3組設計，有非常
好的解像力和適度反差。標準版是全方位鏡頭，
但較小的光圈值沒有吸引太多目光。

37.29. Apo-Macro-Elmarit-R 100mm 1:2.8

年份　　　1978 – 2008
代碼　　　11210
改裝ROM　可
ROM碼　　11352
序號　　　3412891 – 3959910
最大光圈　1:2.8
焦距　　　100 mm
鏡片/組　8/6
角度　　　25°
最短對焦　45 cm

重量 (g)　760
濾鏡　　　E60
版本　　　內建伸縮式遮光罩，可用在或改裝在所
　　　　　有R系列和Leicaflex相機。裝上
　　　　　Apo-Elpro配件使放大倍率達1:1。可用
　　　　　在或改裝在所有R系列和Leicaflex相機
　　　　　。ROM版不可用於Leicaflex機型。

這顆鏡頭是徠卡R系統鏡頭設計的里程碑，由沃
夫岡·福萊茲（Volfgang Vollrath）設計。我們可
想像他坐在電腦前，操作鏡頭設計程式，將基礎
設計草圖微調並強化到最大可能性。在鏡頭發表
後，這很快地變成一個非正式的影像品質衡量標
準。

這顆鏡頭到了今天仍然被認為是最優秀的設計之
一，簡單設計造就不凡地位。這裡我們可看到徠
卡設計的秘密：運用未知的光學玻璃特性，將傳
統結構再次突破的秘方（know-how）。這顆鏡頭
擁有極為優秀的色彩校正力，即使在數位工作流
程也是一等一的選擇。

37.30. Elmarit-R (I) 135mm 1:2.8

年份　　　1964 – 1968
代碼　　　11111
改裝ROM　可
序號　　　1967001 – 2246050
最大光圈　1:2.8
焦距　　　135 mm
鏡片/組　5/3
角度　　　18°
最短對焦　150 cm
重量 (g)　655
濾鏡　　　Series 7
版本　　　內建伸縮式遮光罩，可用在或改裝在所
　　　　　有R系列和Leicaflex相機。早期版在鏡
　　　　　頭前有小型滾邊防滑環，如同90/50/35
　　　　　鏡頭。

在135 mm的焦距裡，這是一顆輕巧的鏡頭。僅僅
4年的生產時間，產量卻很大，在二手市場可輕易

找到。

在單眼相機系統裡，攝影風格和焦距選擇有明顯的變化，越來越多使用者傾向使用180來取代135，因為前者有更高的放大倍率。這顆鏡頭的第一版出現在1963年，提供給M系統使用。一年後改裝成R版本，然後導入市場。兩版的光學結構非常相似，差異僅在兩片前鏡片的厚度與不同的玻璃類型。

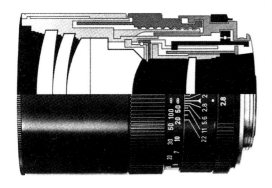

性能表現方面，兩者幾乎沒有差異。第二版也同時做給M系統和R系統，這個相同的故事再度重覆一次，一開始做成R版本，後來整合進M版本。R系統曾研發大光圈2的版本，提供良好畫質，但當時135 mm鏡頭的日子已經屈指可數了。這顆Elmarit鏡頭擁有不錯的性能，是個低反差的大光圈望遠鏡頭。縮小光圈後，反差和解像力提升至一個層級，適合用在低感光度高精細度的底片。

37.31. Elmarit-R (II) 135mm 1:2.8

年份	1968 – 1998
代碼	11211
改裝ROM	可
序號	2296351 – 3689430
最大光圈	1:2.8
焦距	135 mm
鏡片/組	5/4
角度	18°
最短對焦	150 cm
重量 (g)	730
濾鏡	E55
版本	內建伸縮式遮光罩，可用在或改裝在所有R系列和Leicaflex相機。早期是二刀版，後期的三刀版從序號2771419開始。裝上ELPRO 3或4可使放大倍率達1:4.4或1:2.8。

第二代的光圈設計，在中央鏡組厚度部分有些不同，這顆和後期M版本是相同的鏡頭。

鏡頭列在型錄上達30年，如前段描述，後來人們更青睞180 mm。而這顆鏡頭一直到1984年都銷售有一定數量，通常認定為當時很受歡迎。但在變焦鏡頭70-210 mm推出之後即涵蓋135 mm的範圍，令其使用率不斷下滑。

第二代提升最大光圈下的反差與更好的近距離性能。長焦距鏡頭通常有色差問題，越長的鏡頭越難去校正。

37.32. Elmar-R 180mm 1:4

年份	1977 – 1995
代碼	11922
改裝ROM	可
序號	2785651 – 3617888
最大光圈	1:4
焦距	180 mm
鏡片/組	5/4
角度	14°
最短對焦	180 cm
重量 (g)	540
濾鏡	E55或Series 7
版本	內建伸縮式遮光罩，可用在或改裝在所有R系列和Leicaflex相機。裝上ELPRO 3或4可使放大倍率達1:3.3或1:2。許多鏡頭做成橄欖綠色以搭配R3 Safari特殊版。

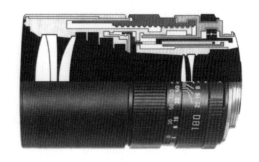

隨著180 mm 鏡頭的普及與流行，許多攝影師都需要一顆可以手持且有良好畫質的輕巧鏡頭。於是，減輕鏡頭重量和降低最大光圈值，兩者同時

並進。

相較於早幾年推出的3.4/180 mm設計，這顆鏡頭呈現適度畫質與一半的價格差。雖然使用長焦距鏡頭可放大主體，但色差問題也同樣被放大，這將造成明亮度的損失，這是正常設計下不可避免的結果。這顆鏡頭的特徵是非凡的，因為在細微解像力下呈現低反差。縮小光圈後，使反差值稍微降低，但影像品質維持同樣水準。這是許多長焦距鏡頭的特性，也是殘餘像差的結果。意即，縮小光圈並不會提升太多性能表現，沒有必要縮小光圈來達到光學最佳化。

37.33. Apo-Telyt-R 180mm 1:3.4

年份	1975 － 1998
代碼	11240、11242（從1976年開始）
改裝ROM	可
ROM碼	11358
序號	2748631 － 3712302
最大光圈	1:3.4
焦距	180 mm
鏡片/組	7/4
角度	14°
最短對焦	250 cm
重量 (g)	540
濾鏡	Series 7.5、後期改E60
版本	內建伸縮式遮光罩，可用在或改裝在所有R系列和Leicaflex相機，除了ROM版之外。序號從2749556開始改為三刀版，序號從2947024開始改為E60口徑。

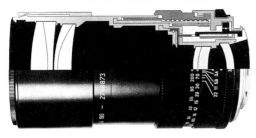

即使一直到了今天，這顆鏡頭也擁有像神話般的地位，而且名不虛傳。一開始研發是作為偵察用的特殊鏡頭，但很快地整合進R系統成為常規產品，規畫生產6000顆，而實際產量增加到17000顆。它是真正的Apo消色差設計，具備高度的色彩校正能力，可用到最大光圈，效果覆及影像全畫面。

螢石晶體已多次被使用在apo校正技術，這種材質有敏感的鏡片表面，在一般用途下是個障礙，但徠茲公司偏好使用在特殊用途。鏡頭在所有光圈下呈現高反差與高度銳利，尤其在背景有強烈光源的高反差環境更是如此。光圈在5.6左右的表現

更達到180 mm鏡頭群裡的頂峰。下一顆擁有apo的鏡頭是Apo-Summicron-R 1:2/180 mm，在最大光圈2下有更好的影像品質，性能超越這顆3.4/180 mm。這表示徠卡設計師在過去20年的研究發展，已取得飛躍性的成長。

37.34. Elmarit-R (I) 180mm 1:2.8

年份	1967 － 1979
代碼	11909（一刀版）、11919（二刀版）
改裝ROM	可
序號	2161001 － 2913600
最大光圈	1:2.8
焦距	180 mm
鏡片/組	5/4
角度	14°
最短對焦	200 cm
重量 (g)	1325
濾鏡	Series 8、E72
版本	內建伸縮式遮光罩與腳架接孔，可用在或改裝在所有R系列和Leicaflex相機。序號從2281351開始改為二刀版，序號從2753081開始改為三刀版。

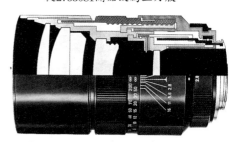

隨著焦距的增加，涵蓋全片幅的光照度變得不是問題，但反差隨著光圈變大而有微小影響。這顆鏡頭表現不錯，重量非常重，尺寸也相對地大，其長度135公釐，口徑78公釐。整體性能以當年標準不算最好，由此看來鏡頭設計師僅是稱職的，而非雄心勃勃。

37.35. Elmarit-R (II) 180mm 1:2.8

年份	1980 － 1998
代碼	11923
改裝ROM	可
ROM碼	11356
序號	2939701 － 3786859
最大光圈	1:2.8
焦距	180 mm
鏡片/組	5/4
角度	14°
最短對焦	180 cm
重量 (g)	755
濾鏡	E67、Series 8

版本　　內建伸縮式遮光罩。序號從3786360開始改為ROM版。

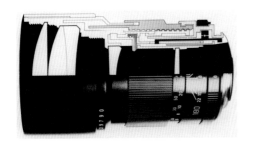

這一代光學重新設計，因為使用不規則色散玻璃和其他技術，大幅降低重量。整體來說，性能等同於前一代。縮小光圈後的影像品質，提供解像力與減少反差值的總量非常輕微。這裡我們可看到殘餘色差的影響。這顆鏡頭在近距離的性能有稍微提升。若要改良影像品質，必須採用apo消色差技術來降低側向色差。另外，還有不為人知的熱度問題。較大的玻璃鏡片，無論是膠合或緊靠在鏡筒裡，遇熱則膨脹。早期工程樣品在這裡遇到一些困難，因為玻璃有不同熱膨脹係數，導致玻璃容易裂紋。因此，謹慎地挑選玻璃種類是解決問題的必要手段，尤其在大型膠合鏡片上。

37.36. Apo-Elmarit-R 180mm 1:2.8

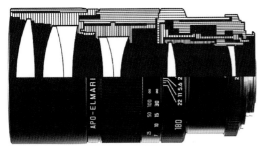

年份	1998 – 2008
ROM碼	11273
序號	3798410 – 3986583
最大光圈	1:2.8
焦距	180 mm
鏡片/組	7/5
角度	14°
最短對焦	150 cm
重量 (g)	970
濾鏡	E67
版本	內建伸縮式橡膠保護遮光罩。僅有ROM版。2003年重新設計鏡筒，以允許使用1.4x延伸套筒。

在20世紀的最後10年，自動化鏡頭設計程式幾乎是呈倍數成長，主要相機製造商的鏡頭群不斷增

加，這兩個趨勢造就出一個新時代，規格不斷擴展的鏡頭設計最佳化。另一方面，細心的觀察者可發現鏡頭達到一個平緩高原，意即鏡頭在性能和影像品質已很難提升，維持在一個共同程度。然而，有個鏡頭脫穎而出，那就是Apo-Elmarit-R 2.8/180 mm，提供非常有趣的鏡頭特徵。在最大光圈下已達到工作用的最佳品質，並在每一段光圈和影像全畫面裡都維持良好品質。

部分原因是使用內對焦技術，提供傑出影像品質和柔順手感。這顆鏡頭可用在手持拍攝，但最佳性能將會在鏡頭固定時被釋放出來。當Apo-Summicron 2/180和2.8/180設定對焦在無限遠處，將會超出5公釐的額外距離，用來避免玻璃和金屬的導熱問題，無論溫度如何，超出無限遠處的對焦空間都是已真實對到無限遠的位置。另外，近距離的品質非常出色。當對焦時，僅有一個鏡片在鏡頭裡移動，設計師非常巧妙地運用這個偏移來校正近距離的性能表現。這不是真正的浮動鏡組設計，但做法很類似。

37.37. Apo-Summicron-R 180mm 1:2

年份	1994 – 2008
代碼	11271
改裝ROM	可
ROM碼	11273
序號	3652221 – 3799909
最大光圈	1:2
焦距	180 mm
鏡片/組	9/6（前後鏡片有玻璃濾鏡）
角度	14°
最短對焦	150 cm
重量 (g)	2500
濾鏡	Series 6（搭配濾鏡夾）
版本	內建伸縮式橡膠保護遮光罩與可轉動式腳架接孔。早期版可改裝成ROM版，兩版皆不可用在Leicaflex機型。

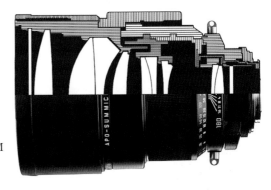

有些設計規格引發想像力，1.4/50 mm鏡頭屬於這方面的佼佼者，另一顆則是2/180 mm以及它

的後繼衍生款1.8/200 mm和2/200 mm。 設計師被允許花費很多時間和成本，生產最佳的光學結構。Apo-Summicron-R 2/180 mm是菁英鏡頭群裡的首位。整體反差是出奇地高，細節解像力相當驚人，邊緣反差也達到頂尖水準。這鏡頭是最大光圈下有最佳性能的代表作，縮小光圈並不降低表現，近距離到無限遠都有最高水準，影像品質遍及整個畫面。

180 mm鏡頭在光圈2，對焦在2.5公尺，其景深僅1公分，非常窄。順道一提，這顆鏡頭的淺景深，甚至超過Noctilux所能表現的範圍。徠卡提到這顆鏡頭可用於手持拍攝，或是使用單腳架。

2/180 mm的重量，顯然屬於三腳架必備的鏡頭，在特定用途可發揮超級水準，例如在攝影棚固定位置拍攝。這顆鏡頭在低光源下的能力，可突破微光攝影的限制，拍出如詩如畫般的照片。

37.38. Telyt-R (I) 250mm 1:4

年份	1970 - 1979
代碼	11920
改裝ROM	可
序號	2406001 - 2977250
最大光圈	1:4
焦距	250 mm
鏡片/組	6/5
角度	10°
最短對焦	450 cm
重量 (g)	1410
濾鏡	Series 8
版本	內建伸縮式遮光罩與腳架接孔，可改裝成ROM版，序號從2695343開始（1976年）改為ROM版。後期版的對焦距離縮短為400 cm，兩版皆可用在或改裝在所有R系列和Leicaflex SL/SL2相機。可與早期Leicaflex連動，但沒有功能性

這個鏡頭是加拿大設計，為了擴展當時Leicaflex的鏡頭群。在最大光圈下，呈現中等反差。性能表現在整個畫面裡都是一致，鏡頭很稱職，但不出風頭。

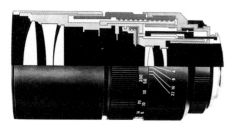

這是當時具有自動光圈功能的最長焦距鏡頭，重量很重，筒身紮實，符合當時徠茲工藝水準。70

年代是蔡司和徠茲的鏡頭戰爭，雙方競相生產頂尖一流的鏡頭，將廉價的日本廠商遠遠用在後。其工藝品質的野心比攝影舒適度看得更重要。

37.39. Telyt-R (II) 250mm 1:4

年份	1980 - 1994
代碼	11925
改裝ROM	可
序號	3050601 - 3617889
最大光圈	1:4
焦距	250 mm
鏡片/組	7/6
角度	10°
最短對焦	170 cm
重量 (g)	1280
濾鏡	E67
版本	內建伸縮式遮光罩與可轉動式腳架接孔。橡膠對焦環。可用在或改裝在所有R系列和Leicaflex SL/SL2相機。可與早期Leicaflex連動，但沒有功能性。

1980年，新版250 mm鏡頭導入市場，採用重新設計的筒身，更瘦、更輕。光學部分也是重新設計，由加拿大負責。

新式對焦機構的運用，在於前鏡組和後鏡組的改變，現在允許對焦到最近170公分，與前一代相比提升不少。整體性能表現則是和前一代有相同水準，主要優勢是在鏡筒的重新設計。鏡頭銷售量在中等數量，這不意外，因為鏡頭性能在180 mm到280 mm之間是受到擠壓的，在發表後的頭幾年僅銷售約3500顆。

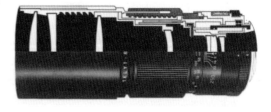

鏡頭在1982年到1991年，沒有排定任何生產。在1991年僅生產200顆以下。這些數字顯示，當徠卡玩家熱切地研究所有公開資料時，可能將混亂與錯誤看法信以為真。這顆鏡頭列在型錄上的時間從1980年到1994年，這個通常被理解為「生產時間」。然而，實際生產時間只有1980年到1983年，而一小批在1991年生產的鏡頭，可能是從維修用的剩餘零件來組裝。

37.40. Apo-Telyt-R 280mm 1:4

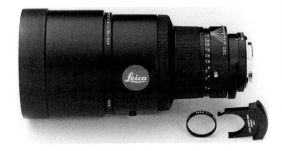

年份　　　1993 - 2008
代碼　　　11261
改裝ROM 可
ROM碼　　11360
序號　　　3621833 - 3802409
最大光圈　1:4
焦距　　　280 mm
鏡片/組　　7/6
角度　　　8.8°
最短對焦　170 cm
重量 (g)　　1875
濾鏡　　　E77
版本　　　內建伸縮式遮光罩與可轉動式腳架接孔
　　　　　。可用在或改裝在所有R系列和SL/SL2
　　　　　相機。可與早期Leicaflex相機連動，
　　　　　但沒有功能性。

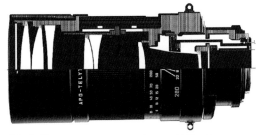

當你比較Apo-Telyt-R 4/280和1980年的Telyt-R
4/250第二代時，即可發現4/280在光學設計和影
像品質上，都是真正驚人而且值得讚賞的先進版
本。它是少數R鏡頭群裡可達到極限品質的鏡頭，
在最大光圈下，解像力是嚇人的500 lp/mm，也就
是每公釐內可分辨1000條線！這種程度的解像力
在使用上簡直不可能，但顯示出衍射限制已觸及
頂峰。在最大光圈下，這顆Apo-Telyt-R呈現頂尖
性能，從影像邊緣到中央區域，可紀錄所有極端
細微的紋理與清晰透徹的主體輪廓。

現代徠卡設計師的成本控制理念，顯得越來越清
楚，我們看到Apo-Telyt-R僅有7片鏡片，即可完成
驚人的壯舉。而Canon EF 1:2.8/300 mm IS USM鏡
頭，影像品質很接近但仍比不上徠卡版本，其鏡
頭竟然使用17片鏡片！

37.41. Apo-Telyt-R 280mm 1:2.8

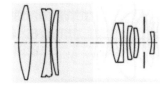

年份　　　1984 - 1996
代碼　　　11245、11263（E55口徑接座）
改裝ROM 可
序號　　　3280401 - 3740711
最大光圈　1:2.8
焦距　　　280 mm
鏡片/組　　7/6
角度　　　8.8°
最短對焦　250 cm
重量 (g)　　2800
濾鏡　　　E112，後期改E55口徑接座
版本　　　內建伸縮式遮光罩與可轉動式腳架接孔
　　　　　。可用在或改裝在所有R系列和SL/SL2
　　　　　相機。可與早期Leicaflex相機連動，
　　　　　但沒有功能性。

從尺寸和性能來看，這是一顆令人印象深刻的鏡
頭。在最大光圈下，整體反差很高，細節解像力
也非常好。對於這類型的鏡頭，光學性能的最高
表現重新被定義。在不同製造商之間的鏡頭，品
質差異可被偵測，但在實際使用面這並不重要。
光學性能在這個層級，攝影師的技術具有決定性
的關鍵。徠卡鏡頭的附加優勢，是機械穩定度和
鏡筒精密度。這顆鏡頭搭配兩個延伸套筒，1.4x
或2x，給予攝影師有額外焦距的使用選擇，280
mm、400 mm、560 mm。當使用延伸套筒時，光
學性能會稍微下降一些。

37.42. Telyt-R 350mm 1:4.8

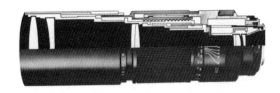

年份　　　1980 - 1993
代碼　　　11915
改裝ROM 可
序號　　　2991151 - 3404000
最大光圈　1:4.8

焦距	350 mm
鏡片/組	7/5
角度	7°
最短對焦	300 cm
重量 (g)	1820
濾鏡	E77
版本	內建伸縮式遮光罩與可轉動式腳架接孔。可用在或改裝在所有R系列和SL/SL2相機。可與早期Leicaflex相機連動，但沒有功能性。

350 mm鏡頭在1980年Photokina相機展發表，同年也發表同一家族的系列產品Telyt-R 250 mm鏡頭。擁有相同的對焦機構，應用在兩個鏡組間的距離移動。快速對焦的操作是可能的，也提供自動光圈功能。這顆鏡頭的設計和性能可媲美250 mm版本。在實務上可達到的影像品質，取決於攝影技術和攝影環境，例如三腳架的穩定度，環境條件等。

37.43. Apo-Telyt-R 400mm 1:2.8

年份	1992 – 1996
代碼	11260
改裝ROM	可
序號	3445901 – 3625400
最大光圈	1:2.8
焦距	400 mm
鏡片/組	11/9（光學結構內含1片濾鏡）
角度	6°
最短對焦	470 cm
重量 (g)	5500
濾鏡	Series 3.5
版本	分離式遮光罩與可轉動式腳架接孔。可用在或改裝在所有R系列和Leicaflex SL/SL2相機。可與早期Leicaflex相機連動，但沒有功能性。

這顆鏡頭的工程樣品，在1988年奧林匹克運動會大顯神威，當時僅製造20顆。後來稍做修改，在1992年投入量產。相當接近於Apo-Telyt-R 2.8/280的表現，且共享許多鏡頭特徵。同樣是用內對焦設計，鏡頭對焦在無限遠處會超過一些，這是為了玻璃在高熱環境產生膨脹的考量。與望遠鏡比較，2.8/400 mm是一個性能提升的改良版設計。

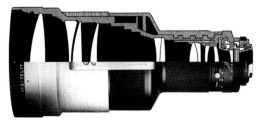

400 mm的焦距會使殘餘色差放大且可見，整體來說2.8/280和2.8/400的性能相當接近。從絕對點來看，2.8/400是個頂級鏡頭。在最大光圈下，整體反差相當高（這是長焦距鏡頭的必要條件）。邊緣失光約1格。我們通常可注意到，較新的長焦距鏡頭擁有很高的性能，可勝過廣角大光圈鏡頭。但是我們也應該知道，長焦距鏡頭是用作弊的方式，因為有較大的放大倍率，可呈現更清楚的放大細節，讓人以為鏡頭抓到更多細節，事實上是被誤導。不過，R系統180 mm到400 mm鏡頭群，仍然是不可多得的夢幻產品。

37.44. MR-Telyt -R 500mm 1:8

年份	1980 – 1996
代碼	11243
改裝ROM	不可
序號	3067301 – 3257100
最大光圈	1:8
焦距	500 mm
鏡片/組	6/5（反射鏡）
角度	5°
最短對焦	400 cm
重量 (g)	約750
濾鏡	E77
版本	內建遮光罩和濾鏡（黃、澄、紅、中灰），可用在或改裝在所有R系列和SL/SL2相機。可與早期Leicaflex相機連動，但沒有功能性。

鏡像系統或反射鏡系統，有一些明顯的優勢和嚴重的問題。鏡像系統很完美，沒有色差現象，像差問題也很小，這個光學原理可將鏡頭做成較小的尺寸和輕量化。

缺點是，在入射光束的影像，必須再使用第二反射鏡將光束逆向射回。這個結構使總光量下降不少，所以整體反差明顯地降低。一個真正的鏡像系統，沒有額外折射鏡片（如同普通鏡片），但欲校正系統裡的問題，可以導入鏡片進設計裡，這就是所謂的反射鏡系統，而MR鏡就是這樣的設計。大多數鏡像系統是從俄羅斯的馬克蘇托夫望遠鏡衍生而來。在攝影用途上，有很多缺點。例如只有一個光圈（這裡是8），景深比正常鏡頭小，散景是奇特的甜甜圈形狀（根據光圈葉片的不同形狀），MR-Telyt鏡頭是由Minolta設計和製造，擁有上述的優勢和缺點。對焦環在無限遠處會超過一些，這是為了對溫度變化做補償。

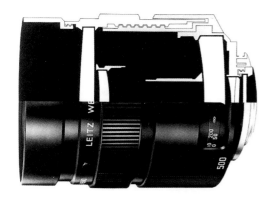

（頭部）
Apo-Telyt-R 280/400/560（代碼11841）
Apo-Telyt-R 400/560/800（代碼11842）
（對焦模組）
Module 280/400 1:2.8 (1x)（代碼11843）
Module 400/560 1:4 (1.4x)（代碼11844）
Module 560/800 1:5.6 (2x)（代碼11845）
（組合版）
Apo-Telyt-R 280mm 1:2.8（代碼11846）
Apo-Telyt-R 400mm 1:2.8（代碼11847）
Apo-Telyt-R 400mm 1:4（代碼11857）
Apo-Telyt-R 560mm 1:4（代碼11848）
Apo-Telyt-R 560mm 1:5.6（代碼11958）
Apo-Telyt-R 800mm 1:5.6（代碼11849）

這顆鏡頭列在型錄上長達一段時間，但銷售量很少。影像特徵（散景）和使用性（淺景深）限制鏡頭的運用。排定生產量約4000顆，最後一批是在1983年製造。

徠茲公司曾在1975到1976年提供Minolta版的8/800反射鏡頭，R接環，這顆鏡頭也列在官方型錄上，採用8片7組的複雜設計，當時只能在Minolta經銷商處購買，實際銷售量不得而知。

下圖是8/800反射鏡頭。

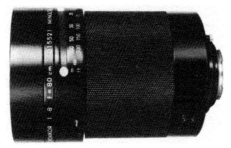

下圖是組合版鏡頭之一，5.6/400 mm。

有長焦距鏡頭需求的攝影師，主要問題是在靈活性和成本考量。製造商面臨一個經濟問題，這些超級鏡頭的銷售量很低，但要供應足夠鏡頭群的生產成本很高。Apo-Telyt-R模組系統是對攝影師和製造商的雙贏方案。這些對焦模組和頭部的完整清單很嚇人，但每一個單獨望遠鏡頭都勝過競爭對手的設計。

這套系統共有3個對焦模組，放大率分別是1、1.4和2。與兩個鏡頭的頭部，可結合出6種不同的長鏡頭。對焦運行是內對焦設計，這些模組都很堅固，對焦非常柔順。這裡有許多巧妙的設計點，像最近距離對焦、短筒身、可轉動式腳架接孔、提手、對焦順暢等。光學上，鏡頭表現像是一個家族般，可視為一個群體。搭配高段攝影技巧可呈現非常高的性能，只要有輕微的震動都會降低影像品質。

37.45. Apo-Telyt -R modular system 280 - 800mm

年份	1996 - 2008
ROM碼	11841 - 11845
序號	3734951 - 3781329
最大光圈	1:2.8 - 5.6
焦距	280 - 800 mm
鏡片/組	11/8 - 8/7
角度	8.8° - 3.1°
最短對焦	200 - 390 cm
重量 (g)	3600 - 6200
濾鏡	E77
版本	ROM版可用在R8/R9，有可轉動式腳架接孔。可用在或改裝在所有R系列和SL/SL2相機。可使用Apo-Extender 1.4x或2x延伸套筒。

下圖是前段模組。

下圖是後段模組。

37.46. Telyt-R 400mm 1:5.6/1:6.8; Telyt-R 560mm 1:5.6/1:6.8

Apo-Telyt-R 400mm 1:5.6
Apo-Telyt-R 560mm 1:5.6

年份	1966 – 1973
代碼	11866（400mm）、11867（560mm）
改裝ROM	不可
序號	2212101 – 2308250（400mm）
	2212301 – 2411100（560mm）
最大光圈	1:5.6
焦距	400 mm、560 mm
鏡片/組	2/1
角度	6°、4.3°
最短對焦	360 cm、660 cm
重量 (g)	約1835、2300
濾鏡	Series VII
版本	內建伸縮式遮光罩，用在Leicaflex可搭配TELEVIT或FOCORAPID配件來組成快速對焦系統。其他等同於Visoflex版本。TELEVIT是一個肩上槍型裝置，內有對焦環和預設光環控制。光圈組件的代碼是14137，Televit的代碼是14146，整體組合為400 mm版本的代碼14154，560 mm版本的代碼14155。可用在或改裝在所有R系列和Leicaflex SL/SL2相機。可與早期Leicaflex相機連動，但沒有功能性。

Apo-Telyt-R 400mm 1:6.8
Apo-Telyt-R 560mm 1:6.8

年份	1970 – 1989
代碼	11960（400mm）、11865（560mm）
改裝ROM	不可
序號	2370001 – 3222300（400mm）
	2411041 – 3135000（560mm）
最大光圈	1:6.8
焦距	400 mm、560 mm
鏡片/組	2/1
角度	6°、4.3°
最短對焦	360 cm、640 cm
重量 (g)	約1835、2300
濾鏡	Series VII
版本	如前述

下圖是長焦距設計的典型結構。

這些鏡頭實際上是望遠鏡，採用2片鏡片構成雙合鏡片，長焦距的鏡頭有很強的色差問題，解決方案是用apo消色差校正，但當時是1966年尚言之過

早。其他解決方案是做成望遠鏡，自然地消滅大部分像差問題，包括色差。透過玻璃的選擇，次級光譜可降低更多。

除了校正哲學，這些鏡頭被用在快速對焦系統，以利於運動場景裡快速移動的物體對焦，大幅減輕的鏡頭重量使手持拍攝更舒適一些。性能表現方面，至少在影像中央區域是相當高的。

下圖是Televit光圈5.6版本。

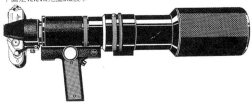

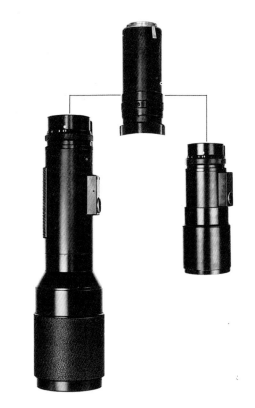

上圖是標準組件。

37.47. Novoflex Telyt-R 400mm 1:5.6 ; Novoflex Telyt-R 560mm 1:6.8

年份	1990 – 1995
代碼	11926（400mm）、11927（560mm）
改裝ROM	不可
序號	3532296 – 3532467（400mm）
最大光圈	1:6.8
焦距	400 mm、560 mm
鏡片/組	2/1
角度	6°、4.3°
最短對焦	750 cm、1300 cm
	（接上近攝套筒後：2240、4150 cm）
重量 (g)	約2930、3200
濾鏡	Series VII
版本	內建伸縮式遮光罩，搭配Novoflex快速跟焦組件，用於胸上或肩上。鏡筒可轉動。可用在或改裝在所有R系列和SL/SL2相機。可與早期Leicaflex相機連動，但沒有功能性。

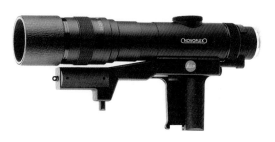

這兩個鏡頭在光學上與前一代相同，新版可使用Novoflex快速跟焦把手，提供安全、快速對焦、以及擊發動作。前端把手有一顆快門釋放按鈕，後端把手則是一個跟焦控制的握把。這個系統是機械性與優雅性設計的典範，用於快速手動對焦，這可能是最佳的解決方案。然而，日本單眼相機引進更快速的自動對焦鏡頭，徠卡瞬間失去運動攝影與高速攝影領域的地位。這些鏡頭主要是前一代的重新配置版本。

37.48. Telyt-S 800mm 1:6.3

年份	1972 – 1996
代碼	11921
序號	2411061 – 2501000
最大光圈	1:6.3
焦距	800 mm
鏡片/組	3/1
角度	3°
最短對焦	1250 cm
重量 (g)	約6800
濾鏡	Series VII
版本	可用在或改裝在所有R系列和Leicaflex

SL/SL2相機。可與早期Leicaflex相機連動，但沒有功能性。

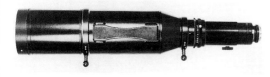

這顆鏡頭的整體反差很高，在最大光圈下，影像中央的細節解像力相當清晰、乾淨。這顆鏡頭和其他兩個Telyt版本，需要更多使用者關注，運用這些鏡頭需具備足夠經驗。環境條件將改變色彩演繹。這些玻璃做成的膠合鏡片非常軟，隨著時間推移，不對稱效果將降低性能。

這顆鏡頭是R系統裡最昂貴的一顆，只能經由客製化訂購。在1971年僅排程過一個批次，有400顆，其中真正生產大概只有一小部分。它在報價單上完全沒有價格，有興趣者必須自行詢問。想必大概是價格太高了，幾乎沒有人買得起吧。

適用Visoflex的版本，僅列在1978到1984年這一小段時間。這是一個令人印象深刻的鏡頭，可分成5個部分，收納在特殊箱子裡。鏡頭在提把處有內建瞄準具、兩個腳架接孔與Series VII濾鏡接座。

37.49. Vario-Elmar-R 21-35mm 1:3.5-4 ASPH.

年份	2002 - 2008
ROM碼	11274
序號	3925820 - 3961210
最大光圈	1:3.5 - 4
焦距	21 - 35 mm
鏡片/組	9/8（2個非球面鏡片，其中有2個非球面表面）
角度	91.6 - 63.4°
最短對焦	50 cm
重量 (g)	約500
濾鏡	E67

版本　雙環式旋轉變焦，卡口式遮光罩，適用廣角。遮光罩可倒裝收納。

從90年代開始，變焦鏡頭吸引所有人的目光，在可交換鏡頭的市場裡，取得很大一部分佔有率。徠卡一直抗拒這種鏡頭的類型，但在開創性的2.8/70-180 mm獲得良好評價之後，設計團隊受到鼓舞，繼續往這個方向發展。許多變焦鏡頭的倍率至少有1:5，往往更是超過1:10。

當你注意看現代變焦鏡頭的鏡片組成時，可能感到驚訝。許多鏡頭的鏡片數量非常多，有15片甚至超過20片。然而，基本的變焦鏡頭設計時可以只用2片鏡片，藉由增加或減少兩片鏡片之間的距離，來達到焦距的改變。然後你移動整個光學系統來保持在對焦點上。這裡加入第二片可移動式的鏡片。第一個鏡片的運行是為了改變放大率（焦距），第二個鏡片的運行則是保持對焦點。兩個鏡片的相對運行動作是非線性的，需要精密的機械工程來輔助。這就是純機械變焦鏡頭的基本原則。前鏡片用來對焦，中鏡片是改變焦距，第三鏡片則是在變焦運行時，以機械輔助的補償鏡片來修正對焦點。這個光學結構可清楚地在初期Apo-Elmarit-R 1:2.8/70-180 mm看到。但在後期更先進的設計裡，光學結構更複雜，鏡組之間的相對運行關係更是緊密地連動著。

回到這顆鏡頭，使用9片鏡片構成，以變焦鏡頭來說不算多，這是在最大光圈下呈現超高清晰度的原因之一。細微處理的玻璃表面和有效的鍍膜技術則是另一個原因，畫質甚至超越定焦鏡頭。Vario-Elmar-R 21-35 mm的鏡頭特徵是在影像邊緣區域，其影像品質比定焦鏡頭提升許多。

這是一個非常輕巧的鏡頭，手感柔順，重量相對較低的原因是使用薄鋁管做成的鏡筒，如果用厚金屬層，將會增加鏡頭尺寸，使對焦不順暢。若比較21-35 mm和70-180 mm這兩顆變焦鏡頭的手感，有時候你會聽到有人抱怨，當施力較大，或將鏡頭從相機包取出抓太大力時，對焦筒可能變形。而鏡頭筒身很堅固，它根本不會變形，但如果你在筒身上按壓太大力會改變柔順手感，這使得摩擦力增加。有些人比較早期徠卡定焦鏡頭的堅實度，認為現在是德國工藝品質的下降。這個說法是錯的，這無關製造品質的問題，而是人體工學和更複雜光學的要求問題。比起定焦鏡頭來說，變焦鏡頭的對焦運行非常困難。

Vario-Elmar-R 1:3.5-4/21-35 mm ASPH.提供強而有力的影像，非常好用，媲美同焦距的定焦鏡頭，整體的性能表現超乎想像，給予使用者全新的創作可能性。這是少數在性能和手感上為零缺點的鏡頭。由於輕巧尺寸和柔順操作，非常適合搭配4/35-70和4/80-200一起使用，從廣角到望遠，已

涵蓋所有重要的焦距。

37.50.　Vario-Elmar-R 28-70mm 1:3.5-4.5

年份　　　1990 － 1997（第一版）
　　　　　1998 － 2008（第二版）
代碼　　　11265（第一版）
改裝ROM 不可（第一版）
ROM碼　　11364（第二版）
序號　　　3525796開始（第一版）
　　　　　3735501 － 3882996（第二版）
最大光圈　1:3.5 － 4.5
焦距　　　28 － 70 mm
鏡片/組　　11/8
角度　　　76 － 34°
最短對焦　50 cm
重量 (g)　465（第一版）、450（第二版）
濾鏡　　　E60
版本　　　第一版可用在或改裝在所有R系列和
　　　　　Leicaflex SL/SL2相機。內建伸縮式遮
　　　　　光罩。雙環式旋轉變焦，採內對焦設計
　　　　　，所以變焦時鏡頭長度不會改變。第二
　　　　　版僅有ROM版，不可用在Leicaflex機型
　　　　　。分離式遮光罩。

這顆鏡頭是由Sigma設計，第一版在28 mm端的
性能表現較弱，第二版已改良這點。整體性能不
錯，但畫面品質帶有較高的變形問題，從廣角端
的桶狀變形到望遠端的枕狀變形都是。

這顆鏡頭是早期Minolta版本（Vario-Elmar-R
3.5/35-70）的改良版，這裡不是指後來的Vario-El-
mar-R 4/35-70。以這種設計來說，將焦距延伸到
28 mm有點太超過。早期變焦設計的典型風格，
在所有光圈下都有中等到高度的反差以及令人滿
足的解像力。在早期Nikon鏡頭設計之後，這類型
的校正版已成為業界標準。值得讚賞的畫質和多
方運用的靈活性，是標準變焦鏡頭逐漸取代定焦

鏡頭的主要原因。

37.51.　Vario-Elmarit-R 28-90mm 1:2.8-4.5 ASPH. FLE

年份　　　2003 － 2008
ROM碼　　11365
序號　　　3970171 － 3999870
最大光圈　1:2.8 － 4.5
焦距　　　28 － 90 mm
鏡片/組　　11/8（2個非球面鏡片，其中有2個非球
　　　　　面表面）
角度　　　73.4 － 27.6°
最短對焦　60 cm
重量 (g)　740
濾鏡　　　E67
版本　　　雙環式旋轉變焦，內建伸縮式遮光罩。

這顆變焦鏡頭，由德國設計與製造，擁有一長串
的創新優勢。首先，這是第一顆超過3倍的變焦
鏡頭。其次，採用新式機械運行技術，確保焦距
區段和距離設定的推動時，幾乎沒有摩擦力的產
生。再者，新式組裝方法，將精密公差值最小化
到極致。徠卡設計師必須克服這些問題，如果你
閱讀現代生產技術的手冊，可發現必須使用小量
生產的CNC機具，這通常指500到1000件。CNC
機具非常靈活，但相當昂貴。在設計技術的限制
下，你可以使用這種方式來製造。

關於小批量的生產，可以只用手工組裝的耗時方
法。其中可能在組裝過程中，有額外影響發生。
每一個額外鏡片，隱含多一份可能錯誤的發生，
在品質保證環節上也多一份額外步驟。

在變焦鏡頭裡，裡面有很多鏡組以複雜的方式在
相互運行，這些鏡片的移動位置必須有非常高的
精密度。這裡需要一個不同的鏡筒，在圓筒裡有
一些鏡片卡槽（曲形），其導引桿來管理不同鏡
組的運行位置。當你有兩組變焦（徠卡鏡頭通常
如此），這個筒身需要更高的結構穩定性。這顆
新鏡頭有3組對焦設計，其內部卡槽對筒身來說非
常不穩定。徠卡採用一種新方法，據我所知是非
常獨特的，採重新設計鏡筒，將卡槽磨製在鋁合
金筒身的內層，以CNC機具的輔助來完成，這機
器是由Weller公司設計，安置在徠卡新工廠裡。

Vario-Elmarit-R 1:2.8-4.5/28-90 mm ASPH.鏡頭，在
所有光圈和焦距下，性能表現無與倫比。使用這
顆鏡頭，我可以從28端到90端看到逐步提升的性
能。整體來說，影像全域畫面的畫質非常高。而
定焦鏡頭的品質通常只有中央區域，向外邊緣逐
漸降低。

在耀光部分，我得說它的校正已勝過大部分徠卡鏡頭，在處理二級反射現象也是如此。

色彩方面，Vario-Elmarit-R 1:2.8-4.5/28-90 mm ASPH.的色彩還原度相當高，可呈現很高的圖像立體感與寫真主義風格。這裡帶有一些戲劇元素，人們認為徠卡開始生產頂尖一流變焦鏡頭同時，R系統已鄂然結束。幸運的是，徠卡在這領域獲得的經驗和知識，後來發揮在S鏡頭群上。

37.52. Vario-Elmar-R 35-70mm 1:3.5

年份	1983 – 1998
代碼	11244、11248（從1988年開始）
改裝ROM	不可
序號	3171001 – 3851099
最大光圈	1:3.5
焦距	35 – 70 mm
鏡片/組	8/7
角度	64 – 35°
最短對焦	100 cm
重量 (g)	420、450（從1988年開始）
濾鏡	E60、E67（從1988年開始）
版本	可用在或改裝在所有R系列和Leicaflex SL/SL2相機。可用在Leicaflex相機，但沒有功能性。雙環式旋轉變焦，內建伸縮式遮光罩。1988的版本改用新式鏡筒，在德國製造。

這是Minolta的鏡頭，非常受歡迎，銷售量很大，總製造量超過30000顆。第一版和第二版的光學結構沒有改變，只在機械工程部分重新製造，以符合徠卡德國的生產標準。

這顆鏡頭在當時不是市面上最佳的，原始Minolta版本有一些製造的缺陷。而在徠茲公司的品管標準上，則保證鏡頭符合徠茲要求的精細公差值。在適度的變焦倍率1:2裡，鏡頭的品質表現不錯，而桶狀變形和枕狀變形問題則是這類型設計的常見缺點。在中段光圈時，影像品質則達到20世紀末大多數底片的解像力。但是，徠卡仍然想要一個更好的版本，所以後來設計出4/35-70 mm。

37.53. Vario-Elmar-R 35-70mm 1:4 FLE

年份	1997 – 2008
ROM碼	11277
序號	3747589 – 3851099
最大光圈	1:4
焦距	35 – 70 mm
鏡片/組	8/7（1個非球面表面）
角度	64 – 35°
最短對焦	60 cm（微調模式下可達26 cm）
重量 (g)	約505
濾鏡	E60
版本	僅ROM版，適用R8/R9和其他R系列相機。可搭配Extender 2x延伸套筒使用。

Vario-Elmar-R 1:4/35-70，於1997年發表，由德國重新設計，日本製造，以8片鏡片構成，其中包含1面非球面鏡片。這裡有些奇怪，鏡頭品名並沒有標上常見的ASPH名稱，這可能是因為行銷因素。（在媒體文宣上描述非球面鏡片的文案是這麼寫著：非球面鏡片是徠卡相機集團現階段研發出的創新技術。）

這顆鏡頭的殘餘像差很低，在補償光學錯誤軌跡方面，有很好的平衡性，雖然可看到一些紫邊現象。整體的銳利度帶給人深刻印象。

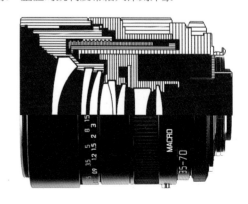

雖然在測試鏡頭時，分割成不同分區，比較方便描述它的表現，但在實際攝影上，所有區域和殘餘像差對鏡頭的整體畫質都有影響。你必須總結所有的光學性能詳情，來得到一個整體品質表現的輪廓。這才是對讀者和使用者最重要的。光學分析報告試著解釋為何這顆鏡頭有這樣的影像特性，但視覺經驗才是整體性，眼睛可一次全部捕捉影像。這顆鏡頭的影像品質很高，在中段光圈時的解像力更達到極致。當焦距從35 mm改變到70 mm位置，解像力有些損失，但在光圈8時可呈現極致的細節解像力，成為當時最佳的徠卡鏡頭。

影像中央非常完美，眩光現象和二級鬼影現象在拍照時幾乎不存在，即使在不利的拍攝條件下也很難發現。這顆鏡頭是3.5/35-70的大幅進化版，也表現出一顆好的鏡頭設計是靠人類的頭腦，而非僅僅是靠電腦可完成。

37.54. Vario-Elmarit-R 35-70mm 1:2.8 ASPH. FLE

年份	1998 – 2002
ROM碼	11275
序號	3654696 – 3895050
最大光圈	1:2.8
焦距	35 – 70 mm
鏡片/組	11/9（1個非球面表面）
角度	64 – 34°
最短對焦	70 cm
重量 (g)	1050
濾鏡	E77
版本	黑色電鍍處理，內建伸縮式遮光罩，雙環式旋轉變焦，微距設定下的倍率為1:2.8（最近對焦30 cm），不可使用Extender延伸套筒。

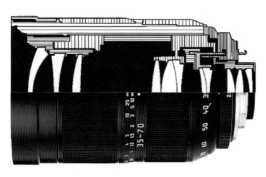

彼得‧卡伯的設計，這顆鏡頭很快達到高不可攀的地位，二手流通已賣到天文數字般的高昂貴價格，遠遠超出真實的影像品質，但它的稀有收藏價值大於性能表現。這顆鏡頭是設計和結構上的里程碑，發表於1998年Photokina相機展。在1994

年時，曾經製造一小批工程樣品。其影像品質是高過測試用的標準鏡頭：Summicron-R 2/50 mm。這顆Vario-Elmar-R鏡頭沒有表現任何像差，可呈現最大可能的細緻度。完整地在最佳細節的底片上，表現出極致解像力和一流反差。

當在強烈逆光下拍攝照片，這顆Vario-Elmar-R維持主體的清晰輪廓、暗部細節和非常好的解像力。高光處非常乾淨，亮部的質感精細，暗部色彩也很飽和。微反差非常高，整體反差並沒有任何損失。遇到照片裡的強烈眩光部分，你會注意到有薄霧現象，但在這區域以外的部分，仍然保留很好的主體細節和反差，色彩當然是更柔和的。這是一顆非常好用的鏡頭，前提是如果你能找到合理的價格。唯一的評論是在它的尺寸大小，當時是可接受的程度，現在來看則是有點超過。

這顆鏡頭當時銷售非常快速，現在二手市場上的價格像天一般高。徠卡曾生產一批限量版給真正的徠卡愛好者。

37.55. Angénieux-Zoom 45-90mm 1:2.8

年份	1969 – 1982
改裝ROM	不可
序號	未知
最大光圈	1:2.8
焦距	45 – 90 mm
鏡片/組	15/13
角度	54 – 27°
最短對焦	100 cm
重量 (g)	約774
濾鏡	Series 8
版本	可用於Leicaflex SL/SL2和R3機型，雙環式旋轉變焦，特別客製化鏡頭。

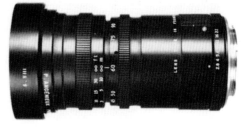

法國的愛展能（Angénieux）發明單眼相機用的反望遠光學設計，得到很高的名聲，並以此為名，推出一系列電影攝影機用的頂尖鏡頭。這種創新的驅動力，和當時徠茲裡有些古板的光學部門產生強烈對比。全世界攝影師都在為Nikon 43-86mm變焦鏡頭瘋狂，這種新形態的攝影工具，必定受到徠茲管理階層的注意。這顆愛展能鏡頭將給予Leicaflex攝影師相同的選擇，但鏡頭非常沉重，不

利於使用。儘管擁有超高性能，但鏡頭從來沒有得到應有的重視，它徘徊在徠茲產品型錄上，像是一個沒人要的孩子。

37.56. Vario-Apo-Elmarit-R 70-180mm 1:2.8

年份	1995 – 2008
代碼	11267
改裝ROM	可
ROM碼	11279
序號	3697501 – 3905625
最大光圈	1:2.8
焦距	70 – 180 mm
鏡片/組	13/10（內建濾鏡）
角度	34 – 14°
最短對焦	170 cm
重量 (g)	約1870
濾鏡	E77
版本	可用在或改裝在Leicaflex SL/SL2相機。ROM版適用在R8/R9和其他R系列。可搭配Extender 2x延伸套筒使用。雙環式旋轉變焦。內建可轉動式腳架接孔。內建伸縮式遮光罩。

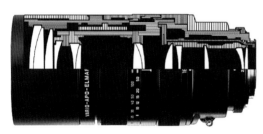

這顆Vario-Apo-Elmarit-R 1:2.8/70-180鏡頭，是20世紀末光學發展史的最佳代表作，證明德國設計團隊的強大實力。在此之前，徠卡宣稱變焦鏡頭永遠不可能觸及定焦鏡頭的超高水準。同時間，蔡司推出表現極致影像的變焦鏡頭。然後，徠卡的Vario-Apo-Elmarit-R也扭轉歷史，其性能表現超越大多數同焦距的定焦鏡頭。這是由一名女性光學設計師，季倫·卡曼絲（Sigrun Kammans）設計，她同時也是Summicron ASPH. 2/35的設計師。

在最大光圈下，鏡頭的整體反差非常高，主體輪廓的邊緣反差值達到極致。這顆變焦鏡頭是個強而有力的德國設計，重新定義出變焦鏡頭的藝術地位。13片10組的結構，12種不同玻璃類型，賦予鏡頭超高性能。色彩描繪力是當代徠卡鏡頭的特徵：即使在微小物體上，也有精確，豐富的飽和度以及最佳階調。

這顆鏡頭可用於手持拍攝，但為了達到最佳的品質，三腳架是必要工具。操作鏡頭需要強健的肩膀，總近2公斤的重量，使光學性能得來不易。超高影像品質可輕易在三腳架上達到。當有亮光直射畫面時，耀光抑制非常有效，表現出柔順且微妙階調的徠卡風格。機械結構方面，無可非議。但是，距離環從1.7公尺到無限遠轉動行程很長，稍微做預先對焦是有幫助的。當手持和對焦同時進行時，轉動整段距離環容易失去整體的穩定度。在有良好的攝影技術下，這顆鏡頭必能提供超高的性能。

37.57. Vario-Elmar-R 70-210mm 1:4

年份	1984 – 1996 / 2000
代碼	11246
改裝ROM	不可
序號	3301210 – 3891850
最大光圈	1:4
焦距	70 – 210 mm
鏡片/組	12/9
角度	35 – 12°
最短對焦	110 cm
重量 (g)	約720
濾鏡	E60
版本	可用在或改裝在R系列和Leicaflex SL/SL2相機。可用在早期Leicaflex機型。單環式推拉變焦。內建遮光罩。

4.5/80-200是Minolta第一版設計給R系列使用的變焦鏡頭，第二版提供4.5/75-200。第三版則是這款改良過的4/70-210。

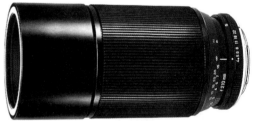

在70端，影像中央區域有非常好的細節解像力。在這裡，早期變焦鏡頭的特徵仍可看見：縮到中段光圈，所有變焦範圍都有提升的影像品質，但在焦距越長的變焦，性能越是稍微下降。這顆變焦鏡頭的整體表現，很明顯地將變焦地位提升為通用型全方位鏡頭，即使在關鍵用途。我們這裡應該補充，當時的彩色負片時代，這些鏡頭開創出滿足極致性能的有效要求。

37.58. Vario-Elmar-R 1:4.5/75-200mm

年份	1978 – 1984
代碼	11226
改裝ROM	不可
序號	2895401 – 3276400
最大光圈	1:4.5
焦距	75 – 200 mm
鏡片/組	15/11
角度	32 – 12.5°
最短對焦	120 cm
重量(g)	約725
濾鏡	E56或Series 7（透過14225轉接環）
版本	可用在或改裝在R系列和Leicaflex SL/SL2相機。可搭配ELPRO配件來達到近攝效果。單環式推拉變焦。

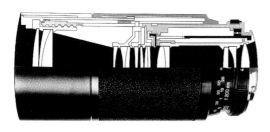

同樣地，這顆鏡頭是Minolta設計。當年徠卡在變焦鏡頭上別無選擇，除了與其他製造商合作，例如Minolta、Schneider或Angenieux，他們可生產出一流的鏡頭設計。這顆鏡頭的對焦範圍非常好用，重量也很適度。它是早期R系統長焦距變焦鏡頭之一。

在最大光圈下，影像品質很好，反差中等，主體輪廓的解像力清晰，最佳光圈在8。這顆鏡頭的銷售量很大，反映出具有良好畫質且實用焦距的鏡頭是如此受歡迎。

37.59. Vario-Elmar-R 1:4.5/80-200mm

年份	1978 – 1984
代碼	11224
改裝ROM	不可
序號	2703601 – 2858600
最大光圈	1:4.5
焦距	75 – 200 mm
鏡片/組	14/10
角度	29 – 12.5°
最短對焦	180 cm
重量(g)	約780
濾鏡	E55
版本	可用在或改裝在R系列和Leicaflex SL/SL2相機。可用在早期Leicaflex相機。

可搭配ELPRO配件來達到近攝效果。內建伸縮式遮生罩，單環式推拉變焦。

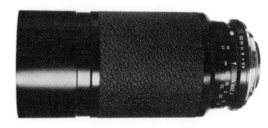

在Leicaflex系統發表的後10年，徠茲公司簡直不敢相信變焦鏡頭能主宰光學研究。徠茲工廠裡有個專門研究變焦鏡頭的部門，但並沒有太多實際成果出來。徠茲公司別無選擇，只能向其他供應商合作。銷售方面是沒問題的，攝影師都可接受這樣的表現。奇怪的是，徠茲公司一直到1996年才推出自家設計的變焦鏡頭。

37.60. Vario-Elmar-R 80-200mm 1:4

年份	1996 – 2008
代碼	11280
改裝ROM	可
ROM碼	11281（從序號3763000開始）
序號	3698001 – 3852099
最大光圈	1:4
焦距	80 – 200 mm
鏡片/組	12/8
角度	29 – 12.5°
最短對焦	110 cm
重量(g)	約1020
濾鏡	E60
版本	可用在或改裝在R系列和Leicaflex SL/SL2相機。雙環式旋轉變焦。內建伸縮式遮生罩。可搭配Extender 2x延伸套筒使用。

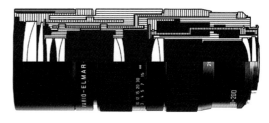

這顆鏡頭和Vario-Apo-Elmarit 1:2.8/70-180 mm十分相似，與舊版4/70-210相比，影像品質明顯提升，但稍微遜色於2.8/70-180。特別是微小細節的清晰解像力部分有點偏軟。如同70-180，變焦到最望遠，影像品質稍微下降，略低於廣角端和中段變焦區域。

37.61. Vario-Elmar-R 105-280mm 1:4.2

年份	1996 – 2008
ROM碼	11268
序號	3734451 – 3791009
最大光圈	1:4.2
焦距	105 – 280 mm
鏡片/組	13/10
角度	23.2 – 8.8°
最短對焦	170 cm
重量 (g)	約1950
濾鏡	E77
版本	ROM版適用於R8/R9（電子式）和R系列（機械式），可改裝在Leicaflex SL/SL2相機。雙環式旋轉變焦。內建伸縮式遮生罩。可搭配Extender 1.4x、2x延伸套筒使用。

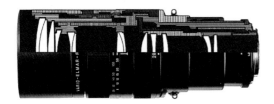

這顆鏡頭相當接近4/80-200和2.8/70-180，以上三顆鏡頭共享相同的特徵和性能。在這顆鏡頭，性能的平衡性移轉到中段到望遠端的變焦範圍。這是第一顆配有新式ROM系統的鏡頭，搭配R8使用，這個智慧型系統可傳輸電子資訊。

這個變焦範圍有點不尋常，許多使用者偏好180和280定焦鏡頭，與這個變焦鏡頭形成強大的競爭。

這顆鏡頭由徠卡光學部門設計，頂尖品質的工藝水準，超越其他競爭對手。對很多使用者來說，唯一的缺點是焦距範圍有限度，而且光圈也不夠大。徠卡由R系統變焦鏡頭學習到許多經驗，現在已應用在全新S系統，另外也發揮在兩顆M鏡頭Tri-Elmar設計上。

38. Visoflex系統

徠茲公司試圖拓展徠卡相機的吸引力和多元性，推出Visoflex套件，這個反射鏡套件是個非常棒的解決方案，精確的100%視野涵蓋率與清晰的觀景窗，在當年非常少見。但身為一個攝影工具，它卻不太成功：緩慢、笨重、需要額外的轉接環以及其他必要的配件，使用上很不方便。然而，它帶給徠卡連動測距使用者一系列從65 mm到560 mm的新鏡頭群。即便到了今天，Visoflex系統也很流行，可以有條件地用在M數位相機上。

下圖呈現Visoflex也可用於手持拍攝。

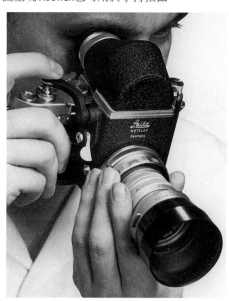

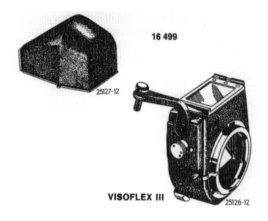

16 499

25127-12

VISOFLEX III

25126-12

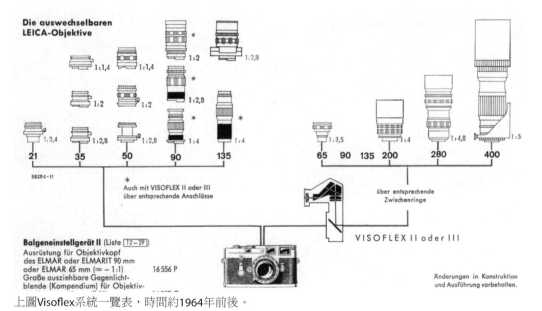

Die auswechselbaren
LEICA-Objektive

1:1,4　1:1,4　1:2　1:2,8

1:2　1:2　1:2,8

1:3,4　1:2,8　1:2,8　1:4　1:4

1:3,5　1:4　1:4,8　1:5

21　35　50　90　135　　65　90　135　200　280　400

5825c-11

*
Auch mit VISOFLEX II oder III
über entsprechende Anschlüsse

über entsprechende
Zwischenringe

VISOFLEX II oder III

Balgeneinstellgerät II (Liste 12 – 29)
Ausrüstung für Objektivkopf
des ELMAR oder ELMARIT 90 mm
oder ELMAR 65 mm (∞ – 1:1)　16 556 P
Große ausziehbare Gegenlicht-
blende (Kompendium) für Objektiv-

Änderungen in Konstruktion
und Ausführung vorbehalten.

上圖Visoflex系統一覽表，時間約1964年前後。

38.1. Elmar 65mm 1:3.5 (later Elmar-M)

年份	1960－1984
代碼	OCMOR/11062（第一版）
	11162（第二版）
序號	1697001（第一版，銀色）
	2378901－2763500（第二版、黑色）
總數	約9000
最大光圈	1:3.5
焦距	65 mm
鏡片/組	4/3
角度	36°
最短對焦	33 cm，搭配特殊環可達10 cm
重量 (g)	約125（第一版）、195（第二版）
濾鏡	E41（第一版）、Series VI（第二版）

這顆65 mm Elmar鏡頭是古典4片3組的設計，第一版是德國設計，第二版改由加拿大重新設計。

前後兩版的性能表現是明顯地不同，在中段光圈下，第二版在影像反差和細節解像力上有大幅提升。多年來，Elmar-V鏡頭銷售穩定，每年約400顆，總數接近9000顆。結合微距攝影專用鏡頭和Visoflex套件，徠卡已成功彌補連動測距系統的不足，即不利於近攝照片，這個缺陷是單眼系統的優勢。而今日的徠卡M使用者，也可以使用頂尖的Macro-Elmar-M 90 mm微距鏡頭，來完全相同的工作。

38.2. Hektor 125mm 1:2.5

年份	1954－1963
代碼	HIKOO/11532（公尺）、11032（英呎）
序號	753001－1760600
總數	約4600
最大光圈	1:2.5
焦距	125 mm

鏡片/組	4/3
角度	20°
最短對焦	120 cm
重量 (g)	約660
濾鏡	E58
版本	僅銀色版，初期在德國生產，後來改在加拿大生產。分離式遮光罩，鏡頭標示f=12 cm（銀環黑字）或f=12.5 cm（黑環白字）。可用於Visoflex I。搭配OUBIO轉接環也可用於Visoflex II和III。搭配TZOON轉接環可直接裝在機身上。

這顆鏡頭最初是設計來搭配Visoflex套件使用，特別適用於時尚攝影棚的工作。最大光圈可拍攝宜人的肖像照，或是縮小光圈來拍攝廣告商品。Visoflex是個令人佩服的攝影套件，但並非總是適合手持使用。不過，透過TZOON轉接環，可將這顆鏡頭直接裝在相機上，徠茲公司提供這樣的靈活應用性令人讚賞。鏡頭的最大光圈為2.5，當時稱它為柔焦化的鏡頭（Weichzeichner）。縮小光圈後，明顯提升反差，主要區域的性能表現出良好細節和清晰輪廓。這顆鏡頭實際上是120 mm，因為美國海關徵收120 mm鏡頭的稅相當高，所以徠茲公司簡單地將鏡頭標示為125 mm。根據DIN規範，真實焦距和標示焦距可能有5%的誤差，所以這樣做沒問題。

38.3. Tele-Elmarit 180mm 1:2.8

年份	1965
代碼	11910
序號	2082501－2082800
總數	約300
最大光圈	1:2.8
焦距	180 mm
角度	14°
最短對焦	180 cm
重量 (g)	約1140
濾鏡	Series VII
版本	僅黑色版，內建伸縮式遮光罩。

圖片版權：Westlicht

這顆鏡頭適用於Visoflex II和III。排定生產的代碼表僅紀錄一個批次，300顆，但高度懷疑這些序號是否真的被製造。事實是這顆鏡頭只列在內部文件代碼表，並沒有出現在歐洲版的型錄上，顯示出徠茲公司對於是否發表它有另一種想法。當時也不太可能將整批鏡頭獨斷賣給紐約的分公司。光學設計上，中央為3片膠合鏡組的結構，看起來非常接近於1936年蔡司的Olympia Sonnar 2.8/180 mm。性能表現方面，應該和後來1966年的Elmarit-R 2.8/180 mm差不多。

Tele-ELmarit 2.8/180 mm是Schneider的設計，有非常多地方顯示這顆鏡頭是由Schneider製造。Schneider不止提供廣角鏡頭，亦生產Elmarit 90 mm鏡頭群的部分組件。這是一顆充滿神秘色彩的鏡頭，極吸引收藏家的注意，否則它僅僅是徠茲歷史裡的一個補充資料罷了。

在徠茲公司的原始文獻上提到，曾經有一個給M相機使用的加拿大設計鏡頭，規格很有趣，即是1:3.4/180 mm，搭配放大眼鏡，造型如同當年的Elmarit 2.8/135 mm，這顆也可能是Schneider鏡頭的繼任版。總之，這些都是不太重要的歷史補充資料而已。

38.4. Telyt 200mm 1:4.5

年份	1935 - 1961
代碼	OTPLO
序號	230001 - 1831000
總數	約16800
最大光圈	1:4.5
焦距	200 mm
鏡片/組	5/4
角度	12°
最短對焦	300 cm
重量 (g)	約550
濾鏡	E48
版本	僅黑色版，早期版的光圈值為歐制，1947年後改為國際制。

Visoflex專用版鏡頭，在細節解像力和整體的銳利度方面，具有典型的柔鈍風格，這是許多老鏡頭的共有特徵。較窄的鏡頭視角對設計師來說比較容易，也不太需要思考apo消色差的可能性，因為當時還沒出現可解決的玻璃種類，任何方式的計算與機械複雜度排除這個解決方案。1938年的產品型錄上，強調有良好的色彩校正力，這在高倍率情況下特別需要，因為這時的像差也同樣被放大。這顆鏡頭適合用在全色、正色和紅外線底片，搭配濾鏡後可消除長焦距風景攝影常見的偏藍現象。大量的銷售數字顯示鏡頭相當受歡迎，尤其在50年代，但值得注意的是，大部分銷售是在生產期間的最後7年。這裡總排定生產數字有一些爭議，Laney和Sartorius考據為11437顆。這顆鏡頭可透過轉接環，直接裝在相機上使用，螺牙用TZFOO，M用TXBOO。原裝反射鏡盒是PLOOT，即是整合進後來的Visoflex。

38.5. Telyt-V 200 mm 1:4

年份	1959 - 1984
代碼	TELOO/11063
序號	1851001 - 3017750
總數	8000
最大光圈	1:4
焦距	200 mm
鏡片/組	4/4
角度	12°
最短對焦	300 cm
重量 (g)	約625
濾鏡	E48
版本	內建伸縮式遮光罩，僅黑色版，扇貝形對焦環，機身有兩個銀色環。

這是一顆望遠設計的鏡頭，採用4片獨立鏡片，據推測是高折射率的玻璃類型。生產時間很長，一直到1984年，顯示出它是一個紮實性能的鏡頭。同時在德國和加拿大製造，由德國設計。整體來說，影像品質是一流的，在畫面的大部分區域裡有良好的細節解像力。

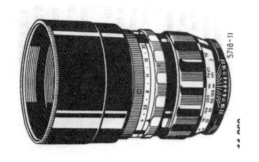

5718-11

這個加拿大設計的Visoflex專用鏡頭，共有三種版本。鏡頭表現良好的影像品質，中等反差，中等解像力。適度光圈值，利於設計師的計算開發，同時也降低重量和尺寸。序號從2340944開始是新版設計，光圈葉片位置有些不同，帶來更高反差和更好的細節解像力。在光學結構方面，幾乎與4/200相同。在Leicaflex單眼相機發表之前，結合Visoflex連動測距相機和長焦望遠鏡頭，是專業級的選擇。當單眼系統變得越來越流行時，Visoflex系統的重要性已日趨下降。

收藏家和許多使用者，很看重序號表的精確度，這裡剛好來說明困難點：許多權威指出，這顆鏡頭的序號是從1645001或1710001開始生產第一批次，但在徠茲公司原始文件裡，序號1645300是Telyt 400 mm的最後一號，而1710001則確實是20 cm鏡頭，排定在加拿大光產，但沒有提到鏡頭的光圈，所以不知道實際鏡頭是什麼，而內部製造代碼是和先前20 cm鏡頭相同，所以只能推測那批是Telyt 4.5/200 mm的生產批次。生產表上第一次出現4/200的代碼，是在序號1851001，這同時和4.8/280 mm一起生產。

38.6.　　Telyt-V 280mm 1:4.8

年份　　　　1961 － 1984
代碼　　　　11902、後期改11912（L39版）
　　　　　　11901（L39版，僅頭部）
　　　　　　11914（M版）、11904（M版，僅頭部）
序號　　　　1850001 － 3059800
總數　　　　7800
最大光圈　　1:4.8
焦距　　　　280 mm
鏡片/組　　 4/4
角度　　　　8.5°
最短對焦　　600 cm（早期）、350 cm（後期）
重量 (g)　　約830（早期）、1200（後期）
濾鏡　　　　Series VIII和E58
版本　　　　僅黑色版，但有些對焦環為銀色和扇貝形。內建伸縮式遮光罩。鏡頭的頭部可拆下，用於Focorapid套組。早期鏡頭為L39版，適用Visoflex I，後期鏡頭為M版，適用Visoflex II和III。

Telyt 4/200、Telyt 4.8/280和Telyt 5/400 (II)有相同的基礎鏡頭結構，事實上，大多數長焦距鏡頭都是4片4組或5片4組的光學設計。

38.7.　　Telyt (I) 400mm 1:5

年份　　　　1937 － 1955
代碼　　　　TLCOO
序號　　　　332001 － 1098000
總數　　　　約3500
最大光圈　　1:5
焦距　　　　400 mm
鏡片/組　　 5/4
角度　　　　6°
最短對焦　　800 cm
重量 (g)　　約2350
濾鏡　　　　E85
版本　　　　僅黑色版，銀色滾邊防滑對焦環和光圈環。鏡筒中央有4個環節。光圈值在序號610000之前是歐制，之後是國際制。戰前生產為沒有鍍膜版，1950年之後有鍍膜。

Telyt 40 cm鏡頭在1936年生產，但並沒有出現在1938年的鏡頭型錄上，直到1943年的型錄才有列出，鏡頭的高倍率被描寫為適合風景、自然、生態攝影。發表這顆鏡頭在當年是勇敢的行為，因為規則極吸引人們的目光，但光學性能卻是奇低無比，僅次於Thambar柔焦鏡頭。

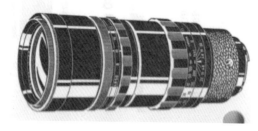

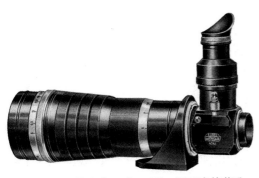

鏡頭每個批次僅生產50或100顆，顯示出徠茲公司不期待它成為暢銷產品，從銷售紀錄來看也是如此。鏡頭讓人懷疑是否可獲取一定利潤，或僅僅只是徠茲展現出可以和蔡司鏡頭群相抗衡的氣勢，這樣就不會讓顧客投靠到蔡司Contax陣營裡去。在戰前的連動測距攝影時期，這樣的一顆令人印象深刻的鏡頭，搭配漂亮的Leica III機身，可發揮攝影師的想像力，當搭配足夠的技術時，照片成果足以讓人感到自豪。在這個非常早期的相機時期，這樣的鏡頭組合讓人捏一把冷汗。

38.8. Telyt (II) 400mm 1:5

年份	1956 － 1966
代碼	TLCOO/11766
序號	1366001 － 2077500
總數	約3700
最大光圈	1:5
焦距	400 mm
鏡片/組	4/3
角度	6°
最短對焦	800 cm
重量 (g)	約2050
濾鏡	91 mm、後期改E85
版本	僅黑色版，內建伸縮式遮光罩。銀色扇貝形對焦環。適用於Visoflex I、II和III。

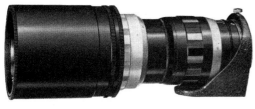

Telyt 40 cm鏡頭的重新設計版，於1956年發表，已降低重量和提升性能。當年銷售非常高，但在M相機上使用400 mm鏡頭，是極具挑戰的任務。就在Leicaflex單眼相機發表後，這顆鏡頭旋即停產。原本型錄宣稱，每個攝影記者都需要有這顆望遠鏡頭，從遠處拍攝快照，以及每位業餘愛好者，

都應該在防潮箱裡有一顆這樣的鏡頭。

38.9. 望遠鏡鏡頭：400到800 mm

從1966年開始，徠茲公司推出一系列的望遠鏡鏡頭，也稱為Telyt鏡頭，但有完全不同的結構和設計。之前的Telyt鏡頭是望遠設計或長焦距設計，內含4或5片鏡片。新式鏡頭是望遠鏡，內含一個雙膠合鏡片（兩片鏡片膠合成一組）或三膠合鏡片（800 mm鏡頭）。如果我們把所有的M和R系統（包括Televit、Visoflex、Novoflex等）的鏡頭算在一起，可分成三個群組，5.6/400和5.6/560（1966年）、6.8/400和6.8/560（1970年）、6.3/800（1972年）。這些鏡頭在背後的關係是什麼？我們注意到色差問題破壞了這類長焦距鏡頭的影像品質。在還沒有真正消色差的校正技術前，一個解決方案是望遠鏡設計，它自然地沒有變形、彗星像差、色差、球面像差等問題。然而，散光問題卻是較大的，所以這類設計只在光軸上有良好畫質。身為一個聰明的設計，它也可以校正額外的殘餘色差，如果玻璃種類（高折射率）選對的話。在這個3片設計裡，我們有額外工具來校正並抑制二級光譜到較小的程度。關於這區段內的每一顆鏡頭說明，詳見R鏡頭篇章。以下是M相機專用望遠鏡鏡頭系統的兩個版本，Televit版本也可搭配肩上配件使用。

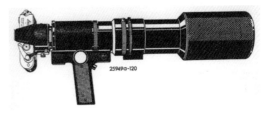

這個版本是用於Visoflex系統。

這些系統從1935年到1985年列在型錄上，原裝的Visoflex版本從1935年開始到1960年，因為這時沒有任何替代品，徠卡使用者只能選擇這些長焦距鏡頭。Visoflex是一個非常棒的工具，超越當年許多單眼相機。但是在1960年開始，連動測距相機和Visoflex分道揚鑣。M相機搭配大光圈鏡頭，往更輕巧的報導相機發展。隨著1984年的M6發表之後，長焦距鏡頭只剩下R系統獨有。

39. 徠卡S系統單眼鏡頭

徠卡M鏡頭是由精美的拋光研磨玻璃組成，並裝在以CNC機具精密加工過的鋁銅筒身裡。其光學設計和鏡頭筒身都是以24 x 36 mm片幅M相機為基礎做最佳化。當Afrika專案開始發想時，採用更大片幅（30 x 45 mm）的潛在想法，是S鏡頭光學設計的出發點。S2相機是高科技整合機電一體的裝置，為了做到相機與鏡頭間的資料傳遞，鏡頭內部也必須納入機電元件。例如：鏡頭的光圈葉片是由相機主機板做電子控制。

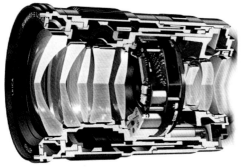

底片時代的中片幅相機，涵蓋較大的像場面積（56 x 56 mm），每平方公釐紀錄資料比135片幅（24 x 36 mm）更多，因為中片幅底片放相時的放大率較小，可修飾其鏡頭的光學性能。而S2系統的設計師事實上是遵循135相機系統的開發原則，因此光學性能可藉由鏡頭和感光元件的更大尺寸，來達到更明顯的性能提升。研究成果即是一系列超高性能的鏡頭群，無論在最近距離或無限遠，影像品質也覆及整個片幅區域。

如果比較Elmarit-S 1:2.8/30 mm ASPH和Elmarit-M 1:2.8/24 mm ASPH這兩個不同鏡頭版的基礎光學設計，Elmarit-M有7片5組的鏡片與1個非球面表面，Elmarit-S則是13片9組的鏡片與2個非球面表面。重量是300克對上1060克，尺寸（長和高）為45/58 mm對上88/128 mm。桶狀變形率是-2%對上-2.8%。重要一點是片幅區域的對角線為21.6 mm對上27 mm，這點指出S鏡頭涵蓋更大像場區域，當你想要在大區域有更好的性能表現，鏡頭的光學效果則必須成倍增加。我們從兩者的MTF測試圖看出，在中央區域（半徑5 mm的像場）表現幾乎相同，但接下來的差異很重要。M版本在最大光圈下，從中央區域（半徑5 mm的像場）到邊緣區域（半徑21 mm的像場）逐漸遞減，在40 lp/mm測試下的反差值在20到40之間。而S版本則是在半徑10 mm和20 mm像場裡，保持中央區域的解像力，一樣從40遞減到邊緣區域的20，但這裡有一點要注意，S版本在25 mm的影像高度區域仍然有超高性能（因為整個片幅較大，M版本的邊緣區域僅在S版本的中央偏邊地帶）。在中段光

圈下，S版本在全影像區域的畫質更全面超越M版本。在70 cm最近對焦的光學性能，S版本也是明顯優於M版本。

在這個比較裡我們可看到，設計師不再需要為了牽就M系統的尺寸和後焦點問題，可以全然自由地發揮更大片幅的潛能和解決後焦點方案。M鏡頭曾經定義出135片幅的光學極限，現在S鏡頭也在中片幅領域做了相同的事。

現階段S系統鏡頭群有一些受限，比起哈蘇系統的完整性來說，但整體上S鏡頭表現出更高層次的水準。S鏡頭群將會持續增加，最新產品是35-90 mm變焦鏡頭和24 mm超廣角鏡頭，下一步則將往望遠鏡頭拓展。

39.1. SUPER-ELMAR-S 24 mm 1:3.5 ASPH.

年份	2012開始
代碼	11054
最大光圈	1:3.5
光圈範圍	3.5 – 22，電子控制光圈葉片
焦距	24 mm，換算等效焦距約為19 mm
鏡片/組	12/10（3個非球面鏡片，其中各有1個非球面表面）
角度	約96.6°、86.5°、63.9°（對角線、水平線、垂直線）
最短對焦	40 cm
重量 (g)	約1110
濾鏡	E95
尺寸 (mm)	101/112（直徑/長度）
遮光罩	旋轉卡口分離式，可倒裝收納用

24 mm鏡頭，相當於135片幅的19 mm鏡頭。徠卡曾經設計相同焦距的頂級鏡頭給R系統使用，現在這顆S系統的新鏡頭也不例外。S系統超廣角鏡頭的主要特點是極為自然的深刻印象和場景氛圍的表現力，使用這顆鏡頭拍照時，幾乎察覺不出桶

狀變形或不自然的透視感。

性能表現超乎想像，以下的MTF測試圖可看到鏡頭在最大光圈下、對焦於無限遠的光學性能。在嚴苛的40 lp/mm（註：第4條曲線）顯示，超過60%畫面的品質都在一定水準以上。

39.2. ELMARIT-S 30mm 1:2.8 ASPH.

年份	2012開始
代碼	11073
最大光圈	1:2.8
光圈範圍	2.8 – 22，電子控制光圈葉片
光學設計	後鏡組對焦
焦距	30 mm，換算等效焦距約為24 mm
鏡片/組	13/9（2個非球面鏡片，其中各有1個非球面表面）
角度	約84°、74°、53°（對角線、水平線、垂直線）
最短對焦	50 cm
重量 (g)	約1060
濾鏡	E82
尺寸 (mm)	88/128（直徑/長度）
遮光罩	旋轉卡口分離式，可倒裝收納用

超群絕倫的光學設計，可呈現非常自然的描繪力和解像力。經驗上，廣角鏡頭在紀錄物體時通常表現出一些桶狀變形，但Elmarit-S可拍出極為自然的照片，視覺感幾乎看不出來是廣角鏡頭拍的，影像成果對觀看者來說非常愉悅。最大光圈下，無論在無限遠或是最近距離，鏡頭都呈現非常高的反差值和高解像力。在中段光圈時，則稍微提升畫面邊緣區域的影像品質。

39.3. VARIO-ELMAR-S 30-90 mm 1:3.5-5.6 ASPH.

年份	2012開始
代碼	11073
最大光圈	1:3.5 – 5.6
光圈範圍	3.5 – 32，電子控制光圈葉片
焦距	30 – 90 mm 換算等效焦距約為24 – 72 mm
鏡片/組	14/11（3個非球面鏡片，其中各有1個非球面表面）
角度	約81.5°、73.1°、51° - 34°、28.5°、19.5°（對角線、水平線、垂直線）
最短對焦	65 cm
重量 (g)	約1275
濾鏡	E95
尺寸 (mm)	101/114（直徑/長度）
遮光罩	旋轉卡口分離式，可倒裝收納用

非常輕巧且高畫質的鏡頭，其品質覆及廣角端到標準端。鏡頭的手感非常柔順，使用它是一種樂趣。這顆鏡頭成功增強S系統的靈活性，並在變焦鏡頭領域裡立下標竿。

MTF測試圖顯示，在所有焦距下，即使在最大光圈都有一流的畫質。而在**90 mm**端的光圈**5.6**時，表現上稍微適度一些，但以這顆鏡頭的輕巧尺寸來說，這也是正常的結果。

最短對焦　55 cm
重量 (g)　930、1080（CS鏡間快門版）
濾鏡　　　E82
尺寸 (mm) 88/122（直徑/長度）
遮光罩　　旋轉卡口分離式，可倒裝收納用
版本　　　一般版，最高1/4000，閃燈同步1/125
　　　　　CS版，最高1/1000，閃燈同步1/1000

中片幅領域的廣角鏡頭，最大光圈到2.5的並不多見。這顆Summarit-S廣角鏡頭的影像特徵，與新款30 mm相同。目前仍然不可能研發出一顆超級廣角鏡頭，也就是在最大光圈下，從畫面中央到邊緣，有著均勻性能表現。當使用者考慮更大片幅的影像時，這顆鏡頭已接近目前最完美的極致表現。縮小光圈到5.6，邊緣區域可提升畫質。縮到8，出色的高反差表現已開始下降。

39.5.　SUMMARIT-S 70 mm 1:2.5 ASPH. (CS)

年份　　　2009開始
代碼　　　11055、11051（CS鏡間快門版）
最大光圈　1:2.5
光圈範圍　2.5 - 22，電子控制光圈葉片
光學設計　全段皆是浮動鏡組對焦
焦距　　　70 mm，換算等效焦距約為56 mm
鏡片/組　8/6（1個非球面鏡片，其中各有1個
　　　　　非球面表面）
角度　　　約42°、35.5°、24°
　　　　　（對角線、水平線、垂直線）
最短對焦　50 cm
重量 (g)　740、890（CS鏡間快門版）
濾鏡　　　E82
尺寸 (mm) 90/93（直徑/長度）
遮光罩　　旋轉卡口分離式，可倒裝收納用
版本　　　一般版，最高1/4000，閃燈同步1/125
　　　　　CS版，最高1/1000，閃燈同步1/1000

39.4.　SUMMARIT-S 35 mm 1:2.5 ASPH. (CS)

年份　　　2009開始
代碼　　　11064、11050（CS鏡間快門版）
最大光圈　1:2.5
光圈範圍　2.5 - 22，電子控制光圈葉片
光學設計　後鏡組對焦
焦距　　　35 mm，換算等效焦距約為28 mm
鏡片/組　11/9（2個非球面鏡片，其中各有1個
　　　　　非球面表面）
角度　　　約75°、65°、46°
　　　　　（對角線、水平線、垂直線）

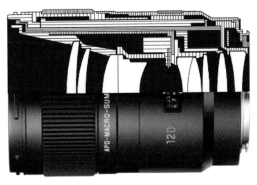

這顆鏡頭讓人回想起R系統的Apo-Macro-Elmarit-R 1:2.8/100 mm，但現在針對中片幅系統重新設計，採用完全不同的光學結構。Summarit-S 120 mm鏡頭，在最大光圈下，提供超乎想像的性能表現和頂尖的影像品質。有一點必須強調，創造一顆與135片幅最佳鏡頭有相同表現的中片幅鏡頭，確實是個最高的光學成就。在光圈5.6下，當攝影師的專業技巧足夠時，表現出無可挑剔的影像品質是有可能的。而微距鏡頭在最大光圈下不太實用，因為景深範圍淺到像晶圓薄度一樣。

使用8片鏡片，可能對一個大光圈標準鏡頭來說有點矯枉過正。新款Apo-Summicron-M 1:2/50 mm ASPH.證明一件事，需要一些光學想法才能創造一顆具有頂尖性能表現的老規格鏡頭。Summarit-S源自於古典雙高斯結構，但針對大型成像圈做最佳化。在最大光圈下，整體反差非常高，細微物體的解像力非常優秀。即使最近距離50公分處，最大光圈2.5下，鏡頭都能呈現出色的影像品質，只要焦點是準焦（因為這條件下的景深範圍僅僅5公釐之淺！）。縮小光圈可提升邊緣區域的畫質，但卻有些像場彎曲的現象發生。第一片鏡片是無光學作用的保護濾鏡，整合進光學設計裡。這顆鏡頭的最佳畫質是在最大光圈時，但可惜的是，許多S攝影師喜歡用非常小的光圈來拍攝，因這是傳統中片幅確保良好影像品質的常見方法。徠卡應該在這點再教育客戶才行。

39.7. TS-APO-ELMAR-S 120mm 1:5.6 ASPH.

年份	2012開始
代碼	11079
最大光圈	1:5.6
光圈範圍	5.6 - 32，電子控制光圈葉片
光學設計	全段皆是浮動鏡組對焦
焦距	120 mm，換算等效焦距約為96 mm
鏡片/組	6/4（1個非球面鏡片，其中各有1個非球面表面）
角度	約23.6°、20°、13.6°（對角線、水平線、垂直線）
水平移軸	12 cm，在所有方向下
俯仰移軸	8°，在所有方向下
最短對焦	92 cm
重量 (g)	1110
濾鏡	E95
尺寸 (mm)	108/141（直徑/長度）

39.6. APO MACRO SUMMARIT-S 120 mm 1:2.5 (CS)

年份	2009開始
代碼	11070、11052（CS鏡間快門版）
最大光圈	1:2.5
光圈範圍	2.5 - 22，電子控制光圈葉片
光學設計	全段皆是浮動鏡組對焦
焦距	120 mm，換算等效焦距約為96 mm
鏡片/組	9/7
角度	約25°、21°、14°（對角線、水平線、垂直線）
最短對焦	57 cm
重量 (g)	1135、1285（CS鏡間快門版）
濾鏡	E72
尺寸 (mm)	91/128（直徑/長度）
遮光罩	旋轉卡口分離式，可倒裝收納用
版本	一般版，最高1/4000，閃燈同步1/125 CS版，最高1/1000，閃燈同步1/1000

移軸鏡頭是S系統的重要新增特點，因為使用這樣的鏡頭，可將S相機轉換為座架式軌道大型相機，自由操控影像的透視感。整個成像圈是正常影像的2.8倍，如下圖所示。

光學設計相對簡單，非常對稱式，並加入一片非球面鏡片。

性能表現是頂尖水準！以下是MTF測試圖，對焦在無限遠，光圈在5.6。

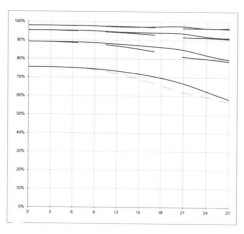

這顆鏡頭是與Schneider一起合作，這家公司在過去曾經提供PC移軸鏡頭和廣角鏡頭給徠卡相機使用。

39.8. APO ELMAR-S 180 mm 1:3.5 (CS)

年份	2009開始
代碼	11071、11053（CS鏡間快門版）
最大光圈	1:3.5
光圈範圍	3.5 – 22，電子控制光圈葉片
光學設計	內對焦
焦距	35 mm，換算等效焦距約為144 mm
鏡片/組	9/7
角度	約17°、14°、9.5°
	（對角線、水平線、垂直線）
最短對焦	150 cm
重量 (g)	1150、1300（CS鏡間快門版）
濾鏡	E72
尺寸 (mm)	88/151（直徑/長度）
遮光罩	旋轉卡口分離式，可倒裝收納用
版本	一般版，最高1/4000，閃燈同步1/125
	CS版，最高1/1000，閃燈同步1/1000

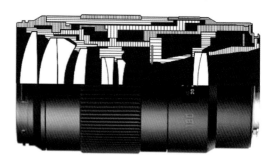

這顆鏡頭的光學設計，幾乎像是著名Apo-Summicron-R 1:2/180 mm的翻版。最大光圈降到3.5，是為了覆蓋更大的影像範圍。這顆鏡頭在最大光圈時已達到最佳畫質，在所有距離下，表現非常高反差與非常出色的解像力。縮小光圈到中段時，僅有微微提升畫質，在底片時代是常見需要的，但在數位時代則沒有必要，因為數位流程的機身韌體或電腦後製軟體可補足一切。

40. 徠卡電影鏡頭

年份	2010開始
焦距	16、18、21、25、35、40、50、65、75、100 mm（新款：29，全部鏡頭群計畫有12到150 mm）
最大光圈	T1.4
光圈範圍	1.4 – 22
光學設計	多片非球面鏡片
鏡頭長度	142
最短對焦	35、35、31、31、36、41、50、43、70、90 cm
重量 (g)	約1600 – 1800
濾鏡	E95
版本	鈦版鏡筒，PL接環，對焦距離刻度皆相同，對焦環和光圈環皆是相同尺寸與位置。

徠卡從傳統135片幅的攝影領域打破界線，看起來似乎很奇怪。起先是在S2，試圖進入中片幅世界。而徠卡一直都對較大片幅的相機很感興趣，他們曾經試著在2006年收購仙娜（Sinar），在同時也對哈蘇（Hasselblad）有興趣。另一個方面則是電影市場。專業電影製作（好萊塢或寶萊塢風格）是全然不同的領域，比起平面攝影來說。這裡有兩點需要考慮：第一，鏡頭的距離刻度必須精準到公釐。第二，相機可能朝向電影明星來跟焦，因此當相機移動時，鏡頭操作必須手動改變。

在2007年，CW Sonderoptik公司（由徠卡總裁考夫曼先生擁有，位在徠茲園區裡）準備生產電影鏡頭。專業電影鏡頭的重點是在，他們必須在操作上一致，極端的精準度，且必須成套銷售。徠卡Summilux-C電影鏡頭群，售價約20萬歐元。這些鏡頭由經銷商買單，並出租給那些拍電影時需要使用鏡頭的顧客。已經有約200套被訂購。這個新市場大受歡迎，不止在印度，毫無意外地Canon也發展這個領域。

Summilux-C鏡頭是由CW Sonderoptik工廠製造，配有新式的生產和組裝機具。其機械結構相當複雜，容許值極端地小，因此這些新生產機具必須設計來測試和調校：這裡安裝非常多雷射裝置。伊安‧尼爾（Iain Neil）是這些電影鏡頭的主要設計師，其他工作上，他也是徠茲加拿大分公司的系統工程經理。

光學設計非常複雜，成果至少是和蔡司電影鏡頭一樣的好，達到目的和標竿。性能最佳化在新式數位4K攝影機和未來的8K攝影機。光學設計採用多重非球面鏡片，僅1微米的公差值。這個複雜且雄心壯志的設計，使鏡頭對生產容許值相當敏感，這就是為什麼每月生產量是如此的低。必須

建立一個全新的生產技術，用來大量製造鏡頭，並符合所需要的精密度。

雷射測量裝置是用於奈米級的範圍，確保每個鏡片的精準配裝與微調。從手工組裝製造，到更高產量的製造，是由以下幾人監督：萊納‧施納貝爾（Rainer Schnabel）、格哈德‧拜爾（Gerhard Baier）、貝恩罕‧克拉徹（Bernhard Kratzer）。有一個明顯問題是在這些設計原則、高精密製造技術和攝影領域的協同效應可能性。答案是協同效應雖然微小，但並非不重要。

在品質和精密度方面，可相抗衡的競爭對手，明顯只有蔡司的Master-Prime電影鏡頭群。

41. 徠卡公司歷史1950-2013

41.1. 1950年到1975年：徠茲工廠的興盛與敗亡

得到馬歇爾計畫的援助，德國迅速從第三帝國的災難中恢復，並在1950年到1965年之間，經濟成長率達到6%，這是同一時期在美國本地經濟成長率的兩倍之高。德國攝影工業在很短的時間內即具有強大自信心，生產出精密工藝的Leica M3和華麗設計的Zeiss Contarex。此時，全球各類型攝影器材的需求量非常高，因為攝影變成全民運動，人人都負擔得起。西方世界的新興圖片文化蓬勃發展，法國人道攝影師和高級時尚雜誌帶起風潮，其內頁大量充滿阿維東（Avedon）和潘恩（Penn）等時尚攝影師的前衛影像，打造出新的視覺意識。

徠卡相機在人道主義者和新現實主義攝影裡，扮演重要的角色。亨利・卡堤爾・布列松（Henri Cartier-Bresson）在1952年出版《決定性的瞬間》，羅勃・法蘭克（Robert Frank）在1958年發表《美國人》，艾德・凡・德・艾爾斯肯（Ed van der Elsken）則出版他的鉅作《甜蜜生活》。

徠茲工廠在1954年發表M3，在1960年發表大光圈鏡頭Summilux 1:1.4/35 mm，在1966年發表雙非球面Noctilux 1:1.2/50 mm，在1967年發表終極機械工藝的M4，在1965年則發表最高速度達1/2000的單眼相機Leicaflex。

徠茲公司相機和鏡頭的製造，是建立在手工組裝的生產技術。該技術確保高品質，其工藝性可在材料選擇和產品處理上看到。對大量生產來說，這個技術不太適合，因為唯一增加產量的方法只有投入更多人力。1952年，徠茲公司雇用超過5000人。1969年，超過6500人。徠茲公司獲利模式受到經濟面的衝擊。每週工時從48小時降低到40小時，每小時工資的提升，導致生產成本大幅增加。此外，高效率的日本製造商，從美國學到大量生產的方法，推出低廉且創新的產品，打亂世界市場。而德國產業如徠茲或蔡司，無法有效率地反擊Nikon F和Canon F1系統。德國人抱怨，低廉的價格是他們失敗的原因，但事實上，他們在這場戰爭中已失去創新能力。徠茲工程師曾經非常有創造力，在70年代初期生產全電子化單眼相機和世界第一自動對焦系統，光學部門也深入探索變焦鏡頭等，更不用說新式玻璃種類和非球面鏡片的開發。

徠茲工廠的敗亡有幾個複雜原因：高昂的勞工成本、無法久續的廣泛產品線、保守的管理階層、官僚組織，傾向在自家工廠裡控制從原物料到最終出貨產品之間的每一個生產過程，甚至設計自己的機器設備。但是根本原因是改革的阻力與前瞻性規劃的缺乏。徠茲是一間非常驕傲的公司，並深信自家產品的優越性，因為許多知名攝影師都依賴徠卡相機和鏡頭，給予公司很好理由。

影微鏡事業群，並不像攝影事業群那麼地富有魅力，但卻可產生所需要的現金流，這方面的生意讓Wild Heerbrugg公司感到興趣。1972年，Wild Heerbrugg收購徠茲工廠的25%資本。徠茲藉由Minolta的合作案，試著拯救攝影事業，並在葡萄牙建立更低廉的生產線。但不能支撐其損失，徠茲家族仍無法增加足夠資本。1974年，徠茲家族出售另外26%給Wild Heerbrugg公司的創辦人史密海尼（Schmidheini），於是便成為徠茲公司的主要大股東。Leica M5、Leicaflex SL和Leica CL是徠茲家族最後監督的產品。行銷部門有時候試著用不同方法推動，不刻意強調徠卡產品的技術素質。

主要大事紀

1949: 徠茲玻璃實驗室成立
1951: 生產第1000000顆鏡頭，恩斯特・徠茲二世80歲
1952: 徠茲加拿大米德蘭分公司成立
1954: 發表Leica M3
1955: 徠茲加拿大分公司引進電腦設備，用於鏡頭設計與研發
1956: 恩斯特・徠茲二世過世，其子恩斯特・徠茲三世成為徠茲工廠的領導人，其兄弟路德維希・徠茲和君特・徠茲加入。
1956: 發表Leica IIIg
1956: 發表Leitz Focomat IIc
1957: 徠茲加拿大分公司出貨第10000顆加拿大製的鏡頭，即Summicron 2/90 mm
1958: 發表自動型幻燈機Pradovit
1959: 發表Summilux 1.4/50 mm
1959: 徠茲加拿大分公司組裝第10000台徠卡相機
1960: 發表Leicina 8S
1962: 發表Leitz Cinovid電影投影機
1963: 發表Trinovid雙筒望遠鏡
1964: 發表Leicaflex I
1966: 開始在Oberlahn工廠製造相機零件
1966: 發表Noctilux 1.2/50 mm，使用非球面鏡片
1967: 發表Leica M4
1968: 發表Leicaflex SL
1970: 發表Leicina Super
1971: 發表Leica M5
1971: 與Minolta策略合作
1973: 徠茲葡萄牙分公司成立
1973: 發表Leica CL，輕便的連動測距型相機
1974: 出售主要股份給Wild Heerbrugg AG公司
1974: 發表Leicaflex SL2
1975: 德國威茨拉工廠停止生產連動測距

41.2. 1975年到2005年：擺盪的命運

從1975年到2005年的這段時期，可從兩個不同角度來描述。在全球經濟衰退的背景（1973年的石油危機和美元危機），全世界的攝影產業也同樣在衰退。產品已達到研發的平緩高原期，僅剩下Minolta自動對焦系統（約1987年）可拯救相機產業。徠卡紅標的攝影產品走進死胡同：加拿大生產的連動測距相機（M4-2、M4-P）徘徊在最小產量，而單眼相機，在1976年R3取得初步勝利（因為有非常忠誠的客戶）之後，也無法與日本相機競爭。其後的R4、R5、R6和R7等相機，既無法和廣泛選擇性的專業級Nikon和Canon相比，也無法和輕巧便攜型Pentax和Olympus抗衡。徠卡注重的機械精密度和優雅簡約風格，不能說服顧客做出購買行為，因此造成無法大量投資在新配備和產品線上。所以史密海尼先生想要丟棄這部分的業務，這不令人感到奇怪。在1985年的一份內部文件中，福萊茲先生（Vollrath）說明目前的徠卡鏡頭不再是世界領導產品，無法與其他公司的頂級產品抗衡。

光學部門創造出許多頂級的設計，但全部都在辦公室的抽屜裡，因為管理階層沒有（或不能）提供創新的資金！80年代中期，漸近式淘汰策略被建立。1988年，攝影事業群重新建構為一間獨立公司，並在1996年成立為徠卡相機股份有限公司（Leica Camera AG）。總計4500000股份的銷售，提供大量的投資資金，但Leica R8和Leica S1（僅賣出146部）的研發成本，在1997到1999年間的鉅額損失（約4000萬馬克），短短幾年內即蒸發儲金。主力產品的銷售（M相機、R相機、鏡頭、幻燈機和雙筒望遠鏡）僅是微溫狀態，徠卡也試著擴大產線到當時最流行的輕便型傻瓜相機上。約2000年前後，徠卡股價從開始的26歐元掉到6歐元。此時愛馬仕被需要來進行財務救助。在2000到2001年的年度報告上，公司指出R系統是穩定狀態，M系統和望遠鏡運動光學有微幅成長的潛力，輕便型傻瓜相機則呈自由落體狀態，正片幻燈機是極端的利基產品。而破壞式創新技術，即數位相機，完全沒被提及。2005年，徠卡的財務幾乎破產。但在前一年也就是2004年，執行長柯恩先生曾發表正在研發的計畫Leica M8，也就是多年來一直成謎的數位化M相機。而R鏡頭的生產量約在2000年前後被有效率地中止，因為庫存太高而銷售緩慢。在2003年，徠卡祭出最後手段，試著證明自己仍是頂尖的底片相機製造商，推出CM和CM Zoom，以及傻瓜相機家族C1到C3。但這些相機過沒多久就靜悄悄地在產品型錄裡消失。

在1975年到2005年的30年間，徠卡公司的事業命運看起來像雲宵飛車的軌跡，但光學和技術上，德國工程師生產出世界一流的高品質產品。1984年發表M6，1998年的後繼機M6 TTL，2002年發表M7，而後2003年的MP。最後兩款相機是由丹尼爾（Stefan Daniel）指導監製。確實，所有M相機都是在同一基礎下衍生變化，但不可否認地，工程師加注心力，將所有的技術創新力融入造出終極M機身。而單眼相機R6.2、R7、R8和R9也是優秀產品，值得更多讚賞。光學部門也是飛躍般的成長，歸功於以下幾位設計師的努力和創意，像是寇許、史于德以及卡伯先生。Apo-Elmarit-M 1:2.8/100 mm、Apo-Telyt-R 1:4/280 mm、Tri-Elmar-M 1:4/28-35-50 mm ASPH.、以及浮動鏡組的Summilux-M 1:1.4/50 mm ASPH.等，都是至高無上的超級一等一鏡頭。

主要大事紀

1972: 與Wild Heerbrugg公司成為合夥關係

1984: 史密海尼家族和徠茲家族在投資資金爭吵

1986: Wild Leitz集團成立，收購徠茲公司（Leitz Wetzlar），其中包括徠茲相機事業群

1988: 徠卡有限公司（Leica GmbH）成立，作為一間獨立公司，但全權Wild Leitz集團擁有，由霍夫曼（Hofmann）、基舍（Kiesel）、米勒（Müller）領導。

1990: Wild Leitz集團和Cambridge Instruments集團整合為徠卡集團（Leica PLC）

1990: 徠茲加拿大分公司賣給休斯飛機公司（Hughes Aircraft）

1990: 徠卡有限公司（Leica GmbH）改名為徠卡相機有限公司（Leica Camera GmbH），為私人有限公司

1992: 布魯諾·弗瑞（Bruno Frey）試著從Wild Leitz集團取得相機事業管理權力，但失敗

1994: 霍夫曼（Klaus-Dieter Hofmann）也試了一次，他成功了，成為公司的執行長

1996: 徠卡相機有限公司變為公開的有限公司，在法蘭克福上市，改名為徠卡相機股份有限公司（Leica Camera AG）

1996: 徠卡收購Minox，一個重大的失誤

1997: 原徠卡集團，分裂成徠卡顯微系統公司（Leica Microsystems）和徠卡測量系統公司（Leica Geosystems）

1998: 徠卡相機、徠卡顯微系統、徠卡測量系統，是三間不同的獨立公司

1998: 徠卡測量系統公司的管理階層易主

1999: 柯恩（H-P Cohn）成為徠卡相機股份有限公司的執行長

2000: 愛馬仕收購31.5%股份，Deutsche Steinindustrie AG有14%股份。

2000: 徠卡測量系統，在瑞士上市。

2001: 史堤芳·丹尼爾（Stefan Daniel）總PM

2002: 彼得·卡伯成為光學部門領導人

2002: 與Panasonic合作

2005: Hexagon AB收購徠卡測量系統公司

2005: Danaher Corporation收購徠卡顯微系統公司，該公司擁有徠卡（Leica）的品牌名稱和

註冊商標。

2006: ACM Projektentwicklung GmbH收購徕卡相機股份有限公司的主要股份

41.3. 2005年到2013年：浴火重生的鳳凰

2005年是徕卡最糟糕的一年，將近120人被解僱，許多是非常能幹的資深員工。在德國本地工廠，從558人縮減到441人，此時全世界的總員工數約1000人。DMR數位機背多次推遲發表，最後終於在2005年中旬導入市場，但當時的產品已無法和日本競爭。R8/9-DMR的主要問題，在於缺乏了自動對焦和有限的畫素。財務狀況非常惡劣：因為重大策略的失敗，並有大量庫存問題，而眾所期待的數位連動測距相機還在草案階段。再融資計畫和資金注入是必要的，以確保公司能夠存活。在這背景下，人們普遍認為徕卡完全錯過數位革命，這是不正確的看法。

約2004年前後，史堤芳·丹尼爾指出，有許多徕卡員工想要轉向數位化，但當時管理階層還沒準備好，因為心理因素（徕卡是135片幅相機的創始者）、財務問題（沒有足夠資金）和技術問題（M鏡頭需要的感光元件尚未研發出來），造成保守的決策。丹尼爾先生約在2003 / 2004年進行數位M的研發，執行長柯恩先生支持這個行動，但他仍然相信底片M相機可繼續成為徕卡產品線的搖錢樹。

M8相機第一版的技術缺陷問題，可歸結為研發資金的不足、缺乏電子經驗、以及非常短的研發時間。徕卡研發團隊已經習慣在盡可能的時間下，完成各類型的詳盡測試。但巨大的公眾壓力在2004/2005年時，急需一部連動測距相機的數位解決方案。徕卡需要創建新的銷售契機，促使徕卡急於推出M8，這部新形態的相機由奧托·東末斯（Otto Domes）監督完成。

2005年初，徕卡技術性破產，意即銀行不再給公司任何信貸。徕卡不得不和愛馬仕與潛在投資者（ACM和Best Buy）召開緊急會議。ACM公司由考夫曼博士（Dr. Kaufmann）報告，Best Buy公司則由史帝芬·李（Steven Lee）代表。結果，Best Buy離場觀望，由ACM公司在2006年成為徕卡最大的股東。很快地，李成為新任執行長，但他太過激進的領導風格與銷售成績都令人失望，新款Panasonic數位相機阻塞銷售管道，因為前一代的庫存量太高。

李被賦予一項新任務，必須將公司從高貴奢華的傳統工藝製造商，轉變成高品質數位產品的前瞻性製造商。在他任內已著手進行S2計畫，而後M9在2007年時開始研發，並生產一系列新鏡頭，包括Summarit-M鏡頭群、Summarit-S鏡頭群、超

大光圈超廣角鏡頭，另外也包含最新Noctilux-M 1:0.95/50 mm ASPH.。

從2004年開始，徕卡連續換了7任執行長，從柯恩（Cohn）開始，柯南（Coenen）將傳統交棒給史皮許堤（Spichtig），李（Lee）轉型再造公司，然後考夫曼（Kaufmann）、史皮勒（Spiller）和休普夫（Schopf）鞏固公司基礎，並準備下一步發展為全球品牌的計畫，將推出一系列攝影相關產品，主要生產和組裝是在新工廠：威茨拉園區（Wetzlar Park）。徕卡需要2.5億歐元的營業額，來支撐高額的研發花費，並在支援新領域的擴展計畫方面，至少要有5億歐元的全球營業額，否則，或許可以想像總花費需要到10億元。這項投資金額非常高昂，即使對荷包滿滿的ACM公司也是不容易。2011年，Blackstone公司同意收購44%徕卡的股份，來注入新的投資資金。

機工具的更新，已經在柯恩管理時開始，而後更在考夫曼時代加快速度換到全新配備。這些新機器用在改良過的製造流程，是由保時捷集團的協助設計。相似的生產操作現在也被用在葡萄牙新工廠。M9的生產數量比原先計畫的高出2到4倍（有些說比預期高40%）。Jenoptik公司創造一條式高品質的批量生產線，因為M9的訂單是4位數之高。M9本質上是M7加上CCD，用感光元件取代原本底片的位置。相機缺乏每一項高階競爭產品的功能，來提供給被全方位功能寵壞的觀眾，因為當代製造商在產品週期僅兩年的新產品裡，不斷加入新功能來提升銷售需求。這也是徕卡相機產品週期的主要挑戰。傳統上以10年為一個世代，現在必須縮短，但徕卡客戶沒有心理準備來應付短短兩年的週期。

M9是至高無上的好相機，但經過3年的生產，顯示它成為世界遺產。DXO測試軟體評價M8和M9的感光元件，比起現代機型Nikon D800，分數為59、69、95（滿分是100分），這些數字的價值有限，但仍可表現趨勢。M Monochrom和Apo-Summicron-M 1:2/50 mm ASPH.，雙雙在2012年5月10日於柏林發表，指出一個可能的策略方向：獨一無二的高性能產品，專為挑剔的攝影師提供，他們喜愛攝影經典風格的簡約與率直。M Monochrom可能是最後一部擁有巴納克傳統的真正連動測距相機，最早起源是在1932年的Leica II開始，其內建連動測距器和標準化交換鏡頭接環，跨越了80年不間斷的歷史。下一步必然作法是維持創新風格，將感光元件從CCD改成CMOS，最初可在X1和X2相機看到。一個敏感的觀察者，可在為期3年的創新週期窺探產品輪廓。

在2012年Photokina相機展上，推出新型Leica M，採用2400萬畫素CMOS感光元件。不僅提供古典光學式連動測距機構，也提供新式Live View並加載

峰值對焦的功能，徠卡正站在兩個文化的十字路口：朝向未來，或是擁抱傳統。

主要大事紀：

2003: ACM公司買Viaoptic公司
（前身是Feinwerktechnik Wetzlar，徠卡子公司之一）

2004: ACM公司擁有27%徠卡股份，投資額外2300萬歐元在產品研發上

2004: ACM公司從愛馬仕手上買股票

2005: 銀行警示徠卡公司的信貸額度，公司瀕臨破產

2005: 徠卡進行再融資計畫

2006: 考夫曼博士控制徠卡（96.5%股份），投資超過6000萬歐元注入公司

2006: 9月，史帝芬・李成為執行長。11月，史皮許堤離開公司

2006: 發表Leica M8，所有新鏡頭配裝6-bit編碼

2006: 發表第一顆4/3系統的鏡頭

2007: 開始設計Summilux-C電影鏡頭

2008: 2月26日，徠卡宣稱M8到2009年都是旗艦機種

2008: 發表M8升級方案

2008: 李在2月被開除，考夫曼博士暫為臨時新任執行長

2008: 相機展，發表Leica S2、M8.2

2008: 徠卡預期2008/2009的負面財報，因為全球經濟危機

2009: 4月，魯道夫・史皮勒（Rudolf Spiller）成為執行長

2009: 發表M9和X1，訂單全滿，開始量產S2

2010: 在2009/2010年度財報上，營業額達1.58億歐元，淨利達740萬歐元，轉機似乎成功

2010: 亞弗雷・休普夫（Alfred Schopf）成為執行長

2010: 相機展，發表M9 Titan鈦版

2010: 徠卡成為Meisterkreis組織的成員，這是一個奢華產品製造商的歐洲組織

2010: Jenoptik公司成為徠卡的首選供應商

2011: 在2010/2011年度財報上，銷售和淨利創下新紀錄

2011: Blackstone公司收購44%徠卡股份，徠卡公司的總市值為2.77億歐元

2011: 獲准建立威茨拉園區

2012: 4月25日，威茨拉園區開始動工

2012: 5月10日，發表M Monochrom和限量兩款M9-P愛馬仕特別版，限量價格為2萬歐元和4萬歐元

2012: 相機展，發表新型Leica M、M-E、S和3顆新鏡頭，以及X2等新型數位輕便相機

2013: 發表Leica X Vario變焦版和Leica C

上圖：徠茲工廠的舊照片。下圖：全新的威茨拉園區

在這兩張照片之間，橫跨了65年歷史，經歷了攝影、相機科技、製造工藝的發展變化，然而徠卡的根源更是越來越明顯。

從製造科技和生產技術的漸進式變革，德國工廠的組裝產線已配有電腦和高精密設備，來控制和微調每一個流程步驟。底片相機生產和組裝線，其公差值是取決於儲存媒介的限度。可接受的公差值平均為1/100公釐，這是建立在底片感光乳劑的厚度。而數位感光元件的表面是完全零厚度，因此需要更嚴格的公差值。伯恩哈德・米勒監督公司的生產和組裝設備，推出最嚴格的標準，確保出廠的每一部相機都在公差範圍內，其定義精準到公釐等級。每一部組裝的相機，都有出生證明書，紀錄所有組裝步驟以及測量公差。這對於客服支援部門處理客戶問題是很大的幫助。新型Leica M是第一部在這個背景下設計、生產和組裝的相機。

新產品發表後，料想僅有3年的產品週期，無疑在生產和組裝線上，都對公司產生壓力。產品總監史堤芳・丹尼爾不斷嘗試與測試，已了解產品開發的最大可能性和限制性。經過前10年的穩重發展步伐，未來10年，產品和研發部門的創新潛力將有新挑戰，徠卡應對壓力發表更先進產品。

未來10年將可看到M家族的擴展性，連接X2和M-E之間的差距，也可能有新鏡頭提供更多靈活性，用來搭配Leica M的LiveView即時預視，以及S本體和週邊新研發等。

下圖是2012年的徠卡工廠

下圖是2013年計畫的未來新工廠

42. 相機結構

42.1. L39螺牙系統

機體

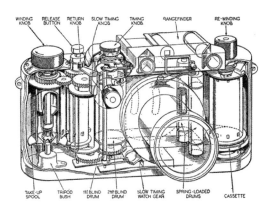

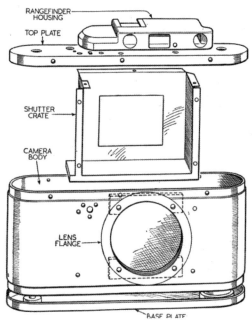

最早徠卡相機的機體，可視為工匠技藝設計的結晶。機體外殼是單件式鋁質壓管，保護內部所有可移動零件。機體外層則用硬橡膠狀的塑料革包覆。有的外殼是用黃銅製成，此外殼有些柔韌，不能維持住鏡頭接環到底片壓板之間的狹小公差值，這是精準對焦時所需要的。所以機體成形的必要剛硬度，是由以下兩方面來完成：第一，快門室。第二，頂蓋。

機上頂蓋是最重要的部分，它決定所有必要物件的距離，其上裝有連動測距器的外殼。快門室（金屬部件組裝而成的黃銅箱室）固定快門底部，用4個螺絲將頂蓋和機體外殼鎖住。鏡頭接環固定在機體前方，鎖進頂蓋和機殼的金屬板裡。墊片置於接環內，以確保精準的距離。這個平面校準工作，在組裝時使底片壓板和鏡頭接環位在同一個平行面上。當機體非常不精準時，可能會做額外的加工。最後，蓋上底板蓋來完成。

以上描述徠卡相機主要零件的組裝過程，可看出最早相機不是設計為交換鏡頭使用，更像是封閉式的一體化攝影工具。從非標準接環到標準接環的長時間演變，也顯示出最初製造的問題一直到後來才慢慢被解決。

另一個事實是，從底片焦平面到鏡頭接環的關鍵距離（28.8公釐）精準度僅僅在0.05公釐內，這是一項真正嚴苛的工作，但完善地符合最早Elmar 3.5/50 mm鏡頭的公差範圍內。

費心的組裝和校正階段，是具有精確尺寸的堅固機體所需要的工作，進而導向IIIc相機的新設計研發方向。主要差異在金屬壓鑄內層，可提供：第一，機體的結構完整性。第二，精準加工的單件式組件，確保了底片焦平面到鏡頭接環之間的平行和正確距離。鏡頭接環現在是完整鑄件的一部分，公差範圍縮小到0.03公釐。而連動測距器現在也是內部機體的一部分，在功能面上簡化了前一代頂蓋，新式頂蓋整合了觀景器外殼。

連動測距器

徠卡連動測距器的原理很簡單，連動測距器的基本原理是運用三角測距。三角形的長邊是觀景視窗到測距視窗的物理基線，38公釐。觀景視窗看到來自物體的直接光線（90度角），測距視窗則看到稍微不同的角度。前後移動鏡頭後緣可連動機體凸輪，光線被移動式稜鏡不斷偏轉。

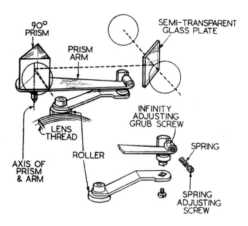

當鏡頭沿著光軸前後移動，稜鏡改動，光線路徑偏轉。鏡頭後緣推動機體的懸臂凸輪，凸輪也固定在稜鏡臂上，一起連動。

在觀景窗內，可看到兩個不同位置的物體影像，當兩者疊合在一起，即代表準焦。所有徠卡相機從III開始，包括IIIg，在觀景窗內都是將物體放大1.5倍，是一種改良版的望遠鏡。

連動測距機構的精準要求，主要是在底片焦平面到鏡頭接環的距離，以提供鏡頭表現超高性能，這不容易在大量生產時做到。而最後仲裁者是人眼的極限解析度，我們不需要紀錄眼睛偵測不到的細節。人眼的極限解析度是一個角分（弧分），這單位相當於以1000公釐為半徑的圓形裡，弧長為0.291公釐。這是以長度除以半徑，即是1/3438數值，通常會說近似於1/3500。意即，當物體位在一定距離，而觀看者是物體尺寸的3500倍時，觀看會覺得物體是一個小點，而非圓圈。所以，距離是10英吋時，物體尺寸是10/3500或0.0029英吋、或0.0737公釐、或每公釐13.6線對。從這樣的計算，我們可得到一個相似結論，在正常觀看距離下，線寬0.3公釐（或是圓形直徑）是人眼的最大解析能力。最佳影像品質的CoC模糊圈是0.0076公釐，用簡單的幾何基礎來算，這個數值的兩倍是最大可允許的最佳對焦值，也就是0.015公釐。換句話說，相機組件所有公差範圍，必須接近0.01公釐，以確保可達到的最佳性能。這是非常嚴苛的需求，徠茲公司設定III系列相機的公差範圍是0.02到0.05公釐。

快門

徠卡零號系列有生產兩個批次，第一批是非自遮擋式快門，第二批是新型自遮擋式快門，後期版本也成為所有徠卡相機的標準，一直用到1940年。快門結構包含兩個簾幕和三個滾筒。主要的那個大口徑滾筒是在機體左側，另外兩個彈簧滾筒在機體右側。當捲動快門簾（底片同時過片）時，第一簾幕（前簾）纏繞在主要滾筒上，第二簾幕很快地跟著第一簾幕來遮擋蓋住。這是遮擋式的運作原理。

而當釋放快門時，第一簾幕橫越底片閘門，第二簾幕快速扣上，其上裝有固定鉤（holding catch）來控制開啟的時間。第二簾幕最初是被第二滾筒的連結梢（connecting pin）阻攔住，一直到固定鉤脫離才開始運行。滾筒上有許多孔位，代表不同快門速度，從1/20到1/1000。速度1/500的孔位非常靠近固定鉤，因此第二簾幕被釋放時幾乎等同於第一簾幕開啟的瞬間。而速度1/20離固定鉤最遠，要到將近轉了滾筒的一整圈才釋放第二簾幕。最高速度1/1000的位置太靠近固定鉤，所以使用一個特別機構來管理這個速度。這就是為什麼II型相機可以升級為III型相機。

當快門加速時，簾幕速度的變化，由兩個彈簧滾筒的不同直徑和開口狹縫來補償。高速快門的精準度，取決於孔位的精確距離、張力、以及滾筒上膠合快門捲帶（shutter tapes）。這在管理上非常複雜，所以徠茲在較高速度上有40%的速度容許值。這聽起來很驚人，但如此小於半格的曝光值，在正常底片感光乳劑上，可被底片寬容度所補償。即使如此，許多徠卡玩家宣稱徠卡是非常精密的儀器，應被謹慎地來解釋看待。

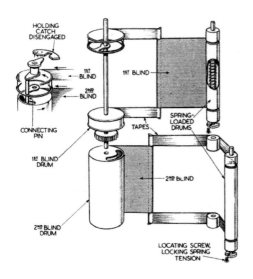

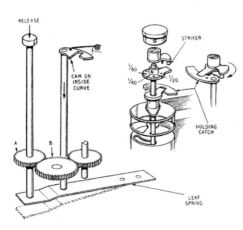

20-50-100-200-500	零號系列
Z-25-40-60-100-200-500	零號系列（後期）
慢速快門	
T-1-2-4-8-20	250; III; IIIa ; 72 ; IIIb
T-1-2-4-10-15-20 30 (red)	IIIc; IIId
T-1-2-5-10-15-25	IIIf
T-1-2-5-10-15-25 (red)	IIIf
T-1-2-4-8-15-30 (red)	IIIg; Ig
高速快門	
Z-25-40-60-100-200-500	I (A)
Z-20-30-40-60-100-200-500	I(A); I(C); II; Standard
Z-D-M-1-2-5-10-25-50-100-300	Compur dial
T-B-1-2-5-10-25-50-100-300	Compur ring-set
Z-(20-1)-30-40-60-100-200-500	'250' ; III
Z-(20-1)-30-40-60-100-200-500-1000	IIIa; 72; IIIb
Z-(30-1)-40-60-100200-500-1000	IIIc
B-(30-1)-40-60-100200-500-1000	IIIc; IIId
B-30-40-60-100-200-500	IIc; Ic
B-(25-1)-50-75-100-200-500-1000	IIIf; IIF（後期）
B-25-50-75-100-200-500	IIf（後期）; If
B-30-40-60-100-200-500	IIf（早期）
B-(30-1)-閃燈--60-125-250-500-1000	IIIg; Ig

接下來在1940年隨著IIIc相機的發表，快門有著進一步的改良。快門滾筒的主軸現在是滾珠軸承結構，有效強化相機的使用壽命，同時也消除快門運行的摩擦力，原先會導致快門簾幕的速度增加。而慢速快門的機構也被改良。新式高速度的功能加入閃燈同步，但卻也在快門運行結束後出現不受歡迎的彈跳現象，雖採用制動機構來解決問題，提升的快門噪音卻不可避免，且這個機制將受到灰塵侵入！閃燈同步功能由IIIf機型導入。從IIIa開始，加入制動彈簧來降低快門彈跳現象。

下表列出各種快門速度與對應機型。

早期設計	
20-40 (25-50)	Ur-Leica
Z-500-125-60-40-30-20	三號原型機

42.2. M接環系統

基本上，M相機採用L39機體的結構特性，在機殼內部裝有快門箱室，其上則有連動測距器和控制組件。最重要的差異是在材質，外殼是以鋁管製成，快門箱室是黃銅結構。IIIc的外殼是用金屬壓鑄技術，M機體遵循這個原則。

M3和MP的快門箱室和外殼，是用了鋁合金壓鑄材質，M8和M9是鎂合金壓鑄組件，用前片和後片合起組成外殼，中間安置電子零件。

從M3到M6（2000年以前）頂蓋是鋅金屬壓鑄，有些紀念機種的頂蓋是用黃銅薄板壓成形。從2000年開始，所有M相機的頂蓋是用整塊堅實黃銅研磨。

從M3到後期機型（包括早期M7和MP機型）的底蓋是黃銅薄板製成，最新機型如M8和M9的底蓋則是整塊堅實黃銅研磨。

M相機的機體，傳統上是銀色鍍鉻層或是黑色漆層。從M5開始也有黑色鍍鉻的版本。而特殊紀念版則有非常廣泛的材質，包括皮革和鈦金屬，也曾用過全鈦金材質來製成，而非僅僅是鍍鈦。

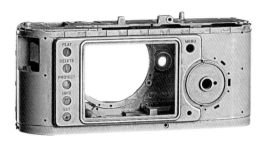

從M3到MP傳統系列，與M8、M9數位機體的主要差異，在於組裝方法和零件功能。底片相機在微小零件方面是精緻複雜的裝配過程，其精密機械完善地相互作動。而數位相機則是系統化的模組設計，模組之間以電子式連結，除了連動測距器和鏡頭連動仍然是全機械式之外。

徠卡總是認為，機殼是一部相機在必要穩定度與耐用度的要求。M8、M9機體用前後兩部分組成，中間夾著電路板和感光元件。新的結構分析已解決這個問題。

連動測距器

M3的連動測距器是非常複雜的光學機械結構，從M2發表後有本質上的改變，這個版本改良無數部分，一直用到今天的M9。而數位相機M8和M9之所以降低放大倍率為0.68，是因為機體較為肥大的關係。

下圖是基本結構的示意圖。

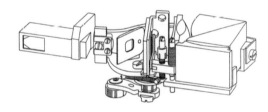

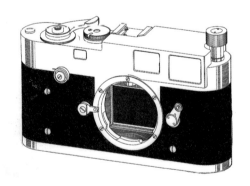

下圖是基本結構的真實物體圖。

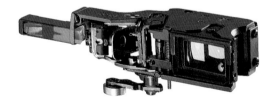

自從1953年開始，經歷過許多微小和重要的改變。

下圖是數位M相機的最新版本。

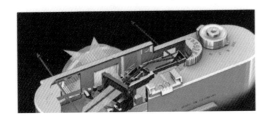

快門

底片相機的快門速度是全機械式控制，並遵循國際制度，速度從1秒到1/1000。除了M5是1/2到1/1000，以及M7採用電子式控制，速度從4秒到1/1000（光圈先決達30秒）。

傳統的水平運行布簾快門，現在幾乎滅絕，除了M7和MP還有。這種快門機構曾經是世上最常用的。從恩斯特‧徠茲對這種設計、結構問題、研發解決的評論中，必須接受快門設計像是一個柔順運行機構的複雜性。

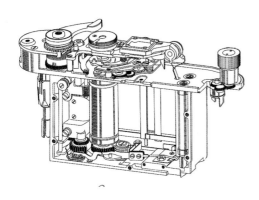

M8和M9的快門已改成垂直運行金屬葉片，電子式控制，這是取自R8的快門機構，速度從4秒到1/8000（光圈先決達30秒），從M8.2發表後，最高速度降為1/4000。

布簾快門的柔順和寧靜是赫赫有名的，但在機械工程的進展和聲音防護則減弱了這個優勢。現代數位單眼相機可以像傳統M3一樣的寧靜和柔順，但聲音測量是理性的一面，情感則是另一面。在這觀點下，底片M相機的機械快門產生情感的價值，這是M8、M9金屬葉片快門仍然缺乏的一點，徠卡工程師費盡苦心將M3、MP快門的柔順和聲音質感，模擬到數位相機裡。然而，必須往前看且接受的是，金屬葉片快門的精準度，尤其在高速快門，比傳統歐式水平運行快門還要準。

不僅在精準度，也在速度一致性。眾所周知，水平運行布簾快門在使用一年後，往往速度變慢。而1/1000降低到1/600也是常見的事，正常使用下不是問題，因為底片乳劑的寬容度可補償較慢的快門速度。

這裡有點矛盾，當製造技術可提供更嚴格的精密工藝時，數位拍照技術可處理更大的曝光範圍。

43. 單眼系統

單眼相機的演進，從他們製造連動測距相機的經驗裡，逐漸發展形成。快門箱室變成反光鏡箱，連動測距器改成五稜鏡，相機本體採用單件式鋁合金壓鑄，所有其他零件可安裝在機內。最早的Leicaflex相當接近於M相機機體，並具有相同機械精密度和運作性。從R3到R7，徠卡面臨更多自動化和更多電子式機械操作整合的競爭要求。

下圖是R3

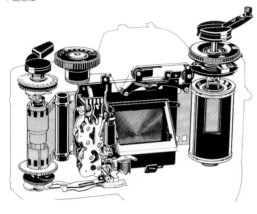

日本製造商，包括他們的合作夥伴Minolta，採用鋁合金壓鑄骨架和聚碳酸酯塑膠射出成型的混合材質，可有效地控制成本，甚至這是比全金屬機體更好的解決方案。

R4機體內的電子零件。

聚碳酸酯材質可做成更高精度的各種可能形狀，比金屬機體零件的耐用度更好。然而，徠卡維持傳統生產技術，繼續製造一部全金屬的單眼相機，即R6.2，這是具有終極機械精密度的單眼相機。

全新R8則採用現代思維，以模組結構和電子整合性為主，但保持經典徠卡機械相機的血統精神。R8和R9的機體組件、頂蓋和底座皆為鎂合金壓鑄，完美處理成非常高精細度的水準，但缺乏自動對焦和電動過片馬達，使得它離開聚光燈越來越遠。

S2是一個新的開始，設計師同樣是曼佛瑞·麥哲（Manfred Meinzer），他也是R8的設計師。所以我們在S2身上看到許多R8的風格元素，這不令人驚訝。S2的快門和反光鏡元件是徠卡自家研發，並非像R8、R9一樣採購自外部供應商。鎂合金機體外層採用防滑聚碳酸酯材質包覆，頂蓋和底座是黑漆處理。當S2提供所有我們期待數位相機擁有的先進功能時，機體結構和相機生產方法仍是在徠卡工藝傳統。慢節奏的手工組裝，以穩定的電腦機具輔助控制，確保產品的精細度與嚴格公差值。

下圖是R8和S2的比較圖，這當然是一種簡化版的比較，但平心而論，DMR加載大型感光元件，再整合進新的機體外殼，即是後來的S2相機。

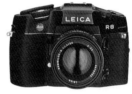

44. 總結
44.1.　相機

有徠卡紅標的相機，可分成以下幾種類型：L39螺牙接環連動測距相機、M插刀接環的連動測距相機、R插刀接環的單眼相機、S插刀接環的中片幅數位單眼相機、不可換鏡頭的底片相機、不可換鏡頭的數位相機。然而，徠卡品牌的名聲是建立在連動測距相機上。從最近的相機新潮流可看到歷史的命運捉弄，受歡迎的無反光鏡輕便相機，幾乎等同於早期巴納克相機的原始概念。連動測距相機有本質上的局限性，如固定的觀景窗放大倍率，有限度的框線數量，這用來導引不同視角的鏡頭。連動測距相機也有本質上的優勢，如非常精準的距離測量，非常明亮的觀景窗等，上述優缺點造就了這類相機的個性。對準在物體上，框取場景來構圖，這是一種偉大創作力的心靈行為，也成為我們所說的拍照在「決定性的瞬間」。而單眼相機則帶給人另一種全然不同的攝影方式，更接近於製造照片（picture making），現代數位科技的影像製造，已偏離攝影理論家所關心攝影意象與地位的古典攝影風格。

標有徠卡品牌的L39相機，現在僅僅只是歷史上的標記，可能只讓收藏家感到興趣。而M3則被認為是有史以來最精密的小型相機，許多人也將M4視為最後一部的古典全機械式連動測距相機。符合攝影意識流的最佳相機是M7，但許多使用者不喜歡半自動式的快門速度設定，也就是光圈先決，而這功能卻在數位M相機使用者裡大受歡迎。古典連動測距相機達到最頂峰地位是M6，因為其內建測光表。後繼機型M6 TTL加入自動閃燈功能，但重度玩家卻不喜歡這款，不只是因為增加機體高度，特別是在徠卡使用者不愛用閃光燈，只偏好微光環境氣氛的攝影風格。最後一台底片M相機是MP，事實上是初代M6的現代重製版。MP在2013年已存在於市場上達10年的時間，可能是這類相機產品線的最終代表作。

M9相機壓倒性的大量需求，顯示徠卡公司走向正確道路。M Monochrom在2012年5月10日於柏林發表，非常成功地定義出CCD感光元件的未來發展，而現在每一家相機製造商都採用CMOS感光元件。CMOS是很彈性化的裝置，可支援錄影功能，亦可作為Live View即時預視功能。市場需要這些功能，相機製造商必須追隨它。這個情勢有點不同於過去的30到60年代，那時是由徠茲公司開創出市場可接受並採納為攝影風格的相機。

在過去10年，徠卡在相機科技上有兩大躍進。從底片紀錄媒介轉到數位紀錄媒介，從135片幅轉到S2中片幅，後者具有自動對焦，這功能是徠茲公司曾經發明但後來從沒使用的技術。下一步將是從CCD到CMOS，擁有Live View功能，許多連動測距器的限制都可被突破，因此連動測距攝影的風格將會再次被重新定義。S2相機的最初構想是建立在小型全片幅24 x 36 mm，顯示出S2研發是立足於神秘的R10，這個專案後來被中止，因為徠卡管理階層認為，這台全片幅單眼相機無法與日本競爭，日本製造商在高階單眼相機已佔有非常強大的優勢。

數位輕便相機產品線，如D-Lux、V-Lux、C-Lux等，是以Panasonic機型為藍本，加入些許的徠卡特殊個性，特別在簡約的操作、漂亮的外型設計等。Panasonic已指出將繼續提供徠卡品牌的輕便相機，但也同時研發與徠卡無關的自家機型。X1相機是一個爆點，定位出輕便相機的新族群，採用大型感光元件，可提供高品質的專業影像。新型X2更發揮它的價值。相機的選擇僅僅是一小部分的理性思考，更多時候是在情感層面。徠卡產品總是帶有非常多的情感觸動，現今產品也是無一例外。高階連動測距相機擁有高貴的價格（同價位的單眼相機提供更多功能），但需求量仍是相當高，市場的需求已超出原先預定的生產量。徠卡基因是獨特的，這就是強而有力的熱銷點。平心而論，徠卡相機和鏡頭，提供超高品質和性能，但這方面很難解釋這個事實：MP或M9-P相機裝上Summilux-M 35 mm鏡頭的組合，的確可觸動眼光敏銳攝影師的心弦。

以下是1925年到今天最新的徠卡相機型錄封面。

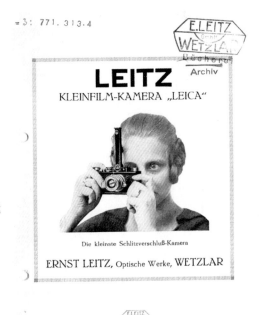

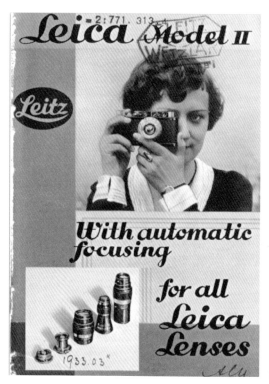

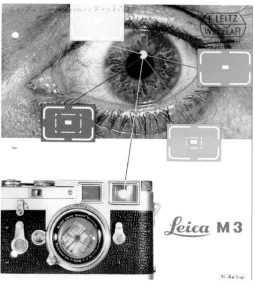

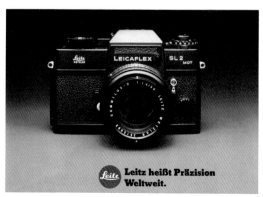

Leica

LEICA M6

DIE KLASSISCHE FOTOGRAFIE

MADE BY LEICA

Leica
M4

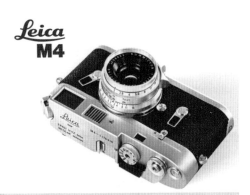

LEICA R4-MOT
Die Kamera, die alles einfach kann.

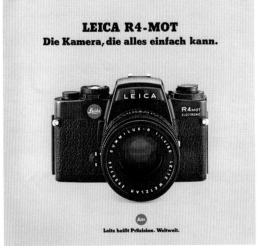

Leitz heißt Präzision. Weltweit.

MESSUCHER LEICA M 4–2
DIE KAMERA FUR EXTREM LICHTSTARKE OBJEKTIVE

LEICA

NEU: LEICA Z2X
Die kompakte Zoom-Kamera mit
der bestechenden Leica Optik.

Leitz heißt Präzision.
Weltweit.

Faszination durch Präzision

44.2. 光學

徠茲公司的光學研發與顯微鏡發展密切相關,但這和攝影鏡頭的設計是完全不同的領域。在1900年前後,徠茲公司曾經製造一系列不同焦距的鏡頭,用在大片幅相機和手工相機,當時的鏡頭名稱是Periplan和Summar。

在徠茲工廠裡,主要研發光學設計的小組是列屬於科學部門(Wissenschaftliche Abteilung),其下有數個子部門,其中一個即是光學部門(optischen Rechnenbüro)。科學部門的成長茁壯與名氣,可歸因於卡爾·美茲(Carl Metz)在1881年到1934年的領導。這個時期的計算部門(Rechenbüro)經理人是大衛·歐托(David Otto)。最重要的光學設計師之一是恩斯特·阿拜特(Ernst Arbeit),他設計出雙消像散鏡組(double-anastigmats)的Summar和Microsummar鏡頭。美茲的繼任者是麥克斯·貝雷克(Max Berek),他的其中一位助理是李浩斯基(Lihotzky)。徠卡相機系統的研發需要深度研究,有賴成立一個單獨的攝影計算部門來負責。

下圖是貝雷克的原始計算手稿。

第一任經理人是麥克斯·祖克(Max Zühlcke)。1935年,歐托·齊瑪曼(Otto Zimmermann)接任他的位子,此時是貝雷克掌管整個部門。1949年,黑慕·馬克斯(Helmut Marx)領導該部門。他最廣為人知的是引進非球面鏡片,並使用Zuse Z5電腦進行新式自動校正程式的研發,以及鏡片像差的最佳化等。1954年,華特·曼德勒(Walter Mandler)前往加拿大工廠創立新的光學部門。70年代時,黑慕·馬克斯,沃夫岡·福萊茲和湯馬士先生,採用邊緣擴散函數和MTF的新方法來測量影像品質,然後在1981年,福萊茲成為光學部門領導人。隨著徠茲公司和Wild公司的合併,該部門被整合進Wild集團,這是因為研發重點放在顯微鏡的光學計算。在原本徠茲公司裡的一些人,轉移到新成立的攝影光學部門,從1990年開始,羅塔·寇許(Lothar Koelsch)領導

該光學部門,一直到1999年為止,繼任者是侯斯特·史于德(Horst Schroeder),而後在2002年換成彼得·卡伯(Peter Karbe)。

鏡頭設計與結構的演化史,可分成幾個階段。

光學像差理論,已經在1857年被菲力普·路德維希·馮·塞德爾(Philipp Ludwig von Seidel)研究建立,他提供一個數學模型以建立單透鏡三級像差(球面、慧星、像散、畸變、像場彎曲)的描述。雖然這個方法有助於鏡頭設計者分析鏡頭性能,但卻無法避免光束穿透光學系統時的費時計算。光束穿過玻璃面/玻璃面、或空氣面/玻璃面的入射光與出射光角度的計算,是相對簡單的事,但需要使用到對數和三角函數表以求得數值。

在1900年前後的鏡頭設計師,受限於設計只計算少數的光束,通常只算兩個:邊緣光束和主要光束(marginal and chief ray),並採用自身的高度見解來補足結論,以完成這個透鏡系統的主體特質。當時的設計師是非常有才華的人,他們完全理解鏡頭設計藝術,可處理大多數麻煩的光學計算。有限的光學玻璃種類和特性,僅可做出有限的設計,通常是對稱式結構,因為這種結構有助降低像差。大部分鏡頭設計是針對大片幅相機,在1900年之後也開始有小片幅電影鏡頭。在1893年,Cooke triplet鏡頭(三片鏡設計)發表,由丹尼斯·泰勒(Dennis Taylor)發明,紐約的Cooke公司製造。1896年,蔡司公司的保羅·魯道夫(Paul Rudolph)創造Planar鏡頭,這設計是雙高斯結構的始祖。1920年,英國的泰勒霍普森(Taylor-Hobson)公司,H.W.Lee為全世界展示這個鏡頭設計的潛力。

當麥克斯·貝雷克開始設計135片幅相機的第一顆標準鏡頭時,他當然完全知道所有光學發展和理論考察。他的偉大成就在於將Cooke triplet改裝成適合24 x 36 mm底片格式、用於小型巴納克相機的鏡頭。在最初的Elmar設計,它的工程原型版Anastigmat和Elmax,以及後來的Hektor和Thambar設計,都是同一架構下的衍生版本,差異之處在於膠合鏡組的數目和玻璃種類。而另一個主要結構是雙高斯設計,由貝雷克在1932年第一次發表,先是Summar,後來接續有Summaron、Summitar和Summarex設計。除了這兩種結構之外,還有超廣角用的對稱結構、以及古典4片式長焦距鏡頭。這些結構都被許多主流公司使用過,如蔡司、Schneider或福倫達(Voigtlaender)。

從一開始,貝雷克強調良好色彩校正的重要性,即使在當時黑白底片主流、謹慎考量像差平衡性的時期。最佳性能在光圈5.6到8,比起最大光圈

的堪用品質，前者是更重要的。通常被認為的觀點是這樣：常見的德國鏡頭，尤其是徠卡鏡頭，表現平衡性在解析力方面，而非反差值，這觀點不完全正確。大多數鏡頭在二戰前沒有鍍膜，玻璃表面處理並不像今日那麼平滑。無論如何，容易發生的耀光現象將降低反差值。

貝雷克時期的十年光學進展是可被測量的，因為事實上受限於缺乏新式玻璃種類。當時設計師精通像差理論，他們沒有精確計算的任何可能性，他們使用各式各樣的近似規則來創造代表作。當他們達成時，確實令人驚訝，但他們非常了解鏡頭設計的基礎原理。徠茲設計師詳細知道透鏡曲率和像差之間的關係，可微調已定義好的設計。在許多情況下，設計師也是工程技師，因為光學設計必須在建構和製造流程時審定其可行性。

7片鏡片的Summicron 1:2/50 mm鏡頭可視為這個時期的頂點。約1956年前後，開啟鏡頭設計的第二時期，現在使用電腦來加速光束軌跡的計算。在徠茲德國工廠，黑慕・馬克斯不只計算光路，也分析分離像差和總性能的貢獻程度。鏡頭群仍高度仰賴貝雷克時期的四種定義，但將程序最佳化，新式玻璃種類也提升性能。新鏡頭設計是望遠鏡設計（如Telyt），Sonnar從中度望遠鏡頭和反望遠廣角鏡頭的設計中衍生而來。1965年，R鏡頭群加入，一長列清單的新鏡頭，現在有兩個光學部門（德國和加拿大）來設計鏡頭。加拿大團隊由華特・曼德勒管理，運用不同電腦程式來設計鏡頭，這更適合用於美國市場的需求。為數不少的加拿大設計師，製造鏡頭時都專注在經濟層面的考量。

如果來比較Noctilux 1.2/50 mm（黑慕・馬克斯）和Noctilux 1/50 mm（華特・曼德勒）這兩顆鏡頭，可顯示兩者的差異。這個時期的重點產品有Summicron 2/50 mm、Summilux 1.4/35 mm（同時有M和R版本）、兩種Noctilux、Elmarit-R 2.8/90 mm和Apo-Telyt-R 3.4/180 mm鏡頭。日益複雜的電腦程式，必須符合更好的鏡頭光學性能運算的理解。在過去，鏡頭設計時，同時會做出工程樣品來用在實際場合測試。一旦發現缺點，整個流程再重覆一次。這個方法非常花費時間和成本。而新式光學設計程式，事實上並非真的光學設計程式，而只是光學最佳化程式，將光學設計原型一直運算到預定義評價函數。這個工作流程使工程樣品測試階段變得多餘，現在可在短時間內創造更多鏡頭。

在70年代達到平緩的高原期，研發更好影像品質的驅動力暫時中止。徠茲公司更專注在鏡頭的機械工藝，轉而生產更佳的鏡頭筒身，但性能方面的競爭已縮小差距。這個時期的最後一顆鏡頭是Apo-Macro-Elmarit-R 1:2.8/100 mm。

徠卡傳奇的下一個光學設計階段，是在非球面技術的突破。非球面鏡片的理論價值，最早可在恩斯特・阿貝的手稿看到，那是在1900年前後。徠卡在攝影鏡頭大量採用非球面設計的推動時期，是在羅塔・寇許成為光學設計部門領導人時。他的貢獻在促使非球面鏡片製造技術的提升，且更節省成本。

里程碑：

1958: 徠茲公司生產非球面鏡片用在照明光學，這個技術是古典式的鏡片研磨和拋光。

1959: 發表Noctilux 1:1.2/50 mm，內有兩個非球面表面，以研磨技術完成。

1980: 手工研磨技術改良成電腦控制校正拋光技術。

1989: 設計Summilux-M 1:1.4/35 mm ASPHERICAL，即雙非球面版，採用研磨技術與主要非球面形狀的干涉控制，最多一天只能製造兩個鏡片。

1994: 重新設計 Summilux-M 1:1.4/35 mm ASPH.，內有單非球面表面。採用玻璃毛坯壓製成形的新方法，由Hoya研發。這個高精密度的機具是由Hoya/Schott、蔡司和徠卡共同合作。

1996: 組裝非球面鏡片的新方法。

玻璃毛坯壓製方法有嚴重的局限性：鏡片直徑必須很小，而且只有極少數的玻璃類型可使用這種技術。這兩個局限性限制了設計師在選擇玻璃和鏡片直徑上。光學機工具製造商Schneider發表新式CNC研磨、拋光、定位的機器，可有效地生產最小公差值內的高精密度的鏡片。此外，MRF技術的使用，允許生產完全相同形狀的鏡片。MRF即磁流拋光加工技術（magneto rheological finishing），是一種精密拋光的先進方法。

非球面鏡片在製造上是一方面，而另一方面則是在鏡片的檢查。這裡同樣採用新式GGH電腦輔助技術，可測量鏡片於光學設計師所定義的正確規格。

這個生產步驟，從電腦光學設計到CNC機具，從GGH分析到光學規格，顯示出鏡頭設計和製造的大躍進，跨越70年的時期。

自2000年以來，設計、製造、以及各生產階段運用電腦控制配備的密切合作，已做出不少高品質新世代M、R和S系統的鏡頭。在2002年，羅塔・寇許和侯斯特・史丹德相繼離開之後，彼得・卡伯成為光學部門的新領導人，他帶領團隊做出一系列全新頂尖鏡頭，如 Summilux-M 1:1.4/50 mm ASPH、Summilux-M 1:1.4/21 mm ASPH、Apo-Summicron-M 1:2/50 mm ASPH 和 Noctilux-M 1:0.95/50 mm ASPH.等鏡頭。S相機的鏡頭群是徠卡鏡頭設

計全新篇章的開始。

這些新世代徠卡鏡頭，擁有許多相同個性。這些新鏡頭在最大光圈時可表現最佳性能，在所有距離都一樣好，其品質覆及影像全區域。所有鏡頭群當中的最佳代表作是Super-Elmar-M 1:3.4/21 mm ASPH.。它的品質是當年貝雷克夢想以求，但知道只有在未來才能達成。今日的徠卡團隊是值得擔負貝雷克的遺訓。

貝雷克時期的徠卡鏡頭，是在當年攝影科技的背景下，徠茲公司所能提供製造技術的極限。這些鏡頭是製造於公釐等級的公差值，並可呈現約20線對（lp/mm）的良好解像力。現在的鏡頭則是製造在微米等級的公差值，精密度至少是10倍，解像力更可達到60線對（lp/mm），這些資料顯示出在過去20年來的研發進步。

4片鏡片設計的緩慢演進史，可從以下三個圖例看到。而它本身已是非常良好的結構，後來演變到今天的8片鏡片，內含非球面表面、浮動鏡組和獨特玻璃類型。

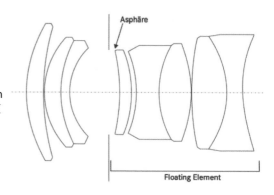

在過去50年的偉大進步，可從以下MTF測試表看到。圖表是原始Summar鏡頭，即第一顆有光圈2的50 mm鏡頭，在1933年發表。

下圖是第一代徠卡鏡頭：Elmar 1:3.5/50 mm

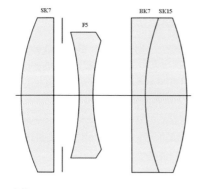

下圖是2008年的Noctilux-M 0.95/50 mm ASPH.

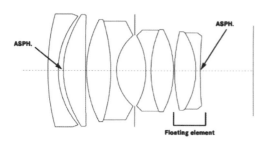

下圖是2012年的Apo-Summicron-M 1:2/50 mm ASPH.

下圖是Summar 2/50 mm在光圈2的性能

下圖是Summar 2/50 mm在光圈5.6的性能

注意看中央區域的良好銳利度，以及在邊緣區域有非常低的反差。當你縮小光圈，焦點偏移現象將會遠離焦平面的銳利區域，但邊緣區域的畫質仍然相當差。

比較上圖Summar和下圖最新Apo-Summicron-M 1:2/50 mm ASPH.，光學發展可輕易看出。

下圖是Apo-Summicron-M 1:2/50 mm ASPH.在光圈2的性能

下圖是Apo-Summicron-M 1:2/50 mm ASPH.在光圈5.6的性能

眾所周知，視角較窄的大光圈鏡頭，比廣角大光圈鏡頭更容易校正光學。一個光學系統可看成光束通道。進入光束通道的光量越多，造成光學像差越大。較高層級的像差在校正上更困難，需要使用更多鏡片才能達成。

Apo-Summicron-M 1:2/50 mm ASPH.令人印象深刻

的表現，當你比較Apo-Summicron-R 1:2/180 mm時，更可以理解它的驚人之處。

下圖是Apo-Summicron-R 1:2/180 mm在光圈2的性能

下圖是Apo-Summicron-R 1:2/180 mm在光圈5.6的性能

From #	To #	Name	Year
100	122	0-series	1923
123	130	Prototyp	1924
131	1000	I	1925
1001	2445	I	1926
2446	5433	I	1926-27
5434	5700	I	1928
5701	6300	Compur	1926-29
6301	13100	I	1928
13101	13300	Compur	1929
13301	21478	I	1929
21479	21810	Compur	1930
21811	34550	I	1930
34451	34802	Compur	1930
34803	34817	Luxus	1930
34818	60000	I	1930
60001	71199	I	1931
71200	101000	II	1932
101001	106000	std	1932
106001	107600	II	1933
107601	107757	III	1934
107758	108650	II	1934
108651	108700	III	1933
108701	109000	II	1933
109001	111550	III	1933
111551	111580	II chr	1933
111581	112000	III	1933
112001	112500	II chr	1933
112501	114400	III	1934
114001	114050	std chr	1933
114051	114052	Rep. (prt)	1933
114053	114400	III	1934
114401	115300	II chr	1933
115301	115650	III	1934
115651	115900	II chr	1934
115901	116000	std chr	1934
116001	123000	III chr	1933
123001	123580	std	1934
123581	124800	III chr	1933
124801	126200	III chr	1933
126201	126800	III	1933
126801	137400	III	1934
137401	137625	std	1934
137626	138700	III chr	1934
138701	138950	std chr	1934
138951	139900	II chr	1934
139901	139950	std	1934
139951	140000	II	1934
140001	141500	III chr	1934
141501	141850	std	1934
141851	141900	II	1934
141901	142250	III chr	1934
142251	142350	II	1934
142351	142500	III	1934
142501	142700	I std	1934
142701	143425	III	1934
143426	143750	II chr	1934
143751	143900	I	1934
143901	144200	III	1934
144201	144400	II	1934
144401	144500	I	1934
144501	145600	III	1934
145601	145800	I	1934
145801	146200	III	1934
146201	146375	II	1934
146376	146675	III	1934
146676	146775	II	1934
146776	147000	III	1934
147001	147075	Std	1934
147076	147175	II	1934
147176	147875	I chr	1934
147876	148025	II chr	1934
148026	148850	III chr	1934
148851	148950	II chr	1934
148951	149350	III chr	1935
149351	149450	I	1934-35
149451	149550	II chr	1934-35
149551	150000	III chr	1935
150001	150124	Rep. FF	1934-36
150125	150200	Rep. GG	1935-36
150201	150850	III chr	1934-35
150851	151100	I	1935
151101	151225	III	1935
151226	151300	II	1935
151301	152500	III	1935
152501	152600	I chr	1935
152601	153175	III chr	1935
153176	153225	II	1935
153226	153550	III	1935
153551	153700	II	1935
153701	154150	III	1935
154151	154200	II	1935
154201	154800	III	1935
154801	154900	I chr	1935
154901	156200	III	1935
156201	156850	IIIa 1/1000	1935
156851	157250	III	1935
157251	157400	II	1935
157401	158300	IIIa	1935
158301	158350	I	1935
158351	158400	II	1935
158401	158650	IIIa	1935
158651	159000	III	1935
159001	159200	IIIa	1935
159201	159350	I	1935
159351	159550	III	1935
159551	159625	IIIa	1935
159626	159675	III	1935
159676	160325	IIIa	1935
160326	160375	III	1935
160376	160450	I	1935
160451	160700	II	1935
160701	161150	I	1935
161151	161450	II	1935
161451	161550	IIa	1935
161551	161600	III	1935
161601	161800	IIIa	1935
161801	161950	III chr	1935
161951	162100	IIIa	1935
162101	162175	III	1935
162176	162350	IIIa	1935
162351	162400	III	1935
162401	162500	IIIa	1935
162501	162625	III	1935
162626	162675	IIIa	1935
162676	162750	III	1935
162751	162800	IIIa	1935
162801	162825	III	1935
162826	162925	IIIa	1935
162926	162975	III	1935
162976	163050	IIIa	1935
163051	163100	III	1935
163101	163225	IIIa	1935
163226	163250	III	1935
163251	163400	IIIa	1935
163401	163450	I	1935
163451	163550	IIIa	1935
163551	163775	III	1935
163776	163950	IIIa	1935
163951	164150	I	1935
164151	164275	IIIa	1935
164276	164675	III	1935
164676	164900	IIIa	1935
164901	165000	II	1935

65001	165100	III	1935
65101	165300	II	1935
65301	165500	I	1935
65501	165975	III	1935
65976	166075	IIIa	1935
66076	166600	III	1935
66601	166750	IIIa	1935
66751	166900	III	1935
66901	167050	IIIa	1935
67051	167175	III	1935
67176	167200	IIIa	1935
67201	167225	III	1935
67226	167700	IIIa	1935
67701	167705	III	1935
67751	168000	I	1935
68001	168200	II	1935
68201	168250	III	1935
68251	168325	IIIa	1935
68326	168400	III	1935
68401	168500	IIIa	1935
68501	168600	III	1935
68601	168725	IIIa	1935
68726	168750	III	1935
68751	168850	IIIa	1935
68851	169000	I	1935
69001	169200	III	1935
69201	169350	I	1935
69351	169450	II	1935
69451	169550	III	1935
69551	169650	II	1935
69651	170150	IIIa	1935
70151	170500	III	1935
70501	171300	IIIa	1935
71301	171550	II	1935
71551	171900	I	1935
71901	172250	IIIa	1935
72251	172300	III	1935
72301	172350	IIIa	1935
72351	172600	III	1935
72601	172800	II	1935
72801	173000	I	1935
73001	173125	IIIa	1935
73126	173176	III	1935
73177	173425	IIIa	1935
73426	173475	III	1935
73476	173500	IIIa	1935
73501	173650	I	1935
73651	173675	IIIa	1935

173676	173725	III	1935
173726	173825	IIIa	1935
173826	173900	III	1935
173901	174025	IIIa	1935
174026	174075	III	1935
174076	174100	IIIa	1935
174101	174125	III	1935
174126	174150	IIIa	1935
174151	174400	III	1935
174401	174650	II	1935
174651	174675	IIIa	1935
174676	174750	III	1935
174751	174950	IIIa	1935
174951	175125	III	1935
175126	175200	IIIa	1935
175201	175350	III	1935
175351	175450	IIIa	1935
175451	175500	III	1935
175501	175700	I	1935
175701	175750	III	1935
175751	175850	IIIa	1935
175851	175900	III	1935
175901	176100	IIIa	1935
176101	176150	III	1935
176151	176250	IIIa	1935
176251	176300	III	1935
176301	176600	IIIa	1935
176601	177000	III	1935
177001	177400	IIIa	1935
177401	177550	III	1935
177551	177600	IIIa	1935
177601	177700	III	1935
177701	177800	I	1935
177801	177900	IIIa	1935
177901	178000	III	1935
178001	178100	IIIa	1935
178101	178250	III	1935
178251	178550	IIIa	1935
178551	178600	III	1935
178601	179200	IIIa	1935
179201	179250	III	1935
179251	179500	IIIa	1935
179501	179575	II	1935
179576	179800	I	1935
179801	179900	II	1935
179901	180100	IIIa	1935
180101	180400	III	1935
180401	180475	IIIa	1935

180476	180700	III	1935
180701	180800	I	1935
180801	181000	II	1935
181001	181450	IIIa	1935
181451	181550	III	1935
181551	181600	IIIa	1935
181601	181700	III	1935
181701	182000	IIIa	1935
182001	182050	III	1935
182051	182300	IIIa	1935
182301	182350	III	1935
182351	182500	IIIa	1935
182501	182700	I	1935
182701	182850	II	1935
182851	183500	IIIa	1935
183501	183600	II	1935
183601	183750	I	1935-36
183751	184400	IIIa	1936
184401	184450	III	1936
184451	184700	IIIa	1936
184701	184750	III	1936
184751	184800	IIIa	1936
184801	184950	III	1936
184951	185200	IIIa	1936
185201	185350	III	1936
185351	185500	II	1936
185501	185650	I	1936
185651	185700	III	1936
185701	185800	I	1936
185801	186100	IIIa	1936
186101	186200	III	1936
186201	186500	IIIa	1936
186501	186550	III	1936
186551	186800	IIIa	1936
186801	186900	III	1936
186901	186950	IIIa	1936
186951	187000	III	1936
187001	187100	IIIa	1936
187101	187200	III	1936
187201	187400	IIIa	1936
187401	187500	III	1936
187501	187650	II	1936
187651	187775	III	1936
187776	187785	IIIa	1936
187786	187850	III	1936
187851	188100	IIIa	1936
188101	188300	III	1936
188301	188600	I	1936

188601	188750	II	1936	199801	200100	IIIa	1936	211601	211700	III	1936
188751	189300	IIIa	1936	200101	200200	III	1936	211701	211801	IIIa	1936
189301	189475	III	1936	200201	200500	IIIa	1936	211801	211900	II	1936
189476	189800	IIIa	1936	200501	200650	II	1936	211901	212400	IIIa	1936
189801	189900	III	1936	200651	200750	I	1936	212401	212700	I	1936
189901	190200	IIIa	1936	200751	201200	III	1936	212701	212800	IIIa	1936
190201	190500	III	1936	201201	201300	IIIa	1936	212801	213200	III	1936
190501	190700	IIIa	1936	201301	201400	III	1936	213201	213300	IIIa	1936
190701	190900	III	1936	201401	201600	IIIa	1936	213301	213600	I	1936
190901	191100	IIIa	1936	201601	201700	I	1936	213601	213700	II	1936
191101	191200	III	1936	201701	202300	IIIa	1936	213701	214400	IIIa	1936
191201	191300	II	1936	202301	202450	II	1936	214401	214800	I	1936
191301	191350	IIIa	1936	202451	202600	IIIa	1936	214801	215300	IIIa	1936
191351	191500	III	1936	202601	202700	III	1936	215301	216000	III	1936
191501	191650	II	1936	202701	202800	IIIa	1936	216001	216300	IIIa	1936
191651	191750	I	1936	202801	202900	II	1936	216301	216500	II	1936
191751	191850	III	1936	202901	203100	IIIa	1936	216501	216800	IIIa	1936
191851	192100	IIIa	1936	203101	203300	III	1936	216801	217000	III	1936
192101	192400	III	1936	203301	203400	I	1936	217001	217200	IIIa	1936
192401	192500	IIIa	1936	203401	204100	IIIa	1936	217201	217300	III	1936
192501	192800	III	1936	204101	204200	III	1936	217301	217500	I	1936
192801	192950	II	1936	204201	204300	IIIa	1936	217501	217700	III	1937
192951	193200	IIIa	1936	204301	204500	II	1936	217701	217900	II	1936-3
193201	193450	I	1936	204501	204600	III	1936	217901	218300	IIIa	1936-3
193451	193500	IIIa	1936	204601	204800	IIIa	1936	218301	218700	II	1936
193501	193600	III	1936	204801	205000	III	1936	218701	218800	III	1936
193601	194300	IIIa	1936	205001	205100	IIIa	1936	218801	219600	IIIa	1936
194301	194650	III	1936	205101	205300	III	1936	219601	219800	II	1936
194651	194851	II	1936	205301	205400	IIIa	1936	219801	219900	IIIa	1936
194851	194950	I	1936	205401	205500	II	1936	219901	220000	III	1936
194951	196200	IIIa	1936	205501	205700	I	1936	220001	220300	IIIa	1936
196201	196300	III	1936	205701	207300	IIIa	1936	220301	220500	II	1937
196301	196400	IIIa	1936	207301	207400	II	1936	220501	220600	IIIa	1936
196401	196550	II	1936	207401	207600	I	1936	220601	220700	III	1936
196551	196750	I	1936	207601	207800	III	1936	220701	220900	IIIa	1936
196751	197400	IIIa	1936	207801	208000	IIIa	1936	220901	221000	III	1936
197401	197500	I	1936	208001	208300	III	1936	221001	221300	IIIa	1936
197501	197550	IIIa	1936	208301	208600	IIIa	1936	221301	221400	III	1936
197551	197800	III	1936	208601	208800	III	1936	221401	222150	IIIa	1936
197801	198200	IIIa	1936	208801	209000	IIIa	1936	222151	222200	III	1936
198201	198400	III	1936	209001	209600	III	1936	222201	222300	IIIa	1936
198401	198800	IIIa	1936	209601	209900	II	1936	222301	222700	I	1937
198801	198900	III	1936	209901	210100	IIIa	1936	222701	223000	II	1937
198901	199200	IIIa	1936	210101	210200	III	1936	223001	223300	III	1937
199201	199300	III	1936	210201	210400	IIIa	1936	223301	223600	IIIa	1936
199301	199500	IIIa	1936	210401	210900	I	1936	223601	223700	III	1936
199501	199600	III	1936	210901	211000	III	1936	224601	224800	I	1936-37
199601	199800	II	1936	211001	211600	IIIa	1936	224801	224900	IIIa	1936-37

24901	225000	III	1936-37	238826	238900	IIIa	1937	250401	251200	IIIa	1937
25001	225200	IIIa	1936-37	238901	239000	III	1937	251201	251300	II	1937
25201	225300	III	1936-37	239001	239100	IIIa	1937	251301	251500	I	1937
25301	225400	IIIa	1936-37	239101	239300	III	1937	251501	251600	IIIa	1937
25401	225600	III	1936-37	239301	239400	IIIa	1937	251601	251800	II	1937
25601	226300	IIIa	1936-37	239401	239600	III	1937	251801	252000	III	1937
26301	226400	III	1936-37	239601	239700	IIIa	1937	252001	252200	II	1937
226401	227000	IIIa	1936-37	239701	239800	III	1937	252201	252900	IIIa	1937
227001	227050	III	1936-37	239801	240000	I	1937	252901	253000	III	1937
227051	227600	IIIa	1936-37	240001	241000	IIIb	1937-38	253001	253200	IIIa	1937
227601	227650	III	1936-37	241001	241100	IIIa	1937-38	253201	253400	III	1937
227651	231500	IIIa	1936-37	241101	241300	III	1937-38	253401	253500	IIIa	1937
231501	231600	III	1936-37	241301	241500	IIIa	1937-38	253501	253600	III	1937
231601	231800	IIIa	1936-37	241501	241700	II	1937-38	253601	253800	I	1937
231801	231900	III	1936-37	241701	241900	I	1937-38	253801	254000	IIIa	1937
231901	232200	IIIa	1936-37	241901	242000	II	1937-38	254001	254200	III	1937
232201	232500	III	1936-37	242001	243000	IIIb	1937-38	254201	254600	IIIa	1937
232501	232800	IIIa	1936-37	243001	243400	IIIa	1937-38	254601	254800	II	1937
232801	232900	III	1936-37	243401	243500	III	1937-38	254801	254900	III	1937
232901	233400	IIIa	1936-37	243501	243800	II	1937-38	254901	256400	IIIa	1937
233401	233500	III	1936-37	243801	244100	IIIa	1937-38	256401	256600	I	1937
233501	233700	I	1936-37	244101	244200	III	1937-38	256601	256800	IIIa	1937
233701	233800	III	1936-37	244201	244400	I	1937-38	256801	256900	III	1937
233801	234000	IIIa	1936-37	244401	244600	III	1937-38	256901	257400	IIIa	1937
234001	234100	II	1936-37	244601	244800	IIIa	1937-38	257401	257525	III	1937
234101	234200	III	1936-37	244801	245000	I	1937-38	257526	257600	IIIa	1937
234201	234500	IIIa	1936-37	245001	245100	IIIa	1937-38	257601	257800	I	1937
234501	234600	III	1936-37	245101	245300	III	1937-38	257801	258200	III	1937
234601	235100	IIIa	1937	245301	246200	IIIa	1937-38	258201	259500	IIIa	1937
235101	235200	III	1937	246201	246300	III	1937-38	259501	259800	II	1937
235201	235800	IIIa	1937	246301	246400	IIIa	1937-38	259801	259900	I	1937
235801	235875	III	1937	246401	246500	III	1937-38	259901	260000	IIIa	1937
235876	236200	IIIa	1937	246501	246700	II	1937-38	260001	260100	Reper	1937
236201	236300	III	1937	246701	247500	IIIa	1937-38	260101	260200	IIIa	1937
236301	236500	IIIa	1937	247501	247600	II	1937-38	260201	260600	III	1937
236501	236700	II	1937	247601	248300	IIIa	1937-38	260601	260800	IIIa	1937
236701	236800	IIIa	1937	248301	248400	II	1937-38	260801	260900	III	1937
236801	236900	III	1937	248401	248600	I	1937-38	260901	261200	IIIa	1937
236901	237000	IIIa	1937	248601	248900	IIIa	1937	261201	261300	III	1937
237001	237200	III	1937	248901	249000	III	1937	261301	261500	IIIa	1937
237201	237500	IIIa	1937	249001	249200	IIIa	1937	261501	261600	III	1937
237501	237600	III	1937	249201	249400	II	1937	261601	261800	IIIa	1937
237601	238000	IIIa	1937	249401	249500	III	1937	261801	262000	I	1937
238001	238100	III	1937	249501	249700	I	1937	262001	262800	IIIa	1937
238101	238500	IIIa	1937	249701	249800	IIIa	1937	262801	263000	III	1937
238501	238600	III	1937	249801	249900	III	1937	263001	263600	IIIa	1937
238601	238800	IIIa	1937	249901	250300	IIIa	1937	263601	263900	II	1937
238801	238825	III	1937	250301	250400	III	1937	263901	264000	III	1937

223

264001	264800	IIIa	1937	278101	278200	III	1938	296201	296500	IIIa	1938
264801	265000	I	1937	278201	278500	IIIa	1938	296501	296600	III	1938
265001	266000	IIIb	1937	278501	278525	III	1938	296601	296900	I	1938
266001	266100	IIIa	1937	278526	278550	IIIa	1938	297101	297200	IIIa	1938
266101	266200	III	1937	278551	278600	III	1938	297201	297400	III	1938
266201	266400	IIIa	1937	278601	278800	I	1938	297401	297900	IIIa	1938
266401	266500	III	1937	278801	279000	IIIa	1938	297901	298000	III	1938
266501	266800	II	1937	279001	279200	III	1938	298001	299000	IIIa	1938
266801	266900	IIIa	1937	279201	279400	II	1938	299001	299200	III	1938
266901	267000	III	1937	279401	280000	IIIa	1938	299201	299500	IIIa	1938
267001	267700	IIIa	1937	280001	286500	IIIb	1938	299501	299600	III	1938
267701	267800	III	1937-38	286501	286800	I	1938	299601	299800	IIIa	1938
267801	267900	IIIa	1937-38	286801	287000	III	1938	299801	299900	III	1938
267901	268000	I	1938	287001	287200	IIIa	1938	299901	300000	I	1938
268001	268100	IIIa	1937-38	287201	287300	III	1938	300001	300100	Rep.GG	1938
268101	268200	III	1938	287301	287400	IIIa	1938	300101	300200	I	1938
268201	268400	IIIa	1937	287401	287600	II	1938	300201	300300	II	1938
268401	268500	III	1938	287601	288000	IIIa	1938	300301	300400	I	1938
268501	268700	IIIa	1938	288001	290200	IIIb	1938-39	300401	300700	IIIa	1938
268701	268800	III	1938	290201	290500	IIIa	1938	300701	300800	III	1938
268801	269300	IIIa	1938	290501	290800	III	1938	300801	301000	IIIa	1938
269301	269400	III	1938	290801	291000	IIIa	1938	301001	301100	III	1938
269401	269600	IIIa	1938	291001	291200	I	1938	301101	301400	IIIa	1938
269601	269700	III	1938	291201	291500	IIIa	1938	301401	301500	III	1938
269701	270100	IIIa	1938	291501	291600	III	1938	301501	301600	III	1938
270101	270200	III	1938	291601	291800	IIIa	1938	301601	301700	I	1938
270201	270300	IIIa	1938	291801	292000	I	1938	301701	301800	III	1938
270301	270400	III	1938	292001	292200	II	1938	301801	301900	IIIa	1938
270401	271000	IIIa	1938	292201	292400	I	1938	301901	302000	III	1938
271001	271100	II	1938	292401	292600	IIIa	1938	302001	302500	IIIa	1938
271101	271600	I	1938	292601	292700	III	1938	302501	302800	II	1938
271601	271700	II	1938	292701	293000	IIIa	1938	302801	302900	III	1938
271701	271800	III	1938	293001	293100	III	1938	302901	303200	IIIa	1938
271801	272300	IIIa	1938	293101	293200	IIIa	1938	303201	303300	III	1938
272301	272400	II	1938	293201	293400	III	1938	303301	303700	IIIa	1938
272401	274800	IIIa	1938	293401	293500	II	1938	303701	303800	II	1938
274801	275200	III	1938	293501	293900	IIIa	1938	303801	303900	I	1938
275201	275350	IIIa	1938	293901	294000	I	1938	303901	304400	IIIa	1938
275351	275650	II	1938	294001	294600	IIIb	1938	304401	304500	III	1938
275651	275675	IIIa	1938	294601	294800	II	1938	304501	304700	IIIa	1938
275676	275700	II	1938	294801	294900	III	1938	304701	304800	III	1938
275701	275800	IIIa	1938	294901	295100	IIIa	1938	304801	304900	IIIa	1938
275801	276400	III	1938	295101	295200	III	1938	304901	305000	III	1938
276401	277000	IIIa	1938	295201	295300	IIIa	1938	305001	305600	IIIa	1938
277001	277100	III	1938	295301	295400	I	1938	305601	305700	III	1938
277101	277500	IIIa	1938	295401	295500	III	1938	305701	305800	I	1938
277505	277900	I	1938	295501	296000	IIIa	1938	305801	306200	IIIa	1938
277901	278100	II	1938	296001	296200	II	1938	306201	306300	III	1938

306301	306500	II	1938	314701	314800	IIIa	1939	327501	327600	III	1939
306501	306600	III	1938	314801	314900	III	1939	327601	327800	IIIa	1939
306601	306800	IIIa	1938	314901	315000	IIIa	1939	327801	328000	I	1939
306801	307000	III	1938	315001	315100	II	1939	328001	329000	IIIb	1939
307001	307500	IIIa	1938	315101	315400	IIIa	1939	329001	329400	I	1939
307501	308000	I	1938	315401	315500	II	1939	329401	329600	II	1939
308001	308100	IIIa	1938	315501	315700	IIIa	1939	329601	329800	IIIa	1939
308101	308200	III	1938	315701	315800	III	1939	329801	329900	III	1939
308201	308300	II	1938	315801	316100	IIIa	1939	329901	330000	IIIa	1939
308301	308500	I	1938	316101	316400	III	1939	330001	330200	III	1939
308501	308600	III	1938	316401	316700	IIIa	1939	330201	330300	II	1939
308601	308700	IIIa	1938	316701	316900	I	1939	330301	330500	I	1939
308701	308800	III	1938	316901	317000	II	1939	330501	330700	III	1939
308801	309000	IIIa	1938	317001	318000	IIIb	1939	330701	330800	IIIa	1939
309001	309200	I	1938	318001	318200	IIIa	1939	330801	331000	I	1939
309201	309300	IIIa	1938	318201	318300	II	1939	331001	332000	IIIb	1939
309301	309400	III	1938	318301	318500	I	1939	332001	332500	IIIa	1939
309401	309500	IIIa	1938	318501	318800	II	1939	332501	332600	III	1939
309501	309700	II	1938	318801	318900	IIIa	1939	332601	333000	IIIa	1939
309701	310000	IIIa	1938-39	318901	319000	III	1939	333001	333100	III	1939
310001	310200	III	1938-39	319001	320000	IIIb	1939	333101	333300	IIIa	1939
310201	310400	IIIa	1938-39	320001	320200	II	1939	333301	333600	I	1939
310401	310500	III	1938-39	320201	320400	III	1939	333601	334000	IIIb	1939
310501	310600	IIIa	1939	320401	320600	IIIa	1939	334001	334200	III	1939
310601	311000	III	1938-39	320601	320700	II	1939	334201	334400	IIIa	1939
311001	311200	II	1939	320701	321000	I	1939	334401	334600	III	1939
311201	311400	IIIa	1939	321001	322000	IIIb	1939	334601	335000	IIIa	1939
311401	311700	III	1939	322001	322200	II	1939	335001	337000	IIIb	1939-40
311701	311800	IIIa	1939	322201	322700	I	1939	337001	337200	II	1939
311801	311900	III	1939	322701	322800	IIIa	1939	337201	337400	IIIa	1939
311901	312000	IIIa	1939	322801	323000	III	1939	337401	337500	III	1939
312001	312200	I	1939	323001	324000	IIIb	1939	337501	337900	IIIa	1939
312201	312400	IIIa	1939	324001	324100	Reper GG	1939	337901	338100	II	1939
312401	312500	III	1939	324101	324700	IIIa	1939	338101	338200	IIIa	1939
312501	312800	I	1939	324701	324800	III	1939	338201	338600	III	1939
312801	313000	IIIa	1939	324801	325000	II	1939	338601	338900	IIIa	1939
313001	313100	III	1939	325001	325200	IIIa	1939	338901	339000	III	1939
313101	313200	IIIa	1939	325201	325275	III	1939	339001	340000	IIIb	1939-40
313201	313300	III	1939	325276	325300	IIIa	1939	340001	340200	IIIa	1939
313301	313400	IIIa	1939	325301	325400	I	1939	340201	340400	III	1939
313401	313500	I	1939	325401	325600	IIIa	1939	340401	340600	IIIa	1939
313501	313600	III	1939	325601	325800	III	1939	340601	340700	III	1939
313601	314000	III	1939	325801	325900	IIIa	1939	340701	341000	IIIa	1939
314001	314100	III	1939	325901	326000	II	1939	341001	341300	II	1939-40
314101	314300	II	1939	326001	327000	IIIb	1939	341301	341500	I	1939
314301	314500	I	1939	327001	327200	II	1939	341501	341700	III	1939
314501	314600	II	1939	327201	327400	III	1939	341701	341900	IIIa	1939
314601	314700	III	1939	327401	327500	IIIa	1939	341901	342000	III	1939

342001	342200	I	1939	400000	440000	IIIc	1946-47	775001	780000	M3	1955
342201	342300	III	1939	440001	449999	IIc	1948-51	780001	780100	M3 ELC	1955
342301	342900	IIIa	1939	450000	450000	IIIc	1949	780101	787000	M3	1955
342901	343100	III	1939	450001	451000	IIc	1951	787001	789000	IIf	1955
343101	344000	IIIa	1939	451001	455000	IIf	1951	789001	790000	If	1955
344001	348500	IIIb	1939-40	455001	460000	Ic	1949-50	790001	799000	IIIf	1955
348501	348600	I	1939-40	460001	465000	IIIc	1948-49	799001	799999	IIf	1956
348601	349000	IIIb	1940	465001	480000	IIIc	1949	800000	805000	M3	1955
349001	349050	Rep. GG	1940	480001	495000	IIIc	1949-50	805001	805100	M3 ELC	1955
349051	349300	I	1940	495001	520000	IIIc	1950	805101	807500	M3	1955
349301	351100	IIIb	1940	520001	524000	Ic	1950-51	807501	808500	If	1956
351101	351150	II	1940	524001	525000	IIIc	1950-51	808501	810000	IIf	1956
351151	352000	IIIb	1940	525001	540000	IIIf	1950-51	810001	815000	IIIf	1956
352001	352100	II	1940	540001	560000	IIIf	1951	815001	816000	If	1956
352101	352150	I	1940	560001	562800	Ic	1951	816001	816900	M3	1956
352151	352300	II	1940	562801	565000	If	1951	816901	817000	M3 ELC	1956
352301	352500	Rep .GG	1940-42	565001	570000	IIIf	1951	817001	820500	M3	1956
352501	352900	II	1940-42	570001	575000	IIf	1951-52	820501	821500	IIf	1956
352901	353600	I	1940-42	575001	580000	If	1952-53	821501	822000	IIf	1956
353601	353800	Rep. GG	1942-43	580001	610000	IIIf	1951-52	822001	822900	If	1956
353801	354000	I	1942-47	610001	611000	IIIf ELC	1952	822901	823000	IIIf	1956
354001	354050	IIIa	1941-47	611001	615000	IIf	1952-53	823001	823500	IIIf	1956
354051	354075	IIIa	1941-46	615001	650000	IIIf	1952-53	823501	823867	IIIf	1956
354076	354100	II	1947	650001	655000	IIf	1953	823868	825000	IIIf	1956
354101	354200	IIIa	1947	655001	673000	IIIf	1953	825001	826000	IIIg	1956
354201	354400	II	1942-44	673001	674999	If	1953-54	826001	829750	IIIg	1956
354401	355000	IIIb	1946	675000	675000	IIIf	1953	829751	829850	IIIf	1956
355001	355650	I	1947-48	675001	680000	IIf	1953-54	829851	830000	M3 ELC	1956
355651	356500	Free		680001	682000	IIf	1954	830001	837500	M3	1956
355651	356500	Military	no date	682001	684000	If	1955	837501	837620	M3 ELC	1956
356501	356650	IIIa	1947-48	684001	685000	IIIf ELC	1953	837621	837720	IIIf	1956
356651	356700	II	1947-48	685001	699999	IIIf DA	1954	837721	839620	M3	1956
356701	357200	IIIa	1948-50	700000	700000	M3	1954	839621	839700	M3 ELC	1956
357201	358500	Free		700001	710000	M3	1954	839701	840500	M3	1956
358501	358650	II	1948	710001	711000	IIIf DA ELC	1954	840501	840820	M3 ELC	1956
358651	360000	Free		711001	713000	IIf	1954	840821	844780	M3	1956
360001	360100	IIId	1940-42	713001	729000	IIIf	1954	844781	845000	M3 ELC	1956
360101	367000	IIIc	1940	729001	730000	IIIf V ELC	1954	845001	845380	IIIg ELC	1956
367001	367325	IIIc	1941-44	730001	746450	M3	1955	845381	850900	IIIg	1956
367326	367500	IIIc	1945	746451	746500	M3 ELC	1955	850901	851000	If	1956
367501	368800	IIIc	1940-41	746501	750000	M3	1955	851001	854000	M3	1956
368801	368950	IIIc	1941	750001	759700	M3	1955	854001	858000	M3	1957
368951	369000	IIIc	1941	759701	760000	M3 ELC	1955	858001	861600	IIIg	1957
369001	369050	IIIc	1941	760001	762000	If	1955			MP 1-11	1957
369051	369450	IIIc	1941	762001	765000	IIf	1955			MP 12-500	1957
369451	390000	IIIc	1941-42	765001	773000	IIIf DA	1955	861601	862000	IIIg ELC	1957
390001	397650	IIIc	1943-46	773001	774000	IIIf ELC	1955	862001	866620	M3	1957
397651	399999	free		774001	775000	IIIf DA	1955	866621	867000	M3 ELC	1957

57001	871200	IIIg	1957		946901	947000	M2 ELC	1958				10-24x36	
71201	872000	IIIg ELC	1957		947001	948000	M2	1958		987301	987600	Ig	1960
72001	877000	M3	1957		948001	948500	IIIg	1958		987901	988025	IIIg lack	1960
77001	882000	IIIg	1957		948501	948600	M2 ELC	1958		897601	989250	IIIg	1960
82001	886700	M3	1957		948601	949100	M2 Bl Pt	1958		989251	989650	M2 DA	1960
MP13	MP150	MP Lack	1957		949101	949400	M2 DA	1958		989251	990750	M2	1960
MP151	MP450	MP chr	1957		949401	950000	M2	1959		989801	990500	M2 DA	1960
86701	887000	M3 ELC	1957		950001	950300	M1	1959		990751	993750	M3	1960
87001	888000	Ig	1957		950301	951900	M3	1959		993501	993750	M3 Lack	1960
88001	893000	IIIg	1957		951901	952000	M3 ELC	1959		990501	990750	M2 Lack	1960
93001	894000	M3	1957		952001	952015	MP2	1959		993751	996000	M2	1960
94001	894570	M3 ELC	1957		952016	952500	M1	1959		996001	1000000	M3	1960
94571	898000	M3	1957		952501	954800	M3	1959		998001	998300	M3 ELC	1960
98001	903000	M3	1957		954801	954900	M3 ELC	1959		995001	995100	M2 ELC	1960
03001	903300	M3 ELC	1957		954901	955000	M3 ELC	1959		995101	995400	M2 DA	1960
03301	907000	IIIg	1957		955001	956500	IIIg	1959		988351	988650	M2	1960
07001	910000	Ig	1957		956501	957000	M1	1959		988651	989250	M2 DA	1960
010001	910500	M3	1957		957001	959400	M3	1959		1000001	1004000	M3	1960
010501	910600	M3 Olive	1957		959401	959500	M3 Bl Pt	1959		1004001	1004150	M2	1960
010601	915000	M3	1957		959501	960200	M2 DA	1959		1004001	1007000	M2 DA	1960
015001	915200	M3	1957		960201	960500	M2	1960		1005101	1005350	M2 DA	1960
016001	919250	M3	1958		960501	961500	M2	1959		1005351	1005450	M2 ELC	1960
019251	924500	M3	1958		961501	961700	M3 ELC	1959		1003701	1004000	M3 ELC	1960
020501	920521	M3 Olive	1958		961701	966500	M3	1959		1005751	1005770	M2 Luft	1960
024501	926000	Ig	1958		966501	967500	M1	1959		1007001	1011000	M3	1960
026001	926200	M2	1958		967501	968350	M2	1959		1011001	1014000	M2	1960
026201	926700	Ig	1958		968351	968500	M3 ELC	1959		1014001	1014300	M3 ELC	1960
026701	929000	M3	1958		968501	970000	IIIg	1959		1014301	1017000	M3	1960
928918	928922	24x27 Post	1963		970001	971500	M2	1959		1017001	1017500	M1	1961
928923	929000	Post	1959		971501	972000	IIIg	1959		1020101	1020200	M2 ELC	1961
924401	924500	M3 ELC	1958		972001	974700	M3	1959		1017501	1022000	M2	1961
929001	931000	M2	1958		974701	975000	M3 ELC	1959		1017901	1018000	M2 ELC	1961
931001	933000	M2	1958		975001	975800	M2	1959		1022001	1028000	M3	1961
933001	935000	IIIg	1958		975801	976100	M2 DA	1960		1022701	1023000	M3 ELC	1961
934001	934200	IIIg ELC	1958		976101	976500	M2	1959		1028001	1028600	M1	1961
935001	937500	M2	1958		976501	979500	M3	1959		1027801	1028000	M3 ELC	1961
935501	935512	MP2	1958		979501	980450	M1	1959		1031801	1032000	M2 Bl Pt	1961
924501	924568	Ig	1958		980451	980500	M1 Olive	1960		1028601	1032000	M2	1961
924569	924588	Ig	1958		980501	982000	IIIg	1959		1032001	1035400	M3	1961
937501	940000	M2	1958		982001	982150	M2 DA	1960		1035401	1036000	M1	1961
937621	937650	M2 ELC	1958		982001	984000	M2	1959		1036001	1036050	M2 ELC	1961
940001	942900	M2	1958		982901	983500	M2 DA	1959		1036051	1036350	M3 ELC	1961
942901	943000	M2 ELC	1958		984001	984200	M3 ELC	1959		1036351	1038000	M2	1961
943001	944000	IIIg	1958		984201	987000	M3	1959		1038001	1040000	M3	1961
944001	946000	M2	1958		987001	987200	M3 ELC	1960		1038801	1039000	M3 Bl Pt	1961
946001	947000	M2	1958		987201	987300	M2 ELC	1960		1035926	1036000	M1 Olive	1961
946301	946400	M2 ELC	1958		987536	987600	Post	1960		1037951	1038000	M2 ELC	1961
946401	946900	ot used	1958				55-24x27			1040001	1040600	M1	1962

227

1040601	1043000	M3	1962
1043001	1044000	M2	1961
1044001	1046000	M3	1961
1046001	1046500	M1	1961
1046501	1048000	M3	1962
1043801	1044000	M2 Lack	1961
1047801	1048000	M3 ELC	1962
1048001	1050000	M2	1962
1050001	1050500	M1	1962
1050501	1055000	M2	1962
1053101	1053250	M2 Bl Pt	1962
1054901	1055000	M2 ELC	1962
1055001	1060000	M3	1962
1059850	1059999	M3 Bl Pt	1962
1060000	1060000	M3	1962
1060001	1060500	M1	1962
1060501	1063000	M2	1962
1061701	1061800	M2 ELC	1962
1061801	1063000	M2	1962
1063001	1067500	M3	1962
1065001	1065200	M3 ELC	1962
1067501	1068000	M1	1963
1068001	1070000	M2	1963
1070001	1074000	M3	1963
1067871	1068000	Post 24x36	1963
1074001	1074500	M1	1963
1074501	1077000	M2	1963
1077001	1080000	M3	1963
1078501	1078800	M3 Lack	1963
1075001	1075300	M2 Lack	1963
1080001	1085000	Leicaflex	1964-5
1085001	1085500	M1	1963
1085501	1088000	M2	1963
1088001	1091000	M3	1963
1091001	1091300	M1	1964
1091301	1093800	M2	1964
1093801	1098000	M3	1964
1093751	1093800	M2 ELC	1964
1097851	1098000	M3 ELC	1964
1093501	1093750	M2 Lack	1964
1097701	1097850	M3 Bl Pt	1964
1085451	1085500	Post 24x36	1964
1098001	1098300	M1	1964
1098301	1100000	M2	1964
1099801	1099900	M2 ELC	1964
1100001	1102000	M3	1964
1100401	1100450	M3 Olive	1964
1098101	1098183	M1 Olive	1964

1102001	1102500	M1	1964
1102501	1103000	MD	1964
1102801	1103000	M1	1964
1102901	1103000	M3	1965
1103001	1105000	M2	1965
1104901	1105000	M2 ELC	1965
1105001	1107000	M3	1965
1106901	1107000	M3 ELC	1965
1107001	1109000	M2	1965
1109001	1110500	M3	1965
1102901	1103000	M2	1965
1110501	1112000	M3	1965
1112001	1115000	M2	1965
1114976	1115000	Post 24x27	1965
1115001	1128000	Leicaflex	1965
1128001	1128400	MD	1965
1128401	1130000	M3	1965
1130001	1130300	M2 Bl Pt	1965
1130301	1132900	M2	1965
1132901	1133000	M2 ELC	1965
1133001	1134000	M3	1965
1134001	1134150	M3 Bl Pt	1965
1134151	1135000	M3	1965
1135001	1135100	M3 ELC	1965
1135101	1136000	M3	1965
1136001	1136500	MD	1965
1136501	1137000	MD	1966
1138901	1139000	M2 ELC	1966
1139001	1140900	M3	1966
1140901	1141000	M3 ELC	1966
1141001	1141896	MD	1966
1141897	1141968	Post	1966
1141969	1142000	Post 24x27	1966
1142001	1145000	M2	1966
1145001	1155000	Leicaflex	1966
1155001	1158000	M3	1966
1141897	1141968	Post 24x36	1966
1141969	1142000	Post 24x27	1966
1157591	1157600	M3 Bl Pt	1966
1158001	1158500	M3	1966
1158501	1158510	M3 Lack	1966
1158511	1158995	M3	1966
1158996	1159000	M3 Olive	1966
1159001	1160200	Mda	1966
1160201	1160769	MD	1966
1160247	1160249	MDa	1966
1160770	1160820	MD	1966
1160821	1160863	MDa	1966

1160864	1161420	Mda	1966
1161421	1162400	M2	1966
1162401	1162450	M2 Lack	1966
1162451	1163770	M2	1966
1163771	1164046	M2 mot	1966
1164047	1164550	M2	1966
1164551	1164845	M2	1966
1164846	1164865	M3	1967
1164866	1164940	Post 24x36	1967
1164941	1165000	M2	1967
1165001	1175000	Leicaflex	1967
1175001	1178000	M4	1967
1178001	1178100	M4 ELC	1967
1178101	1185000	M4	1967
1183001	1183100	M4 ELC	1967
1185001	1195000	M4	1967
1185301	1195000	M4	1968-6
1195001	1205000	L-flex SL	1968
1181501	1182000	M4 Lack	1968
1185001	1185300	M4 mot	1968
1185291	1185300	Post 24x27	1968
1205001	1207000	MDa	1968-6
1185151	1185290	M4 Lack	1968
1207001	1207480	M4 Lack	1969
1207481	1215000	M4	1970
1207000		M2 Lack	1968
1205962	1205999	M3 Olive	1969
1215001	1225000	L-flex SL	1969
1206892	1206941	Post 24x36	1969
1206942	1206961	Post 24x27	1969
1206752	1206891	M4 mot	1969
1225001	1225800	M4 Bl Pt	1969
1225801	1235000	M4	1969
1235001	1245000	L-flex SL	1969-70
1245001	1246200	MDa	1969
1246201	1248100	M4 Bl Pt	1969-70
1248101	1248200	M4 mot	1969
1248201	1250200	M2R	1969-70
1250201	1254650	M4	1970
1254651	1255000	MDa	1970
1255001	1265000	L-flex SL	1970
1265001	1266000	MDa	1970
1266001	1266100	M4 Bl Pt	1970-71
1266101	1266131	M4 Olive	1970
1266132	1267100	M4 Bl Pt	1970
1267101	1267500	M4 mot	1970
1267501	1273921	M4	1970-71
1273922	1273925	Post 24x27	1971

273926	1274000	Post 24x36	1971
274001	1274100	M4 mot	1971
274101	1275000	MDa	1971
275001	1285000	L-flex SL	1971
285001	1286200	MDa	1971
286201	1286700	M4 Bl Pt	1971
286701	1286760	Post 24x27	1972
286761	1287000	free	1972
287001	1287250	M5	1972
287251	1288000	M5 Schwz	1971
288001	1289000	M5 Hell	1971
289001	1291400	M5 Schwz	1971-72
291401	1293000	M5 Hell	1971-72
293001	1294000	MDa	1971-72
294001	1294500	M5	1972
294501	1295000	M4-KE7	1972
295001	1300000	reserved	1972
300001	1335000	CL	1973-74
335001	1345000	L-flex SL	1972
295001	1296500	L-flex SLmot	1972
296501	1300000	M5 Bl. ch	1972
		Added	
1293776	1293877	MDa Bls	1972
1293878	1294000	Post 24x27	1972
1293771	1293775	M4-KE7	1972
1293673	1293770	MDa Bls	1972
1345001	1347000	M5 Hell	1972
1347001	1350000	M5 Schwz	1972
1350001	1354000	M5 Schw	1972
1354001	1355000	M5 Hell	1973
1355001	1365000	M Kamera	1973
1355001	1356500	M5 Hell	1973
1356001	1360000	M5 Schw	1973-74
1360001	1361500	Mda	1973
1361501	1363000	M5 Hell	1973-74
1363001	1365000	M5 Schwz	1973
1365001	1375000	L-flex SL	1973
1369801	1369875	L-flex SL2	1973
1375001	1385000	M Kamera	1973-74
1375001	1378000	M5 Bl. ch	1973-74
1378001	1379000	M5 Hell	1974
1379001	1380000	MDa	1974
1380001	1382600	M4 Schwz	1974
1381651	1382600	M4	1974-75
1382051	1382600	M4 ELC	1974-75
1380401	1380450	M4 Br	1974
1385001	1395000	L-flex SL2	1974
1386001	1386100	L-flex SL	1974

1395001	1410000	CL	1974-75
1382501	1383000	M5 Hell	1974
1383001	1384000	M5 Bl chr	1974
1384001	1384600	M4 Schwz	1974
1384601	1385000	MDa	1974
1425001	1440000	CL	1975-76
1410001	1412550	MDa	1975-76
1412551	1413350	M4 Can	1975
1413351	1414150	M4 Schwz	1975
1415001	1425000	L-flex SL2	1975
1440001	1443000	L-flex SL2	1975
1414151	1415000	M4 Schwz	1975
1443001	1443170	M4 Schwz	1975
1443501	1446000	L-flex SL2	1976
1446001	1446100	R3 Chr LP	1976
1446101	1447100	R3 Chr LP	1976
1447101	1449000	R3 Bl LP	1976
1449001	1450500	R3 Bl ELW	1976
1450501	1450900	R3 Chr ELW	1977
1450901	1468000	R3 Schwz	1977-78
1468001	1468100	M4-2 LP	1977-78
1468101	1470000	R3 Olive LP	1977-78
1470001	1479000	R3 Schwz	1978
1479001	1480000	R3 Chr LP	1978
1480001	1482000	M4R ELC	1978
1482001	1485000	R3 Ol LP	1978
1485001	1491000	R3 Bl LP	1978
1491001	1492250	R3 Chr LP	1978
1492251	1502000	R3 MOT LP	1978
1502001	1508000	M4-2	1978-79
1508001	1523750	R3 MOT LP	1979
1523751	1523850	R3 Bl LP	1979
1523851	1524850	R3 G LP	1979
1524851	1525350	R3 Chr LP	1979
1525351	1527350	M4-2	1979
1527351	1529350	M4-2	1979-80
1529351	1531350	M4-2	1980
1531351	1533350	M4-2	1980
1533351	1543350	R4 Schwz	1980
1543351	1545350	M4-P	1980
1545351	1546350	MD-2	1981
1546351	1548350	M4-P	1981
1548351	1550350	M4-P	1981
1550351	1552350	M4-P	1981
1552351	1562350	R4 Schwz	1981
1562351	1564350	M4-P	1982
1564351	1574350	R4 Schwz	1981-82
1574351	1576350	R4 Hell	1982

1576351	1586350	R4 Schwz	1982
1586351	1588350	M4-P	1982
1588351	1590350	M4-P	1982
1590351	1590450	R4 Rds	1982
1590451	1590550	R4 Rds	1982
1590551	1592550	R4 Hell	1982
1592551	1602550	R4 Schwz	1982
1602551	1604550	R4 Hell	1982
1604551	1606550	M4-P	1982-83
1606551	1616550	R4 Schwz	1983
1616551	1618550	R4 Hell	1983
1618551	1620550	M4-P Hell	1983
1620551	1622550	M4-P	1983-84
1622551	1632550	R4 Schwz	1983
1632551	1636550	R4s	1983
1636551	1637550	M4-P Hell	1983
1637551	1642550	R4s	1983
1642551	1643750	M4-P	1984
1643751	1648750	R4s	1984
1648751	1649250	MD-2	1985
1649251	1651250	M4-P	1984
1651251	1652250	R4 Gold	1984
1652251	1657250	R4s	1984
1657251	1659250	M6	1984
1659251	1664250	R4 Schwz	1984
1664251	1664350	MD-2	1984
1664351	1665350	R4 Hell	1984
1665351	1669350	M6	1985
1669351	1674350	R4	1985-86
1674351	1678350	M6	1985
1678351	1682350	M6	1985
1682351	1682950	M6 Hell	1986
1682951	1687950	R4s-2	1985-86
1687951	1691950	M6	1986
1691951	1692950	M4-P LW	1986
1692951	1694950	R4s	1986
1694951	1696450	R4 Schwz	1986
1696451	1701450	R5 Schwz	1986
1701451	1704600	M6	1986
1704601	1704800	MD-2	1986
1704801	1705450	M6	1986
1705451	1707450	M6 Hell	1986
1707451	1711450	M6 Schwz	1986
1711451	1714450	M6 Hell	1987
1714451	1719450	R5 Schwz	1987
1719451	1720450	R5 Hell	1987
1720451	1724450	R5 Schwz	1987
1724451	1728450	M6 Schwz	1987

1728451	1732450	R6 Schwz	1987	1923001	1924000	R6.2 Hell	1992	2167001	2168000	R6.2 Hell	1995
1732451	1733450	R5 Hell	1987	1924001	1926000	R7 Hell	1992	2168001	2170000	M6 Hell	1995
1733451	1738450	R5 Schwz	1988	1926001	1928000	M6 Hell	1992	2170001	2170500	R6.2 Bl.	1995
1738451	1741450	M6 Hell	1988	1928001	1931000	M6 Hell	1992	2170501	2171000	R6.2 Hell	1995
1741451	1745450	M6 Schwz	1988	1928200	1928300	M6 R'ster	1992	2171001	2171200	R7	1995
1745451	1755450	R6 Schwz	1988	1929001	1929199	M6 R'ster	1992			R7 Urushi	1995
1755451	1758450	M6 Hell	1988	1931001	1932000	M6 Hell	1992	2171201	2173000	M6 Schwz	1995
1758451	1762450	M6 Schwz	1988	1932001	1932002	M4.2 Gold	1993	2173001	2174000	R7 Schwz	1995
1757001	1758001	M6 Platin	1988	1932003	1933000	R6.2 Hell	1993	2174001	2176000	M6 Hell	1995
1758002	1758251	M6 Platin	1988	1933001	1934000	R7 Schwz	1993	2176001	2176700	M6	1995
1774001	1774125	S'gravur	1988	1934001	1935000	R7 Schwz	1993			M6 Gold	1995
1762451	1765750	R5 Schwz	1988	1935001	1936000	M6 Hell	1993	2176701	2177000	R6.2 Bl.	1995
1765751	1768000	R6 Hell	1989	1936001	1937000	M6 Hell	1993	2177001	2177250	M6 Platin	1995
1768001	1770220	R5 Schwz	1989	1937001	1937999	R6.2 Bl	1993	2177251	2177750	R7 Schwz	1995
1770221	1770485	R5 Schwz	1989	1938000	1938150	M6	1993	2177757	2178000	R6.2 Bl.	1995
1770486	1772500	R5R6 Chr	1989	1937001	1937101	M6 F-R	1993	2178001	2179000	R6.2 Hell	1995
1772501	1775000	M6 Hell	1989	1938151	1940000	R7 Schwz	1993	2179001	2181000	M6 Schwz	1995
1775001	1777000	R5R6 Chr	1990	1940001	1941000	R7 Schwz	1993	2181001	2181575	R7 Schwz	1995
1777001	1777500	M6 Hell	1990	1941001	1991000	MiniZoom	1993	2181576	2182000	R7 Schwz	1995
1777501	1779000	R6 & R-E	1990	1991001	1993000	M6 Hell	1993	2182001	2183000	R7 Schwz	1995
1779001	1782000	M6 Schwz	1990	1993001	1995000	R6.2 Bl	1993	2183001	2184000	R7 Schwz	1995
1782001	1783000	R5R6, R-E	1990	1995001	1997000	M6 Schwz	1993	2184001	2185000	M6 Hell	1995
1783001	1786000	M6 Schwz	1990	1997001	1998000	R6.2 Hell	1993	2185001	2235000	MiniZoom	1995
1786001	1788000	R5, R-E	1990	1998001	1999000	R7 Schwz	1993	2235001	2236000	M6 Hell	1995
1788001	1790000	R5, R-E	1990	1999001	1999998	R7 Hell	1994	2236001	2236500	R6.2 Bl.	1996
1790001	1790500	M6 Hell	1991	2000001	2000001	R7 WWF	1994	2236501	2237500	R7 Hell	1996
1790501	1791000	M6 Hell	1991	2000000	2000000	M6 Gold	1994	2237501	2238500	R6.2 Bl.	1996
1791001	1793000	R5, R-E	1991	2000002	2000010	frei	1994	2238501	2239000	R7 Schwz	1996
1793001	1794500	M6 Hell	1991	2000011	2000999	M6 Hell	1994	2239001	2240000	M6 Schwz	1996
1794501	1797000	M6 Schwz	1991			M6 Gold	1994	2240001	2241000	R7 Schwz	1996
1797001	1799000	R5, R-E	1991	2001000	2001353	M6	1994	2241001	2265000	Mini 3	1996
1799001	1800000	R5, R-E	1991	2001354	2001999	M6 Hell	1994	2265001	2277000	Mini 3 DB	1996
1800001	1850000	Leica Mini	1991	2002000	2002100	M6	1994	2277001	2278000	R6.2 Bl.	1996
1850001	1900000	Mini II	1991			M6 Royal	1994	2278001	2278211	M6 Platin	1996
1900001	1903500	R-E, R6.2	1991	2002101	2003000	M6 Hell	1994	2278301	2278588	M6	1996
1903501	1904500	M6 Hell	1991	2003001	2004000	M6 Schwz	1994	2279001	2280500	M6 Schwz	1996
1904501	1906500	M6 Schwz	1991	2004001	2005000	M6 Hell	1994	2280501	2281000	R6.2 Bl.	1996
1906501	1907500	M6 Hell	1991	2005001	2005941	M6 Hell	1994	2281001	2281400	M6	1996
1907101	1907300	M6 Col	1991	2005942	2007000	M6 Schwz	1994	2281401	2282400	R7 Schwz	1996
1907501	1908500	R-E, R6.2	1991	2007001	2008000	R6.2 Hell	1994	2283001	2283125	M6	1996
1908501	1912000	R7 Schwz	1991	2008001	2009000	R7 Hell	1994	2283201	2283325	M6	1996
1912001	1914000	R6.2 Bl	1991	2009001	2011000	M6 Hell	1994	2283401	2283525	M6	1996
1914001	1915000	M6 Hell	1992	2011001	2013000	R7 Schwz	1994	2283601	2283625	M6	1996
1915001	1918000	M6 Schwz	1992	2013001	2063000	MiniZoom	1994	2283626	2284125	R6.2 Bl.	1996
1918001	1918020	M5 Hell	1992	2063001	2065000	M6 Schwz	1995	2284126	2284999	M6 Schwz	1996
1918021	1919020	M6 Hell	1992	2065001	2066000	R7 Hell	1995	2285000	2285000	R8	1996
1919021	1920000	R7 Hell	1992	2066001	2166000	Minilux	1995	2285001	2286000	R8	1996
1920001	1923000	R7 Schwz	1992	2166001	2167000	R7 Schwz	1995	2286001	2287500	S1	1996

| | | | | | | | | | | | | |
|---|---|---|---|---|---|---|---|---|---|---|---|
| 287501 | 2288500 | M6 Hell | 1996 | 2500001 | 2502000 | M6 Bl Pt | 1999 | 2847201 | 2847450 | R8 | 2002 |
| 288501 | 2289500 | M6 Schwz | 1996 | 2502001 | 2517000 | Z2X DB | 1999 | 2847451 | 2847750 | R8 | 2002 |
| 289501 | 2290500 | M6 Hell | 1996 | 2517001 | 2527000 | Z2X | 1999 | 2847751 | 2849750 | Z2X | 2002 |
| 290501 | 2291500 | R8 | 1996 | 2527001 | 2547000 | Digilux Zm | 1999 | 2849751 | 2854750 | M7 | 2002 |
| 291501 | 2293500 | R8 | 1996 | 2547001 | 2552000 | M6 TTL | 1999 | 2854751 | 2855050 | R8 | 2002 |
| 293501 | 2295000 | R8 | 1997 | 2552001 | 2552500 | R6.2 Hell | 1999 | 2855051 | 2855100 | R9 | 2002 |
| 295001 | 2297000 | M6 Schwz | 1997 | 2552501 | 2554500 | R8 | 1999 | 2855101 | 2880100 | C3 | 2002 |
| 297001 | 2299000 | R8 | 1997 | 2554501 | 2554650 | M6TTL H | 2000 | 2880101 | 2881100 | MP | 2002 |
| 300000 | 2300000 | M6 Mus. | 1997 | 2555001 | 2555200 | M6 TTL | 1999 | 2881101 | 2882100 | R9 | 2002 |
| 300001 | 2300996 | M6 | 1997 | 2555201 | 2555300 | M6 TTL | 2000 | 2882101 | 2884100 | R9 | 2002 |
| 301001 | 2321000 | Mini 3 | 1997 | 2556001 | 2571000 | C1 | 1999 | 2884101 | 2889100 | M7 | 2002 |
| 321001 | 2331000 | Mini 3 DB | 1997 | 2571001 | 2581000 | Z2X DB | 1999 | 2889101 | 2890100 | MP | 2002 |
| 331001 | 2332000 | M6 Hell | 1997 | 2581001 | 2591000 | Z2X | 1999 | 2890101 | 2891100 | MP | 2002 |
| 332001 | 2382000 | Z2X | 1997 | 2591001 | 2591500 | R6.2 Hell | 2000 | 2891101 | 2921100 | D-lux | 2003 |
| 382001 | 2412000 | Z2X | 1997 | 2591501 | 2596500 | M6 TTL | 2000 | 2921101 | 2922100 | MP | 2003 |
| 412001 | 2414000 | R8 | 1997 | 2596501 | 2626500 | Digilux 4.3 | 2000 | 2922101 | 2923100 | MP | 2003 |
| 414001 | 2416000 | M6 Schwz | 1997 | 2626501 | 2676500 | C11 | 2000 | 2923101 | 2924100 | MP | 2003 |
| 416001 | 2418000 | R8 | 1997 | 2676501 | 2680500 | 0-Serie | 2000 | 2924101 | 2929100 | R9 | 2003 |
| 418001 | 2419000 | M6 Hell | 1997 | 2680501 | 2680900 | NSH | 2000 | 2929101 | 2939100 | C3 | 2003 |
| 419001 | 2420000 | M6 Hell | 1997 | 2681201 | 2681400 | M6 TTL | 2000 | 2939101 | 2940100 | MP | 2003 |
| 420001 | 2422000 | R8 | 1997 | 2681401 | 2683400 | M6 TTL | 2000 | 2940101 | 2941100 | MP | 2003 |
| 422001 | 2423000 | M6 Hell | 1997 | 2688001 | 2688500 | M6TTL H | 2000 | 2941101 | 2942100 | MP | 2003 |
| 423001 | 2425000 | M6 Schwz | 1997 | 2688501 | 2688800 | M6TTL H | 2000 | 2942101 | 2942114 | MP LHSA | 2003 |
| 425001 | 2427000 | M6 Hell | 1997 | 2688501 | 2703800 | Z2X | 2000 | 2942115 | 2942200 | MP LHSA | 2003 |
| 427001 | 2429000 | R8 | 1997 | 2703801 | 2704300 | R6.2 Hell | 2000 | 2942201 | 2947200 | M7 | 2003 |
| 429001 | 2429500 | R6.2 Hell | 1997 | 2704301 | 2705300 | Digilux 4.3 | 2000 | 2947201 | 2947800 | MP LHSA - | 2003 |
| 429501 | 2431500 | R8 | 1997 | 2705301 | 2720300 | C1 | 2000 | 2947801 | 2967800 | CM | 2003 |
| 431501 | 2431600 | M6 Hell | 1998 | 2720301 | 2720385 | R6.2 Hell | 2000 | 2967801 | 2982800 | CM zoom | 2003 |
| 431601 | 2431800 | M6 Schwz | 1998 | 2720401 | 2725400 | M6 TTL | 2000 | 2982801 | 2984000 | MP | 2003 |
| 431801 | 2433800 | M6 Schwz | 1998 | 2725401 | 2726400 | R8 | 2000 | 2984001 | 2984400 | MP LHSA - | 2003 |
| 433801 | 2435800 | R8 | 1998 | 2726401 | 2731400 | Z2X DB | 2000 | 2984401 | 2999400 | Digilux 2 | 2003 |
| 435801 | 2455800 | Minilux | 1998 | 2731401 | 2736400 | M6 TTL | 2001 | 2999401 | 2999997 | MP | 2003 |
| 455801 | 2457800 | M6 Schwz | 1998 | 2736401 | 2751400 | C1 | 2001 | 2999998 | 2999998 | M7 | 2003 |
| 457801 | 2463800 | Digilux | 1998 | 2751401 | 2752400 | R8 | 2001 | 2999999 | 2999999 | M7 | 2003 |
| 463801 | 2463850 | M6 Hell | 1998 | 2752401 | 2752422 | M6 TTL | 2001 | 3000000 | 3000000 | M7 | 2003 |
| 463851 | 2464100 | M6 Schwz | 1998 | 2753001 | 2753100 | M6 TTL Ha | 2001 | 3000001 | 3001000 | M7 Ti 50 | 2003 |
| 464101 | 2466100 | R8 | 1998 | 2753951 | 2755000 | M6TTL Ti | 2001 | 3001001 | 3001595 | MP LHSA - | 2003 |
| 466101 | 2470100 | M6 TTL | 1998 | 2755001 | 2760000 | M6 TTL | 2001 | 3001596 | 3001999 | MP | 2003 |
| 470101 | 2470300 | M6 Schwz | 1998 | 2760001 | 2775000 | C1 | 2001 | 3002000 | 3002000 | MP | 2003 |
| 470301 | 2475300 | M6 TTL | 1998 | 2775001 | 2776000 | R8 | 2001 | 3002001 | 3003000 | 0-serie -II | 2004 |
| 475301 | 2477300 | R8 | 1998 | 2777001 | 2777001 | M7 | 2001 | 3003001 | 3004000 | MP | 2004 |
| 477301 | 2482300 | M6 TTL | 1999 | 2777002 | 2782000 | M7 | 2001 | 3004001 | 3005000 | Digilux 2 | 2004 |
| 482301 | 2482800 | R6.2 Hell | 1999 | 2782001 | 2782010 | R6.2 Sil. | 2001 | 3005001 | 3005600 | MP anthr | 2004 |
| 482801 | 2487800 | Z2X DB | 1999 | 2782011 | 2782020 | R6.2 Bl. | 2001 | 3005601 | 3006600 | MP | 2004 |
| 490000 | 2490150 | M6 150 Jh | 1999 | 2782021 | 2787000 | M7 | 2002 | 3006601 | 3007600 | MP | 2004 |
| 490157 | 2495150 | Z2X DB | 1999 | 2787001 | 2817000 | DIGILUX1 | 2002 | 3007601 | 3008100 | MP | 2004 |
| 495151 | 2499999 | M6 TTL | 1999 | 2817001 | 2847000 | C2 | 2002 | 3005758 | 3005772 | MP anthr | 2004 |
| 2500000 | 2500000 | M6 TTL | 1999 | 2847001 | 2847200 | R8 | 2002 | 3005774 | 3006398 | MP anthr | 2004 |

231

3008101	3009100	MP carte	2004	3222223	3223000	frei	2006	anthr	antrhacite	
3009101	3010100	M7 carte	2004	3223001	3259000	D-lux 3	2006	prt	prototype	
3010101	3010600	MP SGR	2004	3259001	3265000	V-lux 1	2006	std	standard	
3010601	3011100	MP carte	2004	3265001	3268000	Digilux 3	2006	chr	chrome	
3011101	3026100	Digilux 2	2004	3268001	3328000	C-lux 3	2006	carte	a la carte	
3026101	3027100	MP 3	2005	3328001	3329000	M7	2007	Port	Portugal	
3027101	3027200	MP Korea	2005	3329001	3333332	M8	2007	Bl Pt	Black Paint	
3027201	3057200	D-lux 2	2005	3333333	3333333	M8	2007	frei	not used	
3057201	3057300	MP 3	2005	3333334	3334000	M8	2007	Jp	Japan	
3057301	3087300	C-lux 1	2006	3334001	3364000	D-lux 3	2007	Schwz	black	
3087301	3087700	M3 J	2006	3364001	3379000	V-lux 1	2007	Jh	Jahre	
3087701	3092700	C-lux 1	2006	3379001	3439000	C-lux 2	2007	Hell	silver-chrome	
3092701	3093000	MP carte	2006	3439001	3469000	D-lux 3	2007	LP	Leica Portugal	
3093001	3096500	C-lux 1	2006	3469001	3469500	MP	2007	ELC	Leica Canada	
3096501	3099999	frei	2006	3469501	3489500	V-lux 1	2007	ELW	Leica Wetzlar	
3100000	3112000	M8	2006	3489501	3509500	D-lux 3	2007	ZM	zoom	
3112001	3112500	MP	2006	3509501	3510000	M7	2008	Lack	paint	
3112501	3121955	frei	2006	3510001	3511000	M8	2008	Bl ch	black chrome	
3121956	3122006	M7 CPA	2006	3511001	3511500	MP	2008	L-flex	Leicaflex	
3122101	3122297	MP Ti Jp	2006	3511501	3516500	D-lux 3	2008	Rep	Reporter	
3123001	3147000	V-lux 1	2006	3516501	3517000	MP carte	2008	DA	delayed action	
3147001	3181000	D-lux 3	2006	3517001	3555554	frei	2008			
3181001	3194000	Digilux 3	2006	3555555	3555555	M8.2	2008			
3194001	3194300	V-lux 1	2006	3555556	3561500	M8.2	2008			
3194301	3194700	D-lux 3	2006	3561501	3631500	C-lux 3	2008			
3194701	3195000	Digilux 3	2006	3631501	3632000	D-lux 4	2008			
3195001	3201943	M8	2006	3632001	3782000	D-lux 4	2008			
3201944	3201944	M8	2006	3782001	3782500	C-lux 3	2008			
3201945	3202000	M8	2006	3782501	3792500	C-lux 3	2008			
3202001	3222221	frei	2006							
3222222	3222222	M8	2007							

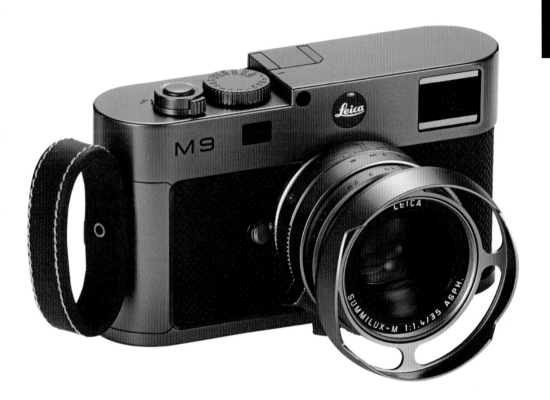

From	To	Year	Name	1:	f=
92201	92300 ?		Elmar	3.5	50
92301	92900 ?		Hektor	2.5	50
92901	93836 ?		Elmar	3.5	50
93837	94091 ?		Hektor	2.5	50
94092	94139 ?		Elmar	4.0	90
94140	94150 ?		Hektor	1.9	73
94151	94250 ?		Elmar	4.0	9
94284	94910 ?		Hektor	2.5	50
94961	95963 ?		Elmar	3.5	50
96045	96436 ?		Hektor	2.5	50
96492	96590 ?		Hektor	1.9	73
96611	97118	1930	Elmar	4.0	90
97185	97185 ?		Hektor	1.9	73
97406	97955 ?		Elmar	3.5	50
98628	98816	1932	Hektor	1.9	73
98851	100000 ?		Elmar	3.5	50
107891	108097 ?		Elmar	6.3	105
112789	112789 ?		Hektor	4.5	135
113001	114000	1934	Elmar	6.3	105
120001	120218 ?		Elmar	3.5	50
120219	120420 ?		Hektor	1.9	73
120421	121088 ?		Elmar	3.5	50
121089	121406 ?		Hektor	2.5	50
121407	121437 ?		Hektor	1.9	73
121438	121562 ?		Hektor	2.5	50
121563	121708 ?		Hektor	1.9	73
121709	122146 ?		Hektor	2.5	50
122147	122246 ?		Hektor	1.9	73
122247	122868 ?		Elmar	3.5	50
122869	123001 ?		Elmar	4.0	90
123002	123401 ?		Elmar	3.5	50
123402	123613 ?		Elmar	6.3	105
123614	123842 ?		Hektor	2.5	50
123843	124644 ?		Elmar	3.5	50
124645	124800 ?		Hektor	2.5	50
124801	125400 ?		Elmar	3.5	50
125401	125600 ?		Hektor	2.5	50
125601	125700 ?		Elmar	3.5	50
125701	126000 ?		Hektor	2.5	50
126001	126067 ?		Elmar	3.5	50
126068	126068 ?		Hektor	2.5	50
126069	128000 ?		Elmar	3.5	50
128001	128213 ?		Elmar	4.0	90
128216	128221 ?		Elmar	4.0	90
128222	128225 ?		Hektor	1.9	73
128226	128242 ?		Elmar	4.0	90
128243	128245 ?		Hektor	1.9	73
128246	128345 ?		Elmar	6.3	105
128346	128528 ?		Hektor	1.9	73
128529	129000 ?		Elmar	6.3	105
129001	130000	1932	Hektor	1.9	73
130001	131200	1932	Elmar	3.5	50
131201	132000	1932	Hektor	2.5	50
132001	135000	1932	Elmar	3.5	50
135001	136049 ?		Elmar	4.0	90
136050	137000	1931	Elmar	6.3	105
137001	140000	1932	Elmar	3.5	50
140001	141000 ?		Hektor	2.5	50
141001	142000 ?		Hektor	1.9	73
142001	143000 ?		Elmar	4.5	135
143001	144400 ?		Elmar	3.5	50
144401	144500 ?		Elmar	3.5	35
144501	146700 ?		Elmar	3.5	50
146701	146800 ?		Elmar	3.5	35
146801	148400 ?		Elmar	3.5	50
148401	148500 ?		Hektor	2.5	50
148501	149800 ?		Elmar	3.5	50
149801	150500 ?		Elmar	3.5	35
150501	150660 ?		Hektor	2.5	50
150701	151000 ?		Elmar	4.5	135
151001	156000	1932	Elmar	3.5	50
156001	156500	1933	Hektor	2.5	50
156501	157000	1933	Elmar	3.5	50
157001	157400	1933	Elmar	3.5	50
157401	157500	1933	Elmar	3.5	50
157501	158800	1933	Elmar	3.5	50
158801	158900	1933	Elmar	3.5	50
158901	160000	1933	Elmar	3.5	50
160001	160050	1933	Elmar	3.5	35
160051	160250	1933	Elmar	3.5	35
160251	160400	1933	Elmar	3.5	35
160401	161000	1933	Elmar	3.5	35
161001	162000	1933	Hektor	2.5	50
162001	163000	1933	Elmar	6.3	105
163001	163100	1933	Hektor-Rapid	1.4	25
163101	165000	1933	Elmar	3.5	50
165001	166000	1933	Elmar	4.0	90
166001	167000	1933	Hektor	1.9	73
167001	168000	1933	Summar	2.0	50
168001	169000	1933	Hektor	2.5	50
169001	171000	1933	Elmar	3.5	50
171001	172000	1933	Elmar	3.5	35
172001	172500	1933	Hektor	4.5	135

172501	175000	1933 Elmar	3.5	50	246101	250000	1935 Summar	2.0	50
175001	176000	1933 Elmar	3.5	50	250001	251000	1935 Hektor	6.3	28
176001	177000	1933 Elmar	4.5	135	251001	251500	1935 Elmar	6.3	105
177001	178000	1933 Elmar	4.0	90	251501	253000	1935 Weitwinkel	3.5	35
178001	179000	1933 Hektor	2.5	50	253001	256000	1935 Elmar	3.5	50
179001	182000	1933 Elmar	3.5	50	256001	260000	1935 Summar	2.0	50
182001	183000	1933 Elmar	3.5	35	260001	261000	1935 Elmar	4.0	90
183001	183100	1933 Hektor	2.5	50	261001	265000	1935 Elmar	3.5	50
183101	186000	1933 Elmar	3.5	50	265001	270000	1935 Summar	2.0	50
186001	187000	1933 Summar	3.5	50	270001	270004	1935 Xenon	1.5	50
187001	190000	1933 Elmar	3.5	50	270005	271000	1935 Weitwinkel	3.5	35
190001	190050	1933 Hektor-Rapid	1.4	25	271001	272000	1935 Weitwinkel	3.5	35
190051	191000	1933 Summar	2.0	50	272001	273000	1935 Telyt	4.5	200
191001	192000	1933 Umar	3.5	70	273001	275000	1935 Hektor	6.3	28
192001	195000	1933 Summar	2.0	50	275001	280000	1935 Elmar	3.5	50
195001	196000	1934 Summar	2.0	50	280001	283000	1935 Summar	2.0	50
196001	197000	1934 Hektor	4.5	135	283001	283500	1935 Weichzeichner	2.2	90
197001	197500	1934 Elmar	4.5	135	283501	283550	1935 Hektor-Rapid	1.5	12
197501	200000	1934 Summar	2.0	50	283551	284500	1935 Elmar	4.0	90
200001	205000	1934 Elmar	3.5	50	284501	284600	1935 Hektor-Rapid	1.5	12
205001	206000	1934 Summar	2.0	50	284601	288000	1936 Summar	2.0	50
206001	210000	1934 Summar	2.0	50	288001	290000	1936 Xenon	1.5	50
210001	211000	1934 Summar	2.0	50	290001	295000	1936 Elmar	3.5	50
211001	211100	1934 Elmar	3.5	75	295001	297000	1936 Elmar	4.0	90
211101	214000	1934 Elmar	3.5	50	297001	298000	1936 Weitwinkel	3.3	35
214001	215000	1934 Summar	2.0	50	298001	300000	1936 Summar	2.0	50
215001	216000	1934 Elmar	3.5	35	300001	300500	1936 Elmar	6.3	105
216001	217000	1934 Summar	2.0	50	300501	304000	1936 Summar	2.0	50
217001	220000	1934 Summar	2.0	50	304001	310000	1936 Elmar	3.5	50
220001	220100	1934 Hektor-Rapid	1.4	25	310001	311000	1936 Hektor	4.5	135
220101	222000	1934 Elmar	4.0	90	311001	311500	1936 Weichzeichner	2.2	90
222001	225000	1934 Elmar	3.5	50	311501	315000	1936 Summar	2.0	50
225001	226000	1934 Weitwinkel	3.5	35	315001	315100	1936 Elmar	6.3	105
226001	226500	1934 Weichzeichner	2.2	90	315101	320000	1936 Summar	2.0	50
226501	230000	1934 Summar	2.0	50	320001	322000	1936 Elmar	4.0	90
230001	230300	1934 20cm	4.5	200	322001	325000	1936 Summar	2.0	50
230301	235000	1934 Elmar	3.5	50	325001	327000	1936 Hektor	2.5	50
235001	236000	1934 Hektor	1.9	73	327001	332000	1936 Elmar	3.5	50
236001	236100	1935 Summar	1.5	25	332001	332050	1936 Telyt	5	400
236101	237000	1935 Weitwinkel	3.5	35	332051	333000	1936 Weitwinkel	3.5	35
237001	240000	1935 Summar	2.0	50	333001	336000	1936 Summar	2.0	50
240001	241000	1935 Elmar	3.5	135	336001	337000	1936 Hektor	6.3	28
240561	240564	1935 Summar	0.85	75	337001	338000	1936 Weitwinkel	3.5	35
241001	242000	1935 Hektor	4.5	135	338001	345000	1936 Elmar	3.5	50
242001	245000	1935 Elmar	3.5	50	345001	350000	1937 Summar	2.0	50
245001	246000	1935 Hektor	4.5	135	350001	355000	1937 Summar	2.0	50
246001	246100	1935 Hektor-Rapid	1.5	12	355001	356000	1937 Elmar	4.0	90

356001	357000	1937 Weitwinkel	3.5	35	491898	492000	1939 Summarit	1.5	50	
357001	358000	1937 Hektor	6.3	28	492001	492100	1939 Telyt	5	400	
358001	365000	1937 Elmar	3.5	50	492101	495000	1939 Weitwinkel	3.5	35	
365001	370000	1937 Summar	2.0	50	495001	496000	1939 Hektor	6.3	28	
370001	372000	1937 Hektor	4.5	135	496001	498000	1939 Summar	2.0	50	
372001	375000	1937 Elmar	4.0	90	498001	503000	1939 Elmar	3.5	50	
375001	375500	1937 Thambar	2.2	90	503001	504500	1939 Summar	2.0	50	
375501	377000	1937 Xenon	1.5	50	504501	510000	1939 Summitar	2.0	50	
377001	377500	1937 Hektor	1.9	73	510001	515000	1939 Elmar	3.5	50	
377501	379000	1937 Weitwinkel	3.5	35	515001	516000	1939 Elmar	3.5	35	
379001	385000	1937 Summar	2.0	50	516001	520000	1939 Elmar	4.0	90	
385001	385200	1937 Hektor-Rapid	1.4	25	520001	530000	1939 Summitar	2.0	50	
385201	390000	1937 Summar	2.0	50	530001	530500	1939 Hektor-Rapid	1.4	25	
390001	400000	1937 Elmar	3.5	50	530501	531000	1939 Hektor	4.5	135	
400001	402000	1937 Weitwinkel	3.5	35	531001	531500	1939 Hektor	6.3	28	
402001	410000	1937 Summar	2.0	50	531501	532000	1939 Elmar	5	95	
410001	411000	1937 Summar	2.0	50	532001	533000	1939 Weitwinkel	3.5	35	
411001	415000	1937 Elmar	4.0	90	533001	538000	1939 Elmar	3.5	50	
415001	416000	1937 Hektor	4.5	135	538001	538500	1939 Hektor	1.9	73	
416001	416500	1937 Telyt	4.5	200	538501	540000	1939 Hektor	4.5	135	
416501	417000	1938 Thambar	2.2	90	540001	540500	1940 Thambar	2.2	90	
417001	418000	1938 Hektor-Rapid	1.4	25	540501	540550	1940 Telyt	5	400	
418001	425000	1938 Summar	2.0	50	540551	541500	1940 Weitwinkel	3.5	35	
425001	426000	1938 Hektor	6.3	28	541051	541100	1940 Freigehalten			
426001	427000	1938 Xenon	1.5	50	541053	541058	1940 Summarex	1.5	90	
427001	437000	1938 Elmar	3.5	50	541059	541059	1940 Summar Repro			
437001	438000	1938 Hektor	1.9	73	541060	541065	1940 Stereo	3.5	35	
438001	438050	1938 Fern	5	600	541067	541067	1940 Summar Repro			
438051	440000	1938 Weitwinkel	3.5	35	541068	541070	1940 Stereo	3.5	33	
440001	442000	1938 Hektor	4.5	135	541091	541100	1940 Stereo	3.5	33	
442001	450000	1938 Summar	2.0	50	541501	542000	1940 Hektor	6.3	28	
450001	450500	1938 Elmar	5	95	542001	550000	1940 Elmar	3.5	50	
450501	452000	1938 Weitwinkel	3.5	35	550001	550500	1940 Hektor-Rapid	1.4	25	
452001	453000	1938 Hektor	6.3	28	550501	555500	1940 Summitar	2.0	50	
453001	460000	1938 Elmar	4.0	90	555501	556000	1940 Weitwinkel	3.5	35	
460001	460300	1938 Compur	3.5	50	556001	557000	1940 Elmar	4.0	90	
460301	465000	1938 Elmar	3.5	50	557001	558000	1940 Weitwinkel	3.5	35	
465001	470000	1938 Summar	2.0	50	558001	559000	1940 Hektor	4.5	135	
470001	472000	1938 Weitwinkel	3.5	35	559001	565000	1941 Summitar	2.0	50	
472001	472500	1938 Thambar	2.2	90	565001	566000	1941 Elmar	4.0	90	
472501	473000	1938 Telyt	4.5	200	566001	566500	1941 Hektor	1.9	73	
473001	480000	1938 Elmar	3.5	50	566501	567000	1941 Elmar	3.5	35	
480001	480500	1938 Elmar	5	95	567001	567050	1941 Telyt	5	400	
480501	485000	1938 Summar	2.0	50	567051	567059	1941 Stereo	3.5	33	
485001	487000	1938 Hektor	4.5	135	567060	567060	1941	5141	?	?
487001	490000	1938 Summitar	2.0	50	567061	567061	1941 Elmar	3.5	35	
490001	492000	1939 Xenon	1.5	50	567062	567089	1941 Stereo	3.5	33	

567090	567090	1941 ???		
567091	567100	1941 ???		
567101	570000	1941 Elmar	3.5	50
570001	571000	1941 Weitwinkel	3.5	35
571001	571100	1941 Vergroszerer	4.5	95
571101	571300	1941 Telyt	4.5	200
571301	573000	1941 Elmar	3.5	50
573001	573100	1941 Reihenbildkamera	?	500
573101	573400	1941 IR	0.85	150
573401	575000	1941 Elmar	3.5	50
575001	575200	1941 Elmar	4.0	95
575201	576200	1941 Hektor	4.5	135
576201	577000	1941 Elmar	4.0	90
577001	580000	1941 Summitar	2.0	50
580001	580200	1941 Hektor	6.3	28
580201	580350	1941 Hektor	6.3	28
580351	580400	1941 not used		
580401	582000	1941 Weitwinkel	3.5	35
582001	582200	1941 Telyt	4.5	200
582201	582250	1941 Elkinor	1.5	300
582256	582270	1942 Elkinor	1.5	400
582271	582276	1942 Elkinor	1.5	300
582283	582292	1942 Kinoaufnahme		
582285	582300	1942 Noch frei		
582296	582300	1942 Freigehalten		
582301	583500	1942 Elmar	3.5	50
583501	584500	1942 Elmar	3.5	50
583501	583682	1942 Elmar	4.0	90
584501	586000	1942 Summitar	2.0	50
586001	590000	1942 Summitar	2.0	50
590001	590200	1942 Elmar	4.0	95
590201	590500	1942 Hektor	4.5	135
590501	591000	1942 Hektor	4.5	135
591001	592000	1942 Elmar	3.5	50
592001	593000	1942 Elmar	4.0	90
593001	593500	1943 Summarex	1.5	85
593501	594500	1943 Elmar	3.5	50
594501	594832	1943 IR	0.85	150
594869	594880	1944 Kino		
594881	594881	1944 IR	0.85	150
595000	596000	1945 Elmar	3.5	50
596001	597000	1945 Elmar	4.0	90
597001	600000	1945 Elmar	3.5	50
600001	601000	1945 Hektor	4.5	135
601001	603000	1946 Elmar	3.5	50
603001	605000	1946 Summitar	2.0	50
605001	606000	1946 Weitwinkel	3.5	35

606001	607000	1946 Elmar	4.0	90
607001	608000	1946 Summitar	2.0	50
608001	609000	1946 Hektor	4.5	135
609001	610000	1946 Elmar	3.5	50
610001	612000	1946 Summitar	2.0	50
612001	615000	1946 Elmar	3.5	50
615001	616000	1946 Elmar	4.0	90
616001	617000	1946 Weitwinkel	3.5	35
617001	618000	1946 Hektor	4.5	135
618001	630000	1946 Summitar	2.0	50
630001	633000	1946 Elmar	3.5	50
633001	633100	1947 Elmar	4.0	90
633101	635000	1947 Elmar	3.5	50
635001	637000	1947 Elmar	4.0	90
637001	638000	1947 Hektor	4.5	135
638001	643000	1947 Elmar	3.5	50
643001	644000	1947 Weitwinkel	3.5	35
644001	644100	1947 Hektor	4.5	135
644101	645000	1947 Hektor	4.5	135
645001	647000	1947 Elmar	4.0	90
647001	652000	1948 Elmar	3.5	50
652001	655000	1948 Weitwinkel	3.5	35
655001	657000	1948 Hektor	4.5	135
657001	677000	1948 Elmar	4.0	90
657001	670000	1948 Summitar	2.0	50
670001	675000	1948 Elmar	3.5	50
677001	677500	1948 Telyt	4.5	200
677501	677600	1948 vergroszerer	4.5	95
677601	679000	1948 Elmar	3.5	35
679001	682000	1949 Summitar	2.0	50
682001	688000	1949 Summitar	2.0	50
688001	693000	1949 Elmar	3.5	50
693001	696000	1949 Elmar	3.5	35
696001	699000	1949 Elmar	4.0	90
699001	701000	1949 Hektor	4.5	135
701001	706000	1949 Summitar	2.0	50
706001	707000	1949 Summaron	3.5	35
707001	712000	1949 Elmar	3.5	50
712001	715000	1949 Summaron	3.5	35
715001	718000	1949 Hektor	4.5	135
718001	721000	1949 Elmar	4.0	90
721001	726000	1949 Summitar	2.0	50
726001	727000	1949 Focotar	4.5	95
727001	732000	1949 Elmar	3.5	50
732001	732500	1949 Summarex	1.5	85
732501	740000	1949 Summitar	2.0	50
740001	741000	1949 Summarit	1.5	50

237

徕卡镜头序号表

741001	750000	1949 Elmar	3.5	50
750001	753000	1949 Summaron	3.5	35
753001	753020	1949 Hektor	2.5	125
753021	753100	1949 Hektor	2.5	125
753101	756000	1949 Summitar	2.0	50
756001	760000	1950 Elmar	4.0	90
760001	765000	1950 Summitar	2.0	50
765001	768000	1950 Summaron	3.5	35
768001	769000	1950 Telyt	4.5	200
769001	775000	1950 Elmar	3.5	50
775001	782000	1950 Summaron	3.5	35
782001	790000	1950 Summitar	2.0	50
790001	790010	1950 Achtung!!		
790011	790014	1950 Rontgen?		
790014	790018	1950 Hektor	6.3	28
790020	790020	1950 Elmar	3.5	50
790021	790036	1950 Elmar	3.5	50
790037	790042	1950 ???	?	75
790043	790045	1950 ???	1.4	25
790046	790046	1950 Hektor	2.8	25
790046	790100	1950 Leer/offen		
790101	792000	1950 Hektor	6.3	28
792001	800000	1950 Summitar	2.0	50
800001	801000	1950 Elkinor		
801001	802000	1950 Summarit	1.5	50
802001	807000	1950 Elmar	3.5	50
807001	810000	1950 Elmar	4.0	90
810001	820000	1950 Summitar	2.0	50
812242	813231	1950 Summitar*	2.0	50
820001	823000	1950 Summarit	1.5	50
823001	824000	1950 Summarex	1.5	85
824001	824100	1950 Telyt	5	400
824101	826000	1950 Hektor	4.5	135
826001	831000	1950 Elmar	3.5	50
831001	836000	1950 Elmar	3.5	50
836001	840000	1950 Elmar	4.0	90
840001	845000	1951 Summaron	3.5	35
845001	850000	1951 Summitar	2.0	50
850001	851000	1951 Focotar	4.5	95
851001	856000	1951 Hektor	4.5	135
856001	866000	1951 Summitar	2.0	50
866001	872000	1951 Elmar	3.5	50
872001	880000	1951 Elmar	4.0	90
880001	890000	1951 Summaron	3.5	35
890001	893000	1951 Summarit	1.5	50
893001	898000	1951 Elmar	3.5	50
898001	899000	1951 Telyt	4.5	200
899001	904000	1951 Summitar	2.0	50
904001	910000	1951 Elmar	3.5	50
910001	915000	1951 Summitar	2.0	50
915001	919999	1951 nicht lesbar	?	?
920000	922000	1951 Summicron	2.0	50
922001	930000	1951 Summicron	2.0	50
930001	940000	1951 Summitar	2.0	50
940001	941000	1951 Summarex	1.5	85
941001	950000	1951 Elmar	3.5	50
950001	955000	1952 Summarit	1.5	50
955001	956000	1952 Elmar	3.5	50
956001	956500	1952 Summarit	1.5	50
956501	957500	1952 Summaron	3.5	35
957501	958000	1952 Elmar	3.5	50
958001	959000	1952 Elmar	4.0	90
959001	960000	1952 Summicron	2.0	50
960001	965000	1952 Elmar	4.0	90
965001	967000	1952 Focotar	4.5	95
967001	972000	1952 Elmar	4.0	90
972001	977000	1952 Summaron	3.5	35
977001	982000	1952 Summitar	2.0	50
982001	984100	1952 Telyt	5	400
984101	987100	1952 Hektor	4.5	135
987101	987150	1952 Summarit	1.5	50
987151	990000	1952 Elmar	3.5	50
990001	993000	1952 Summitar	2.0	50
993001	996000	1952 Summicron	2.0	50
996001	998000	1952 Focotar	4.5	50
998001	999000	1952 Elmar	3.5	50
999001	1000000	1952 Summarit	1.5	50
1000001	1004000	1952 Elmar	3.5	50
1004001	1008000	1952 Summaron	3.5	35
1008001	1009000	1952 Summarex	1.5	85
1009001	1010000	1952 Summicron	2.0	50
1010001	1010200	1952 Elmar	4.0	90
1010201	1015000	1952 Elmar	3.5	50
1015001	1020000	1952 Summaron	3.5	35
1020001	1025000	1952 Summicron	2.0	50
1025001	1029000	1952 Summarit	1.5	50
1029001	1029500	1952 Summarit	1.5	50
1029501	1030500	1952 Focotar	4.5	50
1030501	1035000	1952 Focotar	4.5	50
1035001	1040000	1952 Elmar	4.0	90
1040001	1045000	1952 Summicron	2.0	50
1045001	1050000	1952 Elmar	3.5	50
1050001	1051000	1952 Kino		
1051001	1052000	1953 Hektor	2.5	125

1052001	1054000	1953 Summarit	1.5	50	1160501	1162000	1954 Elmar	4.0	90
1054001	1054200	1953 Stemar	3.5	33	1162001	1163000	1954 Elmar	4.0	90
1054201	1058000	1953 Summarit	1.5	50	1163001	1166000	1954 Elmar	3.5	50
1058001	1063000	1953 Summaron	3.5	35	1166001	1170000	1954 Summicron	2.0	50
1063001	1072000	1953 Elmar	3.5	50	1170001	1171000	1954 Telyt	4.5	200
1072001	1073000	1953 Telyt	4.5	200	1171001	1171500	1954 Elmar	4.0	90
1073001	1076000	1953 Hektor	4.5	135	1171501	1172500	1954 Summarit	1.5	50
1076001	1077000	1953 Kino			1172501	1175000	1954 Summicron	2.0	50
1077001	1078000	1953 Focotar	4.5	50	1175001	1175200	1954 Stemar	3.5	33
1078001	1080000	1953 Summarit	1.5	50	1175201	1175500	1954 Stemar	3.5	33
1080001	1083000	1953 Elmar	4.0	90	1175501	1178000	1954 Summicron	2.0	50
1083001	1086000	1953 Hektor	4.5	135	1178001	1178500	1954 Elmar	4.0	90
1086001	1091000	1953 Elmar	3.5	50	1178501	1182000	1954 Summaron	3.5	35
1091001	1097000	1953 Summicron	2.0	50	1182001	1182500	1954 Elmar	4.0	90
1097001	1098000	1953 Telyt	5	400	1182501	1183500	1954 Elmar	4.0	90
1098001	1100000	1953 Summarit	1.5	50	1183501	1187000	1954 Elmar	3.5	50
1100001	1103000	1953 Elmar	3.5	50	1187001	1188000	1954 Summarit	1.5	50
1103001	1106000	1953 Summicron	2.0	50	1188001	1190000	1954 Elmar	4.0	90
1106001	1110000	1953 Summaron	3.5	35	1190001	1195000	1954 Summicron	2.0	50
1110001	1111000	1953 Focotar	4.5	95	1195001	1198000	1954 Summicron	2.0	50
1111001	1113385	1953 Elmar	4.0	90	1198001	1203000	1954 Elmar	3.5	50
1113386	1113437	1953 Hektor	4.5	135	1203001	1206000	1954 Summicron	2.0	50
1113438	1114000	1953 Elmar	4.0	90	1206001	1209000	1954 Hektor	4.5	135
1114001	1119000	1953 Summicron	2.0	50	1209001	1212000	1954 Summarit	1.5	50
1119001	1119200	1953 Summicron	2.0	90	1212001	1214000	1954 Elmar	4.0	90
1119201	1121000	1953 Summarit	1.5	50	1214001	1214500	1954 Hektor	2.5	125
1121001	1121500	1953 Hektor	2.5	125	1214501	1215000	1954 Stemar	3.5	33
1121501	1124000	1953 Elmar	3.5	50	1215001	1220000	1954 Summicron	2.0	50
1124001	1124500	1954 Stemar	3.5	33	1220001	1223000	1954 Summaron	3.5	35
1124501	1124700	1954 Hektor	2.5	125	1223001	1223200	1954 Hektor	2.5	125
1124701	1127000	1954 Summicron	2.0	50	1223201	1224000	1954 Focotar	4.5	95
1127001	1130000	1954 Hektor	4.5	135	1224001	1224200	1954 Elmar	4.0	90
1130001	1132000	1954 Hektor	4.5	135	1224201	1228000	1954 Summaron	3.5	35
1132001	1134000	1954 Focotar	4.5	50	1228001	1231000	1954 Focotar	4.5	50
1134001	1137000	1954 Hektor	4.5	135	1231001	1231100	1954 Summaron	5.6	28
1137001	1140000	1954 Elmar	4.0	90	1231101	1236000	1954 Summicron	2.0	50
1140001	1140015	1954 Stemar	3.5	33	1236001	1238000	1955 Elmar	4.0	90
1140016	1143000	1954 Elmar	3.5	50	1238001	1240636	1955 Hektor	4.5	135
1143001	1145000	1954 Summicron	2.0	50	1240637	1241000	1955 Freigehalten		
1145001	1148000	1954 Elmar	3.5	50	1241001	1242000	1955 Elmar	4.0	90
1148001	1148221	1954 Summaron	3.5	35	1242001	1245000	1955 Elmar	3.5	50
1148222	1149100	1954 Elmar	3.5	50	1245001	1246000	1955 Focotar	4.5	50
1149101	1151000	1954 Summaron	3.5	35	1246001	1247000	1955 Summarit	1.5	50
1151001	1152000	1954 Summarex	1.5	85	1247001	1250000	1955 Elmar	4.0	90
1152001	1157000	1954 Summicron	2.0	50	1250001	1252000	1955 Focotar	4.5	50
1157001	1160000	1954 Summaron	3.5	35	1252001	1256000	1955 Summicron	2.0	50
1160001	1160500	1954 Summaron	3.5	35	1256001	1257000	1955 Telyt	4.5	200

Serial From	Serial To	Year / Model	Aperture	Focal		Serial From	Serial To	Year / Model	Aperture	Focal
1257001	1260000	1955 Summaron	3.5	35		1386001	1389000	1956 Elmar	4.0	90
1260001	1263000	1955 Elmar	4.0	90		1389001	1393000	1956 Summarit	1.5	50
1263001	1268000	1955 Summicron	2.0	50		1393001	1396750	1956 Summicron	2.0	50
1268001	1271000	1955 Hektor	4.5	135		1400001	1401000	1956 Summicron	2.0	50
1271001	1272000	1955 Elmar	4.0	90		1401001	1402000	1956 Summicron	2.0	50
1272001	1275000	1955 Summaron	3.5	35		1402001	1402100	1956 Elmar	2.8	50
1275001	1277000	1955 Summarit	1.5	50		1402101	1402200	1956 Focotar	4.5	60
1277001	1282000	1955 Summicron	2.0	50		1402201	1405000	1956 Summicron	2.0	50
1282001	1285000	1955 Summaron	3.5	35		1405001	1406000	1956 Focotar	4.5	50
1285001	1288000	1955 Elmar	4.0	90		1406001	1409000	1956 Hektor	4.5	135
1288001	1291000	1955 Summaron	3.5	35		1409001	1412000	1956 Elmar	4.0	90
1291001	1293000	1955 Elmar	4.0	90		1412001	1413500	1956 Summaron	5.6	28
1293001	1294000	1955 Focotar	4.5	95		1413501	1418000	1956 Hektor	4.5	135
1294001	1297000	1955 Elmar	3.5	50		1418001	1421000	1956 Summarit	1.5	50
1297001	1298000	1955 Summarit	1.5	50		1421001	1422000	1956 Focotar	4.5	95
1298001	1300000	1955 Summarit	1.5	50		1422001	1423000	1956 Focotar	4.5	60
1300001	1300700	1955 Summaron	3.5	35		1423001	1426000	1956 Summaron	3.5	35
1300701	1305000	1955 Summicron	2.0	50		1426001	1429000	1956 Elmar	3.5	50
1305001	1305500	1955 Hektor	2.5	125		1429001	1430000	1956 Focotar	4.5	50
1305501	1309000	1955 Summaron	3.5	35		1430001	1435000	1956 Summarit	1.5	50
1309001	1311000	1955 Elmar	4.0	90		1435001	1438000	1956 Summaron	3.5	35
1311001	1315000	1955 Hektor	4.5	135		1438001	1440000	1956 Elmar	2.8	50
1315001	1320000	1955 Summicron	2.0	50		1440001	1445000	1956 Hektor	4.5	135
1320001	1325000	1955 Elmar	3.5	50		1445001	1446000	1956 Telyt	4.5	200
1325001	1325500	1955 Summaron	5.6	28		1446001	1450000	1956 Summicron	2.0	50
1325501	1330000	1955 Summicron	2.0	50		1450001	1455000	1956 Elmar	2.8	50
1330001	1333000	1955 Summarit	1.5	50		1455001	1458000	1956 Elmar	3.5	50
1333001	1337000	1956 Elmar	3.5	50		1458001	1459000	1956 Focotar	4.5	50
1337001	1340000	1956 Elmar	4.0	90		1459001	1462000	1957 Elmar	4.0	90
1340001	1345000	1956 Elmar	3.5	50		1462001	1464000	1957 Elmar	4.0	90
1345001	1348000	1956 Hektor	4.5	135		1464001	1465000	1957 Elmar	4.0	90
1348001	1353000	1956 Summicron	2.0	50		1465001	1470000	1957 Summicron	2.0	50
1353001	1356000	1956 Elmar	4.0	90		1470001	1473000	1957 Summarit	1.5	50
1356001	1357000	1956 Focotar	4.5	50		1473001	1477000	1957 Summicron	2.0	50
1357001	1360000	1956 Summarit	1.5	50		1477001	1477100	1957 Summicron	2.0	90
1360001	1363000	1956 Summaron	3.5	35		1477101	1477600	1957 Summaron	5.6	28
1363001	1363500	1956 Summaron	5.6	28		1477601	1478500	1957 Focotar	4.5	50
1363501	1366000	1956 Summicron	2.0	50		1478501	1481700	1957 Summicron	2.0	50
1366001	1366500	1956 Telyt	5	400		1481701	1482700	1957 Elmar	4.0	90
1366501	1367500	1956 Telyt	4.5	200		1482701	1483700	1957 Elmar	4.0	90
1367501	1368500	1956 Summarit	1.5	50		1483701	1486000	1957 Summaron	3.5	35
1368501	1371000	1956 Summicron	2.0	50		1486001	1486700	1957 Telyt	5	400
1371001	1372000	1956 Focotar	4.5	50		1486701	1490000	1957 Summaron	3.5	35
1372001	1375000	1956 Elmar	3.5	50		1490001	1491000	1957 Focotar	4.5	50
1375001	1380000	1956 Summicron	2.0	50		1491001	1494000	1957 Elmar	4.0	90
1380001	1383000	1956 Elmar	4.0	90		1494001	1497000	1957 Elmar	2.8	50
1383001	1386000	1956 Hektor	4.5	135		1497001	1499000	1957 Elmar	4.0	90

1499001	1501000	1957 Summarit	1.5	50
1501001	1501500	1957 Telyt	4.5	200
1501501	1502500	1957 Summaron	5.6	28
1502501	1503000	1957 Focotar	4.5	50
1503001	1503500	1957 Telyt	4.5	200
1503501	1506000	1957 Elmar	4.0	90
1506001	1510000	1957 Hektor	4.5	135
1510001	1515000	1957 Summicron	2.0	50
1515001	1518000	1957 Summarit	1.5	50
1518001	1521000	1957 Summaron	3.5	35
1521001	1524000	1957 Elmar	4.0	90
1524001	1525000	1957 Focotar	4.5	60
1525001	1526000	1957 Focotar	4.5	50
1526001	1526900	1957 Summarit	1.5	50
1526901	1527160	1957 ELC-Frei		
1527161	1530000	1957 Summarit	1.5	50
1530001	1535000	1957 Summicron	2.0	50
1535001	1537000	1957 Summarit	1.5	50
1537001	1537500	1957 Summaron	5.6	28
1537501	1541000	1957 Elmar	2.8	50
1541001	1546000	1957 Summicron	2.0	50
1546001	1546150	1957 Summarit	1.4	50
1546151	1547000	1957 Focotar	4.5	50
1547001	1548000	1957 Elmar	4.0	90
1548001	1549000	1958 Telyt	4.5	200
1549001	1552000	1958 Elmar	2.8	50
1552001	1557000	1958 Summaron	3.5	35
1557001	1558000	1958 Summaron	5.6	28
1558001	1559000	1958 Elmar	4.0	90
1559001	1559100	1958 Telyt	4.5	200
1559101	1562000	1958 Hektor	4.5	135
1562001	1566000	1958 Summaron	3.5	35
1566001	1567000	1958 Focotar	4.5	50
1567001	1572000	1958 Summicron	2.0	50
1572001	1574000	1958 Elmar	4.0	90
1574001	1578000	1958 Elmar	2.8	50
1578001	1578500	1958 Focotar	4.5	95
1578501	1580000	1958 Summicron	2.0	50
1580001	1581000	1958 Summicron	2.0	90
1581001	1583000	1958 Summicron	2.0	50
1583001	1583100	1958 Super-Angulon	4.0	21
1583101	1585000	1958 Hektor	4.5	135
1585001	1585070	1958 Elmarit	2.8	90
1585071	1585075	1958 Elmar	4.0	90
1585076	1585100	1958 Freigehalten		
1585101	1588000	1958 Summicron	2.0	50
1588001	1589000	1958 Focotar	4.5	50
1589001	1592000	1958 Elmar	2.8	50
1592001	1594000	1958 Summicron	2.0	50
1594001	1597000	1958 Summaron	3.5	35
1597001	1600000	1958 Summicron	2.0	50
1600001	1603000	1958 Elmar	2.8	50
1603001	1604000	1958 Elmar	4.0	90
1604001	1605000	1958 Super-Angulon	4.0	21
1605001	1605500	1958 Focotar	4.5	60
1605501	1608000	1958 Summicron	2.0	50
1608001	1611000	1958 Hektor	4.5	135
1611001	1612000	1958 Focotar	4.5	50
1612001	1612300	1958 Telyt	4.5	200
1612301	1613000	1958 Focotar	4.5	95
1613001	1615000	1958 Summaron	3.5	35
1615001	1616000	1958 Summaron	2.8	35
1616001	1616200	1958 Telyt	5	400
1616201	1617000	1958 Focotar	4.5	50
1617001	1621000	1958 Elmar	2.8	50
1621001	1623000	1958 Hektor	4.5	135
1623001	1624000	1958 Summicron	2.0	50
1624001	1627000	1958 Elmar	2.8	50
1627001	1630000	1958 Summaron	2.8	35
1630001	1630500	1958 Elmar	4.0	90
1630501	1632500	1958 Summicron	2.0	35
1632501	1638500	1958 Elmar	2.8	50
1638501	1640500	1958 Summaron	3.5	35
1640501	1640600	1958 Elmarit	2.8	90
1640601	1642000	1958 Summilux	1.4	50
1642001	1643000	1958 Hektor	4.5	135
1643001	1644000	1958 Focotar	4.5	50
1644001	1645000	1958 Summilux	1.4	50
1645001	1645300	1958 Telyt	5	400
1645301	1647000	1959 Super-Angulon	4.0	21
1647001	1648000	1959 Hektor	4.5	135
1648001	1649000	1959 Hektor	4.5	135
1649001	1650000	1959 Elmarit	2.8	90
1650001	1651000	1959 Hektor	2.5	125
1651001	1652000	1959 Summicron	2.0	90
1652001	1652200	1959 Summicron	2.0	35
1652201	1652450	1959 Summicron	2.0	35
1652451	1653450	1959 Summicron	2.0	90
1653451	1657450	1959 Summicron	2.0	35
1657451	1659000	1959 Elmarit	2.8	90
1659001	1660000	1959 Hektor	4.5	135
1660001	1662000	1959 Summilux	1.4	50
1662001	1664000	1959 Summaron	2.8	35
1664001	1668000	1959 Summaron	2.8	35

1668001	1671000	1959 Elmar	2.8	50	1747001	1748000	1960 Focotar	4.5	50	
1671001	1672500	1959 Summicron	2.0	35	1748001	1749000	1960 Elmar	3.5	65	
1672501	1673500	1959 Super-Angulon	4.0	21	1749001	1749500	1960 Telyt	4.5	200	
1673501	1674500	1959 Focotar	4.5	50	1749501	1752000	1960 Summicron	2.0	50	
1674501	1675500	1959 Super-Angulon	4.0	21	1752001	1753000	1960 Elmarit	2.8	90	
1675501	1676000	1959 Focotar	4.5	60	1753001	1754000	1960 Telyt	4.5	200	
1676001	1677000	1959 Super-Angulon	4.0	21	1754001	1756000	1960 Summaron	2.8	35	
1677001	1680000	1959 Summaron	2.8	35	1756001	1757000	1960 Elmarit	2.8	90	
1680001	1682000	1959 Summicron	2.0	90	1757001	1760000	1960 Summilux	1.4	50	
1682001	1682500	1959 Telyt	4.5	200	1760001	1760600	1960 Hektor	2.5	125	
1682501	1683000	1959 Telyt	4.5	200	1760601	1762000	1960 Elmarit	2.8	90	
1683001	1686000	1959 Elmarit	2.8	90	1762001	1765000	1960 Summicron	2.0	50	
1686001	1688000	1959 Summicron	2.0	35	1765001	1766200	1960 Summilux	1.4	35	
1688001	1689500	1959 Summilux	1.4	50	1766201	1768000	1960 Elmar	4.0	90	
1689501	1690500	1959 Hektor	4.5	135	1768001	1771000	1960 Elmar	4.0	135	
1690501	1690800	1959 Summaron	3.5	35	1771001	1774000	1960 Vorsatz 90mm			
1690801	1691700	1959 Summilux	1.4	50	1774001	1777000	1960 Elmar	4.0	135	
1691701	1692000	1959 V-Elmar	4.0	100	1777001	1780000	1960 Summilux	1.4	35	
1692001	1694000	1959 Elmarit	2.8	90	1780001	1782000	1960 Summicron	2.0	35	
1694001	1697000	1959 Summaron	2.8	35	1782001	1784000	1960 Summaron	2.8	35	
1697001	1697750	1959 Elmar	3.5	65	1784001	1788000	1960 Summicron	2.0	50	
1697751	1700000	1959 Elmar	2.8	50	1788001	1790000	1960 Summilux	1.4	50	
1700001	1701000	1959 Elmar	4.0	90	1790001	1800000	1960 Dygon-Vorsatz	2.0	9	
1701001	1701500	1959 Focotar	4.5	60	1800001	1801000	1960 Focotar	4.5	50	
1701501	1704000	1959 Summilux	1.4	50	1801001	1804000	1960 Elmar	4.0	135	
1704001	1709000	1959 Summicron	2.0	50	1804001	1805000	1960 V-Elmar	4.5	100	
1709001	1710000	1959 Elmarit	2.8	90	1805001	1808000	1960 Elmarit	2.8	90	
1710001	1711000	1959 Telyt	4.5	200	1808001	1809000	1960 Summaron	2.8	35	
1711001	1712000	1959 Focotar	4.5	50	1809001	1810000	1960 Focotar	4.5	60	
1712001	1714000	1959 Elmar	4.0	90	1810001	1811000	1960 Summaron	2.8	35	
1714001	1714500	1959 V-Elmar	4.5	100	1811001	1814000	1960 Summicron	2.0	50	
1714501	1717000	1959 Super-Angulon	4.0	21	1814001	1816000	1960 Summaron	2.8	35	
1717001	1720000	1960 Hektor	4.5	135	1816001	1817000	1960 Focotar	4.5	50	
1720001	1721500	1960 Elmar	3.5	65	1817001	1819000	1960 Summicron	2.0	90	
1721501	1725000	1960 Elmar	2.8	50	1819001	1822000	1960 Elmar	2.8	50	
1725001	1727000	1960 Elmar	4.0	90	1822001	1823000	1960 Elmar	4.0	90	
1727001	1730000	1960 Elmar	2.8	50	1823001	1824000	1960 Elmar	3.5	65	
1730001	1731100	1960 Summilux	1.4	35	1824001	1827000	1960 Elmar	4.0	135	
1731101	1733000	1960 Summaron	2.8	35	1827001	1830000	1961 Elmar	4.0	90	
1733001	1734000	1960 Elmar	4.0	135	1830001	1831000	1961 Telyt	4.5	200	
1734001	1734500	1960 Projektion-Elmar	2.8	50	1831001	1838000	1961 Summicron	2.0	50	
1734501	1735000	1960 Focotar	4.5	50	1838001	1840000	1961 Elmar	2.8	50	
1735001	1737000	1960 Elmarit	2.8	90	1840001	1841000	1961 Focotar	4.5	50	
1737001	1740000	1960 Hektor	4.5	135	1841001	1844000	1961 Elmar	3.5	65	
1740001	1743500	1960 Summicron	2.0	90	1844001	1846000	1961 Summilux	1.4	50	
1743501	1746500	1960 Summicron	2.0	35	1846001	1847000	1961 Projektion-Elmar	2.8	50	
1746501	1747000	1960 Telyt	5	400	1847001	1850000	1961 Free			

242

Serial From	Serial To	Year / Lens	f	mm
1850001	1851000	1961 Telyt	4.8	280
1851001	1852000	1961 Telyt	4.0	200
1852001	1854000	1961 Summicron	2.0	35
1854001	1854110	1961 Repro	2.0	50
1854111	1875000	1961 Dygon-Vorsatz	2.0	9
1875001	1875500	1961 Summaron	5.6	28
1875501	1876500	1961 Telyt	5	400
1876501	1878000	1961 Focotar	4.5	50
1878001	1880000	1961 Elmarit	2.8	90
1880001	1883000	1961 Elmar	4.0	135
1883001	1884000	1961 Summilux	1.4	50
1884001	1884100	1961 Elmar	4.0	135
1884101	1885000	1961 Summilux	1.4	50
1885001	1888000	1961 Summicron	2.0	50
1888001	1889000	1961 Telyt	4.0	200
1889001	1890000	1961 Focotar	4.5	50
1890001	1894800	1961 Elmar	4.0	135
1894801	1896000	1961 Summicron	2.0	50
1896001	1897000	1961 Focotar	4.5	50
1897001	1899000	1961 Summilux	1.4	50
1899001	1900000	1961 Telyt	4.0	200
1900001	1901000	1961 Telyt	4.8	280
1901001	1903000	1961 Elmar	4.0	135
1903001	1906000	1961 Summaron	2.8	35
1906001	1909000	1961 Elmar	4.0	135
1909001	1912000	1961 Elmar	2.8	50
1912001	1912100	1961 Dygon		
1912101	1913000	1961 Focotar	4.5	50
1913001	1914000	1962 Elmar	4.0	90
1914001	1915000	1962 Focotar	4.5	50
1915001	1917000	1962 Projektion-Elmar	2.8	50
1917001	1920000	1962 Elmarit	2.8	90
1920001	1921000	1962 Elmar	4.0	90
1921001	1924000	1962 Summaron	2.8	35
1924001	1927000	1962 Summicron	2.0	50
1927001	1929000	1962 Summilux	1.4	50
1929001	1930200	1962 Summicron	2.0	35
1930201	1932700	1962 Summaron	2.8	35
1932701	1934000	1962 Elmar	2.8	50
1934001	1936000	1962 Elmar	2.8	50
1936001	1937000	1962 Elmar	4.0	90
1937001	1940000	1962 Dygon	2.0	6.5
1940001	1940500	1962 Dygon	2.0	36
1940501	1941000	1962 Summicron-R	2.0	50
1941001	1941500	1962 Telyt	4.0	200
1941501	1942000	1962 IR-Summar		40
1942001	1945000	1962 Summicron	2.0	50
1945001	1947000	1962 Summilux	1.4	50
1947001	1950000	1962 Summaron	2.8	35
1950001	1951000	1962 Freigehalten		
1951001	1953000	1962 Summicron	2.0	50
1953001	1954000	1962 IR-Summar		40
1954001	1957000	1962 Summicron	2.0	50
1957001	1958000	1962 Elmarit	2.8	135
1958001	1959000	1962 Focotar	4.5	50
1959001	1961000	1962 Dygon	2.0	6.5
1961001	1964000	1962 Summicron	2.0	50
1964001	1965000	1962 Elmar	4.0	135
1965001	1966000	1962 Elmarit-R	2.8	90
1966001	1967000	1962 IR-Summar		40
1967001	1967100	1962 Elmarit-R	2.8	135
1967101	1968100	1962 Super-Angulon	4.0	21
1968101	1968300	1963 Dygon	2.0	9
1968301	1970000	1963 Dygon	2.0	36
1970001	1970500	1963 Telyt	4.0	200
1970501	1972000	1963 Summicron	2.0	35
1972001	1972100	1963 Elmarit-R	2.8	35
1972101	1972600	1963 Telyt	4.0	200
1972601	1974000	1963 Dygon	2.0	36
1974001	1975000	1963 Focotar	4.5	50
1975001	1976000	1963 IR-Summar		40
1976001	1977000	1963 Dygon	2.0	36
1977001	1978000	1963 IR-Summar		40
1978001	1978750	1963 V-Elmar	4.5	100
1978751	1979500	1963 Focotar	4.5	60
1979501	1981000	1963 Projektion-Elmar	2.8	50
1981001	1982000	1963 Dygon	2.0	36
1982001	1983000	1963 IR-Summar		40
1983001	1983900	1963 Summicron	2.0	90
1983901	1984400	1963 Elmarit	2.8	90
1984401	1988000	1963 Summicron	2.0	50
1988001	1989000	1963 IR-Summar		40
1989001	1991000	1963 Elmar	2.8	50
1991001	1993000	1963 Focotar	4.5	50
1993001	1993900	1963 Telyt	4.8	280
1993901	1995000	1963 IR-Summar		40
1995001	1995500	1963 Elmarit-R	2.8	35
1995501	1995900	1963 Elmarit-R	2.8	135
1995901	1996000	1963 Elmarit-R	2.8	135
1996001	1999000	1963 Summicron	2.0	35
1999001	1999998	1963 Summicron-R	2.0	50
1999999	2000001	1963 Summilux	1.4	50
2000002	2001000	1963 Summicron-R	2.0	50
2001001	2002000	1963 Elmarit	2.8	90

2002001	2004000	1963 Summicron-R	2.0	50	2063501	2065500	1964 Elmarit-R	2.8	35
2004001	2006000	1963 Dygon	2.0	36	2065501	2067000	1964 Summicron	2.0	35
2006001	2007500	1963 Summaron	2.8	35	2067001	2068500	1964 Elmar	3.5	65
2007501	2008500	1963 Elmar	4.0	135	2068501	2069500	1964 Summicron	2.0	90
2008501	2009500	1963 IR-Summar		40	2069501	2071500	1964 Tele-Elmarit	2.8	90
2009501	2011000	1963 Summicron	2.0	35	2071501	2073500	1964 Summilux	1.4	50
2011001	2011700	1963 Elmarit	2.8	135	2073501	2074500	1964 Elmar	2.8	50
2011701	2013700	1963 Elmarit-R	2.8	90	2074501	2077000	1964 Dygon	2.0	9
2013701	2015700	1963 Dygon	2.0	36	2077001	2077500	1964 Telyt	5	400
2015701	2016700	1964 Elmar	3.5	65	2077501	2078500	1965 Elmarit-R	2.8	90
2016701	2018000	1964 Projektion-Elmar	2.8	50	2078501	2080500	1965 Summicron-R	2.0	50
2018001	2020000	1964 Elmarit-R	2.8	135	2080501	2082500	1965 Summaron	2.8	35
2020001	2022000	1964 Elmarit-R	2.8	35	2082501	2082800	1965 Tele-Elmarit	2.8	180
2022001	2023200	1964 IR-Summar		40	2082801	2084800	1965 Tele-Elmar	4.0	135
2023201	2025000	1964 Dygon	2.0	36	2084801	2088800	1965 Elmarit	2.8	90
2025001	2026000	1964 Summicron	2.0	90	2088801	2090800	1965 Elmar	4.0	90
2026001	2026750	1964 Focotar	4.5	60	2090801	2091500	1965 Focotar	4.5	50
2026751	2027500	1964 V-Elmar	4.5	100	2091501	2093500	1965 Summicron	2.0	50
2027501	2028000	1964 Super-Angulon	4.0	21	2093501	2094500	1965 Elmarit-R	2.8	135
2028001	2029000	1964 Summilux	1.4	50	2094501	2095500	1965 Elmarit-R	2.8	90
2029001	2030000	1964 Projektion-Elmar	2.8	50	2095501	2097500	1965 Summicron	2.0	50
2030001	2031000	1964 Focotar	4.5	50	2097501	2097900	1965 Elmar	4.0	90
2031001	2033000	1964 Summicron	2.0	50	2097901	2099900	1965 Summicron	2.0	35
2033001	2034000	1964 Summicron-R	2.0	50	2099901	2100900	1965 Elmarit-R	2.8	35
2034001	2035000	1964 Elmarit-R	2.8	35	2100901	2102900	1965 Summaron	2.8	35
2035001	2036000	1964 Super-Angulon	4.0	21	2102901	2103900	1965 Summicron	2.0	35
2036001	2037000	1964 Summicron	2.0	50	2103901	2105800	1965 Focotar	4.5	50
2037001	2038000	1964 Projektion-Elmar	2.8	50	2105801	2106800	1965 Tele-Elmar	4.0	135
2038001	2038700	1964 Elmarit	2.8	135	2106801	2108800	1965 Summicron	2.0	50
2038701	2039700	1964 Summicron-R	2.0	50	2108801	2110800	1965 Elmarit-R	2.8	90
2039701	2040700	1964 Summilux	1.4	50	2110801	2113800	1965 Summicron-R	2.0	50
2040701	2041700	1964 Elmarit-R	2.8	135	2113801	2114550	1965 Focotar	4.5	60
2041701	2042700	1964 Elmarit-R	2.8	35	2114551	2117550	1965 Summicron	2.0	50
2042701	2044000	1964 Focotar	4.5	50	2117551	2119150	1965 IR		29,65
2044001	2046000	1964 Elmar	2.8	90	2119151	2121150	1965 Elmar	2.8	50
2046001	2047000	1964 Tele-Elmar	4.0	135	2121151	2122650	1965 Elmar	3.5	65
2047001	2048500	1964 Summicron	2.0	35	2122651	2123650	1965 Telyt	4.8	280
2048501	2049500	1964 Summilux	1.4	50	2123651	2125650	1965 Elmar	4.0	90
2049501	2051000	1964 Summaron	2.8	35	2125651	2129950	1965 Elmarit	2.8	90
2051001	2052000	1964 Elmarit-R	2.8	135	2129951	2131950	1965 Elmarit-R	2.8	90
2052001	2054000	1964 Summicron	2.0	50	2131951	2132950	1965 Elmarit-R	2.8	135
2054001	2056000	1964 Super-Angulon	4.0	21	2132951	2134950	1965 Summicron	2.0	35
2056001	2057500	1964 Super-Angulon-R	4.0	21	2134951	2136950	1965 Summicron-R	2.0	50
2057501	2059500	1964 Super-Angulon	4.0	21	2136951	2139950	1965 Elmarit-R	2.8	135
2059501	2060500	1964 Focotar	4.5	50	2139951	2142950	1965 Summicron	2.0	50
2060501	2061500	1964 Summilux	1.4	35	2142951	2143450	1965 V-Elmar	4.0	100
2061501	2063500	1964 Elmarit	2.8	28	2143451	2145450	1965 Tele-Elmar	4.0	135

From	To	Year / Model	Aperture	Focal
2145451	2147450	1965 Summicron-R	2.0	50
2147451	2148550	1965 Tele-Elmarit	2.8	90
2148551	2150550	1965 Elmarit-R	2.8	90
2150551	2151550	1965 Summicron	2.0	90
2151551	2152550	1965 Elmarit	2.8	135
2152551	2154550	1965 Summaron	2.8	35
2154551	2154900	1965 Elmarit-R	2.8	35
2154901	2155550	1965 Elmarit-R	2.8	135
2155551	2156300	1965 Focotar	4.5	50
2156301	2157000	1966 Telyt	4.0	200
2157001	2159000	1966 Summicron-R	2.0	50
2159001	2161000	1966 Summicron	2.0	50
2161001	2161500	1966 Elmarit-R	2.8	180
2161501	2162500	1966 Elmar	2.8	50
2162501	2164500	1966 IR		29,65
2164501	2166500	1966 Summicron-R	2.0	50
2166501	2167700	1966 Summilux	1.4	35
2167701	2168700	1966 Summicron	2.0	35
2168701	2170700	1966 Elmarit-R	2.8	35
2170701	2171700	1966 Elmarit-R	2.8	90
2171701	2173700	1966 Elmarit-R	2.8	135
2173701	2175700	1966 Summicron-R	2.0	50
2175701	2176700	1966 Telyt	4.0	200
2176701	2176900	1966 Noctilux	1.2	50
2176901	2178900	1966 Elmarit-R	2.8	35
2178901	2180900	1966 Summicron-R	2.0	50
2180901	2182900	1966 Summicron	2.0	50
2182901	2184900	1966 IR		29,65
2184901	2186900	1966 Elmarit-R	2.8	35
2186901	2188900	1966 Elmar	2.8	50
2188901	2190900	1966 Tele-Elmar	4.0	135
2190901	2192900	1966 Summicron-R	2.0	50
2192901	2194900	1966 Elmarit-R	2.8	135
2194901	2196900	1966 Summicron	2.0	35
2196901	2198100	1966 Elmarit	2.8	28
2198101	2199100	1966 Summilux	1.4	50
2199101	2201100	1966 Summicron-R	2.0	50
2201101	2203100	1966 Elmarit-R	2.8	35
2203101	2204100	1966 Summicron	2.0	90
2204101	2206100	1966 Summicron-R	2.0	50
2206101	2208100	1966 Tele-Elmar	4.0	135
2208101	2210100	1966 Elmarit-R	2.8	90
2210101	2212100	1966 IR		29,65
2212101	2212300	1966 Telyt	5.6	400
2212301	2212500	1966 Telyt	5.6	560
2212501	2213000	1966 Tele-Elmar	4.0	135
2213001	2215000	1966 Elmarit	2.8	90
2215001	2215200	1966 Elmarit	2.8	90
2215201	2216200	1966 Tele-Elmarit	2.8	90
2216201	2217200	1966 Telyt	4.8	280
2217201	2219200	1967 Summaron	2.8	35
2219201	2220200	1967 Focotar	4.5	50
2220201	2221200	1967 Summilux	1.4	50
2221201	2222200	1967 Summilux	1.4	35
2222201	2223200	1967 Summicron	2.0	35
2223201	2224000	1967 Elmarit	2.8	135
2224001	2226000	1967 Summicron-R	2.0	50
2226001	2226500	1967 Elmarit-R	2.8	180
2226501	2227000	1967 Telyt	5.6	400
2227001	2228000	1967 IR		29,65
2228001	2228300	1967 Telyt	5.6	560
2228301	2229300	1967 Summicron	2.0	50
2229301	2229800	1967 V-Elmar	4.0	100
2229801	2231800	1967 Summicron-R	2.0	50
2231801	2233800	1967 Tele-Elmar	4.0	135
2233801	2235800	1967 Summicron	2.0	50
2235801	2236500	1967 IR		29,65
2236501	2237000	1967 Focotar	4.5	60
2237001	2238000	1967 Elmar	2.8	50
2238001	2238200	1967 Elmar	3.5	65
2238201	2239000	1967 IR		29,65
2239001	2240000	1967 Telyt	4.0	200
2240001	2241000	1967 Summaron	2.8	35
2241001	2242000	1967 Focotar	4.5	50
2242001	2242050	1967 Telyt	6.8	400
2242051	2244050	1967 Summicron-R	2.0	50
2244051	2246050	1967 Elmarit-R	2.8	135
2246051	2247150	1967 Summicron	2.0	90
2247151	2247650	1967 Super-Angulon	3.4	21
2247651	2247900	1967 Noctilux	1.2	50
2247901	2249900	1967 Elmarit-R	2.8	180
2249901	2251900	1967 IR		29,65
2251901	2252400	1967 Telyt	5.6	400
2252401	2254400	1967 Elmarit-R	2.8	35
2254401	2255400	1968 Noctilux	1.2	50
2255401	2257400	1968 Summicron-R	2.0	50
2257401	2258400	1968 Tele-Elmarit	2.8	90
2258401	2258900	1968 Elmar	3.5	65
2258901	2259900	1968 Elmarit	2.8	135
2259901	2260500	1968 Focotar	4.5	50
2260501	2260600	1968 Telyt	6.8	400
2260601	2260750	1968 V-Elmar	4.0	100
2260751	2261000	1968 V-Elmar	4.0	100
2261001	2262000	1968 Telyt	5.6	560

2262001	2264250	1968 IR		29,65	2319001	2320000	1969 Focotar	4.5	50
2264251	2264750	1968 Focotar	4.5	60	2320001	2320300	1969 IR		29,65
2264751	2265250	1968 Focotar	4.5	50	2320301	2324300	1969 Summicron-R	2.0	50
2265251	2267250	1968 Summicron-R	2.0	50	2324301	2326300	1969 Elmarit	2.8	135
2267251	2269250	1968 Elmarit-R	2.8	90	2326301	2327800	1969 Elmar	2.8	50
2269251	2270250	1968 Summicron	2.0	50	2327801	2328300	1969 Super-Angulon	3.4	21
2270251	2274250	1968 Summicron-R	2.0	50	2328301	2328800	1969 Focotar	4.5	60
2274251	2276250	1968 Summicron	2.0	35	2328801	2330800	1969 Summicron	2.0	35
2276251	2278250	1968 Elmarit-R	2.8	35	2330801	2332800	1969 Summicron	2.0	50
2278251	2278750	1968 Focotar	4.5	50	2332801	2333800	1969 Summicron	2.0	90
2278751	2279750	1968 Summicron	2.0	50	2333801	2335800	1969 Elmarit-R	2.8	90
2279751	2279800	1968 Summaron	5.6	28	2335801	2336800	1969 Focotar	4.5	50
2279801	2279830	1968 Super-Angulon-R	3.4	21	2336801	2338800	1969 Elmarit-R	2.8	35
2279831	2279846	1968 Telyt	6.8	400	2338801	2340800	1969 Summicron	2.0	50
2279847	2279850	1968 Freigehalten			2340801	2342300	1969 Telyt	4.8	280
2279851	2280850	1968 Makro-Elmar-R	4.0	100	2342301	2345300	1969 Tele-Elmarit	2.8	90
2280851	2283350	1968 Elmarit-R	2.8	180	2345301	2347300	1969 Summilux	1.4	50
2283351	2283950	1968 Super-Angulon	4.0	21	2347301	2348300	1969 Summilux	1.4	35
2283951	2284450	1968 Focotar	4.5	50	2348301	2349300	1969 Focotar	4.5	50
2284451	2284950	1968 Focotar	4.5	60	2349301	2351300	1969 Summicron	2.0	50
2284951	2285450	1968 V-Elmar	4.0	100	2351301	2353300	1969 Summicron-R	2.0	50
2285451	2286450	1968 Summicron	2.0	35	2353301	2354300	1969 Super-Angulon	4.0	21
2286451	2287950	1968 Tele-Elmarit	2.8	90	2354301	2356300	1969 Elmarit-R	2.8	180
2287951	2288950	1968 Elmar	3.5	65	2356301	2358300	1969 Summicron	2.0	50
2288951	2289950	1968 Elmarit	2.8	135	2358301	2360000	1969 Summicron-R	2.0	50
2289951	2290950	1968 Summilux	1.4	35	2360001	2362000	1969 Summicron-R	2.0	50
2290951	2291950	1968 Macro-Elmar-R	4.0	100	2362001	2364000	1969 Elmarit-R	2.8	135
2291951	2292050	1968 Elmarit	2.8	90	2364001	2366000	1969 Elmarit-R	2.8	35
2292051	2292800	1968 Super-Angulon	3.4	21	2366001	2368000	1969 Summicron-R	2.0	50
2292801	2294000	1968 IR		29,65	2368001	2369000	1969 Focotar	4.5	50
2294001	2296350	1968 Summicron	2.0	50	2369001	2369500	1969 Focotar	4.5	60
2296351	2298350	1968 Elmarit-R	2.8	135	2369501	2370000	1969 V-Elmar	4.0	100
2298351	2298950	1968 Telyt	4.8	280	2370001	2370800	1969 Telyt	6.8	400
2298951	2299950	1968 Focotar	4.5	50	2370801	2371800	1969 Summicron	2.0	90
2299951	2303950	1968 Summicron-R	2.0	50	2371801	2372300	1969 Telyt	4.0	200
2303951	2305150	1968 Elmarit	2.8	90	2372301	2372800	1969 Super-Angulon	3.4	21
2305151	2307150	1968 Elmarit-R	2.8	135	2372801	2374800	1969 Elmarit	2.8	90
2307151	2307450	1968 Summicron	2.0	50	2374801	2374900	1969 Elmarit	2.8	90
2307451	2307750	1968 Summicron	2.0	35	2374901	2376900	1969 Elmarit-R	2.8	90
2307751	2308250	1968 Telyt	5.6	400	2376901	2378900	1969 Elmarit-R	2.8	135
2308251	2309750	1968 Summilux	1.4	50	2378901	2379900	1969 Elmar	3.5	65
2309751	2312750	1968 Summaron	2.8	35	2379901	2380700	1969 Telyt	6.8	400
2312751	2314750	1969 Summicron	2.0	35	2380701	2382700	1969 Summicron-R	2.0	50
2314751	2314800	1969 Summicron	2.0	50	2382701	2384700	1969 Tele-Elmar	4.0	135
2314801	2316000	1969 Elmarit	2.8	28	2384701	2385700	1969 Focotar	4.5	50
2316001	2318400	1969 Summicron	2.0	35	2385701	2387700	1970 Summicron	2.0	50
2318401	2319000	1969 Super-Angulon	4.0	21	2387701	2388200	1970 IR		29,65

246

2388201	2390200	1970 Summicron-R	2.0	50
2390201	2391200	1970 Macro-Elmar-R	4.0	100
2391201	2393400	1970 Summilux	1.4	35
2393401	2395400	1970 Summicron	2.0	35
2395401	2396400	1970 Focotar	4.5	60
2396401	2398400	1970 Super-Angulon	4.0	21
2398401	2400000	1970 Elmarit-R	2.8	135
2400001	2402000	1970 Summicron-R	2.0	90
2402001	2404000	1970 Summicron-R	2.0	35
2404001	2406000	1970 Elmarit-R	2.8	135
2406001	2407000	1970 Telyt-R	4.0	250
2407001	2409000	1970 Summicron	2.0	50
2409001	2411000	1970 Elmarit-R	2.8	35
2411001	2411020	1970 Elmarit-R	2.8	28
2411021	2411040	1970 Summilux-R	1.4	50
2411041	2411060	1970 Telyt	6.8	560
2411061	2411061	1970 Telyt-S	6.3	800
2411062	2411096	1970 Hektor		
2411097	2411100	1970 Telyt	5.6	560
2411101	2413100	1970 Summicron-R	2.0	50
2413101	2413600	1970 Summicron	2.0	90
2413601	2414100	1970 Macro-Elmarit-R	2.8	60
2414101	2416100	1970 Elmarit-R	2.8	90
2416101	2417200	1970 Macro-Elmar-R	4.0	100
2417201	2417700	1970 Super-Angulon	3.4	21
2417701	2418200	1970 V-Elmar	4.0	100
2418201	2420200	1970 Summilux	1.4	50
2420201	2422200	1970 Tele-Elmar	4.0	135
2422201	2424200	1970 Summicron-R	2.0	50
2424201	2425700	1970 Elmarit	2.8	135
2425701	2426200	1970 Focotar	4.5	60
2426201	2426300	1970 PA-Curtagon	4.0	35
2426301	2428300	1970 Elmarit	2.8	90
2428301	2428400	1970 Elmarit	2.8	90
2428401	2428750	1970 Elmarit	2.8	90
2428751	2430750	1970 Elmarit-R	2.8	35
2430751	2432750	1970 Summicron-R	2.0	50
2432751	2434750	1970 Summicron	2.0	50
2434751	2435750	1970 Telyt	6.8	400
2435751	2437750	1970 Summicron-R	2.0	50
2437751	2438000	1970 Summicron	2.0	50
2438001	2440000	1970 Summicron	2.0	50
2440001	2442000	1970 Elmarit-R	2.8	28
2442001	2444000	1970 Elmarit-R	2.8	90
2444001	2446000	1970 Summicron	2.0	50
2446001	2448000	1970 Summicron	2.0	35
2448001	2450000	1970 Super-Angulon	4.0	21
2450001	2452000	1970 Elmarit-R	2.8	35
2452001	2453500	1970 PA-Curtagon	4.0	35
2453501	2455500	1970 Summicron	2.0	50
2455501	2457500	1970 Elmarit-R	2.8	180
2457501	2458500	1970 Elmar	3.5	65
2458501	2459500	1970 Tele-Elmar	4.0	135
2459501	2460500	1970 Elmarit	2.8	28
2460501	2462500	1970 Summicron	2.0	35
2462501	2464500	1970 Summicron-R	2.0	90
2464501	2466500	1970 Summicron-R	2.0	35
2466501	2468500	1970 Elmarit-R	2.8	135
2468501	2470500	1971 Elmarit-R	2.8	35
2470501	2472500	1971 Summilux-R	1.4	50
2472501	2473250	1971 Elmar	2.8	50
2473251	2473750	1971 Super-Angulon	3.4	21
2473751	2474600	1971 IR		29,65
2474601	2475000	1971 V-Elmar	4.0	100
2475001	2477000	1971 Summilux-R	1.4	50
2477001	2477500	1971 Focotar	4.5	60
2477501	2477700	1971 V-Elmar	4.0	100
2477701	2478700	1971 Telyt	6.8	400
2478701	2480700	1971 Elmarit-R	2.8	28
2480701	2481100	1971 IR-Summar		40
2481101	2482200	1971 Tele-Elmar	4.0	135
2482201	2483200	1971 Telyt	6.8	560
2483201	2485200	1971 Summicron	2.0	35
2485201	2487200	1971 Super-Angulon	4.0	21
2487201	2489200	1971 Summicron-R	2.0	50
2489201	2491200	1971 Tele-Elmarit	2.8	90
2491201	2491515	1971 IR-Summar		40
2491516	2491530	1971 IR		29,65
2491531	2491550	1971 Freigehalten		
2491551	2492050	1971 PA-Curtagon	4.0	35
2492051	2494050	1971 Summilux-R	1.4	50
2494051	2495050	1971 Telyt-R	4.0	250
2495051	2496100	1971 Macro-Cinegon	1,8	10
2496101	2497100	1971 Telyt	6.8	560
2497101	2498100	1971 Macro-Elmarit-R	2.8	60
2498101	2499100	1971 Elmarit-R	2.8	180
2499101	2499150	1971 Summaron Post	5.6	28
2499151	2499650	1971 PA-Curtagon	4.0	35
2499651	2500650	1971 Summicron	2.0	90
2500651	2501000	1971 Telyt-S	6.3	800
2501001	2503000	1971 Summicron-R	2.0	50
2503001	2503100	1971 Elmar	2.8	50
2503101	2505100	1972 Summilux	1.4	50
2505101	2505600	1972 Elmar-C	4.0	90

From	To	Year / Lens	Aperture	Focal
2505601	2507600	1972 Summicron-R	2.0	90
2507601	2509600	1972 Summicron-C	2.0	40
2509601	2511600	1972 Elmarit-R	2.8	28
2511601	2512600	1972 Elmarit-R	2.8	180
2512601	2513100	1972 Elmarit-C	2.8	40
2513101	2513600	1972 Macro-Elmarit-R	2.8	60
2513601	2514100	1972 Freigehalten		
2514101	2515100	1972 Telyt	6.8	400
2515101	2515500	1972 V-Elmar	4.0	100
2515501	2517550	1972 Summilux-R	1.4	50
2517551	2517850	1972 IR		29,65
2517851	2518100	1972 Elmarit-R	2.8	35
2518101	2520100	1972 Summicron	2.0	50
2520101	2520400	1972 Tele-Elmarit	2.8	90
2520401	2522400	1972 Summicron-R	2.0	50
2522401	2522500	1972 Summicron	2.0	50
2522501	2522800	1972 Super-Angulon	3.4	21
2522801	2523800	1972 Elmarit	2.8	90
2523801	2524800	1972 Elmarit	2.8	28
2524801	2525800	1972 Telyt-R	4.0	250
2525801	2526800	1972 Macro-Cinegon	1,8	10
2526801	2527500	1972 Focotar	4.5	60
2527501	2529600	1972 Summicron-R	2.0	50
2529601	2531600	1972 Elmarit-R	2.8	135
2531601	2533850	1972 Elmarit-R	2.8	28
2533851	2536250	1972 Summicron	2.0	50
2536251	2538250	1972 Elmarit-R	2.8	90
2538251	2542250	1972 Summicron	2.0	35
2542251	2542500	1972 V-Elmar	4.0	100
2542501	2543500	1972 Elmarit-R	2.8	180
2543501	2544500	1972 Elmarit-R	2.8	28
2544501	2545700	1972 Summicron-R	2.0	90
2545701	2545950	1972 Summicron-R	2.0	35
2545951	2546950	1972 Telyt-R	4.0	250
2546951	2547550	1972 Elmar-C	4.0	90
2547551	2549550	1972 Summilux	1.4	35
2549551	2550550	1972 Tele-Elmar	4.0	135
2550551	2554550	1972 Summicron-C	2.0	40
2554551	2555550	1972 Elmarit-R	2.8	35
2555551	2556550	1972 Macro-Elmarit-R	2.8	60
2556551	2557550	1973 Noctilux	1.2	50
2557551	2558550	1973 Telyt	6.8	400
2558551	2568550	1973 Summicron-C	2.0	40
2568551	2570550	1973 Summilux	1.4	50
2570551	2580550	1973 Elmar-C	4.0	90
2580551	2582550	1973 Summicron-R	2.0	50
2582551	2583000	1973 V-Elmar	4.0	100
2583001	2583500	1973 Super-Angulon	3.4	21
2583501	2585500	1973 Summicron	2.0	50
2585501	2588500	1973 Tele-Elmarit-M	2.8	90
2588501	2590500	1973 Summicron-R	2.0	50
2590501	2600500	1973 Summicron-C	2.0	40
2600501	2601000	1973 Macro-Elmarit-R	2.8	60
2601001	2608500	1973 Elmar-C	4.0	90
2608501	2610500	1973 Summicron	2.0	50
2610501	2613000	1973 Elmarit-R	2.8	135
2613001	2613100	1973 Summicron-R	2.0	35
2613101	2615100	1973 Super-Angulon	4.0	21
2615101	2617100	1973 Summicron-R	2.0	35
2617101	2618100	1973 Elmar	3.5	65
2618101	2620100	1973 Summicron-R	2.0	35
2620101	2621100	1973 Elmarit-R	2.8	35
2621101	2622100	1973 Elmarit-R	2.8	135
2622101	2622600	1973 Macro-Elmarit-R	2.8	60
2622601	2623100	1973 Macro-Elmarit-R	2.8	60
2623101	2623600	1973 Macro-Elmar-R	4.0	100
2623601	2624600	1973 Summicron-M	2.0	90
2624601	2625600	1973 Summilux	1.4	50
2625601	2626600	1973 Summilux	1.4	35
2626601	2627050	1973 IR		29,65
2627051	2628050	1973 Summicron-R	2.0	90
2628051	2629600	1973 Summilux	1.4	50
2629601	2630600	1973 Macro-Elmarit-R	2.8	60
2630601	2640600	1973 Summicron-C	2.0	40
2640601	2650600	1973 Elmar-C	4.0	90
2650601	2652600	1973 Summicron-R	2.0	50
2652601	2654600	1973 Tele-Elmar	4.0	135
2654601	2655000	1973 V-Elmar	4.0	100
2655001	2655900	1973 Macro-Cinegon	1,8	10
2655901	2656900	1973 Elmarit-M	2.8	135
2656901	2656950	1973 Summicron	2.0	50
2656951	2659450	1973 Tele-Elmarit	2.8	90
2659451	2660450	1973 Summicron-M	2.0	90
2660451	2661450	1973 Telyt-R	4.0	250
2661451	2663450	1973 Summicron-M	2.0	35
2663451	2665450	1974 Elmarit-R	2.8	135
2665451	2667450	1974 Summicron-R	2.0	50
2667451	2669450	1974 Elmarit-R	2.8	35
2669451	2671450	1974 Elmarit-R	2.8	28
2671451	2672700	1974 Focotar-2	4.5	50
2672701	2673200	1974 Super-Angulon	3.4	21
2673201	2674200	1974 Elmarit-R	2.8	180
2674201	2674700	1974 Focotar	4.5	60
2674701	2679700	1974 Summicron-C	2.0	40

2679701	2680700	1974 Summilux	1.4	35
2680701	2681200	1974 Elmar-C	4.0	90
2681201	2681700	1974 Macro-Elmar-R	4.0	100
2681701	2681800	1974 IR		
2681801	2682800	1974 Elmarit-M	2.8	135
2682801	2683000	1974 Fisheye-Elmarit-R	2.8	16
2683001	2693000	1974 Elmar-C	4.0	90
2693001	2694000	1974 Summicron-R	2.0	35
2694001	2694500	1974 Telyt-R	4.0	250
2694501	2695500	1974 Telyt-R	4.0	250
2695501	2697500	1974 Tele-Elmarit-M	2.8	90
2697501	2698500	1974 Macro-Elmarit-R	2.8	60
2698501	2698600	1974 Summicron	2.0	50
2698601	2699600	1974 Elmarit-R	2.8	180
2699601	2700600	1974 Focotar-2	4.5	50
2700601	2703600	1974 Summicron-R	2.0	50
2703601	2703800	1974 Vario-Elmar-R	4.5	80-200
2703801	2708800	1974 Summicron-C	2.0	40
2708801	2709800	1974 Macro-Elmarit-R	2.8	60
2709801	2711300	1974 Elmar-C	4.0	90
2711301	2711350	1974 Focotar-2	5.6	100
2711351	2713350	1974 Summicron-M	2.0	35
2713351	2713850	1974 Summicron-R	2.0	35
2713851	2714000	1974 Telyt	4.8	280
2714001	2715000	1974 Summicron-R	2.0	90
2715001	2718000	1974 Summicron-R	2.0	50
2718001	2718150	1974 Vario-Elmar-R	4.5	80-200
2718151	2718650	1974 Elmarit-R	2.8	24
2718651	2721000	1974 Summicron-C	2.0	40
2721001	2721320	1974 Elmarit	2.8	90
2721321	2721820	1974 Elmar-C	4.0	90
2721821	2722620	1974 Summilux	1.4	35
2722621	2724620	1974 Macro-Elmarit-R	2.8	60
2724621	2724920	1974 V-Elmar	4.0	100
2724921	2726920	1974 Elmarit-R	2.8	28
2726921	2728920	1974 Tele-Elmarit	2.8	135
2728921	2729420	1974 Summicron-R	2.0	35
2729421	2731420	1974 Elmarit-R	2.8	135
2731421	2731920	1974 Summicron-R	2.0	35
2731921	2731921	1974 Summicron	2.0	90
2731922	2731950	1975 Summicron	2.0	50
2731951	2733950	1975 Elmar-C	4.0	90
2733951	2734950	1975 Elmarit	2.8	28
2734951	2735950	1975 Elmarit-R	2.8	90
2735951	2736950	1975 Elmarit-R	2.8	19
2736951	2738450	1975 Elmar-C	4.0	90
2738451	2738600	1975 Focotar-2	5.6	100

2738601	2739600	1975 Focotar-2	4.5	50
2739601	2739630	1975 IR		
2739631	2741630	1975 Summicron	2.0	35
2741631	2747630	1975 Summicron-C	2.0	40
2747631	2748130	1975 Focotar	4.5	60
2748131	2748630	1975 Summicron-R	2.0	90
2748631	2749630	1975 Apo-Telyt-R	3.4	180
2749631	2750630	1975 Noctilux	1.0	50
2750631	2750750	1975 Summicron-M	2.0	35
2750751	2751050	1975 Super-Angulon	3.4	21
2751051	2752050	1975 Summicron	2.0	90
2752051	2753050	1975 Vario-Elmar-R	4.5	80-200
2753051	2754050	1975 Elmarit-R	2.8	180
2754051	2755050	1975 Focotar-2	4.5	50
2755051	2755350	1975 Fisheye-Elmarit-R	2.8	16
2755351	2756350	1975 Tele-Elmar	4.0	135
2756351	2757350	1975 Summicron	2.0	50
2757351	2757650	1975 Focotar-2	5.6	100
2757651	2757900	1975 Telyt	4.8	280
2757901	2758150	1975 Elmarit	2.8	28
2758151	2760150	1975 Summicron-R	2.0	50
2760151	2761150	1975 Summicron-R	2.0	90
2761151	2763150	1976 Macro-Elmarit-R	2.8	60
2763151	2763500	1976 V-Elmar	4.0	100
2763501	2766500	1976 Elmar-C	4.0	90
2766501	2768000	1976 Elmarit-R	2.8	24
2768001	2768500	1976 Elmarit	2.8	28
2768501	2768900	1976 Summilux	1.4	35
2768901	2769200	1976 Fisheye-Elmarit-R	2.8	16
2769201	2770200	1976 Elmarit-R	2.8	19
2770201	2771200	1976 Summicron-M	2.0	90
2771201	2773200	1976 Elmarit	2.8	135
2773201	2773850	1976 Vario-Elmar-R	4.5	80-200
2773851	2775850	1976 Summicron	2.0	35
2775851	2776350	1976 Elmarit-R	2.8	135
2776351	2776450	1976 Focotar-2	5.6	100
2776451	2777450	1976 Apo-Telyt-R	3.4	180
2777451	2777650	1976 Focotar-2	5.6	100
2777651	2781650	1976 Summicron-R	2.0	50
2781651	2782650	1976 Summicron-R	2.0	90
2782651	2783150	1976 Telyt-R	4.0	250
2783151	2783350	1976 Summicron-R	2.0	35
2783351	2783650	1976 Super-Angulon	3.4	21
2783651	2785650	1976 Elmarit-R	2.8	28
2785651	2786150	1976 Elmar-R	4.0	180
2786151	2786650	1976 Focotar	4.5	60
2786651	2788650	1976 Elmarit-R	2.8	35

2788651	2789650	1976 Elmarit-M	2.8	135	2850551	2851550	1977 Focotar-2	4.5	50	
2789651	2791150	1976 Vario-Elmar-R	4.5	80-200	2851551	2851850	1977 Focotar-2	4.5	50	
2791151	2791650	1976 Summicron-R	2.0	35	2851851	2853850	1977 Macro-Elmarit-R	2.8	60	
2791651	2792650	1976 Summicron-M	2.0	90	2853851	2854850	1977 Noctilux	1.0	50	
2792651	2794650	1976 Tele-Elmarit-M	2.8	90	2854851	2856850	1977 Elmarit-R	2.8	35	
2794651	2796150	1976 Summicron	2.0	50	2856851	2857350	1977 Apo-Telyt-R	3.4	180	
2796151	2798150	1976 Elmarit-R	2.8	135	2857351	2857600	1977 Focotar-2	5.6	100	
2798151	2800150	1976 Macro-Elmarit-R	2.8	60	2857601	2858600	1977 Vario-Elmar-R	4.5	80-200	
2800151	2800400	1976 Focotar-2	5.6	100	2858601	2859600	1977 Elmar-C	4.0	90	
2800401	2801400	1976 Summicron-R	2.0	50	2859601	2860600	1977 Summicron-R	2.0	35	
2801401	2802400	1976 Focotar-2	4.5	50	2860601	2860800	1977 Macro-Elmar-R	4.0	100	
2802401	2803400	1976 Summilux	1.4	35	2860801	2861300	1977 Elmar	3.5	65	
2803401	2805400	1976 Elmarit-R	2.8	28	2861301	2862300	1977 Elmar-R	4.0	180	
2805401	2807400	1976 Summilux-R	1.4	50	2862301	2862800	1977 Telyt	6.8	400	
2807401	2809400	1976 Elmarit-R	2.8	90	2862801	2866800	1977 Summicron-R	2.0	50	
2809401	2811400	1977 Elmarit-R	2.8	135	2866801	2867800	1977 Apo-Telyt-R	3.4	180	
2811401	2813400	1977 Summicron-R	2.0	90	2867801	2868800	1977 Telyt-R	4.0	250	
2813401	2814900	1977 Summicron	2.0	35	2868801	2869800	1977 Elmarit-R	2.8	19	
2814901	2815900	1977 Apo-Telyt-R	3.4	180	2869801	2870000	1977 Focotar	4.5	60	
2815901	2816100	1977 Telyt	4.8	280	2870001	2870600	1977 Summilux	1.4	35	
2816101	2816350	1977 PA-Curtagon	4.0	35	2870601	2871600	1977 Summicron	2.0	35	
2816351	2816850	1977 Summicron-R	2.0	50	2871601	2872600	1977 Tele-Elmarit-M	2.8	90	
2816851	2817350	1977 Fisheye-Elmarit-R	2.8	16	2872601	2873100	1977 Elmarit	2.8	135	
2817351	2819350	1977 Elmar-R	4.0	180	2873101	2874100	1977 Summicron-R	2.0	90	
2819351	2820350	1977 Summicron-R	2.0	35	2874101	2874200	1977 Telyt	4.0	200	
2820351	2821350	1977 Super-Angulon	4.0	21	2874201	2876200	1977 Elmarit-R	2.8	28	
2821351	2822350	1977 Summilux	1.4	50	2876201	2880200	1977 Summicron-R	2.0	50	
2822351	2826350	1977 Summicron-M	2.0	50	2880201	2880600	1977 Elmarit	2.8	28	
2826351	2827350	1977 Summicron	2.0	35	2880601	2881600	1978 Summicron-R	2.0	90	
2827351	2829350	1977 Elmarit-R	2.8	28	2881601	2881700	1978 Telyt	4.0	200	
2829351	2831350	1977 Macro-Elmarit-R	2.8	60	2881701	2883700	1978 Elmar-R	4.0	180	
2831351	2832350	1977 Tele-Elmarit-M	2.8	90	2883701	2885700	1978 Macro-Elmar-R	4.0	100	
2832351	2834350	1977 Elmarit-R	2.8	24	2885701	2886400	1978 Elmarit	2.8	28	
2834351	2834800	1977 Super-Angulon	3.4	21	2886401	2887000	1978 Elmarit-R	2.8	135	
2834801	2838800	1977 Summicron-R	2.0	50	2887001	2887150	1978 Summicron	2.0	50	
2838801	2839800	1977 Elmarit-R	2.8	180	2887151	2889150	1978 Macro-Elmarit-R	2.8	60	
2839801	2840800	1977 Summicron-R	2.0	90	2889151	2889400	1978 PA-Curtagon	4.0	35	
2840801	2841050	1977 Focotar-2	5.6	100	2889401	2893400	1978 Summicron-R	2.0	50	
2841051	2842050	1977 Telyt	6.8	400	2893401	2895400	1978 Macro-Elmarit-R	2.8	60	
2842051	2843050	1977 Vario-Elmar-R	4.5	80-200	2895401	2897400	1978 Vario-Elmar-R	4.5	75-200	
2843051	2845050	1977 Elmarit-R	2.8	135	2897401	2899400	1978 Focotar	2.8	40	
2845051	2847050	1977 Summilux-R	1.4	50	2899401	2899800	1978 Summilux	1.4	35	
2847051	2848050	1977 Focotar-2	4.5	50	2899801	2902800	1978 Summilux-R	1.4	50	
2848051	2849050	1977 Summilux	1.4	50	2902801	2904800	1978 Summicron-R	2.0	35	
2849051	2849550	1977 Telyt	6.8	560	2904801	2906800	1978 Elmarit-R	2.8	24	
2849551	2850050	1977 Elmarit-M	2.8	135	2906801	2907800	1978 Tele-Elmar	4.0	135	
2850051	2850550	1977 Telyt-R	4.0	250	2907801	2908100	1978 Fisheye-Elmarit-R	2.8	16	

2908101	2909100	1978 Elmarit-R	2.8	90
2909101	2913100	1978 Summicron-M	2.0	50
2913101	2913600	1978 Elmarit-R	2.8	180
2913601	2913800	1978 Focotar	4.5	60
2913801	2914800	1978 Noctilux	1.0	50
2914801	2915800	1978 Apo-Telyt-R	3.4	180
2915801	2916800	1978 Summicron-M	2.0	50
2916801	2917000	1978 Elmar-C	4.0	90
2917001	2917150	1978 Super-Angulon-R	4.0	21
2917151	2918400	1978 Focotar	2.8	40
2918401	2918900	1978 Super-Angulon-R	4.0	21
2918901	2919900	1978 Noctilux	1.0	50
2919901	2921900	1978 Elmarit-R	2.8	28
2921901	2922900	1978 Elmar-R	4.0	180
2922901	2926900	1978 Summicron-M	2.0	50
2926901	2928900	1978 Macro-Elmar-R	4.0	100
2928901	2929900	1978 Elmarit-R	2.8	35
2929901	2931000	1978 Elmarit-R	2.8	90
2931001	2931100	1978 PA-Curtagon	4.0	35
2931101	2933100	1978 Summilux-R	1.4	50
2933101	2933350	1978 Telyt	6.8	400
2933351	2933500	1978 Macro-Elmar-R	4.0	100
2933501	2933700	1978 Telyt-R	4.8	280
2933701	2935700	1978 Elmar-R	4.0	180
2935701	2937700	1978 Summicron-R	2.0	35
2937701	2939700	1978 Vario-Elmar-R	4.5	75-200
2939701	2940700	1978 Elmarit-R	2.8	180
2940701	2941700	1978 Tele-Elmarit-M	2.8	90
2941701	2945700	1978 Summicron-R	2.0	50
2945701	2947200	1978 Apo-Telyt-R	3.4	180
2947201	2950200	1978 Summicron-M	2.0	90
2950201	2952200	1978 Focotar	2.8	40
2952201	2952500	1978 Elmar	3.5	65
2952501	2954500	1978 Summilux-R	1.4	50
2954501	2955500	1978 Elmarit-R	2.8	19
2955501	2959500	1978 Summicron-R	2.0	50
2959501	2961500	1978 Elmarit-R	2.8	35
2961501	2963500	1978 Elmarit-R	2.8	28
2963501	2967000	1978 Elmarit-R	2.8	135
2967001	2967250	1978 Focotar-2	5.6	100
2967251	2969250	1979 Tele-Elmarit-M	2.8	90
2969251	2973250	1979 Summicron-R	2.0	50
2973251	2974250	1979 Macro-Elmar-R	4.0	100
2974251	2976250	1979 Summicron-M	2.0	35
2976251	2976750	1979 Telyt	6.8	560
2976751	2977250	1979 Telyt-R	4.0	250
2977251	2977550	1979 PA-Curtagon	4.0	35
2977551	2978550	1979 Elmarit-R	2.8	28
2978551	2979550	1979 Macro-Elmarit-R	2.8	60
2979551	2980550	1979 Elmarit-R	2.8	35
2980551	2981000	1979 Summilux	1.4	50
2981001	2982000	1979 Vario-Elmar-R	4.5	75-200
2982001	2982100	1979 Macro-Elmar-R	4.0	100
2982101	2982600	1979 Elmarit-R	2.8	90
2982601	2983100	1979 Super-Angulon	4.0	21
2983101	2983600	1979 Summicron-R	2.0	35
2983601	2984100	1979 Elmarit-R	2.8	180
2984101	2985100	1979 Macro-Elmarit-R	2.8	60
2985101	2987100	1979 Summicron-M	2.0	50
2987101	2988100	1979 Apo-Telyt-R	3.4	180
2988101	2989100	1979 Elmarit-R	2.8	90
2989101	2990100	1979 Elmar-R	4.0	180
2990101	2990300	1979 Focotar	4.5	60
2990301	2991150	1979 Fisheye Elmarit-R	2.8	16
2991151	2991200	1979 Telyt-R	4.8	350
2991201	2991700	1979 Vario-Elmar-R	4.5	75-200
2991701	2992700	1979 Summilux-M	1.4	50
2992701	2993700	1979 Apo-Telyt-R	3.4	180
2993701	2994700	1979 Elmarit-M	2.8	21
2994701	2996700	1979 Elmarit-R	2.8	28
2996701	2997000	1979 Summicron-R	2.0	35
2997001	2998000	1979 Elmarit-M	2.8	135
2998001	2999500	1979 Focotar	2.8	40
2999501	2999998	1979 Elmarit-R	2.8	180
2999999	3000001	1979 Summilux-R	1.4	50
3000002	3000100	1979 Freigehalten		
3000101	3002100	1979 Focotar	2.8	40
3002101	3003100	1979 Summicron-R	2.0	35
3003101	3004100	1979 Tele-Elmarit-M	2.8	90
3004101	3004850	1979 Super-Elmar-R	3.5	15
3004851	3006850	1979 Vario-Elmar-R	4.5	75-200
3006851	3007150	1979 PA-Curtagon	4.0	35
3007151	3009150	1979 Elmarit-R	2.8	24
3009151	3009650	1979 Fisheye-Elmarit-R	2.8	16
3009651	3013650	1979 Summicron-R	2.0	50
3013651	3015650	1980 Macro-Elmarit-R	2.8	60
3015651	3017650	1980 Elmarit-R	2.8	28
3017651	3017750	1980 Telyt	4.0	200
3017751	3019750	1980 Summicron-M	2.0	35
3019751	3022750	1980 Summicron-M	2.0	50
3022751	3024750	1980 Focotar	2.8	40
3024751	3026800	1980 Focotar	2.8	40
3026801	3027800	1980 Elmarit-R	2.8	35
3027801	3029800	1980 Elmarit-R	2.8	135

3029801	3031800	1980 Summicron-R	2.0	90	3082001	3084000	1980 Summicron-M	2.0	50
3031801	3032800	1980 Macro-Elmar-R	4.0	100	3084001	3084500	1980 Super-Angulon-R	4.0	21
3032801	3033900	1980 Summilux-R	1.4	50	3084501	3084950	1980 Macro-Elmar-R	4.0	100
3033901	3034400	1980 Summilux	1.4	50	3084951	3087000	1980 Elmarit-R	2.8	28
3034401	3035400	1980 Summicron-R	2.0	35	3087001	3088000	1981 Summicron-R	2.0	35
3035401	3037400	1980 Vario-Elmar-R	4.5	75-200	3088001	3089000	1981 Elmarit-R	2.8	90
3037401	3038400	1980 Elmarit-M	2.8	28	3089001	3093000	1981 Summicron-R	2.0	50
3038401	3040000	1980 Elmarit-R	2.8	28	3093001	3094500	1981 Elmarit-R	2.8	28
3040001	3041000	1980 Elmarit-R	2.8	19	3094501	3095500	1981 Elmarit-R	2.8	19
3041001	3042000	1980 Elmarit-M	2.8	28	3095501	3096500	1981 Tele-Elmarit-M	2.8	90
3042001	3042600	1980 Focotar	4.5	60	3096501	3098500	1981 Summicron-R	2.0	50
3042601	3044100	1980 Vario-Elmar-R	4.5	75-200	3098501	3101500	1981 Summicron-M	2.0	50
3044101	3045100	1980 Apo-Telyt-R	3.4	180	3101501	3102500	1981 Elmarit-R	2.8	24
3045101	3046600	1980 Elmarit-R	2.8	135	3102501	3104000	1981 Vario-Elmar-R	4.5	75-200
3046601	3048600	1980 Summicron-R	2.0	90	3104001	3105000	1981 Elmarit-R	2.8	135
3048601	3049600	1980 Elmarit-R	2.8	35	3105001	3105500	1981 Super-Angulon	4.0	21
3049601	3050600	1980 Macro-Elmarit-R	2.8	60	3105501	3107500	1981 Elmarit-R	2.8	135
3050601	3051100	1980 Telyt-R	4.0	250	3107501	3108500	1981 Elmarit-R	2.8	35
3051101	3051600	1980 Summilux-M	1.4	35	3108501	3109000	1981 Telyt-R	4.0	250
3051601	3052600	1980 Extender-M 1,5			3109001	3114000	1981 Summicron-R	2.0	50
3052601	3053600	1980 Macro-Elmar-R	4.0	100	3114001	3114700	1981 Noctilux	1.0	50
3053601	3054000	1980 Vario-Elmar-R	4.5	75-200	3114701	3115700	1981 Summilux-R	1.4	50
3054001	3054600	1980 Freigehalten			3115701	3116700	1981 Summicron-M	2.0	35
3054601	3056600	1980 Summilux-R	1.4	80	3116701	3117000	1981 PA-Curtagon	4.0	35
3056601	3058600	1980 Focotar	2.8	40	3117001	3118000	1981 Extender-SL 2x		
3058601	3059600	1980 Vario-Elmar-R	4.5	75-200	3118001	3119000	1981 Summicron-R	2.0	90
3059601	3059800	1980 Telyt	4.8	280	3119001	3120000	1981 Fxtender-R 2x		
3059801	3061300	1980 Summicron-R	2.0	90	3120001	3120500	1981 Super-Angulon-R	4.0	21
3061301	3063300	1980 Summicron-M	2.0	35	3120501	3122500	1981 Gewindering		
3063301	3064300	1980 Summilux-M	1.4	75	3122501	3124500	1981 Gewindering		
3064301	3065300	1980 Macro-Elmarit-R	2.8	60	3124501	3125500	1981 Summicron-R	2.0	35
3065301	3065800	1980 Focotar-2	5.6	100	3125501	3126500	1981 Extender-R 2x		
3065801	3066800	1980 Tele-Elmarit-M	2.8	90	3126501	3127000	1981 Elmarit-R	2.8	180
3066801	3067300	1980 Telyt-R	6.8	400	3127001	3128000	1981 Apo-Telyt-R	3.4	180
3067301	3068300	1980 MR-Telyt-R	8	500	3128001	3128500	1981 Focotar-2	5.6	100
3068301	3069300	1980 Tele-Elmarit-M	2.8	90	3128501	3129500	1981 Extender-R 2x		
3069301	3070800	1980 Summicron-R	2.0	35	3129501	3133500	1981 Summicron-R	2.0	90
3070801	3071800	1980 Apo-Telyt-R	3.4	180	3133501	3134000	1981 Summilux-R	1.4	80
3071801	3072800	1980 Elmarit-R	2.8	24	3134001	3134500	1981 Elmarit-R	2.8	180
3072801	3073800	1980 Apo-Telyt-R	3.4	180	3134501	3135000	1981 Telyt	6.8	560
3073801	3075800	1980 Summicron-R	2.0	90	3135001	3136800	1981 Elmarit-R	2.8	135
3075801	3076300	1980 Telyt-R	4.0	250	3136801	3138800	1981 Vario-Elmar-R	4.5	75-200
3076301	3076800	1980 Summilux-M	1.4	50	3138801	3139300	1981 MR-Telyt-R	8	500
3076801	3077800	1980 Summilux-R	1.4	50	3139301	3140300	1981 Summilux-M	1.4	35
3077801	3078800	1980 Macro-Elmarit-R	2.8	60	3140301	3141000	1981 Super-Angulon-R	4.0	21
3078801	3081000	1980 Vario-Elmar-R	4.5	75-200	3141001	3142000	1981 Tele-Elmarit-M	2.8	90
3081001	3082000	1980 Summilux-M	1.4	35	3142001	3144000	1981 Extender-R 2x		

Serial from	Serial to	Year / Lens	Aperture	Focal
3144001	3144500	1981 Elmarit-R	2.8	180
3144501	3145500	1981 Telyt-R	4.8	350
3145501	3146500	1981 Summicron-M	2.0	35
3146501	3148500	1981 Elmarit-R	2.8	135
3148501	3150500	1981 Extender-R 2x		
3150501	3151500	1981 Summilux-M	1.4	75
3151501	3152500	1981 Summilux-R	1.4	80
3152501	3153500	1981 Elmarit-R	2.8	24
3153501	3154500	1981 Noctilux	1.0	50
3154501	3155500	1981 Elmarit-M	2.8	28
3155501	3156500	1981 Macro-Elmarit-R	2.8	60
3156501	3158500	1981 Summilux	1.4	50
3158501	3160500	1981 Super-Angulon-R	4.0	21
3160501	3161000	1982 MR-Telyt-R	8	500
3161001	3163000	1982 Summicron-R	2.0	50
3163001	3164000	1982 Summicron-M	2.0	90
3164001	3165000	1982 Apo-Telyt-R	3.4	180
3165001	3166000	1982 Summicron-M	2.0	35
3166001	3168000	1982 Summicron-M	2.0	50
3168001	3169000	1982 Elmarit-M	2.8	28
3169001	3171000	1982 Summilux-R	1.4	50
3171001	3175000	1982 Vario-Elmar-R	3.5	35-70
3175001	3175200	1982 PA-Curtagon	4.0	35
3175201	3177200	1982 Extender-R 2x		
3177201	3178200	1982 Summicron-M	2.0	90
3178201	3179200	1982 Elmarit-R	2.8	135
3179201	3181200	1982 Summicron-R	2.0	50
3181201	3183200	1982 Summicron-M	2.0	35
3183201	3183700	1982 Elmar	3.5	65
3183701	3185700	1982 Elmarit-R	2.8	28
3185701	3187700	1982 Telyt-R	4.0	250
3187701	3189700	1982 Vario-Elmar-R	4.5	75-200
3189701	3190700	1982 Elmarit-M	2.8	28
3190701	3191700	1982 Elmarit-R	2.8	180
3191701	3192700	1982 Summilux	1.4	35
3192701	3194700	1982 Summicron-R	2.0	35
3194701	3195700	1982 Elmarit-M	2.8	21
3195701	3196700	1982 Extender-R 2x		
3196701	3198700	1982 Extender-R 2x		
3198701	3199700	1982 Summicron-M	2.0	50
3199701	3200700	1982 Elmarit-R	2.8	19
3200701	3201800	1982 Tele-Elmarit-M	2.8	90
3201801	3203800	1982 Summilux-R	1.4	80
3203801	3205800	1982 Summicron-R	2.0	50
3205801	3206800	1982 Elmarit-M	2.8	28
3206801	3208800	1982 Macro-Elmarit-R	2.8	60
3208801	3209800	1982 Elmarit-R	2.8	24
3209801	3211800	1982 Summicron-M	2.0	90
3211801	3212800	1982 Elmarit-M	2.8	21
3212801	3215800	1982 Extender-R 2x		
3215801	3216800	1982 Tele-Elmarit-M	2.8	90
3216801	3218000	1982 Super-Elmar-R	3.5	15
3218001	3220000	1982 Vario-Elmar-R	4.5	75-200
3220001	3221000	1982 Noctilux	1.0	50
3221001	3221800	1982 MR-Telyt-R	8	500
3221801	3222300	1982 Telyt	6.8	400
3222301	3223300	1982 Summicron-M	2.0	90
3223301	3225300	1982 Summilux-M	1.4	75
3225301	3227300	1982 Vario-Elmar-R	4.5	75-200
3227301	3229300	1982 Summicron-R	2.0	50
3229301	3231300	1982 Elmarit-R	2.8	28
3231301	3233300	1982 Summilux-R	1.4	50
3233301	3234300	1982 Summicron-R	2.0	50
3234301	3235300	1982 Elmarit-R	2.8	35
3235301	3236300	1982 Summicron-M	2.0	50
3236301	3239300	1982 Extender-R 2x		
3239301	3239500	1982 PA-Curtagon	4.0	35
3239501	3240500	1982 Extender-R 2x		
3240501	3241700	1982 Summicron-M	2.0	35
3241701	3245100	1982 Vario-Elmar-R	3.5	35-70
3245101	3246100	1982 Elmarit-M	2.8	28
3246101	3248100	1982 Summicron-R	2.0	35
3248101	3249100	1982 Elmarit-R	2.8	19
3249101	3250100	1983 Elmarit-R	2.8	180
3250101	3251100	1983 Elmarit-R	2.8	90
3251101	3252100	1983 Summilux-M	1.4	50
3252101	3253100	1983 Telyt-R	4.8	350
3253101	3254100	1983 Summilux-M	1.4	35
3254101	3256100	1983 Macro-Elmarit-R	2.8	60
3256101	3257100	1983 MR-Telyt-R	8	500
3257101	3258100	1983 Extender-R 2x		
3258101	3260100	1983 Summilux-M	1.4	75
3260101	3261100	1983 Elmarit-R	2.8	90
3261101	3261400	1983 PA-Curtagon	4.0	35
3261401	3263400	1983 Summicron-M	2.0	50
3263401	3265400	1983 Summicron-M	2.0	90
3265401	3267400	1983 Summilux-R	1.4	80
3267401	3269400	1983 Elmarit-M	2.8	21
3269401	3271400	1983 Elmarit-R	2.8	28
3271401	3273400	1983 Summilux-R	1.4	35
3273401	3276400	1983 Vario-Elmar-R	4.5	75-200
3276401	3277400	1983 Elmarit-M	2.8	28
3277401	3280400	1983 Macro-Elmarit-R	2.8	60
3280401	3281400	1983 Apo-Telyt-R	2.8	280

3281401	3282400	1983 Summilux-M	1.4	35	3360801	3362800	1985 Elmarit-R	2.8	35	
3282401	3284400	1983 Summicron-R	2.0	35	3362801	3363800	1985 Elmarit-M	2.8	21	
3284401	3288400	1983 Vario-Elmar-R	3.5	35-70	3363801	3365800	1985 Summicron-R	2.0	35	
3288401	3290400	1983 Super-Angulon-R	4.0	21	3365801	3366800	1985 Summicron-M	2.0	90	
3290401	3292400	1983 Summilux-R	1.4	50	3366801	3367050	1985 PA-Curtagon	4.0	35	
3292401	3293400	1983 Tele-Elmarit-M	2.8	90	3367051	3370000	1985 Elmarit-R	2.8	28	
3293401	3294400	1983 Elmarit-M	2.8	28	3370001	3371000	1985 Elmarit-R	2.8	24	
3294401	3294900	1983 Elmarit-M	2.8	135	3371001	3372000	1985 Elmar-R	4.0	180	
3294901	3295200	1984 PA-Curtagon	4.0	35	3372001	3375000	1985 Vario-Elmar-R	4.0	70-210	
3295201	3296200	1984 Summilux-R	1.4	50	3375001	3375500	1985 Summilux-M	1.4	35	
3296201	3298200	1984 Summicron-R	2.0	50	3375501	3376000	1985 Elmarit-R	2.8	135	
3298201	3299200	1984 Summicron-M	2.0	90	3376001	3377000	1985 Elmarit-R	2.8	90	
3299201	3300200	1984 Elmarit-R	2.8	35	3377001	3378000	1985 Apo-Extender 1,4			
3300201	3301200	1984 Elmarit-R	2.8	90	3378001	3379000	1985 Tele-Elmarit-M	2.8	90	
3301201	3302200	1984 Vario-Elmar-R	4.0	70-210	3379001	3380500	1985 Summicron-R	2.0	50	
3302201	3306200	1984 Summicron-R	2.0	50	3380501	3381000	1985 Elmarit-R	2.8	135	
3306201	3308200	1984 Summicron-M	2.0	35	3381001	3381700	1985 Summicron-R	2.0	90	
3308201	3308700	1984 Vario-Elmar-R	3.5	35-70	3381701	3383200	1985 Summicron-M	2.0	50	
3308701	3309700	1984 Super-Elmar-R	3.5	15	3383201	3384200	1986 Tele-Elmarit-M	2.8	90	
3309701	3310700	1984 Tele-Elmarit-M	2.8	90	3384201	3386000	1986 Elmarit-R	2.8	90	
3310701	3312700	1984 Summicron-R	2.0	50	3386001	3388000	1986 Summilux-R	1.4	50	
3312701	3314700	1984 Elmarit-R	2.8	28	3388001	3390000	1986 Summilux-R	1.4	35	
3314701	3316700	1984 Focotar	2.8	40	3390001	3391000	1986 Macro-Elmarit-R	2.8	60	
3316701	3317700	1984 Tele-Elmarit-M	2.8	90	3391001	3391800	1986 Summicron-M	2.0	90	
3317701	3322200	1984 Vario-Elmar-R	3.5	35-70	3391801	3392800	1986 Summicron-R	2.0	50	
3322201	3323200	1984 Summicron-R	2.0	50	3392801	3393300	1986 Elmarit-M	2.8	28	
3323201	3324200	1984 Elmarit-R	2.8	90	3393301	3394600	1986 Vario-Elmar-R	3.5	35-70	
3324201	3325200	1984 Elmarit-R	2.8	180	3394601	3395600	1986 Summilux-M	1.4	35	
3325201	3328200	1984 Extender-R 2x			3395601	3397600	1986 Summicron-M	2.0	35	
3328201	3329200	1984 Elmarit-R	2.8	24	3397601	3398100	1986 Elmarit-R	2.8	135	
3329201	3332200	1984 Vario-Elmar-R	4.0	70-210	3398101	3400100	1986 Summilux-R	1.4	80	
3332201	3334200	1984 Elmarit-R	2.8	35	3400101	3400200	1986 PA-Curtagon	4.0	35	
3334201	3337200	1984 Macro-Elmarit-R	2.8	60	3400201	3403400	1986 Vario-Elmar-R	4.0	70-210	
3337201	3340200	1984 Summicron-R	2.0	50	3403401	3404000	1986 Telyt-R	4.8	350	
3340201	3341200	1984 Summilux-M	1.4	50	3404001	3405000	1986 Elmarit-R	2.8	24	
3341201	3342200	1984 Elmarit-R	2.8	135	3405001	3405700	1986 Summicron-R	2.0	90	
3342201	3344200	1984 Summicron-R	2.0	90	3405701	3406200	1986 Elmarit-R	2.8	135	
3344201	3346200	1984 Elmarit-R	2.8	90	3406201	3406700	1986 Noctilux-M	1.0	50	
3346201	3349800	1985 Vario-Elmar-R	3.5	35-70	3406701	3408700	1986 Focotar	2.8	40	
3349801	3350800	1985 Macro-Elmar-R	4.0	100	3408701	3408890	1986 Elmarit-R	2.8	90	
3350801	3351800	1985 Apo-Telyt-R	2.8	280	3408891	3409890	1986 Summicron-M	2.0	50	
3351801	3353800	1985 Summicron-R	2.0	50	3409891	3411890	1986 Macro-Elmar-R	4.0	100	
3353801	3354800	1985 Summicron-R	2.0	50	3411891	3412890	1986 Summicron-R	2.0	50	
3354801	3356800	1985 Summicron-M	2.0	35	3412891	3414890	1986 Apo-Macro-Elmarit-R	2.8	100	
3356801	3357800	1985 Elmarit-R	2.8	180	3414891	3415890	1986 Tele-Elmar	4.0	135	
3357801	3359800	1985 Summicron-M	2.0	50	3415891	3416890	1986 Summilux-M	1.4	50	
3359801	3360800	1985 Summicron-M	2.0	50	3416891	3418890	1986 Summicron-M	2.0	35	

3418891	3420890	1986 Vario-Elmar-R	3.5	35-70
3420891	3422890	1986 Extender-R 2x		
3422891	3423090	1987 Elmarit-R	2.8	19
3423091	3425090	1987 Macro-Elmarit-R	2.8	60
3425091	3425690	1987 Elmarit-M	2.8	21
3425691	3426690	1987 Elmarit-M	2.8	28
3426691	3427690	1987 Summicron-R	2.0	90
3427691	3428690	1987 Apo-Extender 1,4		
3428691	3429690	1987 Elmarit-R	2.8	24
3429691	3429890	1987 Tele-Elmarit-M	2.8	90
3429891	3433000	1987 Elmarit-R	2.8	28
3433001	3434500	1987 Summilux-M	1.4	35
3434501	3435000	1987 Noctilux	1.0	50
3435001	3435500	1987 Elmarit-R	2.8	135
3435501	3436500	1987 Summicron-M	2.0	50
3436501	3437500	1987 Summicron-M	2.0	90
3437501	3438500	1987 Summicron-R	2.0	50
3438501	3439500	1987 Elmarit-M	2.8	28
3439501	3440000	1987 Summilux-M	1.4	75
3440001	3441000	1987 Summicron-M	2.0	35
3441001	3442400	1987 Summicron-R	2.0	50
3442401	3442900	1987 Noctilux	1.0	50
3442901	3444900	1987 Focotar	2.8	40
3444901	3445900	1987 Summilux-M	1.4	50
3445901	3445920	1987 Apo-Telyt-R	2.8	400
3445921	3446920	1987 Summicron-M	2.0	50
3446921	3447920	1987 Elmarit-R	2.8	180
3447921	3449920	1987 Summicron-M	2.0	50
3449921	3451920	1987 Summicron-M	2.0	50
3451921	3453070	1987 Tele-Elmarit-M	2.8	90
3453071	3454070	1987 Summicron-M	2.0	35
3454071	3455070	1987 Summicron-M	2.0	50
3455071	3455870	1987 Summicron-M	2.0	90
3455871	3456870	1988 Elmarit-M	2.8	21
3456871	3457370	1988 Summicron-M	2.0	35
3457371	3457870	1988 Elmarit-R	2.8	135
3457871	3458370	1988 Summilux-M	1.4	75
3458371	3459070	1988 Summicron-M	2.0	90
3459071	3462070	1988 Summilux-M Aspherical	1.4	35
3462071	3465070	1988 Elmarit-M	2.8	90
3465071	3466070	1988 Summicron-M	2.0	35
3466071	3466570	1988 Telyt-R	6.8	560
3466571	3467070	1988 Elmarit-M	2.8	28
3467071	3467570	1988 Summilux-M	1.4	35
3467571	3469570	1988 Apo-Macro-Elmarit-R	2.8	100
3469571	3470570	1988 Tele-Elmar	4.0	135
3470571	3470820	1988 PC-Super-Angulon-R	2.8	28
3470821	3471820	1988 Summicron-M	2.0	50
3471821	3473900	1988 Extender-R 2x		
3473901	3474700	1988 Summicron-M	2.0	90
3474701	3475150	1988 Summilux-M	1.4	35
3475151	3478150	1988 Summicron-R	2.0	35
3478151	3478650	1988 Noctilux-M	1.0	50
3478651	3478900	1988 PC-Super-Angulon-R	2.8	28
3478901	3479100	1988 Apo-Telyt-R	3.4	180
3479101	3480600	1988 Summicron-R	2.0	50
3480601	3481600	1988 Summicron-M	2.0	50
3481601	3481900	1988 Elmarit-M	2.8	21
3481901	3482900	1989 Summilux	1.4	50
3482901	3483500	1989 Summicron-M	2.0	90
3483501	3484600	1989 Summilux	1.4	50
3484601	3484900	1989 Summicron-R	2.0	90
3484901	3485400	1989 Summilux-M	1.4	75
3485401	3486400	1989 Summicron-M	2.0	35
3486401	3486700	1989 Apo-Telyt-R	3.4	180
3486701	3487200	1989 Elmarit-M	2.8	135
3487201	3487250	1989 PC-Super-Angulon-R	2.8	28
3487251	3487550	1989 Elmarit-R	2.8	135
3487551	3488550	1989 Elmarit-M	2.8	28
3488551	3488650	1989 PC-Super-Angulon-R	2.8	28
3488651	3488790	1989 Summicron-M	2.0	50
3488791	3489190	1989 Summicron-R	2.0	50
3489191	3489340	1989 PC-Super-Angulon-R	2.8	28
3489341	3491400	1989 Vario-Elmar-R	3.5	35-70
3491401	3492000	1989 PC-Super-Angulon-R	2.8	28
3492001	3492300	1989 Elmarit-M	2.8	21
3492301	3493300	1989 Apo-Telyt-R	2.8	280
3493301	3495300	1989 Summilux	1.4	50
3495301	3495660	1989 Summicron-R	2.0	50
3495661	3495900	1989 Summicron-M	2.0	35
3495901	3497900	1989 Apo-Macro-Elmarit-R	2.8	100
3497901	3498200	1989 Noctilux	1.0	50
3498201	3499999	1989 Summilux-R	1.4	50
3500000	3500000	1989 Summilux-M	1.4	50
3500001	3500074	1989 Summilux-R	1.4	50
3500075	3500075	1989 Summilux-R	1.4	50
3500076	3500149	1989 Summilux-R	1.4	50
3500150	3500150	1989 Summilux-M	1.4	50
3500151	3500200	1989 Summilux-R	1.4	50
3500201	3501200	1989 Elmarit-R	2.8	24
3501201	3501700	1989 Summilux-M	1.4	35
3501701	3502700	1989 Summicron-M	2.0	50
3502701	3503150	1989 Summicron-M	2.0	50
3503151	3505150	1990 Elmarit-R	2.8	19

255

3505151	3506150	1990 Summicron-M	2.0	35
3506151	3507150	1990 Summicron-M	2.0	50
3507151	3507450	1990 Elmarit-R	2.8	135
3507451	3507630	1990 Elmarit-M	2.8	21
3507631	3507845	1990 Elmarit-M	2.8	28
3507846	3507995	1990 Summicron-R	2.0	50
3507996	3508995	1990 Summicron-M	2.0	35
3508996	3509295	1990 Summilux-M	1.4	75
3509296	3510295	1990 Apo-Macro-Elmarit-R	2.8	100
3510296	3510795	1990 Noctilux	1.0	50
3510796	3512795	1990 Summicron-R	2.0	50
3512796	3513795	1990 Macro-Elmarit-R	2.8	60
3513796	3514795	1990 Elmarit-R	2.8	35
3514796	3516295	1990 Summicron-M	2.0	50
3516296	3518295	1990 Focotar	2.8	40
3518296	3518795	1990 Elmarit-M	2.8	21
3518796	3519795	1990 Elmarit-M	2.8	28
3519796	3520295	1990 Summilux-M	1.4	35
3520296	3521295	1990 Elmarit-M	2.8	90
3521296	3523295	1990 Summicron-M	2.0	35
3523296	3523795	1990 Summicron-M	2.0	90
3523796	3524295	1990 Apo-Telyt-R	3.4	180
3524296	3524795	1990 Elmarit-R	2.8	135
3524796	3525295	1990 Elmarit-M	2.8	21
3525296	3525795	1990 Summilux-M	1.4	75
3525796	3532295	1990 Vario-Elmar-R	3.5 -4.5	28-70
3532296	3532467	1990 Ielyt-R	6.8	400
3532468	3533467	1990 Summicron-M	2.0	90
3533468	3533967	1990 Noctilux-M	1.0	50
3533968	3534467	1990 Summicron-R	2.0	90
3534468	3534767	1990 PC-Super-Angulon-R	2.8	28
3534768	3536767	1990 Summicron-R	2.0	50
3536768	3537467	1990 Elmarit-M	2.8	135
3537468	3538467	1990 Summilux-M	1.4	35
3538468	3540467	1990 Vario-Elmar-R	3.5	35-70
3540468	3542467	1991 Summicron-M	2.0	50
3542468	3551467	1991 Vario-Elmar-R	3.5 -4.5	28-70
3551468	3553467	1991 Elmarit-R	2.8	90
3553468	3555467	1991 Summicron-M	2.0	35
3555468	3557467	1991 Elmarit-M	2.8	90
3557468	3558367	1991 Vario-Elmar-R	4.0	70-210
3558368	3559367	1991 Elmarit-M	2.8	28
3559368	3561367	1991 Apo-Macro-Elmarit-R	2.8	100
3561368	3562167	1991 Elmarit-M	2.8	21
3562168	3562467	1991 Elmarit-R	2.8	135
3562468	3562872	1991 PC-Super-Angulon-R	2.8	28
3562873	3563872	1991 Elmar-R	4.0	180
3563873	3564372	1991 Apo-Telyt-R	3.4	180
3564373	3565372	1991 Summilux-R	1.4	35
3565373	3565872	1991 Elmarit-R	2.8	180
3565873	3566872	1991 Macro-Elmarit-R	2.8	60
3566873	3567472	1991 Summicron-R	2.0	90
3567473	3569472	1991 Summicron-R	2.0	50
3569473	3569972	1991 Noctilux-M	1.0	50
3569973	3570132	1991 Apo-Telyt-R	2.8	400
3570133	3571132	1991 Summilux-M	1.4	35
3571133	3573132	1991 Summicron-M	2.0	50
3573133	3573133	1991 Summicron-R	2.0	50
3573134	3574133	1991 Elmarit-R	2.8	28
3574134	3574633	1991 Summilux-M	1.4	75
3574634	3575633	1991 Summicron-M	2.0	90
3575634	3576533	1991 Elmarit-M	2.8	28
3576534	3577533	1991 Elmarit-M	2.8	21
3577534	3579533	1991 Summicron-M	2.0	35
3579534	3579908	1991 PC-Super-Angulon-R	2.8	28
3579909	3580018	1991 Telyt-R	6.8	400
3580019	3580418	1991 Elmarit-R	2.8	135
3580419	3583418	1991 Vario-Elmar-R	4.0	70-210
3583419	3583668	1991 Apo-Extender 1,4		
3583669	3583830	1991 Telyt-R	4.0	250
3583831	3583860	1992 Elmarit-R	2.8	28
3583861	3583862	1992 Summicron-R	2.0	90
3583863	3583864	1992 Summicron-R	2.0	35
3583865	3585864	1992 Vario-Elmar-R	3,5 - 4,5	28-70
3585865	3586379	1992 Elmarit-M	2.8	28
3586380	3586939	1992 Apo-Extender 2,0		
3586940	3586959	1992 Summicron-R	2.0	50
3586960	3587959	1992 Elmarit-R	2.8	35
3587960	3588959	1992 Summicron-M	2.0	50
3588960	3590459	1992 Summilux-M	1.4	50
3590460	3592459	1992 Summicron-M	2.0	35
3592460	3593959	1992 Summicron-M	2.0	50
3593960	3594959	1992 Apo-Macro-Elmarit-R	2.8	100
3594960	3595959	1992 Summicron-M	2.0	90
3595960	3596459	1992 Tele-Elmar-M	4.0	135
3596460	3596709	1992 Macro-Elmar-R	4.0	100
3596710	3596909	1992 Telyt-R	6.8	560
3596910	3597019	1992 Apo-Telyt-R	2.8	400
3597020	3598519	1992 Summicron-M	2.0	50
3598520	3598819	1992 Summicron-M	2.0	50
3598820	3599219	1992 Apo-Telyt-R	3.4	180
3599220	3599719	1992 Summilux-R	1.4	80
3599720	3602719	1992 Summilux-M	1.4	35
3602720	3603069	1992 Motor-Winder-M		

3603070	3603669	1992 Noctilux-M	1.0	50
3603670	3606169	1992 Summicron-M	2.0	35
3606170	3606719	1992 Summicron-M	2.0	50
3606720	3607319	1992 Elmarit-M	2.8	21
3607320	3607619	1992 Summilux-M	1.4	75
3607620	3608019	1992 Summicron-R	2.0	90
3608020	3608119	1992 Elmarit-M	2.8	135
3608120	3608369	1992 Summicron-M	2.0	90
3608370	3608929	1992 Elmarit-M	2.8	28
3608930	3609179	1992 PC-Super-Angulon-R	2.8	28
3609180	3609679	1992 Summilux-R	1.4	50
3609680	3610679	1992 Elmarit-M	2.8	90
3610680	3610979	1993 Apo-Telyt-R	3.4	180
3610980	3613479	1993 Summicron-M	2.0	35
3613480	3614479	1993 Summicron-M	2.0	50
3614480	3614979	1993 Summilux-M	1.4	75
3614980	3615429	1993 Summicron-R	2.0	90
3615430	3615579	1993 Elmarit-M	2.8	135
3615580	3616579	1993 Summicron-M	2.0	90
3616580	3617079	1993 Elmarit-R	2.8	90
3617080	3617879	1993 Summicron-R	2.0	50
3617880	3617881	1993 Summicron-R	2.0	35
3617882	3617883	1993 Summicron-R	2.0	90
3617884	3617884	1993 Elmarit-R	2.8	135
3617885	3617885	1993 Elmarit-R	2.8	180
3617886	3617886	1993 Apo-Telyt-R	3.4	180
3617887	3617888	1993 Elmar-R	4.0	180
3617889	3617889	1993 Telyt-R	4.0	250
3617890	3617894	1993 Elmarit-M	2.8	28
3617895	3617897	1993 Summicron-M	2.0	35
3617898	3617899	1993 Noctilux-M	1.0	50
3617900	3617901	1993 Summilux-M	1.4	75
3617902	3617902	1993 Summicron-M	2.0	90
3617903	3618902	1993 Summicron-M	2.0	50
3618903	3619132	1993 Apo-Extender 2,0		
3619133	3620132	1993 Summicron-R	2.0	50
3620133	3621632	1993 Summicron-M	2.0	50
3621633	3621832	1993 Tele-Elmar-M	4.0	135
3621833	3622332	1993 Apo-Telyt-R	4.0	280
3622333	3622532	1993 Frei		
3622533	3623532	1993 Elmarit-M	2.8	90
3623533	3623600	1993 Frei		
3623601	3623800	1993 Summicron-M	2.0	50
3623801	3624800	1993 Vario-Elmar-R	3.5	35-70
3624801	3625300	1993 Elmarit-R	2.8	28
3625301	3625400	1993 Apo-Telyt-R	2.8	400
3625401	3626900	1993 Vario-Elmar-R	3,5 - 4,5	28-70
3626901	3627900	1993 Apo-Macro-Elmarit-R	2.8	100
3627901	3628400	1993 Summilux-M Aspherical	1.4	35
3628401	3628900	1993 Apo-Extender 2,0		
3628901	3630000	1993 Summicron-R	2.0	50
3630001	3631900	1993 Summicron-M	2.0	50
3631901	3632400	1993 Apo-Extender 2,0		
3632401	3633400	1993 Summicron-R	2.0	50
3633401	3633900	1993 Summilux-R	1.4	50
3633901	3634900	1993 Elmarit-M	2.8	28
3634901	3635400	1993 Tele-Elmar-M	4.0	135
3635401	3635600	1993 Elmarit-R	2.8	24
3635601	3636100	1993 Summilux-M Aspherical	1.4	35
3636101	3637100	1993 Summilux-M ASPH	1.4	35
3637101	3637325	1993 Elmarit-R	2.8	90
3637326	3637625	1993 Summilux-M	1.4	35
3637626	3637775	1993 Apo-Telyt-R	3.4	180
3637776	3637925	1993 Noctilux-M	1.0	50
3637926	3639725	1993 Summicron-M	2.0	35
3639726	3641425	1993 Summicron-M	2.0	35
3641426	3641575	1993 Elmarit-M	2.8	21
3641576	3641825	1993 Summilux-M	1.4	75
3641826	3642125	1993 Elmarit-M	2.8	135
3642126	3642375	1993 Elmarit-R	2.8	135
3642376	3643275	1993 Summicron-M	2.0	90
3643276	3644475	1993 Summicron-M	2.0	90
3644476	3644975	1994 Elmarit-R	2.8	180
3644976	3647475	1994 Vario-Elmar-R	3,5 -4,5	28-70
3647476	3647975	1994 Summilux-R	1.4	80
3647976	3648975	1994 Elmarit-M	2.8	90
3648976	3649475	1994 Apo-Extender 2,0		
3649476	3649975	1994 Elmarit-R	2.8	19
3649976	3651975	1994 Summicron-M	2.0	50
3651976	3652220	1994 PC-Super-Angulon-R	2.8	28
3652221	3652420	1994 Apo-Summicron-R	2.0	180
3652421	3653420	1994 Vario-Elmar-R	3.5	35-70
3653421	3653695	1994 Summilux-M	1.4	50
3653696	3654695	1994 Apo-Macro-Elmarit-R	2.8	100
3654696	3654715	1994 Vario-Elmarit-R	2.8	35-70
3654716	3655715	1994 Summicron-M	2.0	50
3655716	3655821	1994 Summilux-M	1.4	50
3655822	3655825	1994 Macro-Elmar-R	4.0	100
3655826	3655830	1994 Summicron-R	2.0	50
3655831	3656830	1994 Macro-Elmarit-R	2.8	60
3656831	3657830	1994 Elmarit-M	2.8	90
3657831	3658330	1994 Elmarit-R	2.8	24
3658331	3658830	1994 Tele-Elmar-M	4.0	135
3658831	3659330	1994 Apo-Telyt-R	4.0	280

3659331	3660330	1994 Summilux-M ASPH	1.4	35
3660331	3660530	1994 Motor Winder-M		
3660531	3660830	1994 Elmarit-R	2.8	90
3660831	3661830	1994 Summilux-M	1.4	50
3661831	3662830	1994 Vario-Elmar-R	3.5	35-70
3662831	3663830	1994 Elmarit-M	2.8	28
3663831	3664830	1994 Summicron-M	2.0	50
3664831	3665830	1994 Elmarit-R	2.8	28
3665831	3666030	1994 Summicron-M	2.0	90
3666031	3667030	1994 Apo-Extender 2,0		
3667031	3668030	1994 Summicron-R	2.0	50
3668031	3669030	1994 Elmar-M	2.8	50
3669031	3670030	1994 Summicron-M	2.0	50
3670031	3671030	1994 Summilux-M ASPH	1.4	35
3671031	3672030	1994 Elmarit-M	2.8	28
3672031	3675530	1994 Vario-Elmar-R	3,5 -4,5	28-70
3675531	3676530	1994 Summilux-M	1.4	50
3676531	3677030	1994 Summilux-R	1.4	50
3677031	3678030	1995 Summicron-R	2.0	50
3678031	3679030	1995 Elmarit-M	2.8	90
3679031	3680030	1995 Summicron-M	2.0	50
3680031	3680430	1995 Apo-Telyt-R	3.4	180
3680431	3680930	1995 Motor-Winder-M		
3680931	3681530	1995 Noctilux-M	1.0	50
3681531	3683730	1995 Summicron-M	2.0	35
3683731	3684930	1995 Summicron-M	2.0	35
3684931	3685730	1995 Elmarit-M	2.8	21
3685731	3686230	1995 Summilux-M	1.4	75
3686231	3686630	1995 Summicron-R	2.0	90
3686631	3687030	1995 Elmarit-M	2.8	135
3687031	3688230	1995 Summicron-M	2.0	90
3688231	3689030	1995 Summicron-M	2.0	90
3689031	3689430	1995 Elmarit-R	2.8	135
3689431	3689930	1995 Apo-Summicron-R	2.0	180
3689931	3690930	1995 Summilux-M	1.4	50
3690931	3691930	1995 Apo-Extender-R 2,0		
3691931	3692930	1995 Elmar-M	2.8	50
3692931	3693930	1995 Elmarit-R	2.8	19
3693931	3694930	1995 Summilux-M	1.4	50
3694931	3694999	1995 Free		
3695000	3695700	1995 Summicron-M	2.0	50
3695701	3696500	1995 Elmarit-M	2.8	90
3696501	3697500	1995 Apo-Macro-Elmarit-R	2.8	100
3697501	3698000	1995 Vario-Apo-Elmarit-R	2.8	70-180
3698001	3700000	1995 Vario-Elmar-R	4.0	80-200
3700001	3700301	1995 Summicron-M	2.0	50
3700302	3701301	1995 Elmarit-R	2.8	28
3701302	3701551	1995 Elmarit-R	2.8	90
3701552	3702551	1995 Elmar-M	2.8	50
3702552	3702702	1995 Summilux-R	1.4	50
3702703	3703802	1995 Summicron-M	2.0	90
3703803	3704802	1995 Summicron-M	2.0	90
3704803	3705802	1995 Summilux-M ASPH	1.4	35
3705803	3707802	1995 Summicron-M	2.0	50
3707803	3708802	1995 Apo-Extender-R 1,4		
3708803	3709802	1995 Elmarit-M	2.8	28
3709803	3710002	1995 Summilux-M	1.4	35
3710003	3711002	1995 Summilux-M ASPH	1.4	35
3711003	3712002	1995 Elmarit-M	2.8	90
3712003	3712302	1995 Apo-Telyt-R	3.4	180
3712303	3712902	1995 Motor-Winder-M		
3712903	3715402	1995 Summicron-M	2.0	35
3715403	3717902	1995 Summicron-M	2.0	35
3717903	3719102	1995 Elmarit-M	2.8	21
3719103	3719602	1995 Summilux-M	1.4	75
3719603	3720302	1995 Summicron-R	2.0	90
3720303	3720502	1995 Elmarit-M	2.8	135
3720503	3721802	1995 Summicron-M	2.0	90
3721803	3722802	1995 Summicron-M	2.0	90
3722803	3723802	1995 Tele-Elmar-M	4.0	135
3723803	3724802	1995 Elmar-M	2.8	50
3724803	3725302	1995 Vario-Apo-Elmarit-R	2.8	70-180
3725303	3726302	1995 Apo-Extender-R 2,0		
3726303	3726553	1995 Summilux-M	1.4	50
3726554	3727553	1995 Elmar-M	2.8	50
3727554	3728053	1995 Summilux-R	1.4	35
3728054	3729000	1995 Free		
3729001	3729150	1995 Summicron-M	2.0	50
3729151	3729220	1995 Apo-Telyt-R 400/560/800		
3729221	3729290	1995 Apo-Telyt-R 280/400/560		
3729291	3729790	1995 Summilux-R	1.4	50
3729791	3730290	1995 Elmarit-R	2.8	180
3730291	3731290	1996 Summilux-M ASPH	1.4	35
3731291	3731300	1996 Summicron-M ASPH	2.0	35
3731301	3732300	1996 Summicron-M	2.0	50
3732301	3733300	1996 Elmar-M	2.8	50
3733301	3734300	1996 Vario-Elmar-R	3.5	35-70
3734301	3734450	1996 PC-Super-Angulon-R	2.8	28
3734451	3734950	1996 Vario-Elmar-R	4,2	105-280
3734951	3735300	1996 Module 2,8/280/400		
3735301	3735500	1996 Module 4/400/560		
3735501	3735700	1996 Module 5,6/560/800		
3735701	3736700	1996 Summicron-R	2.0	50
3736701	3737200	1996 Summilux-R	1.4	80

3737201	3737700	1996 Elmarit-M	2.8	24
3737701	3738700	1996 Noctilux-M	1.0	50
3738701	3739700	1996 Elmar-M	2.8	50
3739701	3740700	1996 Apo-Macro-Elmarit-R	2.8	100
3740701	3740711	1996 Apo-Telyt-R	2.8	280
3740712	3741211	1996 Apo-Summicron-R	2.0	180
3741212	3741212	1996 Summicron-M	2.0	50
3741213	3741299	1996 Frei		
3741300	3741588	1996 Elmar-M	2.8	50
3741589	3742588	1996 Summilux-M ASPH	1.4	35
3742589	3743088	1996 Apo-Extender-R 2,0		
3743089	3744088	1996 Elmarit-M	2.8	28
3744089	3744588	1996 Macro-Elmarit-R	2.8	60
3744589	3746588	1996 Vario-Elmar-R	4.0	80-200
3746589	3747588	1996 Summicron-M	2.0	50
3747589	3747618	1996 Vario-Elmar-R	4.0	35-70
3747619	3748118	1996 Apo-Telyt-R	4.0	280
3748119	3749118	1996 Summilux-M ASPH	1.4	35
3749119	3749718	1996 Vario-Elmar-R	4.0	80-200
3749719	3749999	1996 Frei		
3750000	3750125	1996 Summilux-M ASPH	1.4	35
3750126	3750999	1996 Frei		
3751000	3751125	1996 Summilux-M ASPH	1.4	35
3751126	3751999	1996 frei		
3752000	3752125	1996 Summilux-M ASPH	1.4	35
3752126	3752999	1996 Frei		
3753000	3753125	1996 Summilux-M ASPH	1.4	35
3753126	3754125	1996 Tri-Elmar-M ASPH	4.0	28-35-50
3754126	3754625	1996 Elmarit-R	2.8	24
3754626	3754825	1996 Module 4/400/560		
3754826	3755025	1996 Module 5,6/560/800		
3755026	3755525	1996 Elmarit-M	2.8	24
3755526	3755535	1996 Vario-Elmar-R	3.5-4.5	28-70
3755536	3756035	1996 Vario-Apo-Elmarit-R	2.8	70-180
3756036	3757035	1996 Summicron-M	2.0	50
3757036	3757235	1996 Apo-Telyt-R 400/560/800	4/5.6	
3757236	3757999	1996 Frei		
3758000	3758999	1996 Summilux-M ASPH	1.4	35
3759000	3759499	1996 Vario-Elmar-R	4.2	105-280
3759500	3759999	1996 Elmarit-M	2.8	90
3760000	3760999	1996 Summilux-M	1.4	50
3761000	3761999	1996 Elmar-M	2.8	50
3762000	3762999	1996 Apo-Macro-Elmarit-R	2.8	100
3763000	3764799	1996 Vario-Elmar-R	4.0	80-200
3764800	3765799	1996 Summicron-R	2.0	50
3765800	3765899	1996 Apo-Telyt-R 400/560/800	4/5.6	
3765900	3766099	1996 Apo-Telyt-R 280/400/560	4/5.6	
3766100	3767099	1996 Summicron-M	2.0	50
3767100	3768099	1996 Summicron-M ASPH	2.0	35
3768100	3768219	1996 Elmarit-M	2.8	90
3768220	3769219	1996 Elmarit-M	2.8	28
3769220	3769429	1996 PC-Super-Angulon-R	2.8	28
3769430	3769929	1996 Elmarit-M	2.8	90
3769930	3770929	1996 Elmarit-M	2.8	24
3770930	3771929	1997 Summicron-M ASPH	2.0	35
3771930	3772929	1997 Tri-Elmar-M ASPH	4.0	28-35-50
3772930	3773929	1997 Summilux-M	1.4	50
3773930	3776429	1997 Vario-Elmar-R	4.0	35-70
3776430	3776979	1997 Elmarit-M	2.8	90
3776980	3778779	1997 Vario-Elmar-R	4.0	80-200
3778780	3779779	1997 Elmarit-R	2.8	28
3779780	3780279	1997 Vario-Apo-Elmarit-R	2.8	70-180
3780280	3780529	1997 Elmarit-M	2.8	90
3780530	3781029	1997 Elmarit-M ASPH	2.8	21
3781030	3781329	1997 Module 2,8/280/400		
3781330	3782329	1997 Elmar-M	2.8	50
3782330	3783329	1997 Elmarit-M	2.8	24
3783330	3783829	1997 Macro-Elmarit-R	2.8	60
3783830	3784329	1997 Elmarit-R	2.8	24
3784330	3785329	1997 Summicron-R	2.0	50
3785330	3785359	1997 PC-Super-Angulon-R	2.8	28
3785360	3786359	1997 Summicron-M ASPH	2.0	35
3786360	3786859	1997 Elmarit-R	2.8	180
3786860	3787359	1997 Elmarit-M ASPH	2.8	21
3787360	3787859	1997 Apo-Extender-R 2x		
3787860	3790259	1997 Vario-Elmar-R	3.5-4.5	28-70
3790260	3790509	1997 Vario-Elmar-R	3.5	35-70
3790510	3791009	1997 Vario-Elmar-R	4,2	105-280
3791010	3792009	1997 Summicron-M	2.0	50
3792010	3793009	1997 Apo-Macro-Elmarit-R	2.8	100
3793010	3794009	1997 Elmarit-M	2.8	28
3794010	3794509	1997 Summilux-R	1.4	50
3794510	3795009	1997 Elmarit-M	2.8	90
3795010	3796009	1997 Summilux-M ASPH	1.4	35
3796010	3796509	1997 Elmarit-R	2.8	19
3796510	3797509	1997 Elmarit-M ASPH	2.8	21
3797510	3797709	1997 Summilux-M	1.4	75
3797710	3797909	1997 Apo-Telyt-R 280/400/560	2.8/4/5.6	
3797910	3798409	1997 Summilux-R	1.4	50
3798410	3798909	1997 Apo-Elmarit-R	2.8	180
3798910	3799409	1997 Summilux-R	1.4	80
3799410	3799909	1997 Apo-Summicron-R	2.0	180
3799910	3800909	1997 Tri-Elmar-M ASPH	4.0	28-35-50
3800910	3801909	1997 Summicron-M ASPH	2.0	35

259

序號起	序號迄	年份/型號	光圈	焦距
3801910	3802409	1997 Apo-Telyt-R	4.0	280
3802410	3803409	1997 Summicron-M	2.0	50
3803410	3803659	1997 Elmarit-M	2.8	90
3803660	3803859	1997 Apo-Telyt-R 280/400/560	2.8/4/5.6	
3803860	3805859	1997 Vario-Elmar-R	4.0	80-200
3805860	3807859	1997 Elmarit-M	2.8	90
3807860	3808859	1997 Apo-Extender-R 2x		
3808860	3809859	1997 Elmarit-M	2.8	24
3809860	3810859	1997 Summicron-M ASPH	2.0	35
3810860	3811859	1997 Summilux-M ASPH	1.4	35
3811860	3812109	1997 Elmarit-M	2.8	90
3812110	3812124	1997 Vario-Elmarit-R	2.8	35-70
3812125	3813124	1997 Tri-Elmar-M ASPH	4.0	28-35-50
3813125	3815124	1997 Noctilux-M	1.0	50
3815125	3815624	1997 Apo-Elmarit-R	2.8	180
3815625	3817624	1997 Apo-Summicron-M ASPH	2.0	90
3817625	3818624	1997 Summicron-M	2.0	50
3818625	3819624	1998 Summicron-R	2.0	50
3819625	3820124	1998 Macro-Elmarit-R	2.8	60
3820125	3820624	1998 Summilux-M	1.4	75
3820625	3821624	1998 Summilux-R	1.4	50
3821625	3822624	1998 Summicron-M ASPH	2.0	35
3822625	3823624	1998 Elmarit-M ASPH	2.8	21
3823625	3825124	1998 Elmarit-M	2.8	90
3825125	3825624	1998 Apo-Extender-R 2x		
3825625	3828824	1998 Vario-Elmar-R	3.5-4.5	28-70
3828825	3829824	1998 Summicron-M	2.0	50
3829825	3830324	1998 Elmarit-R	2.8	19
3830325	3831324	1998 Apo-Macro-Elmarit-R	2.8	100
3831325	3834874	1998 Vario-Elmar-R	4.0	35-70
3834875	3836874	1998 Vario-Elmar-R	4.0	80-200
3836875	3837374	1998 Elmarit-R	2.8	24
3837375	3837974	1998 Summilux-M	1.4	75
3837975	3838124	1998 PC-Super-Angulon-R	2.8	28
3838125	3838624	1998 Apo-Telyt-M	3.4	135
3838625	3838667	1998 PC-Super-Angulon-R	2.8	28
3838668	3838999	1998 Summilux-R	1.4	35
3839000	3839999	1998 Vario-Elmarit-R	2.8	35-70
3840000	3840499	1998 Apo-Elmarit-R	2.8	180
3840500	3841499	1998 Summicron-R	2.0	50
3841500	3841999	1998 Vario-Apo-Elmarit-R	2.8	70-180
3842000	3842499	1998 Apo-Telyt-M	3.4	135
3842500	3843499	1998 Summicron-M	2.0	50
3843500	3843999	1998 Summicron-R	2.0	35
3844000	3844999	1998 Elmarit-M	2.8	24
3845000	3845999	1998 Summicron-M ASPH	2.0	35
3846000	3846499	1998 Elmarit-M ASPH	2.8	21
3846500	3847499	1998 Summicron-M ASPH	2.0	35
3847500	3848499	1998 Elmarit-M	2.8	28
3848500	3849499	1998 Elmarit-M ASPH	2.8	21
3849500	3851099	1998 Vario-Elmar-R	4.0	35-70
3851100	3852099	1998 Vario-Elmar-R	4.0	80-200
3852100	3853099	1998 Summicron-M	2.0	50
3853100	3853599	1998 Apo-Telyt-M	3.4	135
3853600	3854599	1998 Apo-Macro-Elmarit-R	2.8	100
3854600	3855599	1998 Summicron-M ASPH	2.0	35
3855600	3856299	1998 Elmarit-M	2.8	90
3856300	3856799	1998 Apo-Summicron-M ASPH	2.0	90
3856800	3857349	1998 Elmarit-M	2.8	90
3857350	3857849	1998 Summilux-R	1.4	80
3857850	3858849	1999 Tri-Elmar-M ASPH	4.0	28-35-50
3858850	3859126	1999 PC-Super-Angulon-R	2.8	28
3859127	3860126	1999 Summilux-M ASPH	1.4	35
3860127	3860376	1999 Elmarit-M	2.8	90
3860377	3861376	1999 Tri-Elmar-M ASPH	4.0	28-35-50
3861377	3862376	1999 Summicron-M ASPH	2.0	35
3862377	3862416	1999 PC-Super-Angulon-R	2.8	28
3862417	3863416	1999 Summicron-M	2.0	50
3863417	3863666	1999 Summilux-R	1.4	35
3863667	3864166	1999 Vario-Elmar-R	3,5-4,5	28-70
3864167	3864666	1999 Summicron-R	2.0	35
3864667	3864966	1999 Elmarit-M	2.8	90
3864967	3865966	1999 Summicron-M ASPH	2.0	35
3865967	3866166	1999 Summilux-M	1.4	75
3866167	3867166	1999 Apo-Summicron-M ASPH	2.0	90
3867167	3867716	1999 Summicron-M	2.0	50
3867717	3868266	1999 Summicron-M	2.0	35
3868267	3868616	1999 Summilux-M	1.4	50
3868617	3869616	1999 Summicron-R	2.0	50
3869617	3869916	1999 Summilux-M	1.4	75
3869917	3870166	1999 Elmarit-M	2.8	90
3870167	3871166	1999 Summilux-M	1.4	50
3871167	3871666	1999 Vario-Elmar-R	3,5-4,5	28-70
3871667	3872666	1999 Elmarit-M	2.8	24
3872667	3873666	1999 Summicron-M ASPH	2.0	35
3873667	3874166	1999 Apo-Extender-R 2x		
3874167	3875166	1999 Apo-Telyt-M	3.4	135
3875167	3876166	1999 Apo-Summicron-M ASPH	2.0	90
3876167	3877166	1999 Elmar-M	2.8	50
3877167	3877466	1999 Summilux-M	1.4	50
3877467	3878466	1999 Summicron-M	2.0	50
3878467	3878866	1999 Summicron-M	2.0	35
3878867	3879366	1999 Elmarit-R	2.8	19
3879367	3879376	1999 Super-Elmar-R	3.5	15

3879377	3880376	1999 Summicron-M ASPH	2.0	35
3880377	3880746	1999 Summicron-M	2.0	50
3880747	3880946	1999 Summicron-M	2.0	35
3880947	3881946	1999 Apo-Summicron-M ASPH	2.0	90
3881947	3882246	1999 Summilux-M	1.4	50
3882247	3882996	1999 Vario-Elmar-R	3,5-4,5	28-70
3882997	3883246	2000 Elmarit-M	2.8	90
3883247	3883746	2000 Elmarit-R	2.8	24
3883747	3884746	2000 Summicron-M	2.0	50
3884747	3884906	2000 Summicron-M	2.0	50
3884907	3885206	2000 Summilux-M	1.4	75
3885207	3886206	2000 Elmarit-M ASPH	2.8	21
3886207	3887206	2000 Summicron-M ASPH	2.0	35
3887207	3887706	2000 Summilux-R	1.4	50
3887707	3888706	2000 Summicron-M ASPH	2.0	35
3888707	3889706	2000 Summilux-M ASPH	1.4	35
3889707	3889756	2000 Summicron-M	2.0	28
3889757	3890256	2000 Apo-Macro-Elmarit-R	2.8	100
3890257	3890506	2000 Elmarit-M	2.8	90
3890507	3890956	2000 Apo-Summicron-M ASPH	2.0	90
3890957	3890996	2000 Vario-Elmarit-R	2.8	35-70
3890997	3891000	2000 not used		
3891001	3891074	2000 Tri-Elmar-M ASPH	4.0	28-35-50
3891075	3891149	2000 Frei		
3891150	3891150	2000 Tri-Elmar-M ASPH	4.0	28-35-50
3891151	3891700	2000 Apo-Summicron-M ASPH	2.0	90
3891701	3891850	2000 Vario-Elmar-R	4.0	70-210
3891851	3892350	2000 Tri-Elmar-M ASPH	4.0	28-35-50
3892351	3893350	2000 Summicron-M ASPH	2.0	35
3893351	3894350	2000 Apo-Summicron-M ASPH	2.0	90
3894351	3895050	2000 Vario-Elmarit-R	2.8	35-70
3895051	3896050	2000 Elmarit-M	2.8	28
3896051	3897050	2000 Tri-Elm. Redes.	4.0	28-35-50
3897051	3897500	2000 Apo-Elmarit R	2.8	180
3897501	3897575	2000 Summil. M schw.L.	1.4	50
3897576	3898575	2000 Elmar schw.	2.8	50
3898576	3899075	2000 Elmarit M	2.8	90
3899076	3900075	2000 Summicron M	2	50
3900076	3901075	2000 Summicron M Asph.	2	28
3901076	3901575	2000 Apo-Macro R	2.8	100
3901576	3902075	2000 Elmarit R	2.8	19
3902076	3903075	2000 Summilux M	1.4	50
3903076	3904075	2000 Summicron M Asph.	2	35
3904076	3904825	2000 Vario Sigma	3.5 - 4	28-70
3904826	3905125	2000 Summilux M	1.4	75
3905126	3905375	2000 Elmarit M	2.8	90
3905376	3905625	2000 Vario-Elma.R	2.8	70-180
3905626	3906625	2000 Summilux M Asph.	1.4	35
3906626	3907625	2000 Summicron M Asph.	2	35
3907626	3908625	2000 Summicron M	2	50
3908626	3909625	2000 Summicron M	2	50
3909626	3910125	2000 Apo-Extender 2x		
3910126	3911125	2000 Apo-Telyt M	3.4	135
3911126	3912125	2000 Elmar schw.	2.8	50
3912126	3913125	2001 Summicron M Asph.	2	35
3913126	3913126	2001 Elmarit M Asph.	2.8	24
3913127	3913142	2001 Summicron M	1.4	50
3913143	3913222	2001 Noctilux M	1	50
3913223	3914222	2001 Summicron M Asph.	2	28
3914223	3914522	2001 S.-Elmarit R Asph.	2.8	15
3914423	3915522	2001 Summicron M	2	50
3915523	3916022	2001 Summilux M	1.4	75
3916023	3917022	2001 Summicron R	2	50
3917023	3917272	2001 Elmarit M	2.8	90
3917273	3918270	2001 Elmar schw.	2.8	50
3918271	3918770	2001 Apo-Summicron M	2	90
3919001	3919100	2001 Elmar silb.	2.8	50
3919101	3920100	2001 Summicron Asph.	2	35
3920101	3921100	2001 Tri-Elm. Redes.	4.0	28-35-50
3921101	3922100	2001 Summilux M Asph.	1.4	35
3922101	3923100	2001 Summicron M Asph.	2	28
3923101	3923120	2001 Summicron R Neu	2	90
3923121	3923670	2001 Summicron M Titan	2	90
3923671	3924670	2001 Apo-Summicron	2	90
3924671	3924920	2001 Elmarit M	2.8	90
3924921	3925420	2001 Elmarit M Asph.	2.8	21
3925421	3925820	2001 Vario R Asph.	3.5-4	21-35
3925821	3926820	2001 Summicron M	2	50
3926821	3926890	2001 Summicron M Titan	2	90
3926891	3926940	2001 Apo-Telyt 400/560/800		
3927001	3927200	2001 Summicron M Asp.	2	35
3927201	3928000	2001 Summicron M Asph.	2	35
3928000	3928200	2001 Summilux M	1.4	50
3928201	3928463	2001 Noctilux M	1	50
3928464	3929463	2001 Summicron M Asph.	2	28
3929464	3929513	2001 Super-Angelon R	2.8	28
3929514	3930513	2001 Summilux M	1.4	50
3930514	3930763	2001 Elmarit M	2.8	90
3930764	3931013	2001 Elmarit M	2.8	90
3931014	3932013	2001 Summicron M	2	50
3932014	3933013	2001 Apo-Summicron	2	90
3933014	3934013	2002 Summicron M	2	50
3934014	3935013	2002 Summicron M Asph.	2	35
3935014	3935263	2002 Elmarit R	2.8	19

3935264	3935763	2002 Apo-Extender 2 X		
3935764	3936763	2002 Elmar-M schw.	2.8	50
3936764	3937763	2002 Summilux M Asph.	1.4	35
3937764	3938013	2002 Vario-Elmar R	3.5 - 4	28-70
3938014	3938513	2002 Apo-Macro R	2.8	100
3938514	3939513	2002 Summicron M Asph.	2	35
3939514	3939613	2002 Super-Angelon R	2.8	28
3939614	3940113	2002 Summilux R	1.4	50
3940114	3940613	2002 Noctilux M	1	50
3940614	3941613	2002 Summicron M	2	50
3941614	3942613	2002 Vario R Asph.	3.5-4	21-35
3942614	3943113	2002 Vario Elmar R	4.0	80-200
3943114	3944113	2002 Apo-Summicron R	2	90
3944114	3944313	2002 Elmarit R	2.8	28
3944314	3944563	2002 Elmarit M	2.8	90
3944564	3945563	2002 Summicron M Asph.	2	35
3945564	3946563	2002 Summicron M Asph.	2	28
3946564	3946863	2002 Summilux R	1.4	35
3946864	3947863	2002 Elmarit M Asph.	2.8	21
3947864	3947883	2002 Super-Elmarit R	2.8	15
3947884	3948133	2002 Vario-Elmar R	3.5-4.5	28-70
3948134	3949133	2002 Tri-Elm. Redes.	4.0	28-35-50
3949134	3949383	2002 Summilux R	1.4	80
3949384	3949533	2002 Apo -Extender 1,4 X		
3949534	3950033	2002 Elmarit R	2.8	24
3950034	3950633	2002 Apo-Summic.M silb.	2	90
3950634	3951633	2002 Vario R Asph.	3.5 - 4	21-35
3952001	3953000	2002 Summicron M	2	50
3953001	3953500	2002 Summilux M	1.4	75
3953501	3953750	2002 Apo-Elmarit R	2.8	180
3953751	3954750	2002 Summilux M	2	50
3954751	3954775	2002 Elmarit R Asph.	2.8-4.5	28-90
3954776	3954810	2002 Macro-Elmarit M	4	90
3954811	3955810	2002 Apo-Summicron M	2	90
3955811	3956060	2002 Elmarit M	2.8	90
3956061	3956560	2002 Apo-Telyt M	3.4	135
3956561	3957060	2002 Noctilux M	1	50
3957061	3957160	2002 Super-Elmarit R	2.8	15
3957161	3958160	2002 Elmarit M Asph.	2.8	
3958161	3959160	2002 Summicron M	2	50
3959161	3959410	2002 Vario-Elmar R	3.5-4.5	28-70
3959411	3959910	2002 Apo-Macro R	2.8	100
3959911	3960210	2002 Apo-Summicron M	2	90
3960211	3961210	2003 Vario R Asph.	3.5 - 4	21-35
3961211	3961510	2003 Apo-Summicron M	2	90
3961511	3962510	2003 Summilux M Asph.	1.4	35
3962511	3963510	2003 Summicron M Asph.	2	35
3963511	3964510	2003 Elmar schw.	2.8	50
3964511	3965510	2003 Summilux M	1.4	50
3965511	3966510	2003 Apo-Summicron R	2	90
3966511	3967510	2003 Summicron M Asph.	2	35
3967511	3967760	2003 Vario-Elmar R	3.5-4.5	28-70
3967761	3967790	2003 Apo-Telyt 400/560/800		
3967791	3968790	2003 Summilux M	2	50
3968791	3969170	2003 Macro-Elmar M	4.0	90
3969171	3970170	2003 Macro-Elmar M	4.0	90
3970171	3970420	2003 Vario-Elmarit R	2.8-4.5	28-90
3970421	3970670	2003 Elmarit M	2.8	90
3970671	3970820	2003 Elmarit R	2.8	19
3970821	3971320	2003 Apo-Extender 2 X		
3971321	3971375	2003 Summilux M Asp.	1.4	50
3971376	3971485	2003 Summilux R	1.4	35
3971486	3972485	2003 Macro-Elmar M	4.0	90
3972486	3973485	2003 Summicron M Asph.	2	35
3973486	3973735	2003 Vario-Elmarit R	2.8-4.5	28-90
3973736	3973738	2003 Apo -Telyt R	5.6	1600
3973739	3973988	2003 Elmarit M	2.8	90
3973989	3975088	2003 Vario-Elmarit R	2.8-4.5	28-90
3975089	3976588	2003 Macro-Elmar M	4.0	90
3976589	3977088	2004 Summilux M Asph.	1.4	35
3977089	3977588	2004 Summilux M	1.4	50
3977589	3977888	2004 Summilux M	1.4	75
3977889	3978038	2004 Vario Elmar R	4.0	80-200
3978039	3978538	2004 Noctilux M	1	50
3978539	3979538	2004 Summicron M Asph.	2	35
3979539	3979588	2004 Elmarit M	2.8	28
3979589	3980088	2004 Summilux M	1.4	50
3980089	3980588	2004 Summilux M	2	50
3980589	3981088	2004 Elmar schw.	2.8	50
3980888	3980888	2003 Apo -Telyt R	5.6	1600
3981089	3981588	2004 Summicron M	2	28
3981589	3981623	2004 Vario-Elmarit D		28-90
3981624	3981658	2004 Summilux D Asph	1,7	35
3982051	3982550	2004 Summilux M Titan	1.4	50
3982551	3983050	2004 Summilux M Schw	1.4	50
3983051	3983073	2004 Apo-Summicr. M	2	75
3983074	3983233	2004 Super-Angelon R	2.8	28
3983234	3983783	2004 Summicron M Lack.	2	50
3983784	3984533	2004 Summicron M	2	50
3984534	3985033	2004 Noctilux M	1	50
3985034	3985533	2004 Summilux M	1.4	50
3985534	3986033	2004 Apo -Telyt M	3.4	135
3986034	3986433	2004 Apo-Summicr. M ASPH	2	75
3986434	3986583	2005 Apo-Elmarit R	2.8	180

From	To	Year / Model	Aperture	Focal
3986584	3986593	2005 Apo-Summicr. M ASPH	2	75
3986594	3986843	2005 Apo-Summicr. M ASPH	2	75
3986844	3987143	2005 Summilux M Asph.	1.4	35
3987144	3987243	2005 Summilux M Asph.	1.4	35
3987244	3987743	2005 Summicron M	2	50
3987744	3988143	2005 Vario Elmar R	4.0	80-200
3988144	3988493	2005 Apo-Summicr. M ASPH	2	75
3988494	3988518	2005 Apo-Telyt 400/560/800		
3988519	3988718	2005 Summilux M	1.4	75
3988719	3989218	2005 Summilux M	1.4	50
3989219	3989365	2005 Apo-Summicr. M ASPH	2	75
3989369	3989868	2005 Vario-Elmarit R	2.8-4.5	28-90
3989869	3990068	2005 Summilux R	1.4	50
3990069	3991118	2005 Summilux M	1.4	50
3991119	3991368	2005 Elmarit M Asph.	2.8	21
3991369	3991868	2005 Summicron M	2	50
3991869	3992870	2005 Summilux M	1.4	50
3992871	3993120	2005 Elmarit M	2.8	90
3993121	3993620	2005 Elmar schw.u. Hc.	2.8	50
3993621	3994120	2005 Apo-Summicr. M ASPH	2	75
3994121	3994220	2005 Vario Elmar R	4.0	80-200
3994221	3994570	2006 Summicron M Asph.	2	35
3994571	3995070	2006 Apo-Summicr. M ASPH	2	90
3995071	3995090	2006 Elmarit M ASPH	2.8	28
3995091	3995120	2006 Tri - Elmar M	4	16-18-21
3995121	3995620	2006 Apo-Summicr. M ASPH	2	75
3995621	3996020	2006 not used		
3996021	3996520	2006 Summicron M	2	50
3996521	3997120	2006 Summicron M Asph.	2	35
3997121	3997620	2006 Summicron M	2	50
3997621	3999120	2006 Elmarit M ASPH	2.8	28
3999121	3999370	2006 Apo-Summicr. M	2	75
3999371	3999870	2006 Vario-Elmarit R	2.8-4.5	28-90
4000000	4000000	1996 Summicron M	2	50
4000001	4002001	2000 Summicron M Asph.	2	35
4002002	4002561	2003 Apo-Summ.M schw.L.	2	90
4002562	4003561	2006 Summicron M Asph.	2	35
4003562	4004061	2006 Tri - Elmar	4	16-18-21
4004062	4004561	2006 Summilux M	1.4	50
4004562	4005061	2006 Apo-Summicr. M	2	75
4005062	4005561	2006 Elmarit M Asph.	2.8	21
4005562	4006611	2006 Elmarit M	2.8	28
4006612	4007011	2006 Summilux M Asph.	1.4	35
4007012	4007511	2006 Apo-Summicr. M	2	75
4007512	4008011	2006 Summicron M	2	28
4008012	4008511	2006 Tri - Elmar	4	16-18-21
4008512	4008561	2006 Super-Elmarit R	2.8	15
4008562	4009061	2006 Tri-Elm. Redes.	4	28-35-50
4009062	4009081	2006 Apo-Telyt 400/560/800		
4009082	4009481	2006 Apo-Summicron M	2	90
4009482	4009981	2006 Tri - Elmar	4	16-18-21
4010001	4012001	2006 Summilux M	1.4	50
4012002	4024001	2006 D Vario-Elmarit ASPH	2.8-3.5	14-50
4024002	4036001	2006 D Vario-Elmarit ASPH	2.8-3.5	14-50
4036002	4036201	2007 D Vario-Elmarit	2.8-3.5	14-50
4036202	4036501	2007 Elmarit M Asph.	2.8	24
4036502	4037501	2007 Elmarit M	2.8	28
4037502	4038001	2007 Summicron M	2	50
4038002	4038046	2007 Summarit-M	2.5	50
4038047	4038546	2007 Summilux M	1.4	50
4038547	4039046	2007 Elmarit M Asph.	2.8	21
4039047	4039296	2007 Summilux M	1.4	50
4039297	4039796	2007 Summicron M	2	28
4040197	4040241	2007 Summarit-M	2.5	35
4040242	4040286	2007 Summarit-M	2.5	75
4040287	4040331	2007 Summarit-M	2.5	90
4040332	4040831	2007 Summarit-M	2.5	50
4040797	4040196	2007 Summilux M Asph.	1.4	35
4040832	4041331	2007 Tri - Elmar	4	16-18-21
4041332	4041631	2007 Elmarit M Asph.	2.8	24
4041632	4043631	2007 Elmarit M	2.8	28
4043632	4043881	2007 Elmarit M	2.8	90
4043882	4044231	2007 Summicron M Asph.	2	35
4044232	4045231	2007 Apo-Summicr. M	2	75
4045232	4045731	2007 Tri - Elmar	4	16-18-21
4045732	4046231	2007 Summicron M	2	50
4046232	4047231	2007 Summarit-M	2.5	90
4047232	4047731	2007 Summicron M Asph.	2	35
4047732	4047981	2007 Elmar schw.u. Hc.	2.8	50
4047982	4048481	2007 Summicron M	2	28
4048482	4049081	2007 Summarit-M	2.5	75
4049082	4050081	2007 Summarit-M	2.5	35
4050082	4051081	2007 Summarit-M	2.5	50
4051036	4051036	2007 Summilux M Asph.	1.4	35
4051037	4052036	2007 Summarit-M	2.5	35
4053037	4054036	2007 Summarit-M	2.5	75
4054037	4055036	2007 Summarit-M	2.5	90
4055037	4055536	2007 Summilux M	1.4	50
4055537	4056036	2007 Tri - Elmar	4	16-18-21
4056037	4057036	2007 Summarit-M	2.5	35
4057037	4058036	2007 Summarit-M	2.5	50
4058037	4059036	2007 Summarit-M	2.5	75
4059037	4060036	2007 Summarit-M	2.5	90
4060037	4060536	2007 Apo-Summicron	2	90

4060537	4060836	2007 Apo -Telyt M	3.4	135
4060837	4061836	2007 Tri - Elmar	4	16-18-21
4061837	4062336	2008 Tri - Elmar	4	16-18-21
4062337	4062736	2008 Summilux M Asph.	1.4	35
4062737	4063736	2008 Summarit-M	2.5	35
4063737	4064736	2008 Summarit-M	2.5	50
4064737	4065736	2008 Summarit-M	2.5	75
4065737	4066736	2008 Summarit-M	2.5	90
4066737	4067736	2008 Summicron M Asph.	2	35
4067737	4068236	2008 Elmarit M Asph.	2.8	21
4068237	4068736	2008 Summicron M	2	28
4068737	4069036	2008 Elmarit M Asph.	2.8	24
4069037	4069786	2008 Summilux M	1.4	50
4069787	4070786	2008 Tri - Elmar	4	16-18-21
4070787	4071286	2008 Summicron-M	2	50
4071287	4072286	2008 Apo-Summicr. M	2	75
4072287	4072786	2008 Summicron M	2	28
4072787	4073186	2008 Summilux M Asph.	1.4	35
4073187	4073211	2008 Summilux M Asph.	1.4	24
4073212	4073236	2008 Summilux M Asph.	1.4	21
4073237	4073736	2008 Summilux M	1.4	50
4073737	4073786	2008 not used		
4073787	4073836	2008 not used		
4073837	4074336	2008 Summicron M	2	28
4074337	4074736	2008 Summilux M Asph.	1.4	35
4074737	4075236	2008 Elmarit M Asph.	2.8	24
4075237	4075736	2008 Summicron M	2	28
4075737	4076236	2008 Apo-Summicron M	2	90
4076237	4076736	2008 Summicron M	2	50
4076737	4077736	2008 Apo-Summicr. M	2	75
4077737	4077786	2008 Elmarit M	3.8	24
4077787	4078786	2008 Elmarit M	2.8	28
4078787	4078811	2008 Noctilux M	0.95	50
4078812	4079311	2008 Elmarit M Asph.	2.8	21
4079312	4079611	2008 Summilux M Asph.	1.4	21
4079612	4080111	2008 Summilux M Asph.	1.4	24
4080112	4080166	2008 Super M-Elmar	3.8	18
4080167	4080186	2008 unknown		
4080187	4080686	2008 Summilux M Asph.	1.4	35
4080687	4080986	2008 Summilux M Asph.	1.4	28
4080987	4081236	2008 Summilux M	1.4	50
4081237	4081536	2008 Elmarit M	3.8	24
4081537	4083036	2008 Elmarit M	3.8	24
4083037	4083536	2008 Summilux M Asph.	1.4	35
4083537	4084136	2008 Summilux M Asph	1.4	21
4084137	4085136	2008 Super M-Elmar	3.8	18
4085137	4086136	2008 Noctilux M	0.95	50

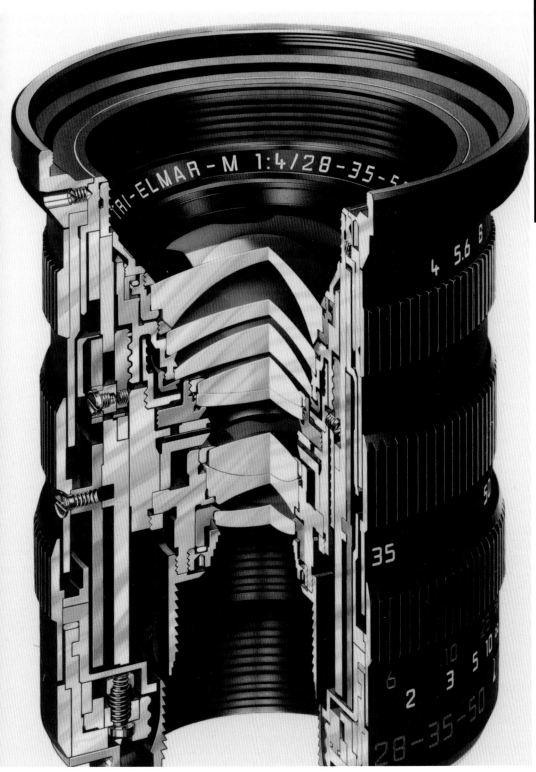

不朽的徠卡傳奇 · LEICA CHRONICLE

作者：Erwin Puts
譯者：鄭敬儒
校對：張家弘
發行人：劉躍
出版商：一本工作室有限公司
　　　　249新北市八里區龍米路258號3樓
總行銷：徠卡攝影聯盟
　　　　www.leica-alliance.com
　　　　www.facebook.com/leica.alliance
印刷：傑崴創意設計有限公司
出版時間：2014年1月
ISBN：978-986-90347-0-8
初版一刷
建議圖書類別：攝影、藝術、科學與技術